新世紀叢書

當代重要思潮・人文心靈・宗教・社會文化關懷

當代史學巨擘
彼得・蓋伊 Peter Gay
畢生學問之精華

Modernism
The Lure of Heresy, from Baudelaire
to Beckett and Beyond

異端的誘惑

現代主義

從波特萊爾到貝克特及其他

作者◎彼得・蓋伊 Peter Gay
主譯◎國家教育研究院
譯者◎梁永安
國家教育研究院與立緒文化合作翻譯發行

文人是世人的公敵。
——波特萊爾（Charles Baudelaire）

為描繪當代事物的致命性格，畫家
使用了最現代的手段：驚奇。
——阿波里奈（Guilliame Appolinaire）

【本書相關評論】

（蓋伊）總是一絲不苟、淵博和論事公道。就一個文化和思想史家來說，他在同輩中大概無有其匹。他的這本新書可視為是作者一生偉大學術事業的盛大增華。

哈洛・卜倫（Harold Bloom），耶魯大學人文學科教授
《西方正典》（The Western Canon）作者

書寫漂亮、涵蓋幅員廣闊而心理觀察銳利……（《現代主義》）謳歌了在十九世紀晚期和二十世紀帶給了藝術與文化決定性轉化的各種顛覆性能量。既博識而又充滿輓歌意味，蓋伊這部鉅作可以讓任何想了解我們所繼承那個斷裂世界的人豐富獲益。

格林布特拉（Stephen Greenblatt），美國現代語言學會主席
《世紀之意志》（Will in the World）作者

這部書的整體要大於它那些充滿顛覆性、爭議性和使人不安的各部分的總和。

這是一部最高等級的文化史，分析機敏，野心龐大。是一項精彩而讓人精神暢快的成就。

這是一本絕佳好書。我們可以斷言，在接下來的年月，將有許多學生、報章撰稿人和教師，會從《現代主義》偷師。了不起！

（蓋伊）一直以來都對幫助我們了解何謂現代提供了一個又一個驚人的貢獻，而在這部極致之作裡，他又以溫和、超然的熱情處理了一個不太遙遠的過去，顯示出作者擁有一種罕見的能力：道地的歷史想像力。

結合了作者一生的學術功力和一種怡人的個人風格，《現代主義》是對我們時代的藝術與文化一個優雅、淵博、深湛而娛人的分析。

現代主義

【內文簡介】

本書的第一部分探討了一些現代主義的先鋒人物，包括其奠基者波特萊爾和福樓拜，最後以人生逗趣而帶悲劇性的王爾德（一位「為藝術而藝術」的先知）作結。

本書的第二部分（也是核心部分）檢視的是這齣歷史大戲的各個要角，他們有些人致力於攻擊學院派的繪畫（如孟克、康丁斯基、蒙德里安、現代主義者中的「一人樂隊」畢卡索等），有些人大力反對維多利亞時代的小說形式（如喬哀思、普魯斯特和吳爾芙），有些人拒絕傳統的音樂與詩歌（史特拉汶斯基、荀白克和艾略特等），有些人對復古主義建築嗤之以鼻（如「包浩斯」和偉大美國建築師萊特等）。作者在這部分的最後談論了最現代的一種藝術（電影），又以卓別林和美國電影界惡名昭彰的「壞孩子」奧森·威爾斯等人為例加以說明。

本書的第三部分顯示，隨著現代主義在二十世紀前半葉蓬勃發展，這運動也發生了奇怪的轉折，出現了一撮作者所謂的「反現代的現代主義者」，這些人（以艾略特為代表）的特徵是鄙棄他們被逼迫生活在其中的現代文化。這個階段，現代主義也經歷了共產主義、法西斯主義和納粹政權的打壓，最終把大本營從巴黎遷往了紐約。最後，蓋伊又分析了普普藝術是如何給這個主導了西方文化超過一世紀的運動敲響喪鐘。

以其優雅的文體，以其整合西方藝術史與西方社會史的偉岸功力，《現代主義》在近年出版的文化史作品中出類拔萃，允為我們時代一個大歷史家的至高成就。

【作者簡介】

彼得·蓋伊（Peter Gay）

一九二三年出生於柏林，之後移民美國。哥倫比亞大學博士，曾任哥倫比亞大學歷史學教授、耶魯大學史特林（Sterling）歷史學教授、古根漢與洛克菲勒基金會學者、劍橋邱吉爾學院海外學者。歷獲各種研究獎如海尼根（Heineken）史學獎、美國歷史學會（AHA）學術傑出貢獻獎等，美國國家圖書獎得主。二〇一五年於紐約逝世，

享年九十一歲。

■ 彼得‧蓋伊著作在立緒

《史尼茨勒的世紀：布爾喬亞經驗一百年》

《歷史學家的三堂小說課》

《威瑪文化》（二○○三年聯合報讀書人最佳書獎）

《弗洛依德傳（Ⅰ）：1856-1905》（全三冊，二○○二年聯合報讀書人最佳書獎）

《弗洛依德傳（Ⅱ）：1902-1915》

《弗洛依德傳（Ⅲ）：1915-1939》

《啟蒙運動（上）：現代異教精神的崛起》

《啟蒙運動（下）：自由之科學》

《現代主義：異端的誘惑》

【譯者簡介】

梁永安

台灣大學文化人類學學士、哲學碩士，東海大學哲學博士班肄業。目前為專業翻譯者，共完成約近百本譯著，包括《文化與抵抗》（Culture and Resistance / Edward W. Said）、《啟蒙運動》（The Enlightenment / Peter Gay）、《現代主義》（Modernism:The Lure of Heresy / Peter Gay）等。

個人色彩的序言／彼得蓋伊（Peter Gay）

本書是對現代主義——其興起、勝利及衰落——的一個研究。讀者很快會發現，這書是一個歷史家的作品，因為除非是有必要或覺得有用，我的敘述都是按年代順序進行，章與章是這樣，同一章之內也是這樣。這也是一本歷史家的書，因為我並未自囿於小說、雕塑與建築的形式分析範疇內，而是把現代主義者的作品放回它們所座落的世界去理解。

但這書不是一部現代主義全史，因為有關的材料是那麼汗牛充棟，要用一本書去涵蓋現代主義的歷史是難以想像的，若勉強為之，只會流於浮光掠影。為什麼現代主義小說家之中我沒談福克納（William Faulkner）和貝婁（Saul Bellow）呢？為什麼現代主義詩人之中我沒談葉慈（William Bulter Yeats）和史蒂文斯（Wallace Stevens）呢？為什麼現代主義畫家之中我沒談培根（Francis Bacon）和德庫寧（William de Kooning）呢？又為什麼我談馬蒂斯（Henri Matisse）會談那麼少，而且只談到他的雕塑家身分？我略過科普蘭（Aaron Copland）和普朗克（Francis Poulenc）等作曲家不談，或略過諾伊特拉（Richard Neutra）和沙里寧（Eliel Saarinen）等建築家不談是合理的嗎？難道我只談了區區四個導演，就可以涵蓋石破天驚的現代主義電影了嗎？我為什麼沒談談歌劇和攝影這兩個領域？如果我要寫的是一部現代主義全史，那上述的人物和領域當然都是不能不談的。但誠如我在序章「現代主義的氣候」指出的，

我要尋找的是現代主義者的共通處，以及是什麼樣的社會條件讓他們繁榮或蕭條。

因此，在談到任何畫家、劇作家、建築家、小說家、作曲家和雕塑家時，我都只是要以他們為例子，來說明哪些元素是現代主義不可缺少的。雖然有選擇性，但我力求讓我的選擇加起來足以定義義現代主義，足以體現它的範圍、侷限性和它最典型的表述。我得強調，在挑選人選時，我沒有讓我的政治觀點充當嚮導，起碼是沒有自覺地這樣做。別的不說，我至少詳細談論了一些我不喜歡的現代主義要角，如法西斯主義者哈姆生（Kunt Hamsun）、高教會派盲信者艾略特（T. S. Eliot）和歇斯底里的反女性主義者史特林堡（August Strindberg）。我譴責他們的意識形態，但卻不能否認他們是現代主義的重要代表人物。正如我說過的，我的目的不是要將現代主義的所有流派和所有主要人物一網打盡，而是要去探索現代主義者與時代文化的關係，以及嘗試找出是什麼把他們結合為一個單一文化實體。我的座右銘來自美國開國先賢：**合眾為一**（E pluribus unum）。

٭ ٭ ٭

那弗洛依德（Sigmund Freud）又如何？他算不算是現代主義的代表人物？當然，就品味來說，他完全配不上現代主義的頭銜。就藝術、音樂和文學的鑑賞力來說，他都是個徹底保守的布爾喬亞。他欣賞易卜生（Henrik Ibsen）卻閉口不談史特林堡；小說家之中，他喜愛技巧高明和社會觀察力敏銳卻談不上前衛的高爾斯華綏（John Galsworthy），但看來沒讀過吳爾芙（Virginia Woolf）的小說（哪怕吳爾芙和丈夫是他作品的英國出版商）。他掛在牆上的畫作顯示他對奧地利的現代派畫家克林姆（Klimt）或席勒（Egon Schiele）興趣缺缺，他家裡的家具則反映他也納現代主義者的實驗性設計得不到他青睞。所以說，他固然反對自己階級的社會態度與文化態度，但反對的理由不在藝術品味方面。

然而，只要看看二十世紀有多不情願接受甚至激烈反對弗洛依德的一些觀點（特別是有關性慾

的觀點），那他作為一個不妥協異議者的角色就會迅速變得清晰。如果說弗洛依德有關人類動物（human animal）的觀點在今日已經變得不甚稀奇，那乃是社會花了大半個世紀向他靠近的緣故。我們的社會接受了許多精神分析學的語彙，如手足敵意（sibling rivalry）、防衛性操弄（defensive maneuver）、被動侵略性（passive aggressive）等，卻拒絕承認這種借用。因此，我們把那些（從一九○二年起每星期於弗洛依德在維也納的住家聚會的同道稱為心理學的前衛分子，並不為過（在這個「星期四小組」後來組成「維也納精神分析學會」之後更是如此）。它始終跟傳統的醫學和精神治療為敵，也始終是由單獨一位自信滿滿的開創者所牢牢領導。誠如我們將會看到的，未來主義者馬里內蒂（F. T. Marinetti）和超現實主義者布魯東（André Breton）在各自領導的運動中都佔據一個與弗洛依德相似的位置。他們是自己族人中的弗洛依德。

§ · §

弗洛依德精神分析理論對現代西方文化的影響力迄今未受到充分評估。毫無疑問，這種影響力是巨大的（哪怕大部分是間接的），對受過教育的中產階級尤其巨大，而他們的品味跟現代主義的起源與推進都有密不可分的關係。這種影響力表現在父母不再忌諱跟子女談嬰兒的來源，男女同居不再那麼驚世駭俗，同性戀愈來愈被社會接受，還有人們愈來愈認識到人類侵略性的兇殘（遺憾的是這種認識並未足以影響政策）。當然，這並不表示弗洛依德的思考方式已經深入人心：某些圈子排斥他的激烈程度並不亞於一個世紀以前。

不過，我不是這些人的一員。我知道，精神分析學對一些臨床和理論議題的看法（如夢的起因、女性性慾、談話療法相對於使用藥物的效力等）至今仍充滿爭議。但不管這些問題的最後結論為何，都不會讓弗洛依德對人類心靈的看法成為過時。簡單來說，他是把人性看成自然世界的一部分，受

生理和心理的因果法則管轄，被潛意識迂迴地操縱，原慾（libido）與侵略性永遠處於不和諧狀態。精神分析用於促進病人自由聯想的技巧，相當於印象主義者把畫架搬到戶外，或相當於現代主義音樂家放棄傳統的調號。弗洛依德自稱是心靈的科學家，而在他的世界圖像裡（許多現代主義者也是如此），矛盾心理（ambivalence）佔有一個中心位置。這種悲觀視野把衝突看成任何歷史（包括現代主義的歷史在內）的基本元素。

以上也扼要地說明了我在本書裡對人類處境所持的假設。每當我覺得有幫助，便會以最直接的方式引用弗洛依德派的觀點。但即使沒有明說，這種觀點仍居於我對現代主義的解讀的核心。

我沒敢給現代主義者來一趟精神分析。在這個關鍵問題上，我是弗洛依德的忠實追隨者。當談到藝術天才的創造性根源，他退一步聲稱這不是精神分析學全面解釋得了的。一九二八年，在一篇談杜思妥也夫斯基（Fyodor M. Dostoyevsky）的文章中，弗洛依德更是坦白地說：「在有關**詩人小說家**（Dichter）的問題上，精神分析學必須縮手。」在本書中，我並不打算超越弗洛依德。但不管讀者對弗洛依德如何評價，都應該感覺得到我秉持著以下一個信念：不管才華有多麼傑出、不管有多堅決要顛覆流行的美學成規，現代主義者仍然是人，所以逃不出精神分析認定人皆有之的各種內心衝突。

彼得・蓋伊

二○○一年六月於紐約市

現代主義的氣候

A Climate for Modernism

要給現代主義舉例不難，要界定現代主義卻大不易。這種奇特現象本身便是現代主義豐富多樣性的反映。它的各種產品涵蓋的地域是那麼廣大和分歧（繪畫、雕塑、文學、音樂、舞蹈、建築、設計、舞台劇、電影），以致要說它們有著什麼共同祖先或地基，都似乎是不可信的。多年前，美國最高法院大法官史都華（Pottet Stewart）說過，他無法定義色情，但只要看到色情品，他可以一眼認出。著名的現代主義作品（不管屬於哪一門類或為何吸引世人目光）也是給人這種印象。

另一方面，任何企圖全面評估現代主義的人很容易會如墜五里霧中，被評論家、熱忱之士和文化工業的促銷者弄得頭暈眼花。從十九世紀中葉到整個二十世紀，每一種創新、每一件略有原創性的藝術或文學作品，都會馬上得到「現代主義」的稱號。慵於這種眼花撩亂、穩步擴大的全景，難怪許多想要理出些秩序來的文化史家紛紛退守到那個有避風港作用的複數字眼：modernisms（諸種現代主義）。

這種做法，等於是給那種蓬勃於現代藝術和文化市場的個體精神致上敬意，有近兩世紀的時間，這種精神一直點燃著有關品味、道德、經濟、政治的爭論，以及藝術作品的心理與社會根源和意涵的爭論。然而，放棄那個被認為有欠精準和無所不包的單數字眼「現代主義」，最終來說是不能讓人滿意的策略。因為有些畫作、樂曲、建築物或戲劇，就是我們會毫不猶豫或不擔心自相矛盾地稱其為現代主義作品的。不管是韓波（Arthur Rimbaud）的某首詩、卡夫卡（Hermann Kafka）的某篇小說、薩替（Eric Satie）的某首鋼琴曲、貝克特（Samuel Beckett）的某齣劇作，或畢卡索（Paul Picasso）的**任何**畫作，我們全都可以不虞有誤地稱之為「現代主義」作品。而在所有這些現代主義者的經典之作背後，也總浮現著弗洛依德那張憂鬱而鬍子修剪得整整齊齊的臉。它們各有明證，讓我們可以放膽地說：**那就是現代主義**。

然而，對文化史家而言，光是可以認出現代主義是不夠的，而我寫本書的目的，正是為了更廣泛和更具體地界定何謂現代主義。就我所知，迄今還沒有學者嘗試過把現代主義運動當成單一個歷史時期來考察，並設法勾勒出其各種展現。對於這種膽怯，原因是我剛才就暗示過的：借用切斯特頓（G. K. Chesterton）就基督教所說的話來說，不是有人試過要定義現代主義而無一成功，而是人人都覺得這種事不可能，所以從未有人敢嘗試。乍看之下，不管我們研究現代主義的哪一面，例外（the particular）都威脅著要推翻通則（the general）。

但不管怎樣，現代主義者整體來說都要更熱中於走向極端，都是不熱中於政治或學說上的中道。不管喬哀思（James Joyce）或馬蒂斯這些重要人物有多自由主義取向，很多現代主義者都認為「走中道」既無聊乏味又布爾喬亞調調（這兩個罵名被許多現代主義者當成同義詞使用）。這並不讓人驚訝，因為幾乎就定義來說，現代主義者都是義無反顧的冒險家，更喜歡走在美學安全界線的最前緣，甚至超越。所有現代主義者都不會有異議的一點是，陌生事物要比熟悉事物可貴、罕有事物要比尋常事物有價值、未走過的道路比日常途徑更有趣。因此，在尋找現代主義者更大的共通性時，最適合的比喻就是把他們比喻為一個有趣的大家庭：雖然每個人長相各有特點，但卻維持著一家人一定會有的五官相似性。

因此，本書的目的乃是要證明，有相當數量的堅實證據可以顯示，現代主義在各高級文化領域展示的分歧性是包含著統一性的，貫穿著一種單一的美學心態和一種可辨識的風格，即現代主義風格。就像和絃（chord）一樣，現代主義並不只是一群前衛的異議之士的大雜燴，而是一個「整體要大於所有部分總和」的實體。它提供了一種看待社會、看待藝術家地位的新方式，提供了一種評價文化產品及其製造者的清新方法。簡言之，我所謂的「現代主義風格」是一種思想、情感和意見的

氣候。

$\mathcal{S} \cdot \mathcal{S}$

氣候是會改變的，情感氣候亦不例外，換言之，現代主義是有自己的歷史的，而且就像所有歷史一樣，有自己的內部史（internal history）與外部史（external history）。在接下來幾章，我將會用一些最有說明性的例子，來展示現代主義者的內部史：藝術家和藝術家怎樣互相交流，他們又是怎樣直接與關係他們榮枯的制度機構交流。至於現代主義的外部史，對我的研究同樣具有重要性，因為現代主義運動既是其文化母體的表述，又給這文化母體帶來改變。因此，在這導言的餘下部分，我將快速一覽經濟背景、社會背景與知性背景（包括宗教背景）等各種可加速或阻礙前衛事業進程的因素。不理解這些背景，我們亦將無法完全理解現代主義者的成就與缺陷。這個外部世界既是現代主義運動的推手，又是其靶子。無與倫比的現代芭蕾舞經理人佳吉列夫（Sergei Diaghilev）據說曾這樣告訴旗下的編舞家：「來嚇我一跳！」（Astonish me!）這句話大可以充當現代主義者的口號。

一、「給它新。」

1

雖然有種種具體可觸的差異性，但各方各面的現代主義者皆分享著兩種決定性的態度（我在後面各章會一再談到）。第一是抗拒不了異端的誘惑，總是不斷致力於擺脫陳陳相因的美學窠臼；第二種態度是積極投入於自我審視。至於其他可能的定義標準，則不管乍看多麼適切，都無一可以成立。例如，政治意識形態便完全不足以界定現代主義，因為幾乎每一種政治立場（從保守主義到法西斯主義）都可以在現代主義者中間找到支持者。宗教態度也是如此，從無神論到天主教都有現代主義者信仰。歷史顯示，現代主義者之間就信仰問題的互相攻伐是非常激烈的。

我提到的第一種態度（即抗拒不了異端的誘惑）完全不讓人陌生。現代主義詩人給傳統的格律傾注淫穢內容；現代主義建築師在他們的設計裡把所有裝飾給取消掉；現代主義畫家的作品乍看之下就像是草草畫成而未經修飾的。這些人不只樂於走別人沒有走過的道路，還以顛覆主流的清規誡律為樂事，就像是創作激進作品的一半樂趣

來自於擊敗反對勢力。「給它新！」（Make it New！）——這個洋洋得意的口號是龐德（Ezra Pound）在第一次世界大戰戰前向同道叛逆者揭櫫的，而它也扼要總結了一個世代以上的現代主義者的志向。

證據汗牛充棟。例如，當萊特（Frank Lloyd Wright）在一九五〇年代設計紐約的古根漢美術館（Guggenheim Museum）時，他揚言要設計出世界上第一間像樣的博物館。再舉一個例子。一九四〇年，馬蒂斯曾經深深懷疑自己的創作才華，他在寫給畫家朋友勃納爾（Pierre Bonnard）的信上說：「我被一些傳統的元素癱瘓了，它們讓我無法表達自我，讓我無法依自己想要的方式作畫。」i 他未幾便克服這種焦慮，但這裡與我們的論點相關的，是他的話反映出他極渴望取得絕對的藝術自主性，極渴望他的創作是以內心指引為唯一依歸。隨著時間的推移和現代主義藝術的擴散開來，這種對個人主權性的重視不只愈來愈影響到藝術的創作者，也愈來愈影響到藝術的消費者。藝術家希望「打從心底」自由說話、自由繪畫、自由唱歌，而他們這種渴望將會得到大眾認同，進而掏錢買他們具有自我披露性的作品。

現代主義的第二種態度（致力於自我審視）要比第一種態度（不遺餘力追求不落窠臼）有著更久遠的根源。自古以來，致力於揭發人類內心祕密的內省型思想家便屢見不鮮：柏拉圖（Plato）和聖奧古斯丁（St. Augustine）是如此，蒙田（Montaigne）和莎士比亞（Shakespeare）是如此，巴斯卡（Blaise Pascal）和盧梭（Jean-Jacques Rousseau）也是如此。類似的，活躍於啟蒙運動成熟階段的狄德羅（Denis Diderot）與康德（Immanuel Kant）因為強烈鼓吹人類自主（human autonomy），所以也大可被視為現代主義者的前驅。

所以說，現代主義者是有一些顯赫遠祖的。在現代主義者看來，自我解剖和解剖題材都是他們反傳統大業的基本構成部分。這種趨勢在一八四〇年前後由波特萊爾發其端（雖然有許多可能選擇，

但我個人認定波特萊爾是現代主義的第一個主角），愈到後來愈是大膽。因為藐視傳統的詩歌和正派題材，詩人開始實驗各種詩歌語言。小說家開始把最細密的心理衝突搬上舞台。畫家開始拋棄藝術最年高德劭的理想（模仿自然），轉而作家開始把最細密的心理衝突搬上舞台。音樂也在現代主義者手中變得愈來愈「向內」關注，讓聽眾愈來愈難獲得即時快向內心尋找真實。音樂也在現代主義者手中變得愈來愈「向內」關注，讓聽眾愈來愈難獲得即時快感。

這種對焦於自我的趨勢一旦形成，許多浪漫主義（盛行於法國大革命及其餘波）的元素便被吸納了進來，而一些大名鼎鼎（或曰惡名昭彰）的浪漫主義詩人則成了現代主義者反叛心態的模仿對象。拜倫（Lord Byron）、雪萊（Percy Bysshe Shelley）、夏多布里昂（Chateaubriand）和斯湯達爾（Stendhal）各以自己放浪形骸的生活表現出他們的桀傲不馴，而施萊格爾（Friedrich Schlegel）則把布爾喬亞婚姻說成是冒牌貨。繼承這個指控，馬克思（Karl Marx）和恩格斯（Friedrich Engels）將會在幾十年後形容布爾喬亞婚姻是下流買賣，無異於較高級形式的賣淫。

馬克思這個指控見於一八四八年出版的《共產黨宣言》（Communist Manifesto），屬於席捲整個歐洲大陸的革命氣氛的一部分，在當時只受到有限的注意。現代主義者（起碼是早期的現代主義者）的口氣一般是沒有這麼激烈的，不過，當福樓拜（Gustave Flaubert）在最激憤時寫出的第一部小說《包法利夫人》（Madame Bovary），他的語氣就接近毀謗了。

福樓拜對布爾喬亞的惡毒挖苦值得我們投以特別注意，因為這種挖苦後來變成了現代主義圈子的榜樣。反布爾喬亞的怒氣貫穿福樓拜的所有私人書信和出版作品，就像是反覆出現的夢魘。他筆下的布爾喬亞盡皆愚蠢、貪婪、庸俗、自鳴得意，卻又大權在握。在一封著名信件中，福樓拜自稱為「仇布者」（Bourgeoisophobus）ii。這個無疑是隨口而出而又帶有精神病學色彩的詞語❶非常有啟

發性，因為它反映出，福樓拜對中產階級的仇視已經到了恐懼症的程度，以致失去了理性觀察社會真貌的能力。

他對布爾喬亞的撻伐是一竿子打翻一船人方式，毫無社會學上的分殊，換言之是沒有任何可堪信賴的實質內容可言。包括工人、農民、銀行家、生意人和政治家，任何人在福樓拜筆下都可以成為可恨的布爾喬亞，唯一得以豁免的只是少數作家與藝術家（換言之是福樓拜自己的朋友）。許多史家因為不加批判地接受了福樓拜的證詞，遂使得現代主義的社會史被扭曲到了幾乎無法拯救的程度。

但這種要命的瑕疵並沒有妨礙一代又一代的景仰者追隨福樓拜的步伐。無疑，只有少數作家（左拉（Emile Zola）是其中之一）會像福樓拜那樣對布爾喬亞恨之入骨，但福樓拜的基本調子在十九世紀的現代主義者仍然司空見慣，隨時準備好譴責一個泰半是他們自己想像出來的社會階級。二十世紀的現代主義者沒有改進多少。一九二〇年，義大利現代主義畫家西羅尼（Mario Sironi）──他很快便會成為法西斯主義可堪信賴的藝術代言人──畫了一幅畫，畫中有三個不像善類的人物躲在街角（一個拿著手槍，一個拿著刀子），等著一個衣冠端正的路人（顯然是個布爾喬亞）慢慢走近。畫題言簡而意賅：《反布爾喬亞》（*Antiborghese*）iii。畫家一點都不讓人覺得他反對三個歹徒準備要幹的勾當。

這種敵意此後繼續存在，歷幾十年沒有多大變化，讓人驚訝於現代主義者對布爾喬亞有多麼深惡痛絕。一個例子即足以代表其餘。一九六〇年，「普普」雕塑家奧登堡（Claes Oldenburg）宣稱（他有許多引人發噱又引人憤怒的知名作品，其中一件是豎立在推土機上的巨大口紅，現存放在耶魯大學一個庭院），布爾喬亞只喜歡跟創新逢場作戲。「布爾喬亞希望不時被人驚嚇一下，他們喜歡這

樣。然後他們會窒息你。等那一點點驚嚇過去後，他們已經準備好接受下一個驚嚇。」奧登堡認為，藝術家有需要做的，是「超拔於布爾喬亞價值觀之上」，是「恢復這個宇宙固存的魔法」iv。這個指控清楚顯示，奧登堡就像早他一個半世紀的浪漫主義者（不管有沒有宗教信仰的），認定中產階級已經劫去了這魅化的世界（the world of enchantment），而創造性心靈的最高責任便是把那個世界給奪回來。這位自封的現代主義發言人承認，布爾喬亞是想要新花樣，但不喜歡太新的花樣。

現代主義者對敵人的言詞撻伐是很凌厲，但剛開始的時候，他們作品的不落窠臼程度並未能匹配言詞上的凌厲。儘管如此，為數不多的異端作品便足以讓中產階級持續處於高度焦慮的狀態。這些異端作品包括了馬奈（Edouard Manet）的著名裸女畫像《奧林匹亞》（Olympia，畫於一八六三年，但要等兩年後才展出）；包括斯溫伯恩（A. C. Swinburne）的《詩歌與民謠》（Poems and Ballads, 1866），這部詩集滿紙都讓人聯想到施虐癖和那種許多英國公學生酷愛的性癖好；也包括法國文人波特萊爾、福樓拜、龔固爾兄弟（Goncourts）和左拉對布爾喬亞的無情鞭笞作品（流傳量很大）。要到了一八八〇年代，現代主義者才生產出大批劃時代的傑作，並把這種驚人的旺盛創作力保持了四十多年。然後，誠如我們將會看到的，到了一九二〇年代晚期和一九三〇年代初期，隨著極權主義的崛起和世界性經濟大蕭條的發生，這種驚人的活力式微了（但不是永久式微）。

2

所以，二十世紀之交那數十年對現代主義大業來說是關鍵性的，值得我們仔細大幅研究。那在藝術上絕對不是一個平靜的年代：一方面是藝術風格實驗此起彼落，然後這股實驗潮又被第一次世

界大戰打斷。這場災難是現代世界的形塑者，其爆發、其野蠻程度和其長度（從一九一四年八月拖沓地進行到一九一八年十一月，西線的死亡數字尤為驚人）都大出所有人意表，連主要的始作俑者（奧地利和德國）都為之震驚。與之相比，在藝術各領域打得如火如荼的文化戰爭要黯然失色得多。

儘管如此，戰前的各種藝術革新仍然讓人瞠目結舌：表現主義詩歌、抽象畫、深奧的樂曲、沒有情節的小說，它們加起來足以構成一場藝術品味的革命。而一等大戰結束，現代主義者又馬上重拾原來的工作。

但他們並沒有像什麼都沒有發生過那樣地重拾工作。很多現代主義者都上過戰場，有些人深受心理創傷，有些人命喪沙場。不過，一等恢復和平，他們基本上都是從中輟處重新開始。普魯斯特（Marcel Proust）沒有在戰爭期間改變風格，但卻在《追憶逝水年華》（A la recherche du temps perdu）的最後一卷引入這場戰爭。貝克曼（Max Beckmann）的油畫顯示出一種對恐懼與死亡的新關注。葛羅培亞斯（Walter Gropius）被大戰喚起了政治意識。可以說，藝術家在戰後利用大戰的程度並不亞於大戰曾利用他們的程度。

這場世界性衝突的影響是不平均的。歷史證明，它對政治關係、經濟關係、文化態度和帝國的破壞都是不可修補的。然而，跟它所帶來的現代野蠻主義❷的崛起相比，它對畫布或小說的影響要相對低許多。一九二〇年代的前衛藝術家雖然看起來多所創新，但他們主要只是收割戰前便已播下的種子（戰前的創新可說是一個疊一個）。然而，不管是在一八八〇年代還是一九二〇年代，每個現代主義的事例都會讓同時代人感到突兀、迷惑或反感。不管是一篇現代主義短篇小說或一首現代主義弦樂四重奏都是一個侵略性姿態，是要給易卜生所嘲諷的「擠成一團的大多數人」（compact majority）一記掌摑。

∴∴

高級文化在第一次世界大戰前後的喧囂混亂（站在現在回顧並沒有更清晰些）並不是唯一讓研究現代主義的史家感到困惑的。經過幾代人之後，前衛性傑作得到的評價變得大不相同，其中一些甚至被吸納到作者本人所鄙夷的正典（canon）行列。假以時日之後，讓人憤怒或嚇一跳的藝術創新不再那麼讓人受不了。例如，尼金斯基（Nijinsky）和史特拉汶斯基（Igor Stravinsky）的《春之祭》（Rite of Spring）在一九一一年首映時固然引起觀眾激烈反應，但後來的觀眾卻覺得這齣樂曲與舞蹈皆前衛的芭蕾舞劇不只不難消化，還相當賞心悅目。這種現象看來自相矛盾，卻又是一個鐵錚錚的歷史事實，證明現代主義作品雖然以製造異端為能事，但到頭來卻會被視為經典。

值得注意的是，有些現代主義的傑作雖然是出現於第一次世界大戰以前，但到今日還是讓人覺得**現代**。不管是洛斯（Adolf Loos）在維也納蓋的「斯坦納之宅」（Steiner House）、史特林堡的《夢幻劇》（Dream Play）還是畢卡索的《亞維儂少女》（Demoiselles d'Avignon），至今還是會讓人驚異，其現代感並不輸於蓋里（Frank O. Gehry）幾年前才在畢爾包（Bilbao）完成的古根漢美術館。這些較早期的作品猶是文化史的活的部分，曾帶給現代主義歷史極大活力和引人困惑之處。

二、誤讀現代主義

1

現代主義會被誤解，理由不只一個，但最重要理由之一是敵對兩方的好戰者從一開始即一廂情願地誤解他們的敵人。環繞現代主義者生平製造的傳說進一步遮蔽了社會真實：他們才不是窮哈哈又滿不在乎的波希米亞人。這種形象的現代主義者見於米爾熱（Henri Murger）十九世紀所寫的小說，又在半個世紀以後透過普契尼（Giacomo Puccini）的歌劇獲得廣泛流傳。到了十九世紀中葉，身無分文、住在五樓房間的畫家或作曲家已經寥寥無幾。事實上，這樣的前衛藝術家從來不多，而大部分的前衛藝術家更是過得愈來愈好，有些甚至大發利市。總的來說，十九世紀的前衛作家或作曲家不管剛開始有多窮，到最後都總能成為殷實的公民。現代主義者固然大力顛覆文化建制，但這建制卻能以讓人動容的吸納能力，反過來吸納異議分子。

因此，除了少數的例外情況，現代主義者與傳統捍衛者的爭論乃是兩個聾子之間的對話。所有一般被用於爭論的武器都被他們派上用場：包括大大簡化「敵人」的特徵和大大誇大自身與「敵人」

的距離。站在光譜兩端的狂熱分子都把對手描寫為邪惡至極，各以自造的神話去合理化自己的攻擊性。現代主義最激烈的代言人把自己說成是專業圈外人（professional outsider），反之，建制的捍衛者則把他們視為愛吵鬧的玩票者，認為他們的戲劇不值得上演、畫作不值得展覽、小說不值得出版。現代主義者也樂意承認自己的「賤民」身分，讓自己顯得是可憐兮兮的被犧牲者。

如果史家把這些對罵照單全收，將只會讓一個備受珍愛的童話故事持續下去。在傳統的藝術家、評論家和閱聽大眾看來，現代主義者明顯是一群離經叛道之徒組成的統一陣線，專門衝擊備受時間考驗的高級文化和基督教信仰。從君主到有權勢的貴族，高級文化的權威發言人都指責前衛分子不成熟又敗德，猶如瘋子和丟炸彈的人。

在這種火爆氣氛下，反現代主義者的言論難免會激烈火爆，難免會頑固地否認叛逆分子的作品有任何優點可言。但在創新者之中，很少有人純粹是為了嚇人一跳而嚇人一跳。無疑，他們中間有些人是故意羞辱大眾，而一般大眾也如他們所願，自感受到侮辱。不過，更一般的情況是，建制在受到驚嚇後的反應激烈得跟他們所受的驚嚇完全不成比例。沒有錯，《群鬼》是大膽涉及了一些出格的性行為，其中一個主角又因為梅毒發作而陷入瘋癲，但這齣戲劇卻怎麼說也稱不上是「讓人作嘔的代表之作」，或不至於是「打開的陰溝、沒包紮的膿瘡、眾目睽睽下進行的下流勾當」。另一些評論者則說《群鬼》「十足的低級趣味」，說其作者是「乖僻的瘋子……其為人不只一貫下流，還枯燥乏味得可哀可嘆。」v 我們讀到這些情緒化的攻擊時，不禁會懷疑它們是出自控制不住的歇斯底里，是出自好市民被逼面對他們的人生真相時的勃然大怒。

一八九一年在倫敦上演時，評論者所發出的咒罵就極為過頭。例如，當易卜生的戲劇《群鬼》（Ghosts）所以說，現代主義者真的是有重要訊息要傳達，而這些訊息是「正派」藝術家既不會說也沒有

能力說的。哈姆生寫《飢餓》（Hunger, 1890）和後續的其他小說，是為了指責其他小說家作品的心理膚淺。康丁斯基（Vasili Kandinsky）逐漸在畫布上取消物象，是因為他相信，其他畫家未能體會存在的神祕性質。史特林堡早期的自然主義戲劇──包括一八八七年的《父親》（The Father）和翌年的《朱麗小姐》（Miss Julie）──意在非難當時主宰舞台那些譫談「性」的戲劇；十年後，他又倒轉槍頭，寫成表現主義的密室戲劇《夢幻劇》，去批判自然主義戲劇的不足。艾略特也是如此。他出版於一九一七年的《普魯弗洛克及其他》（Prufrock and Other Observations）和出版於一九二二年的《荒原》（The Waste Land）都是充滿挑釁姿態的作品（後者更是現代主義詩歌無可置疑的經典之作），致力於打破當時詩歌不思長進的狀態。誠如他自己說的：「詩歌在一九〇九和一九一〇年的處境有如一灘死水，其停滯的程度是現在任何年輕詩人難以想像的。」vi 所以說，這些現代主義者都是有一些陣地堅固的文化堡壘需要攻擊，不管外表上看起來多麼毛躁，這些人都知道自己在攻擊什麼；不管有多言過其實，這些人都是嚴肅認真的。

不過，雖然「性」一向是敏感題材（在現代主義年代有許多牢不可破的禁忌），但性坦白並不是現代主義唯一受攻擊之處。一九〇五年，當馬蒂斯、德蘭（André Derain）和弗拉曼克（Maurice de Vlaminck）等同道中人在巴黎的獨立沙龍（Salon d'Automne）展出他們的最新畫作時，評論者把他們那些用色豪放的作品斥為「圖畫譫妄」和「色彩錯亂」。一個畫評家更說它們猶如「剛收到一盒顏料當聖誕禮物的小孩所作的塗鴉遊戲。」vii 沒多久，馬蒂斯等人便被冠以一個沒有恭維意味的稱號：「野獸派」（Les Fauves）。他們不是唯一被說成小孩的畫家……喜歡探索自己內心世界又富創意的克利（Paul Klee）一樣聽過別人說他的畫連七歲小孩都畫得出來。在大部分堅決反對求新求變的人看來，各流各派的現代主義者都不過是匈奴，技法拙劣而欠缺才華。

2

最激進的前衛言論讓這一類指控多少獲得一點根據。回顧許多現代主義者（不管早期或晚期的）使用的詞藻時，我們可以找到跟保守陣營一樣極端的言辭。現代主義者喜歡掛在嘴邊的一句話頭是他們亟需摧毀反動派的根據地：美術館。早在一八五〇年代，法國文評家暨寫實主義小說家杜蘭蒂（Emond Duranty）即已主張，應該放一把火把羅浮宮這座「大墓窟」給夷為平地。大約二十年後，印象主義畫家畢沙羅（Camille Pissarro）起而呼應這個主張。他說，拆毀這些「大墓地」viii 將可以大大推動繪畫的進步。確實，在他們最激烈的時候，許多現代主義者都拒絕跟藝術建制打交道，不願接受高更（Paul Gauguin）所說的「美術學院（Ecole des Beaux-Arts）的腐臭親吻」ix。

消滅正典的渴望在進步圈子裡廣為瀰漫而歷久不衰。在第一次世界大戰戰前，態度激越的義大利未來主義者（Futurists）把這個目標寫進他們的綱領裡。其開創者馬里內蒂在一九〇九年的《未來主義宣言》（Initial Manifesto of Futurism）裡宣稱：「我們想要拆掉所有美術館、所有圖書館，要跟道德主義、女性主義、所有機會主義和功利主義的懦弱行徑戰鬥。」x 敵意總是在缺乏行動時最為激烈。

這種敵意熾烈得足以存活到第一次世界大戰之後。美國實驗派攝影家雷伊（Man Ray）曾在一九二一年造訪巴黎，在他常常光顧的咖啡館裡，藝術家的言論都很激烈：「不幸的是，當我去到那裡的時候，前衛運動把我纏住了，它鄙夷美術館，想要加以摧毀。」然而，不管現代主義藝術家的姿態有多挑釁，奇怪的是，他們仍會夢想自己可以在他們想燒掉的美術館中佔有一面牆壁。

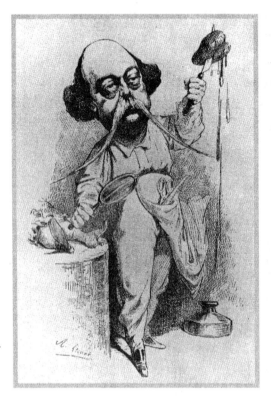

勒莫（J. Lemot, 1847-1909）
所畫的《福樓拜解剖包法利夫
人》（*Gustave Flaubert Dissec-
ting Madame Bovary*），見於
《諧仿》（*Parodie*, 1869）。
這位偉大的分析性小說家被諷
刺為一個破壞性強的人。

所以說，現代主義者並沒有比他
們的敵人更客觀、更不偏不倚。他們
心中的頭號壞蛋當然是布爾喬亞，而
福樓拜則始終是最德隆望尊的布爾喬
亞攻擊者。史蒂文生（Robert Louis
Stevenson）把布爾喬亞稱為「庸俗得嗆
的庸俗人」xi，而就像他一樣，許多
現代主義者都認為布爾喬亞是一種無
能於欣賞原創性的生物，合該受到挖
苦和諷刺。雖然反面的證據俯拾皆
是，但維多利亞時代和後來的現代主
義者繼續在戲劇、小說、詩歌、漫
畫、油畫裡大力笑罵中產階級，要求
觀眾讀者跟他們一起笑罵。

大部分歷史書都告訴我們，現代
主義者與保守主義者的鬥爭是一場新
與舊的鬥爭。但在戰火激烈中清晰呈
現的卻是一場混戰，穿插著停火與轉
換陣線的複雜畫面。現代主義者所喜

歡的那個戰號「敵人就在**那兒！**」看似確實，但實際並非如此。無疑，現代主義與傳統捍衛者水火不容。然而，就像文化史裡任何的斷言，這個斷言一樣是充滿例外。它起碼需要微調。事實上，許多現代主義者都表現出精神分析學所謂的「細微差異的自戀」（narcissism of small differences），而出於這種自戀，他們撻伐盟友的激烈程度往往不亞於撻伐最愚昧的「庸俗人」。

這帶來了一些始料未及的後果：因為現代主義者對敵人展開狂轟濫炸，遂讓外人誤以為他們的陣營要比他們所攻擊的建制要整齊劃一。有大量證據顯示，這種一致性從不是絕對的。例如，高更就一直批評印象主義是視覺可能性的奴隸；史特林堡討厭易卜生的問題戲劇；蒙德里安（Piet Mondrian）對畢卡索未能從立體主義「進步」到抽象畫感到失望[xii]；吳爾芙對喬哀思的淫穢描寫大皺眉頭；韋爾（Kurt Weill）對同是現代主義作曲家的康果爾德（Erich Korngold）多所批評；嚴以律己的抽象藝術家艾伯斯（Josef Albers）——他以《向正方形致敬》（Homage to the Square）系列馳名——則對「普普」怪客勞申伯格（Robert Rauschenberg）感冒至極，以致一直宣稱自己不認識這個人——其實勞申伯格曾在北卡羅萊納州的黑山學院（Black Mountain College）當過他的學生。

大概，對前衛陣營和諧性最堅持和最惱人的顛覆者，首推達利（Salvador Dali）。熱中於用古怪的超現實主義油畫嚇世人一跳，達利對其他現代主義畫家沒有太多好評。他告訴世人，他命中註定要「把繪畫從現代藝術的虛空中救出來」[xiii]。所以，如果說現代主義看不起布爾喬亞，他們一樣可以看不起其他現代主義者，至少會嫌其他現代主義者的美學勇氣或美學鑑別力有所不足。

更出人意表的是，打從現代主義出現的年代開始，一些現代主義者（為首的正是波特萊爾）就殷切想要與正統品味的守護者達成和解。這個努力不如兩造的情緒對抗知名，卻一樣有趣。一八四六年，波特萊爾在評論當年的「沙龍美展」時，提到了他對布爾喬亞的觀感。他指出，對法國文化

來說，布爾喬亞的貢獻幾乎是無與倫比的，他們既是畫家、詩人和作曲家的經濟支柱，又是一些美術館和管絃樂團的創立者。基於這個理由，波特萊爾認為布爾喬亞允稱是「藝術的天生之友」xiv。

半世紀之後，抒情詩人且是所有前衛者之友的阿波里奈一本波特萊爾的精神，相信他的中產階級讀者會既慷慨又心胸寬大。他懇求這些讀者相信，前衛作家對布爾喬亞讀者是充滿善意的，目的只是把他們帶往迄未有人涉足過的深邃與美：「我們不是你們的敵人。／我們想要帶你們到一片廣大而奇異的領域，／那兒遍開著神奇的花朵，供任何願意的人採摘。」xv 然後，頗為讓人意外的，他又乞求他們的憐憫。

在稍後的年代，一些具有反省精神的前衛藝術家承認，雖然現代主義者強調個體性，自誇已經擺脫過去的包袱和時代的庸俗，但往往會因為渴望獲得友誼與支持而作出妥協。例如，在一九六〇年代，傑出美國藝評家同時又是現代主義革命堅定支持者的羅森堡（Harold Rosenberg）即不吝取笑時下的文化異端分子是「具有獨立心靈的一群（herd）」。《紐約客》雜誌一幅漫畫把現代主義者的這種自我批判帶給了讀者大眾。漫畫的是一個畫家的工作室，裡頭堆滿賣不出去的抽象畫，一個女的站在角落，這樣問畫家本人：「難道你就非得像每個人一樣離經叛道嗎？」

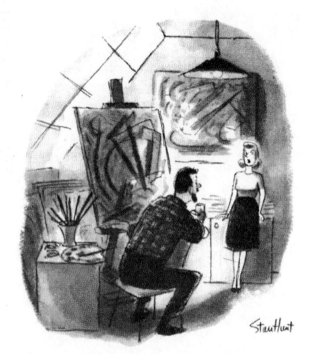

前衛藝術家以不受「群體思想」（group think）所囿自詡，但一九五八年六月二十八日出版的《紐約客》雜誌對此表示懷疑。

三、一系列的前提

1

如果現代主義者大家庭的內部衝突，足夠讓前衛詩人和畫家煩惱，而他們與社會力量的角力也同樣棘手。現代主義與社會是分不開的，因為社會是他們的血液來源。容我再次重申：現代主義想要繁榮興旺，必須要得到文化條件與社會條件的支撐。例如，再明顯不過的是，現代主義想要生存在一個相對自由的國家和社會。嚴厲的審查制度最是不利於現代主義者的創新，因為如果一部著作或一幅畫作動輒會被冠以「誨淫」、「褻瀆神明」或「顛覆」等罪名，那將讓誰都不敢大膽創作。

另外，現代主義只可能出現在西方文明較進步的階段，其時的社會習慣和社會態度已對現代主義轉趨有利，哪怕這些習慣或態度還是會猶豫和反覆。沒錯，單是有利的氣候並不能保證現代主義的出現或存續，但要是各種必要條件缺了其中之一，即足以挫敗其最勇猛的努力。換言之，沒有夠大數目的贊助人與客戶，而這些人既富有又思想開明得願意支持現代主義，則現代主義的存活是難以想像的。

我不相信經濟決定論，但現代主義不可能沒有經濟背景。現代主義的苗床是各工業化和都市化的國家。工廠系統先是在十八世紀晚期出現於英國，後來又繁榮於比利時、德國、法國和美國。那是大量生產的前提，而隨之而來的是大量消費與消費財（包括藝術品）。鐵路的出現（第一批看到鐵路的人視其為一種現代奇蹟）則提供了一種運送貨物與人員前所未有的快速方法。在一八二○年代至一八六○年代之間，各大工業國之間形成了綿密的鐵路網，永久改變了人口分布的模式與帶來了前所未有的商機。新的金融工具和龐大的銀行帝國，則為一個龐大得空前未有的市場提供了它所需要的資本。現代主義就是跟這個市場一起成長的。

許多藝術史家都注意到，現代主義主要是一種城市現象。維多利亞時代的城市以讓人目眩的速度成長，又廣建劇院與演奏廳，創辦音樂學院和管絃樂團。在這個世紀裡，具有公共精神的市民建立了許多高級文化的機構：法蘭克福美術館（Frankfurt Museum）成立於一八○八年，紐約愛樂交響樂團成立於一八四二年，哈特福德圖書館（Hartford Atheneum）成立於一八四四年，阿姆斯特丹國家博物館（Amsterdam Rijksmuseum）成立於一八八五年。推動這些建設的人都是布爾喬亞菁英中的佼佼者，是一些馬克思所不認識的中產階級。與此相反，只有極少數的現代主義者會隱居在偏遠地區，逃避他們認為有壓迫性的城市生活，逃離會讓他們神經緊張的擁擠喧鬧。如果要隱居，德國詩人或畫家會選擇沃普斯韋德（Worpswede），法國畫家則會選擇布列塔尼（Brittany），一些具有厚實文化傳統的小城——如耶那（Jena）——成為前衛藝術活動的中心。儘管如此，要是沒有倫敦或阿姆斯特丹、沒有紐約或芝加哥、沒有慕尼黑或柏林的話，現代主義的出現乃是不可想像的。當時幾乎人人都同意的是，巴黎乃是一座文化之都，而其統轄的領土要遠大於法國。一向是忠實歐洲人的尼采（Friedrich W. Nietzsche）在自傳《瞧！這個人》（Ecce Homo）裡指出：「身為藝術家，除巴黎以外，他在歐洲沒

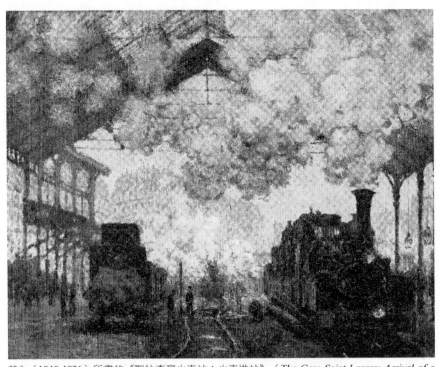

莫內（1840-1926）所畫的《聖拉查爾火車站：火車進站》（*The Gare Saint-Lazare: Arrival of a Train*, 1877）。這幅畫體現了印象主義者典型的都市精神和現代精神。

有第二個家。」xvi他說的巴黎，當然是指一八五〇年代以後經過徹底現代化的那個。

現代主義需要開明中產階級的支撐（中產階級絕不是像現代主義者描繪的那樣同質而庸俗），反映的是現代主義革命只能出現在近代。更早之前，藝術的贊助權都是由極少數人壟斷，而他們也成為藝術品味的定調者。這些人包括王侯將相、教會高層和少數的富商巨賈。觀諸從中世紀流傳到現代初期再流傳到現今的藝術作品（包括堂皇宅邸和博物館中的珍品），這些人不管是出於虔誠、炫耀心理還是愛美而出資美化教堂或宮殿，他們常常都是出手大方又有藝術品味。但有品味也好，沒品味也好，藝術取向把持在少數人手裡仍是不爭的事實。

這種情形即將改變。到了十九世紀，梅塞納斯（Maecenas）❸的現代繼承人開始篡奪文化贊助人的位置，而匿名的閱聽大眾（幾乎全都是布爾喬亞）則讓作曲家或劇作家在主流品味中有了迴旋的餘地，甚至進而動搖主流品味。一些目光銳利的維多利亞時代人看得出一場革命正在發生，伊斯特萊克夫人（Lady Elizabeth Eastlake）是他們其中一位。她既是英國文化市場經驗老到的觀察者，又因為是倫敦國家畫廊館長伊斯特萊克爵士（Sir Charles Eastlake）的太太而知多識廣。在維多利亞女王漫長統治的中葉，她寫道：「從前，藝術贊助人幾乎清一色是貴族與仕紳，但現在，這種身分已為一個富有和聰慧的階級所分享（在將來甚至會幾乎獨佔），他們的財富主要是來自商業和貿易。」xvii 這種現象，又因為前衛藝術、文學、音樂開始吸引到文化菁英以外的頗大一群聽眾而加強。「布爾喬亞」這個稱呼的貶義變得有一點減少，在較下層的布爾喬亞尤其如此。

未來品味的推手之一是公共文化機構，它們大部分都是創立於十九世紀，不然就是在該世紀獲得大大擴充。從十九世紀中葉開始，提供借閱的圖書館開始出現，美術館有免費入場日，劇院和演奏廳開始設有廉價座位，不昂貴的複製技術（如平版印刷術和照相術）也讓藝術複製品得到更大流通。我們知道，現代主義品味的分芽增殖是現代主義歷史的一大特徵，而會有這種分化，則跟現代主義的聽眾不斷增加、文化產品的需求量大增有分不開的關係。

現代財富來自很多不同來源，這一點也助長了各地前衛品味的差異性。成熟中的資本主義顯示出它非常擅於發明方法去駕馭資源，這包括在商業、製造業和政府管理上實行雇用大量人員的科層制度；設計出諸如「法人」之類的法律實體去促進資本的供應；透過加強勞動分工、標準化作業流程和發明更有效的機器，讓貨品得以更大量生產；對郵政、道路與運河作出了史無前例的改進，讓通訊和交通的速度急劇增加。有人說過，現代主義的起飛是由機械化作為前導的。若是如此，則當

代人稱火車頭為新世界的奠基者之說可一點都沒說錯。

在變遷以眩目速度進行的幾十年間，國家對經濟的重商主義式管制亦逐漸放鬆。家長式控制的收斂固然帶來了骯髒混亂的貧民窟和兇狠的剝削勞工現象（這些流弊後來被美其名為「社會問題」），它仍然釋放出史無前例的企業活力。大體上，焦慮和憤怒的社會批評家說得沒錯：很多資本家發揮企業活力的方式都是自私自利和厚顏無恥的。儘管如此，隨著打字機、越洋電纜、電話的出現，資本主義機器製造財富的能力還是大大提高，讓歐洲和美國的中產階級人數都為之急速成長。隨著財富的普遍增加，參觀各種藝術展覽的布爾喬亞亦大為增加，而他們的口袋裡通常都有充足的美金、英鎊或法郎。

對這些在高級文化領域還算是學生的人來說，金錢就是時間。到了十九世紀中葉前後，這些人將會擠滿李斯特（Franz Liszt）和琳德（Jenny Lind）之類名家的音樂會，會到義大利度蜜月，手裡拿著一本貝德克爾（Baedeker）出版的旅遊指南，自修繪畫和建築。這也是個喜歡聘請業餘女高音或鋼琴師到家裡表演的年代，布爾喬亞對音樂的喜愛雖出於真情，但滿懷敵意的批評者還是以訛傳訛，說邀請客人到家裡欣賞音樂，比想釣金龜婿的年輕女子設下的圈套好不了多少。

2

一個布爾喬亞會樂於把他的閒錢用來消費哪種文化產品？顯然跟時地、機緣、政治自由程度、家庭習慣和各種私人動機有莫大關係。當然，有自由就像有閒錢一樣，並不能保證一個人自然會有好品味，另一方面，就像現代極權主義所證明的（如果這事還需要證明的話），缺乏自由乃是藝術

的死敵。在缺乏自由的環境中，藝術家無異於政府操縱的大機器裡的小齒輪。如果維多利亞時代和後來時代的布爾喬亞文化真像傳言所說那般不堪，那歷史上將不會有現代主義的出現。

貫穿整個現代主義時代，現代主義者爭論得最熱烈的問題始終是這個：藝術家可不可以指望（或可以在多大程度上指望）中產階級跳脫庸俗的藝術品味。文化悲觀主義者（通常都是些高品味雜誌的主編和文筆流暢的學院中人）毫不懷疑庸俗人的勝利終不可免。他們基本上一致同意，來臨中的大眾社會對藝術來說乃是災星。在這樣的社會中，每一個藝術文盲都敢於大聲說出自己不懂藝術，都敢單憑自己喜好選購藝術品。所以，在識字者之間鼓吹大師作品並不能提升庸俗品味，只會帶來崇高品味的庸俗化。在一個男性投票權愈來愈普及和工會聲音愈來愈大的時代，現代主義者會有這種集體憂慮大概是自然的，但那同樣是不公正和驕矜的，讓人不能否認，現代主義者在評價大眾的時候帶有恃才傲物的味道。這一點大概是幾乎確定的：雖然不少現代主義者是民主主義者，但現代主義本身卻不是一個民主的運動。

3

民主文化的前景特別讓現代主義者擔憂，而從托克維爾（Alexis de Tocqueville）到韋伯（Max Weber）的一系列文化批評家都曾使用社會學的古典工具去分析社會實體。這種非正式社會科學文獻的鼻祖是一篇少人聽過的文章，而其作者同樣是個少人聽過的德國文化官僚：利希特瓦克（Alfred Lichtwark）。他這篇題為〈大眾〉（Publikum）的短文出版於一八八一年，也就是他被任命為漢堡美術館（該市首屈一指的藝術館）館長的五年前。文中，利希特瓦克把對藝術感興趣的大眾分為三類：群

卡爾克羅伊特（Leopold von Kalckreuth, 1855-1928）所畫的《利希特瓦克肖像》（Portrait of Alfred Lichtwark, 1912）。利希特瓦克是漢堡美術館的館長，任內以緩進方式購入許多法國印象主義者的畫作，為自己引來一些爭議。

眾（the masses）、受過教育者（the educated）、少數菁英（the chosen few）。他指出，第一類人不管是在德國或其他國家都是佔大宗，他們對藝術史幾乎完全茫然無知，頂多聽過拉斐爾（Raphael）的《聖母像》等兩三幅近古作品。第二類人只有最基本的藝術史知識，傾向於理想化某個歷史時期的繪畫，又像「群眾」一樣對現代藝術完全興趣缺缺。第三類人是「萬中無一」的少數：「這些人是最稀有和最可靠的。跟他們交談會讓你茅塞頓開，因為他們所擁有的天分（好的品味和好的判斷）永不可能單靠教育獲得。」xiii 只可惜，這類人在德國的文化生活裡只佔有不重要的角色。

這個不尋常的斷言值得我們略微駐足。首先，它的悲觀調子跟現代主義者的主流調子是一致的，即相信只有少數菁英有足夠的學養與心理彈性可以欣賞不拘一格的傑作，又不相信大部分人可以擺脫油畫、戲劇或小說單純是消遣品或道德教本的觀念。但利希特瓦克仍部分

顛覆了這種觀點，因為他指出，「少數菁英」有可能是來自「最大相逕庭的社會階層」、來自「最大異其趣的教育道路」xix。但就像他同時代的其他文化評論家一樣，利希特瓦克遂與前衛分子中的反布爾喬亞都不可能把物質利益放在一邊。因為有這種信念，利希特瓦克遂與前衛分子中的反布爾喬亞意識形態家可說是盟友。另一方面，他又認為（這是個很重要的但書），真正的藝術熱愛者，也就是他深信不疑的少數獨特個人（顯然包括他自己），並不受階級或財富多寡的限制。他們有些不單只有教育，而另一些則不需要教育，換言之，他相信藝術鑑賞力不是光有錢就可以培養的。

<center>✦ ✦ ✦</center>

這一類反庸俗人宣言能夠出現，跟藝術家社會地位的提升大有關係。要不是有些藝術家自信滿滿，深信藝術家就一整體而言並不低於客戶一等，則現代主義絕不可能會離地起飛。自卑從來不是文化叛逆分子的特徵。當然，在十九世紀（起碼是最初的時候），藝術家的自豪感並不是完全有根有據的。雪萊的名言（詩人是未被承認的世界立法者）雖然常常被人引用，但它與其說是對社會現實的分析，不如說是一種主觀渴望的表達（不過「未被承認」這個按語倒是讓他的話多了一絲現實意味）。另一方面，哪怕藝術家的「世界立法者」身分始終「未被承認」，但社會地位已經近在咫尺。

較早時代的大師已經為他們指出了道路。敢於牴觸教皇的「神授」天才米開朗基羅（Michelangelo）是其中一位，另一位則是波普（Alexander Pope）：他靠著以預售的方式出版自己翻譯的荷馬史詩，得以不需要仰仗贊助人的鼻息和在書首寫些奴性的獻詞。再來還有約翰生（Samuel Johnson），他在一七五五年寫給柴斯特菲爾德爵士（Lord Chesterfield）的不朽名信中聲言不稀罕贊助人。同樣地，莫札特（Wolfgang Amadeus Mozart）為了創作自由，不惜在一七八一年辭去薩爾斯堡大主教宮廷裡卑微的職位，搬到維也納當一名自由作曲家和獨奏家，渡過人生最後十年。及至維多利亞時代早期，已

經有不少有錢人把小說家、建築師或雕塑家奉為上賓和引為朋友。隨著藝術家可以以藝術創造力自豪，他們也覺得自己有資格瞧不起布爾喬亞——一如這些布爾喬亞的祖父輩曾瞧不起藝術家一樣。正是社會地位的改善讓許多現代主義者可以縱容自己的自戀品性。所以說，士氣對現代主義的重要性並不亞於金錢與自由。

∫∫∫

這種富裕而錯綜複雜的環境大大減低了現代主義推進的阻力，但它能夠茁壯為一個運動，還有賴另一個劃時代的變化所致。早在一九○○年以前，西方文化看來就已經進入了一個後基督教（post-Christian）的年代，而現代主義者也深深涉入這個發展之中。正如我說過的，十九世紀的文化變遷激烈、無處不在和無可抗拒，既然如此，人們對宗教的態度亦不能自免於這種變遷之外。正如傑克森（Holbrook Jackson）一九一三年在資訊豐富的《一八九○年代》（The Eighteen Nineties）裡指出的，「新」這個形容詞已經流行了幾十年（新戲劇、新女性、新寫實主義等），而對於這個現象，保守分子斥之為給各種輕率冒進主義戴上冠冕堂皇的帽子，自由派人士則視之為一個「新」時代的表徵。xx

但在宗教這個問題上，歷史家必須小心翼翼，因為不管是在不同的社會還是同一個社會，宗教情感的式微程度都不是整齊劃一的。首先，雖然中產階級是世俗主義者爭取到最多兵員的一個階級，但基督教各宗派繼續在中產階級裡擁有大量信徒。正因為這樣，伏爾泰（Voltaire）在十八世紀揭櫫的口號「消滅敗類」（Ecrasez l'infâme）④在十九世紀繼續有現實意義，也繼續被反教權主義者和反基督教者沿用。在在看來，傳統教會所維繫的傳統信仰都比貓還要多命。

雖然老是慨嘆世俗主義來勢洶洶，神聖真理與儀式的捍衛者（包括新教、天主教和猶太教在內）但禮拜場地繼續擠滿人的情景想必讓他們寬心不少。宗教團體固然無法繼續把教育機構牢牢控制在

手裡，卻仍然是一股不可小覷的文化和政治力量。絕大部分國家繼續奉某個基督宗派為國教，相對之下，憲法上明訂不設國教的美國顯得是個異數。法國明明是革命分子與世俗意識形態的大本營，卻仍然要爭吵了一個多世紀，才在一九○五年明令政教分離。

所以，我們絕不能把「後基督教時代」視為「無神論時代」的同義詞。正相反，十九世紀乃是信仰的黃金時代：有些人自創新教說，有些人則藉物理學、化學和生物學把舊教義給翻新。這就是何以勃拉瓦茨基夫人（Madame Blavatsky）會說她的「神智學」（Theosophy）是一種神學、哲學和科學的綜合體。艾娣（Mary Baker Eddy）創立的基督教新宗派會稱為「基督教科學派」（Christian Science），也是同一道理。這個聰明的女推銷員知道，「基督教」和「科學」都是最有賣點的字眼，把它們連在一起，肯定可以吸引許多維多利亞時代男女的青睞。

事實上，科學的推進所引起的反應是紛紜的，有時會讓人有被逼入窮巷的感覺。正因為如此，各種面貌的神祕主義在十九世紀享受到了已經幾個世紀未見的興旺。形形色色的唯靈論（Spiritualism）如雨後春筍般出現，通靈會和塔羅牌蔚為流行，還有些人投入於對靈異現象的準科學研究。不知凡幾的人（包括有受過教育和沒受過教育的）都樂於在形形色色的唯靈論裡找到最合自己口味的一種。這是因為他們既無法再相信救世主的神話，又不願接受自然科學那種冷冰冰的唯物主義。

現代主義者顯眼地參與到這些激烈的爭論中。事實上，前衛藝術家參與到爭奪信仰的擁擠行列，提出了自己品牌的信仰：藝術宗教（the religion of art）。這些人致力於所謂的「為藝術而藝術」，主張既然教士的時代已經過去，就應該由藝術家的時代繼承大統。不過，可以想見的是，大眾對這種奇特的神學反應冷淡。它太抽象了，也太遠離大部分宗教所關心的人類困境，所以難望找到大批信眾。

正因此，大部分現代主義者在有關宗教的辯論中，都更積極於投入負面的工作，即致力於摧毀宗教

而不是創立新的宗教。一八七三年，才華四射而性取向顛倒的狂熱詩人韓波（Aruthur Rimbaud）在《地獄一季》（Une Saison en enfer）這樣說：「我們必須絕對現代」。對於何謂「絕對現代」，高更在一八七三年死前不久對天主教會的一項謾罵中有很好的解釋：「我們必須殺死並使之永不能重生的是這個：上帝。」

在二十世紀初的前後，這仍然是一種具有顛覆性的言論，卻不算多有原創性。因為早在那十多年前，最雄辯的顛覆修辭家尼采即宣布過上帝已死和主流道德觀的破產。差不多同一時間，劇作家中的尼采主義者蕭伯納（George Bernard Shaw）表示，他的創作動機是要讓舒服的人不舒服。這正是尼采要做的。自一八八九年初一次無法恢復的精神崩潰後，尼采沒有再發言過，但在他死後十一年，他那讓人心神不寧的訊息（一種同時包含貴族色彩和無政府主義色彩的訊息）卻開始流傳開來，並有不少人趨之若鶩。

在尼采看來，沒有一種欺騙要比自欺更為倔強、更難以矯正。上帝也許已經死了，但只有一小撮同時代人願意接受這個關於人類處境的重要事實。他相信，大部分人繼續受制於猶太教和基督教串通製造的那個古老陰謀，而這個陰謀的目的是要讓主人服從於奴隸。道德守則與宗教信仰都是這個漫天大謊的一部分。所以，如果說有誰在準備好改頭換面的一個半世紀裡夠資格被稱為異端隊長，那非尼采莫屬。他比任何人都更有功於創造一種現代主義的氣候。

§··§

這種氣候，這些現代主義革命的必要前提，都讓社會可以接受（不管多勉強）離經叛道的藝術創新、跟主流大相逕庭的美學見解，以及容忍藝術風格之間的相互衝突。有超過一個半世紀的時間，富實驗精神的劇作家、詩人、建築家和畫家都發現他們既受到排斥又受到讚揚，發現社會既抗拒他

們的革命又興致盎然。這場革命在第一次世界大戰期間放慢步伐，在一九二〇和三〇年代的極權國家之中幾乎被捻熄，卻又在一九四五年以強勁活力捲土重來。然後，到了一九六〇年代，它終於（這是任何歷史時期都逃不出的命運）壽終正寢。但它真的死了嗎？這個問題，我會留待下文適當地方再作討論。

不是每一種藝術創新都是理當勝利甚至流傳後世的，從現代主義豐饒羊角（cornucopia，編註：哺育宙斯神的羊的角，象徵豐饒）源源流出的許多作品不是每一件都是值得欽佩的。儘管如此，我仍然深信，現代主義帶來了雙重的心理解放：既解放了高級文化的生產者，又解放了其消費者。它給予藝術家一張執照，讓他們可以看重自己的奇思怪想、不把統治了幾百年的題材與技法當一回事、隨意更動或推翻成規大法，而且相信自己就是革命的化身。

藝術家受惠於這種氣候的程度要遠超過大眾欣賞他們原創性的能力。艾略特說過，大部分人類都是無法忍耐太多真實的。這話也許甚至適用於現代主義者自己。他們最大的錯覺說不定就是自以為克服了所有錯覺。不過，不管現代主義會被未來世代怎樣評價，他們之中的佼佼者無疑都留下了一些足以傳世的作品。

譯註

❶ 原詞的直譯是「布爾喬亞恐懼症患者」。

❷ 指納粹、法西斯和俄國共產主義政權的興起。

❸ 羅馬帝國奧古斯都皇帝的重臣，獎勵藝術創作不遺餘力，被視為藝術贊助人的典範。

❹「敗類」指基督教。

第I部

奠基者
Founders

專業圈外人

Professional Outsiders

一、現代生活的雄風

1

沒有單一個詩人、畫家或作曲家可以穩穩的被稱為現代主義的開創者。但如果非要選一個不可，那最有可能的人選是波特萊爾。對現代主義的歷史來說，他是絕不可少的——同樣絕對少不了的還有杜象（Marcel Duchamp）、吳爾芙、史特拉汶斯基和奧森·威爾斯（Orson Welles）等少數人。他那些具有高度啟發性的藝術評論、他那些坦白無諱的自傳性沉思、他對愛倫坡（Edgar Allan Poe）一些陰鬱小說的法文翻譯，還有他那些無視清規誡律和高度個人色彩的詩歌（又尤其是這些詩歌），全都帶有一個開創者的印記。

就像他之後的現代主義者一樣，波特萊爾是個跟一般寫實主義者有點不一樣的寫實主義者。他討厭傳統繪畫與詩歌那種對世界呆頭呆腦的複製，另一方面，他又像個最精明的浪漫主義者一樣，受不了漫無節制的主體性。「根據現代的觀點，什麼是純粹的藝術？」他曾經這樣問，然後又這樣回答：「那就是創造一種催眠性的魔法，它同時包含客體與主體，同時包含藝術家的外在世界與內

在世界。」i 重視主體反應始終是他最主要的標記。評論一八五九年的「沙龍美展」時，他這樣說，「如果一片風景——也就是一片樹木山水的集合——是美的，那它不會是因為自己而美，而是透過我而美，即透過我的風緻、透過我加給給它思想或感情而美。」ii 一件藝術品可說是只有在消費者與它合作下才能完成。

§；§

一八二一年，波特萊爾出生於一個人脈充沛的富裕家庭。那時的法國非常不同於他當上一個浪蕩子、波希米亞人和大膽詩人之後的法國。還沒有活到三十歲，他就跟著其他國人一起經歷了兩個王朝。第一個是繼拿破崙一八一五年徹底敗北以後復辟的波旁王朝，它賣力去恢復教權吃重的舊體制（Old Regime），把法國大革命當成從未發生過似的。然後，在一八三〇年，人民的不滿催生出一場新的革命，讓奧爾良公爵路易-菲力浦（Louis-Philippe）得以登基為帝。雖然他自稱為「布爾喬亞國王」，而非「法國國王」，又廢除報刊審查制度，允諾保障出版自由。但這保證只維持了五年，而他的王朝也只維持了十八年。在另一次政權更迭後，也就是一八四八年的二月革命後，法國短暫嚐了嚐另一次共和國的滋味。當年十二月，拿破崙狡猾又陰險的姪兒路易‧波拿巴（Louis Bonaparte）當選總統。他雖然發過誓要保護共和國，但他的背叛只是遲早的事。

除了這些動盪事件，波特萊爾也在自己家裡經歷了一場動盪。一直以來母親溺愛他，但自年邁的父親過世後，他便被迫跟另一個男人——少尉奧皮克（Jacques Aupick）——分享母親的愛。波特萊爾八歲時，奧皮克成了他的繼父。這對繼父子起初相處得還不錯，但波特萊爾從未能真正克服被逐出伊甸園的創傷。他的學業成績馬馬虎虎，幸而他恨快發現自己有寫詩的才華。有幾年的時間，

他對詩思的追尋並未讓他遠離政治。一八四八年革命期間，他曾以共和主義者的身分參與過街壘的戰鬥。不過，後來的局勢演變（包括波拿巴在一八五二年十二月二日以不流血政變結束了共和政體和一年後登基為拿破崙三世）讓波特萊爾徹底心碎，決定永遠不再過問政治。

然而，他的非政治才智並沒有讓他能自外於共和國的紛爭。他的事業以極端的方式見證了政治與現代主義的糾纏不清，見證了要把詩的事務與國家事務分開有多麼困難。一八五七年，他的不朽詩集《惡之華》（Les Fleurs du mal）付梓出版，讓帝國政府像人刺了一刀般大感憤怒，指控他犯了褻瀆神明罪和誨淫罪。當時這個第二帝國（Second Empire）已經六歲，統治高層的腐敗醜聞層出不窮，在在讓人覺得它對波特萊爾的指控是一趟先發制人的攻擊，以防別人抨擊它放縱驕奢淫逸。不管是波特萊爾本人或他的出版社都無意冒犯政府，但他的詩歌無形中等於在測試國家設定的言論界線。判決結果表明，法國的體面圈子贊成讓《惡之華》企圖拆毀的道德高牆保持原封不動。

負責起訴的檢察官皮納爾（Ernest Pinard）在開庭時首先強調，審查文學作品是風險很大的事，因為一個不小心，便會損及文學創作的活力；但他又堅稱，《惡之華》中有些詩歌真是太過下流，若不查禁，將會如腐肉般感染和敗壞整個法國文化。法庭相當受皮納爾這番剴切陳詞所影響。結果是，法官判決褻瀆神明罪不成立，但同意書中有六首詩歌確實「誨淫」，所以宣判波特萊爾罰款三百法郎，六首淫詩永不得出版。這個判決結果乃至整個審判過程都顯示，法國社會對背離社會主流價值觀的激進聲音雖然仍有戒心，但已經願意為這一類創作留出若干空間。正因為這樣，檢察官才會小心翼翼表示自己尊重文學創作，而法官也不嫌麻煩地列舉出哪幾首詩歌應該查禁。接下來幾十年，在法國和其他地方，這一類煞費思量拿捏查禁或開放尺度的事例將屢見不鮮。

無庸說，法官判定必須刪去的六首作品都是《惡之華》最露骨的性愛詩歌。不只一首是描寫詩

人情婦多姿多彩而誘人的胴體。波特萊爾也不猶豫於放縱自己的施虐癖幻想。例如，在〈給太快活的女人〉（A celle qui est trop gaie）一詩中，詩人在坦承過自己的矛盾心態後（「我恨妳之烈不下於愛妳」），便想像如何對情人施以各種駭人的懲罰，聲稱要在對方腰肢上「戳出一個大傷口」，最後還說要把身上的「毒液」（即帶梅毒的血）灌入對方「兩彎新脣」：

〔我要〕刺穿妳那寬厚的胸房，
懲罰妳那快活的肌膚，
給妳搖擺不定的腰肢，
戳出一個大傷口。

真是無比的甘美！然後，
再通過妳那份外晶瑩、
份外美麗的兩彎新脣，
灌入我的毒液，妹子！iii

這就不奇怪，波特萊爾的詩歌有很長一段時間都無法進入法國的莊重圈子。他完全意識到自己的膽大包天，但卻希望博得起碼一些讀者的同情，哪怕這些讀者不會敢於承認他的詩才。在一八六一年版《惡之華》（這版本是少了六首詩的）的著名序言裡，他這樣稱呼他的讀者：「假惺惺的讀者——我的同類——我的兄弟！」iv但他卻沒多少兄弟。不過，他將會有許多顯赫的子嗣。所以，站在今日回顧，波特萊爾乃是一長串傑出文化叛逆分子的第一人，這些人努力要給褻瀆和誨淫除罪

化，並竭盡最大努力要摧毀公生活與私生活的分野。

§˙§˙§

一八六三年，在一系列題獻給插畫家居伊（Constantine Guys）的文章裡，波特萊爾闡述了他所謂的**現代生活的雄風**（the heroism of *modern life*）v。在波特萊爾眼中，居伊的傑出之處在於敢於追求自己所處時代的美。他指出，學院派藝術家總是戀棧過去，只著意於「普遍的美」，對「一時一地的美」或「特殊的美」不屑一顧。波特萊爾所捍衛的那種美不存在於政治與戰爭的輝煌場面，而是存在於「時尚生活的景觀」，換言之是體現在優雅的馬車、機伶的馬夫、手腳俐落的男僕、時髦的仕女和穿著漂亮的小孩等等。我說過，現代主義主要是繁榮於大城市，而波特萊爾這番話道出了部分理由。

因此，波特萊爾鼓勵藝術家去捕捉「曇花一現、一閃而過、變化無常」的東西。要發現這些東西，最佳方法是在五光十色大都會的街道上溜躂。只有張大眼睛的**漫遊者**（flâneur）可以充分體會現代生活的美，因為他們是「充滿熱情的觀察者」，總是「把心思放在庶民大眾身上」。對現代藝術家來說，巴黎或倫敦這些大城市不啻是「碩大無朋的畫廊」，不啻是「現代生活的巨大字典」。

帶著這種徹底反歷史主義的觀點，波特萊爾等於是為一群人數尚少卻漸漸變多的藝術家說了話，這群人的共通之處在於不再把古典古代和基督宗教古代奉為典範。無與倫比的藝術家杜米埃（Honoré Daumier）是他們其中一位，他曾經嘲笑荷馬筆下的英雄，另一位是奧芬巴赫（Jacques Offenbach），他曾經諷刺特洛伊的海倫和尤利西斯這些古希臘傳說中的不朽者。他們開始質疑（並希望顛覆）年深日久的藝術題材層級觀。跟美學革命分子波特萊爾一道，他們發起了一場要把藝術從祖先崇拜中解放出來的奮鬥。杜米埃的蝕刻畫都是以當時的法國政府為題材（不管是奧爾良王朝、共和國還是

第二帝國），技法的高明不下於挖苦的機智；奧芬巴赫則用他不懷好意的小歌劇——包括《地獄中的奧菲斯》（*Orphée aux enfers*）和《美麗的海倫娜》（*La Belle Hélène*）——給古希臘文學中的巨人（不管是神或人）加上血肉。換言之，兩人都以各自的方式為拒絕率由舊章的現代主義開了路。

這種品味的轉換需要時間。一八六七年，創作《惡之華》的波特萊爾逝世，得年四十六歲，此後幾十年，他逐漸吸引到一大群追隨者。正因為這樣，翻譯過他一些詩歌的美國詩人米萊（Edna St. Vincent Millay）才能夠在一九三五年指出，波特萊爾是「今日最廣受閱讀的法語詩人。」[vi] 她也許還應該補充說，波特萊爾的詩歌不僅具高度可讀性，還受到行家的高度尊敬。另外，他的讀者群是世界性的。

換言之，波特萊爾會上升到經典作家的地位完全是身後之事。一八六五年十二月，因為受到法國讀者的冷落或敵視，加上債務纏身，波特萊爾徹底傷心失望，在自我放逐之地比利時這樣寫道：「我喜愛孤單勝過一切。」但他只是沒得選擇。事實上，他喜歡與詩人、音樂家和畫家交往，喜歡跟老練的藝術家或有潛力的新手談話，喜歡參加各種文化聚會。他一點都不具隱士性格。正如他的熟人可以作證的，波特萊爾對朋友忠誠、慷慨，對世界敞開懷抱。然而，在其有生之年，世界對他的熱情並未有太大回應。

讓他充滿顛覆性的那些特質也讓他陷於孤立。一八五七年七月，剛打贏官司的福樓拜（他先前因為出版《包法利夫人》而被控以「誨淫」和「褻瀆神明」）寫信感謝波特萊爾送他一本《惡之華》，用的是一種他罕有的讚美語氣：「你已經找到讓浪漫主義回春的路徑。你跟誰都不像（這是所有優點之首）。」[vii] 福樓拜是波特萊爾深為推崇的同類，得到他的讚譽已經非同小可，更何況有什麼恭維比「你跟誰都不像」更讓一個現代主義者受用？沒錯，在《惡之華》出版以前，波特萊爾

是有一定的文名，但一般人都把他視為為浪蕩子，整天跟妓女和不良婦女鬼混，鎮日沉迷在印度大麻和鴉片營造的「人造天堂」裡（「人造天堂」是波特萊爾自己的形容，他的詩歌對這個「天堂」也有鮮明描寫）。所以，波特萊爾會自視為一個「厄運詩人」（poète maudit）❶並非事出無因。

這就不奇怪，福樓拜的恭維既鋪張又絕無僅有。早在一八五五年，波特萊爾便已經在《兩個世界評論》（Revue des Deux Mondes）發表過一些詩歌（後來全都收入《惡之華》），為自己招來過一些謾罵。等《惡之華》出版後，布爾丹（Gustave Bourdin）在《費加洛報》（Le Figaro）所寫的書評進一步讓閱讀大眾對這位前衛藝術家望而卻步。布爾丹砲聲隆隆地表示，波特萊爾如此糟蹋自己的才華，讓他懷疑作者是否神智不清。露骨的性描寫特別讓布爾丹惱怒：「我從未在短短幾頁看過那麼多的咬乳描寫（不，應該說是啃乳描寫），從未看過這種儼如惡魔、胎兒、鬼怪、貓和害蟲組成的巡遊行列。」viii 這種正派人士對前衛分子疾言厲色的譴責，在現代主義的最初幾十年屢見不鮮。

§‧§

《惡之華》之所以能成為現代主義的奠基性作品，還不只是它包含露骨的性描寫，更在於波特萊爾能夠把最規矩的形式和最放肆的題材融合為一，能夠把格律最嚴謹的十四行詩和最不堪入目的比喻共冶一爐。福樓拜會高度推崇波特萊爾，說他的詩歌「內容粗暴而語言精妙」ix，不是沒有理由的。❶事實上，那場沒完沒了的爭論──到底波特萊爾骨子裡是個浪漫主義者還是古典主義者──等於是在讚揚他兼具文學自制力和漫無邊際的色情想像力。一個傳統詩人也許會擅於韻律，一個放蕩之徒也許勝在不受拘束，卻唯獨波特萊爾能把技巧與情緒兩者結合無間──他會成為現代主義詩人無與倫比的楷模，其原因在此。他的勤勉追隨者認真看待他的想像力，對他作出毫無保留的讚揚，因為他的詩歌證明了他對自己的主張身體力行。

接下來幾十年，他的眾多仰慕稱許他的韻作是最純粹的詩歌。裡頭沒有政治、倫理或宗教意圖，也沒有企圖用華麗詞藻打動讀者：它們是從內心流洩出來的，不是從頭腦。對波特萊爾而言，形式是容器，可以把內容形塑為恰當的樣子。借他不懈仰慕者艾略特的術語來說，波特萊爾總是可以為他想要或需要表達的感情找到一個「客觀對應物」（objective correlative）。這印證了一件事（也是艾略特多所強調的）：一首詩是道德或不道德，不在於其題材而在於其處理手法。②

換言之，波特萊爾有本領把自己的心緒與體驗描寫得歷歷如繪，讓讀者某種程度上感同身受。他有些形象比喻並不特別新穎（「鏡子般的大海」、「返港的船」、「黃金天使像」皆屬此類），但他卻能把這些熟悉比喻用得別出心裁──或是用來表達自己的絕望情緒，或是用來為情婦唱幽暗的頌歌。他的情婦蓉娜‧杜瓦爾（Jeanne Duval）是個黑白混血兒和演技泛泛的女演員，兩人認識不久便同居，但常常爭吵，分分合合許多次。波特萊爾常常把她寫進詩裡，讚揚她的美貌，這些詩有時熱情如火，有時又保持冷冰冰的距離。不管蓉娜讓波特萊爾吃了多少苦頭，她都是《惡之華》的女主角。在波特萊爾看來，這個女人充滿神祕感，引人入勝：

妳的雙眸絲毫不透露
甜蜜或苦澀，
是金與鐵合鑄的
一對冷冰冰珠寶。

這幾句詩的獨特處是使用了較俗套的比喻。

至於他的其他比喻則絕大多數是新造的。〈憂鬱之四〉（Spleen）是波特萊爾最常被引用的詩歌之一，詩中「希望」（Hope）老是被殘忍暴虐的「絕望」（Despair）所打敗。他這樣形容自己的心緒：「低垂沉重的天幕像鍋蓋，壓在／忍受長久煩悶而呻吟的靈魂上」，又把「希望」的軟弱無力形容為只敢「膽怯地拍擊牆壁」的「蝙蝠」。在我們前面引用過的〈給太快活的女人〉一詩中，他也鮮明地傳達出最常縈繞他的一種精神痛苦。毫無疑問，波特萊爾甚至不認為性歡愉是沒有雜質的快樂。他念茲在茲的主題是痛苦，而且不只是他自己的痛苦。就如其詩集的書名所示，他選擇處理的問題是罪及其代價，是惡及其花朵。有一次，他和幾個朋友聊到一個話題：愛可以帶給人的最大快樂是什麼？聽過各人的答案後（這些答案包括「可以享受柔情蜜意」、「可以滿足人的自尊感」和「可以為國家製造繼起的生命」等），波特萊爾表示，他認為愛的最大快樂在於「幹惡事之必然」，又補充說：「這是任何男女自誕生之日起就知道的道理：只有幹惡事可以帶來真正的滿足感。」雖然是浪蕩子和社會的棄兒，但波特萊爾完全忠於自己的詩人使命，換言之是不遺餘力袒露自己的內心世界。從來沒有一個自白者（甚至包括盧梭在內）會如此赤裸裸地披露自己。這就是現代主義的開端──一個以顫慄而不是以嗚咽起始的開端。

隨著波特萊爾在二十世紀文學市場的市值不斷上升，他也成了各方意識形態者想要拉攏的盟友。正如艾略特所說的：「他的詩的廣度造成艱澀，因為時至今日（當時是一九三○年），各派別的文評家仍然抗拒不了誘惑，設法把他扭曲成為本派別的保護人。」很有趣的是，艾略特自己也沒能免俗，一樣把波特萊爾挪為己用。他認定波特萊爾是個有信仰的人，指出波特萊爾雖然沒有「實踐基督教」，卻做了對自己的時代來說更重要的事：肯定基督教是**必要的**。」xii

艾略特不是唯一想為傳統信仰把波特萊爾爭取過來的人。有幾十年時間，法國天主教的宣傳士

和歷史家——如吉爾松（Etienne Gilson）和莫里亞克（François Mauriac）——一再主張，波特萊爾對「罪」與「惡」的意念證明他是個想打進基督殿堂的人。但這場想為耶穌劫持波特萊爾的努力從一開始便註定失敗，因為《惡之華》和他的其他詩歌明明白白不支持這種虔誠的解讀。饒是如此，這場反覆發起又反覆放棄的聖戰還是從側面反映出，波特萊爾在現代主義的正典裡居於一個無可取代的地位。他成了一個人人都想拉到自己一邊去的作家。

2

波特萊爾不管有多嚮往社交生活，他都是現代主義的一個大孤獨者。前衛藝術家常給人一種孤獨的印象，就像是他們不身處孤獨或心處孤獨便無法靈感勃發：詩人是在獨自散步時邂逅繆思女神；作曲家是在隱居鄉間時腦子裡突聞天籟；小說家雖然坐在擁擠的咖啡館裡修改校樣，卻對四周的喧鬧聽而不聞。

這幅畫像暗示著藝術創造力永不可能是集體腦力激盪的結果。但這是一種徹頭徹尾現代的觀念，因為直到啟蒙運動以前（文藝復興是個部分例外），個體的創發性是不受重視的。在那以前，幾乎每個人都相信，一切可想可說的話都已經被古人、教會或《聖經》說過，後人能做的只是把這些話加以精密化。晚至十八世紀，作家和思想家仍然同意波普所說的：「想得巧不如說得巧」。在啟蒙思想家伏爾泰和他的同道看來，古羅馬哲人西塞羅（Cicero）仍然是倫理學和政治學的無上權威。現代主義者的觀點則剛好倒過來，他們最喜歡自稱是某一領域的第一人和孤獨者。這種聲稱讓人覺得他們既不需要前人也不需要夥伴，唯一需要的只是自己的繆思女神。在這種理想化的想像裡，每個

前衛藝術家的俱樂部都是一人俱樂部。

獨創性常常被認為是一個浪漫主義觀念，會讓人聯想到斯湯達爾和貢斯當（Benjamin Constant），聯想到拜倫和貝多芬（Ludwig van Beethoven）。然而，它更深的地基早在啟蒙運動時便已打下。例如，我們知道，孟德斯鳩（Montesquieu）曾誇稱他的作品並不受惠於誰；百科全書派（Encyclopédistes）拒絕接受理性與經驗以外的任何權威；康德（Immanuel Kant）把「啟蒙」定義為擺脫一切不成熟依賴性格的真正成年狀態。高舉著「自主」（autonomy）的理想，這些無畏的知識分子致力於把人類的目光從注視過去扭轉為注視未來。他們的藝術或科學想像力在在反映出伊底帕斯情結的勝利：他們不只不需要父親，有時還會殺死父親。但不是所有現代主義者都是這麼不孝的，在後面，我們將會看到，有些現代主義者對過去的成就是深懷敬意的──哪怕他們深信自己已經凌駕其上。

但是（「但是」是文化史家離不開的字眼），就像所有稱命題一樣，把現代主義者說成是既不需要前人又不需要世界的獨行俠乃是一種過度簡化的概括。固然，少數現代主義者是不屑任何集體行動和集體意識形態的──如偉大的反藝術家（anti-artist）杜象就對他的現代主義夥伴未能貫徹他們的破壞偶像精神深感失望。但大部分的現代主義者──抽象畫的開創者康丁斯基是最顯著例子──卻會找尋盟友，一起叛逆、一起創新、一起受苦。無疑，有些前衛分子是落落寡合得出了名的：高更因為不屑跟庸俗的同時代人為伍，最後終老於南太平洋的土人之間；諾爾迪（Emil Nolde）終身隱居在德國北部的漁村，專心傾聽內心的藝術召喚。但這些著名例子只是例外而非通則。絕大多數十九世紀以及二十世紀初期的藝術叛逆分子都需要在同儕中尋求精神支持。

※ ※ ※

現代主義者固然可以從作為圈外人來獲得一些心理上的滿足感，但他們全都為此付出了代價。

他們有些人以聲名狼籍自豪──十九世紀慕尼黑和巴黎的波希米亞圈子是如此，抗議第一次世界大戰的達達主義者（Dadaist）是如此，不遺餘力自我促銷的超現實主義畫家達利也是如此。他們有些人喜歡被人冠以罵名（敗德者、瘋子等），好像這樣才可以證明自己卓爾不群──其中一位是王爾德（Oscar Wilde），他的生平我會在本章稍後談及。然而，大凡是有原創性而又不肯合群的現代主義者都必然要承受巨大壓力。梵谷（Vincent vna Gogh）在一八八八年會努力想要跟高更結為盟友（但未成功），就是他極想要擺脫自己孤立處境的表現。就像其他現代主義者一樣，他希望在有伴的情況下孤獨。十九世紀的前衛團體之所以會多如過江之鯽，就是一種想要透過集體主義來保障個體主義的表現。

這種尋求相互取暖和相互激發的需要，又被他們的同仇敵愾心理所加強。現代主義者最主要的共同敵人是這些：學院派、報刊審查官、評論家和布爾喬亞。歷史證明，愈是一心一意攻擊這些共同敵人的現代主義團體就維持得愈久。在現代主義的歷史進程中，這一類出於實際需要和相互好感而締結的團體對促進現代主義大業貢獻厥偉。

早在十九世紀中葉以前，藝術家、作家和哲學家之中的「麻煩製造者」便開始自稱或被稱為「前衛」（avant-garde）。這個稱呼在某個意義上貼切無比。那是一個激烈轉變的時代，而前衛分子則自認為可以為這種轉變指出正確的方向。「前衛」當然是軍事用語，它讓人可以把有顛覆性的畫家和詩人聯想為正在採取軍事行動的軍團。它讓人想起精神抖擻的先鋒部隊，正在吹起號角和揮動軍旗，準備向敵人發起進攻。文化前衛分子的態度一律是激進的，就是激進，他們才會誇耀自己的理想，並宣示他們的形勢險峻和敵人的種種要命缺點。正是因為富裕的布爾喬亞持續不斷增加，正是因為贊助人制度的內容發生了重大改變，讓藝術家可以把他們的文化和政治翅膀開展得前所未有的寬。

所以，如果我們要探尋現代主義的起源，就必須往這個時代尋去。

值得注意的是，早在一八二一年，雪萊便能夠說出「詩人是未被承認的世界立法者」這句名言。

大概更值得注意的是，在十八年後，多產的英國小說家和劇作家利頓（Edward Bulwer-Lytton）——他一度深受推崇，如今則被視為二流作家——便提出了那句現在已經曝光過度的名言：「筆強於劍。」

所以說，藝術家的自我早在十九世紀中葉以前便成形。不管前衛分子怎樣自我稱呼，他們都讓人毫不懷疑，他們是要向主流的、「官方的」思想與實踐開火。這就是德國劇作家和短篇小說家克萊斯特（Heinrich von Kleist）何以要稱他那些熾熱的劇作為「極端戲劇」（extreme theatre）。同一時期，既有觀念還受到其他不耐煩而激進的少數團體攻擊，他們包括——如巴爾札克在一八四六年指出的——「共產主義者、人道主義者和博愛主義者」。他們的立場是一種政治活躍分子的立場。一八九〇年，法國作家羅蒂（Pierre Loti）在一段具代表性的文字裡歌頌自己的「前衛信仰」，說這種信仰「跟我們祖先的認命心態大異其趣。」消極被動、逆來順受和服從權威在前衛分子的字典裡從來都是負面字眼。

然而，從今日回顧，「前衛」在另一個意義下又不是那麼貼切的用語。我們知道，一支軍隊的先鋒部隊只會冒著敵人的砲火衝鋒，但現代主義者除了衝鋒，還會掉轉砲口，攻擊自己的後衛部隊。他們的敵人主要是來自內部。就像莫里斯（William Morris）撻伐「現代社會的庸俗」一樣，現代主義者都覺得有必要對他們不得不生活在其中的那個文化施以強烈批判。一九〇〇年前後，經過幾十年的熱烈準備，隨著投票權（至少是男性投票權）在許多國家都已獲得擴大，羽翼豐滿的現代主義者已經準備好打這場內戰。龐德那個著名的口號（「給它新！」）是隱含在所有現代主義者的綱領裡的，它所要求的是從過去的包袱中解放出來。當今時代有太多讓人遺憾的缺陷，太多必須根除的弊

病。不過現代主義者相信，藥方已經在他們手裡──就在他們的革命性觀點裡。

3

就連藝術家必須跟時代同步的前衛原則都是波特萊爾首先提出的。他早早說過：**你必須與時俱進**（il faut être de son temps）。他的作品和行為都體現出，他深信原創性藝術家不應該戀棧於古典時代的古人、中世紀的騎士風和田園式牧歌。相反地，藝術家必須能夠學會欣賞「現代生活的雄風」，包括五光十色的大都會、各種時尚的娛樂方式，乃至布爾喬亞不加虛飾的制服：黑僧衣般的西裝。

與波特萊爾親善的偉大的法國現代主義者馬奈說過一模一樣的話：「我們的唯一責任是萃取出時代給予我們的東西，與此同時仍不停止景仰前代的成就。」因此，他常常讓布爾喬亞入畫：畫他們正在休閒的樣子，畫他們穿戴整齊上劇院的樣子。更能表現他的現代性的，是他喜歡給一些同情或支持現代主義的小說家或詩人畫像，如左拉和馬拉美（Stéphane Mallarmé）都當過他的模特兒。說他是在畫布上實踐波特萊爾的綱領並不為過。

一個特別明顯的例子是他那幅備受讚揚和備受爭議的畫作《奧林匹亞》（Olympia）。這幅裸女作品畫於一八六三年，兩年後才在「沙龍美展」展出。講究精準的歷史學家稱此畫為「第一幅」現代主義畫作，哪怕夠資格競逐這個頭銜的作品不在少數，其中包括馬奈自己另一幅油畫《草地上的午餐》（Déjeuner sur l'herbe）。這種選拔賽的意義並不大，但何以《奧林匹亞》有入選資格，理由一目了然：它以最挑釁的方式違逆當時主流的美學和倫理標準。馬奈沒有理想化他的模特兒，也沒有讓畫家與模特兒保持「得體」的距離。另外，他也沒給畫中人取一個借自羅馬歷史、希臘神話或自

然現象的名字，換言之是沒有給她的裸體加上一片遮羞的無花果葉。畫中的女子胴體橫陳，卻自信而不害羞，大刺刺地瞪著觀畫者。更讓參觀者嚇一跳的是，這畫的明明是一個年輕的巴黎仕女，卻又會讓人聯想起提香（Titian）的《烏比諾的維納斯》（Venus of Urbino），換言之是有本領把古與今重疊在一起。

《奧林匹亞》中的裸體讓人賞心悅目，但習慣了把繪畫當成道德教本看待的參觀者卻無法不覺得不自在。就連左拉（他當時還是個年輕記者）也是如此。看過這畫以後，他對它作出一種形式主義的解讀，聲稱這畫的重點不在內容而在構圖精美、顏色和諧，顯示出一個藝術大師有本領跟時代同步而不致流入淫穢。這不是個有說服力的辯護，但馬奈仍然感激於心，所以後來在為左拉畫像時，他在畫面上加畫了一幅小小的《奧林匹亞》。這些，都證明了進步藝術家和作家相信，人必須與時並進。

4

在現代主義運動的頭幾十年，最能體現這種現代性精神的人是前衛詩人，他們表現出來的旺盛精力罕見其匹。他們的詩歌感情熾烈，題材大膽無畏，表現方式創新，愈來愈喜歡使用中間文類（即散文詩），而且一大共同特色是努力進行心理學上的強索力探。致力於跟時代契合讓他們關注內心世界的程度不下於（甚至超過）外在世界，而且往往是出之以最坦白（甚至痛苦）的方式。一八七一年五月，才十七歲的韓波在寫給朋友德梅尼（Paul Demeny）的信上說：「想要成為詩人，一個人首先要研究的是有關自己的知識——全部知識。」通靈人❷不是與生俱來，而是後天養成，所以想當

通靈人的人必須為自己作好準備。這個準備過程包括「一趟漫長、龐大和理性地**把所有感官擾亂的**過程。他需要透過所有形式的愛、痛苦與癲狂來探求自己。」這過程是「一種無法形容的折磨，他需要動用自己的全部信念、動用超人的力量讓自己成為所有人：大病人、大罪犯、被詛咒者，還有超級**學者！**」 xiii 換言之，想要寫出值得存世的詩歌，必須經過艱苦卓絕的努力。這一點，除「庸俗人」以外又有誰會不同意呢？

不是只有法國人不滿意於許多當代詩歌的平板，各地都有詩人參加了異議分子的部隊。幾乎從一開始，現代主義便是一種世界現象。那不是由某個單一火源燃起的燎原野火，至於哪一個火源的火焰要強些，則端視個別詩人的創作力、文化偏見的倔強程度和審查制度的強弱而定。易卜生早在征服英國前便受到德國人的接納；年輕的艾略特覺得法國象徵主義詩歌比任何英國詩歌都更讓人悸動；史特拉汶斯基的傑出芭蕾舞劇要在法國備受歡迎了幾十年後才有機會回他的祖國俄國上演。巴黎固然是現代主義最重要的中心，但其影響的程度並沒有像法國人（又特別是巴黎人）所以為的那樣大。

貫穿整部現代主義的歷史，不同國籍的偉大現代主義者的交會時刻所在多有（我們後面會一再談到）。一八八一年，王爾德在美國巡迴演講之際，拜會了惠特曼（Walt Whitman）。主客兩人談到詩歌的時候，惠特曼問王爾德，他和他的朋友丁尼生（Tennyson）和其他前一輩的大詩人？王爾德回答說「也許會」。他說，丁尼生確實是「無價的」，但又語帶遺憾地指出這個國家圖騰已經不適合於當前時代：「他是生活在一個不真實的夢中，而我們卻生活在今日（today）的核心本身。」 xiv 這是道地的現代主義談話。

惠特曼沒理由不同意王爾德的。他自己早在《草葉集》（Leaves of Grass）的序言裡說過，詩人是

「先知⋯⋯他是獨特的⋯⋯他是自我完足的。」又說詩人具有超級當代性，會讓自己「像被巨大海潮一樣被當前時代所浸透。」正因為這樣，惠特曼才可以寫出一些讓人感到突兀而無比坦白的詩句。

不過，在某些方面，惠特曼的詩歌卻顯得與同時代的其他現代主義者大不相同⋯出於法律與風俗的壓力，他對某些事情採取了刻意的沉默。因此，跟從不避諱在詩歌中透露自己性癖好的魏倫（Paul Verlaine）不同，惠特曼拚命想要讓讀者相信他是個異性戀者。《草葉集》固然對男性同袍情誼多所謳歌，但卻沒有任何〈屁眼十四行〉（Sonnet of the Asshole）之類的詩歌（〈屁眼十四行〉係魏倫與韓波所合寫，兩人在一八七一年至七三年間過從甚密，而所合幹的事並不只是寫詩）。另一個不忌諱說出自己性癖好的詩人是斯溫伯恩（他是法國現代主義詩歌在英國的代表）。雖然沒魏倫那麼直接，但他還是讓世界知道，他在公學所學會去愛的那種痛苦，乃是他的最大快樂。

這些顛覆性作品最讓人觸目之處，在於它們的作者常常喜歡把新酒裝到舊瓶裡，也就是把他們的詩歌激情傾注在傳統的格律裡。就連韓波那麼玩心重而創發性強的人，還是寫了不少精美的十四行詩。不過，他同樣捍衛形式上的創新：「讓我們向**詩人**要求**新東西**：包括新觀念與新形式。」這些新形式包括排字視覺實驗、隱晦的意象、未有人試過的音步、複雜的比喻，以及怪里怪氣和深奧難懂的格式。

論詩歌的怪里怪氣和深奧難懂，十九世紀的現代主義詩人中沒有人能更勝馬拉美。他是蓄意的，而正如他自己指出，此舉是為了「帶給【詩人】部落更純淨的語言」。王爾德極享受跟馬拉美的相處時光，用他典型的幽默感讚美這位大師的才華在於能寫出讓人看不懂的詩歌，又補充說這些詩歌一經翻譯成英文，便完全可懂。在馬拉美看來，十九世紀是文學的危機時期，但也是一個「充滿巨大新自由」的時期。因為，那是「我國文學史上第一次，人們在努力把存在著與意識可體現的萬物

的終極本質（靈魂）分離出來的過程中，在盡本分地等待每個象徵把事物的靈魂變得可被看見的過程中，一直被許多包袱壓得抬不起頭的文學也許就可以達到自由，達到本真的語言。」雖然語氣有所克制，但這個象徵主義的日程表仍是一種滿懷樂觀的表現。自一八七一年普法戰爭結束，法國被徹底打敗後，西方世界便進入一個和平時期，而這種和平在在看來都可以維持良久。隨著國際貿易蓬勃發展了幾十年，愈來愈多的商界、銀行界和工業界要人都變得喜愛和平多於戰爭（甚至軍界也有這樣的人），而他們會喜愛和平，不只是出於經濟上的理由，還出於文化上的理由。

現代主義者用來挑釁學院派的所有關鍵字，全都可見於馬拉美的文本中：包括「靈魂」和「象徵」，又特別是「意識」與「自由」。它們把一種責任交託到所有現代主義者（當然包括詩人）的肩上：刺穿浮面的喜樂與悲哀，直達自己靈魂的生命本質。而作為新獲解放的藝術家，他們必須馬上行動。

二、為藝術家而藝術

1

到一八六七年，也就是波特萊爾去世的那年和維多利亞女王統治的第三十年，高級文化的生產者（劇作家、建築家、作曲家、詩人、小說家等）基本上已經取得他們先輩殷殷企盼的社會地位。

在中歐和東歐一些地方，藝術家還是未能完全擺脫臣僕的地位，但在西歐和美國，他們已經可以跟高門大戶交友或通婚，以及大聲強調本行當的自主與尊嚴。

他們得以繁榮，始自於一些貴族（如拜倫和夏多布里昂）不鄙視舞文弄墨，還靠這種方法賺點外快。甚至一些德意志邦國也參與這場地位的革命：從歌德（Johann Wolfgang von Goethe）和席勒（Johann Christoph Friedrich von Schiller）被提升到貴族地位可見一斑。歌德固然是威瑪公國的勤勉公務員，而席勒固然是耶拿大學的哲學史教授，但這不是他們獲得晉升貴族的理由。他們靠的主要是文學聲望。

然而，前衛藝術家想要獲得充分的揮灑空間，需要的不只是名氣，還是一種可以高抬藝術家地

位的意識形態。一八三五年，正值法國七月王朝（July Monarchy）朝氣消散之際，哥提耶（Théophile Gautier）發表了淘氣的《莫班小姐》（Mademoiselle de Maupin），為前衛藝術家提供了他們需要的意識形態。那是一篇文學獨立宣言，讀來讓人動容。當時的哥提耶才二十三歲，他在《莫班小姐》辛辣而長篇的序言中，揭櫫了一種後來被稱作「為藝術而藝術」（art for art's sake）的原則。觀諸這原則所起的歷史影響性和它在現代主義運動中的作用，「為藝術而藝術」（art for art's sake）。因為它對藝術創作者的看重並不亞於對藝術品的看重，從而否定了一個長久以來的二分法：藝術品崇高而藝術家卑微。

這種摩登的主義所主張的是，藝術不服務自身以外的其他東西：不服務財富、不服務上帝、不服務國家、不服務布爾喬亞，更不是為促進道德而設。藝術有自身的技法與判準，有自身的標竿與作用。哥提耶這樣寫道：「我不記得誰曾在哪裡說過：文學藝術影響著社會風俗。不管這人是誰，說這話的無疑是個傻瓜蛋。」藝術能創造的只有美，而「沒有什麼美的東西在生活中是必不可少的」。不管是女性的漂亮容顏，還是動人的音樂和繪畫，全都是沒有實際用途的。「真正稱得上美的東西只是毫無用處的東西。一切有用的東西都是醜的，因為它體現了某種需要。而人的需要就像其可憐的天性一樣是極其骯髒，令人作嘔的⋯⋯一所房子裡最有用的地方就是茅坑。」 xv 沒有比這話說得更白的了。

但「為藝術而藝術」這主張太直接了，不是許多進步作家或畫家可以衷心支持的。另一方面，它反布爾喬亞和反學院派的涵蘊又是前衛藝術家所樂於利用的，它會大有影響力的理由亦在於此。自柏拉圖以降的文化悲觀主義者都相信，不妥當的詩歌或音樂對道德深具殺傷力，反之，那些相信人性本善的人則認定正確的詩歌或音樂可以淨化行為。很多現代主義者都在若干程度上保留這種古

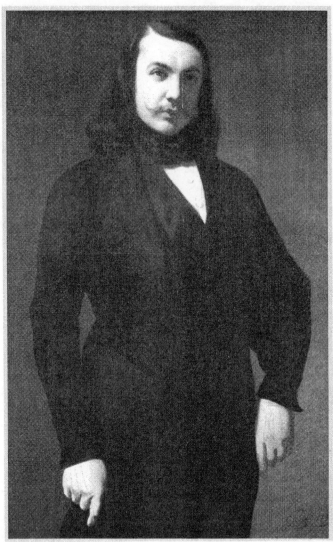

哥提耶（1811-1872），他是詩人、小説家、評論家，也是「為藝術而藝術」原則擁護者中被引用得最多的一位。

老的信仰，認定繪畫、戲劇和小說有一定的道德使命。正因為這樣，有多少個為藝術而藝術的喬哀思或荀白克（Arnold Schoenberg），就有多少個過著在社會和宗教信念的壓力下創作的史特拉汶斯基或艾略特。簡言之，「為藝術而藝術」的主張對前衛藝術家有用，不只是它可以保障前衛藝術作品的地位，還在於它保障了它們創作者的絕對主權。因為根據這原則，藝術家除了需要對自己負責以外，不需要對任何人負責。

保守分子對前衛藝術家這種高高在上的自我評價感到不安，斥之為現代人狂妄自大的表現。③

不過，在十九世紀晚期，這主張受到英國最具影響力的唯美主義者（aesthete）佩特（Oxford don Walter Pater）的重申（他是王爾德最常引用的作家之一）。佩特主張：「所有藝術都是不斷追求音樂的境界。」xvi 翻譯成大白話，意思不外就是「藝術的目的在藝術」❸。斯溫伯恩也是這樣主張，他的首部詩作《詩歌與民謠》出版後受到猛烈抨擊，被認為是不道德的作品。他在為自己辯護時指出，他創作的是「成人藝術」，又說「萬物按其本貌看待皆為美好」，所以，他的詩歌到底適不適合「由一個媽媽唸給年輕的女兒聽」，完全無關宏旨。簡言之，從崇拜藝術走向崇拜藝術家只是一步之遙。這種對藝術家的崇拜——更精確地說是藝術家對自己的崇拜——在唯美運動最有天分的代言人惠斯勒（James McNeill Whistler）身上表現得最為淋漓盡致。

這個發展的軌跡在現代主義的各種宣言上斑斑可考。最有名的例子是一群比利時畫家創辦於一八七一年的雜誌《自由藝術》（L'Art Libre）。在發表於創刊號的「信仰宣言」裡，這些藝術家告訴世人，他們是比利時的文化前衛者，代表著「新藝術」，而這種「新藝術」的特徵是「體現著現代性，不受任何傾向性所囿」。在比利時相對自由的文化氣氛中，這些人充滿自信，聲言要跟「反動的聯盟」作戰，準備好迎接「現代藝術」的勝利：「我們想擁有自由的藝術，為此，我們會不惜跟

想奴役藝術的人戰鬥至死。」第二期的《自由藝術》又有一篇蕭穆的宣言：「一如以往，今日的藝術家分為兩大陣營：一是不計代價的保守派，一是認為藝術非轉化自身不能存活的人。前者抱著排他性的崇拜傳統責後者。」把現代藝術家與「藝術」的神聖大業連成一線的，莫近於此。

到了這時候，藝術家雖然現實上已大體擺脫窮哈哈和被輕視的狀態，但他們這種形象仍然常見於小說之中。在十九世紀中葉的文學想像裡，藝術家照樣是圈外人，是庸俗當代的受害者和不那麼庸俗的未來的先知。巴爾札克（Honoré de Balzac）寫成於一八三一年的《不為人知的傑作》（Le Chef d'oeuvre inconnu）是這種文類的範本，書中的藝術家主角（可想而知）至死無法完成自己的傑作。這小說的其中一個著名子嗣是龔古爾兄弟的《瑪耐特・薩洛蒙》（Manette Salomon）——埃德蒙（Edmond）和茹爾（Jules）兄弟二人一向合作無間，是巴黎上流社會勤勉卻偏頗的觀察者。《瑪耐特・薩洛蒙》寫的是兩個只追求現代真理的藝術家的命運。兩人最後都不可避免地失敗了⋯守舊勢力太強大而社會又太庸俗了，讓他們的理想難以實現。他們一個因為無力維持準宗教的苦行狀態（即對藝術之宗教的忠誠）而失敗，另一個則因為迷戀自己的模特兒而被摧毀——對方是個貪婪無度的女人，根本不在乎「藝術」（更遑論藝術家）的死活。

龔古爾兄弟把這個模特兒寫成是個猶太女人，此舉給現代主義帶來一種新的危害，而那也是十九世紀的反猶太主義所樂於利用的。猶太人在現代主義運動中扮演的角色迄今仍未有足夠的研究。在對現代主義具有關鍵重要性的頭幾十年間，猶太人的處境有了很大變化：他們開始可以獲得充分的公民權，經濟地位和社會地位都大為提升。正因為這樣，他們就像布爾喬亞一樣，成為了現代主義的重要支持者。他們對現代主義主要的貢獻主要是出之於文化中間人的角色⋯藝術代理商、出版家、評論家、報人、學者、策展者、戲劇製作人等。然而，雖然猶太人對現代主義運動大有貢獻，我們

卻不能在猶太人血統與現代主義品味兩者之間劃上等號。既有買畢卡索作品的猶太人，也有買學院派油畫的猶太人；欣賞荀白克樂曲的猶太人要遠比排斥他的猶太人少；更多猶太人要蓋房子的時候會委託傳統心態的建築師而不是委託「包浩斯」（Bauhaus）的忠實學生。

龔古爾兄弟對布爾喬亞的一體醜化就像他們對猶太人的中傷一樣，並沒有多少現實根據。幾乎每個歐洲社會的中產階級都包含著高度分化，唯一相似之處只是他們的法律與社會地位要比一個世紀以前大大提高。但龔古爾兄弟卻簡化了文化史，只管把所有布爾喬亞當成一個模樣。他們抱怨說「傳統、古人和過去的包袱重重壓在我們的肚子上」，因而強調現代藝術家的責任就是抖開這些重擔，以及培養一種對布爾喬亞的恨意，因為這些人根本分不清什麼是真正的藝術，什麼是老套作品。《瑪耐特・薩洛蒙》雖然努力去反映十九世紀的布爾喬亞社會，但內容更多是有傾向性的虛構而不是可靠的分析。那年頭有一些社會批判者是本身便值得被批判的。

§·§·§

「為藝術而藝術」的原則可以繁榮興旺，是由一種早在現代主義出現前的幾十年便盛行開來的風氣導其前驅的，這種風氣便是把文學界、繪畫界和音樂界的巨人加以神化。雖然謳歌藝術家完全不是新鮮事（瓦薩里〔Giorgio Vasari〕為文藝復興畫家寫的傳記便是一個例子），但是，毫無保留的膜拜方式卻是始自浪漫主義大盛的那幾十年。最起碼歌德與貝多芬是受到了這樣的膜拜。在崇拜者眼中，這兩位大師猶如世俗聖徒，而他們的遺物則儼如聖物。

貝多芬生前沒特別打點自己的身後形象，歌德卻不是如此：如果說他如今已變成一個神人，那他的神話有一大部分是他預先安排的。歌德顯赫而長壽，活到八十二歲高齡才在一八三二年去世。在漫長的一生中，他大量寫信、在傳記作品裡詳細說明自己、在卷帙浩繁的詩歌和散文作品裡留下

許多傳記線索，又歡迎訪客記錄下他的聖言哲語。他最忠實的一位記錄者是艾克曼（Karl Eckermann）：他儼如是歌德的鮑斯威爾（James Boswell）❹，勤勉地把他聽到的大師談話一一記錄下來，後來分成兩冊出版，面世至今都暢銷不墜。

不是沒有人對這種膜拜態度提出抗議，但它卻一直維持到十九世紀以至更後來，產出大量的陳腔濫調。有些鋪張的讚美因為太信口雌黃──如見諸帕格尼尼（Niccolò Paganini）身上那些──其效果只相當於高級八卦。但有些神化文學或音樂天才的語言卻是出之以嚴肅得多的口吻，其影響力也大許多。以舒曼（Robert Schumann）為例，他明明是個睿智而專業的音樂家，卻毫不猶豫把貝多芬比擬作「藝術最高祭壇上的大祭司」。誇張程度能夠超越舒曼的只有華格納（Richard Wagner）。在〈向貝多芬朝聖〉（Pilgrimage to Beethoven）一文中，華格納指出，貝多芬的音樂保證了「我的救世主還活著」──言下之意當然是貝多芬乃是還活著的救世主。這對藝術家的神化當然是一種近乎幼稚的簡化和扭曲，卻無意中為後來現代主義者的自信打下了地基，為他們的成功鋪上了坦途。日後，崇拜藝術家的語言變得較為細膩，卻沒有拋棄宗教性的調子。這種調子的誘惑是無可抗拒的。

一八五五年，行將要成為維也納樂評界「沙皇」的漢斯立克（Eduard Hanslick）前往威瑪，參觀了歌德和席勒的故居。事後他告訴我們，席勒的房子完全開放參觀，有幾千人進進出出，帶給參觀者的蕭穆感「儼如教堂」。歌德的宅邸則只有幾個放置主人收藏品的廳室是開放參觀。對這種貴族式做法，漢斯立克有點不以為然，但仍然贊成大師的「珍貴聖物」xix 應該好好保存。連一向以具有獨立心靈和不感情用事自豪的漢斯立克猶會用這一類字眼，其他人可想而知。

2

膜拜藝術會輕易演變為膜拜藝術家，是因為「大祭司」或「救世主」之類的神聖語彙在十九世紀的藝術家和他們的景仰者之間變得稀鬆平常。那雖然是一個愈來愈「後基督教化」時代，但無條件膜拜崇高事物的心態卻還沒有褪色。布萊克（William Blake）在十八世紀之末已經宣稱過「基督教是藝術」，又引它來對抗金錢崇拜。半個世紀之後，叔本華（Arthur Schopenhauer）又給這種主張穿上知性的衣裝。一八九〇年代，德國詩人暨劇作家戴默爾（Richard Dehmel）毫不含糊地告訴友人：「我的藝術就是我的宗教。」同一時期，法國評論家莫克萊（Camille Mauclair）寫了一本叫《音樂之宗教》（The Religion of Music）的書。一九〇六年，蕭伯納在《醫生的兩難》（The Doctor's Dilemma）一劇中讓一個藝術家在臨死前說出自己褻瀆信仰的宣言：「我信仰米開朗基羅、委拉斯蓋茲（Diego Velázquez）和林布蘭（Rembrandt van Rijn）；我信仰設計的力量、顏色的神祕，萬物將會被永存的『美』所救贖；我信仰『藝術』的福音。阿們，阿們。」xx就像半世紀前的福樓拜一樣，蕭伯納刻意把「美」（Beauty）和「藝術」（Art）兩字的首字母大寫。毫無疑問，至少對一些人來說，「藝術」已經變成了一種新宗教，足以取代式微中的基督教。

但藝術之宗教並沒有太成功：它的雄辯明顯是空洞和牽強的。但它直到第一次世界大戰以後繼續有支持者。一九二〇年，頗受推崇的義大利藝評家瑪格麗塔・薩法蒂（Margherita Sarfatti）──她多年以來都是墨索里尼的情婦──又一次重提這個浪漫的遐想。「人生模仿藝術，」她在法西斯報紙《義大利人民報》（Il Popolo d'Italia）寫道，「藝術家是精神嚮導，他們會在不自覺的情況下決定芸芸

眾生未來的態度。」xxi 由此可見，藝術家無所不能的幻想是很頑強的。

3

忠實支持「為藝術而藝術」的圈子不大，卻人人都充滿熱忱而能言善道。到十九世紀下半葉，這原則在唯美主義者中間成了當紅口號。這些人不只說話引人矚目，連衣著一樣引人矚目。它幾個最著名的代表人物——哥提耶、斯溫伯恩、于斯曼（Joris Karl Huysmans）、惠斯勒、波特萊爾和王爾德——名副其實就是把唯美主義「穿」在身上。他們當中最誇張的一個大概是王爾德，但如果我們把他的趕時髦看成是純粹的自我炫耀，便太低估了他作為一個文化神像的高度。誠如我們將會看到，不管有多油腔滑調，王爾德都是現代主義在邁向高峰之際的主要角色，並在最後成了「藝術之宗教」的殉教者。

王爾德沒有建立學派，也無法建立學派：因為世界上不可能有第二個王爾德。他說過：「唯一值得創立的學派是沒有弟子的學派。」他的原創性表現在兩個方面：既能超越前輩復能超越追隨者。即便是在某個傳統裡工作（例如創作劇本的時候），他最終都能把自己解放出來，寫出獨造的傑作：《不可兒戲》（The Importance of Being Earnest）是一部只有王爾德寫得出來的戲劇。當他提倡和實踐「為藝術而藝術」時，他發展出一套連其首倡者都會覺得離譜的主張：他認定在創造性的位階上，一件藝術作品的評論者要比創作者高一等。葉慈（他是一八八〇年代晚期認識王爾德的）說過，王爾德「是一個行動者，為了追求即時效果而蓄意言行誇張。他的每種伎倆都是從幾個師父學來的。」xxii這種說法略嫌苛刻，然而，王爾德確實是為了追求日新又新而把前衛的邊界推到了哥提耶或波特

萊爾都不敢想像的程度。

一八五四年生於都柏林一個人脈豐富、信奉新教的中產階級家庭，王爾德父親是著名的眼科專家，母親是以健談著稱的女詩人，夫妻兩人都是堅貞的愛爾蘭民族主義者。在牛津大學的馬格達倫學院（Magdalen College）深造時，王爾德拿到兩個第一：在公共休息室裡所說的妙語無人能及，在宿舍房間裡使用的精美瓷器也無人能及。他當時已經是個唯美主義者，此後沒有改變過。就連他的政治意識形態（一種無政府主義的社會主義）都是從他的唯美主義衍生出來，他力主：廢除私有財產和家庭制度將可以帶來一種「真實、美麗、健康的個人主義」。他用一些談裝飾藝術的演講讓英美兩地的聽眾大為傾倒。他宣稱自己的畢生任務是要教會世人愛美。在現代主義的大業上，沒有一個宣傳士要比王爾德更妙趣橫生。

他的私人生活同樣一帆風順。一八八二年，他娶了一個（各種資料來源都這樣說）漂亮、聰慧、愛讀書的賢妻。他以如珠妙語在各種宴會派對上成為風雲人物。接下來的年月，他靠著一些慧黠的書評和好戰的文學批評文章贏得論戰家的頭銜。雖然有些讀者懷疑他的《美少年格雷的畫像》（The Picture of Dorian Gray, 1891）流露出性倒錯的成分，仍然不敢討論這部廣受討論的小說。即便後來他在一八九五年吃上官司乃至被關進 C. 3. 3 號牢房，仍然有一些（非常少）朋友對他忠誠不渝。他在一九○○年死於巴黎，到最後還是一個唯美主義者，一點沒有改變風趣犀利的個性。他死前不久對一個訪客說：「我正在跟我的壁紙決鬥，不是它死便是我亡。」[xxiii]這場決鬥的輸家是誰不問而知。另一方面，在一個讓人痛心的意義下，他又是個勝利者，因為他已經成功地把他珍愛的美學理念體現在為藝術而活的人生中。

≈‧≈

王爾德終生都持續不斷跟因循守舊派發生小衝突。他備受推崇的機智詼諧反映出他這個人深具煽動性，因為他的犀利雋語（喬哀思譽之為「流利的弔詭語」）除了是想吸引聽眾的注意力，還為了證明大眾認定的深邃真理皆為膚淺而謬誤。王爾德的機智難以模仿卻易於分析。他的拿手好戲是把陳腔濫調或老僧常談給倒轉過來，使之煥然一新。舉一個例子便已足夠。談到狄更斯（Charles Dickens）《老古董店》（*The Old Curiosity Shop*）裡描寫小內爾（Little Nell）去世的一幕時，王爾德這樣告訴好朋友萊韋森（Ada Leverson）：「除非一個人具有鐵石心腸，否則很難在讀到小內爾之死時不笑出來。」[xxiv] 這話一方面調侃了狄更斯讀者的愛哭，另一方面又提出了一個美學的替代方案。④

毫無疑問，王爾德的雋語都太輕盈或密度太高，無法有效地把文學批評的工作給做好。但他有關小內爾之死的一番話卻不只是開玩笑。它以一句話就提出了一些有關品味社會學和品味史的問題。這就怪不得蕭伯納會稱王爾德是個「尼采派」：就像尼采一樣，王爾德說的話總是讓人目眩，總是不信任真理斷言的永恆性。雖然一個是哲學家而一個是劇作家，但尼采與王爾德都是精力旺盛的反道德主義者，敢於生活在充滿敵意的環境和朝不保夕的處境中。

有些時候，王爾德會比大多數現代主義同道對周遭的敵意環境更警覺，更意識到自己在冒什麼風險。一八八六年，距離他被告上法庭大約十年前，他就提出過一個著名比喻，把藝術家的人生比作一趟「漫長而可愛的自殺」[xxv]，又表示不以此為憾。現在讀來，這些半開玩笑半肅穆的話頭會讓我們覺得猶如讖語。不過，至少到了一八九五年春天為止，王爾德都一帆風順，起碼表面上是如此。作為一本高級文學雜誌的主編和一個有冒險精神的劇作家，他獲得了接二連三的勝利，只經歷過一些小挫敗。早在一八八一年，吉伯特（Sir William Schwenck Gilbert）和蘇利文（Arthur Sullivan）❺就已經認定他是個值得諷刺的名人，把他寫進《耐性》（*Patience*）一劇中，同時用兩個男主角去扮演他。

這種溫和的關注足以保護他——至少是保護他一陣子。

到了這時，王爾德已經成了英美兩國報章雜誌漫畫家的對象：他我行我素的穿著、誇張的領帶、慵懶的姿勢、喜歡握著一朵百合或挨在一朵向日葵上的舉止，在在讓他成了數以千計讀者的焦點。他把許多時間花在打點儀容和演講稿上，每次理髮都會交給理髮師一份指示，不管在私人場合還是公眾場合都把自己呈現得一絲不苟。「生活的目標乃是讓自己成為藝術作品。」他曾經這樣寫道，而他也顯然相信這是自己的追求。有一個聖誕節，王爾德與家人住在切爾西（Chelsea）一棟小房子渡假，邀請葉慈共進晚餐。這位客人事後告訴我們：「我當時想，他的生活是多麼的和諧，有一個漂亮的妻子和兩個小孩圍繞，儼如是刻意設計的藝術構圖。」[viii]這就不奇怪他會比大多數嚴肅分分的前衛作家更能滿足媒體的需要。除了在人生後期，他從不介意受到公眾目光的追逐。他老是出現在報紙版面，而那合該是一個花花公子——一件為藝術家而藝術的作品——所歸屬的地方。

4

然而，在他吃上官司那幾個月期間，他一直追求的公眾注目反過來變成他的災難。王爾德的訴訟案已經被學者鉅細靡遺研究過，但它們對現代主義運動的作用猶值得進一步探索。表面上，就像葉慈所回憶的，王爾德是個快樂的居家男人。但在一八八六年，他卻放任學生羅斯（Robert Ross）勾引他，自此以後，同性戀成了王爾德社交生活和旅遊的主題，甚至滲入他的作品裡。彷彿擁抱「為藝術而藝術」這危險原則還不夠刺激似的，他要讓自己冒上第二個風險：擁抱一種人們不敢直稱其名的愛情。至一八九一年，他已經深陷在大部分正派英國人視為罪行的性取向裡，而這個時候，他

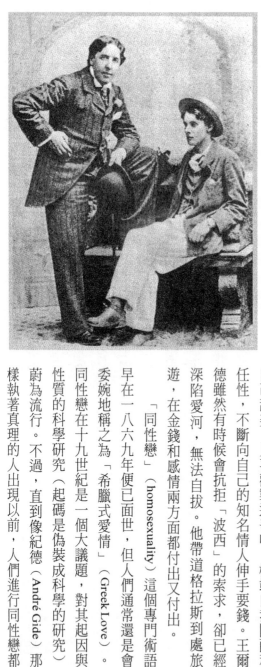

王爾德與「波西」，攝於一八九〇年代初期。「波西」是王爾德最熱情愛戀的人，但也是個最忘恩負義和自我中心的情人。

認識了道格拉斯爵士（Lord Alfred Douglas）。一年後，兩人上演了一場歷史上赫赫有名的同性熱戀。

「波西」（Bosie）❻小王爾德十六歲，金髮、膚色蒼白、身材嬌小，是一個平凡詩人，極端情緒化而需索無度。只要喜歡，他也可以變得十分甜美。只可惜他大部分時間都不想讓自己甜美，只喜歡製造爭吵，極端自我陶醉和任性，不斷向自己的知名情人伸手要錢。王爾德雖然有時候會抗拒「波西」的索求，卻已經深陷愛河，無法自拔。他帶道格拉斯到處旅遊，在金錢和感情兩方面都付出又付出。

「同性戀」（homosexuality）這個專門術語早在一八六九年便已面世，但人們通常還是會委婉地稱之為「希臘式愛情」（Greek Love）。同性戀在十九世紀是一個大議題，對其起因與性質的科學研究（起碼是偽裝成科學的研究）蔚為流行。不過，直到像紀德（André Gide）那樣執著著真理的人出現以前，人們進行同性戀都

是偷偷摸摸。宗教信徒則喜歡詆毀前衛分子是同性戀者，就像是新詩歌、新音樂、新戲劇都帶有娘娘腔的味道。為了對付同性戀，一些新成立的帝國（先是一八七〇年的義大利，然後是一八七一年成立的德國）制定了一些新法令，其他國家則是修改舊有的法令。但大部分民主國家都把兩個成年人之間的同性戀除罪化，有些國家（如法國）則把這種罪行完全從刑法刪去。法國是在大革命期間廢除同性戀罪的，此後從未後悔於這種進步的立法。但在一片自由化的氣氛中，獨有一個國家例外：大不列顛。一八八五年，《拉布歇雷修正案》被加入當年制定的《刑法修正案》裡，規定兩個男人若是觸犯「重大不道德行為」，最高可處兩年監禁，外加苦役懲罰。拉布歇雷（Henry Labouchère）後來指出，他之所以要推動這種立法，是因為看到全國各地法官對同性戀行為的見解極其紛亂，想要予以統一化。所以說，王爾德是倒楣地碰上了一種合邏輯卻不人道的立法。他將會幾乎因此喪命。

§‧§

道格拉斯讓他的著名情人跟家人朋友陷入激烈爭吵，但王爾德拒絕把這位「金髮安琪兒」給遣走，反而滿心情願地任由道格拉斯把他帶進一種放蕩的生活。兩個人都盡情享受跟其他男人的性愛，而與他們發生關係的少年愈來愈多是為了金錢。每多一個性伴侶便意味著被勒索的危險增加一分，但王爾德就是抗拒不了倫敦或阿爾及爾的現成美少男的吸引力。然後，在一八九五年二月，道格拉斯的父親昆士伯里伯爵（marquess of Queensberry）──他與兒子的關係一向惡劣又激烈反對兒子與王爾德廝混──在王爾德的俱樂部留下字條，寫著：「給奧斯卡·王爾德：裝腔作勢的雞姦者。」王爾德沒有因為伯爵拼錯字而莞爾，又沒有看出「裝腔作勢」一詞可以作為那個盛怒父親的逃生門，很不智地決定要告對方誹謗罪。

無可避免地，他打輸了官司。這一方面是因為昆士伯里伯爵擺出一副愛子心切的樣子，另一方

面也是因為王爾德沉迷同性戀證據俱在。由於這宗訴訟案牽涉到一些顯赫政治家的名字，讓當局不得不反過來指控王爾德。在一審時陪審團未能達成一致的判決，但二審卻罪名成立。五月底，法官判他最高刑罰：入獄和服苦役兩年。⑤前後才四個月，王爾德便從倫敦最受歡迎的劇作家被貶為人人喊打的階下囚。他同時上演中的兩齣戲劇馬上被撤下舞台，本人則被匆匆送入囹圄。藝術之宗教終於有殉教者了。對於鄙夷虛矯布爾喬亞社會的現代主義者來說，這樣的結果完全不讓人驚訝。

在第一審結束後，王爾德本來有充裕機會可以逃到海外，但卻沒這樣做。為什麼呢？這問題困惑了文化史家和傳記家一個世紀。包括蕭伯納、萊韋森夫妻和他自己的妻子，都曾力勸王爾德逃亡。但王爾德帶著一點點憤怒拒絕了。他會這樣決定，理由是複雜的。理由之一是波西不想他逃亡：波西蓄意想傷害自己父親，所以打定主意要犧牲王爾德。王爾德母親也不希望兒子逃亡，覺得這會讓她這個當母親的沒面子。然而，我們也有理由猜測，王爾德這樣做，是受到一種自我懲罰的潛意識慾望的驅使，想要進行一次漫長卻不可愛的自殺。但大概還有另一個理由：王爾德自視為一個庸俗人永遠不會理解的文化菁英，所以把被迫害視為一種理所當然的命運。正如我說過的（說多少次都不嫌多），現代主義不是一種民主主義。

❊ ❊ ❊

所以，王爾德個案的更大意義在於它對現代主義歷史的意涵。他的審判對被告的傷害遠大於福樓拜和波特萊爾的官司。它也遠遠預示了納粹在一九三七年舉行的「墮落藝術」大展。歷來大多數評論者都認定，王爾德被定罪的最大煽動者和受益人是謹小慎微、沒有品味又充滿怨氣的中產階級大眾，他們要藉這機會好好教訓一個瞧不起他們道德觀和藝術品味的顛覆分子。埃爾曼（Richard Ellmann）在為王爾德所寫的權威傳記中，指出了人們在審判行將開始時的普遍看法：「維多利亞時代

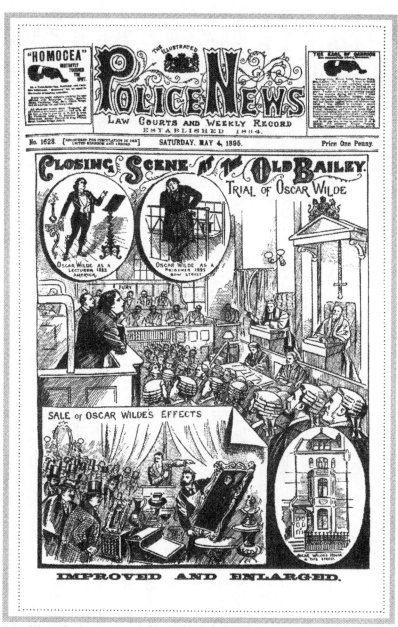

倫敦《警務報》（*Police News*）對王爾德訴訟案的報導。

的價值觀準備好要俯衝下撲了。」xxx

　　毫無疑問，王爾德一直都採取挑釁態度，也樹立了好些敵人，特別是那些被他的文學評論取笑過的文學人。他那些自信滿滿的宣言、他愛作弔詭之語的習慣，還有他明著做別人只敢偷偷摸摸幹的事，全都惹人忌恨。所以，許多人在看著，心裡都充滿著深藏、難言的焦慮。這位快樂的使徒曾經質疑他們的品性，而現在被判重罪的他更身不由己地落實了他的罪。

　　但王爾德會被拿來祭旗，還有更深一層的理由：他所信奉的藝術之宗教本身就是惹人生氣的。

　　英國報章的反應很具說明作用。像《曼徹斯特衛報》（Manchester Guardian）之類最有聲望的報紙只對訴訟案作了最起碼的報導。其他高品質的日報——像是《佩爾‧摩爾公報》（Pall Mall Gazette）和《泰晤士報》——把這官司看成是有新聞價值和娛樂性的，所以登載了檢察官的起訴詞、被告的辯詞和法官的評論，卻拒絕作出道德判決，拒絕滿足讀者自以為義的心理。

　　相反地，那些趁機說教的報紙則從道德和文化兩方面對王爾德大加撻伐。《聖詹姆斯公報》（St. James's Gazette）贊成法官的嚴厲判決，說那是駁斥王爾德的道德相對主義的必要之舉，因為這一類主張已經毒化了「我們的藝術、文學、社會和我們看事情的方式。」xxxii這份報紙認定，各種小說和繪畫新風格的滋蔓、各種對藝術題材的實驗態度（換言之就是「現代主義」），全都是由王爾德放浪主義直接衍生。所以，他的最大的危險性還不在於性品味下流，而在於他把這種品味混合於「為藝術而藝術」的態度：正是把這兩種「倒錯」的混合讓王爾德產生藝術家的傲慢，讓他自以為高於一般凡夫。

　　因此，讓他獲罪的，主要是他堅定地擁護「為藝術而藝術」的原則，並用最誇張的方式把它給體現出來。他在《美少年格雷的畫像》的序言裡說過：「一本書無所謂道德或不道德，只有寫得好

或寫得壞之分。」 在他控告波西父親毀謗的官司中，他也在公眾面前重申了這種立場。所以，他的殉教跟他「為文學而文學」的熱忱——《西敏寺公報》（Westminster Gazette）稱之為「不健康的傾向」——有著分不開的關係。事實上，現代主義者雖然全都贊成私人事務應該予以自由放任，但他們對既有性規範的態度並不一致。他們的圈子也不是以男同性戀或女同性戀為主流。要列舉一份現代主義男同性戀者的名單並不難（韓波、魏倫、普魯斯特和紀德都榜上有名），但他們的性取向跟他們所參與創造的文化紀元無關。王爾德最後會身陷囹圄，主要是在他堅持生活與文學是兩碼子事，是在他反對透過小說、戲劇或詩歌來改善道德，認為這有違藝術的宗旨，也完全是在浪費時間。正因為這種主張，王爾德招來了一種焦慮的回應。由於人們有這種焦慮，他的有罪判決遂不可免。

雖然「為藝術而藝術」的主張起源於法國，但這並沒有讓它更能被無辜生為法國人的人所接受。值得注意的是，葉慈這位現代主義的大詩人曾希望王爾德留在國內，面對指控者的挑戰。他相信，王爾德的名聲有相當大一部分得自他的自我犧牲：「他的名望有一半受惠於那個決定。」此說並不是非常可信：王爾德的不衰盛名更多是來自他的作品，而不是自願接受一個他本可躲避的劫數。但葉慈還是說中了一點：王爾德的人生對前衛思想起了極大鼓舞作用。無疑，就像許多殉教者一樣，王爾德的殉教是徒勞的。不管是藝術的自主性或藝術家的最高主權性，都沒有因為王爾德的坐牢而推進多少。另一方面，他貫徹始終的唯美主義、他勇於被當成異類示眾這一點，卻成為了一些自由心靈的榜樣，而這些人將會把現代主義桀傲不馴的個人主義帶進二十世紀。

註釋

① 作為回報，波特萊爾讚揚福樓拜的《包法利夫人》顯示出「題材本身無所謂好壞，是好是壞端視它們得到什麼樣的處理。」x

② 斯特德（C. K. Stead）指出，從艾略特評論波特萊爾的文章，或從他評福特（Ford Madox Ford）〈可惜她是個妓女〉（'Tis Pity She's a Whore）一詩的談話，皆顯示艾略特「不認為一首詩只因提到或描繪『不道德事物』便是不道德的。一首詩唯獨在以下的情況才是『道德的』：它是完整的，是能夠按『事物自身的樣子』表現事物的。」xi

③ 一八九五年，在一本有強烈保守傾向的德國雜誌中，一位不具名的作者譴責「現代學派的主張」，認為它不應該主張「創造性藝術家可不受理論性藝術評論的約束」、不應該主張「藝術家大步走在前頭，把新的東西丟給我們。要是大眾不了解他，要是他的創作不能符合評論家的標準，大眾仍然必須追隨他。」xviii

④ 在一篇讚揚想像力的文字裡，王爾德以一連串讓人生氣的弔詭語言為自己的立場辯護：「許多年輕人剛開始時就有誇張的天分，這種才能如果在相宜與和諧的環境中得到滋養，或者通過模仿最好的榜樣，就會成為真正偉大而了不起的東西。但是，一般來說，他們總是一事無成。因為他們不是沾染上無意中講究精確的習慣〔……〕就是喜歡時常出入於老年人與博學者的圈子。這兩者都同樣對他們的想像力有致命的危害，就像它們對任何人的想像力有致命的危害一樣。在短時間內，他們就會發展起一種病態的、不健康的說真話的能力，開始核實人們在他們面前說的一切言論，毫不猶豫地反駁那些比他們年輕得多的人，並且經常以寫逼真得無人會相信其或然性的小說而告終。」xxvi

⑤ 著名樂評家和傳記作家紐曼（Ernest Newman）年輕時便說過，威爾斯（Wells）法官對那個墮落被告〔王爾德〕的譴責不啻是「庸俗人的公牛怒氣的勃發」。xxix

譯註

❶ 這個詞基本是指被社會排斥的詩人。

❷ 韓波認為詩人是一種通靈人。

❸ 當時許多人認為音樂是最高級的藝術。

❹ 鮑斯威爾與英國文壇鉅子約翰生關係亦師亦友，曾記下約翰生許多談話，後以此為素材，寫成著名之《約翰生傳》。

❺ 英國著名的喜歌劇製作搭檔。

❻ 阿弗列‧道格拉斯的暱稱。

死硬派與經理人

Irreconcilables and Impresarios

一、一九〇〇年

上一章，我主要聚焦在幾個先驅性的活躍分子（波特萊爾、福樓拜、馬奈和王爾德）。這種處理方式對現代主義頭幾十年的歷史是恰當的，因為顛覆主流品味的行動最初主要是一些個人單槍匹馬。但這種情形到後來愈是不同：前衛分子聚合起來的情形愈來愈常見。雖然是個人主義者，但他們卻透過友誼、通信、聯展、發表共同宣言或創辦短命雜誌的方式，致力推進現代主義的大業。

在這一章，我要把目光轉向這些叢集起來的革命分子，舉證的主要是印象主義者（這群人的關係到了一九〇〇前後便不若從前緊密）。另外，我還會談到那些有助於推進和形塑這場美學革命的人：畫商、評論家和美術館長——他們都是文化史裡的新角色，至少是第一次在文化史裡扮演吃重角色。

＊　＊　＊

王爾德一九〇〇年卒於巴黎一家破舊破舊的客棧，當時，這城市已是現代主義者活躍了幾十年的中心。其時，印象主義者（我們馬上會談到他們）辦畫展的歷史已超過二十年（每一次畫展都是對官方沙龍藝術的一次抗議），並逐漸被更具顛覆性的畫家取代。其時，梅里愛（Georges Méliès）正在播放他的實驗電影，而羅丹（Auguste Rodin）則以驚人速度創作出一些雄心勃勃又充滿爭議的雕塑，開始享受到盛名的好處。沒多久之前的一八九六年，雅里（Alfred Jarry）以其讓人大皺眉頭的劇作《烏

布王》（*Ubu roi*）開啟了荒謬派戲劇的先河。再早八年前，亦即一八八八年，迪瓦爾丹（Edouard Du-jardin）在《月桂樹被砍》（*Les Lauriers sont coupes*）裡史無前例地運用了「內心獨白」（monologues inté-rieures）的手法，為小說揭開了一個新紀元。為巴黎萬國博覽會而建的艾菲爾鐵塔（一項現代工程奇蹟）落成於一八八九年，高高聳立在巴黎市空，其建築過程被秀拉（Georges Seurat）畫入畫中，又被德洛內（Robert Delaunay）作怪的油畫畫得像是在跳舞。

這些讓人大驚失色的作品和其他讓人不舒服的類似作品加在一起，構成了對傳統藝術的一記結實攻擊。同一時期，忠實的現代主義音樂家德布西（Claude Debussy）聲稱：「藝術不喜歡大眾。」[i] 此話固然是說來挖苦庸俗的布爾喬亞，但在當時卻不算太新鮮。雖然王爾德這時已經離開舞台，但時代的激昂氣氛很大部分是他所激起的。

當時的法國也正因為「德雷福斯事件」而鬧得沸沸揚揚。德雷福斯（Alfred Dreyfus）是猶太裔法國軍官，一八九四年被控把一些軍事機密賣給法國的宿敵德國，罪名成立，入監服刑。這事件之所以會演變為一起撕裂法國的「事件」，是因為它的意涵遠大於單純的間諜案。德雷福斯會被判有罪，是幾股勢力集結在一起所促成，這些勢力包括始終不情願接受第三共和的君主主義者、想挑撥反猶太情緒謀取政治利益的現代反猶太主義者，以及那些認為法國軍隊的榮譽無比重要、不容玷汙的人。

支持德雷福斯的一派主要是共和國的信徒，而且得到來自藝術家、作家和知識分子的大力支持。他們最無可爭議的領袖是寫實主義小說家左拉，他發起了一場著名的戰役，要逆轉德雷福斯的有罪判決。他主張（後來被證明是事實），德雷福斯是被構陷的，而指控他的不利證據則是出於偽造。就連在反對沙龍藝術有志一同的現代主義者也分裂為兩大陣營：竇加（Edgar Degas）是激烈的反德雷福斯派，馬奈則站在另

這場風暴分裂了法國，德雷福斯是否有罪的爭論導致家人不和、朋友反目。

一邊，情緒激昂的程度比起竇加不遑多讓。第三共和因為這場風暴一度岌岌可危，但最終還是存活了下來。一九〇六年，德雷福斯獲得平反、復職和晉升。

∾∾∾

但一九〇〇年的法國並不是只有衝突。挾主辦過萬國博覽會的經驗，巴黎在一九〇〇年又主辦了一場規模空前的藝術與工業大展。這個寰宇博覽會特別有趣之處是它附設了一個「十年展」（Exposition Décemale），專門展出一八九〇年代創作的繪畫與雕塑作品（展品由參展各國的委員會自行挑選）。事實證明，這個「十年展」是寬容心態和折衷主義的楷模。畢沙羅（他在印象主義者中年長德劭，塞尚〔Paul Cézanne〕曾自豪地自稱是他的弟子）曾經擔心這個展覽規模太大，會變成「菜市場或演奏廳之類的畸形怪物」ii，然而，結果顯示「十年展」雖然展品擁擠，所傳達的美學訊息也自相矛盾，但它鯨飲百川的氣度卻讓不同國家顛覆分子的作品都有機會亮相：這些顛覆分子中的雕塑家包括羅丹、馬蒂斯和馬約爾（Aristide Maillol），畫家則包括雷諾瓦（Pierre Auguste Renoir）、竇加、柯林特（Lovis Corinth）、孟克（Edvard Munch）、巴拉（Balla）、弗拉曼克、恩索爾（James Ensor）、維亞爾（Edouard Vuillard）和諾爾迪。就連一些最極端的圈外人（如高更、塞尚和年輕的畢卡索）一樣各有幾張作品入選。

但「十年展」與其說反映了現代主義者與學院派之間大體上停火，不如說是反映了策展者的大度能容。一八九〇年代中葉爆發的「卡耶博特事件」足以反映出新舊藝術潮流有多麼誓不兩立。卡耶博特（Gustave Caillebotte）是一筆龐大財富（來自紡織與房地產生意）的繼承人，也是知名畫家，是個帶有印象主義筆觸的寫實主義者。一八九四年逝世時，他把一批傑出收藏（全都是購自他的印象主義畫家朋友）捐贈給國家。因為深知敵人會有什麼詭計，他在遺囑中規定這批遺贈不能被送到

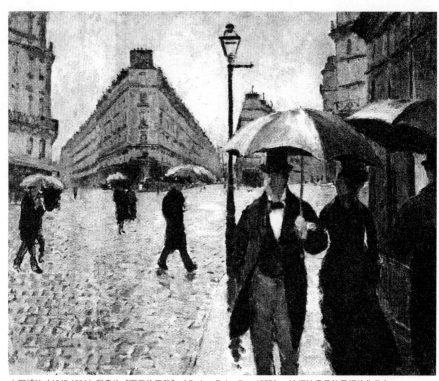

卡耶博特（1848-1894）所畫的《雨天的巴黎》（*Paris, a Rainy Day*, 1877）。這幅油畫是他最好的作品之一。

外省的美術館或深藏在地窖中。他又指明，所有畫作必須首先在盧森堡宮（Luxembourg，巴黎一家專門展出在世藝術家作品的美術館）展出，再送到羅浮宮展出。這批畫作（包含油畫和蠟筆畫）一共六十五幅：五幅出自塞尚，四幅出自馬奈，八幅出自雷諾瓦，七幅出自竇加，十六幅出自莫內，九幅出自西斯萊（Alfred Sisley），十八幅出自畢沙羅。

傳統藝術家的反應非常激烈：在盧森堡宮考慮是否接受卡耶博特提議的兩年間，他們群起捍衛學院派藝術。年過七旬的熱羅姆（Jean-Léon Gérôme）是其中一位，他是無疵可尋的學院派畫家，得過沙龍美展的最高獎項，畫作備受鑑賞家的珍藏。他指出，展出卡耶博特收藏那些藝術品等於「國家的終結」，又說這些「糞便」是「極大道德墮落的徵

兆」iii，而其創作者都是些無政府主義者與瘋子。一八九七年，當盧森堡宮決定展出卡耶博特的四十幅贈品時（這個數字反映出對學院派的妥協），議員塞齊（Hervé de Saisy）在議會發表演說，大聲譴責這個決定，指出此舉是在用不健康和頹廢的藝術去汙染盧森堡宮原有的珍貴收藏。iv站在現在回顧，我們會覺得這些言論就像以犬吠日，只是對印象主義不可抵擋之浪潮的徒勞抗拒。然而，低估這些聲音的分量是昧於歷史的。在那個時候，現代主義的勝利還不是絕對有保障的，而它能夠帶給愛好藝術者的內在自由也還不是那麼明朗。

二、一種新的觀看方式

1

想了解印象主義漸變漸強的力量，最好是從開始處著手。一八七四年四月，在收藏家耳中還不是熟悉名字的莫內聯同二十九個志同道合的反學院派畫家，在巴黎舉行了聯展。他們得到的評價好壞參半，而壞的評價更加難忘，這主要是因為在後人讀來，這些評價愚魯得讓人失笑。例如，有評論者認為，參展的畫家全缺乏繪畫才華，違反了所有最基本的繪畫規則；又說他們那些潦草的畫作如果是出自小孩之手，會讓人覺得可愛，但如果是大人所畫，則會令人反感和作嘔。不過，這些畫作中的其中一幅──莫內的《印象‧日出》（*Impression, soled levant*）──卻獲得了某種不朽性。後來的藝術史家和藝評家都認為，十九世紀最劃時代性的一個前衛藝術家團體，其名稱就是得自於這幅作品。時至今日，印象主義已經獨霸了現代主義宮殿的門廳，其作品又可愛又貴得讓人受不了。

事實上，「印象主義者」這個名稱起初除了指莫內以外，還涵蓋他一批最有趣的同道：畢沙羅、西斯萊、雷諾瓦、竇加、摩里索（Berthe Morisot）、年輕的塞尚和年紀略長的馬奈（馬奈拒絕參加聯

卡耶博特所畫的《自畫像》（*Self-Portrait*, 1892）。他是一位極有才華的準印象主義者。

展，但他的作品卻是參展者一致推崇的）。

從這次首展開始，評論家便知道他們是看到了一種石破天驚的繪畫方法的誕生。一八七六年，杜蘭蒂（就是建議把羅浮宮燒為平地那位）把這種新手法命名為「新繪畫」。那是一種風格，但又不只是一種風格，還是一種新的觀看方式。

「新繪畫」當然不是全新的東西。兩位英國大師——康斯塔伯（John Constable）和特納（J. M. W. Turner）——在同一世紀更早期已經開始在戶外作畫，精采地捕捉住雨、雲和日光的細微變化，而他們的作品也慢慢受到法國藝術家的青睞。另外，莫內年輕時也大力推許過特羅容（Constant Troyon）、盧梭（Théodore Rousseau）和杜比尼（Charles-François Daubigny）這些「巴比松畫派」（Barbizon School）的風景畫畫家，說他們是大自然的真正學生。莫內後來又把這個讚譽加諸柯洛（Jean-Baptiste-Camille Corot）。

其他畫家也教給印象主義者許多東西。強勁有力的寫實主義者庫爾貝（Gustave Courbet）是其中一位，荷蘭畫家戎金（Johan Barthold Jongkind）是另一位，後者擅畫陽光普照的港口風景，算是個早期印象主義者，只可惜繪畫事業受酗酒的嚴重傷害。印象主義者從來不否認這種師承，但也意識到自己把這些畫家的非傳統實驗推高到一個不熟悉的水平，讓繪畫變得煥然一新。後面，我們將會一再看到，許多現代主義的突破都不是憑空而來，而是一個漸進的過程，是一步接一步地把一片沒有地圖的地域加以征服。

參加一八七四年那次歷史性畫展的畫家，想必未察覺這行動可能的重要性。他們正式組成一個團體，稱為「無名藝術家協會」（Société Anonyme des Artistes, Peintres, Sculpteurs, Graveurs etc.），約定分攤畫展開支和分享（若有的話）利潤。聯展在五月十五日結束，結果是開支遠大於收入，而參展的畫家也明智地宣布解散協會。莫內的《印象：日出》貼出的售價是一千法郎，但沒能賣出去，而這個結果並不讓人意外。莫內所使用的繪畫語言仍然是人們陌生的，離一般人的審美能力相去甚遠，不是輕易可以找到買家。會買他們作品的通常是有點怪里怪氣的人，如塞尚油畫最早的三個收藏者便是如此（一個是阮囊羞澀的藝術品代理商，一個是熱愛藝術的鄉村醫生，一個是中產階層的海關官員）。這些藝術家還要等二、三十年才會被有錢人「發現」，而這是他們在聯展開幕的當日所無法預見的。

✳ ✳ ✳

莫內的《印象：日出》是描畫勒哈佛爾（Le Havre）海港的晨曦景致。海水是淺灰色的，點綴著深灰色和黑色的斑點。畫面中央是兩艘墨黑色的小漁船，較遠處，一些若隱若現的建築物和起重機從逐漸褪去的黑暗中若隱若現。太陽仍然低掛在地平線上，像個橘紅色小碟子，在海水中倒影出縷

縷波光。隨著黑夜正在退卻，天空斑斑駁駁。這一切看起來就像個「印象」，但卻是一個高度藝術性的印象，絕不是乍看之下的兒戲。它是新繪畫的典型標本，其中不包含故事也沒有寓意，既不企圖把觀畫者教育得更虔誠或更道德或更愛國，也沒有想要激起他們的情慾。就像其他印象主義的畫作一樣，莫內這幅寫生作品是要捕捉住一個轉瞬即逝的時刻。

他蓄意而猛烈地想捕捉住當下。幾乎可以說，印象主義畫家是要把波特萊爾有影響力的綱領實施在繪畫上，把注意力放在自己生活的時刻。這也是歷史畫一點都引不起他們興趣的原因（歷史畫是當時備受青睞的畫類，想在沙龍美展得大獎的話畫這種畫最有保障）。一八六八年，曾經對莫內帶來啟發的準印象主義者布丹（Eugène Boudin）在寫給朋友的信中指稱，藝術家與時代同調的時刻已經來到。他說，一個以自己時代人物為題材的繪畫階段「業已肇始，而一批年輕畫家（我認為以莫內為首）都覺得，那是一個迄今都太被忽略的題材。」v布丹是個自疑的畫家，但堅持畫些平凡的海灘風景，而他宣布的這個綱領，將會繁榮茁壯得超過大部分現代主義者所敢想像。

無疑，印象主義雖然採取一種內省的立場，卻會用「客觀對應物」把內心表達出來。不管是畫山水也好、都市風光也好、人物肖像也好，他們的題材可以一眼辨認出來，既不壯觀也不怪異，而且幾乎互相替換亦無不可。他們的繪畫就只是繪畫，沒有更多東西。這些作品筆觸強烈、突兀而用色強烈，在在讓人不能不注意到它們是繪畫。它們看起來就像是一揮而就，這便不奇怪，最初人們都喜歡挖苦印象主義者是懶得把畫畫完的畫家。這是個嚴重的誤解，但也是個可理解的誤解。人們會有這誤解，是因為不知道，印象主義畫作都是內心世界的報導。當雷諾瓦被問到他是用心還是用腦作畫時，他回答說：「都不是，我是用睪丸創作。」如果弗洛依德聽過這話，一定會大感得意，因為他一向主張所有藝術皆有情慾根源。

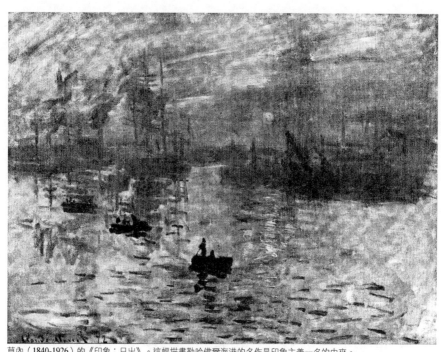

莫內（1840-1926）的《印象：日出》。這幅描畫勒哈佛爾海港的名作是印象主義一名的由來。

印象主義者的向內沈思，還有他們對學院派成規的大剌剌侵犯，皆讓當日的藝術愛好者感到不自在和被戲弄。這些人習慣了看一些一絲不苟的作品（熱羅姆那些備受讚揚和價錢不貲的作品是這方面的代表：他會把一件軍服的每顆釦子都畫得清清楚楚），喜歡看有情色況味的作品（卡巴內爾〔Alexandre Cabanels〕那些同樣售價不斐的裸女畫是這方面的代表）。他們會買回家掛的油畫或是描繪勤奮的農民，或是刻畫盛大的戰爭場面，要不就是可以益人神思的耶穌或聖母肖像。但印象主義卻只提供他們卑微的景物，而且看起來只像是素描。正因為這樣，有些「權威」的美術館參觀者才會覺得印象主義的畫作不值一提。班傑明（S. G. W. Benjamin）的《當代歐洲藝術》（Contemporary Art in Europe）是一個例子：這書一八七七年由哈潑兄弟出版社發行，書中圖片豐富，談法國藝術的一章篇幅可觀，卻無隻字片語論及莫內

和他的朋友。

這種緘默無意中反映出印象主義藝術帶來的衝擊有多大。站在今日，我們需要運用一點歷史想像力才能體會印象主義者的衝擊性，這是因為我們已熟悉他們的作品，以致看不出來他們那些平靜的畫面帶有什麼殺傷力。①在這一點上，饒有反映性的是有些同時代人（他們才剛開始習慣「第三共和」）把印象主義看成是有政治意涵的。我們知道，在一八六八年（莫內和雷諾瓦充分發展出印象主義格調的一年）到一八七四年（印象主義者第一次舉行「獨立」畫展的一年）之間，法國經歷了一系列備受羞辱和血腥的打擊：先是一八七〇年秋天在普法戰爭中戰敗，然後在一八七一年春天，巴黎民眾因為不滿喪權辱國的和約內容而揭竿起義，結果受到政府的血腥鎮壓。

那是一個多事之秋，法國毫無穩定可言。在一八七四年，法國已不是帝國，但又尚未是穩固的共和。所以，在這些年間，任何事情都可以被泛政治化，而印象主義者也在一股充滿對立的氣氛中被歸類為極端分子。有些評論者稱他們為「死硬派」（Intransigent），換言之是把他們跟政治極端分子歸為一類。一八七六年，一個不具名的記者在《普世箴言報》（Le Moniteur Universel）這樣指控：「這些藝術上的死硬派跟政治上的死硬派同聲一氣，沒有什麼更自然不過的了。」對這個保守分子和其他類似的人看來，藝術顛覆與政治顛覆即便不是雙胞胎，也是近親。在反對者眼中，現代主義可以用一個字來形容：危險。

其實，不同印象主義者的政治信仰往往大異其趣：從無政府主義到自由主義到反動保守不一而足。他們的唯一共通之處是努力把主體性給客體化，而在這一點上，他們對那個年高德劭的學院派藝術理念（一個不留餘地給主體性的理念）採取的是毫不妥協的立場。他們毫無疑問是最不折不扣的現代主義。一八七八年，支持印象主義最積極的藝評家迪雷（Théodore Duret）在小冊子《印象主義

畫家》（*Les Peintres impressionistes*）裡深具眼力地指出，印象主義者的本質在於最深邃的個人主義。

他們的每一幅風景畫、靜物畫或風俗畫都是在記錄自己對某個外在刺激的反應，毫不理會美術學院裡教導的藝術原則。vii

雖然印象主義者一般來說都不太善於說明自己的動機和目標②，但從他們的書信或訪談，我們仍然可以看出，他們是以個人主義者自居，是追求高度個人色彩的新藝術家。一八六八年九月初，布丹在捍衛自己那些非常不傳統的寫生作品時表示，哪怕別人強烈反對，「我照樣堅持要走在我的小路上，不管它有多麼人跡罕至。我只希望自己能踩出更堅穩的腳步。」幾乎同一天，布丹的朋友莫內透露出同一種信念。當時他人在外省，近乎飢餓邊緣，但在寫給同道巴齊耶（Frédéric Bazille）的信中，莫內卻表示自己很高興可以遠離首都和它的各種分心事物：「難道你不認為一個人跟大自然獨處會更棒嗎？換成在巴黎，如果一個人想保持強壯，便必須完全關注別人的一舉一動。我在這裡起碼有一個好處⋯畫出來的東西不會跟任何人相像。它們純粹是表達我自己經驗到的事物。」ix **畫出來的東西不會跟任何人相像**：這話形同一篇獨立宣言，強調了藝術的自主性和藝術家應該獨一無二。我們記得，福樓拜對波特萊爾說過，「獨一無二」乃是所有優點之首。

2

具有這種「所有優點之首」的並不是只有法國人。一八九六年去世前不久，英國最知名的畫家米雷爵士（Sir John Everett Millais）在回顧自己半世紀的繪畫事業時，也特別強調了「獨一無二」的重要性。他是「前拉斐爾派」（Pre-Raphaelite Brotherhood）的創始人之一。該畫派成立於一八四八年，共

摩里索（1841-72）所畫的《陽台上》（*On the Balcony*, 1871-72）。雖然偶爾需要其他印象主義者的資助，但摩里索是個充滿才華和多才多藝的藝術家。

同創始人包括米雷兩個好朋友亨特（William Holman Hunt）和羅塞蒂（Dante Gabriel Rossetti），以及另外四個年輕藝術家（都是倫敦皇家藝術學院的學生）。這個畫派（起初為了製造神祕氣氛而以縮寫「P. R. B.」自稱）矢言要恢復英國藝術的純淨與活力，要把它從學院僵化而單調的教條中拯救出來。這種對學院派的恨意像主旋律一樣貫穿整部現代主義的歷史，不管是在倫敦、維也納還是道塞爾多夫（Düsseldorf）都可以看得到。在叛逆分子看來，學院派乃是才華和真實感情的死敵。「前拉斐爾派」想要做的是忠實於藝術，還畫布以本真的顏色。帶點弔詭地，他們又認為，畫家想要撐著當前時代的精神，則必須回到拉斐爾之前的時代尋求支援：這是因為，就像羅斯金（John Ruskin）所說的，拉斐爾那些「華麗而又索然無味」[x] 的作品已經讓繪畫的歷史發展致命地走偏了。

事隔五十年後的一八九六年，英國畫壇的演變已可讓米雷感到欣慰，但他還是不忘提出一個警告：「看到有那麼多才華傑出的年輕畫家，看到英國的畫壇充滿朝氣，我們自是值得歡慶。但有一點是他們絕不可忘的⋯只有在概念和表達方式上堅持**個體性**，他們才可望躋身第一流畫家的行列。」[xi] 這種信念，也是米雷自己一生所秉持的。就像印象主義者一樣（也像 P. R. B. 之後的其他前衛團體一樣），「前拉斐爾派」的內聚力更多是來自成員們一致憎惡的東西，而非他們一致認同的東西。雖然他們的畫作發揮了可觀的集體影響力，而他們產量豐富的傑作也在英國各美術館佔有顯眼位置，但「前拉斐爾派」中最有才華的成員未幾便脫離隊伍，走上各自的道路。米雷自己最後也像許多現代主義者一樣，厭倦了圈外人的角色，當上皇家藝術學院的院長和從男爵（baronet），換言之是當上社會的裝飾品。現代布爾喬亞社會多有收編吸納能力，由此可見一斑。

§ · §

倦勤不是叛逆分子改換陣營的唯一理由。贊助人和顧客對新東西愈來愈大的接受度一樣可以吸

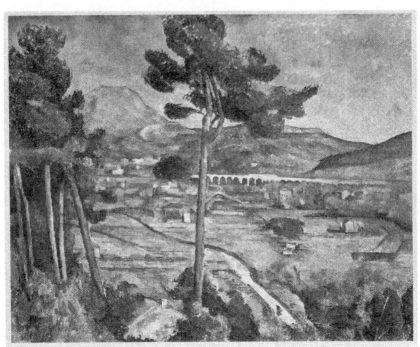

塞尚（1839-1906）所畫的《聖維克多山》（*Mont Sainte-Victoire*）。聖維克多山深受塞尚喜愛，多次出現在他的畫布上。

消耗掉叛逆的幹勁，換言之，受歡迎就像受攔阻或被查禁一樣，可以窒息現代主義者的創意。但這種事並沒有發生在可以活進二十世紀的印象主義者身上。

莫內這位頭號印象主義者活到一九二六年，享壽八十六歲。但他的創新幹勁從沒有減少過，只變得愈來愈大膽──不明究裡的人會以為那是他視力衰退的產物。他晚期的風景畫，不管是畫睡蓮的、畫柳樹的還是畫他莊園裡的日式小橋的，全都感情濃烈、筆法粗重，景物近乎抽象卻又跟大自然保持緊密聯繫。這些繪畫顯示出莫內有一雙訓練有素又熱情洋溢的眼睛。

時間的推移模糊了印象主義的激進輪廓，而這個名稱也漸漸變成了涵蓋許多不同風格的泛稱。新繪畫畫家之間本來是有分歧和齟齬的（表現在馬奈的始終拒絕參加獨立美展、竇加獨一無二的

古典主義、秀拉對顏色理論的科學研究，還有塞尚對大自然近乎孤獨症的重新詮釋），但這種差別主要只有專家感興趣，對一般大眾而言，印象主義者全都差不多，容易欣賞而難於區分。一八九二年，英國畫評家弗斯（Charles W. Furse）提醒讀者，說「印象主義這個稱呼大概是大家都熟悉的。它是今日被用得最多的藝術行話之一，其特點是內容空洞而乍看一目了然，會讓人聯想到高級文化。」xii 這番話無異是誇大了藝術用語的不精準性，但並非誇大太多。

印象主義作品的能見度隨著各種現代複製技術的發明而與日俱增。不昂貴的價錢讓數以千計的人買得起印象主義油畫的複製品，買回家裡裝飾牆壁。這些消費者一般是年輕人，而他們其中一些未來將變得富有，成為買得起原作的收藏家。這個時期又出現了一支稱為「中道」（juste milieu）的國際畫家隊伍，聲稱要調和學院派和印象畫風。但他們基本上缺乏印象主義的大膽創新精神。這就怪不得像「漂亮」或「迷人」之類的形容詞大行其道。他們等於磨滅了印象主義者的個人主義，又把印象主義者堅定的主體主義拋諸腦後。③

與此同時，印象主義者的作品也水漲船高。但受惠的人不包括西斯萊（他的印象主義同仁一向認為他的畫作足以匹敵莫內）：直到一八九九年逝世為止，西斯萊始終過得拮据，多年來，常常被逼以一千法郎甚至更低的價錢賣出他一些最優秀的風景畫。受惠的人也不包括畢沙羅，多年來，作畫只能帶給他起碼溫飽。只有莫內的畫一年比一年貴。還是年輕畫家的時候，他有時窮得要命，甚至因此在一八六八年半心半意想過要自殺。但這種窮困處境並沒有維持太久。早在他想自殺的同一年，他的一幅畫便賣了八百法郎。到了一八七九年，他的年收入已經超過一萬二千法郎（這種收入連醫生、律師或高階政府官員都會覺得不俗）。然而，他的收入在一八八八年增加了三倍，到了一八九五年，他的收入更是高達天文數字的二十萬法郎 xiv。讓他成為百萬富翁的乃是被許多歐洲人視為野蠻人的

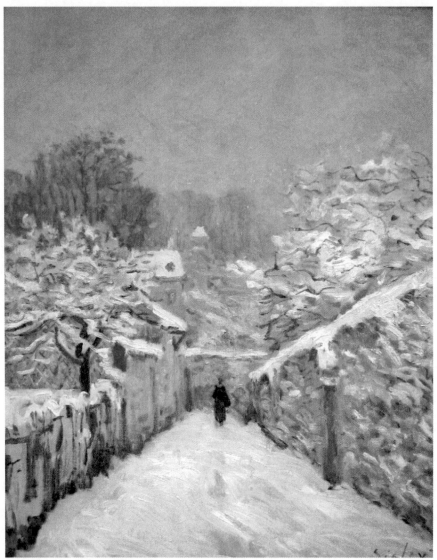

西斯萊所畫的《路維希安雪景》（Snow at Louveciennes, 1878）。畫評家休斯（Robert Hughes）很恰當地稱這幅精緻的印象主義油畫為「愉悅的地景」。

美國人。

以上這番對印象主義光榮史蹟的速寫並未照顧到保守品味的持續能量。古代大師或當代學院派畫家的畫價並沒有隨著印象主義的挺進而褪色。例如，加薩特（Mary Cassatt）的朋友露意絲（Louisine Havemeyer）固然愛買馬奈和莫內的作品，但露意絲的丈夫，即美國糖業大王哈夫邁耶（Henry Havemeyer），卻愛買林布蘭的油畫（有時給他買到真貨）。又例如，德國兩個大財主西蒙（James Simon）和阿諾德（Eduard Arnold）——他們因為跟威廉二世關係友好而被稱為「御前猶太人」（Kaiserjuden）——雖然都是重要收藏家，但兩人的品味卻有所不同：阿諾德在丟棄較安全和較傳統的藝術品味之後開始收藏雷諾瓦和塞尚的作品，而西蒙則始終是對文藝復興時期的義大利畫家情有獨鍾。

十九世紀一些最勤勉的藝術愛好者會把閒錢花在「沙龍美展」的明星身上。例如，在其他巴爾的摩百萬富翁朋友的慫恿下，華特（William T. Walter）不只喜歡買「巴比松畫派」的油畫，還會買熱羅姆和其他美學「正確」的大師的作品。他買過最貴的一幅畫是梅索尼埃（Jean Louis Ernet Meissonier）的《一八一四》（1814），畫著表情嚴峻的拿破崙騎在白馬上，售價十二萬八千法郎。即便是有文化素養而又有藝術鑑賞力的人，有些還是會對印象主義那種乍看漫不經心的筆法有所保留。例如，亨利·詹姆斯（Henry James）雖然認為印象主義作品「非常有趣」，但還是覺得這些人具有「潛在危險性」，又不無批評意味地稱他們為「死硬派」xv。所以說，在許多人看來，這些煽風點火的現代主義者仍然是些死硬派。

三、作為老師的中間人

1

雖然以叛逆性格自豪，但哪怕是最特立獨行的現代主義者（不管他是不是「死硬派」）亦從不孤單。除了有其他叛逆分子當同道以外，幾乎一樣重要的是，有一批藝術中間人會為他們的才華宣傳和從中牟利。藝術掮客的角色在十九世紀開始變得特別吃重。音樂經紀人會把小提琴手或女高音介紹給不同的演奏廳，畫商會設法說服有錢的顧客買這個或那個畫家的作品，戲劇或歌劇製作人會用布景壯觀的舞台吸引觀眾，文評家或藝評家會用盡可能權威的聲音讚揚或反對某個藝文創新者。這些人介入了品味的形塑過程，設法說服藝術、音樂和文學的愛好者（他們許多都是剛接觸文化市場）提升自己，學習欣賞一些困難而非傳統的娛樂。

當然，這一類中介力量的出現已非一朝一夕：藝術拍賣會是在十六世紀出現、藝術代理商是在十七世紀出現、為音樂會找作曲家或表演者的經理人是在十八世紀出現（書評者和藝評家也是出現在同一世紀）。不同的是，到了維多利亞時代，隨著財富在中產階級中間廣為流布，上述的中介事

業全都成了大產業。原先，藝術市場都是貴族把持，但現在卻變得大眾化，而這種轉變幾乎把藝術市場的面貌改寫得無法辨認。

§ § §

到了十九世紀中葉，也就是現代主義剛誕生的年代，藝術中間人已經積聚起夠大的力量，足以引導甚至創造需求。一八七〇年代，單是巴黎一地便有超過一百個藝術代理商。由於收藏活動的前提是需要有夠多的流動現金，故收藏的歷史是跟資本主義的成熟密不可分的。一旦平民百姓也開始認真投入藝術市場，則藝術作品就變得比任何時候都更是商品。④但商業活動也可以是一種教育事業，而這種情形在十九世紀更是常見。亞當・斯密（Adam Smith）說過，資本主義有一隻「看不見的手」，即商人雖然以追求私利為出發點，但卻會在無意中帶來全社會的福祉。此說如果還需要證明的話，十九世紀的藝術代理商便是一個證明。這些文化生意人在販賣藝術商品（不管是戲劇、畫作或是詩集）的同時，也起了教化大眾藝術品味的作用。

沒有他們的幫助，現代主義說不定始終只是少數業餘收藏家的偏好，無法膨脹成沛然莫之能禦的力量，帶來藝術品味的根本改變。現代主義者能夠創造出文化革命，當然跟支持者人數有莫大關係：雖然庸俗品味繼續主宰有錢人購買藝術品的習慣，但只要有一定數量有意願和有財力的大眾支持，前衛藝術家便足以在一個又一個文化領域裡引起革命。而在十九世紀晚期，有這個意願和財力的人並不少。

我承認，許多時候，在文化中那隻看不見的商業之手並未提高大眾品味，反而會把大眾的品味一起拉低。畫商、書商和演奏廳經理都是有經營壓力的，所以，推銷些易消化的東西，向大眾提供他們本來就喜歡的東西，當然是更省事的做法。高級文化的推銷員不會不知道，娛樂性的東西要比

複雜高深的作品容易取悅顧客。正因為如此，不知凡幾的藝術掮客把濫情煽情的作品當成有情感深度的藝術來推銷，又認定陳腔濫調是人人的最愛。

藝術中間人的這種輕鬆取捨，除了是因為低估客戶的鑑賞能力，有時也因為他們本身便無法欣賞前衛藝術。然而，他們只是故事的一部分，因為在一個現代主義抗議已經開始生根的社會，渴盼可以欣賞與理解前衛藝術的大眾亦愈來愈多，而需求會催生供給。正因此，文化掮客有時還是可以充當大眾（最起碼是一部分大眾）的老師。我們常常忘了，資本家的角色之一就是教育者。

✧‧✧‧✧

有兩家畫商見證了畫商跟現代主義錯綜複雜的關係，一是紐約的「克內德納」（Knoedler），一是巴黎的迪朗—呂埃爾（Paul Durand-Ruel）。「克內德納」是家族企業，秉持的是安全守舊的藝術品味，創立於一八四六年，其後規模持續擴大，在曼哈頓的商業中心區多次搬家，每次都是遷入更寬敞氣派的宅邸。到一八九五年，它已經在巴黎和倫敦各開了分店，以表彰其庫藏作品的來源地。這個家族完全沒意願追隨藝術品味的演變，而這種保守取向亦獲得了阿斯特（John Jacob Astor）、杭廷頓（Collis P. Huntington）、摩根（J. P. Morgan）和哈夫邁耶等美國富商鉅子的支持。有幾十年時間，「克內德納」都是靠著古代大師的作品大發利市。例如，在一八七〇年，它賣給范德比爾特（William H. Vanderbilt）一幅梅索尼埃作品的售價是一萬六千美元，但賣給梅隆（Andrew Mellon）一幅拉斐爾聖母像的價錢卻是一百萬美元。「克內德納」也沒有完全忽略當代的畫派（如巴比松畫派）和一些尚在人世的美國畫家，不過，如果一個美國收藏家想要買馬奈或塞尚的作品，則必須到別處找。

他們必須去找迪朗—呂埃爾。從一八七〇年代初期開業以來，他經營的畫廊便一直以低價（一百四十至五百法郎不等）購買印象主義者的作品，再以合理的加成價格賣出。這位有企業精神的海

迪朗—呂埃爾（1831-1922）：有幾十年時間，他是推介印象主義畫家最不遺餘力的畫商。

既是虔誠的天主教徒又是忠實的君主主義者。他在宗教和政治事務上卻是一貫的反動分子：他在宗教和政治事務上卻是美學上的激進分子，值得指出的是，迪朗—呂埃爾雖然是美學上的激進分子，邊的藝術代理商都可以找得到。值得指出的備受壓力卻仍然有支持者的世界裡，站在哪一包含在最漂亮的收藏裡」xvi。在一個傳統品味象主義者，而他說過，這些人的作品「值得被押在未來品味的投機者。他最推崇的畫家是印

因此，迪朗—呂埃爾可以說是一個把賭注

上。主義者的出產，而他獲得的淨利是十倍或以創作的每一幅畫作。他等於是壟斷了這位現代簽下合約，以每幅三百法郎的價錢訂下他以後把這批畫賣出）。一八八一年，他又與畢沙羅因為他後來以每幅四千至二萬法郎不等的價錢買走二十三幅畫作（這筆買賣證明非常划算，一八七三年突襲馬奈的畫室，以三萬五千法郎次買斷一個畫家的全部作品。例如，他曾經在盜有時會一次買下一個畫家十幾幅作品或是一

這又一次證明了，認為現代主義者一律是靠左站的看法只是無稽之談。

有一些年（特別是一八七〇年代晚期），迪朗—呂埃爾陷入了財務困難，暫時無法繼續充當法國現代主義者的一個支持源頭。不過，他後來復原了，而印象主義者也跟著他一起復原。一八八三年，他把一批收藏品（其中包括印象主義者的作品）送到波士頓展出。先前，富有的美國人已經到過迪朗—呂埃爾位於巴黎的畫廊，而這一次，換成他去找他們。到一八八六年，他已在紐約開了一家分店。這證明是精明又大大有利可圖之舉。雖然美國的畫評家繼續用歐洲畫評家的熟悉口吻質疑新繪畫，但還是有夠多的美國藝術愛好者皈依於印象主義。在打贏這場革命的過程中，畫商的作用絕不是無足輕重的。

᠉ ᠉ ᠉

另一個有力的教育陣營是評論家，他們主要的教育對象是藝術的消費者而非生產者，而他們跟藝術發展出的關係，是一種充滿矛盾的關係。正如倫敦的《音樂時報》（Musical Times and Singing Class Circular）在一八八九年指出的：「有若干部分的閱讀大眾，他們的心靈是那麼的具有依賴性，以至於他們不是不願意就是沒有那個能力去自行作出判斷。對他們來說，任何來自權威來源的評論都是不刊之論。」xvii 不幸的是，有許多權威來源並不像它們自稱的那樣權威。

特別是在十九世紀中葉的法國（報紙的流通量就是從這個時期開始變大），許多執筆評論藝術的記者都是受雇文人，而他們的意見多不是自發。他們或是照主編指示下筆，或是替賄賂他們的藝術家說好話。巴爾札克的小說《幻滅》（Les Illusions perdu）把這群搖筆桿的人形容得恬不知恥，固然是誇大，卻只是稍微誇大。這些專業的庸俗人專對庸俗人說話，並製造出更多庸俗人。前衛藝術家既沒有那個錢財也沒那個興趣把他們爭取過來。

對前衛藝術家來說，最嚴重的威脅還不是評論家的受賄，而是這些人的學養太差。一八九一年，亨利・詹姆斯在一篇沉重的短文〈評論〉（Criticism）裡審視了這個讓人氣餒的處境。他抱怨說，文學評論「在報章雜誌氾濫成災，宛若衝決了河堤的河流。」它的空前成功已經帶來了自身的失敗。這種「文評家身分與機會的擴散」不亞於一場「災難」，帶來的是「判別的失敗、風格的失敗、知識的失敗和思想的失敗。」[xviii]這有一點點言過其實，因為該世紀並不缺銳利的評論家：從哈茲里特（William Hazlitt）到蕭伯納都是犀利的文評家，更不用說的是亨利・詹姆斯本人。其他領域的銳利評論家也所在多有：法國的藝評家托雷（Théophile Thoré）是其中之一，他靠隻手之力讓被遺忘的十七世紀荷蘭大畫家弗美爾（Jan Vermeer）重見天日。有些傑出的評論家同時是傑出的創作者：這樣的人，作家中間有馮塔納（Theodor Fontane）和王爾德，作曲家中間有白遼士（Hector Berlioz）和舒曼（Robert Schumann），詩人中間有波特萊爾和哥提耶，畫家中間有惠斯勒和李卜曼（Max Liebermann）。他們不只不打壓有創新精神的新秀或抗拒變遷，反而為鼓勵兩者而孜孜不倦撰寫評論文章。

不過，不管一個評論家多學識淵博和多有同理心，仍不足以保證他一定會欣賞現代主義者的實驗。人無完人，即便是最細膩的耳朵，仍有可能對這個或那個調子是音盲。文評家聖勃夫（Charles-Augustin Sainte-Beuve）就是一個例子。他大概是當時法國享譽最隆的文評家，幾乎任何受過高等教育的法國讀者都會視他為文學嚮導，但他卻未能欣賞第一批現代主義者的清新才智。他當然不是沒有見識的：一八五七年，福樓拜的《包法利夫人》甫一出版，聖勃夫便予以大力讚揚，可見他心胸寬厚而目光如炬。然而，後來的批評者（最著名的是普魯斯特）卻批評他太重視歷史方法和作者生平，以致未能認出其時代的另一些革命分子多有原創性。這種批評不無道理，例如，聖勃夫雖然推崇波特萊爾，但看來還推崇得不夠，而他對其他圈外人的意見亦顯得不是那麼光芒四射。一言以蔽之，

藝文評論家有時也是現代主義必須加以對抗的障礙，因為這些人雖然語出真誠，所作的判斷卻未必站得住腳。

2

崛起於十九世紀的另一種權勢人物是美術館館長，他們對現代主義的支持會讓許多前衛分子（想要燒掉美術館那些除外）銘感，而他們對現代主義的排斥則會讓前衛分子害怕。維多利亞時代是一個廣建美術館的時代，這讓美術館館長之職變得具有戰略重要性。但那不只是個有戰略重要性的職位，還是個風險重重的職位：當館長的人一方面得跟美術館的董事會或在位者周旋，另一方面得跟愛好藝術的大眾周旋。所以，兼具彈性與堅定性是他們最需要具備的特質——比他們是不是夠有學養還重要。他們都是一些駐守在難為崗位的文化外交官，是為公眾利益和用公眾金錢進行藝術採購的收藏家。這表示，他們需要做到既能迎合人意又不卑躬屈膝。在所有十九世紀晚期的美術館館長之中，最有這種長才的一位是利希特瓦克，他自一八八六年起便被授以漢堡美術館館長一職。我們在前文便受過他的教導，這裡值得讓他再教導我們一次。

一八九一年，利希特瓦克委託李卜曼為漢堡市長彼得森（Carl Petersen）畫一幅真人大小的全身像，以為新創辦的「漢堡繪畫展」揭幕。這是個冒險的舉動：白髮、英俊、威儀的彼得森出身世家大族，並不是一個藝術實驗的愛好者。至於李卜曼（他生長在柏林），則是當時德國最知名的畫家之一，帶有破壞偶像者的胎記：很多人稱他為印象主義者（這個稱呼有一點點不精確，因為他的筆觸要比印象主義略微保守）。另一個對他不利之處，在於他是個猶太人。更重要的是，討厭他的人

都詆毀他是「醜」的擁護者。

但他為數眾多的客戶（利希特瓦克是其中之一）並不同意這種論斷。在題材的選擇上，李卜曼喜歡畫些人物眾多的風俗畫（如畫阿姆斯特丹孤兒院的兒童，但不煽情），而在人像畫方面，他喜歡畫著名的專業人士。他的畫風深受同時代法國畫家盧梭和十七世紀荷蘭畫家哈爾斯（Franz Hals）的影響：每年到荷蘭和法國旅行時，他都會去把這兩個人的畫作一看再看。一次是因為他畫的耶穌畫像：那是一幅寫實手法的作品，畫的是十二歲耶穌在聖殿內的情景，畫家既沒有刻意醜化那些祭司，也沒有刻意美化救世主。這幅油畫引起了激烈爭論，包括一次在巴伐利亞議會的惡言交鋒。他另一幅引人撻伐的油畫是《拔鵝毛的婦女》（Gänserupferinnen），畫的是在穀倉裡拔鵝毛的婦女。這幅畫賣得三千德國馬克，相當於一個能工巧匠的兩年收入。在這之後，李卜曼的調色盤轉趨素淡，開始以一種接近法國現代主義者的眼睛觀察世界。

儘管如此，利希特瓦克仍然願意賭一賭。他見過李卜曼也喜歡他，兩年前曾為漢堡美術館買過他一幅作品。身為品味堅定而知識豐富的藝術史家，利希特瓦克是一個模範的美術館館長，因為透過技巧的周旋，他能做到讓董事會和參觀美術館的大眾同感滿意。就像他的繼任人保利（Gustav Pauli）所說的，利希特瓦克「是個傑出的夥伴，他因為幸運而罕有地同時擁有明斷和審慎這兩種相反的特質，因而贏得了大眾的愛戴。」又說（聽起來就像是談王爾德）利希特瓦克已經把自己的人生雕琢為「藝術作品」。[xix]

這是個誇張的禮讚，但我們大可不虞誇張地說，透過把漢堡美術館打造為一家教育藝術消費者的學校，利希特瓦克把自己的才具善用在對「新」的推進上。一九〇三年，在以〈美術館作為教育

機構〉為題進行演講時，他說了一番會讓現代主義者鼓掌歡呼的話：「如果美術館不想骨質化，就必須不斷轉化自己。每一代人都會託付美術館新的任務和要求美術館交出新的成績。」xx這是明智的言論，而利希特瓦克也會讓他的基進主義貫徹始終。

❈ ❈ ❈

從利希特瓦克可以晉身到美術館館長的高位，反映出德國社會（起碼是漢堡社會）的森嚴階級制度已經有所鬆動，會容許少數挑選過的圈外人進入權力核心。利希特瓦克一八五二年出生於漢堡的外圍鄉村地區，父親是個窮哈哈的磨坊主。他大部分童年都住在漢堡市，並充分意識到自己的貧寒，下定決心要逃離這種處境。靠著才智和強烈的企圖心，他當上一名老師。然後，在快三十歲的時候，他上了大學，後又在柏林的美術館當館員。他一步步往上爬，最終在三十四歲到達他可能達到的最高峰：被任命為漢堡美術館館長。這個上流社會的圈外人從此成了圈內人。不管後來引起了多少爭議，他始終成功保住館長的位子，直到一九一四年過世為止。

如果說有誰有本領向漢堡的統治菁英推銷李卜曼，那這個人只能是利希特瓦克。但他在這件事情上遇到的阻力比他預期的還要大得多。彼得森本人不喜歡李卜曼為他畫的那幅人像，覺得這畫鬆散和沒品味，猶如是諷刺畫。如果那是個實驗，便是一個走偏了的實驗。對此，市長的其他顯赫夥伴不敢有異議。這種反應讓利希特瓦克必須動用他的外交家長才。他不想放棄李卜曼的市長畫像，但為了降低爭議的熱度，他把畫擱置到一八九四年才擺出來，而且是用帷幕遮著。要到一九○五年，他才大膽讓此畫在公眾眼前亮相。以這種方式，他為漢堡美術館挽救了李卜曼的一件作品。

他大概也挽救了自己的館長之職，而這對他攸關重大。他當過老師，而當上美術館館長之後，他更成了一整個漢堡市的老師。但他不以此為滿足，還設法透過發表文章讓自己成為一整個德國的

老師。他文筆流利，也不錯過任何可以發表意見的機會。由於興趣廣博，他幾乎無所不談：除了繪畫，他也談室內裝潢、談庭院設計、談原始藝術、談受忽略的本地畫家、談攝影和談藝術教育。他深信，品味不只侷限於詩歌或繪畫，而是無所不在，體現在房子樣式、庭園樣式和餐桌鋪排樣式上。

所以，談這些「題外話」是他教育家角色的一部分。身為一個嚴厲而有眼力的評審，他深信其時代的德國人缺乏精緻的審美感受力。這種情況沒沒因美術館的存在有所減低。德國美術館都是為展覽而展覽，正因為這樣，它們所展出的都是「沒有家的藝術品，換言之是彼此沒有聯繫的藝術品，只致力於帶給參觀者過眼雲煙的效果。」xxi 換言之，利希特瓦克是個帶有傳統意識的現代主義者，但也正因為如此，它恰恰是前衛分子最有用的盟友，因為他不會被保守分子看成非我族類。他指出，不只漢堡，甚至整個德國都必須建立某些關於藝術的文化習慣：「沒有這些習慣，我們就不可能到達文化。」xxii

利希特瓦克相信，荒涼的現實不只不成其為絕望的理由，反而是一種讓人起而行動的動力。沉湎於哀悼精緻文化的式微只是浪費時間和精力，真正該做的是放眼觀察有哪些人需要去教育和哪些地方可以加以改善。這就是利希特瓦克為何會花大量寶貴時間去觀察或反省藝術消費大眾的形構和消費方式。我們已經看過他對大眾的分類（見本書 p.41）：這個分類顯示，真正懂藝術的菁英人數稀少又沒影響力。

隨著時間的推移，他變得不再樂觀：如果有什麼不同，那就是德國布爾喬亞的表現讓他變得更加沮喪。他一八九八年寫道：「任何人若站在藝術和藝術家的立場觀察布爾喬亞，都將不會喜歡眼前的景象。這些人全是帶有所有最不怡人特徵的暴發戶，因為事業成功而沖昏頭腦，專橫而自大，是所有藝術獨立性的天生死敵，只會當恭維他們虛榮心與狹隘視野者的贊助人與保護人。」xxiii 這一

類人對藝術沒有發自內心的愛好，只會把藝術、裝潢藝術和繪畫藝術拉低到他們本身的低層次。到了世紀之交，一個痛恨傳統的現代主義者在面對德國的藝術消費大眾時，將會完全同意利希特瓦克這個嚴厲的批判。

既然是漢堡最積極的藝術老師，利希特瓦克自然會把他的美術館用作他的主要教室。遇到反對意見時（這種時候不少），他會盡可能大膽，又盡可能謹慎。他是個多面向的人：既是忠實的市民、愛國的德國人，又是懷抱世界主義的現代主義者。出於這些面向，又出於策略需要，他為一些被遺忘的本地畫家舉行畫展（他最專注的學術著作是厚厚兩大冊對漢堡肖像畫家的研究），重新發現一些幾乎不知名但如今被高度看重的德意志浪漫主義畫家（如龍格〔Philipp Otto Runge〕和弗里德里希〔Caspar David Friedrich〕），又把沒多少人聽過的法國現代畫家的作品引入德國美術館。從「卡耶博特事件」，我們知道法國人對現代主義繪畫的抗拒有多激烈，而德國的情形不遑多讓。

出於審慎，利希特瓦克對每個印象主義畫家的作品都只買一幅（頂多兩幅），反觀他購入李卜曼的畫作卻是數以十計。因為，後者雖然被指控為印象主義者，卻起碼是個德國印象主義者。利希特瓦克給現代畫家打開一道門縫，但不讓他們長驅直入，以防別人會指控他獨鍾外國人或（這個指控更要命）獨鍾法國人。然而，他的心卻是跟那些不屑「沙龍美展」的法國人同在的。

事實上，他最愉快的事莫過於出國為美術館尋購印象主義者的作品。一八九九年，他去了迪朗—呂埃爾的畫廊，滿心歡喜地跟在那裡展出的西萊斯、雷諾瓦和畢沙羅作品再次重聚。在寫給漢堡美術館監委會的報告裡，他指出這個畫展是「任何人能看到的最棒畫展」。畫展免收入場費，但參觀者仍然寥寥無幾。迪朗—呂埃爾告訴他，如果收入場費，將連一個參觀者都沒有。「大眾抗拒任何

美的東西。」由此看來，法國人一樣需要接受看畫的教育。利希特瓦克卻不需要。他在報告裡讚嘆

說，莫內的畫「總是一樣又總是不一樣。雖然總是敵視公式，但他的畫總是卓越而進步。」雖然明

知監委會的人會竊笑，利希特瓦克還是在報告裡預言，印象主義者「將名流千古」xxiv。這是一個他

自己會出力去使之實現的預言。

利希特瓦克喜愛「新繪畫」的決心復因得到一些高階同僚的響應而更為堅決，他們其中一位是

柏林國家畫廊的館長楚迪（Hugo von Tschudi）。看著楚迪跟守舊派的鐵衛交鋒時，利希特瓦克既拍手

稱快，又緊張焦慮。他在一八九七年寫道：「柏林有一個圈子，他們的主要關照是把國家畫廊正門

處的著名銘文——『為德國藝術而設』——視為收藏準則，不允許任何外國作品進入。」利希特瓦

克又指出，楚迪的敵人最喜歡煽動的是人們的「愛國心和對現代主義的恨意」。反對派的領軍者是

舒赫（Carl Schuch）和韋爾納（Anton von Werner）。年邁的舒赫是風景畫和靜物畫畫家（漢堡美術館收

藏了他好些油畫），韋爾納則相當於德國的熱羅姆，換言之是身價最高的學院派畫家。後者專畫可

以喚起愛國精神的擁擠畫面（其中一幅是畫德意志帝國一八七一年在凡爾賽的誕生），對每個人物

都精描細繪，讓人一眼便可以認出是誰。「對我們來說，」利希特瓦克對管理委員會這樣說，「這

場爭吵是有切身關係的，因為舒赫和韋爾納利用漢堡的反動派，設法在我們培育的小麥之間播種野

草。他們寫的小冊子在漢堡已經數以百計地流傳了開來。」xxv 在那些年頭，會亮武器的人並不是只

有咄咄逼人的前衛藝術家。

語言文字不是唯一的武器。金錢的效力不遑多讓，而且常常更有效果。在利希特瓦克主持漢堡

美術館那四分之一個世紀裡，我們常常可以聽到歐洲美術館的管理高層抱怨，揮金似土的美國人不

只大大抬高了林布蘭和其他古代大師的價錢，還大大提高了現代主義者的價錢。這種抱怨也許是真

的，但歐洲美術館爭奪第一流畫作的兇悍態勢並不亞於美國人。美術館每年的預算固然是固定的，但館長如果相中什麼極昂貴的名畫，仍然可以透過挪東補西的方法參加競標，或請求當局額外撥款。

事實上，要不是有來自私人的資助，利希特瓦克當初根本請不起李卜曼畫那幅市長人像。

所以，在推進現代主義者的名聲或抬高他們作品的價格一事上，歐洲的美術館館長乃是美國人最勤勉的對手。利希特瓦克因為勤跑巴黎，讓他在一九一二年買到一幅罕有的雷諾瓦傑作，畫的是一個騎在馬上的巴黎仕女，身旁伴隨著一個騎小馬的小孩。這幅畫花了利希特瓦克九萬馬克，相較之下，李卜曼四十年前賣出的《拔鵝毛的婦女》可說是便宜貨（那些年頭幾乎沒有通貨膨脹）。

這是一九〇〇年前後的事，當時現代主義正邁向成熟，並藉著印象主義畫家取得了它的第一場勝利。然而，在接下來幾章（分別討論各藝術部門的），我們將會看見，勝利對現代主義者（不管他們是詩人、畫家、劇作家還是建築家）並不是必然的。猶有甚者，有時勝利反而是失敗。

註釋

① 在他研究前衛藝術的權威著作中，波焦拉（Renato Poggioli）正確指出，印象主義作品「雖然靜謐祥和，但這個畫派必須被視為一個不折不扣的前衛運動，它大概也是現代藝術史上第一個一貫、有機和自覺的前衛運動。」vi

② 據說雷諾瓦這樣說過：「別問我畫應該追求主觀性或客觀性，那不關我的事。」viii 有些印象主義者還刻意不談自己的動機。例如，

③ 對印象主義者最輕蔑的一些批評（如說他們「味淡」）是來自與印象主義競爭的其他現代主義者。其中一個是西涅克（Paul Signac），他是繼秀拉之後最著名的新印象主義者，也是他們中間政治立場最激進的一個。一八八七年，談到西斯萊賣出的一幅作品時，他說：「大眾和買家顯然都只對二、三流的藝術家感興趣。西斯萊是何許人？不過是一個中產階級、一個美化過的

莫內，為了爭奪他的作品，人們會願意付出四千八百法郎，然後拿回他們在奧斯曼大道租來的公寓，裝飾客廳……」xiii

④我想指出，「商品化」（commodification）這個醜陋而如今時髦的字眼完全無法傳達出代理商與顧客關係的複雜性。它大大低估了後者的美學激情，換言之是非商業激情。再說，藝術品被當成商品來買賣（至少是部分被當成商品）已有兩千年的歷史。

第Ⅱ部

古典時期
Classics

繪畫與雕塑：不可逆料的瘋狂

Painting and Sculpture: The Madness of the Unexpected

早在一八九〇年之前，歐洲藝術創新的步伐已經活躍而明顯加快。幾乎每一年，音樂會、朗讀會或劇院都會帶給觀眾新的驚奇（有時伴隨驚奇而來的是不快）。有文學企圖心的小說家對讀者的要求愈來愈苛，嚴肅詩人會要求讀者熟悉一些深奧知識，有實驗精神的作曲家則鄙夷容易聽懂的音樂，雄心勃勃的建築家則厭倦了照抄他們從學院裡學來的歷史典範，大膽試用沒人用過的建築材料和設計出前所未有的建築空間。高級文化各領域的現代主義者都儼如搭上了一列通向未來的特快車。

不過，在那些年頭，最壯觀的美學革命者仍然首推畫家。

從這個角度看，一八九〇年代反覆在德國和奧地利爆發的分離派（Secessionist）小起義，正是人們對美學成規的反感不斷升高的徵兆。一個個反學院派藝術家的團體此起彼落，而且每一個都自認為更勝一籌。不過，這些在柏林、杜塞道夫、慕尼黑和維也納出現的分離主義者都是一些相對溫和的顛覆分子。他們仍然秉持「模仿」的傳統理念，不同處只是會稍微放縱筆觸、有時色彩會大膽些，以及把一些平凡人物（工人家庭和農人）加入畫面裡。分離主義者的油畫賣得很好，但到頭來他們的騎牆行徑被證明是不夠徹底的，在二十世紀的藝術大潮中註定要被淘汰。

在第一次世界大戰逼近前的年頭，畫家的世代更替顯得前所未有的快速和突兀。不同的進步心靈都揮舞著現代主義的大旗前進，但又喜歡獨樹一幟，把自己的特殊性標榜得超過實際藝術。正因此，林林總總的名稱：印象主義、後印象主義、新印象主義、象徵主義、表現主義、俄爾甫斯主義（Orphism）、立體主義、未來主義、至上主義（Suprematism）、新造型主義（Neo-Plasticism）、超現實主義，再來還有先知派（Nabis）和野獸派。這些流派的作品擠滿各種前衛畫展，並在二十世紀之交開始入侵藝術史。

這個名稱的嘉年華會對研究印象主義的學生來說攸關重要，因為它們當中最有影響力的那些名

稱（主要是印象主義和表現主義），強調內在衝動位居他們藝術作品的核心。這些畫家把歷史畫、風俗畫、古代神話束之高閣，更斷然拒絕模仿外在現實，只專注於傾聽內心的聲音，並致力為這聲音找出「客觀關聯物」。間接而結實地，他們的油畫都是一些自白。無疑，有些畫派的名稱是有偏見的名稱。例如，「野獸派」的馬蒂斯、德蘭、弗拉曼克，就是言過其實：他們的風景畫雖然狂放，但景物都是還可以辨識的。

畫派名稱的滋蔓反映的是一件我已指出過的事情：前衛畫家都渴望跟傳統一刀兩斷，渴望跟他人組成盟友，好擴大影響力，讓世人認識他們的特殊才華，承認他們在一場對抗俗套的大反叛中佔有特殊地位。他們都是些聚在一起又不聚在一起的孤獨者。他們也深信自己的角色重要而不可少。

這一點，從義大利玄學畫派（Metaphysical School）代言人德・希里科（Giorgio de Chirico）所說的話可見一斑：「像我們這樣一個歐洲人的時代，因為帶有無限個文明的巨大重量，因為帶有許多精神與命定時期的成熟度，它所產生的藝術在許多方面都類似神話般洶湧不息。這種藝術是靠少數人的努力得以崛起，他們生而具有不凡的目力與感受力。」i 雖然其他藝術領域也泛起相似的波濤，但作曲家或劇作家或編舞家並沒有這麼快就給自己一個獨特的定位。

因此，這個時期乃是一個粗暴質疑舊成規的時期，是一個嘲諷高收入學院派大師的時期，不屑於風格化的格式、陳舊的宗教禁忌、自我保護的假正經和與時代脫節的矯飾主義——這些東西已經共同主宰了文化地貌好幾個世紀。但新藝術的勝利此時尚未獲得保障。就像各處的現代主義者都抱怨的，藝術消費者繼續盲目信任傳統，更喜歡的是易消化的而不是可以帶來更持久美學快感的。很多人對前衛藝術從德皇威廉二世發表的一篇演說可見一二。一九○一年十二月，自命為藝術專家的德皇威廉二世（事實上他自認為無所不懂）在柏林發表了一篇得意洋洋的演說，把當時在西方世界

廣為彌漫的現代繪畫稱為「陰溝藝術」。①基本上，他並沒有用過這樣的字眼，但意思卻差不多。

這個意見是很多德國人和非德國人都會同意的。

大部分的現代主義者都拿這個羞辱來自我激勵。他們告訴彼此，不管德皇說過什麼，他們只要繼續追隨自己的星辰，就是走在正確的藝術道路上。勇敢執著於主體性看似有所損失，但其中卻有看不見的收穫：在他們看來，那個主宰許多個世紀的藝術理念——精準地模仿——已是過時得無藥可救。簡言之，現代主義者把龐德的著名口號「給它新！」視為專業責任，甚至是神聖責任。最先把這種責任體現出來和最大刺刺體現出來的文化革命分子是前衛畫家。

§·§

如果說前衛藝術家都搭上了一列開往未來的特快車，他們卻也有不少人半途下車。這種告別是可以撕裂親密友誼的，瑪莉·加薩特就是一個例子。她在一八七四年開始快樂定居在巴黎，與竇加親善，是唯一有榮幸可以加入印象主義者畫展的美國畫家。在現代主義的大業上，她是最有說服力的教育者，曾說動許多到法國旅行的富有美國人購買新繪畫，又在美國大力宣傳馬奈等激進的創新者（馬奈會被美國人接受，她的功勞無疑比最勤勉的畫商還大）。然而，新繪畫後來的發展方向卻讓她熱情冷卻，甚至產生敵意。我們知道，她曾經遊說好朋友露意絲（即美國糖業大王哈夫邁耶的太太）購買了包括庫爾貝和馬奈在內許多法國現代畫家的作品，但在一九一二年，她卻又勸說露意絲把塞尚的作品賣掉，理由是她深信當時的塞尚熱潮「只是失心瘋，遲早會破滅。」

翌年年初，她又勸露意絲不要太迷馬蒂斯，說這個人只是個「騙子」。她這樣解釋馬蒂斯的色彩實驗：「妳要是可以看到他早期的作品就好！觀點多麼的平凡，技巧多麼的不濟。但他夠聰明，

知道自己永遠成不了名，便關起門好幾年，搞出現在這種風格，讓自己可以聲名狼籍。親愛的露意絲，不是政治上才會有無政府主義者的。」iii 以這種方法，她輕鬆便打發不來的藝術異端。然而，還是有些藝術愛好者是有能力欣賞現代主義者的冒險的，而哈夫邁耶夫人顯然是其中之一。儘管她喜歡庫爾貝的作品，卻仍然能夠跳出年輕時代的熱忱，對馬蒂斯產生興趣。但這種欣賞能力所需要的空中飛人似的心理靈活度是罕有的。所以，現代主義者的作品所測試的並不只是文化保守主義者的美學彈性，還是許多同儕現代主義者的美學彈性。

哈夫邁耶夫人不是唯一招來好朋友反對的現代藝術一貫支持者，類似的人所在多有。不只如此，他們有些人還得跟自己作戰，一個例子是史尼茨勒（Arthur Schnitzler）。他是奧匈帝國晚期最有創造性的劇作家和小說家，比大部分維也納的現代主義者還要有彈性和敢冒險，最擅勝場的題材是「性」。他的銳利目光甚至贏得弗洛依德的讚賞，作品在在融合了機智、勇敢和精準幾項特質。欣賞新事物是史尼茨勒的天性，然而，就連他一樣有越不過的侷限，會對這個侷限以外的新事物感到困惑和產生排斥。多年來，他對畢卡索那些猛烈攻擊寫實主義的最新畫風大表不滿。他在日記本寫道：「〔畢卡索〕早期的畫作不同凡響。〔但我〕激烈抗拒他當前的立體主義。」②所以說，現代主義者除了需要跟傳統主義者爭戰，有時還得跟革命同儕甚至自己爭戰。這使得現代主義的歷史變得經緯萬端，但正因如此，這部歷史總是充滿刺激性，從不沉悶。

一、自我端詳：表情豐富的內心肖像

1

在現代主義畫家展示內在自我的各種方法中，把他們與觀畫者距離拉得最近的一種是畫自畫像。

前衛畫家的這種「攬鏡自照」是一座座通向主體性的豐碑，它們通常都不會病態得流於自戀，但卻絕對稱得上是一種自我端詳。這些自畫像除了反映出畫家有追求某種不朽的渴望，也反映出他們具有起碼的社會地位：被社會鄙視或排斥的人極少會畫自畫像。當然，這種畫類不是現代主義者發明的，但就像常見的情形一樣，現代主義者總是能繼承傳統又不囿於傳統。最著名和最有表現力的自畫像可往回推溯至少四個世紀，即推回到丟勒（Albrecht Dürer）去：他曾經把自己想像成各種樣子（包括「悲傷者」❶），畫入畫中。另一位自畫像大師是林布蘭，從學徒時代到晚年，他一生畫了至少七十五幅自畫像，對自己表現出近乎崇拜的程度。現代主義者崇敬這些前輩大師，卻沒有照單全收，而其中一個理由是他們想要表達的自我要問題重要得多。

現代主義者不是抱著顧盼自雄的心情畫自畫像的。他們的自畫像常常流露出沉重的憂鬱味道，

就像是用高明技巧展示自己的悲苦可以為他們帶來莫大滿足。這倒不是說他們都是有精神疾病的。

不過，精神疾病和藝術才華的密切關係雖然從未得到過醫學的證明，但這種理論在十九世紀卻蔚為流行，而在現代主義的經典時期，更有不少例子似乎可以印證天才和瘋子只是一體的兩面。

為這種理論推波助瀾的是德國文化批評家諾爾道（Max Nordau）和義大利犯罪學家隆布羅索（Cas-are Lombroso），兩人都在作品裡（這些作品在十九世紀晚期無比暢銷）言之鑿鑿，把天才與瘋子是一體兩面之說烙印在一般大眾的心中。當然，如果要找證據，最偉大和最重要的其中兩位現代主義畫家——梵谷與高更——便足以給他們拿來當證據：梵谷在經歷一連串的精神崩潰後開槍自戕；高更則拋下妻子和五個兒女、放棄優渥的股票經紀人工作，自我放逐到遙遠貧窮的異域，把餘生用在不停作畫。

這兩位向內探勘的大師見證了自畫像在現代繪畫佔有的分量，也見證了後起的現代主義者有多麼堅決要把古典印象主義者發起的美學革命推得更遠。莫內和其他印象主義畫家的成功等於強行推開了非傳統藝術的門，讓下一輩的人可以一湧而入。這些晚輩畫家對他們的印象主義前輩雖然感激，卻又堅持自己的原創性。我們知道，高更曾經抱怨，印象主義者作畫時是「沒有自由的，總是綁手綁腳，不敢逾越〔視覺〕可能性的尺度。」ⅴ那是一條他和他的同道決心要跨越過去的邊界。他們樂於把馬畫成藍色、把基督畫成黃色、把臉畫成綠色，並把許多精神放在一些「非藝術」的主題（如鞋子和椅子）。作為最偉大的象徵主義者（「象徵主義」一詞借自馬拉美揭櫫的法國詩歌流派），他們努力要捕捉住他們對世界最深邃的個人反應，而不是盡所能把世界的真實樣子表現出來。

簡言之，雖然高更和梵谷都認為印象主義者顛覆沙龍藝術的努力非常值得敬佩，但他們自己對因循保守品味的冒犯程度要更甚，以致只能等到離開人世後才得以聲名鵲起。梵谷在一八九〇年自

殺身亡以前便展出過一些作品，但要到了一九○一年巴黎的貝熱畫廊（Bernheim-Jeune）為他舉行了一次畫展，他的作品才開始被注意，畫價也逐漸攀升到天文數字。高更一九○三年卒於馬克薩斯群島（the Marquesas），生前只有少數畫界朋友聽過他的名字，要到三年後，巴黎的「獨立沙龍」為他舉行一次回顧展，他才開始上升為畫界巨人。兩人都是很晚才投入作畫，但一旦開始便廢寢忘食，帶著著魔般的狂熱去追求自己的職志。正如我們馬上會談到的，他們的自畫像既是為自己而畫，也是為對方而畫。

§§§

梵谷一八五三年生於荷蘭，在英國當過一段時間的老師和傳道人，直到快三十歲才開始全心投入畫藝。一八八六年，他才第一次去巴黎。當時的巴黎滿是藝術創新，讓他在極短時間內茅塞頓開。他認識了一些最新的繪畫風格，從印象主義作品裡吸取養分，結識了包括高更在內的一些顛覆分子。不過，要到人生的最後兩年（自一八八八年二月開始），他才在陽光無比燦爛的法國南部普羅旺斯地區的阿爾勒（Arles）發展出自己那種別人模仿不來的最終風格。當年秋天，他想要組織一個極理想化的畫家團體，又建議高更出任領隊（他佩服高更略多於佩服自己）。這個失敗幾乎是註定的（梵谷的怪誕行徑包括那件著名事件：他更的易怒個性和梵谷的行事怪誕，在聖誕節前一天把自己一隻耳朵一部分割掉）。兩人從此分道揚鑣，獨自畫自己的傑作去。

很少現代主義者會像梵谷那樣念念不忘要解釋自己——包括解釋自己傾注了多少氣力在作品上和傾注了什麼在作品裡。他給弟弟西奧（Theo）和姊姊薇爾（Wil）寫過許多信（西奧是個畫商，在情感上和經濟上都對梵谷多所支持），全都坦白無諱和資訊豐富，讀起來就像是他給自己每幅畫所寫的詳細說明文字。事實上，他的自畫像和其他油畫（室內畫、靜物畫、風景畫、城市剪影和人像

畫）構成了一張無縫的自我披露之網。不管是畫自己還是畫任何其他東西，他都是一樣的心情緊迫、一樣的厚塗顏料和一樣的個人色彩鮮明。畫鳶尾花也好，畫室內景物也好，畫天空低垂的麥田也好，畫他自己那張耳朵裹著紗布的臉也好，全都是梵谷的一種自剖方式。然而，從他老是在書信裡解釋自己的作品，又顯示出他不認為它們可以自我說明。③

但他那些露骨的自畫像其實說出了許多事情。梵谷前後大約自畫過四十一次，愈到後來愈是細膩。他最早一批自畫像（十二幅左右）畫於巴黎，尚帶有一個有潛力新手的痕跡，但到了一八八八年初，他已經有理由為他的自畫作品自豪。他在那個夏天寫的信上說：「畫自己不是容易的工作，起碼是想把自己畫得與相片不同的話很不容易。」他承認，他這時期的自畫像（骷髏頭似的頭顱、修剪得緊密的紅色短鬍子和突出的顴骨）有可能會讓看畫的人聯想到死亡。但這又有什麼關係呢？畢竟，印象主義技法的優點正在於它可以讓人捕捉到內在真理：「它不要俗套，它追求的是一種比照片更深邃的相似。」[vii] 照相機是梵谷鄙夷的發明，因為在他看來，這種東西只能記錄到物象的表面。

建立起自己的風格後，梵谷便能餘裕地達到他所嘉許的那種更微妙的相似性。帶著會讓人心頭一緊的忠實，他拒絕在畫中美化自己：他把自己的臉畫成灰白色（有時是淺綠色）、顴骨深陷，或是帶有精神崩潰的痕跡。有披露性的還不只是他的臉──不管是他愛畫在衣服上那些斷斷續續的平行線，或是他愛畫在背景處那些急速旋轉的漩渦圖案，披露性全都不遑多讓。梵谷最有自傳性的其中一幅作品不是自畫像，而是描繪聖雷米（Saint-Rémy）夜景的油畫。這畫讓人深深不安，也顯示出畫家本人的深深不安。畫中的小鎮繁星漫天，夜空上掛著一個尖得匪夷所思的月亮，每件事物都被激動的光暈圍繞著，在在暗示著畫家想透過藝術去昇華痛苦的努力純屬徒勞。他的最後一批畫作也顯示出，他努力想鎮壓住自己的惶惑，卻沒有成功，反被這惶惑給淹沒。不管有沒有標示為自畫像，

它們都是他心靈的一幅肖像。

§‥§

　高更的自畫像極不同於梵谷的自畫像，但披露性不遑多讓。把兩人的自畫像直接比較是很適切的，因為一八八八年初秋梵谷設法說服高更到阿爾勒與他會合時，曾建議兩人各畫一幅自畫像送給彼此。兩人都畫了。梵谷把自己畫成一個日本和尚，暗示自己非常嚮往一種膜拜自然的宗教。畫中的他表情嚴肅，站在一片綠色背景前面，眼神望向觀畫者的身後。高更的自畫像卻截然不同，給人的感覺儼如是對文雅社會的一個抗議，是在宣示畫家決心要當個不屑尋常世界的圈外人。正如他的忠實朋友莫里斯（Charles Morice）所說的，高更秉持的是一種「兇殘得有理的自大主義」viii。在送給梵谷那幅自畫像中，他表現出自己是個不受文化樊籠所圍的自由心靈：透過把自己頭部輪廓誇張扭曲，透過誇大自己鷹鼻的陰險，透過使用反自然主義的色彩，他讓自己落落寡合的人格躍然畫布之上。

　即便我們不知道高更的駭人生平，這幅自畫像仍然可以讓我們體會得到，他極自豪於自己為自己所創造的角色：一個透過作畫尋求救贖的人，而為了這個目的，他將不惜揚帆遠航，自我放逐到鄉村地區的布列塔尼和最遙遠的大溪地。在他年輕時代的自畫像裡（如畫於一八八三年的一幅），他仍然相對收斂。到了一八八八年，在畫給梵谷的自畫像裡，他決意製造更震撼的效果。值得注意的是，在寫給畫家朋友舒芬內克（Emile Schuffenecker）的信中，他稱這自畫像「是我的最佳努力之一。因為它是完全抽象的，所以是絕對不可理解的。」ix 他又補充說，此畫因為使用了「遠離自然」的顏色，所以如同是一篇宣言。我們也不妨說，那是一篇有關他自己的現代主義宣言。這就怪不得他和梵谷會自稱為「象徵主義者」。想要了解他們讓人驚悚的藝術創新，我們就不能停留在表面，必

須探頭到更下面去理解。

高更後來的自畫像帶有強烈自我誇張的風格。就在畫了那幅給梵谷的自畫像僅一年後，他就把自己繪畫得像個有型的魔鬼，兩根手指像夾著香菸似地夾著一條小蛇，頭上頂著個光環——就像是想告訴觀畫者，如果他是個魔鬼，那這魔鬼便是由天使墮落而成。他的其他自畫像如果有什麼不同的話，那就是更有挑釁性。他或是把自己畫成在客西馬尼園裡飽受內心煎熬的基督，或是把自己的五官畫成靜物畫、小人像或陶鍋。他最嚇人一跳的自畫像畫於一八九三年：畫中的他拿著畫家工具，穿著怪異服裝（俄國羔皮帽、深褐色夾克，外披藍色斗篷），眼睛半閉而斜睨，全身籠罩著強烈人工光線，磚紅色的背景看似就要彌漫到他的臉上。這一切加起來，都讓他在在顯得是布爾喬亞「莊重」觀念的敵人。這種藝術坦承推到了自我表達的外緣，離瘋人院只有一步之遙。

§．§

如果說梵谷和高更決心要在自畫像裡披露最內在的自我，那麼，另一位偉大的現代主義畫家塞尚披露得一樣多，只是他的方法要微妙得多——透過不披露來披露。很少研究塞尚的學者會不注意到，他在為自己所畫的幾十張油畫和素描中，都刻意把自己畫得冷漠遙遠。這種畫風和他成熟階段作品的正字標記（一種高度個人色彩而又熱烈強調構圖的現代古典主義）是一致的。一八六〇年代還是個學藝的青年畫家時（他一八三九年生於普羅旺斯），塞尚最擅長畫情感誇張的野蠻場面：強暴、性狂歡會和謀殺。他最早的一幅自畫像（一八六一年左右臨摹照片畫成）在情緒招搖上也沒多少抑制。畫中，他把自己頗圓而平凡的臉畫得憔悴而眉頭深鎖（照片中的塞尚沒有皺眉），八字鬍翹起，看起來怒容滿面。看來，他是要讓他的畫比照片更能表現他的心靈狀態：一個滿腹困擾而憤怒的青年。

不過，在一八七〇年代初年，非正式地師從過畢沙羅之後（雖然總是堅持獨來獨往，但塞尚分享印象主義者的調色盤，也與他們一起舉行過畫展），他的潛意識變得更加精明，藝術風格──這是「昇華」（sublimation）的一個鮮明例子──從自我披露走向了自我節制。他不再畫跟性和暴力有關的題材，改為用明顯冷淡、抽離的筆觸，畫出一些構圖深思熟慮的風景畫、室內畫和肖像畫。隨著他慢慢成為二十世紀藝術的最高靈感泉源（立體主義階段的畢卡索和布拉克只是他許多私淑弟子中最著名的兩個），他開始畫些平平無奇的事物（比方說放在凌亂桌布上的圓潤蘋果或兩個面對面打紙牌的人），又一畫再畫他深愛的聖維克多山（Mont Sainte-Victoire）。它們全都是一些奇怪而觀畫者要求極苛的作品，既違反透視原理又扭曲了事物的自然形狀，無聲地見證著塞尚對自己強烈感情的激烈約束。這就不奇怪他的聲名會姍姍來遲：要到一九〇七年，也就是塞尚死後一年，他才靠著獨立沙龍為他舉行的回顧展而聲名鵲起。

塞尚最重要的一批自畫像（主要創作於一八七〇年代中葉至一八九〇年代中葉的二十年間）如果有什麼不同，那就是它們更自覺甚至更死命地有所保留。他讓畫中的一切元素（形狀、顏色、他的禿頭和寬肩膀）全都臣服在整體構圖之下。為了達到完美的構圖，他會讓自己閃亮的大光頭跟背景上菱形圖案的壁紙形成強烈反差，或是把調色盤畫得就像是他右手的延伸。畫中的他看起來心事重重、頭髮蓬亂，給人一種遙遠的感覺。他又會在色塊上畫上一些短而明顯的平行線，以更突出繪畫本身，讓畫中人顯得是次要。更有反映性的是，他把自己的眼睛（俗稱的「靈魂之窗」）畫成是半透明、無法看透的。這一切，加上畫中人凝視觀畫者的冷漠眼神，全都構成了一種抑制不住的自我洩密，洩露出一個恰恰是塞尚致力於隱瞞的祕密：他有一個難駕馭甚至混亂的自我，而他一輩子都想把條理加諸這個自我。

塞尚前後畫了大概二十多幅自畫像素描，而因為它們都是事先比較沒有經過周詳設計的，所以更為真情流露。這些畫往往有兩、三個小地方（如鼻梁上一抹暗影或緊抿的脣縫）透露出畫家的自我閉鎖和飽經憂思。總歸一句，塞尚對自己內心波濤的藝術反應佐證了弗洛依德所說過的：不管有多努力，人總是守不住自己的祕密；再用力掩蓋，內心衝突總是會找到縫隙往外鑽，留下蛛絲馬跡。

這話尤其適用於現代主義者，因為他們的世界是少了許多自我表達的束縛的。不管理由何在，又挫折又孤獨的塞尚晚年完全停止創作自畫像，但這只反映出，沉默一樣可以是一種洩密方式。

2

迄今為止，我們談到的三位畫家的自畫像都是不帶微笑的，甚至是嚴肅兮兮的。這不奇怪，正如我反覆說過的，他們的藝術更多是源於惆鬱而不是源於意氣昂揚。但起碼有一個前衛畫家能夠用一種現代主義者少見的素質——黑色幽默——去駕馭自己的精神苦惱。此人是恩索爾。雖然不像高更或塞尚出名，但恩索爾大概是比利時現代主義者中最廣為人知的一個，也是最「饒舌」和令人不安的自畫像畫家。恩索爾一八六〇年出生於奧斯坦（Ostend），父母經營一家紀念品商店，專賣給遊客一些廉價瓷器，嘉年華會期間又會賣些廉價面具。他父親是英國人，母親是法蘭德斯人，這對夫妻經常爭吵，女的是個悍妻和嚴母（兒子一輩子都活在她的陰影下），男的則軟弱無能，靠酒精尋求慰藉——這些童年的回憶與創傷乃是恩索爾賴以建立起自己藝術世界的碎片。據認識他的人回憶，他喜歡談些陰森恐怖的事情。

他徹底反學院派的作品也是如此：它們對陰森象徵主義手法的執著強烈到了一目了然的程度。

到最後，他的作品甚至惹惱了他在「二十人社」（Les XX）的同儕（「二十人社」是比利時象徵主義畫家組成的團體，對學院的撻伐極為激烈）。饒有反映性的是，他最喜歡使用的表達工具是骷髏人，有時候同一幅畫裡會出現好些骷髏人。在恩索爾豐富的狂想世界，這些骷髏人有舒服地坐在單人沙發上的，有在畫素描的，也有在吹豎笛的。在一幅畫裡，一些衣著古怪的骷髏人圍成半圈，坐在火爐前面取暖。；在另一幅畫裡，一些吃人肉的骷髏人跟一些掃把和刷子大打出手，爭奪一個上吊男人的屍體（屍體上寫著「燉肉」二字）。還有一幅畫是畫一隊飛行的骷髏人在追趕想要逃命的人群，其中最大的一個骷髏人揮舞著巨型鎌刀。《基督進入布魯塞爾》（The Entry of Christ into Brussels, 1888）是恩索爾最大型和最著名的作品，描繪騎驢的救世主在群眾簇擁下入城的情景，但前景處赫然站著一個戴高禮帽的骷髏人。

顯然是信不過別人能看得懂他的畫，恩索爾喜歡在作品中插入說明文字。例如，在令人倒胃的自畫像《危險的廚子》（The Dangerous Cooks）裡，他讓一個穿白袍的侍者端著他的頭，送去給一群用餐的客人享用。；為了怕別人不知道頭顱是誰的，他特別在其上方寫上「恩索爾」幾個字。到一九〇〇年這些奇思怪想開始拋棄他為止，他給自己畫過的油畫、蝕刻畫和素描加起來超過二十幅。站在現在回顧，這些古怪的自畫像都是一些不帶謎語的斯芬克斯（sphinx）❷。它們都是一些攻擊性姿態，是要攻擊那些他所鄙夷的傳統藝術愛好者；他的目的是激怒觀眾，而他也成功了。一八八七年的蝕刻畫《尿尿的人》（The Pisser）是他的典型作品，畫中一個男人面牆小便，牆面上布滿各種孩子氣的塗鴉和一句話說：「恩索爾是個瘋子」。身為一個跟時代格格不入的浪漫主義者，身為一個晚出的霍夫曼（E. T. A. Hoffmann）❸，恩索爾堅持要不斷展示自己的這個信念：真理只掌握在瘋子手上，斷然不會掌握在布爾喬亞手上。

恩索爾的自畫像不只是要激怒大眾，並且要激怒自己。他是個高大英俊的人（五官端正，蓄著上翹的八字鬍，鬍子修剪得整整齊齊），但他卻以野蠻的機智迫害自己的容顏。在他第一幅自畫像中（畫於一八七九年未滿二十歲的時候），他仍然保持莊重，面露微笑而用色讓人愉快。他同時期的一些素描和一張畫於一八八〇年的自畫像也仍然位於一般畫廊參觀者可以欣賞的範圍之內。然而，這種向傳統讓步的行徑在他只是特例。他最知名也更典型的自畫像是一八八三年畫的一幅，畫中，他頭戴一頂插滿花朵和垂著羽毛的女帽，斜睨觀畫者。

所以說，一輩子都受到精神折磨的恩索爾懂得怎樣向他的痛苦索取補償。他的痛苦顯然是真實無比的。在兩幅題為《折磨我的妖魔》（*Demons That Torment Me*）的自畫像裡，我們看見兩個人形怪物（長複眼和帶鋸齒狀翅膀的）向他慢慢逼近。其中一幅還畫著一座墓碑，碑上寫著：「恩索爾，卒於一八九五年」。他會採取挑釁姿態，除了是想引人注目，也是出於一點點報復心理。他的作品經常會出現古怪的嘉年華面具，它們一方面是恩索爾童年回憶的一部分，另一方面也是表達著一個信念：人類（特別是他父母那樣的小布爾喬亞）總是穿著偽裝，而追求真理的藝術家有責任把這些偽裝給扯下。他告訴一個朋友，他喜歡那些面具，因為它們可以「傷害那些拒不接受我的大眾的感情。」由此看來，不是恩索爾的所有憤怒和沮喪都是潛意識的。

但讓他備受精神折磨的還不只是這個。他的作品顯示，他對自己出身的小布爾喬亞環境帶有又愛又恨的矛盾心理。《奧斯坦的下午》（*Afternoon in Ostend*）和《布爾喬亞沙龍》（*The Bourgeois Salon*）這兩幅一八八一年的作品都是描繪微暗的家居環境，其氣氛平靜而愉快，一點都不讓人覺得畫家鄙夷畫中的事物。正因為這樣，恩索爾雖然痛恨中產階級的世界又想逃離這樣的世界，但充其量只獲得部分成功：不管他在藝術上多麼有叛逆性，他始終過著典型的中產階級家庭生活。在一八八六年

的粉筆畫《自畫像：落寞而豪奢的畫家》（Self-Portrait, The Painter Sad and Sumptuous）裡，他畫自己滿臉愁容地從一個豪華衣櫃爬出來，就像是被這件大型家具困住太久，急於逃生。

既然如此，那就怪不得恩索爾有些自畫像看來像是對自己不是滋味的處境的揶揄。他的《奇怪的昆蟲》（Strange Insects, 1888）可以說是卡夫卡〈變形記〉（Metamorphosis）的先驅，因為在這幅畫裡，他讓自己的頭接在一隻巨大蟑螂的身體上。被禁錮在這樣的生命中，一個人想必會覺得生不如死，而這似乎正是他在一八八八年的蝕刻畫《我的骷髏肖像》（My Skeletonized Portrait）裡想要表達的。畫中他把自己畫得只有原來身高的四分之三，穿著一件緊得不能再緊的大衣，五官上疊著一個骷髏頭。在蝕刻畫《我在一九六〇年的肖像》（My Portrait in the Year 1960）裡，他又把自己畫成是一具斜躺著的骷髏，上半身高高靠在枕頭上。一八九六年前後，他集中全部的憂鬱畫出另一幅自畫像：畫中，他讓自己穿著入時，站在畫架前面作畫，但卻把自己的頭換成骷髏頭；畫中另外還有兩個骷髏頭從不同位置對他咧嘴而笑。恩索爾的自畫像都是高度視覺化的惡夢，而現代主義文化則不只授權他去經歷這些惡夢，還授權他表現出來。

在好幾幅作品中，恩索爾讓自己化身為歷史上最著名的受害者：耶穌基督。就像高更一樣，他把救世主所受的痛苦據為己有。他反覆繪畫基督被撒旦及其軍團折磨的情景，而在素描《瞧！這個人：基督與批評者》（Ecce Homo, or Christ and the Critics）裡，他更是把自己畫成基督──這個基督髮凌亂、臉上滿是傷痕，正受到兩個嚴厲的布爾喬亞指控。但這只是一種世俗筆法，不是自大狂的表現：恩索爾是個無神論者，一向只把基督視為偉人，沒有視為神。他的另一幅素描《天使守望基督》（Christ Watched by Angles）畫的是三個天使跪在耶穌赤裸的屍體旁邊禱告，而這個耶穌的五官也是恩索爾自己的五官。

這種瀆神和可憐兮兮的認同在一八八六年的《各各他：釘十字架的恩索爾》（Calvary, called Ensor on the Cross）達到了高峰。它讓人看一眼就會聯想到高更。畫中，一群主要穿著現代服飾的人或站或跪，圍在三個十字架四周。中間一個十字架掛著恩索爾自己，太陽光和光環把他照得通體發光。一個人物站在旁邊用長矛戳他，身上插著一面旗子，寫著「費蒂斯」幾個字（費蒂斯是最嚴厲批評恩索爾的畫評家）。就像嫌這還不夠露骨似的，恩索爾還把基督頭上的「猶太人之王」（inri）幾個字換成「恩索爾」。

在這方面一如其他方面，恩索爾都是一個徹底的現代主義者，是個致力於披露自我的人。他在一八九九年寫道：「我的作品徹頭徹尾是個人性的，而我想，這種個人性的視野把我提昇到更高的境界。」在同一篇文字中，他又稱自己為「例外的畫家 x」。他無疑是個例外的畫家，但在一個許多畫家都致力於自我觀察和自我表達的年代，他絕不像自己以為的孤立。不過，對許多藝術愛好者來說，他的作品仍然是難以消化的。他逝世於一九四九年，這時他的創作才華已經枯竭了很長一段時間。他固然是在一九二九年獲封男爵，但受到了一輩子的冷落後，這個遲來的榮耀在他看來只是一個侮辱。

3

在梵谷、高更、塞尚、恩索爾的自畫像裡，我們看到的是現代人的疏離感，而在挪威畫家孟克的自畫像裡，我們看到的是疏離感的雙生子：現代人的焦慮感。生於一八六三年、卒於一九四四年，孟克幾乎跟恩索爾同一世代，但遠比後者要蕭穆內斂。身為最光芒四射的現代主義者之一，孟克致

力於揭示他看到的世界，但更致力於揭示自己的內在世界。我們知道，早在幾十年前，波特萊爾和馬奈即已說過，藝術家（當然是指現代主義藝術家）必須要參與到自己的時代去。孟克做的正是如此，而他也付出了常見的代價：被誤解、忽略、否定，只獲得偶爾一見的讚賞。塞尚雖然很少說明自己，但一樣相信自己是跟同時代的前衛分子同聲同氣，又說過一個好畫家必須要表達自己時代最進步的事物。然而，因為只有少數的自由心靈是「進步的」，所以，他們的自畫像難免會被墨守成規的同時代人斥為非藝術的、令人不安的和以醜為美。

孟克的自畫像也逃不過這種命運。他出生於挪威一個農場，兒時生活可憐悽涼。他五歲喪母，父親是個醫生，樂於幫助窮人，但對待兒子極為嚴厲，動輒使用體罰，而且有時會像中邪般陷入宗教憂懼。「疾病、精神錯亂和死亡是最常走近我搖籃的天使。」[xi] 孟克日後回憶說。他一生反覆閱讀齊克果（Søren Kierkegaard）、杜思妥也夫斯基和尼采一類的作者（他們在當時還是文化圈的非主流），這只加強了他顛覆性的世界觀。他學生時代全心接受傳統的美學成規，要到二十出頭才找到內在自由，敢於直視自己的兒時生活——那是一生都沒有離開他的痛苦來源和主要靈感來源。一八八九年，他去了巴黎，看到了莫內、梵谷和其他專業圈外人的繪畫，獲得了他所需要的繪畫語彙，得以發展出一種獨一無二的風格（一種融合象徵主義與表現主義的風格），讓他可以全幅度地探索和描繪自己的內心煎熬[xii]。

孟克許多油畫的畫題本身便足以證明我此說有根據：《病娃》（The Sick Girl）、《嫉妒》（Jealousy）、《死神與少女》（Death and Maiden）、《病房死訊》（Death in the Sick Chamber）。當然，他畫過的題材遠不止是這些。他的創作幅員相當巨大，例如，他曾經花了許多年時間，想要畫出一幅巨大而雄心勃勃的作品（但始終沒有完成）。他說，他畫這幅稱作「生命捲軸畫」（Frieze of Life）的油

畫，是想要顯示「生命的全部面貌，畫出它的多樣性，畫出它的苦與樂」。儘管如此，痛苦仍然是孟克作品最常見的主題——他的痛苦也許不像梵谷那樣極端，但仍然近乎僅僅掩蓋住的精神崩潰。這就不奇怪，「性愛」在孟克看來更多是一種威脅而不是祝福，更多是一個罪惡與愧疚的源頭。

固然，他有些作品是表現性愛之樂的：在《吻》（The Kiss, 1895）裡，他把一對熱烈擁抱的男女畫成融化在一起，而在《之後那天》（The Day After, 1894），他又畫一個女子羅衫半解、筋疲力竭躺在床上，顯示出一夜銷魂後的舒暢感。但同一年畫的《灰燼》（Ashes）卻是對同一個主題的迥異詮釋：畫中一個女子狀似發狂，披頭散髮地站著，面向著觀畫者，而一個男人瑟縮在畫布一角，背對女主角。在《吸血鬼》（Vampire）中（吸血鬼是孟克喜愛的主題），我們則看見一個男人啃咬一個女人的脖子，而在另一幅同名油畫中，我們看見一個長髮女人啃咬一個男人的赤裸胸部。

孟克的最知名作品是《吶喊》（The Scream），而這幅畫廣被認為是神來之筆，具體而微地表達出現代人的焦慮感。從一八九三年起，孟克把《吶喊》重畫過許多次，每次都略有改動。但基本上，這畫畫的是一個面目模糊的人（是男是女無法確定），這個人站在一條長橋上，兩手托頰、眼睛圓睜、嘴巴張大，不祥的雲朵在他頭頂上的天空盤旋。孟克告訴我們，這畫是他經歷了一次強烈精神苦悶之後的產物。不過無數看過這畫的人都把孟克的意圖擴大解釋，說《吶喊》縮影著一八九〇年代擁擠喧鬧都市生活所讓人感受到的精神壓迫。但孟克既不是先知也不是社會學家，他只是想把個人困擾以最精準的方式表達出來，故其作品本質上乃是一種個人告白。在一九三二年寫給德國畫評家格里塞巴赫（Eberhard Griesebach）的信中，他說：「我的作品實際上是一種自我顯露（self-manifestation），是在嘗試釐清我看待世界的態度。換言之，那是某種自我主義……」xiii 不過，愛好藝術的大眾因為鎮懾於孟克的才華，便對《吶喊》作出超過其意圖的解釋。我們知道，現代主義者都極渴望

跟時代發生關切，而孟克的例子則告訴我們，跟時代發生關切的一條途徑乃是成為陷入危機的文化的一個病狀。

⋰⋰

我們不可能算得出孟克畫過多少幅自畫像，因為他蓄意把一些畫中人畫得性別模糊。不管怎樣，他的自畫像相當多而內容令人不安，而且往往被孤獨和死亡的氣氛籠罩。在一九〇六年的一幅自畫像裡，他把自己畫成坐在餐廳裡，桌上擺著一瓶葡萄酒，但酒杯和餐盤都是空的。在另一幅（一九一五年）裡，他畫自己赤裸站著，一隻手搭在一副骷髏肩上。他還把自己畫成長著豐乳的「斯芬克斯」。然後，在一九三〇年，他又把自己畫成躺在醫生前面的一具屍體。另外，在他最早期的其中一幅自畫像裡（畫於一八九五年他三十二歲時），他畫自己望著鏡子，但刻意在畫面下方加入一根骷髏手骨，以免流露出太多歡快氣氛。不管大眾怎樣解讀他的作品，孟克最念茲在茲的還是透過自我端詳去自我披露。

二、自我端詳：德國人

1

再來還有德國人。我們知道，德國文化一向以酷愛返觀自省著稱。在十九世紀中葉，當現代主義還處於學徒階段時，海涅（Heinrich Heine）曾語帶挖苦地指出，如果說法國人據有的是陸地、英國人稱霸的是海洋，那德國人控制的便是天空。這就不奇怪，孟克的第一次國際性畫展會是在柏林舉行。一八九二年，他舉行了生平第一次大型畫展，共展出五十五幅作品。但這個由柏林藝術家協會（Verein Berliner Künstler）主辦的展出卻引來議論紛紛：一星期後，經過報紙上的激烈爭論和協會的一次內部投票後，展覽被取消了。據脾氣古怪的波蘭小說家普日貝謝夫斯基（Stanislaw Przybyszewski）指出（他是孟克的熱情支持者），孟克的畫作會被抗拒，更根本的理由是因為它們直接披露了畫家的潛意識，直接披露了畫家「赤裸裸的個體性」xiv，而這等於是對布爾喬亞「得體」觀念的一個攻擊。看起來，這種展示內在自我的做法太超過了。更直接地說，孟克的象徵主義對大部分觀賞者都要求太高。在學院派藝術的捍衛者看來，孟克的油畫根本不成其為藝術。

德國的自畫像畫家一向以當愛國主義者自豪，並以能當丟勒的繼承者自豪（丟勒是十六世紀畫家，也是第一個現代的自畫像畫家）。能跟丟勒匹敵的只有林布蘭，但在德國藝術史家的認定裡，林布蘭照樣算是德國人。不管林布蘭老愛畫自己的理由何在（他就像丟勒一樣，留給史家的自傳性資料少得可憐），十九世紀晚期的德國國家主義者都利用他作為卒子，證明自己國家對內在性的重視要遠勝其他國家。正是出於政治考量，荷蘭人林布蘭才會被授以德國公民權。

這種向後回顧（就像其他現代主義者一樣，德國人並不會因為擁護現在而瞧不起過去）被證明對愛國主義者大有用處，因為他們總是動員所有能動員的資源。現代主義發源於巴黎這一點只更強化了德國藝術建制對現代主義的反對。然而，有文化素養的德國人在品味上並不是一面倒敵視「新繪畫」的。④在柏林、漢堡，甚至是在保守的慕尼黑，「求新」一派的黨人都用意志和金錢去跟傳統的繼承者角力，結果則不一而足。

深受浪漫主義和形而上學的洗禮，德國的藝術家和藝評家比別國的同僚要更熱心和系統性地追求深邃性；他們對海涅的挖苦不但不以為意，反而覺得這反映出德國人具有靈性深度，不若英國人和法國人（又特別是法國人）的膚淺。與這種洋洋得意態度完全一致的是，德國畫家早在現代主義入侵德國的幾十年前，便喜歡表現生與死。一八七二年，操德語的瑞士畫家勃克林（Arnold Böcklin）——他是深受德國人喜愛的畫家，拿手題材是他自創神話中的海神和人魚——畫了一幅有名的自畫像：畫中，他一面拿著調色盤和畫筆作畫，一面聆聽一副骷髏拉小提琴。三年後，赫赫有名的德國畫家托馬（Hans Thoma）幾乎照抄勃克林的創意，繪畫自己聆聽死神說話的情景。他極喜歡這種直面死亡的場景，以致後來又兩度畫入自畫像中。殷切仿效這兩位畫家的人很多，讓骷髏成為了自畫像的常見道具——用德國畫評家帶點誇大的形容來說，這些人都是「執畫筆的詩人」。一八九六年，

柯林特把這個熟悉的主題加以變化，畫了一幅半身自畫像：畫中的他結實強壯，站在畫室明亮的窗戶前，但身旁卻掛著一副骷髏骨架。

§‧§

柯林特提供了一條通向德國現代主義的橋樑。他和李卜曼都是最著名的準印象主義者，不過，與法國的印象主義者不同的是，他也畫歷史畫，而且畫得元氣淋漓。他的自畫像（含蝕刻畫和素描）加起來有幾十幅之多：從一九〇〇年四十二歲生日開始，他每年生日都要給自己畫一幅自畫像。不過，自一九一一年因為中風而不良於行以後，他的自畫像都帶有一張陰鬱的臉。他本來是個擅長畫豐滿裸女和男性雄風的畫家，例如，在一九一〇年所畫的自畫像裡，他把自己畫成穿著騎士甲冑，手裡挽著他面帶微笑而裸體的太太。此畫的標題是《勝利者》（The Victor）。但一年後他卻成了落難者。他仍然能畫畫，但只能出之以一種較為大而化之的筆觸、一種有點「顫抖」的風格，就像是殘破的身體已經把一種誇張的印象主義筆觸強加在他手上。

大概，最能表現柯林特的現代主義自我（modernist self）的，是一九一三年八月三日畫的一幅油畫。當時他人在蒂羅爾（Tyrol）渡假，畫中，他把自己畫成身穿喜氣洋洋的當地服裝，頭戴插著一根羽毛的獵人帽。但與這種喜洋洋服裝極不相稱的是，畫中人是眉頭深鎖的，以一雙憂傷的眼睛看著觀畫者。在近帽簷處，畫家寫了一個言簡意賅的信息：「自我」（Ego）。⑤日後，他的遺孀堅定表示，柯林特的自畫像都是他對「自己自我非常嚴肅與批判性的會遇。」柯林斯不間斷地探索自我只再一次證明了庫爾貝早在半世紀前便說過的話：他的自畫像乃是他的自傳。德國人對自我的探索自我的不懈展示本身就是通向他們自我的一個寶貴線索。

2

這種自我展示能到達何種程度，在基爾希納（Ernst Ludwig Kirchner）的畫作裡可以找到答案。他的坦率無諱可以使他稱為德國的孟克。經過一段時間的折衷主義實驗以後，他建立起自己一眼便能認出的風格：線條帶點神經質和鋸齒狀，顏色則採取印象主義的顏色。他這種風格的源頭包括了孟克、梵谷和高更，但基爾希納自認為自己要更勝這些大師一籌。雖然是現代主義者中間的一員孤獨者，但他卻在一九○五年協助成立一個年輕畫家組成的德國印象主義團體：「橋社」（Die Brücke）。這種事情我們前面就見過：即便是梵谷那樣的藝術隱士有時也會渴望得到盟友的扶持打氣。

「橋社」想要建立的是通向未來的橋樑，並要炸毀通向過去或膽小現在的橋樑。他們都是一些大膽至極的革命分子。在這一點上，他們跟法國野獸派的差異非常有說明作用（野獸派的第一次畫展就是舉行在「僑社」成立的同一年）。因為不管馬蒂斯、弗拉曼克和德蘭這些野獸派領導人物的風景畫有多麼不受畫評家的青睞，他們仍然努力去綜合新與舊。就像富爾（Elie Faure）在為畫展目錄所寫的序言裡指出的：「今日的革命分子乃是明日的經典畫家。」xv 重看他們第一次畫展展出的那些眩目作品，我們會感到野獸派其實是相對靦覥的一群創新者。他們之中也只有馬蒂斯一個後來繼續為繪畫革命奮鬥，一輩子都是個現代主義者，始終站在不屑布爾喬亞沙龍品味的藝術家的最前列。

野獸派帶來的震驚雖尖銳卻短暫。馬蒂斯很快就另闢蹊徑，弗拉曼克則退回到較傳統的畫風，只有德蘭一個繼續忠於當初讓他和同仁成為巴黎人話題那種「野蠻」的純粹色彩。一九○六年，德

蘭的畫商沃拉爾（Ambroise Vollard）把他送到英國，想要用泰晤士河的環境複製莫內的成功故事。但德蘭並沒有被泰晤士河改變，他帶回巴黎的素描和油畫仍然是道地的野獸派產品，只有內容變成倫敦的天空、水流帆影和公共建築。這些畫雖然也迷人，卻不足以構成一個可以讓前衛畫家吸取資糧的畫派。

「僑社」的畫家則相反，他們沒耐性參與到一個偉大的傳統去，推崇的前輩（主要都是一些專業圈外人）寥寥可數。他們比大多數同時代畫家要大膽；他們在共用的畫室裡作畫，一起舉行畫展，聯名發表宣言，又邀請志同道合的藝術愛好者加入這個行列。他們的目標是把德國繪畫加以現代化。在他們看來，分離派的畫作雖然反學院派，仍然太靦覥、太妥協，未能充分體現當日的熙攘大都會所提供的美學可能性。

跟分離派的畫家相反，基爾希納主要是個現代城市的畫者。德勒斯登（Dresden）和柏林都是他的實驗室，而哪怕是長居瑞士療養院那段期間，他仍然證明了他神經質的筆觸足以讓風景畫灌滿電力。不過，都市生活仍然是他最拿手的好戲：他畫畫室裡毫不靦覥的裸體模特兒（這種模特兒無疑是一種城市產物），畫晚上站在街角穿著誘人的女子，畫人來人往的柏林人行道。但他不是個外在事物的複製者，追求的是用繪畫揭示事物的內在振動。談到自己的作品時，他說：「我對於形狀和比例的變更不是率意的，而是為了讓事物的內在精神能夠更大和更有力地表達出來。」正因為如此，他使用的「顏色同樣不是自然的顏色，而是誕生自畫家的設計企圖。」這些顏色會跟「畫中的其他顏色一起發生作用，產生某種共鳴，表達出畫家的個人體驗。」xvi他不厭其煩地一再指出，畫家的工作是在建構一個世界而不是在表現（或描述）世界。他從來不是卑微真實的謙卑攝影師。

連他的自畫像也不能簡單地稱為寫實作品。它們都是一些表現主義符號，記錄的主要不是他一

時一刻的外表，而是記錄大戰中的世界帶給他的混亂感、他的性生活，以及記錄他岌岌可危的精神狀態。他對自己的臉與身體顯然深深著迷：以不輸林布蘭的態勢（至少是數量上不輸），他一生自畫過自己至少八十次，有些是油畫、有些是素描，有些是蝕刻畫。特別是在世界大戰行將爆發前和進行期間，他創作自畫像的熱情最是激烈，這看來是因為該時期他經歷了漫長的心理危機，創作自畫像可以幫助他紓解一二。這些創作於一九一四至一九四八年間的作品有畫家吸食嗎啡後的狂態的，有畫畫家酗酒後的醉態的，還有一幅畫家全身穿著軍服，旁邊站著個裸體模特兒——但畫家的右手卻是截了肢的。這幅畫是基爾希納最嚇人的一幅自畫像，也招來了許多不同的詮釋，但其中大部分明顯是過度詮釋。事實上，他不是用這畫作出反戰的抗議，也不是要表現自己的去勢焦慮。

⑥他刻劃的只是精神官能症患者的基爾希納。

一九三七年，納粹把他的作品列入該查禁的「墮落藝術」之列（納粹的這個舉動是二十世紀任何政權對現代主義藝術最張牙舞爪的打壓），而這種事足以讓基爾希納這種有絕望傾向的藝術家完全絕望。他在翌年自殺，得年五十八歲。在探索和展示自我的德國現代主義者之中，很少人要比基爾希納更專心致志。能勝過他的大概只有一個：貝克曼。

3

以高度個人色彩的方式，貝克曼是一個執畫筆的哲學家。他不熱中於叔本華的哲學，也不接受他稱為「胡說八道」的神智學，但卻細細讀過兩者。他終日沉湎在思想的海洋裡，為生命意義的問題備感苦惱。在他不系統但真誠由衷的繪畫事業裡，自畫像是一個基本構成元素，不是休閒消遣之

作。它們是貝克曼最有力和最吸引人的作品之一（他喜歡在畫裡強調自己的國字臉、凸出的下巴和光禿的額頭），全都顯示出畫家腕力堅定，對顏色的掌握爐火純青。從二十世紀初到一九五〇年去世為止，他在創作其他類型作品之餘反覆創作自畫像（包含銅版畫、木刻畫、石版畫、素描和油畫）。他是第一次世界大戰戰後開始創作雄心勃勃的三聯畫（triptych），有許多次，他都把自己的肖像夾帶進這些大型作品裡。

他最早的其中一張自畫像是一九〇一年十七歲時所畫。那是一幅蝕刻畫，也是一次驚人的技法表演，刻劃他張大嘴巴吶喊的樣子。但他的自畫像更多是要探索自己的本質而不是表現他學來的奇技。他把自己畫成過各種樣子：或是穿著小禮服，左手夾著根香菸；或是戴著頂怪帽，手裡拿著畫筆和調色盤。他或是自畫為走在城市擁擠街道上的小丑或路人，或是自畫為正在吹球根狀薩克斯風的音樂家。他畫過自己的丈夫身分兩次：一次的身邊人是第一任太太，一次是第二任太太。在另一幅畫於一九四八年的精采半身自畫像裡，他讓自己穿上紅黑相間的外套，手裡拿著一個小號（小號是他最喜歡的道具之一）。他在自畫像表現的情緒就像穿著一樣多變：有時暴怒，有時驚恐，有時桀傲不馴。他在自己的作品中無處不在。

隨著看到自己的臉不斷改變，他也忠實把這些改變記錄下來。就像很多現代主義者一樣，世界大戰的經歷（他在大戰時當醫務兵）在貝克曼的心裡留下了永遠的傷疤。因此，暴力、謀殺和凶死在他的題材裡所佔的比例愈來愈重。為了傳達他無所遁逃的憂鬱感，他以表現主義手法對人物和顏色加以赤裸裸的扭曲。這些大膽舉動標誌著他已走出了缺乏自信的德國分離派（他青年時代鍾情的派別）。

貝克曼最有名的自畫像大概是一九二〇年製作的一幅木刻畫，那是他戰後心緒的最佳寫照。畫中，他把自己的五官線條刻得很深，眼睛幾乎閉著，兩個嘴角下彎。這幅自畫像顯示出，如果說

戰後的現代主義主要是仰賴戰前發展出來的觀念與技法，那它對這些觀念與技法的運用要憤世嫉俗許多，有時還絕望許多。

一九三八年，在納粹把他的作品列入「墮落藝術」之後，貝克曼（他當時人在英國）罕見地對自己的創作動機提出說明，而這番說明形同是承認現代繪畫包含著頗大的主體壓力。他說：「所有客觀精神都會朝向自我表象（self-representation）。我一直在我的人生和藝術裡找尋這個自我（self）。」真正的客觀性總是隱含著主體性。在貝克曼看來，這個尋索乃是每個藝術家最迫切與最困難的任務。「由於我們並不知道這個我們每個人用不同方式表達的『自我』實際是什麼，所以我們必須用各自的方式往裡面挖，不斷挖深，向發現它的過程推進。這個『自我』乃是存在（existence）最大的謎、是一個披著面紗的謎。」他又說，他一直「沉浸在個人（the individual）的問題裡」，設法「以各種方式把它表象出來。你是誰？我是誰？這些都是不斷折騰著我的問題，它們大概也在我的藝術裡扮演若干角色。」xvii「大概」這個保留語是多餘的⋯那些問題遍布在他的作品裡。

§⋅§

上述對現代主義自畫像畫家的瀏覽表明，他們都是大膽無畏挖掘自己內心世界的先鋒，而他們所繪畫的題材即便不是自己，一樣多少帶有自畫像的成分。如果細心和有敏銳力地閱讀，我們會發現它們全是一個大剖白的一部分。這一點，同樣適用於那些完全拋棄表象的現代主義畫家。

三、現代主義中的神祕主義者

1

事情發生在慕尼黑一個暮色臨近的下午，年份可能是一九〇九年，也可能是一九一〇年——康丁斯基憶述往事時很少會費事提到日期之類的平凡細節。他當時在外頭素描了一整天，剛回到畫室，卻無心插柳地發現了抽象藝術。「突然之間，」他回憶說，「我看到一幅美得難以形容的油畫，它籠罩在自己所發出的一片亮光裡。」那畫沒有內容，只有圖形和色塊。滿心疑惑的康丁斯基匆匆走上前，發現那是「我畫的一幅畫，它斜靠牆上。」他馬上得到一個頓悟：「我很肯定，迄今以來我的畫作都受到了客觀物體的傷害。」換言之，他突然明白了，對客觀事物的忠實模仿恰恰是藝術所能受到的最大汙染。由此，他得出一個鋪天蓋地的結論：「自然與藝術的目標是本質地、有機地，而且根據普遍法則地有別於彼此。」[xviii]就這樣，他作出了一個藝術與外在世界無涉的宣言。

我們不知道，這是個可靠的記憶，證明抽象藝術的觀念來自靈光一閃，還是說康丁斯基太誇大了單一事件的作用，低估了他慢慢離開模仿理念的過程（後者看起來更有可能），但不管怎樣，他

把藝術與自然拆散的主張都是現代主義歷史中的劃時代事件。就像我們將要看到的，在這個興沖沖的年代，大部分能跟外在真實切斷聯繫的畫家都是經過漫長摸索的，要經過好些年才到達那種能讓他們成名的風格。他們的朝聖之旅（說是朝聖之旅一點都不誇張）都是有教益的說明，說明個人主義位居於現代主義的核心，說明現代藝術的震撼性往往來自藝術家能達到最高的自主性。顯然，要達到藝術上的自我披露，方式不是只有一種。

康丁斯基是能夠為服從實相之神祕而（借波特萊爾的話說）脫下一切心之衣裝的三大現代主義大畫家之一——另兩個是蒙德里安（Mondrian）和馬列維奇（Malevich）。毫無疑問，康丁斯基的神祕主義乃是他的專業訓練被內心渴盼打敗的表現。一八六六年生於莫斯科，康丁斯基在大學裡學的是法律和經濟學，但他後來毅然放棄在「真實世界」營生的打算，於一八九六年前往慕尼黑鑽研繪畫。然而，不管他多賣力工作，他總覺得自己有哪裡不滿足。他知道，如果有一種足以讓他表達最隱私感情的藝術語言，那必然是一種嶄新的和世界主義的語言。然後，在一九一○年前後，也就是他在畫室裡看到一幅會發光的油畫前後，他找到了要找的東西。不包含任何題材的非表象藝術從此上路。

在康丁斯基取向抽象的突破前不久，這種極個人主義的主體性取向才從德國美學家沃林格（Wilhelm Worringer）得到重量級的支持。在一九○八年出版的《抽象與移情》（Abstraction and Empathy）一書中，沃林格力主現代美學已經「踏出了決定性的一步」，要從美學客觀主義走向美學主觀主義」。事實上，從這書的副書名（「對風格心理學的一個貢獻」），我們即可看出作者對心靈的強調。在沃林格看來，對藝術來說攸關重要的（或說應該攸關重要的），是它能不能喚起情緒。

他表示，如果要寫一部「藝術需要的心理學」的話，那應該是「一本關於對世界的感覺的歷史，也因此，它的作用跟宗教史是等量齊觀的。」這樣的強調，現代主義者當然無任歡迎。他又說：「藝術作品的價值，即所謂的美，在於它具有帶來快樂的力量。」xix 這表示，任何藝術作品是否遵守傳統的美學層級觀，無關乎它們有沒有帶給人道德提升。這等於是說，康丁斯基有權力愛畫什麼就畫什麼，愛怎樣畫就怎樣畫。

但康丁斯基拆散藝術與自然的做法（他的這種立場並不總是一貫⑦），並不是一個純美學的決定。那也是他自造的神祕主義體系的一部分：那是一個相當七拼八湊的體系，材料來自俄國的民間信仰和勃拉瓦茨基夫人的神智學，以及一種把世界從大行其道的「物質主義」拯救回來的使命感。就像早一個世紀以前的德國浪漫主義者一樣，康丁斯基相信，現代世界已經喪失了靈魂，亟需要重新魅化，而要做到這一點只能靠藝術。

總的來說，他的「哲學」包含著重劑量「回收再生」的浪漫主義，這個他喜愛據為己有的模糊語詞。他在一九二五年寫道：「如果說今天需要一種新的客觀性，那我們也需要一種新的浪漫主義。」然後又補充說：「藝術的意義和內容都是浪漫主義。」對他而言，浪漫主義不是什麼教條學說，也不激烈排斥知性，唯一強調的只是應把藝術家和藝術參賞者的情緒感受放在美學經驗的核心。

「我們也需要一種新的浪漫主義」xxi——這是康丁斯基一廂情願的願望，也是許多人（包括現代主義者和非現代主義者）不能附和他的原因。歷史證明，這種浪漫主義的前景是黯淡的，但康丁斯基的期許仍反映出，現代主義者的動機極其多種多樣，不一而足。

ᕦᕤ ᕦᕤ

這種頗為跛腳的浪漫主義復興在第一次世界大戰前後得到了若干程度的流行，因為在那之前的半個世紀，是各種新信仰大為流行的時期（這些「新信仰」往往是重新包裝過的舊信仰）。我們在前面指出過，神智學、人智學（anthroposophy）和基督教科學派都是這時期的產物，而除了一般民眾對各種陰間訊息趨之若鶩以外，高級知識分子也打著「英國心理研究學會」的旗號對靈異現象進行貌似科學的研究。它們全都決心要提供一套比科學意識形態要怡人的生命哲學。就這樣，這個版本或那個版本的唯靈論應該要予以知識分子和受過教育的人的迷信。即便科學的推進顯示出所有的基督宗派皆站不住腳，顯示出《聖經》記載的所有事情皆不可信，仍有許多人認定，傳統信仰包含著一個真理核心，而這個核心應該要予以保留。正是在這種鬧嚷嚷的氣氛中，有一翼的現代主義者（以前衛畫家為主）把他們對主流思考方式（如實證主義）的不耐重鑄為一種宗教形式。這其中，又以康丁斯基最為突出。

他也不猶豫於把這種想法說出來。在他最知名、最多人讀和最多被翻譯的論著《論藝術中的精神因素》（On the Spiritual in Art, 1921）裡，他指出，較簡單時代和當今時代那些「內在和本質上」的相似之處將會透露出「未來的種子」[xxii]。這種目的論，聽在任何科學心靈的耳裡都是夠落伍的，但在現代主義如日中天的年代，它卻（哪怕是在現代主義者中間）絕非一種奇特的立場。

＊　＊　＊

未幾，康丁斯基的抽象畫就找到一群人數不多但步伐堅定的追隨者，讓畫評家陷入前所未有的風險：因為沒有一個畫評家敢說自己對某幅抽象畫的解釋一定更勝別人。康丁斯基自己曾說過，對他的畫有愈多不同詮釋就愈好。如果他真是這樣相信，那他一定會覺得自己的每一幅作品都是一次巨大成功。正如他最受敬重的分析者勒特爾（Hans K. Roethel）帶點沮喪所指出的：「他談到自己作品

時從未對它們的意義提供解釋。他自己的評論只讓它們更撲朔迷離。」xxiii直至一九四四年在巴黎過世為止，他始終以在畫面裡擺佈他發明的各種小圖形為樂。一旦發展出抽象畫以後，他再沒有改弦易轍。

在創作抽象畫的早期（主要是住在慕尼黑或附近），康丁斯基喜歡在畫布上揮灑對比鮮明的色塊，讓相異顏色的斑點入侵這些色塊，又畫上一些掠過畫面的誇張黑色條紋。他選用的色彩對比有些是受自神智學作品的啟發，但無一不是發自無法名狀的內心壓力。一九一六至一九二一年停留莫斯科期間（他支持俄國革命，又積極參與新政權的建設工作，直到發現他的抽象畫不受歡迎才離開），他的圖形開始變得幾何化。他的畫面變得更清晰更俐落，大量使用圓形、直線和半月形，但繼續會畫些彼此重疊或互相推擠的神祕形狀。⑧

康丁斯基發明的各種小圖形有些跟客觀世界有著依稀的相似，但它們從來不是真正的模仿。他有些逗趣的圖形看起來像是大教堂的門廊或馬背上的騎者，但這只讓他一幅作品的意圖更深奧難懂。就連他的情緒（或說他想表達的情緒）看來也愈來愈模稜兩可。自採取了抽象主義的立場以後，他的畫幾乎名副其實是無法形容的。他的每幅畫都表現出充沛精力，但又充滿不確定性，而觀畫者唯一能做的就是感受它們。由此可見，我所謂的「異端的誘惑」不只會讓觀賞者摸不著頭腦，有時甚至會讓創作者自己摸不著頭腦。康丁斯基的畫跟什麼都不相似，只跟彼此相似。

2

到第一次世界大戰結束時，抽象畫家已經發展為一個人數雖少卻狂熱的美學極端主義群體。他

們並不是所有人都把自己的作品看成是一種宗教形式。例如，機智風趣的法國畫家德洛內那些顏色鮮明的漩渦就不是要傳達宗教信息，而是要展示他的顏色理論。然而，在非表象陣營裡至少有一個領袖人物值得我們投以特別注意，他就是馬列維奇（Kazimir Malevich）。因為，他在一九一〇年代晚期至一九二〇年代初期所揭櫫與履行的「至上主義」（Suprematism），乃是現代主義非對象藝術最徹底的表現。他就像康丁斯基一樣，沉浸於俄國的民族宗教，偶爾還會把藝術家（嚴格來說是他自己）等同於上帝，但他的抽象畫會比康丁斯基離世界更遠，甚至比蒙德里安更遠。一九一三年，他展示了一幅簡單不過的繪畫：畫面上只是一個包含黑色正方形的白色長方形。五年後，他更進一步，把一個傾斜的白色正方形嵌在另一個白色正方形裡（兩個正方形的色調只有極細微的差異）。要能欣賞這幅叫《白上之白》（*White on White*）的畫作，一個人不只需要具有開放的藝術心胸，還需要有極好視力，因為畫面中除了兩個白色正方形，便是空白的畫布。

對馬列維奇來說，他外觀簡單的作品乃是一種唯靈論意識形態的體現。他想要在無中放入有，想要用藝術感受力取代資本主義的貪婪。他說：「我的至上主義是要強調純粹感覺在圖畫藝術中的至上重要性。」回憶自己的覺醒過程時，他指出他是「一九一三年拚死要把藝術從客觀世界的沙囊解放出來的時候，逃跑到正方形的形狀去的。」他說他所畫的正方形不是空的，而是一種「無事物（objectlessness）的體驗」xxiv。這種思想把藝術——連帶把藝術家——看得非常重要。當他宣稱一種新宗教出現的時機已經成熟時，他實際是說一種新美學出現的時機已經成熟。

3

俄國藝術家對現代繪畫的抽象革命貢獻厥偉，但有一個偉大的抽象畫家卻是荷蘭人，而他的作品也是許多美術館參觀者所一眼可以認出：蒙德里安（Piet Mondrain）。還是青年畫家的時候，蒙德里安畫過一些自然主義的風景畫，但他很快便離開這一類傳統題材。就像許多現代主義者一樣，蒙德里安是個有內心壓力的人，對布爾喬亞品味極其不滿，念茲在茲要加以超越。在跟朋友談到自己的心靈狀態和自己作品的意義時，他喜歡強調自己創作是受驅迫力的驅策。他逐漸走向他著名的格線構圖的過程部分是一趟痛苦的過程，至少是宛如受到了催眠，在內心深處，他從沒有停止跟自己父親的嚴格喀爾文主義角力——他既拒絕又接受這種主義。他的畫室和住家（不管是在阿姆斯特丹、巴黎還是紐約的）俱反映出他具有一種世俗的宗教情懷，具有一種他從未能超克的苦行主義：一切都井井有條，沒有任何多餘裝飾品。

這種內在驅力意味著，蒙德里安只要一認定自己的使命，便不會被誰影響。他在一九一一年年底（當時他三十九歲）移居巴黎，繼續接受藝術教育。但他已經下定決心不依賴誰。他發現畢卡索的作品讓人大開眼界，但卻沒有被這位偉大立體主義者的原創性所嚇倒。他承認自己景仰印象主義、後印象主義和野獸派，但又表示「我必須獨自找出真道」。「真道」這個宗教用語深具反映性。

蒙德里安要找的是通向「純淨真實」（pure reality）的道路。他早年畫的是精采風景畫。然後從一九〇八年起，他一小步一小步地向非表象藝術靠近。起初，他畫的樹或沙丘仍然看得出來是樹和山丘，但後來愈來愈不像。他兩幅著名的《薑罐的靜物畫》（1911-1912）都是受立體主義啟發，但這

時期他畫的樹木只剩下裸露的枝椏和樹幹，就彷彿有一片風暴把所有樹葉全給吹走。他開始把自己的畫稱為「構圖」，把模仿自然的程度減到最低。日後，他指出這種「新造型藝術」對他所代表的意義時，指出這種「去自然化」乃是「人類進步的最重要一步，對新造型藝術具有最大的重要性。」

一九一四年，他畫了一幅叫《碼頭與海洋》（*Pier and Ocean*）的油畫（那是他最重要的轉型期油畫之一），但如果不看標題，看畫人會看到的只是一堆相當擁擠的直線和一些拉長了的十字架。到了一九一七年，他開始把一些長方形色塊任意畫在畫布上，離他把黑直線和長方形色塊結合在一起只有一步之遙。這時刻出現在一九二○年前後，而一旦那些長方形就定位，它們就被畫家本人看得近乎神聖。

那是一趟漫長的朝聖之旅。早在一九一五年，當蒙德里安和一個朋友談到月光對風景的影響時，突兀地迸出一句：「對，總歸一句，自然是該死的爛東西。我幾乎忍受不了它。」就像康丁斯基一樣，蒙德里安是個尋覓者。兩人的神祕主義觀念都是來自神智學，而且（這是更重要的）兩人都不把繪畫看成只是繪畫，還看成是一種禱告的方式。當他們堅決轉身背向自然時，兩人都在藝術裡找到解決他們宗教困惑的辦法。

蒙德里安一輩子都名副其實是背向自然的。一九三九年，他從巴黎逃到倫敦，然後又在一九四○年年底從大不列顛移民美國。雖然他的抽象長方形如今已經大大有名，但在當時，聽過他名字的只限一小群美國收藏家。在剩下的最後餘年裡（蒙德里安逝於一九四四年），與他友好的藝術家之一是抽象畫家馬瑟韋爾（Robert Motherwell）。馬瑟韋爾喜歡找蒙德里安聊天，也請得起他吃晚餐。兩人有時會到中央公園旁邊的小餐館用餐。據馬瑟韋爾回憶，只要天氣晴朗，兩人會坐在室外的桌子吃飯，而每次，蒙德里安總堅持坐在背對林木扶疏的中央公園的椅子。xxv

這不是一個老人神智不清的任性行為。那也不光是藝術品味的問題。蒙德里安堅決相信，人類動物（Chuman animal）愈是能夠逃離自然箝制，他就會變得愈文明。透過興建大城市，透過科學與技術的勝利，人類已經遠遠把自然甩在後頭，所以，現在該是畫家起而追趕工程師的時候了。心靈是有巨大創造潛力的，用不著外界事物作為靈感泉源。作為一個忠實乃至極端的現代主義者，蒙德里安唯一在乎的是主體性。

§…§

康丁斯基和蒙德里安雖然有著相似的藝術目標和宗教情懷，但兩人的社會外觀卻大異其趣。康丁斯基長於社交而合群，蒙德里安卻（哪怕從來不缺朋友）不苟言笑，是個孤獨的探索者。康丁斯基身邊不能沒有女伴，蒙德里安則基本上是個單身漢（據說他有過幾段不快樂的韻事，但這些傳言都未經證實）。觀察過他的人指出，他真正喜歡跳的舞只有查爾斯頓舞（Charleston）──一種不用碰觸舞伴身體的舞蹈。康丁斯基是個天生的教育家，有十一年時間在德國現代主義的化身「包浩斯」當過教授，直到這學院在一九三三年結束為止。他教的是素描和壁畫，在學生之間大受歡迎。蒙德里安不斷熱情噴湧地發表自己的私人教義「新造型主義」（Neo-Plasticism）。康丁斯基為了自己的宗教追求而不斷創造新的形體，但蒙德里安則始終緊守自己著名的格線模式，只在有需要的時候對它們稍加變化。

不管有多孤獨，蒙德里安在追求自己的宗教性現代主義綱領時，仍然有一小群同伴。一九一七年，他與都斯柏格（Theo van Doesburg）等志趣相投的荷蘭同仁一起創辦了前衛期刊《風格》（De Stijl），目的是「在藝術家之間創立一個靈性團體」，以便一起創造「一種集體風格」。在他們的其中一篇宣言中，蒙德里安強調，現代的「造型」藝術是一種調和工藝性與藝術性的藝術，可以讓建

築和繪畫同時受惠，其源頭「絕不能是外在觀照，必須是內在生活；不能是模仿，只能是表象」。這種美學意識形態（形同是蒙德里安的教條）又規定，畫家只許專注於「水平—垂直秩序」，不容許「斜線和曲線」的介入。這種主張又廣泛又詳細，在蒙德里安自己看來再嚴肅不過，絕不容許例外。正因為這樣，當都斯柏格於一九二四年竟敢在繪畫裡引入斜線，公然牴觸《風格》揭櫫的原則時，蒙德里安大為震怒，認為這是公然的背叛，不惜跟都斯柏格和「風格派」決裂。新造型主義是不能被兒戲對待的。

蒙德里安的新造型主義在一九一九年問世，當時，他的正字標記（不妥協而沒有曲線的油畫）開始跟世人見面。但此後有五、六年時間，他為了餬口，都被逼畫些花朵圖畫，要直到一九二六年，等他受到德賴爾（Katherine S. Dreier）等美國收藏家的青睞，他才得以單靠畫他的嚴肅油畫（我有點想稱之為宗教油畫）維生。然而，沒有任何事情（包括貧窮在內）可以逼使他偏離他的使命，也沒有事情可以改變那幾條簡單規則：他總是用幾條垂直和水平的直線條紋橫過畫面，讓它們構成一些長方形，再在長方形內著色，而他允許出現在長方形內的顏色只限紅色、藍色和黃色，要不就是三種「中性」顏色：黑、白、灰。此後他不斷簡化畫面，以致到了一九二○年代晚期，他的畫面只剩下幾條直線（有時甚至只有兩條）和一塊單一的色塊。要到了一九三○年代，他才再次讓油畫稍微複雜化：有時是把黑色條紋的寬度加倍，有時是把圖形轉一轉，使之變成菱形。儘管如此，他基本的格線狀構圖紋風不動。

有鑑於這種一貫的嚴峻，蒙德里安人生的最後一批畫作──包括《紐約市》（*New York City*）、《紐約市I》（*New York City I*）、《百老匯爵士樂》（*Broadway Boogie-Woogie*）和《勝利之舞》（*Victory Boogie Woogie*）──不能不讓人驚喜，因為它們全都色彩明快，條紋不是用黑色而是光亮的色

彩。我相信，這些生氣勃勃的繪畫代表著某種肉慾能力的甦醒，而他會有這種改變，則是因為見識過紐約（特別是曼哈頓）的五光十色後，他原來死守的繪畫語言再也無法全面表現他的感受。紐約一棟棟長方形的鋼筋玻璃大樓，它的喧鬧與活力，對蒙德里安來說在在是文明的一個勝利，是對沉默的大自然的一個愉快反制。如果他活久一點，繼續住在紐約，那他說不定會重拾一些性活力（這活力的閥如是他的嚴肅格線所狡猾、焦慮地隱瞞的，他對曲線和奔放色彩無休止的抗拒）。

身為忠實的現代主義者，蒙德里安的「現代」之處還在於他深信，真正的藝術家不能離開時代。一九四一年回顧自己的一生事業時（他於三年後逝世），他自言他一向以來都是致力於「跟當前時代的精神協調一致」[xxvi]，又說這「精神」所追求的是自由，是擺脫因循心態、學院主義和商業主義的桎梏。他鄭重強調，他所學會創作的現代藝術乃是**「對過去的壓迫的一種解放」**[xxvii]。那也是他秉持的生活原則。不過，不讓人驚訝的，他的構圖模式自他逝世後便被商業文化給吸收了。他的格線被複製在商店櫥窗、廣告、書籍封面甚至女性服裝上面。他的異端色彩慢慢褪去：隨著新奇感不再，人們想要擁有一幅他的現代主義作品的慾望也增強了。今天，當然有許多人能一眼便能認出蒙德里安的作品，但如果我們忘了它們在出現之初曾讓人覺得有多麼異類，那將是昧於歷史的。

˙₅˙˙₅˙

畢卡索曾經把現代藝術定義為一堆破壞的總和。但從抽象派藝術家身上，我們可以看出這個定義並不周延。我談過的三位抽象畫家（康丁斯基、馬列維奇和蒙德里安）都是致力於建設和展示一種宗教性世界觀，想藉此修補物質主義文化所帶來的靈性失落。這一點是我強調再多次都不嫌多：不同現代主義者的藝術叛逆衝動是源自各種各樣的政治、知識和情緒立場的。他們的共通處只在於強烈敵視抱殘守缺的世界，以及對靈性有如飢似渴的憧憬。

四、無政府主義者與獨裁主義者

1

隨著第一次世界大戰繼續殺聲震天，現代主義者愈來愈受不了主宰他們生活和殺害他們朋友的軍政複合體，形容這種環境為神智不清。有些英國人固然服膺那句鎸在英國護士卡維爾（Edith Cavell，她在前線被德軍射殺）塑像上的銘文（「單有愛國心是不夠的。我還必須不恨或不怨任何人。」），也固然有些德國人鄙夷那句流行的口號「願上帝懲罰英國」，並繼續透過中立國和他們的英國朋友互通信息，但這少數的文明人是難以影響國家政策的。交戰雙方的官方立場都是沙文主義，而且深信自己站在上帝一邊且得到上帝幫助。正如弗洛依德在戰後所挖苦說的：協約國和同盟國都把上帝徵召到自己一方，但這種衝突的所有權主張對上帝的聲望一點都沒好處。

這種毒性強的氛圍就是反藝術團體「達達」（Dada）賴以出現和繁榮了一陣子的土壤。到底是誰首先想出「達達」這個可笑名稱的，迄今沒有定論，足以反映出這個非運動（non-movement）的無拘無束性格。它是革命性的，但又不是沒有前驅的。最重要的「達達」前衛包括了德‧希里科和更

基進的杜象：後者單憑隻手便證明了，反藝術家（anti-artist）是有能力殺死或幾乎殺死藝術的。⑨

如果「達達」有任何綱領可言，那這個綱領就既簡單又完全是負面的。就像羅馬尼亞詩人查拉（Tristan Tzara）——他大概是「達達」幾位創立者中最長壽和最頑強的一個——扼要指出的：「達達的開始不是藝術的開始，而是厭惡【藝術】的開始。」ⅩⅩⅧ達達主義者相信，所有藝術家（包括最不妥協的反建制藝術流派）都背叛了自己的顛覆使命，都以某種方式跟布爾喬亞作出了勾結。柏林詩人又是「達達」創始者的豪森貝克（Richard Huelsenbeck）在一九二〇年回憶時指出，他會在大戰年間「覺得有必要站出來反對藝術，是因為看穿它是冒牌貨，只是一個道德安全閥。」ⅩⅩⅨ在達達主義者看來，藝術已經作出了致命的妥協，不可能用任何方法加以淨化、改善和更新。因此，唯一有意義的做法是摧毀它。

這當然是一個自相矛盾的任務，因為摧毀藝術的行動無可避免會產生出新的藝術，而這些新的藝術又會給現代主義的反叛性格帶來增益。達達主義者的作品常常富於想像力，反映出他們具有天馬行空的自由心靈。不過，這群人未幾即分裂為幾個不可調和的陣營。一派是絕對主義，代表人物之一是西班牙畫家皮卡比亞（Francis Picabia）。他強調，一個達達主義者必須把他們負責的「每一頁拆穿，拆穿它的嚴肅、深奧、騷亂、新穎、永恆、不知所云、對原理狂熱，乃至印刷方式。藝術必須是非美學到最極點，是無用和不可能自證存在價值的。」ⅩⅩⅩ與這一派形成鮮明對比的是格羅茨（George Grosz）一類的反資本主義活躍分子，他們堅持把「達達」用於推進各種左翼的目標。類似的爭議後來在一九二〇年代的超現實主義運動重演，不同的是整個爭議最後由詩人暨文評家布魯東（André Breton）一鎚定音：他宣稱，貨真價實的藝術是存在的，但那必須是源自非理性根源（夢、催眠狀態、幻覺狀態和自由聯想）的作品。

「達達」會誕生在中立國瑞士的首都，絕非偶然：蘇黎世是一個相對自由的城市，不像交戰各國那樣對言論自由多所干涉。一九一六年二月二日，德國作家巴爾（Hugo Ball）對蘇黎世的大眾發出一項邀約，請他們三天後參加伏爾泰夜總會（Cabaret Voltaire）的開幕儀式，宣稱這場所的宗旨是「創造一個藝術娛樂的中心」。對於一個設計來展示達達式荒誕的場所，「伏爾泰夜總會」這名字可說是不貼切到了極點：伏爾泰是啟蒙運動的大家長，終身不遺餘力鼓吹理性思考。正如查拉所說的：「達達傾盡氣力在各處當白痴。」[xiii]然而，達達主義者的表演不管看起來有多白痴，在他們的創作者看來，這些表演都要比第一次世界大戰毫無目的的大屠殺神智健全得多。

雖然「達達」沒有成功在伏爾泰夜總會當上白痴，但他們還是精力充沛地一再演出，有些演出內容是即興創作，有些則是固定戲碼。沒多久，很多地方（主要是柏林、巴黎和紐約）都出現了「達達」的分店，由一些不滿現狀和好出風頭的人掌舵，凡事追隨蘇黎世的「達達」原創者領導。在這些場合，達達主義者會朗誦一些自行創作的古怪歌曲，又穿著誇張的服裝和戴上面具從事其他表演。最能引起觀眾熱烈反應的一項表演是「詩歌齊誦」（poème simultané）：由三個「演員」同時朗誦三首不同詩歌。這種蓄意製造的混亂當然是為了反映伏爾泰夜總會大門外那場更大、更致命的混亂。

蘇黎世達達主義者最引人矚目的一次表演也是他們的天鵝之歌。一九一九年四月九日，充滿預期心理的觀眾擠滿伏爾泰夜總會，表演者則站在台上羞辱觀眾，朗讀未完成的手稿，背誦歪詩，跳笨拙的現代芭蕾，以及（這是整個晚上的最高潮）二十個人同時唸二十首不同的詩——其嘈雜混亂的程度可以想見。後來的達達主義者沒有能超越這一次表演，而且，大戰也結束了。二十世紀中葉

的重量級現代主義藝評家──如格林伯格（Clement Greenberg）和羅森堡──並沒有很看重達達主義，頂多是把一九六〇年代的「普普藝術」視為是達達主義的復興。[xxii]如果說「普普」是第二個「標新立異的時代」（age of ingenuity），那第一個「標新立異的時代」就是由達達主義和其後繼者超現實主義所構成。儘管達達主義和超現實主義都不信任藝術，但它們卻帶給了藝術家可以馳騁想像力的最廣闊空間。

2

「達達」和超現實主義的最大分別是組織原則的不同。如果說「達達」代表的是有組織的無政府狀態，那超現實主義代表的便是一言堂的獨裁主義。在超現實主義運動裡，包括誰有資格當成員或採取何種思想取向，一切都是由最高領導人布魯東一個人說了算。對布魯東而言，超現實主義不是一種藝術主張，而是一個潛意識觀念的意識化展現。在發表於一九二四年的第一篇《超現實主義宣言》（Manifesto of Surrealism）裡，布魯東（他當時二十八歲）曾貌稱繪畫是「可哀的權宜之計」[xxiii]。雖然讚賞畢卡索，但弗洛依德在布魯東心目中的地位要比畢卡索重要。事實上，在整部現代主義歷史裡，只有一個前衛派別──即超現實主義──坦然承認自己大大受惠於精神分析學。布魯東對弗洛依德的學說只有膚淺的認識，但這並未妨礙他把弗洛依德的名字和他的一些觀念列為自己為數不多的圭臬。

布魯東的《超現實主義宣言》相當有名，曾經過五年時間的內部辯論和一再修訂。那也是一份奇怪的文件，其篇幅比同類型文件要長許多，個人色彩也要濃許多。它列出了追隨者的名字、談到

作者的思想演進，又勾勒出這運動的「史前史」。被布魯東提到的前輩包括了莎士比亞、斯威夫特（Jonathan Swift）、薩德（Marquis de Sade）、波特萊爾和韓波等——反正都是一些不會讓正派布爾喬亞感到高興的名字。這沒有差：在布魯東和追隨者的著作中，布爾喬亞始終是敵人的化身。

《宣言》也包含著布魯東對超現實主義的正式定義：「它主張，不管是使用言語、文章或其他方法表現內心世界的動向，都應該採取純粹的無意識主義（psychic automatism）。這種創作由思緒授意，不受理性的督促，也拋開任何審美或道德的考量。」xxxiv因此，「夢的全能」和「思想的無定向展開」成了超現實主義的宗旨。這個定義毫不含糊表明，在布魯東看來，真正的藝術作品不可能得自推理或計算，而十九世紀各種鋪天蓋地的理性主義哲學無不是對根本真理的嚴重扭曲。因此，唯一可被超現實主義接受的繪畫只有是源生自潛意識的繪畫。如果說達達主義有把什麼有趣的作品留給後世，那頂多是印在他們一些短命雜誌上的創新藝術字體，反觀超現實主義卻不同：這陣營的畫家曾創作出一些高度原創性的作品。然而，這批畫家的最高效忠對象畢竟是內心的召喚，正因此，他們的作品互不相似，唯一共通之處是畫面與外在世界仍然保持若干（有時少得很）聯繫。

3

超現實主義畫家中文學性最強的一位是比利時藝術家馬格里特（René Magritte），他畢生的拿手好戲是讓畫題或說明文字與畫的內容不協調，或讓作品內容與真實世界不協調。例如，他的知名畫作《圖像的背叛》（La Trahison des images, 1928-29）明明是畫一根菸斗，但畫面下方卻寫著這行字：「這不是一根菸斗」。馬格里特是第一次世界大戰期間投身繪畫，此後，他愈來愈看清楚自己的旨

趣：「我的興趣完全在於激起情緒震動。」xxxv 在一個自傳性回憶裡，他指出，是德·希里科的畫作

《愛之歌》（Songs of Love, 1914）讓他茅塞頓開⋯畫中，畫家把一個阿波羅的石膏頭像和一隻橡膠手套並置在一塊木板上。這畫讓馬格里特大為震動，幾乎掉淚，並一下子看出了自己未來要走的道路：把不搭軋的表面真實強塑成讓人震動的和諧。

大概，最好理解馬格里特作品的方式是把它們理解為視覺相關語。它們比達利那些擁擠和古怪的構圖要容易解釋。《閨房中的哲學》（Philosophy in the Boudoir, 1947）畫的是一雙靴子，但畫家卻把鞋頭部分畫成真人腳丫；《紅色模特兒》（The Red Model, 1935）畫的是掛在衣架的女睡袍，但這睡袍的胸部卻出現兩個堅挺圓潤的乳房。他最被推崇的構想之一（這構想他用過許多次）是畫一片「風景」倚在窗前，觀看同一片風景。《集體發明》（The Collective Invention, 1934）畫一條長著女人長腿的魚躺在空曠的沙灘上。

馬格里特對知名畫作的「評論」一樣有食屍鬼的味道。例如，在《大衛的露米埃夫人》（Perspective: Madame Récamier of David, 1951）裡 ❹，他用一副採坐姿的棺材來代替大衛筆下的玉人。馬格里特有許多類似的「發明」，它們都帶有讓人心神不寧的效果，有幾十年時間，這種效果成了馬格里特的正字標記。一旦建立起這種公式，馬格里特沒有再改弦易轍，而因為有可預測性，他的作品所能夠製造的震驚感愈來愈少。然而，它們大多仍然機智風趣得足以帶給觀畫者愉悅（哪怕不深邃）的審美經驗。

布魯東非常推許馬格里特，稱讚他的作品具有「最高原創性」和「頭等重要性」xxxvi。布魯東相信，超現實主義受惠於一批為數不少的畫家，其中首推恩斯特（Max Ernst）。就像許多現代主義者一樣，恩斯特不是土生土長的巴黎人（他一八九八年誕生於德國），但卻在法國找到他在藝術神殿裡

4

在布魯東漫長的超現實主義教主生涯中，被他認為夠資格代表超現實主義藝術的人物大概十來個。其中兩個特別值得我們注意：米羅（Joan Miró）和達利。他們分別站在現代主義者光譜兩個極端：米羅是最純粹的藝術家，達利則是無藥可救的求名者。現代主義者之中，能夠像米羅那樣帶給藝術愛好者無雜質審美快感的人並不多。他的家鄉是巴塞隆納，而現在，這裡有一座米羅專屬的美術館（由米羅的好朋友和也是現代主義者的塞爾特〔José Luis Sert〕設計），館中陳列品包羅萬象（油畫、素描、雕塑、地毯、芭蕾舞服裝和餐具），讓我們可以看到他的風格是如何持續不斷地演變，看到他是如何不停地跟自己辯論。要直到一九二○年代中葉（米羅生於一八九三年），他才終於抵達色彩大膽無畏的超現實繪畫，讓自己的國際名聲永保不墜。他使用的色彩有一貫性，構圖帶點神祕味道，但畫中的人事物總不會抽象到不可辨認的程度。

他的《向鳥投石的人》（Person Throwing a Stone at a Bird, 1926）是一幅早期傑作。畫中那個投石的人被無情地簡化：頭部近乎圓形，五官只剩一隻眼睛，身體鼓脹，投石的手是一根劃過身體的細線，下肢是一根巨大的腳。他站在沙灘上，背景是寧靜的天與海。米羅在那些年間說過，他想要「暗殺繪畫」[viii]，但這是精明的歷史學家所不會當真的話。他不是達達主義者，他只是想轉化繪畫（更精確的說是征服繪畫），使之符合自己想像力的需要。就連他的超現實主義也個人主義得超過布魯東

的壁龕。打從兒時就有幻覺經驗，他的藝術想像力在現代主義藝術之都找到了充分的揮灑空間。就想像半徑來說，他製作的圖畫和版畫都是不可超越的，反映出超現實主義的吸引力無可抗拒。

喜歡的程度。有好幾次，布魯東都誇張地稱讚米羅為最超現實主義的畫家，然而當米羅準備為俄羅斯芭蕾舞團設計服裝的時候，布魯東卻不表贊同，認為那太不革命性。這種批評並沒能影響米羅……對於自己該走什麼道路，只有他的想像力有權發號司令。

§ · §

相較之下，達利的藝術家地位要沒保障得多。正如歐威爾（George Orwell）早早指出過的：「達利身上毫無疑問兼具兩種素質，一是畫圖畫的天分，二是惡劣透頂的名利心。」[xxxviii]要不是有前面一種素質，達利的名利之心便難望得到滿足。達利是個天資高又訓練有素的藝匠，而且從一開始便能把自己的才華與學識表現出來。他曾大聲宣稱自己不喜歡現代藝術，而曾表示自己佩服名利雙收的學院派畫家梅索尼埃。作為對精神分析的一種肯定，他稱自己的藝術程序是一種「偏執狂─批判的方法」（paranoiac-critical method），說那是一種「非理性知識的自發方法，奠基於對瞻妄現象的批判性─詮釋聯想。」[xxxiii]

照理說，不管達利的「偏執狂─批判的方法」有多麼偏執狂，但「批判」兩字隱含的理性主義理應是布魯東不會喜歡的。事實卻不然。一九二八年，達利去了巴黎，拜會了布魯東，憑自己的逗趣外表和自己那些古怪的「弗洛依德式」繪畫贏得了超現實主義教主的刮目相看。接下來的年月將會證明，達利是最懂得自我宣傳的現代主義者，輕易就擄獲了愛好藝術大眾和閱報大眾的心。他那雙炯炯的眼睛（弗洛依德形容這雙眼睛「真誠」和「狂熱」），還有那兩撇翹得高高的八字鬍，都讓他自自然然成為媒體鎂光燈的寵兒。

另一個讓他的畫作對布爾喬亞發生吸引力的，是它們常常帶有（有時只是畫題如此）色情況味。他早期一幅重要超現實作品題為稱作《大自瀆者》（The Great Masturbator, 1929），畫的像是一個被害

蟲叮咬的男人頭顱和一個年輕女子為一個斷腿男人進行口交。但讓他成為家喻戶曉人物的畫作卻是《記憶守恆》（*The Persistence of Memory, 1931*）：畫中，一些軟趴趴的時鐘垂掛在不同平面上。換句話說，達利使用了迂迴方式去做一件三十年後的普普藝術家會用直接方法去做的事：把貴族藝術和庸俗藝術融為一體。他的融合雖然低級，卻受到千百萬人喜愛。

五、畢卡索：一人樂隊

1

畢卡索什麼都做得來，而且勝任愉快。他樂於跟來訪的仰慕者（特別是西班牙人）聊聊天，會去觀賞鬥牛或追求女人，儘管如此，他的藝術產出量仍然龐大。他工作起來穩定、迅速和靈感豐富。這裡只舉一個例子：一九三〇至一九三七年間，畢卡索應他最重要的畫商沃拉爾（Ambroise Vollard）之請，製作了為數一百幅的蝕刻畫畫組（全都是以在工作室工作的藝術家為主題），而其中四十幅是在短短兩個月內（一九三三年三月至五月初）完成。⃨哪怕不作畫的時候，他的各種活動（他的談話、他的娛樂，特別是他的性征服）一樣是他創作的養分。在忙碌、多樣化和非常長的人生中（他到一九七三年才以九十二歲高齡逝世），他創作出的作品數量驚人而且涵蓋一個廣大的範圍；油畫、素描、雕塑和版畫和陶瓷。從雄性精力旺盛的青年時代到垂垂老矣的暮年時代，他創作了不計其數的自畫像，用各種可想像的方式把自己表現為各種可想像的角色：花花公子、戀人、藝術家、朋友、猴子、偷看年輕男女做愛的偷窺者。他多次發起風格、修改風格和取笑風格，每一次都充滿

原創性。可以說，他是現代主義者中間的一人樂隊。

畢卡索一八八一年生於馬拉加（Malaga），父親是個三流畫家，一輩子都在教別人做他自己不充分勝任的事情。畢卡索從小便整天畫東畫西，顯示出自己具有父親所顯著缺乏的一種天分。他媽媽是他的堅定支持者，只要父子發生衝突，必定站在兒子一邊。這就不奇怪，當上畫家後，畢卡索在畫布上簽名都是用母姓。我們有理由猜測，正是因為受到母親無條件的愛，畢卡索成年後才會認定任何跟他在一起的女人（這樣的女人很多）都應該對他付出同樣無條件的愛。他第一次去巴黎是在一九〇〇年，但要到了一九〇三年才決定定居於這個藝術之都。那是他甩開父親的一種方式，但他卻沒有打算甩開西班牙。在未來的年月，雖然很多人都會把畢卡索視為法國畫家，但他內心深處始終認定自己是西班牙人。

他一度說過（這給了他未來的傳記作者莫大暗示），他打算盡最大努力把自己的人生畫入畫裡，以留給後世一份盡可能完整的記錄。⑩此說並不完全可信，因為他早期的作品都沒有標示創作日期，就連他當立體主義者的年代也是如此（有的話將會對研究他的學者有莫大幫助）。儘管如此，畢卡索的人生與作品關係的密切程度還是遠大於大多數其他藝術家。他的作品是最可取意義下的「應景之作」（oeuvres d'occasion）。例如，他會轉換風格，有時就可能是（我們只能說「可能」，因為這種事永遠無法證實）換了一個枕邊人的緣故。但除了是受慾力驅使，還有其他因素促使畢卡索改變風格——有美學難題需要解決時特別是如此。他往往真的名副其實是為藝術而藝術。

「駕馭的慾望」（drive of mastery）常常被人（包括精神分析學家在內）用作解釋動機的範疇，也因此，畢卡索把一個女體的不同側面同時畫在畫布上的做法，也被解釋是為了勝別的畫家一籌（這是別的畫家不敢想像的）。但繞著模特兒踱步只是畢卡索愛玩的許多藝術家遊戲之一。他念茲在茲

的是解決繪畫上的難題（包括一些在別的畫家看來不是問題的問題）。不管怎樣，他就是有本領讓他蝕刻或繪畫出來的任何東西成為藝術品，就是具有一種隨心所欲詮釋世界的本領。

畢卡索的風格演變軌跡迄今已獲得很多討論，而且得到一致共識，但這演變軌跡在當初全然是不可預測的。他的每種創新都是來自內心驅策，都是來自對實驗的無休止渴求。他從不讓自己侷限在某種風格中，哪怕那是他自己首倡的風格。在作為藝術家的一生中，畢卡索玩遊戲的能力從未減弱（席勒早在一個多世紀前便說過，人只有通過遊戲才能成為真正的人），反覆不斷帶給觀眾新的驚奇。他自己受驚嚇的程度有時不下於他的觀眾。「繪畫的力量我比強大，它會逼我照它的想法去做。」[iii]他就是這樣說。正是這種甘心俯首於藝術需要的無價被動性，輔以一個技藝匠人會有的自律性，讓畢卡索成為一個變化多端的現代主義者。

他的變化多端是不可超越的。他經歷過的主要繪畫階段包括：一九〇〇年之後的「藍色」時期和「玫瑰紅色」時期；立體主義畫時期（孕育於一九〇六年，到四年後全幅展現）；一九二〇年代的新古典油畫時期；十年後的蝕刻畫系列時期；一九三〇年代晚期起的左派政治階段；第二次大戰後對歷史名作的眩目諧仿。他最基進的一幅作品大概是《亞維儂少女》，其草圖畫於一九〇六年，完成於翌年。這幅畫以單一塊畫布見證著畢卡索風格的演進：畫面右邊的兩個妓女比另三個妓女要晚畫，而她們的臉孔分別肖似古代的伊比利亞面具和非洲面具，與另外三張臉截然不同，反映的是畢卡索對面具藝術的最新興趣。由此可見，只要作畫時受到創新的衝動驅策，他便會等不及在下一張畫再表現出來。繪畫的力量果然是比他強大的。

§．§

不管是哪一種風格，畢卡索的創作都質量豐饒，足以確保他在現代主義者最前列的位置。⑪不

過，他實驗過的其中一種風格，即立體主義，值得我們投以特別注意，因為它等於是一篇鄭重強調藝術自主性的現代主義宣言。新印象主義者喜歡給事物塗上任意色彩，抽象畫家致力於把外在世界驅離畫布，至於立體主義者，則認為他們可以仿效前者而不必追步後者。塞尚的靜物畫是立體主義者的一大靈感來源，因為他畫的桌子或椅子或水果盤都是完全不管客觀現實，把直線表現法或透視法的規則棄如敝屣。畢卡索高度推許過塞尚許多次，是一位現代主義者不吝於向另一位現代主義者致敬的好例子。

多個世紀以來，面對如何在二度空間畫布製造三度空間假象的問題，畫家都是透過擺佈形狀和顏色層次的方法加以解決。但畢卡索和布拉克（Georges Braque）這兩位最早和最偉大的立體主義者卻拒絕這個解決方法，因為他們認為，畫家有責任提醒觀畫者，藝術作品乃是人工產品。因此，他們把物體（比方一個女人的胸部或一個男人的臉）原有的樣子打散，再把碎片重組為一些跟什麼物體都不像、帶有古怪幾何輪廓。要言之，立體主義者蓄意要歪曲物象，讓觀畫者得費一番工夫自行為碎片聚合為可辨識的樣貌。曲線被保留在立體主義的作品裡，但重要性要遠低於直線、長方形和立方體。立體主義者完全無意於追求「美」，然而奇怪的是，他們有些作品——如布拉克的《靜物畫：小提琴與有柄水罐》（*Still Life with Violin and Pitcher*）和畢卡索為沃拉爾畫的肖像——卻能帶給人最純粹的審美快感。現代主義畫家不以創造「美」為職志，但他們有些人就是自然而然具有創造「美」的本能。

立體主義長壽得足以經歷過一些顯眼的演變階段。它的創始階段稱為「分析立體主義」（Analytic Cubism），用色極為單調，之後的階段稱為「綜合立體主義」（Synthetic Cubism），特點是用色較為鮮豔，有時會在畫面上印上文字或貼上紙條，進一步強化繪畫與客觀世界的距離。未幾，其他人便開

始加入畢卡索和布拉克的行列，直到發生一次激烈內訌才分道揚鑣。但立體主義的重要性遠超過它為現代主義運動多帶來一個前衛畫派。所有現代主義者都從立體主義者對物象的肢解分到紅利：它就像一張執照一樣，讓藝術家可以用最紛紜的方式重新確認自己的高聳地位。這一點也是畢卡索人生所扮演的最重要角色：沒有其他現代主義者要比他更強有力地顯示出藝術家具有最高主權性。

2

畢卡索對人臉或身體的扭曲是如此之甚（這種扭曲有時是出於惡意），以致我們很容易會忘記，他是二十世紀對技法有最嫻熟掌握的畫家之一。不管是他為沃拉爾畫的石墨畫（一九一一年）、為詩人阿波里奈畫的鉛筆素描（一九一六年），還是他為兒子保羅畫的油畫（一九二三年），全都美得讓人屏息，線條堅定而充滿活力，是學院派藝術家會為自己畫得出來而自豪的。它們會讓觀畫者聯想到魯本斯（Peter Paul Rubens）——用筆的大師。畢卡索畫過其他同樣傳統和同樣傑出的作品。他意識到這種能力對自己的重要性；談到藝術家該接受什麼樣的訓練時，他強調素描是最基本的訓練，又抱怨這樣的訓練如今沒有受到足夠的重視。他談傳統技法的文章充分顯示出，即便是最一心一意的打破偶像者，一樣可以依靠老式技巧而加分。

畢卡索對技法的駕馭自如讓他可以信心滿滿地畫出任何態度、任何姿勢和任何情緒。他留給了世人大量的人像畫，而這些人像畫加起來等於是一幅不自覺的人性百態圖，其中又以對人的本能衝動的刻劃最為深刻。我說「不自覺」，是因為沒證據可以顯示畢卡索讀過弗洛依德的一言半語或讀過其他任何心理學家的作品。但他就是精力旺盛地把人性的各面向表現得淋漓盡致。當然，對任何

畫家來說（就像對任何詩人和劇作家一樣），性慾和侵略性都是作品不可少的原材料。但讓畢卡索與別不同的是，他能夠把這兩個主題表現得活靈活現，能讓愛與恨躍然畫布之上，能為它們找到最適合的美學形式和營造出最強烈的感染力。這就是何以高明技法是畢卡索美學成就的根本：他有本領畫任何東西，而他也無所不畫。學院派畫家固然也擁有高明技法，但卻會因為講究「正派」而多所顧忌，反觀畢卡索則從來不顧忌什麼。

因此，在描繪性愛的時候，他常常會丟掉昇華（sublimation）的面具。他的字典裡沒有「抑制」（inhibition）這個字：慾樂在他的作品裡（包括自畫像）隨處可見。例如，他會描繪自己躺在床上，衣服半解，接受一個長髮裸女的口交；有時又會反過來，畫一個年輕裸女滋味無窮地接受他的相同伺候。即使不是以自己為主角，他一樣百無禁忌。這就不奇怪保守畫評家會指責他的藝術是色情藝術。他畫了大量露骨的性愛畫，畫中男女的體位變化多端，有些甚至是超出肢體伸展能力的極限。

在一九六九年的八月二十九日至十月九日之間，八十八歲的畢卡索製作了二十五幅極為露骨的性愛蝕刻畫，描繪拉斐爾與模特兒弗娜芮納（la Fornarina）做愛的情景。畢卡索有很好的理由用拉斐爾作為自己的替身：拉斐爾在十九世紀仍然是最被理想化的畫家（大概除德國外，因為在德國他需要面對丟勒的競爭），另外，一般懷疑，這位大畫家會三十七歲便一命嗚呼，是因為跟弗娜芮納纏綿太多的關係。畢卡索的這批系列畫以描寫前戲的畫面打頭陣，第一幅和第二幅都顯示拉斐爾已經準備就緒。畢卡索對性器官（特別是女性性器官）一向情有獨鍾，喜歡把它們畫得很顯眼，甚至把尺寸誇大到讓人不自在的程度。讓這批系列畫更具挑逗性的是，畢卡索有時會在畫面加入一個偷窺者，而這個角色通常是由年老的教皇尤里烏斯二世（Pope Julius II）❺扮演。在拉斐爾系列畫的最後幾幅裡，我們感受得到畫中情侶彼此間的一些些柔情蜜意。這在畢卡索的畫作中是罕見的，但不是

絕無僅有。例如，在跟某個情婦仍處於甜蜜蜜階段時，他為她們所畫的肖像往往會流露出無雜質的歡快和對她們的美貌讚譽有加，形同一篇篇愛的宣言。在這些畫中，不管畢卡索的筆觸有多麼不寫實，費爾南德・奧利弗（Fernande Olivier）、朵拉・馬爾（Dora Marr）、弗朗索瓦絲・吉洛（Françoise Gilot）或賈桂琳・洛克（Jacqueline Roque）仍然美得不可方物，帶給觀畫者極大愉悅。畢卡索是個老派的西班牙人、是個自我中心的大男人，對男女關係間柔情蜜意的一面不會太耐煩，但這一面還是有在他畫中出現，而且相當吸引人。

3

畢卡索對侵略性最有力的一些刻劃糅合著殘忍與細緻。有時候，例如在《格爾尼卡》（*Guernica*, 1937）裡，他會對戰爭的受害者寄與同情，而另一些時候，他又會縱容自己的暴力衝動。他對女人的怒火最是昭然可見。碰到他憎恨的女人，他會不惜把她們醜化成嗜吃人肉的女妖或長著獠牙的陰森骷髏人。當然，把這些畫直接解釋成畢卡索對某個得罪他的情婦的怒火宣洩，未免失之機械化：他太有想像力了，不致老是要出此下策。⑫另一方面，由於有一大堆表現手法可供他選擇，他毫不猶豫於激烈醜化自己因愛生恨的對象（因愛生恨是最強的一種恨意）。

猶有甚者，他的許多畫都表現出對女性的兇猛敵意。在其中一幅畫裡，他畫一個肌肉發達的赤裸男人狠揍一個畏縮的赤裸女人，在另一幅畫裡，他畫一個女人被人勒死。就像由愛轉恨，強暴也是一種情緒的轉換，是原慾（libido）之變形為侵略性。這方面，他比較無傷大雅的作品是描繪半人半馬的怪物強行把一些裸體女人擄走，但

更常見的情形是，他會津津有味地描繪強暴的行為本身。就像贊成強者欺負弱者似的，他喜歡刻劃彌諾陶（minotaur）❻強暴女人的情景。彌諾陶最常出現在畢卡索一九三〇年代創作的蝕刻畫裡，看來，這怪物會讓他深深著迷，是因為具有雙重性格。在古希臘神話裡，彌諾陶是一個王后和一隻獻祭用的公牛交媾後所生，具有牛首人身，所以兼具獸性與神性。

畢卡索也創作過一些親切友好的彌諾陶，最著名的是一九三三年的一幅蝕刻畫：畫中，一個彌諾陶和一個藝術家一起尋歡作樂，身邊擁著兩個撩人的裸女。然而，在同一年，他又畫了兩幅畫，描繪彌諾陶重重壓在一個反抗不了的女人身上。也是在同一年，他讓他的彌諾陶探身端詳一個安詳熟睡的女孩，滿懷柔情地用右手撫摸她的臉頰。看來，畢卡索想說的似乎是：人的內心世界既不單純又不理性，凡以為它單純和理性的人都是有所不見。我們大可以說，這只是老生常談，不算什麼深刻的見地。但深刻也好，淺顯也好，畢卡索就是能夠用繪畫把它表現得活靈活現。

六、L.H.O.O.Q.

1

任何負責任的現代主義史都必然會把畢卡索放在前列。然而，對現代主義歷史來說，真正不可少的神主牌是杜象。其他叛逆分子會把他們學來卻又不信任的技藝加以修訂、重塑或注入新的活力，但杜象全部作品給人的印象都是他想要絕對廢掉藝術這東西。讓他的作品更難解讀的，是他有點像恩索爾，生就一種狡猾的幽默感。但他的動機卻抗拒全面性的解釋。雖然他是個頗開誠布公的人，但他的他對雙關語和文字遊戲的酷愛是出了名的；他的反諷很尖銳，但很少會真正傷人──他的仰慕者認為這是一種典型的法國才華。因此，研究他的史家必須對他自己所說的話有所保留和知所取捨。

但至少有一點幾乎是沒有爭議的：杜象是個完全鄙棄美學傳統成規的人，對追求原創性一往情深。一八八七年生於諾曼第第一戶體面的布爾喬亞人家，杜象兩個哥哥都是畫家，而他也一度作畫。第一次世界大戰戰後，當他被人問到何以不再畫畫，他回答說是因為自己的靈感水庫已經枯竭。顯然，在他看來，最可堪詛咒的事莫過於抄襲自己。用他自己的話來說（他說話的調調是別人模仿不

來的），他最喜歡的是製造「不可逆料的瘋狂」。

同樣明明白白的是，他最切齒痛恨和最堅持譴責的是他所謂的「視網膜藝術」（retinal art），也就是繪畫和雕塑這一類專門取悅眼睛的藝術。他是個自成一格的知識分子。他唯一嘉許的藝術是有巧思和有警覺性的藝術：在他看來，創作所根據的觀念比已完成的作品本身還重要。簡言之，如果要解釋他的動機，那唯一合理的解釋乃是：他不是想為藝術帶來什麼創新，而是想為藝術宣讀祭文。

那些宣稱藝術已死的藝術史家一般都把殺死藝術的榮譽（或罪名）歸給杜象。從種種跡象觀之，他無疑是最有嫌疑的藝術兇手：他就在犯罪現場，手裡拿著兇器（他自創的「現成品」（ready-mades）），而且比另一些嫌犯（如安迪·沃荷〔Andy Warhol〕）要早生半個世紀。

§·§·§

不管杜象在現代主義者中間有多突出，這位超級反藝術家都不是在新藝術舞台上演出的唯一的人。我們前面已經看到，一九〇〇年以後的藝術界彌漫著強烈求新求變的風氣氛圍，許多藝術家設法尋找新聲音去傾吐舊感情，並質疑一些被奉行了幾世紀的自明原則。老派寫實主義者都喜歡一講再講這件軼事：古希臘畫家畫的葡萄逼真得足以引來小鳥啄食。然而，這種情況已經起了變化，現在，不自然的色彩和蓄意扭曲的形狀有時不只不會招來非議，反而會獲得掌聲。藝術家變得更重視自己的內心世界而不是外在世界。在進步圈子裡，攻擊照相式模仿藝術的言論蔚為平常。就此而論，畢卡索對現代藝術的定義（「一堆破壞的總和」）是一個恰當的定義。

杜象拆解傳統藝術的第一個重要演出不是在巴黎上演，而是在紐約。一九一三年二月，紐約舉行了劃時代的「現代藝術國際大展」（International Exhibition of Modern Art），場地設在公園大道旁的軍械庫。那是一個雄心勃勃的大型畫展，要讓美國的藝術愛好者認識海內外的最新藝術發展。它讓許

多參觀者興味盎然、激怒了不少人，又永遠改變了一些藝術愛好者的品味。杜象有四幅油畫參展，最有名的一幅是《下樓梯的裸體：第二號》（*Nude Descending a Staircase, No. 2*）。此畫在法國不是很被接受：一九一二年，獨立沙龍拒絕讓其參展，但杜象不氣餒，決定把它送到國外碰碰運氣。

先前，杜象已經玩耍過類似立體主義的形體兩年時間，而《下樓梯的裸體》則是他用靜態媒介表現動態動作的嘗試。畫中的「裸體」狀似人形，是男是女不太確定（但比較有可能是女的），而畫家設法讓我們看到她連續下樓梯的動作。這幅畫在「軍械庫大展」的參觀者之中引起轟動。他們擠在這幅古怪的作品前面，又是困惑、又是生氣，就像是被一個不懷好意的玩笑刺了一下。一本雜誌舉行了一個詩歌比賽，徵求對杜象這幅油畫最貼切的形容，而一些漫畫家也拿這畫作為取笑的對象。出於不明理由，在各種對《下樓梯的裸體》的嘲諷中，最風行的一種是說它畫的是「一家木瓦工廠的爆炸」。

然而，杜象能夠當上前衛分子中的前衛分子，靠的卻是他的「現成品」。第一件「現成品」在一九一三年登場：一個倒豎在白色凳子上的單車輪子。這東西毫無實用功能又毫無美感可言，宛如一個大玩笑，但其出現卻標誌著現代主義運動劃時代的一刻。這件名為《單車輪子》（*Bicycle Wheel*）的「作品」甚至惹惱了那些自命心胸開闊的藝術家，但這正中杜象的下懷，因為他就是想用一些他們不敢想像的東西來刺這二人一下。人們議論紛紛，納悶這個單車輪子是個爛玩笑還是個對藝術的蓄意侮辱。

要再花三年時間，杜象才製造出另一件比《單車輪子》還要怪的作品。這一次，他打算挑紐約作為戰場，因為他是紐約一個當代藝術展的策劃人之一。他買來一個瓷尿器，把它上下倒過來，在上面漆上的「簽名」是 R. MUTT（仿效衛浴品製造商「J. L. Mott」）和日期（「一九一七」），然後

格里斯沃爾德（J. F. Griswold）所畫的《下樓梯的粗魯景象》（*The Rude Descending a Stair-case*），諧模杜象的《下樓梯的裸體》，描繪上下地鐵車站的人潮。

把它命名為《噴泉》（*Fountain*）。連杜象一些最親密的現代主義朋友也被這東西嚇一大跳，認為那完全談不上任何藝術性。策展委員會（杜象是委員之一）經過一番激烈爭論後，決定不讓這件非藝術品展出，等於拼死要維護藝術品與非藝術品的分別。杜象馬上辭職，而大眾也沒機會看到「噴泉」，讓這件「雕塑品」更加聲名狼籍。

這是杜象第二次被自己的現代主義者「盟友」所排擠（第一次是獨立沙龍拒絕展出其《下樓梯的裸體》），讓他受傷的程度比他自己承認的還要深。他後來表示，被排斥只對他有好處：「它幫助我完全從過去解放出來。」不過，他本來就是橫眉冷對千夫指的人，年輕時是這樣，後來一生也是這樣。自此，他退隱了起來，繼續創作反藝術。

不管別人對他離經叛道的演出如何反應，杜象的想像力都絕未衰竭。一九一九年，他又搞出了一件叫《L.H.O.O.Q.》的作品：那是一幅明信片大小的蒙娜麗莎像，但畫中人經過杜象「美化」，被加上兩撇八字鬍和一小撮山羊鬍。杜象在圖畫下面寫的那五個字母（L.H.O.O.Q.），如果以法語唸出，意思就是「她是個騷貨」。這是個小玩笑，但看過這畫或聽過這事的人無不髮指。杜象是個藝術壞孩子的惡名已經確立，而他的每一個動作都只讓這個惡名更有根據。

§ ‧ §

《L.H.O.O.Q.》是一件集文字遊戲和「毀容」於一身的傑作，而它隱含的意涵極具破壞性：如果光憑稱一件東西為藝術品就可以讓它成為藝術品，那藝術品與非藝術品的分別便不復成立，最起碼會讓一切已建立的藝術評價準繩（構圖、顏色、傳達的訊息、工藝性、逼真性、觸感）變得無關痛癢。杜象在第一次世界大戰戰後的作品沒有任何改變，還是一如以往的古怪和獨一無二，表現出他完全不準備妥協。這階段他最著名的兩件作品都是複雜的構作，一是《新娘被她的漢子剝得精光》

《The Bride Stripped Bare by Her Bachelors》（《The Large Glass, 1915-23》），花了他八年時間製作，也留給了詮釋者大量發揮的空間；《贈送》則包含許多窺孔，透過窺孔，可以看到一個大剌剌的裸女；其第一次展出是在一九六九年（杜象去世的翌年）。

不過，一向忠於顛覆使命的杜象不只會顛覆別人，還會顛覆自己。例如，他曾經當過佩姬·古根漢（Peggy Guggenheim）的藝術顧問。因為財力有限，她在收藏畫作的時候不能不有所取捨，而在這一點上，杜象幫了她的大忙。日後佩姬感激地回憶說，杜象教會她認識各個現代藝術最新流派的彼此差異。儘管會跟藝術收藏家或藝術家為友，杜象始終拒絕加入哪怕是最離經叛道的團體（包括「達達」這個極端主義精神與他多有相通之處的團體）。一九六七年，在逝世於訥伊（Neuilly）前不久，談到他熟悉和欣賞的超現實主義時清楚表示：「我永遠不會參加這種對未知領域的群體探險，因為我性格裡有某些東西禁止我和別人交流我最私密的部分。」在前衛分子彼此群聚的時代，他始終是個名實相副的異類。

然而，杜象絕不是個自大狂。他只是個超級的偶像破壞者，事實上，馬瑟韋爾就曾稱他為「偉大的搞破壞者」。不過，從他的破壞行為只促進了現代藝術的活力這一點，證明了他不可能真的相信自己摧毀得了藝術──不管是憑一己之力還是與人結盟。如果他真是多少有過這種參孫式念頭❼，那他只要回顧一下自己的事業（特別是在美國的事業），便會知道的他雄心已經一敗塗地：他的富有美國朋友和客戶──特別是阿倫斯伯格夫婦（Walter and Louis Arensberg）──在在把他當成大藝術家看待。

阿倫斯伯格夫婦大概要算是現代主義者贊助人的楷模。華特·阿倫斯伯格家境優渥而又富有學

識（他畢業於哈佛大學，義大利文好得可以翻譯但丁的詩歌），還娶了一個家境比他更優渥的太太，充分具備當藝術贊助人的所有物質條件。他完全沒有興趣接手父親的鋼鐵生意或經營任何生意，而只需要一點點火花，便足以點燃他對收藏現代藝術品的不竭熱情。「軍械庫大展」適時提供了這火花。

未幾，華特·阿倫斯伯格就把收藏熱情傳染給太太。除購買畢卡索、布拉克、克利和布朗庫西（Constantine Brancusi）等第一流現代主義者的作品外，他們還熱烈蒐集杜象的作品：要麼是直接向杜象購買（他們未幾便成為杜象的好朋友和慷慨支持者），要麼是向其他收藏家購買。他們是最民主的贊助人。因為無兒無女，上年紀後的阿倫斯伯格夫婦成了各方美術館爭相示好的對象（或曰覬覦的對象）。經過一段長時間的猶豫不決和美術館間的激烈角力後，他們決定把他們的重要收藏遺贈給費城藝術博物館（Philadelphia Museum of Art）。現在，許多杜象的作品——包括《大玻璃》和《贈送》這兩件大型構作物——都是收藏在那裡。

這不無反諷，部分說明了許多美術館的敵人最後怎麼會落得被供奉在博物館裡。費城藝術博物館收藏了所有阿倫斯伯格夫婦所能蒐集到的杜象作品。杜象自稱是藝術的復仇女神，卻又積極參與布置這座大「陵墓」的工作，而如今，每年都有許多藝術愛好者抱著參觀「傳統經典」的心情前往膜拜。這是我在前面就指出過的：不要低估布爾喬亞的吸納能力，特別是在他們有錢可花和有那個品味可把錢善加利用的時候。

七、反模仿

1

現代主義是雕塑家的理想遊戲場地。他們就像前衛畫家一樣，一旦擺脫了新古典主義與其說是出後，便發展出各種最出人意表的創作方向。這種相似性不是偶然的：雕塑家的現代主義與其說是出於反抗他們的十九世紀前人，不如說是同時代前衛繪畫的一個註腳性延伸。羅丹（Auguste Rodin）毫無疑問是十九世紀最重要的雕塑家之一，然而，他並不算是道地的現代主義者，因為他一方面反對逼真地模仿自然（特別是模仿人體），另一方面又喜歡創作歷史題材作品。生於一八四〇年，羅丹從未離開過廣義的自然主義（馬諦斯告訴我們，他聽過羅丹這樣大聲疾呼：「複製自然！」），

另一方面，他的實驗性手法又讓很多（絕非全部）藝術愛好者大吃一驚，甚至憤怒。他塑於一八九七年的真人大小雕像《巴爾札克》（Balzac）引起了一陣罵聲，因為他竟敢讓體形龐大的小說家被一件斗篷遮住。一九〇六年，年輕的馬蒂斯拜訪了這個巨人，讓他看自己的一些素描。這次碰面並未擦出火花，馬諦斯只覺得羅丹的造像方式（例如把手和腳分開來塑造）難以引起他的共鳴。他說：

馬蒂斯所塑的《斜躺的裸女Ⅲ》（*Reclining Nude III, 1929*）。雖然日後愈來愈專注於繪畫，但他的題材常常會回到雕塑的題材，如「斜躺的裸女」。

「我創作一件作品時只能先看到它的整體大致結構，活的和有暗示性的綜合總是先於解釋性的細部。」所以說，羅丹是有許多理由足以引起因循保守的人憤怒，但他並不是現代主義雕塑的鼻祖。

真正讓雕塑家敢於在主體性領域縱馬馳騁的人是前衛畫家。雕塑與繪畫這種攜手合作的發軔者是兼具這兩方面才華的藝術家：最重要的現代主義雕塑家都具有畫家身分，而且通常是以繪畫知名而非以雕塑知名。竇加、馬蒂斯和畢卡索是其中的佼佼者，而其他現代主義雕塑家一樣對畫針、鉛筆和畫筆運用自如。一旦動搖了藝術以詮釋自然為務這個理念，進步畫家就用作品（而不是格言）向雕塑家顯示出模仿自然以外的道路。

這一點，他們的門徒可以當證人。例如，擅長創作大型金屬結構的著名美國雕塑家史密斯（David Smith）在一九五二年指出：「雖然我的技法解放來自畢卡索的朋友和國人同胞岡薩雷斯（Julio González），但我的美學見解要更受康丁斯基、蒙德里安和立體主義的影響。」他也許應該加入畢卡索的名字，因為畢卡索雖然只偶然創作雕塑品，卻不是不重要的雕塑家。史密斯又指出，毫無疑問，「從

世紀之交起，畫家在人數和觀念上都處於美學的前列。」xxxxx三年後，他在密西西比大學演講時重提此說：「一如印象主義把繪畫從明暗對照法解放出來，立體主義也把雕塑從實心的龐然巨構中解放出來。」xl那個解放史密斯的西班牙人岡薩雷斯同樣追隨現代主義的道路，他擅長的是把鋼和鐵之類的物料焊接為作品：生於一八一六年，岡薩雷斯在一九〇〇年移居巴黎，成為畢卡索的朋友。但更重要的是，前衛畫家顛覆了複製自然的古代律令，而這個解放為雕塑家打開了幾乎無限的可能性——現代主義雕塑的歷史顯示，這些可能性後來幾乎全都被人試驗過。

一些知名的早期現代主義雕塑看起來就像是三度空間化的立體主義作品。畢卡索銅塑的《女人頭像》（Head of a Woman, 1909-10）把一張人臉重塑為多個長方形的結合體，但仍然讓人看得出來是張人臉。未來主義者波丘尼（Umberto Boccioni）的《瓶子在空間中的發展》（Development of a Bottle in Space, 1912）把一個瓶子打破、扭曲和延展，但仍然看得出來是個瓶子。里普希茨（Jacques Lipchitz）的《吉他手》（Guitar Player, 1918）儘管抽象簡化，但仍然能強烈讓人聯想到一個正在彈吉他的吉他手。不奇怪地，這些讓作品保留與世界若干聯繫的雕塑家比較不會招來大眾狐疑。觀賞他們的作品是要花些腦汁，但需要的比欣賞純抽象的作品要少，而觀眾在找到一個可與經驗結合的形象時，便會放下心頭大石。

§ § §

在雕塑家中，最能體現現代主義裡這股「自然主義」取向的，大概首推摩爾（Henry Moore）。二十世紀前兩年生於約克郡的卡斯爾福德（Castleford）。摩爾是英國高級文化的瑰寶，在英國雕塑界罕有其匹。在他的漫長創作生涯中，摩爾最喜歡創作姿態側傾斜的人像——第二次大戰前以石雕為主，戰後愈來愈轉向銅塑。他也製作大型的人像雕塑，通常會讓人像的一隻手或一隻腳彎曲，形成近圓

形的不規則空心空間。大自然常駐在他的心頭：他強調，最適合擺放他作品的地方是戶外，因為這可以讓這些作品和四周景物相得益彰。

有時，他的作品會是由兩個互相對照的巨大部分構成，此舉是為了逼使觀賞者運用想像力填補空白，把整座雕塑結合為單一形象。偶爾，他會雕塑一對母子來頌揚母性，不過，他認為最尊貴的情緒只能由「形式體驗」刺激出來，而所謂「形式體驗」，是一些停留在腦海中對形狀的回應──一種堅實而深沉的感覺。就像他的約克郡同鄉赫普沃思（Barbara Hepworth）一樣，摩爾是直接雕刻（direct carving）❽的鼓吹者：這種忠於材料的態度間接反映出他對自然的忠誠。

但雕塑的自主性仍然被他們奉為理想。摩爾作品的順滑表面會帶給人一種特殊快感，是對模仿觀念一個溫和的排拒。另一方面，這些作品又多少會保留一些人體形狀。美國藝術史家和美術館長瓦倫丁納（William R. Valentiner）指出：摩爾「表達了我們想要跟自然界基本力量有更密切聯繫的深刻渴望，這些基本力量只可能在原始沙漠、山脈森林和遠離城市的環境間找到，只可能在遠離由知性而非情感能量形塑的人工生活找到。」xli 這種感情在摩爾的作品裡不一貫但卻深邃，其深度是傳統的雕塑家從未到達過。摩爾活到一九八六年，一生都努力把個人的內在旅程用深具感染力的作品表現出來。

2

摩爾和赫普沃思的作品皆顯示出，不想完全切斷作品與世界聯繫的雕塑家一樣可以有很大揮灑空間。不過，有些雕塑家卻喜歡擁有更無拘無束的自由，並把任何對自然的依稀模仿視為是對千瘡

百孔的新古典主義一種讓步。他們的想像力具有個人色彩，部分來自潛意識，但全都是沒有邊界的。以抽象雕塑家考爾德（Alexander Calder）為例，他喜歡以金屬線、木頭和著色鋁片（橢圓形或樹葉狀的）組合出不太穩定的平衡結構體，其中每個元素各有各的作用。這些作品會在微風中靜靜晃動。

一九四九年，考爾德第一次有機會讓杜象看看他的傑作，又請對方給它們命名。杜象不假思索地稱之為「流動雕塑」（mobiles）。

考爾德的流動雕刻雖然搖搖晃晃，但它們包含的智趣（這是一種現代主義者少見的素質）長遠來說卻在前衛品味和中眉品味（middlebrow taste）❾之間架起了橋梁。現代主義雕塑家中另一個幽默家是畢卡索：他固然是創作過許多嚴肅兮兮的雕塑，但逗趣的作品亦不在少數。畢卡索特長是有一雙利眼，能見別人之所未見。正因為有這雙利眼，他可以把一個單車座墊和一副單車把手結合為一個牛頭，或把一輛模型小汽車用作《抱著小猴的猴子》（Monkey with Young）裡的猴頭。在強迫一些物件為他所用之時（這些用途顯然不是那些物件被創造的原意），畢卡索也再次重申了藝術家的最高主權性。

在這種可以「無所不為」的大氣氛中，藝術家的主體性奏起了得意洋洋的凱歌。藝術家的選擇是沒有上訴法庭可以推翻的。既然是這樣，他們當然也可以選擇把他們的創作才華連結於一個公眾源頭。俄國的藝術家就是如此：在俄國革命第一階段，他們都極熱中，並相信這個「新世界」。他們其中一個是雕塑家塔特林（Vladimir Tatlin）。塔特林在一九一四年曾去過巴黎，想向畢卡索學師，但畢卡索對他的建議不感興趣，他只好回國去。幸而，他已經看到夠多立體主義作品，讓他可以開始創作一系列的抽象雕塑：他自己稱之為「反浮雕」。那是一些富於想像力的作品，與傳統的寫實主義了無關係。讓他變得非常出名的一件事是他在一九一九年受蘇聯美術部委託，為政府打算建造

的一座高塔——稱為「第三國際紀念碑」（Monument to the Third International）——製作出一個初步模型。當時，蘇維埃當局對現代主義者的獨立性還沒有感到不自在，但這種情況不會維持太久。塔特林的高塔從未建成。這個計畫幾乎是任何時候都不可能實現：在塔特林的構想中，高塔比帝國大廈還要高好些，由一些鋼鐵螺旋和玻璃長方形交纏而成，分為三個核心部分，而三個核心部分都是各依不同速度不停慢慢旋轉。不管有沒有可行性，這個設計是充滿革命精神的蘇俄人被稱為建構主義（constructivism）的鮮明例子，在這種風格裡，現實世界是沒有重要性的，中心考量是為一件作品找到最適切的材料。

這並不是說，抽象雕塑家從不敢踏進相反的領域。就像畢卡索一九二〇年代醜化自己情婦那些油畫雖然野蠻，但畫中人的臉容仍依稀可辨，同樣地，強調絕對自由的構成主義雕塑家有時也會向客觀世界微微致意。以史密斯為例，他製作的大型金屬結構雖然跟什麼都不像，但他的一些桌子大小的「肖像」結構仍然微微肖似人體。另一方面，岡薩雷斯的鑄鐵雕塑《女人梳頭》（Woman Combing Her Hair, 1963）雖然宣稱是刻劃女人梳頭的樣子，觀眾卻怎樣看也無法從這件金屬線和彎曲金屬片構成的雕塑裡看出一個女人來。但既然雕塑家本人這樣說，他們也只好接受。

❧ ❧ ❧

事實上，雕塑家本人漸漸成為解釋自己作品的唯一權威，不然最起碼是其他詮釋者必須參照的起點。這種權威性的一個受益人是羅馬尼亞雕塑家布朗庫西。他的聲名在他在世時達最高峰，迄今不墜。史密斯把他奉為「在世的最偉大雕塑家」xlii，而其他專業雕塑家則景仰他和追隨他。他最為人所稱道的兩大特點是追求簡約和忠於所使用的材料。⑭

196

布朗庫西最著名的作品是《空中之鳥》（Bird in Space），起初（一九二三年）是用打磨光滑的大理石製作，翌年又以銅製作了一件（銅是布朗庫西最喜歡的材料）。那大概也是最著名一件現代主義雕塑，其造型像是佇立在基座上的一根修長羽毛。就像布朗庫西大部分作品一樣，《空中之鳥》是化約主義的一個極端展現。他的作品表現的是什麼，都是由布朗庫西說了算。例如，明明只是一件簡單的蛋形雕塑，他卻會說它們「刻劃」的是一個熟睡小孩或普羅米修斯（Prometheus）。《空中之鳥》也是如此：這個名字等於是告訴觀賞者，他們應該把眼前的作品看成是一扇鳥翅膀。換言之，一等雕塑家把模仿的理念棄如敝屣，他們的命名大權便大得像《聖經》裡的亞當❿，而這種大權是大部分現代主義者嚮往而又不敢指望達到的。

3

就像有些雕塑家為現代主義增添了智趣，也有些雕塑家為它增加了色情況味。最有趣的例子再一次是來自布朗庫西：哪怕是在現代主義的聖城巴黎，他一九一六年創作的《公主X》（Princess X）照樣引來撻伐辱罵。一個人用不著是色情狂才會看出，這件打磨光亮的銅製品是表現一根連著睪丸的半勃起陽具（你也可以把底部那兩個球狀物體看成乳房）。就連前衛藝術家都給它嚇了一跳，認為這東西的性暗示太昭然若揭，正因為這樣，《公主X》在一九二○年的獨立沙龍甫一展出便被撤下。就像杜象一九一七年製作《噴泉》曾引起現代主義同仁的極大不悅，布朗庫西把身體化約為性器官之舉也超過了進步分子可容忍的程度。我說過，前衛分子極少是一個意識形態一致的黨派：一個現代主義者的勇敢有時會被另一個現代主義者看成是誨淫。

我剛才扼要討論過的作品，有些是早在第一次世界大戰期間便創作出來（如布朗庫西的《公主X》和杜象的《噴泉》）。它們顯示出，一旦雕塑家擺脫「模仿」的枷鎖，就毫不猶豫地盡情利用新取得的自由。一九四五年後的前衛雕塑繼續保持這種多樣化的活力，取徑極其紛紜，沒有明確的大方向。雕塑家開始使用電線、壓克力和玻璃來創作，或是創作出盤旋曲折、內置霓虹燈管照明的繩索結構，或是創作出和實物一模一樣的「布里諾」洗衣粉盒子❶，或是創作出以真人為模特兒的慘白色灰泥人體。

不是所有現代主義的自我展示都是迷人的，而它們的出發點也不是為了迷人。它們有些是為了表現二十世紀的兇殘，有些是為了謳歌法國地下反抗軍的英勇。但也有一些雕塑家不以追求太嚴肅的主題為務，如英國的卡洛（Anthony Caro）便是一個例子。他擅長創作彩繪和焊接的結構，最受推崇的抽象作品之一是《一天清早》（Early One Morning, 1962）：那是一個長形而空洞的組合，一頭是一塊頗大的長方形鋼板，另一頭是一個向右延伸的傾斜十字架，中間雜以其他鋼鐵元素，整件作品漆成搶眼的紅色。它對觀賞者的吸引力是即時的，但這種吸引力的根源卻難以解釋。

包括卡洛在內，第二次世界大戰戰後有少數雕塑家頗具影響力，是才華略遜一籌的藝術家同仁的靈感來源。不過，大部分雕塑家都喜歡獨闢蹊徑，以此自豪。然而，到了這個時候，個人主義已經蔚為平常，以致幾乎人人都是現代主義者，也讓「現代主義」一詞失去所有實質意義。這個奇怪的轉折標示著現代主義已接近尾聲。換一種方式來說就是，新古典主義雕塑品的市場已經垮掉，但

又沒有任何非常明確的新類型雕塑可以接替它留下的空缺。

有一個涉及布朗庫西的著名插曲，強烈反映出日後現代主義雕塑家的路途將會平順許多。一九二六年，他把一尊《空中之鳥》賣給了一個美國人。然而，運到美國的時候，海關人員卻拒絕讓它以藝術品免稅通關。被視為一件「製造品」看待，要徵收售價百分之四十的關稅。布朗庫西又困惑又生氣，不得已，但事後卻把海關人員告上法庭，因為他知道，如果此例一開，他自己和其他現代主義雕塑家的收入將會大打折扣。結果，法庭判決布朗庫西勝訴，反映出現代主義者的藝術家身分已經開始得到承認。這一類圓滿結局是罕有的，但不如死硬派現代主義者所主張的那樣罕有。率由舊章的布爾喬亞社會一樣是可以歡迎標新立異的。

註釋

① 威廉二世發表這篇演說，是為了慶祝柏林的「勝利大道」（Siegesallee）修築完成。這條乖僻的大道是他下令興建的，兩旁總計豎立著三十二尊霍亨索倫家族（Hohenzollern）列祖的塑像。德皇的演說激起了各國藝術家的憤怒，因為他指責各國（德國除外）的藝術都自甘墮落。但引用的人只是引述大意，德皇本人並未真正使用「陰溝藝術」（Rinnsteinkunst）一語。他說的是，一個國家想要成為別國的楷模，則必須讓藝術的理念滲透到最底層人民，必須讓「藝術向上提升而不是向下掉入陰溝。」不過，引述者所用的「陰溝藝術」一詞卻讓這篇演講大名鼎鼎（或說臭名昭彰）。ii

② 見於史尼茨勒的日記（一九〇八年二月八日）。這不是他第一次從通向未來的特快車下車：他在一九〇八年十二月聽完羅莎四重奏團（Rosé Quartet）的演出後也是如此。該樂團演奏的曲目是《作品第十號》（opus 10），那是荀白克第二首革命性四重奏，也是歷來第一首無調性樂曲。就像其他聽眾一樣，史尼茨勒只聽得一頭霧水。他事後在日記裡寫道：「我不相信荀白克。我馬上就聽得懂布魯克納（Anton Bruckner）和馬勒（Gustav Mahler）──難道這一次我聽走耳了嗎？」在別的地方，史

③ 尼茨勒又像卡薩特斥責馬蒂斯那樣，把已經朝現代音樂邁出決定性一步的荀白克稱為「騙子」iv。

大概他最著名的一番自我說明是針對《夜間咖啡館》（The Night Café）而發——那是一幅室內景物畫，畫於一八八八年，梵谷後來把他送給了房東，抵償欠付的房租。他在信中說：「我設法要用紅色和綠色表達人類的可怕激情。我把房間畫成血紅色和暗黃色，一張綠色的撞球桌放在中央；再來還有四盞檸檬黃的吊燈，散發著橘色和綠色的光暈。我想要表達低下酒館的幽暗力量，它那魔鬼火爐般淺硫磺色的氛圍，但又賦予它一個日本式歡樂氣氛和戴達倫（Tartarin）善良本質的外觀。」vi 戴達倫（Alphonse Daudet）好幾部小說的怯懦主角。

④ 為求公道，我必須指出，即使是在現代主義時期之前，畫家會畫自己也一點都不稀奇：委拉斯蓋茲、魯本斯、普桑（Nicolas as Poussin）和雷諾茲（Sir Joshua Reynolds）全都畫過自畫像。在十八世紀中葉，德國最重要的畫家孟斯（Anton Raphael Mengs）……一生畫過八十幅或以上的自畫像。

⑤ 在這種自我指涉上，一生畫過無以數計自畫像的畢卡索可說是柯林斯的前驅。一九〇〇年，十九歲的畢卡索（當時他已小有名氣）在巴塞隆納畫了一幅精美而阿諛自己的自畫像，並在畫中寫上「我」（Yo）一字。

⑥ 對這幅自畫像的許多解讀讓人意識到解讀一幅畫作需要多麼小心。基爾希納沒有上過前線，所以他沒有什麼戰爭心理創傷是需要撫平的，而他對第一次世界大戰的態度也是複雜的。所以，把這畫解作去勢焦慮的反映或反戰宣傳都有過度簡化之嫌。

⑦ 康丁斯基畢竟只是個業餘的形上學家，有時會自相矛盾在所難免。正因為這樣，他才會在一九二一年曾經這樣寫道：「抽象藝術並不是要排除自然，正相反，它讓藝術與自然的關係變得前所未有的強烈與緊密。」xx

⑧ 這種主張並不純是康丁斯基思路內在邏輯的推演，也是他對其他俄國現代主義者的抽象油畫的一個回應，包括至上主義者馬列維奇和偉大設計師利西茨基（El Lissitzky）等人發展出的建構主義（Constructivism）。

⑨ 杜象值得我們多談談。後文將有一個段落專門談他。

⑩ 畢卡索說過：「為什麼我要給每一件作品標示日期？因為要了解一個藝術家的作品，單是知道他創作了些什麼是不夠的，還必須知道他因何創作、如何創作和在何種環境下創作。」xxi 事實上，畢卡索並沒給每件作品標上日期。

⑪ 這並不表示畢卡索的各種風格之間是彼此隔絕的。例如，在一九〇六年，當他已經開始構思《亞維儂少女》這幅把人臉和身體空前扭曲的劃時代作品時，他繪了《梳妝》（La Toilette）一畫，用寫實筆觸顯示一個漂亮裸女對鏡編結頭髮的樣子。然後，

在同一年，他又畫了一些體格強健裸女的畫像，預示著他在在第一次世界大戰之後會探索的新古典人物形象。

⑫就像彭羅斯（Roland Ponrose）說的：「認為他會在剛陷入熱戀時把女友畫成美人，會在發生衝突時把對方畫成妖怪，是殘忍和不正確的。」」

⑬雖然杜象對《蒙娜麗莎》的輕微竄改引起強烈批評，但值得指出的是，他並不是開著名肖像玩笑的第一人。這種事在報紙漫畫家之間行之有年。一八八七年，卡代（Coquelin Cadet）為《笑翻》（Le Rire）雜誌畫了一幅插畫，題為《抽菸斗的蒙娜麗莎》，描畫這位神祕女士抽著一個大菸斗，吐著煙圈。

⑭我們必須謹記，布朗庫西對「簡約」的熱情絕不是頭腦簡單所致。里德爵士（Sir Herbert Read）正確指出：「簡約不是他的一個目標，而是他不能自已地到達的結果——隨著一個人逐漸逼近事物的精髓，就會到達這個結果。」xliii

譯註

❶ 丟勒曾畫過一幅叫《悲傷者基督》的自畫像。

❷ 希臘神話中的有翼獅身女怪，常叫路過行人猜謎，猜不出者即遭殺害。

❸ 德國作家暨作曲家（1776-1822），想像力極其豐富，寫過許多異想天開的神話故事和陰森可怕的小說。

❹ 這畫是仿畫家大衛（Jacques-Louis David）的《露米埃夫人》（Madame Récamier）而作。

❺ 尤里烏斯二世是拉斐爾最重要的藝術贊助人。

❻ 古希臘神話中牛首人身的怪物。

❼ 參孫是《舊約聖經》裡的大力士，曾徒手推倒敵人整座宮殿。

❽ 這個觀念指不以石膏模型為底本、不假手助手，親手感覺材料、形塑材料的做法。被認為是「忠於材料」和「重視手藝」的表現。

❾ 指較傳統的藝術品味。

❿ 《創世紀》記載，上帝把命名各種飛禽走獸的大權交予亞當。

⓫ 這是安迪·沃荷的作品，見第九章。

小說與詩歌：心跳之間隙

Prose and Poetry：Intermittences of the Heart

一、新小說

1

如果說購買前衛藝術品的主要是較富有和家裡有空間可以擺放這些東西的布爾喬亞，那買得起現代主義文學作品的消費者顯然要多更多。就流通量來說，兩者相去甚遠，但現代主義畫家和現代主義小說家卻有一個顯著的共通之處：兩者都創作出不朽的作品，都在高級文化的歷史裡樹起了永恆豐碑。

但要接受新小說卻大不容易。在維多利亞女王主政的後半期，大部分小說讀者都會覺得現代主義小說家是在玩遊戲，是在系統地破壞讀者和作者的和諧關係。前衛小說都需要讀者極高度的聚精會神才讀得下去。商業取向的出版社不會不知道，富創意的文學作品銷路極狹；幾乎可以預知的是，現代主義小說中的經典想要出版是困難重重的，即使得到出版，銷路也註定遠低於所謂的「中眉小說」（middlebrow fiction）❶。

文評家對小說消費者的看法跟藝評家對繪畫消費者的看法如出一轍。他們把閱眾分為三大類：

第一類和人數最多的一類是「野蠻的」大眾，這類人不把前衛小說當一回事，只滿足於閱讀一些淺薄的讀物；第二類閱眾沒第一類多，但為數仍然不少，他們自覺比第一種人優越，也會偶爾接觸高級文化，但仍然極不情願閱讀需要花時間和費腦汁的前衛小說。最後一類閱眾是為數極少的菁英分子，他們可說是小說讀者中的貴族階級，對創新和實驗保持開放態度。現代主義文評家對上述第一類人──即庸俗的大多數──採取鄙夷態度，不認為他們是有救的。不過，更讓這些文評者鄙夷的是中眉品味的讀者，因為他們明明有一定的教育水平和一定的閒暇，卻不肯提升自己。這種責難並沒有在現代主義小說變得較為流行之後有所緩和。

§‧§‧§

這種對閱讀品味的貴族式不信任哪怕不值得讚揚，也是完全可理解的。就像最富創發性的現代主義畫家一樣，現代主義作家創作的東西雖然可以帶給讀者一些精緻的滿足感，但也會引起焦慮，因為它們充滿不可預測性，常常讓人摸不著頭腦。「作者接下來又會有什麼花樣？」這個問題，是前衛小說讀者常會問而十九世紀經典小說的讀者鮮少會問的。薩克雷（William Thackeray）帶給讀者的閱讀快感固然不同於特羅洛普（Anthony Trollope），而屠格涅夫（Ivan S. Turgenve）帶給讀者的閱讀快感也有異於托爾斯泰（Leo Tolstoy），但他們帶來的審美快感都相對直接，讓讀者可以專注於故事本身而不需要理會說故事的人。

這就是傳統小說家與現代主義作家最顯著的差異。傳統小說的作者不會要求讀者注意他們的技巧，但反建制的小說家卻會如此。他們就像老練的魔術師，會不斷用眩目的煙火提醒讀者，他們就站在舞台上。這倒不是說，穆齊爾（Robert Musil）或斯韋沃（Italo Svevo）等前衛作家的忠實讀者就一定無法陶醉在小說的故事裡。他們是可以這樣的，也常常會這樣，只不過，他們又總會保持警惕，

隨時等待作者玩些新花樣。

傳統小說並不一定是平板的，它們的作者也會把人物性格加以複雜化，營造懸疑氣氛，以及想辦法把結局寫得不落俗套。這些小說也常常會有驚奇，作者也會在各處布下伏線，讓主角的命運發生出人意表的轉折。但各種張力到最後總是要解決的。所以，這一類小說一定會有明確的結局，各個人物角色的命運也一定會有一個歸結。這種寫法，乃是讀者與作者心照不宣的默契——讀者所期望於作者的沒有比這更少，也沒有比這更多。

然而，到了十九世紀晚期，一些富冒險精神的小說家受現代主義主體性的誘惑，開始對主宰文壇的寫實主義風格表示不滿。左拉艱辛贏得的勝利（他的寫實小說被很多人認為是小說的一大進步）未幾即受到主要是來自左翼人士的攻擊。一八九一年，哈代（Thomas Hardy）在一篇文章裡嚴厲批評寫實主義的膚淺，指其就像是只管用科學方法探索事物的表面。他呼籲文學人應該更加力探索，更加向內省視。他引用華滋華斯（Wordsworth）的詩句說：「想要『看見存在（existence）更深細的性質，聽見人類寂靜的悲傷音樂』，不是光靠外在感官可以獲得，哪怕一個人的感官能力強似相。」i 哈代深信，有些「內在真實（inner realities）是人性的深邃處不是眼和耳所構得著，構得著它的是一種心靈感觸力，是一種對生命及其各種展現的通感能力。擁有這種天賦的人才可望對人性作出更精確的刻劃，要是沒有這種通感能力，一個作家的外在觀察力哪怕強於常人兩倍，一樣無濟於事。」

小說家迄今都一直刻意忽略掉的。

不多久之後，在一八九九年，英國詩人和文評家西蒙斯（Arthur Symons）在《文學中的象徵主義運動》（The Symbolist Movement in Literature）裡宣布（這書深具見地和先見，曾給過艾略特極大啟發），哈代揭櫫的綱領已經在被實現中。他高興地指出，一場「反抗外在性（exteriority）、反抗華麗

詞藻、反抗物質主義傳統的革命」已經發生，其所努力的是「從任何存在和可被意識感知的事物裡抽繹出本質，抽繹出靈魂。」西蒙斯力主，只有透過使用象徵，「事物的靈魂才會變得可見；也只有這樣，迄今都被包袱重壓著的文學可望獲得自由，達到純淨的語言。」ii 象徵都是一些真實（re-alities），真實得就像一個小說角色所賺的收入和選擇居住的房子，而且在一些重要方面還要更真實。「外在性」、「華麗詞藻」和「物質主義」都是對小說的汙染，一如學院派藝術是對繪畫的汙染。在西蒙斯的願景裡，小說應該追求的是靈魂深邃，其所使用的調子、手法、語言和洞見都應該跟傳統小說截然不同。追隨西蒙斯的這種期許，現代主義小說家把解剖刀深探到角色的內心深處，寫出來的作品既迷人又盤纏曲折得像迷宮，

現代主義小說的一大特點是激烈逆轉了小說的傳統空間配置，常常會用大量篇幅去描寫一個細節，或是反過來的，用一言半語便把一個角色給打發掉。例如，在《追憶似水年華》（A la recherche du temps perdu）的第一卷，普魯斯特花了整整兩頁篇幅去分析斯萬先生（M. Swann）初次吻奧黛特（Odette）的感覺，而在《燈塔行》（To the Lighthouse, 1927）裡（這是吳爾芙的兩大傑作之一，另一部是《戴洛維夫人》〔Mrs. Dalloway, 1924〕），作者對主角拉姆齊太太（Mrs. Ramsay）的死只一筆帶過。這兩部小說都是現代主義的高峰，我稍後還會再談到。現代主義小說的第二大特點是不重視情節，不像維多利亞時代小說那樣講究事件的邏輯發展順序。在狄更斯、托爾斯泰、馮塔納的小說裡，甚至是在福樓拜的小說裡，總是包含著大量情節。現代主義小說卻不是這樣。一九一八年，英國小說家辛克萊（May Sinclair）在評論桃樂斯・理查生（Dorothy Richardson）的《人生歷程》（Pilgrimage）時，帶點驚訝地指出：「這部小說沒有戲劇性、沒有情景、沒有布景。什麼都沒發生。」iii 事實上，《人生歷程》一趟激情洋溢的內在之旅，是主體性一次洋洋得意的展示，一再對小說寫作的成規作出嘲

諷。這種小說會難讀，會讓俗人嘩然，乃屬理所當然。

現代主義小說會讓俗人嘩然，另一個理由是處理性關係的手法太過坦率。凡遇到跟「性」有關的情節，傳統小說家都是輕輕帶過或語焉不詳，反觀現代主義小說家（起碼是其中一部分）卻把它攤開在光天化日之下。從前是潛文本（subtext）的東西在前衛小說家筆下全都變成了「文本」（當然，這種坦率有幾十年時間還是有限制的）。那些保護過維多利亞時代人私生活的禁忌開始瓦解，而在這件拆毀工作上，現代主義作家做了比本分還多的事情。帶頭的是法國人，而雖然其他較壓抑的國家沒有感激他們，但德國和英國的讀者還是熱烈消費從巴黎進口的不雅小說，最後又在安全距離下而仿效。福樓拜、龔古爾兄弟、左拉和他的追隨者都重新定義了何謂「文學的尊嚴」：至少在這些解放的心靈看來，「文學的尊嚴」不是寄託在小說角色的社會地位或他們的行為是否循規蹈矩，而是寄託在作品本身的文學品質。

儘管如此，與其他的顛覆比起來，現代主義小說的性坦白對讀者所構成的困擾還屬其次。像D·H·勞倫斯（D.H. Lawrence）這樣一個認為生命力體現在性行為（倒不一定是異性性行為）的小說家，會把情慾放在他小說的中心，乃是理所當然。不過，他惡名昭彰的《查泰萊夫人的情人》（Lady Chatterley's Lover, 1928）還是太大膽了，以致要經過好些年才得以合法出版，而且得到的毀譽不一。對它持負面評論的不是只有傳統道德的捍衛士：包括吳爾芙在內的一些現代主義者一樣嚴峻批判此書粗俗和意識形態僵化。

總之，現代主義小說既動搖了傳統的文學成規（講究前後一貫、按時間順序發展、有結局、對敏感題材保持緘默等），又把目光轉向了內心世界。現代主義者的鏡子照見的主要是作者本人。一個好例子是現代主義小說的經典之作《偽幣製造者》（The Counterteiter, 1926）——紀德最別出心裁的

一部作品。書中主角愛德華（Edouard）想寫一本叫《偽幣製造者》的小說，而紀德則在小說裡大量引用主角的日記，以顯示主角為創作而構思的過程。所以，如果說紀德的《偽幣製造者》是關於什麼的話，便是關於一部叫《偽幣製造者》的小說。它鮮明地縮影了現代主義者對傳統小說創作成規的不滿。

二、以貝內特先生為戒

1

在這種熱騰騰的氣氛中，現代主義的文評家很自然會把批判矛頭指向各種文學八股。這種批判持續到第一次世界大戰之後，反映出各種小說八股在戰後仍大為流行。一九二四年，吳爾芙在劍橋大學進行了一次中氣十足的演講，歸納出有哪些文學八股是她去之而後快。演講的題目是「貝內特先生與布朗太太」（Mr. Bennett and Mrs. Brown），主旨在於說明小說角色應該如何塑造。吳爾芙的措詞也許帶點黨同伐異的味道，有一點點誇大其詞，但仍然力度十足。在這個演講中，她作出了一個著名宣布，說是在距當時的二十多年以前，也就是「一九〇〇年十二月前後，人類角色改變了。」iv

又補充說：只可惜最著名的三位英國小說家——威爾斯（H. G. Wells）、高爾斯華綏（John Galsworthy）和貝內特（Arnold Bennet）——卻拒絕肯定這種改變，也不肯加入這種改變。在演講中，吳爾芙藐稱這三人為「愛德華時代人」，而在其他地方則藐稱他們是「物質主義三人組」（我們記得西蒙斯也責難過物質主義），指他們在塑造角色時都太狹隘、太馬虎，以致產生不出歷久不衰的作品。

吳爾芙不懷好意地舉出貝內特的小說角色為例。她這樣引述貝內特自己說過的話：「好小說的基礎不是別的，就是人物的塑造。風格、布局、新穎的觀點都很重要，但是比起人物的栩栩如生，這些考慮都微不足道。一部小說就會有傳世的希望，否則就註定會被人遺忘。」吳爾芙表示她同意這見解，「我同樣相信……小說的重點在角色……是在表現角色而不是說教、唱歌或歌頌大英帝國的輝煌。」v 那麼，貝內特又是怎樣在自己的小說裡誤用了自己的原則？

為了回答這個問題，吳爾芙舉出她最近在火車上碰到的一個老太太為例，並給她取名為「布朗太太」。吳爾芙問聽眾：如果由三位「愛德華時代人」來描寫布朗太太，他們會怎麼個描寫法？答案：如果是威爾斯，他會為布朗太太描繪一個烏托邦的未來；如果是高爾斯華綏，就會把她描寫為工業資本主義的受害者。至於貝內特（他是吳爾芙的真正靶子），則會把目光固定在一些跟布朗太太無關的外在事物。如果不信，不妨翻開貝內特的小說《希爾達‧萊斯韋斯》（*Hilda Lessway*）看看：裡面寫的淨是女主角希爾達站在窗前看到哪些景物，她住的是什麼樣的房子，她鄰居是哪一類的人，全都鉅細靡遺。然後貝內特告訴讀者，希爾達聽到了媽媽的聲音，「但我們卻聽不到她媽媽的聲音，也聽不到希爾達自己的聲音；我們只聽到貝內特先生的聲音，聽到他告訴我們各種有關地租、自由租、公簿租和罰金的數額。」吳爾芙由此指出：「布朗太太明明就坐在火車裡，但三個『愛德華時代人』都沒有看她一眼。」由此可見，這幾位作家使用的文學工具「不是我們應該使用的」vi 。

如果我們知道吳爾芙這時期正在創作《戴洛維夫人》，便會更理解她何以對貝內特深感不滿——《戴洛維夫人》在每一個方面都跟《希爾達‧萊斯韋斯》南轅北轍。吳爾芙指出，英國讀者在三位「愛德華時代人」的調教下，都相信一個老太太只有在以下情況才成其為老太太……「老太太有

房子，有父親，有收入，有僕人，有熱水袋。」但這些被貝內特及其追隨者鮮明刻劃的細節會讓我們對一個老太太多了解一點嗎？答案不言自喻，而吳爾芙也取笑說他們這種寫法大概只是為了符合暢銷小說的公式。至此，一個結論便無法避免了：「如果我們相信小說首先是寫人，其次才是寫他們所住的房子，那麼我們就不能不說，把這個次序倒過來是錯誤的。」vii

2

我們知道，尼采在一八八〇年代說過，他期望心理學有朝一日會成為一門獨領風騷的學科，會成為眾科學之后（queen of sciences）。現代主義小說家就好像聽到了這番話一樣，莫不卯足勁，讓他可以願望成真。如果一定要給這種努力一個誕生日期的話，那最有可能的日期便是一八八七年，因為迪瓦爾丹（Edouard Dujardin）的《月桂樹被砍》（Les Lauriers sont coupés）正是出版於這一年。迪瓦爾丹更為人知的身分是雜誌主編而不是小說家，反對文學中的寫實主義和哲學中的實證主義不遺餘力。踔步浪漫主義者在七十五多年前建立的傳統，他希望跟有志一同的人一道把世界給「重新魅化」，因為他相信，啟蒙運動已經把世界化約成了乾巴巴和無聊透頂的東西。一八八五年，他與一群同道創立了《華格納評論》（La Revue Wagnérienne），翌年又創辦了《獨立評論》（La Revue Indépendante），兩者都是象徵派的喉舌刊物。象徵派由一群嫌左拉不夠前衛的前衛作家組成，他們人數雖少，影響力卻不小。

迪瓦爾丹的《月桂樹被砍》是對現代主義的一個傑出貢獻。在這小說裡，幾乎什麼事情都沒發生，換個方式說就是，它所有發生的事情都是發生在一片布幕後面。這書主要是由主角和一個朋友

散步時的談話構成：這個主角迷上一個女的，滿腦子性幻想，不斷把這些幻想告訴朋友。第三個角色是他迷戀的那個年輕女演員，兩人也老是散步，老是談話。故事最後，女主角約男主角幾天後到一個地點會面，但男主角最後決定不赴約。這就是全部的故事。

但這小說的文本下面另有一個潛文本：它表現在主角的沉思默想、表現在作者對主角所受內、外界刺激所起反應的描寫，換言之是表現在主角的內心對話。迪瓦爾丹稱這種技巧為「內心獨白」（monologue intérieur），其致力的是把角色的無聲語言給寫出來。它要比純粹意識流的手法略有條理，因為後者完全是自由聯想，而前者往往靠聲音的相似和突然的回憶來連結思緒。但兩者都是把敘述主體經驗的擔子交到角色身上，情況頗像一個演員透過旁白向觀眾透露他的隱密感情。

「內心獨白」是朝給心理學封后所邁進的一大步。今天，迪瓦爾丹在文學史裡沒沒無聞，而他那本實驗性小說據說也只賣出幾百本，而且很快被完全遺忘。但他為數不多的讀者中卻有一個沒忘記他，那就是喬哀思。日後，出於感激，喬哀思把一本簽了名的《尤利西斯》（Ulysses）寄給迪瓦爾丹，又稱自己為「不知悔悟的賊」。下文，我們將會看到他用不必道歉的竊佔行為幹了些什麼。

3

迪瓦爾丹是個不自覺的先鋒，大膽地闖進了一片新天地，大大強調出現代主義小說是一種主體性的習作。但光是這一點並不能讓現代主義小說有別於他們維多利亞時代的祖輩：在小說裡進行心理探索完全不是新鮮事。幾乎從小說一誕生開始（到了十八世紀中葉更是如此），小說就把心靈生活納為自己的領土。在《湯姆·瓊斯》（Tom Jones, 1749）的序章中，菲爾丁（Henry Fielding）明明白

白說過：「我們在這裡要提供的不過是人性。」然而，他又補充說，「人性」只是個總稱，其內容是如此包羅萬象，以致想要「窮盡這麼廣闊的一個主題」幾乎是不可能的viii。《湯姆‧瓊斯》雖然穿著書信體的衣服（書信體小說直至法國大革命以前都是小說讀者的寵兒），也雖然會不時插入一些作者對角色的評論，但此書仍然是以為人類行為提供指引作為己任。它顯示出嚴肅的小說需要有可信的男主角和女主角，而不是把人物套進刻板的模子裡。對自稱從事文學創作的小說家來說，他寫出必須是可信的角色、可信的動機、可信的環境和可信的內心衝動。

因此，現代主義小說的真正原創性與其說是發現了心靈領域，不如說是給它重繪地圖。它的實驗性手法是為了挖得更深（比傳統小說家深更多）而設計。現代主義筆下的小說將會愈來愈像意識小說，而他們各種讓閱讀大眾受不了的技巧都是一種為此而設計的工具。事實上，現代主義小說家有時還會超越意識的層面，例如，在小說《梵諦岡地窖》（*Lafcadio's Adventures*, 1914）中，紀德就讓男主角拉夫卡迪奧（Lafcadio）執行了一趟「無動機」的犯罪。這罪行固然是男主角所犯下，但犯罪動機卻是深藏在犯罪者的潛意識裡，抗拒任何理性的解釋。由此看來，弗洛依德的探索技巧應該是不會讓這一類小說家感到陌生的。

但並不是所有想「聽見人類寂靜的悲傷音樂」的小說家都會訴諸非傳統技巧。有時他們照樣會徵召傳統技巧來達成一些激進目標。多產小說家和前衛主編福特（Ford Madox Ford）把這些審慎的創新者稱為「印象主義者」，因為這些人更感興趣的是自己對客觀世界的反應而不是客觀事實。①但不管是謹慎的現代主義小說家也好，是大膽的現代主義小說家也好，致力的莫不是捕捉住思考中的心靈、做夢中的心靈、猶豫中的心靈、渴望中的心靈或衝突中的心靈。他們其中一些人（例如反諷大師湯瑪斯‧曼〔Thomas Mann〕）會透過閱讀精神分析著作來豐富自己，但沒讀過弗洛依德的小說

家（如普魯斯特）照樣問得出弗洛依德式的問題。他們都是些讀心者，見證出現代主義方法的廣泛多樣。

§‧§

　　站在現在回顧，我們很可能會覺得現代主義小說的革命是按部就班，經歷過一些有邏輯順序的步驟，最後才到達文學激進主義的頂峰。但這把現代主義歷史看得太有條理了。以迪瓦爾丹為例，他早在喬哀思展開探險的好些年前便已探勘過現代主義小說的核心地域。類似他的人不只一個，這些人對追求真理的熱情並不亞於十九世紀的寫實主義者，不同的是，他們會給真理的定義加入一個新的面向。在這些先驅者中，有兩位現代主義小說的巨人分外突出：挪威人哈姆生（Knut Hamsun）和奧地利人史尼茨勒（Arthur Schnitzler）。

　　哈姆生是怪胎中的怪胎，是小說史中一個極端孤立的人物，也是最顛覆性的現代主義者。身為一個主要是自學成功的圈外人，不管哈姆生後來有多少讀者，也不管他在一九二〇年獲得了諾貝爾文學獎，他始終是個圈外人。他的第一部成熟小說《飢餓》（Hunger）至今還會讓人瞠目結舌。他在《飢餓》之前已經寫過一些小說，但幾乎引不起公眾迴響。一八五九年，哈姆生出生於挪威的外省地區，身強體健而意志堅強。他一直在家裡的農場工作，到二十歲才逃到奧斯陸追求自己的志業：文學。他常常三餐不繼，後來，他兩度（一八八三年至一八八八年間）跑到美國碰運氣，幹過各種雜活（農場工人、電車司機和理髮師），期間繼續寫作。美國行的唯一收穫是讓他寫出一本小書，模倣其他自以為高人一等的旅客報導，指責美國是個沒有禮儀、沒有文學和沒有文化的國家。

　　一八九〇年，他在奧斯陸獲得了突破。《飢餓》基本上是一部自傳，但透過魔法般的筆觸，哈姆生把它變成了藝術品。主角是個身無分文的傢伙，常常挨餓，一再因為交不起房租而被趕出破漏

的房間。儘管活得潦倒，他卻孜孜不倦而鉅細靡遺地記下自己的所有心思意念，故事結束時，這個

無名無姓的主角唱著歌，坐在一艘船上離開挪威。直到喬哀思的後期作品出現以前，哈姆生的意識

流技巧都無人可以超越。

但哈姆生會使用意識流的技巧，並不是一時靈感神來，或只是出於一時興起：他早在寫作《飢

餓》以前便深思熟慮，而且在日後的小說裡一用再用。一八九〇年，也就是《飢餓》出版的同一年，

他在一篇先驅性的文章裡指出，捕捉心靈最細微隱約的活動，是小說家無比重要的責任。他說，這

些細微隱約的心靈活動「只會停留一秒鐘，頂多是一分鐘，如同一道閃爍的流光來去匆匆。但是，

它們在消失前卻會留下印痕，留下某種印象。」它們是「心靈深處不為人知的隱密擾動，是無以數

計的混亂印象，是需要用放大鏡才看得到的幽微想像力活動，是思想和感情的隨機發展，是頭腦和

心靈的無蹤跡漫遊，是神經系統的奇怪作用，是血液的低語，是骨頭的懇求，是心靈的無意識生

活。」ix拿一面放大鏡照看自己，專心追蹤轉瞬即逝的印象，體察心靈與身體的相互作用，接受思

想看似非理性的一面——這些要求，加上哈姆生使用的各種形容詞（「幽微」、「隨機」、「無蹤

跡」和「無意識」等），全都構成了現代主義小說的扼要綱領。那是一種沒有沙發的精神分析。❷

十年後的一九〇一年，奧地利劇作家與小說家史尼茨勒在其精采小說《古斯特少尉》（Leutnant

Gustl）裡，給了內心獨白的手法一次最恰到好處的運用。史尼茨勒沒有以作者身分在小說裡發表任

何意見，整個故事都是由主角的思緒獨自牽引，充分體現出福樓拜嚮往的理想境界：作者應該完全

隱形。小說主角古斯特是個貴族，在奧匈帝國軍隊服役，為人自大、草包和自我陶醉。有一個晚上，

他在演奏廳擁擠的衣帽間為一些雞毛蒜皮小事跟人發生爭吵（他自己挑起的），惹得對方大怒，約

他第二天早上決鬥。接下來整個晚上，古斯特都在維也納街頭躑躅，為自己第二天可能會喪命而忐

奧地利最知名的劇作家、小說家和詩人史尼茨勒。

忑不安。他考慮過要自殺，考慮過（哪怕寫東西不是他的長才）要給父母和妹妹寫一封告別信。他回憶起愛他又被他拋棄的情人阿黛拉（Adele）。想起對方痛哭流涕的樣子，他雖然感到後悔，卻又不無得意：「我一生中從未看過一個女人哭得那麼淒涼⋯⋯事實上那是我一輩子最甜美的回憶。」x然後他又好奇，如果自己死了，他一票好朋友和當前的情婦會不會感到難過。在故事最後，約他決鬥的人突然中風，讓古斯特如釋重負。

雖然《古斯特少尉》具有高度原創性，但這原創性的光芒卻多少被史尼茨勒的諷刺激情所蓋過。身為一個政治自由主義者，他最受不了的莫過於「勢利眼」（他認為這是他時代的主要惡習）、「決鬥」（一種他熱烈反對的貴族習尚）和「厭女症」（但他自己在這方面的紀錄並非無瑕）。全文約一萬二千字的《古斯特少尉》是對奧匈帝國君主制度的一個撻伐。

這反映出，現代主義者並不是一定要秉持「為

藝術而藝術」的原則。儘管如此，在《古斯特少尉》這樣的準政治文本裡，藝術家的最高主權性仍然顯得不容侵犯。在後文我們將會一再看到，其中一些最成功的前衛小說和前衛戲劇都是帶有政治的弦外之音。雖然畢卡索和塞利納（Louis-Ferdinand Céline）一個是左派而一個是右派，但這種政治立場上的分野並沒有減少他們的現代主義成色，也沒有減少他們對學院派藝術的敵意。

三、四位現代小說大師

1

亨利・詹姆斯、喬哀思、吳爾芙、普魯斯特——這個小說家的四重奏是無可超越的。但這份名單是可以擴大的，不同的人會加入不同的名字：湯瑪斯・曼、康拉德（Joseph Conrad）、勞倫斯、福克納，或某個西方世界少人聽過的印度或韓國諾貝爾獎得主，都是可能人選。我會在本書中挑上述四位討論（外加一個卡夫卡），主要是因為他們是避不開的，也是因為他們在反對傳統小說技巧的立場上雖然一致，但他們探入小說角色內心世界的方法卻截然不同，各有各的蹊徑。

§…§

乍看之下，把亨利・詹姆斯定位為現代主義者不無疑問，因為他的二十幾本小說和幾十篇短篇故事看來都是遵從傳統法則的：情節不斷向前推進；一定有結局（他有些小說是把謎底放在最後一段甚至全書最後一個字揭曉）；對話都是採取自然主義筆法；作者顯得無所不知，隨時都會在故事中發表意見；語言雖然精練，但用字還不致冷僻到讀者有需要查字典的程度。然而，在詹姆斯的作

品中（特別是晚期小說）卻有一些成分無比新穎和出人意表。他對意識的探索從不怕艱畏難。透過角色的高密度對話和作者自己的插話，詹姆斯既編織出一個複雜的網絡又帶來這網絡的逐漸釐清，一步一步抵角色內心深處的祕密。饒有反映性的是，雖然詹姆斯過世前（他卒於一九一六年，享年七十三歲）已是英美兩國的知名作家，但從不是暢銷小說家。需要再經過一代飽學而雄辯的仰慕者的努力，他才躋身小說家梯隊的最頂列，被認為是最現代的現代主義者之一。

就像我暗示過的，詹姆斯能夠到達這種成就高度，是因為他有著外科醫生一般的精準，能解剖出人物思想與行為的最微細動機。他產量可觀的小說主要是環繞以下幾個主題：純真美國人與腐敗歐洲人的對比；藝術家跟自己與讀者的角力；惡的入侵（他寫的鬼故事讓人毛骨悚然）。他最後出版的三本小說——《慾望之翼》（*The Wings of the Dove*）、《奉使記》（*The Ambassadors*）和《金碗》（*Golden Bowl*）——是在一九○二至○四年間一口氣完成，全都篇幅可觀、內容扎實，顯示出他具有一根敏銳度無可比擬的天線。這些小說都不是太容易閱讀，所以要過了好些年，才開始有比較多的讀者願意掏錢購買，甚至進而享受它們的內容。不過，除了在大學的門牆內和文學雜誌的小圈子裡，這三本傑作並未爭取到太多追隨者。這是讓人遺憾的，但何以詹姆斯的前衛小說迄今都只是文化菁英的魚子醬，卻不難了解。

2

詹姆斯和喬哀思是最南轅北轍的兩個小說家，因此，艾略特竟能同時推崇這兩個人，不能不讓人刮目相看。從艾略特可以把自己的鑑賞直徑拉到如此之大，證明了（如果還需要證明的話）現代

主義的驅力是一股強烈的統合力量。他能夠欣賞詹姆斯並不奇怪，兩人有太多相似之處：詹姆斯是美國人，卻選擇自我放逐，定居在英國（艾略特也是如此，他在一八七六年三十三歲時選擇定居英國）。另外，詹姆斯是個最一貫、最專注的作家，勇於批判庸俗的文評家和讀者大眾，其文章就像一把利刃，帶著明知不可為而為之的精神努力想把文學給搶救回來。艾略特辛辛勤勤耕墾自己的詩歌志業也是為了如此。

艾略特鍾愛喬哀思的理由則沒那麼不言自喻。一九二三年，他這樣寫道：「我主張這書是對當今時代最重要的表述。是一本人人都受惠且沒有人可以迴避的作品。」xi「寶石商風格」的大師海明威（Ernest Hemingway）說過同樣的話，只是遣詞沒艾略特那麼文雅：「喬哀思寫了一部他媽的棒透了的書。」xii能夠得到兩位現代主義大師的由衷致敬，喬哀思的不同凡響可見一斑，而艾略特會提到「當今時代」更是畫龍點睛：雖然不是個慷慨的人，但喬哀思「與時代同步」的特質卻不能不讓他動容。xiii

〜〜〜

喬哀思大半生都選擇自我放逐。在《尤利西斯》的結尾處，他列舉了他寫這書期間待過那些地方：「特里雅斯特（Trieste）──蘇黎世──巴黎」。不過，在某個意義下，他又從未離開過家鄉。一八八二年生於都柏林，喬哀思在二十歲時離開愛爾蘭（一個他認為被迷信和沙文主義淹沒的地方），此後大半生都住在歐洲大陸。不過，他的作品全都與都柏林有關。一九一四年，他出版了一本篇幅輕薄的短篇小說集《都柏林人》（Dubliners），而顧名思義，這書就是以他誕生的城市為背景。一九一六年出版的《青年藝術家的畫像》（A Portrait of the Artist as a Young Man）也是如此。這書是《尤利西斯》的一個綵排，而《尤利西斯》大概是所有現代主義小說中最知名的一本，講述的是兩

個在都柏林到處逛的角色）。喬哀思最後一部小說《芬尼根守靈記》（*Finnegans Wake*, 1939）同樣是以都柏林為背景（「背景」兩個字在這裡用得很勉強，因為這書嚴格來說是沒有內容的，儼如是由雙關語和各種語言實驗編織成的一張夢幻掛毯）。就手法來說，《芬尼根守靈記》是喬哀思把現代主義推到最極端的小說，不過，它對日常語言的疏遠是如此之甚，以致幾乎沒有讀者可以卒讀。

喬哀思帶有最顛覆性的現代主義者的所有胎記：學富五車、富於文學暗示能力、對外國語言玩弄自如、想像力天馬行空，以及樂於侵犯被奉行了幾世紀的寫作清規誡律。他的異端行徑數不勝數。《尤利西斯》的誕生過程非常漫長，書中一些重要段落早在一九一八年便在一本前衛文學雜誌刊登過，而且馬上獲得熱烈迴響。在《尤利西斯》還沒有整本刊行以前，文評家雖然對已發表的片段深感不自在，仍然承認這書的威力不容置疑。一九二一年，著名的英國意象派詩人和雜誌主編奧丁頓（Richard Aldington）提醒讀者，千萬要慎防《尤利西斯》的破壞力量。

奧丁頓是個心口如一的現代主義者：先前，在一九一四年，他雖然對《青年藝術家的畫像》多所保留，但還是努力克服自己的不信任，容許這書在他主編的文學雜誌《利己主義者》（*The Egoist*）連載。他這樣說：「老實說，《青年藝術家的畫像》是骯髒的，但卻有一些精美段落。描寫主角迪達勒斯（Dedalus）的『理想主義』如何與愚蠢醜陋世界角力的部分非常動人。」奧丁頓承認，這書讓人有權對喬哀思寄予厚望：「我們覺得這個人超有才華又超有感受力。」然而，讀了《尤利西斯》之後，奧丁頓卻覺得期望落空。他在書評裡指出，這本書「比喬哀思先生寫過的任何小說都更苦毒、更骯髒、更挖苦得兇。」奧丁頓認為《尤利西斯》是對「人性的極端侮辱」、聰明卻不機智、而且調子太消沉了。他說，《尤利西斯》就像《青年藝術家的畫像》一樣，雖然包含笑聲，但那卻是「一種粗礪的嘲笑聲」，跟拉伯雷（François Rabelais）的健康笑聲相去不可以道里計。儘管如此，奧丁頓

還是願意承認，這書值得引起廣泛注意：「從藝術的觀點看，喬哀思先生的寫法不無道理，他可說是成功寫出一部不同凡響之作……但從人類生活的觀點看，我肯定他是錯的。」xiv

有效率地列舉出《尤利西斯》用了哪些風格技巧以後，奧丁頓認為，這書的內容儘管是不良示範，書中的技巧卻奪目而誘人。「喬哀思先生對角色分析的細緻入微程度超過我讀過的任何作家。」

一言以蔽之，這小說是「一份讓人瞠目結舌的心理學報告……幾乎在每一個情況中，作者都達到了他想取得的『效果』。作者對文字的駕馭出神入化，能表現出任何他想表現的東西：蕭穆的東西、反諷的東西、讓人作嘔的東西、陳腔濫調的東西、挖苦的東西。」奧丁頓用道德標準來評價《尤利西斯》的做法，是包括王爾德在內的許多現代主義者都不以為然的。然而，就連吳爾芙那樣高純度的現代主義者一樣部分同意奧丁頓的看法。

3

喬哀思的小說革命讓吳爾芙內心掙扎了許多年。在她看來，喬哀思是少數幾個（另兩位是葉慈和蕭伯納）掀起一九一○年十二月那場小說角色大革命的人。但她對喬哀思的觀感卻又是複雜的。

從她寫給喬哀思的短信，我們知道她把思想引入小說的做法表示嘉許：她自己當然也是抱著同樣的創作動機。然而，在〈貝奈特先生與布朗太太〉中，她卻又這樣說：「《尤利西斯》中表現的猥褻是刻意經營出來的，就像一個人在忍無可忍之中，為了呼吸而打破窗子。有時，當窗子被打破，他是光彩奪目的。但這是何等的浪費精力啊！」xv 她覺得《尤利西斯》欠缺教養和有些部分無聊乏味。這是另一個例子，顯示出不同現代主義者對一些基本問題的看法並不一致。

《尤利西斯》那些困擾奧丁頓和吳爾芙的段落，只是讓此書遲遲無法跟讀者大眾見面的理由之一。第一版的《尤利西斯》因為是由畢奇（Sylvia Beach）的莎士比亞書店出版，其印量不會大自可想見（只印了一千冊）。第二和第三版的印量比較大，但卻被英國和美國郵政當局以誨淫的理由加以沒收。要到一九三四年初，《尤利西斯》才得到正式的出版許可，由紐約的「藍燈書屋」（Random House）出版。這是拜一個歷史性判決所賜：法官伍爾西（John M. Woolsey）不嫌麻煩地把全書讀完，然後裁定它是文學，不是色情作品。先是由一家小出版社出版，然後歷經法律折騰，最後由一個睿智的法官還其清白——試問還有什麼歷程比這更讓一個現代主義者顯得是個現代主義者？

⁂

喬哀思把《青年藝術家的畫像》的背景連同主角迪達勒斯一起帶進了《尤利西斯》。基本上，《尤利西斯》寫的就是斯蒂芬和另一個主角布盧姆（Leopold Bloom）在都柏林溜躂的經過。兩人逛了大半個都柏林，去了一家小酒館、一家報社、一間婦產科醫院、一座公共圖書館、一座墳場、一家書店和一家妓院。不管喬哀思對愛爾蘭有多疏離，他仍然堅持要寫自己最熟悉的地方，這讓他的小說擁有一個牢牢的現實地基。

但這小說變化多端的文字技藝要更加讓人動容。葉慈曾經帶點保留地這樣讚美喬哀思玩文字的功力：「他像隻大山貓一樣愛殘忍把弄手中獵物。」xvi 單一個例子便足以說明他對各種語言文字的出入自如。在第十四章，寫布盧姆前往婦產科醫院探視即將臨盆的博福伊太太（Mrs. Purefoy）時，喬哀思玩興大發，一口氣用了二十幾種文體來模擬胎兒在母體內發育成熟的各個階段。這些文體包括了古英文、伊麗莎白體、米爾頓體、班揚體、維多利亞時代英語等等，到最後則是——正如他告訴畫家朋友巴根（Frank Budgen）的——「一個可怕的大雜燴，把洋涇濱英語、黑人英語、倫敦東區腔、

愛爾蘭腔、鮑威利俚語和蹩腳打油詩共冶一爐。」xvii奧丁頓不是唯一讚嘆喬哀思能用文字表現任何東西的人，大有影響力的英國文評家默利（John Middleton Murry）也曾形容他是個「半發瘋的天才」xviii。這是個讚美，又是個有保留的讚美。事實上，除了艾略特以外，每個讚美喬哀思的人莫不語帶保留。

因為，他的革命性格已經強得超過其他革命分子所能欣賞的程度。然而，喬哀思的才華不是用在展示他的機智和學問，而是在把角色寫得比歷來的小說家更有血有肉、栩栩如生。他說過，只要為一段文字找到適當的文體，那他剩下的工作就只是把每個字詞擺在最恰當的位置。這解釋了何以《尤利西斯》有些段落的音樂性與「詩性」要強於散文性。不過，最讓讀者難以忘懷的，還是那些從角色心靈裡一瀉而出的意識流。這些意識流一大段接一大段出現，並在全書的最後部分達到最高峰：那是布盧姆太太摩莉（Molly）的內心獨白，大概也是現代文學裡最著名的一篇意識流書寫。

作者用了二十五頁篇幅去寫這段意識流，其中沒有半個標點符號，以免摩莉奔流而下的思緒受到阻緩，而這也使得結尾處的句號儼如一場小爆炸。對喬哀思來說，摩莉就是現代的珀涅羅珀（Penelope）❸，而他會安排兩個主角碰面，最終就是要朝這一幕移動。那時已是夜深，布盧姆在紅燈區遇到喝醉又被打傷的迪達勒斯，出於一種類似父親關懷兒子的心情，他把迪達勒斯送回家裡去。這兩個大不相同的人在白天已經碰過好幾次，而作者會把他們拉在一起，用意至此揭曉：是要讓他們重演一齣歷史悠久的「父子之愛」的戲碼。這時，摩莉也從睡夢中醒了過來，讓作者可以探索另一種現代主義者喜歡探索的愛：情慾之愛。

摩莉的內心獨白精力旺盛而庸俗，主要是回想起過去與現在她跟一些男人之間真實與幻想的情慾記憶，對細節的交代詳細得讓人難為情。她是不使用委婉語的（「他吸了許久，讓我的乳房更硬

挺，他把它們喊作『口渴的奶奶』，而我只能笑著說：『對啊。』xix，因為在喬哀思的象徵系統裡，她所代表的是大地之聲。她最渴望的東西正是丈夫所無法給她的：性慾滿足。

摩莉的慾火也許是包不住的，卻絕不是陰險或不知感激的女人。神遊過幾段通姦的回憶以後，她的思緒最後回到丈夫身上，回想起當初布盧姆在直布羅陀向她求婚的情景。整段意識流的最後一個字（也是全書最後一個字）是喬哀思經過精挑細選的：Yes〔好／是的〕。他告訴巴根，那是語言中最正面的一個字眼。摩莉像著魔似的把它重說了好幾遍：

哦　大海　深紅色的大海　就像火似的　還有那壯麗的落日　再就是阿拉梅達園裡的無花果樹　是的　還有那一條條奇妙的小街　一座座桃紅天藍淡黃的房子　還有玫瑰園茉莉花啦天竺葵啦仙人掌啦　在直布羅陀當姑娘的時候　我可是一朵山花兒　是的　那天我像安達盧西亞姑娘們常做的那樣　頭髮上插了朵玫瑰　是的　他在摩爾牆腳下吻了我　於是我想　他也不比別人差呀　於是我用眼色要他再求我一求　於是他問我　願意嗎　來嘛說聲好吧　於是　我伸出兩手摟住他　摟得緊緊的　讓他能感受到我那香氣襲人的乳房是的　他那顆心噗噗亂跳　於是我說　好　我願意。xx（譯按：原文並無標點或斷句。）

§‧§

有些現代主義者大大稱讚《尤利西斯》是一篇生命之愛的宣言，而未能看出其主要宗旨的人則主張應予查禁。這不奇怪：正如我們一再看到的，現代主義本來就容易把易受驚嚇的人給嚇著。

《尤利西斯》既是最無所拘束的小說，又是最知所律己的小說。任性與律己之間的豐饒張力讓

它成為了唯有現代主義者（他們受惠於古人又不為古人所囿）才寫得出來的小說。喬哀思絕不是把文學傳統晾一邊的：但丁（Dante）、莎士比亞和荷馬的身影（又尤其是荷馬）在書中隨處可見。不過，他完全是按照自己的需要在運用這些古代的巨人。因為擁有驚人的語言敏銳和豐沃的想像力，喬哀思知道自己在創作中有失控的危險。正因為這樣，他才會把他的鉅著寫成一部現代的《奧德賽》（*Odyssey*），透過嚴肅地諧仿一部古代經典，用一個結實的框架讓全書的結構保持統一，不致分崩離析。艾略特深有見地指出，喬哀思會使用一個古代傳說作框架，目的「只是為了把當代歷史紛然雜陳的龐大全景給控制住、條理化，使之變得有形象、有意涵。」xxi 雖然喬哀思應該不會願意為艾略特鄙夷自己時代的態度背書，但他應當會承認，自己徵召尤利西斯神話是為了控制住自己過度豐富的想像力。

喬哀思還有別的方法約束他的龐然巨物。他喜歡在一些戰略性位置放入一些字詞、意象或基調，然後到了適當時候再把它們喚起，讓全書不著痕跡地交叉指涉，形成一種連續性與首尾呼應。另外，誠如他向巴根指出的：「我的書是一部人體的史詩。」xxii 這表示，書中的每一章都像人體的一個器官，各司其職。顯然，喬哀思心目中的理想讀者都是些超細心和超能夠聚精會神的人。

這樣的讀者很快便會看出，《尤利西斯》包含著一個匪夷所思的諧仿：布盧姆在書中的一天經歷事實上是在重演了一趟古希臘英雄的冒險之旅。但作者為什麼要讓一個平凡的小布爾喬亞在二十世紀初（精確日期是一九〇四年六月十六日）的都柏林以一種凡俗的方式經歷尤利西斯的高貴經歷呢？對於這種帶有巨大高低落差的平行性，有兩種可能的解釋。第一個解釋是喬哀思要借古諷今，要用古代人的崇高批判現代人的卑瑣。然而還有一種解釋方式，而這解釋應該是喬哀思的本意所在：他是要顯示布盧姆是個有尊嚴的人，有能力應付任何不利的處境，值得受到尊敬。以一種有血有肉

的方式，布盧姆體現了何謂（藉波特萊爾的話來說）現代生活的英雄。

布盧姆也許只是個卑微的報紙廣告招攬人，而妻子又水性楊花，但多少擁有些學識，也有著一定程度的勇氣和好奇心。這些特質讓他夠資格成為迪達勒斯的夥伴。迪達勒斯就像布盧姆一樣，是個自由主義者，對都柏林人的地域主義、狹隘心態和牢牢的天主教信仰深感不滿。他也討厭自己圈子那種以嘲笑猶太人為樂的態度──布盧姆會是個猶太人一點都不偶然。但對喬哀思來說，尤利西斯擁有的品德還不只這些：他說過，尤利西斯是文學中最完整的一個人，遠比跟魔鬼打合約的浮士德（Faust）完整，也遠比遊歷過地獄的但丁完整，因為他同時是兒子、父親、愛人、朋友、戰士、戰友、智者和好人。在尋找一種無利害考量的主體性時，喬哀思向讀者展示了一個現代主義文學最絕俗的發明。他有一次不經意地說過，他筆下的布盧姆就是**每一個人**（Everyman），而我們不妨補充的是，這個「每一個人」是個撕下一切社會偽裝、一切文化虛矯的人。

4

喬哀思和吳爾芙的審美意識明顯是站在現代主義光譜的兩個極端：前者火熱熱而後者冷冰冰，前者話多而後者吝惜文字，前者的世界巨大、擁擠而五光十色，後者的世界則高度濃縮。喬哀思的《尤利西斯》和吳爾芙的《戴洛維夫人》都是寫發生在一天內的事情，但前者儼如是用機關砲連續轟擊目標，後者則宛如狙擊手的單發射擊。一九一八年四月，吳爾芙和丈夫經營的小出版社本來有機會出版還在創作中的《尤利西斯》，但她最後放棄這個機會，而理由不只是銷路上的考量：她不喜歡她讀到的東西。在寫給好朋友斯特雷奇（Lytton Strachey）的信中，她這樣說：「他的方法是很複

雜的，但我相信，這方法歸根究柢只是把解釋刪掉，放入帶破折號的思想。」[xxiii]這是典型的吳爾芙式機鋒，用一句話就濃縮了她與喬哀思之間的差異：他放入思想之處她會只放入破折號。

事實上，吳爾芙並不像布盧姆斯坦伯（Bloomsbury）神話所傳言的那麼拘謹，或說的那麼冷冰冰。她對愛與恨（男女之間或父母子女間的恨意）都有坦誠甚至激烈的描寫，無懼於剝開層層存在伊底帕斯情結。例如，她曾在《燈塔行》裡這樣描寫詹姆斯・拉姆齊（James Ramsay）對專橫父親的懷恨：「要是手邊有一把斧頭，或者一根撥火棍，或任何一種可以捅穿他父親心窩的致命武器，詹姆斯在當時當地就會把它抓起來。」[xxiv]

性愛同樣在吳爾芙的描寫範圍之內。固然，不管是在現實人生還是小說裡，情慾都不是吳爾芙的激情所在（她在婚後不久告訴一個朋友：性高潮的魅力一向以來都被人誇大了），但最起碼，「情慾」總是她在解剖一個角色時的必要元素。作為小說家，她追隨莎士比亞筆下的波隆尼爾（Polonius）的榜樣，提供讀者間接線索，讓他們可以自己找到方向。在最後一部小說《幕間》（Between the Acts）的結尾處（這書出版於一九四一年，未幾她便投水自殺而死），吳爾芙讓一對夫妻在主持了一天的露天表演後相對無言：「那是一天下來他們首度單獨相處，兩人都沉默不語。他們的孤單感和恨意是赤裸裸的，愛意亦赤裸裸。在睡前，他們必須打一架；打過一架後，他們將會互相擁抱。從那擁抱，另一個生命說不定就會誕生。但在這之前，他們必須在黑暗的心臟、黑夜的田野裡先打過一架，就像雄狐與雌狐打架一樣。」[xxv]所以說，她也不是總是用破折號的。

如今，吳爾芙已經成了一個大名人，有關她的傳記、專書、會議和電影是如此之多，以致她的生平已無多少隱晦之處。她生於一八八二年，父親史蒂芬爵士（Sir Leslie Stephen）是個思想史家、著

貝爾太太（Vanessa Bell）
──她是吳爾芙的姊姊
──為《燈塔行》設計的
書套。

名主編、登山家和神經質的人。《燈塔行》的拉姆齊先生是他的一幅肖像，帶有他的各種矚目才能與矚目缺點；同樣地，漂亮而強勢的拉姆齊太太（書中的真正主角）則是吳爾芙母親的肖像。這對父母對他們極敏感的女兒有近乎偏執的關注，以致吳爾芙要人到中年，才憑著寫作多少擺脫父母的陰影。因為極為神經敏感，情緒擺動幅度巨大，吳爾芙經常生病，有時還會精神崩潰。她曾經被同父異母兄弟性騷擾一節是她的傳記作者喜歡做文章的題材，但到底這事情在吳爾芙心中留下多少烙印，因為沒有任何具體證據可供參考，一切猜測都只能是猜測。

她總是如飢似渴地閱讀，也總是寫個不停：寫信、寫日記、寫書評、寫論文、寫鼓吹女性主義的文章，全都散發出睿智光芒。然後她開始寫小說。她成熟階段的小說除了受惠於兒時回憶以外，還受惠於一個她一直思考的問題：女人要怎樣在一個男人主導的世界裡生

活。她之所以拚命閱讀和寫作，正是為了證明自己的能力和獲得世界的承認。她的第一部小說《遠航》（*The Voyage Out*）出版於一九一五年，寫作過程讓吳爾芙費煞苦心，但調子和技巧都沒有離開傳統。要到中年以後，她才清楚看出自己該走的道路。一九二二年七月二十六日，她在日記裡寫道：「毫無疑問，四十歲的我已開始找到用自己聲音說話的方法。」她追求的是忠於自己，絕不模仿哪怕是最值得心儀的榜樣。七十五年之前，福樓拜曾讚揚過波特萊爾的詩歌跟誰都不像，也是吳爾芙的最高自我期許，正因為這樣，每當寫完一本小說，等待讀者反應的那段時間，她最是容易精神崩潰。

在發展出自己獨一無二的調子以後，吳爾芙繼續辛勤琢磨自己的藝術語言和反覆進行新的實驗。《海浪》（*The Waves, 1931*）是她的後期小說之一，講述六個朋友從童年到老年的人生經歷，出版後廣獲好評，但卻始終是吳爾芙忠實追隨者的爭議焦點之一。包括她丈夫倫納德（Leonard Woolf）在內，有些人認為《海浪》是她最好的作品，其他人（包括我在內）則覺得這書造作和相當不自然。不過，相當有趣的是，這部作品不只嚇了許多讀者一跳，也嚇了吳爾芙自己一跳。因為她本來是想寫一個反映她自己的角色，但下筆後卻不能自拔，把一個角色寫成六個，把自己性格的各方面分配到這些角色身上。可見，求新的誘惑不只會讓沒有心理準備的讀者嚇一跳，還會讓沒有心理準備的作者嚇一跳。

吳爾芙的文字彈性非常大。就像老練的馴獸師一樣，她有本領讓最難馴服的文體乖乖聽話。她寫支離破碎的文字或優美的文字同樣輕鬆自如。只要有需要，她隨時會置清規戒律於不顧──「鬼陰陰」（ghostily）就是典型的吳爾芙式自造新詞。她使用的比喻很多都是取自大自然（如鳥、花、庭園、流水等），是常到渡假別墅渡假的英國人所熟悉的，但使用得不落俗套。然而，在有需要的

時候，她又可以嚇人一跳，像晴天霹靂一樣喚起戰爭、暴政的意象，以呈現人物內心或人物與人物間的張力。她的核心關注跟其他現代主義者如出一轍。「現在我想問：『我是誰？』」伯納德（Bernard）④的這個疑問也是吳爾芙的疑問，她曾經在日記裡問過自己很多次。伯納德表示他不知道答案，但吳爾芙最優秀的作品卻近乎於給這個謎題作出了回答。

5

一九二二年，也就是吳爾芙找到自己聲音的同一年，她發現了普魯斯特。這個發現帶給她的激動是極罕見的。普魯斯特在同年去世，而他的扛鼎之作只出版到第五卷（另三卷會在接下來五年陸續出版），哪怕如此，他在現代主義者中的高聳地位已無可爭辯。吳爾芙這樣告訴文評家弗賴（Roger Fry）：「他激烈挑動起我的表達慾望，害我幾乎寫不出半行字。唉，但願我能寫得像他！我吶喊著。他令我感到一種驚人的振動、飽和與熾烈（簡直像是性悸動），令我覺得可以寫得像他。於是我猛抓起筆，寫將起來，然後再看看，卻發現寫得不像他……」viii沒有其他同時代作家可以讓吳爾芙性悸動的滋味，但與這位法國大師面對面的時候，她的自信不能不微微顫抖。

⁙

與吳爾芙頗相像的是，普魯斯特是為寫作而誕生人世的。一八七一年出生於巴黎一個上層中產階級家庭，父親是著名醫生，母親出身富有的猶太望族，普魯斯特花了若干年，才發現自己人生的最終目的。但他還是個喜歡出入上流圈子社交聚會的紈袴子弟時，已經半自覺地為自己的人生使命預作準備。《追憶逝水年華》的作者和主角的人生軌跡絕不是一樣的，但兩人的最後歸結卻出奇相

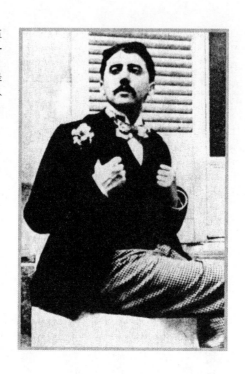

普魯斯特，一九〇五年攝於阿恩（Reynaldo Hahn）的宅子。阿恩是作曲家，也是普魯斯特早期的情人之一。

似。

　　普魯斯特毫無疑問是個天才，但他最讓人印象深刻的特質之一是勤奮。二十歲後期和三十歲初期之間，他除了為十年後撰寫的《追憶逝水年華》累積社會資本以外，還大量閱讀，對羅斯金（John Ruskin）的主體主義美學（這美學把包括建築在內的藝術視為社會的鏡子）產生過熾烈但不持久的興趣。他寫出了一些隨筆、短篇小說和一部未完成的長篇小說──這些東西全都未在他生前出版。他也偷偷摸摸跟一些男人談戀愛（自母親於一九〇六年逝世後便沒那麼偷偷摸摸），加在一起，這些關注全在《追憶逝水年華》裡開花結果。這書的書名本身點出了全書的主旨：人生的意義在於追回失落的時光。❺回憶可以讓我們重新捕捉住失落的時光，但那不是一種刻意的回憶，而是一種被具體事物觸動的自發回憶。書中的主角馬賽爾（Marcel）有多次這種「回到過去」的體驗：一次是走在凹凸不平鋪石路面之時，一次

是用餐巾抹嘴巴之時，而最著名的一次則是在沾著茶吃瑪德蓮蛋糕之時。

這小說不只是各種自然浮現的回憶片段的大雜燴，還包含著一個雄偉架構。主角出入上流社會，體驗愛情苦樂參半的滋味，跟藝術家結交，前往威尼斯之類的地方旅行以提升心靈和品味，又始終想在文學上有所作為。但隨著年月的過去，我們始終沒看到主角把這種雄心付諸實現。然後，在全書的最後一卷（《重現的時光》〔Le Temps retrouvé〕），在一家精神療養院待了好幾年以後，主角回到巴黎，參加一個上流社會的派對，碰到許多白髮蒼蒼的男女──全都是他的老朋友或熟人，這些人全都已老去。

但這時候，馬賽爾已找到自己的志業：透過為自己畫像而為自己的世界畫像。他要畫的是一個在歲月河流航行過的年老藝術家。當然，並不是人人都能成為藝術家：藝術家的資質是罕有的，只有受到內心驅力驅策的人才會最終（不管多晚）蛻變為藝術家。但馬賽爾正是這樣的菁英之一：他將會寫出一部偉大的小說，而這小說不是別的，正是讀者剛讀完的《追憶逝水年華》。他已經從人生學到了寶貴一課：追尋失落真理的代價是昂貴的，但這代價是值得付出的。因為只有藝術可以架接起心跳與心跳之間的間歇。「唯一真實的生活，那最終可被發現和照明的生活，唯一真正被活過的生活，就是藝術家的生活。」[xxviii] 唯有藝術能夠超克歲月的無情淘洗。現代主義小說與高揚藝術的浪漫主義的內在關係至此昭然若揭。

值得注意的是，吳爾芙的《燈塔行》也包含一個類似的「極成時刻」，描寫了一個延宕多年的抱負終於抵於成。饒有深義的是，這抱負是要把一件開了頭的藝術作品竟成全功。《燈塔行》共分三部分，第一部分的場景設在拉姆齊家位於赫布里底群島（Hebrides）的渡假別墅；第二部分（名為〈歲月流逝〉）篇幅短小，像是通向第三部分的過場；第三部分描述第一部分各人物十年後在拉姆齊家

別墅重聚的情景。但有一些角色沒能活過歲月與第一次世界大戰的淘洗，最顯著的缺席者是拉姆齊太太——作者用順帶一提的口吻告訴讀者，她已經突然過世。拉姆齊家的一個客人是莉麗‧布里斯庫（Lily Briscoe），十年前，她動手畫一幅畫，卻沒能完成，這一次，她再次在戶外架起畫架，設法解決上次把她難倒的難題。幾經思索，她成功了：「受一種突如其來的強烈衝動驅使，就像在一剎那間大澈大悟似的，她在畫布中央添上了一筆。畫完了，大功告成了。是的，她想，我得到了神悟，一邊滿身疲憊地放下了畫筆。」這個「極成時刻」的規模遠小於《追憶逝水年華》，但震撼力卻不遑多讓，讓吳爾芙與普魯斯特儼如兩個互為犄角的小說家。

他們還在另一個更具雄心的主題上互為犄角，而這個主題也涉及莉麗小姐。《追憶逝水年華》第五卷有一個叫〈心跳之間歇〉的部分，篇幅雖短，卻令人過目難忘。事實上，普魯斯特曾經考慮過用「心跳之間歇」作為他不朽傑作的總書名。他是可以這樣做的，因為這語句扼要濃縮著普魯斯特對人類處境最讓人氣餒又最無法反駁的一個結論：人的心總是在最有需要堅忍和作出明智判斷時失靈。人生當然包括許多東西，但它最顯著的部分乃是由形形色色的小差錯構成：我們要麼是只看見事情的表面，要麼是被情緒蒙蔽了眼睛，要麼是誤解自己的情感。在〈心跳之間歇〉的一開始，普魯斯特描寫了一個外國出生的飯店經理：這人多話，但所說的每一句法語都有這裡或那裡出錯。他是人類失誤具體而微的代表。

不過普魯斯特沒把時間浪費在這一類雞毛蒜皮的小失誤。代之以，他把焦點放在一些他認為太常見的大失誤上：太早或太遲愛上一個人；愛錯了人；總是發現別人的實際樣子跟我們的第一印象甚至第二印象完全不符。愛會轉成恨或轉成冷漠，又或是倒轉過來。但不管怎樣轉變，這些轉變都不是出自邏輯理由，因為正如我說過，心跳是有間歇的，人的心總是會不停地失靈。因此，人生乃

是一個不斷修正、不斷後悔的過程，換言之，人生是一所幻滅的學校。這是通則，只有極少、極少的情況是例外：母親對子女或祖母對孫子女的純愛都是例外。

普魯斯特在「心跳之間歇」裡檢視了這種純愛的一個例子。主角摯愛的外婆在一年多前死了，對外婆的死，主角雖然難過，卻沒有痛徹心扉。然而，一年多後，當他到巴爾貝克（Balbec）渡假，打算找個漂亮女孩約會時，他卻受到回憶突如其來的襲擊：「〔住在旅館〕的第一個晚上，我累得心臟疼痛，我極力忍住疼痛，小心慢慢地彎腰去脫靴。可剛一碰到第一顆釦子，胸膛便馬上鼓脹起來，一個神聖、陌生的人出現並充滿了我的心田，我渾身一震，啜泣開來，眼淚像溪水一般奪眶而出。」他想起的是他的外婆，她幾年前曾經幫過他脫鞋。外婆死後那幾個月，馬賽爾只若有若無想念過她，但這一次，自然觸發的回憶卻讓他整個人被淹沒：「我知道我可以幾小時又幾小時地永久等下去，也知道她再也不可能依偎在我的身旁，而我只不過發現了這一需要，因為我生平第一次感覺到活生生、真實的外婆，她把我的心都要脹裂了，我終於又見到了她，然而，卻在這時，我得知自己永遠失去了她。」xxix

吳爾芙一樣對「心跳之間歇」有所著墨。對她而言，這些時刻乃是心靈考古學家在偏僻隱蔽角落經過不懈挖掘而出土的戰利品。在她的小說裡，男女總是相愛又相恨：有時是經過一段時間由愛轉恨，有時則是同時既愛且恨。最美滿的婚姻也總是會有瑕疵：誠如莎士比亞早在三世紀前便說過的，愛情的道路永遠不會順遂。簡言之，矛盾心態乃是每一個人的宿命。《戴洛維夫人》女主角的婚姻在外人看起來幸福美滿，然而，有一天，當她正在為晚上舉行的宴會作準備時，想到多年不見的朋友沃爾什（Peter Walsh）（對方曾經想娶她），兩相對照，她開始意識到自己的丈夫多麼遲鈍和無趣。

男女之間愛恨交雜的感情幾乎見於吳爾芙每一部小說。我先前已經引用過《幕間》的最後一頁：

「在睡前，他們必須打一架；打過一架後，他們將會互相擁抱。」傳統小說當然也少不了三角關係，但現代主義小說的不同處在於理解三角關係從不穩定，總是受到互相矛盾的情感所拉扯。在吳爾芙登上小說家頂峰差不多同一時期，弗洛依德指出過，伊底帕斯情結幾乎從不是一種直接的體驗。

《燈塔行》其中一頁會讓人聯想起《追憶逝水年華》主角對過世外婆的哀戚思念。話說有一天，當莉麗小姐在戶外架好畫架，準備作畫時，突然思念起已逝的拉姆齊太太：「啊，拉姆齊太太！她在心裡無聲地呼喊，對那坐在小船旁邊的倩影呼喚，似乎在責備拉姆齊太太不應該悄然離去，不應該去而復歸。思念死者，之前似乎是很安全的事情。」然而，這種思念突然一點都不安全，因為她開始感到激烈憤怒，那是由於「她回想起，她原以為自己絕不會再為拉姆齊太太的死感到哀痛。例如，在吃早餐時，她有想念拉姆齊太太嗎？一點都沒有。」想著想著，她的痛苦不斷增加，最終大聲喊了出來：「『拉姆齊太太！』她大聲喊道：『拉姆齊太太！』淚珠滾下了她的臉頰。」xxx 在我看來，這段文字乃是現代主義者對記憶力量最忠實、最耀目的重構，也斷然是二十世紀小說最感人的段落之一。它是一個友好的招呼手勢，是一個現代主義巨人對另一個巨人的應和。

卡夫卡

1

不管用什麼標準衡量，卡夫卡都可以入選大小說家的名單。但我把他分開來談，是因為他的現代主義作家身分雖然穩固，卻又有所不同。他沒有投身現代主義大業或任何大業，唯一一致力的是文學大業，而文學創作也是唯一可以帶給他無雜質快樂的活動。「沒有任何其他事情可以帶給我任何滿足。」他在筆記裡這樣說過。所以，我們也許可以說他是個誤打誤撞的現代主義者，純粹是為寫作而寫作，但在寫作過程中卻受到內心衝動驅策，不能自已地打破各種約定俗成的寫作規則。他沒有為此提出辯解，當然更沒有道歉。

其小說得以死裡逃生的過程是眾所周知的。卡夫卡並沒能在生前享受盛名。他一九二四年死於肺結核，得年不滿四十一歲。在布拉格市民的印象裡，他只是個寫過幾篇頗受好評的古怪小說的作家，生前出版過的唯一作品是由四篇短篇小說組成的《飢餓藝術家》（*The Hunger Artists*）。他留下了幾百頁的筆記、手稿、格言，以及三部大體完成的小說。他交代摯友布羅德（Max Brod）把這些東西

全部燒掉。所幸，在經過一番內心掙扎後，布羅德決定拒絕遵從卡夫卡的遺命，正因為這樣，卡夫卡那些無與倫比又深深讓人困惑的小說才得以跟世人見面。

由布羅德整理出版的《審判》（The Trial）和《城堡》（The Castle）讓讀者目眩神迷，書評者紛紛以最高級形容詞加以褒揚：「近年來最離奇和最有力量的小說」、「唯一真正的說故事人」、「德語的祕密大師與國王。」無疑，這兩部小說都是傑作（另一部小說《美國》〔Amerika〕要略遜一籌），但它們的文學魅力何在，卻始終是個備受爭論的問題：雖然一直是被人分析得最多的一位現代小說家，但有關他的爭論至今不歇。

他身後出版的三本小說到底屬於什麼「文類」，這本就是一個備受爭論的問題。它們是諷刺作品嗎？如果是，卡夫卡要諷刺的又是什麼？是執政當局、商業科層制度還是司法體制？卡夫卡毫無疑問是個傑出的反諷家，對筆下角色所面對的兩難處境與災難始終保持一種觀察者的距離。但他的諷刺範圍遠大於任何單一體制，而是涵蓋全人類。這麼說，他是個超級虛無主義者，而他所提出的謎題是不允許解答的嗎？不管答案為何，他的文字都十足有力，用的是一種報導事情的冷靜口吻，中間穿插著冷面幽默（這一點，凡是聽過他朗誦自己手稿的人都可以作證：他們無不會從心坎裡笑出來）。有一種解釋是，哪怕卡夫卡的小說從未出現「猶太人」一詞，它們表現的卻是作者對自己猶太人身分的怨恨。但這解釋未能解釋卡夫卡為何對初生的猶太復國運動感興趣，或何以對到布拉格演出的意第緒語巡迴劇團感興趣。還有一種解釋來自後現代取向的評論家，他們省事而荒謬地不理會卡夫卡作品的內容，逕稱他的書寫不關於什麼，只關於書寫。

更流行的解釋是把卡夫卡的小說說成是有關人類處境的神學寓言，是對上帝的一個尋索。《審判》的主角K以不明的罪名被逮捕和審判，歷經折騰，最後「像狗一樣」被處決。K面臨這種可怕

遭遇，似乎是要暗示，上帝的公義是人的理解能力所不能理解的。這種宗教詮釋是布羅德所持的觀點，他堅決駁斥所有對卡夫卡作品的非宗教詮釋。布羅德相信，就像猶太裔的巴斯卡（Blaise Pascal）

❻認定上帝與人的鴻溝無法架接一樣，卡夫卡亦認為人類的罪性與軟弱無能是無可救藥的。與這種神學詮釋密切相關的另一種觀點更誇張，它相信卡夫卡的作品是在預言納粹的崛起與大屠殺的出現。

相較之下，對卡夫卡作品的世俗性詮釋（持這種詮釋的人屬少數）要合情合理得多。雖然卡夫卡在小說裡塑造的那些世界都荒涼而冷酷，但它們顯然都是沒有超自然向度的。尤其進者，他的小說看不見那種召喚神明作品常會看到的狂喜激動。他的風格總是平靜而精準，讓每個評論過他的人都稱讚他的音準分毫不差。他有一些故事固然內容恐怖（如〈變形記〉〔Metamorphosis〕描述主角在一天早上發現自己變成了大昆蟲，而〈在流放地〉〔In the Penal Colony〕則描述一部會用針在罪犯身上刺滿圖案文字的酷刑機器），但作者說故事的口吻卻是不疾不徐。這反映出，卡夫卡並不會被自己想像的恐怖場景和悲慘命運所縈迴。正如我說過的，他寫作起來就像一個客觀報導所見所聞的記者。

卡夫卡的作品充滿各種讓人不安的意象，顯示出他不是個有潔癖的人。然而，奇怪的是，現代主義的一個核心元素卻是他的作品裡看不見的：他從不去挖掘筆下人物的內心世界。這些角色全都像是一些牽線木偶，任憑不可抗拒的力量擺佈。他們有時也會抗議，也會想要逆轉形勢，但我們卻看不見作者對他們的思想情緒有任何細部著墨。事實上，這現象和卡夫卡對心理學的態度是一致的：每次提到心理學，他都是語帶鄙夷。他曾經在筆記本裡寫道：「內心世界不像外部世界，是無法被觀察到的。」這是一個他反覆提起的論點。例如，他說過，他對一個房間的理解要多於房客的心靈，又補充說：「內心世界只能居住，無法描述。」xxxii他的一則格言要說得更直接：「心理學是沒耐性

的。」註這是一個莫大指控，因為我們知道，對卡夫卡而言，沒耐性是最大甚至是唯一的罪。他又說過：「創作的樂趣是心理學家不可能理解的。」有兩次，他發出了這個沒耐性的呼喊：「心理學可以休矣！」

§．§

但這並不是卡夫卡對內心世界的全部態度，因為至少有一次，也就是在他寫給父親那封著名信件裡，他曾展示出自己對心理學有老到的掌握，顯示出如果有需要，他一樣有能力細緻入微地分析他人和自己的心靈。這封信全文一萬字，寫於一九一九年十一月，當時他三十九歲，換言之已經不再年輕。他從未把信寄出，而說來弔詭的是，這封信雖然無比具披露性，但許多研究卡夫卡的學者卻刻意忽略它，認為單靠孤證去說明一個世紀性作家的創作動機有失愚稚。這是個錯誤，因為這信是卡夫卡自傳性最強的資料，也是理解其作品的最重要線索。就像愛倫坡那封失竊的信一樣❼，卡夫卡這封信的重要性並沒因為是明擺著而有所減少。他在信中的銳利心理分析在在否定了他自己所高喊的：「心理學可以休矣！」

他寫這信的表面目的（深層目的是報復）是要回答父親前不久問他的一個問題：為什麼你老是這麼害怕我？在信中，卡夫卡以最冷靜的態度列舉出一些具體的理由。他父親赫曼‧卡夫卡（Hermann Kafka）是家庭暴君的典型：「你從你那張舒舒服服的椅子裡統治著全世界。」註老卡夫卡總是在用餐時斥責子女，而他的長子又是他最主要的靶子。兒子的儀容、課業成績和個性無不受到父親的挑剔。哪怕從未見過兒子的朋友，他照樣用最粗鄙的語言批評他們。他嚴格規定子女不可以在用餐時發出聲音，威脅說誰敢違反這規定就要用皮帶抽誰。他也從不稱讚子女。

卡夫卡知道，自己會害怕父親，是一種從兒時開始養成的習慣，是專橫反覆的大人在徬徨無助

小孩心中所累積而成的陰影。無疑，老卡夫卡從沒有落實自己的威脅，從未對兒子動用過皮帶，所以嚴格說來只是一頭紙老虎。所以，卡夫卡在信中也不忘自責，認為自己會那麼神經兮兮，是自己性格不夠堅強所致。然而，毫無疑問的是，卡夫卡會成為一個信不過自己和別人的人，他父親都脫不了關係。哪怕卡夫卡的神經過敏、優柔寡斷和自憎心理不全是父親造成，後者亦難辭其咎。正因為這樣，有些研究卡夫卡的學者把他充滿焦慮的父子關係類比為一種伊底帕斯掙扎。然而，如果說卡夫卡具有伊底帕斯情結，這個三角情結在卡夫卡又是缺了一個角的，因為他極少在文字裡提到自己的母親。他媽媽是家裡的和事佬，但每逢用餐時間發生對峙，她總是站在丈夫一邊。

這封信的調子極其心平氣和，儼如是卡夫卡對自己的精神官能症的細微剖析。它也正好印證了湯瑪斯·曼不經意說過的一點：卡夫卡一生來來去去都是在寫同一本書：他的自傳。換言之，他所有小說的主角都是他自己，是那個在專橫而捉摸不定的掌權者面前誠惶誠恐的小孩。在小說裡，卡夫卡把自己的害怕投射到一片巨大螢幕，把自己的父親轉化為一種常常面目模糊但又總是邪惡的巨大力量。他的一則格言透露出他一輩子為什麼事事忐忑不安：「我從未被告知規則。」xiv 從兒時開始，他便渴望有明確的規則可以遵守，讓他知道什麼是許可而什麼是不許可，不用整天猜疑坐在餐桌上首那隻吠叫的怪物是否愛他。這樣缺乏自信的人會不敢結婚，實屬理所當然：我們知道，卡夫卡曾經跟兩個年輕女子訂婚，但都以解除婚約告終。正如我說過的，唯有文學可以讓他感到舒適自在。

卡夫卡固然酷愛創作，但創作卻不足以拯救他。他不像吳爾芙，基本上能夠用文學創作療傷止痛，走出兒時的陰影。因此，卡夫卡被迫把同一個故事一說再說，又以異乎高明的手段把這些故事的自述性質給掩蓋起來。他無法逃出強迫症的掌心，只能把同樣的行為重複又重複。然而，因為擁

有令人瞠目的才華，他的強迫症反而讓他得以躋身現代主義作家的最前列。一九一四年八月第一次世界大戰爆發時，卡夫卡因為痛恨這場戰爭，所以用極其激烈的語氣說出自己的所愛：「我的才華是描繪夢似的內心世界，這種才華讓我把其他一切事情歸類為次要。」xxxv 所以說，他討厭的心理學有時還是會浮現在他的意識，幫助他去刻劃夢似的內心世界。

卡夫卡與弗洛依德的差異很有說明作用。沒證據可以證明弗洛依德讀過卡夫卡的作品，卻有證據證明卡夫卡讀過弗洛依德的作品（主要是布羅德督促他讀的）。弗洛依德對人類動物（human animal）的觀點是嚴峻的：他相信，即便是成長過程最幸福的人，一樣會從兒時開始積累起一些內心衝突。不過，雖然基本上是個悲觀主義者，弗洛依德仍然相信，精神分析師也許可以助人減輕「固著」（fixation），擴大理性思考的統治範圍。正因此，他才會頗帶點自信地寫下這句名言：「哪裡有『本我』（id），『自我』（ego）就會在哪裡相隨。❽」卡夫卡卻不是這樣看事情。要他評論的話，他一定會說弗洛依德那種勇敢的現實主義只是人類自欺的又一例子。抱著近乎虛無主義的絕望，卡夫卡把人生本身看成一個壞蛋。他的蒼涼情緒從不動搖，而他與其他現代主義者的差異亦莫大於此。我們記得，《尤利西斯》全書結束於語言中最正面的一個字眼：「好」（Yes）。但在卡夫卡，他對人生的看法歸根究底都是一個「不」（No）字。

詩人中的詩人

1

一九四八年，艾略特獲得了諾貝爾文學獎。這是一個有信號意義的榮譽，顯示出諾貝爾獎評審委員會有所突破，開始願意對現代主義敞開胸懷。第一屆諾貝爾文學獎是在一九○一年頒發，此後近半個世紀，得獎者的名字都反映出評審委員只敢信賴較傳統的審美意識。幾乎所有在艾略特之前得獎的詩人今日都已被人遺忘（一個顯著例外是一九二三年得獎的葉慈），而我前面較深入探討過的幾位小說家也無一得過這頂桂冠。②然而，在一九四八年，也就是艾略特第一部詩集出版的二十六年後，評審委員會卻大膽把獎頒給詩人，表揚他深奧晦澀和堅決不落窠臼的組詩《荒原》（*The Waste Land*）。

艾略特自一九二二年起便不是默默無名的詩人。他的頭兩部詩集——《普魯弗洛克及其他》（*Prufrock and Other Observations*, 1917）和《詩作》（*Poems*, 1920）——都在詩歌讀者之間獲得一些共鳴。裡頭的詩歌一般都不長，特點是憂鬱情緒彌漫和勇於創新。其中一些帶有幻滅色彩的詩行還單獨流

坐在書桌前的艾略特。

傳了開來：

我老了……我老了……

我將要把我的褲腳捲得高高。

我應該把頭髮往後分嗎？我敢

吃桃子嗎？

我將漫步在海灘上，穿著法蘭

絨褲子。

我聽過美人魚彼此唱曲子。

我想她們不會為我歌唱。

不管是在這兩部詩集還是在《荒原》，艾略特都不準備掉入樂觀主義的陷阱。他不認為美人魚會對他唱，但情緒並沒有比前兩部詩集開朗的《荒原》卻讓他成了國際文學名人。

2

《荒原》充滿絕望情緒，但這種情緒並不只是由死傷人數一天比一天高的世界大戰所引起。從

年輕時代開始，艾略特就對他生長在其中的布爾喬亞文化深深反感。在他看來，布爾喬亞階級知覺

遲鈍而沾沾自喜，對純粹的詩歌充滿敵意，所以合該受到最嚴厲的挖苦。這些信念讓艾略特相當不

知不覺地加入到現代主義者的抗議行列。一八八八年出生於聖路易（St. Louis），艾略特家境富裕，

父母是波士頓一位論派（Unitarian）的虔誠信徒，祖先是為了經商而從波士頓遷居來到密里州。從

很早開始，他便把自己視為一個「僑居的異類」xxxii。他從學生時代便想當詩人，卻苦於找不到楷模。

他多年後回憶說：「我需要的那種詩歌，那種可以教我用自己聲音說話的詩歌，在英語世界裡根本

找不到。我要到後來才在法國人中間找到。」xxxiii當時的英語詩歌陳陳相因，完全無法帶給艾略特任

何啟發：「詩歌在一九〇九和一九一〇年的處境有如一灘死水，其停滯的程度是現在任何年輕詩人

難以想像的。」那時他剛從哈佛大學畢業，尋找詩歌上的嚮導。

不過，在一九〇八年年底，他有幸讀到西蒙斯十年前出版的《文學中的象徵主義運動》，吸收

到了一些他一輩子不會忘記的教誨。西蒙斯的小冊子對法國現代主義詩人（魏倫、韓波和馬拉美）

極其推崇，而他介紹的這些詩人做著些跟英文詩人極其不同的事：或是實驗散文體的詩歌，或是企

圖用詩歌勾勒一個理想的世界，或是寫些淫穢的愛情詩歌，或是用感情來表達觀念。總歸一句，這

些詩歌都設法用原創的方式表現詩人的內心世界，而正如我一再強調的，發揮主體性乃是現代主義

不可少的元素。更重要的是，西蒙斯的書讓艾略特認識了較不知名的象徵主義詩人拉弗洛（Jules La-

forgue），後者情感的大膽和尖刻的機智都是艾略特心嚮往之的境界。

拉弗洛一八八七年死於肺結核，得年只有二十七歲，遺下的詩歌數量不多卻光彩耀目。拉弗洛詩歌中的女人就像馬奈畫筆下的奧林匹亞，換言之並不是千人一面的女神或傳說中的女英雄，而是有血有肉的巴黎仕女，姿態勇敢而眼神傲然。拉弗洛曾經說過，我們是有可能愛上狩獵女神雅典娜那樣的古代女人，但能夠引起我們激情的，只有「工作中的女郎，只有沙龍裡活生生的年輕女孩」，敢於對妓女示愛，對人生多所諷刺，又隱隱透露出求死的渴望。他在一首後期詩歌裡說過：「我是不上教堂的，我是分析學的大法官。」[VIII]這是把兩位德國哲學家──即叔本華和哈特曼（Eduard von Hartmann）──的侵略性悲觀主義濃縮在詩歌裡。

拉弗洛意識到自己的許多觀念也許看似矛盾。一八八三年，在寫給妹妹的信上，他這樣說：「對，人生是粗糙的，但老天爺啊，如果是寫詩的話，且讓我們無所不寫（特別該寫人生的齷齪，寫這個的時候我們必須帶點幽默的憂鬱），而且要用細膩的方式寫出。」[XIII]拉弗洛的幽默憂鬱最是讓艾略特心儀：那是一種英語詩歌前所未見的特質，能夠把俚語與哲學、坦率與優雅以最巧妙的方式結合無間。在後期一首優秀的詩歌〈月亮獨唱〉（Solo de Lune）裡，拉弗洛這樣哀嘆一段無疾而終的愛情：

我們瘋子似地愛著彼此，

我們沒有訴說愛意便分道揚鑣，

一種憂鬱驅著我不停放逐，

這憂鬱來自一切。唉，死不了人。[xxxii]

銳利而不拘一格，這正是艾略特所嚮往的榜樣。

艾略特毫不隱瞞自己的師承。在第一本詩集的〈獻殷勤的談話〉（Conversation Galante）一詩的一

開始，他藉主角普魯弗洛克（Alfred Prufrock）之口說道：

我說：「我們多愁善感的朋友月亮！

又也許（我承認這想法有點瘋狂）

它只是祭司王約翰的氣球

或是被懸在高處的破爛舊燈籠

為可憐的旅人照亮憂鬱的道路。」

她說：「你真離題萬丈！」[xxxiii]

這個對拉弗洛的致意無比直接：毫無疑問，拉弗洛對自然世界和人類世界的不滿，還有他直截了當的表達方式，都是艾略特的榜樣。找到自己的聲音後，艾略特將會把自己的諷刺散播得比拉弗洛更遠，而等到後來確立自己的作家身名後又把這種諷刺拋棄。他揶揄的第一個靶子是波士頓的上流社會調調（他的未婚姑媽海倫、表姊妹南茜和哈莉特，以及中產階級的燈塔《波士頓晚報》都是這調調的體現者）。至於他的另一個靶子，則是他的仰慕者在多年之後（特別是在納粹統治了中歐

十二年之後）覺得難以解釋或辯解的：猶太人。

一度，在里亞托（Rialto）❾，
老鼠聚在垃圾堆底下，
猶太人（jews）聚在華廈底下，
皮草大衣的口袋漲鼓漲鼓。」xxxiii

艾略特沒有給「猶太人」的頭字母大寫並不是筆誤。從少年到老年，這世界都有許多東西讓他看不順眼，猶太人只是其中之一。③

§‧§

寫作《荒原》的時候，艾略特以無比熟練的方式使用了各種他新習得的技巧。無疑，他是曾經把這詩集的草稿讓亦師亦友的龐德（Ezra Pound）過目，並在對方的建議下刪去許多篇幅，然而，他遣詞用字的功力仍然歷歷在目，總是能夠找到最讓讀者難忘的字詞。《荒原》猶如是一趟文學的特技表演：在韻律詩和自由詩之間出入自如，交替使用長句和短句；既能模仿女工說話的口吻，亦能模仿紳士的說話口吻；既使用了通俗的英語，又不時插入些法文、德文和義大利文字詞。更不在話下的是旁徵博引，而其中一個引用出自艾略特深深愛戴的波特萊爾：「你！假惺惺的讀者！——我的同類——我的兄弟！」

然而，即使那些推崇《荒原》文字功力的人亦不得不承認，看不出它的五個不同部分有什麼內在統一性。但《荒原》讓人費解之處不只如此。作者不時在詩中植入一些陰森的沉思性詩句：「我

要讓你看一掬塵土裡包含的恐懼」、「我要用這些碎片撐起我的廢墟」、「四月是最殘忍的一個月」。我說過，這詩用了一些德文字和法文字，但除此以外，它還包含了一些冷僻的影射和一些東方文字（一個例子是 shantih 這個字，它在詩中出現兩次，其中一次是在全詩最後，而據艾略特自己的註釋，它是梵文的祝福語，出自《奧義書》〔Upanishad〕）。有些突然其來、不知所云的插入語（如「請快些時間到了」這一句④）都只讓讀者更加一頭霧水。對很多讀者來說，《荒原》形同是一個現代主義夢魘。

一些評論者一開始就聲明，他們不了解《荒原》的意義。但也有若干評論者把費解視為是這首詩的優點，加以讚揚，如小說家暨詩人艾肯（Conrad Aiken）即主張：「這詩歌的精采處在於不一貫性而不在一貫性，在於模稜兩可而不在清清楚楚。」這是一個別出心裁的解釋，卻沒有說明多少事情。

不過，也有一些評論者試圖把《荒原》拼入一幅更大的畫圖去。例如，讀者眾多的美國書評家拉斯科（Burton Rascoe）就把這詩看成對當代文化的一個嚴厲（和一貫）的控訴：「它誕生自大戰的經濟後果與精神後果所帶來的普遍絕望或不抱希望情緒，誕生自現代文明的自相矛盾，誕生自所有能帶給生命快樂與熱情的指導性目標的塌陷。《荒原》是一個淵博的哲學的走入死胡同，最有說服力的詮釋者是弗賴伊（Northrup Frye），他指出，這詩是詩人「對歐洲的一種看法，又特別是對第一次世界大戰末期的倫敦的看法。它是艾略特的『陰間』視野的頂峰。」弗賴伊的「陰間」一詞使得很有見地，因為艾略特對西方文明的描寫極度灰暗淒涼，在在讓人覺得他是要讓讀者看到一幅陰間圖卷。這就不奇怪，哪怕是最有同理心的讀者都會覺得這詩的「天譴」成分太多，「救贖」成分太少（或等於零）。值得為弗賴伊的詮釋補充的是，艾略特的

「陰間視野」與其說是來自經驗，不如說是來自秉性：他的灰暗情緒在第一次世界大戰之前便很顯著。不管讀者在《荒原》裡讀出些什麼，艾略特的極端前衛性格都無可置疑。他很快便成了現代主義詩人中的詩人。

3

艾略特既是大有影響力的詩人，也是大有影響力的詩評家。願意身兼評論者的現代主義作家並不多，但艾略特勾勒文學創作方向的勤快卻不下於創作詩歌。他最常被引用的綱領性文字是寫成於一九二○年的〈傳統與個人才具〉（Tradition and the Individual Talent）一文中，他強調歷史心態是詩人不可少的裝備。「歷史感牽涉到一種認識，不僅認識到過去的過去性，還認識到過去的現在性。」他相信，一個詩人必須把從古至今的大詩人放在心中，讓他們構成自己的創作泉源，而且如果這個詩人是夠強的話，還會把這些古今大詩人的重要性重新排序。

換言之，艾略特認為，不只過去能夠形塑現在，現在也能重塑過去。在別的地方，他又指出過，靠祖產創作沒什麼好丟臉的：「不成熟的詩人只會模仿，成熟的詩人則會偷師；差勁的詩人會把借來的東西毀容，好詩人則會把它變得更好，起碼是變得不一樣。」艾略特對文學傳統的自如要遠超過任何其他的現代主義者，也更無所拘束地挪用前輩的東西（他最欣賞的前輩是法國的象徵派詩人和英國的玄學派詩人）。

另一方面，他又發展出一種理論，主張真正的詩人是沒有個體性的。身為一貫的反浪漫主義者，他討厭自剖式文學。「詩歌不是要釋放出情緒，而是要擺脫情緒；詩歌不是要表達個性，而是要擺

脫個性。」他認為，絕大部分的詩人都不明白，現代詩歌的精髓是在「表現『有價值的』情緒，而這種情緒只存在於詩本身而不存在於詩人的生平。」在艾略特的想像裡，詩人是凌駕自己世界之上的，看見一切和取用一切，但不分享自己所描述和喚起的感情。然而，誠如許多銳利的評論者指出的，這種「崇高的漠然」是心理學上不可信的，而艾略特自己的詩歌也絕不超然。所以，那只是一種防衛策略，讓詩人可以事不關己似地表達一些干犯大不韙的思想感情和使用一些刺眼的比喻（如「一隻老鼠悄悄爬過草叢／把牠濕黏的肚子拖過河岸。」）

艾略特自己是否快意於使用這一類比喻也許並不是挺重要，但對現代主義的研究者來說，這不只是一個技術性議題。因為如果誠如艾略特所說，詩人應該跟古往今來的大詩人構成聯繫並且抽離於自己的詩歌的話，那我用來定義現代主義的一個元素（洋洋得意地展示主體性）便等於有了例外。但不管他捍衛自己理論的措詞多巧妙，他的理論都是錯的。介入（engagement）的情緒和不滿的情緒居於所有現代主義者的核心，哪怕他們許多人都只對本領域的規範感到不滿。但不管怎樣，自一九二七年皈依英國國教高教會派以後，艾略特便絕口不提上述兩個主張。那之後他認為詩人該是什麼樣子，我會留待後文再談。

4

本章所介紹小說家和詩人加起來掀起了一場文學革命。「革命」是個老掉牙的用語，但他們分進合擊所帶來的後果卻不折不扣是一場革命。當然，傳統形式的詩歌和散文在這些大師的作品問世後繼續有人創作，但警覺的讀者卻會意識到，文學世界的面貌已經被永遠改變。有些現代主義者具

有高度自覺性，曾經不遺餘力為這場革命搖旗吶喊。以吳爾芙和艾略特為例，他們都撰寫了大量文論、文章和書評去鼓吹新的文學方向。亨利・詹姆斯不遑多讓，甚至在自己紐約版的小說集（1907-19）裡為自己的小說一一撰寫長篇而深思的序言。普魯斯特年輕時熱中研究英法現代文學，寫過一些這方面的評論，但後來卻沒時間再做這樣的事：因為病得愈來愈重，他必須跟時間賽跑，以完成自己那部前無古人的大作。喬哀思則喜歡用寫小說來表明小說該怎麼個寫法。一九三九年，也就是死前兩年，他寫出了《芬尼根守靈記》，其朦朧晦澀的程度要超過任何現代主義小說家的作品，也超過他自己的《尤利西斯》。

就像《尤利西斯》一樣，喬哀思最後一部小說是講一天一夜的事情，背景也設在都柏林，而且最後也是以一個女人的獨白作結。但正如他自己二再強調的，《芬尼根守靈記》並不是《尤利西斯》的補篇或姊妹篇。後者是一部白晝之書，《芬尼根守靈記》則是一部夜晚之書，整本書都籠罩在夢的氛圍裡，各種大小真像魔術方塊般向讀者迎面而來。書中是有情節，但這些情節跟角色的思緒和作者充滿雙關語的敘事相比，顯得微不足道。《芬尼根守靈記》的主要人物是酒店老闆伊厄威克（Humphrey Chimpden Earwicker）、他妻子安娜和三個子女，但他們的面貌卻在作者不停歇的語言遊戲中變得模糊。書中滿是自造新詞、相關語和對其他小說的影射。有許多年時間，寫作《芬尼根守靈記》成了喬哀思的執念：他說過，對他而言，這書比真實世界還要真實。他咄咄逼人而獨一無二的風格逼得讀者要不停地破解密碼；另一方面，書中有些段落又完全清通可讀，是用帶有絕妙幽默感的上乘散文寫成。似乎，雖然已經用《尤利西斯》打破了幾乎所有小說的創作規條，但喬哀思還嫌不夠，決心要樹起一座任何現代主義者都無法超越的豐碑。

不過，即使沒有《芬尼根守靈記》，現代主義亦已經把被奉行了千百年的文學成規給拆解得體

無完膚。我前面已經扼要點算過他們做了哪些事：淡化情節的重要性、鄙棄物質主義取向的描寫，

更重要的是致力於往內挖掘。這些小說家和詩人都是寫實主義者，只不過，他們把「真實」加以重

新定義，讓思想感情也成為「真實」的一部分。這個向度是從前的作家所忽略或是自感無力捕捉或

表達的。正因為這樣，現代主義作家才會喜歡使用支離破碎的句子，說些離題的話，把「懸疑」束

之高閣（亨利・詹姆斯是唯一例外），打亂故事的前後順序，以及插入深奧冷僻的外語（艾略特的

《荒原》是最好例子）。這一切，都讓現代主義的小說和詩歌難讀難懂——難讀難懂卻又讓人受益

無窮。現代主義作家對讀者的要求比那些一心只想娛樂讀者的體貼作者要嚴苛上無數倍。

因此，現代主義文學作品不管對其作者或讀者而言都是一趟要投入大氣力的冒險。我說過，現

代主義是一列通向未來的特快車，但並不是所有作者或讀者都願意一直待在這列特快車上——他們

有些人會半路下車。這並不奇怪，因為有些現代主義作家的姿態實在太極端了，讓人無法消受。沒

有人對傳統的衝撞要比他們更甚——唯一的例外是現代主義作曲家。

註釋

① 福德自己的文學才華在《好士兵》（The Good Soldier, 1915）裡表露無遺，書中的敘事者說的話常常都不可信，精彩地反映出現代主義小說愈來愈關心哪些問題。

② 卡夫卡的小說在他去世那一年（一九二四年）幾乎全都尚未出版。但我前面談過的幾位大小說家都是有充分當選資格的候選人：亨利・詹姆斯活到一九一六年，普魯斯特活到一九二二年，喬哀思和吳爾芙都是活到一九四一年。

③ 下文（第八章）對艾略特反現代的現代主義有更深入討論。

④ 這句話會比較不讓英國讀者困擾，因為英國的酒館在法定打烊時間快到時，都會提醒客人說：「請快些，時間到了。」不過，

即使是美國讀者，仍然可以從這句詩感受到若干緊迫感。

譯註

❶ 指較通俗、閱讀難度低的小說。這個詞在現代主義者中間是貶語。

❷ 精神分析師治療病人時都會請他們坐在一張沙發上。

❸ 尤利西斯的妻子。

❹ 小說《海浪》中的其中一個角色。

❺ 《追憶逝水年華》的書名更精確的中譯是《追尋失落的時光》。

❻ 十七世紀法國天主教教士和哲學家。

❼ 愛倫坡在短篇小說〈失竊的信〉裡描寫一個竊信賊把竊來一封重要信件放在家裡一個顯眼處，讓警方遍尋不著。

❽ 在弗洛依德的心靈架構裡，「本我」屬於本能的部分，「自我」屬於理性的部分。

❾ 古代威尼斯城邦的商業中心區，是莎士比亞《威尼斯商人》一劇的場景。

音樂與舞蹈：聲音的解放

Music and Dance: The Liberation of Sound

序曲

1

在現代主義各領域中，音樂最是深奧難懂。荀白克（Arnold Schoenberg）是二十世紀音樂劇變無可爭議的發起者，但從來沒有獲得過夠多的忠實聽眾，而在他死後超過半世紀的今日，他的音樂還是一種特殊品味。很多前衛音樂至今還是前衛音樂，不像前衛繪畫、小說或建築那樣，經歷一段時間的磨難後，便登堂入室，成為主流的一部分。現代主義畫家或小說家的創新就像音樂家一樣豐富多樣，但他們多少能夠找到夠多的聽眾，反觀現代主義作曲家始終只能夠引起數量極有限的菁英分子共鳴。另外，現代主義音樂界就像一個風格的大雜燴，不同創新者彼此攻伐，激烈程度不下於他們跟傳統音樂死忠分子的衝突。

這種現代主義音樂與聽眾的疏遠現象歷幾十年沒有減弱太多。晚至一九五八年，美國現代主義音樂家巴比特（Milton Babbitt）還在〈誰管你聽是不聽？〉（Who Cares If You Listen?）一文中抱怨，說任何嚴肅的現代作曲家「本質上都是愛慕『虛榮』的作曲家。一般大眾既不會聽說過他的作品也不

會感興趣，而絕大多數演奏者則討厭和迴避他的作品。所以，他的音樂極少會得到演奏，即使得到演奏，聽眾亦寥寥無幾，主要由專業內行人構成。充其量，這些作品都是為專家而寫，也只有專家會欣賞。」i 雖然聽起來有點誇大，但這番話卻是現代主義音樂處境的寫照。只有最有名的兩位現代主義音樂家，即荀白克和史特拉汶斯基，受到大眾較大的接受度（後者又高於前者）。當然，包括蕭斯塔科維奇（Dmitry Shostakovich）、普朗克（Francis Poulenc）、布里頓（Benjamin Britten）和普羅科菲耶夫（Sergey Prokofiev）在內，許多第一代的現代主義作曲家的作品都在許多國家演奏過，但這現象只算是世人對這些音樂創新者的象徵性讓步。

﹋﹋

抗拒音樂創新的力量並不總是如此強大。早在荀白克以前，十九世紀的音樂界便充滿爭論，聽眾與聽眾間是如此，樂評人與樂評人之間也是如此（樂評人是一種現代職業，隨著日報的過度發煌而繁榮茁壯）。十九世紀最知名的作曲家是華格納，然而，因為人充滿侵略性和自信滿滿，加上被信徒譽為是未來音樂的代表，他在各處都招來激烈反應。但不管怎樣，他的事業（尤其是後期）仍然成功得讓人瞠目結舌。

一八一三年生於萊普錫，華格納才一八四八年便有歌劇可以在舞台上演。當時他剛參加完那場失敗的德國革命，由於站錯邊而不得不逃亡瑞士。他的政治極端立場並不會維持太久，因為他未來的主要贊助人除了富有的布爾喬亞以外，還包括巴伐利亞國王路德維希二世（Ludwig II）。雖然被迫流亡國外，但這反而讓他有充分時間可以精密化自己的音樂理論，並譜寫出他最著名的一齣歌劇：根據中世紀日耳曼史詩改編的《尼布龍根指環》（The Ring of the Nibelungen）。

兩個特點將會持續出現在他的歌劇：作曲上的斧鑿和劇場理念。第一個特點表現在他總是把複

雜的劇情沿著主導主題（Leimotif）鋪排。這手法不是他發明的，但他卻用得比任何作曲家都多，透過這方法，他可以用音樂提醒觀眾，舞台上站著哪個角色是在表現哪種情緒（德布西不喜歡這種安排，稱之為「華而不實的江湖騙術」ii）。華格納歌劇的另一個特色是強調「綜合藝術形式」（Gesamtkunstwerk）的觀念，也就是說把演出的各方各面（包括音樂、台本、服裝、指揮、舞蹈等）都統攝在同一個藝術家的藝術想像力裡。在其中，音樂是為文本服務的。所以，華格納在《尼布龍根指環》裡要秀的不只是他的音樂，還是他自己寫的歌詞。

《尼》劇的歌詞笨拙而造作，基本上是一種對偽中世紀風格的模仿，但其旋律與和聲卻無比悅耳動聽。然後，《崔斯坦與伊索德》（Tristan und Isolde，首演於一八六五年）一劇讓華格納贏得更多觀眾和更多熱烈支持者，其中一位正是現代主義的祖師爺波特萊爾。在一八六〇年發現這位未來的音樂家之後，波特萊爾驚為天人，寫信告訴對方，聽他的音樂是自己人生中最美妙的音樂體驗。在德國文化的軌道上，特別是自從每年一度的拜魯特音樂節（Bayreuth Festival）在一八七六年創辦以後（由路德維希二世資助），華格納的樂迷都把他們的偶像奉為半神，正因此，布拉姆斯派（Brahmsians）喜歡取笑華格納派是病態的偶像崇拜者，又把拜魯特音樂節比喻為帶有性狂歡意味的狂歡會。

華格納派不甘示弱，反擊說布拉姆斯（Johannes Brahms）（他的音樂在各個重要方面都跟華格納南轅北轍）是個吵鬧、乏味的反動分子。那個偽造而好記的謠言想必就是華格納派製造的，根據這個謠言，倫敦和維也納的演奏廳門上都掛有標示牌，寫著：「演奏的如果是布拉姆斯的曲子，出口在此。」從現代主義的高度觀之，這場戰爭雖然有激發性和持續甚久，但基本上是不重要的，因為不管一個人如何評價華格納的樂曲，這個作曲家都是激烈敵視現代和敵視現代性的，更不用說的是

敵視現代主義者。他會選擇中世紀的傳奇故事作為題材絕非偶然：那與他強調日耳曼文化優越性的自然產物。他與尼采的著名友誼自《帕西法爾》（*Parsifal, 1882*）後便公開破裂，因為尼采在這齣華格納的最後創作裡發現了基督教的傾向。尼采不但厭惡華格納新顯露的宗教情懷，也厭惡他的日耳曼沙文主義。事實上，在華格納看來，最顯著又最要不得的一個「現代」現象便是歸化猶太人，因為在他看來，猶太人是一個沒創造性、愛說謊和貪財的種族。所以，華格納會把猶太人稱作最現代的現代人，既不是為了恭維現代世界，也不是為了恭維猶太人。

現代主義音樂家：定步調者

1

不管聲望和影響力有多歷久不衰，華格納都不屬於現代主義的奠基者之列（他從未挑戰過傳統的調性觀念），然而，較他年輕的兩位同時代人卻肯定是十九世紀晚期和二十世紀初期的音樂解放的定步調者。他們一位是德布西（Claude Debussy, 1862-1918），一位是馬勒（Gustav Mahler, 1860-1911）。

兩位音樂家有不少共通點，包括：意志堅定地追隨內心的召喚；不理會甚至銳意打破他們從學院學來的清規誡律；再來是滿懷雄心壯志，要達成法國現代主義作曲家瓦雷茲（Edgard Varèse）日後所說的「聲音的解放」iii。兩人都有志一同於「把調性給溺斃」iv（語出德布西），都意識到自己在進行音樂革命，哪怕他們鼓吹和執行的是兩種非常不同的革命。兩人的相異處（表現在他們所寫的樂曲）要比他們共同分享的目標更重要和更有趣。

終其一生，德布西都在跟華格納鋪天蓋地的影響力角力，既向華格納學習，又抗拒其教條。生於一八六二年，德布西在十一歲進入巴黎音樂學院，飽受嚴格學院派訓練的煎熬（但也從中得到少

許褅益）。雖然還是小孩，他卻不怕惹惱鋼琴老師，練琴時加入一些破格和自創的小前奏曲，充分顯示出他是個堅決聽命於內心呼喚的人。他將會追求的是擴大傳統和聲的範圍以及把調性推到被容許的界限之外，而他會這樣做，則是為了讓和聲與調性服從於響亮度。誰都聽過的《牧神的午後前奏曲》（*Prélude à l'après-midi d'un faune*, 1894）是他大膽創新的最早例子。他最終成了一個聲音的大解放者，並且就像任何正牌的現代主義者一樣，意識到自己走在一條孤獨的道路上。他在一九〇〇年後寫道：大部分作曲家都「熱心於謙卑地聆聽傳統的聲音，但在我看來，這讓他們聽不見發自他們內心的聲音。」v 這是一種錯誤的謙卑，偉大的主體主義者德布西絕不容許自己犯同樣錯誤。

睥睨一切和以內心為創作來源的決心持續到德布西的成熟之年。不過，在一八八四年，當他仍是個年輕作曲家時，德布西還是設法贏得了「羅馬大獎」（Prix de Rome）。翌年，他去了羅馬，但那裡的學習環境並沒有讓他覺得比較愉快。他繼續創作自己風格的樂曲，雖然明知把他送到羅馬進修的巴黎音樂學院不會喜歡這些曲子。他在一封信上說：「它自然認為它所規定的道路才是唯一正確的道路。但它禁止不了我！我太愛戀自己的自由，太愛戀自己的想法了。」vi 某種程度上，現代主義的全部感情盡在「我太愛戀自己的自由」一語中。

明顯的是，大部分受學院派青睞的音樂都不對德布西的口味。為了躲開這些東西，他躲到幾世紀前的作品，一頭栽到奧蘭多·迪·拉索（Orlando di Lasso）和帕萊斯特里那（Palestrina）的長篇鉅製裡去，並處處發現驚喜。他對「古諾之輩」（Gounod and Co.）❶的虔誠宗教調調非常不以為然，認為那是一種「歇斯底里的神祕主義」，是「邪惡的鬧劇」vii。但他願意原諒古諾，因為古諾畢竟是個法國人，而且不受華格納的影響。儘管如此，德布西自己最想要的還是真理，也就是作曲家自己感受到情感。還在羅馬的時候，他就說過類似心理學點畫家（pointillist）哈姆生在小說《飢餓》裡說過

的話：「想要把一個人物的千百種感情表達出來……想把靈魂的抒情性情緒和夢的飄忽不定表達出來……卻又能保持形式的清晰，何其不容易。」viii 他深信，要達到這種境界，先決條件是學院的規定與禁忌永恆退位。

但德布西很早便了解，音樂學院永不可能會願意自廢武功。它的教學路線總是一成不變而過時，頒發「羅馬大獎」也總是根據一些狹隘的標準（正因此，德布西雖然贏得「羅馬大獎」，卻毫不感激）。這就怪不得一篇從羅馬寫給巴黎音樂學院的報告會毫不掩飾它對這位年輕得獎人的失望……它說德布西沉迷於創作一些「古怪、費解又不可能演奏的音樂」ix；說這位學生令人遺憾地老想要嚇聽眾一跳，固執地追求毫無用處的原創性。

終其一生，德布西反覆不斷強調打破窠臼的重要性。「在一個人能夠赤裸裸而不加文飾地表達出自己的感情以前，有許多東西是他必須先發現再加以拒絕的。」x 有鑑於當時令人大搖其頭的學院氛圍，又有鑑於這種氛圍受到王室支持，異議音樂家德布西的命運幾乎是可以預知的。他的第一首管絃傑作選擇了馬拉美（一位質地、暗示性和迂迴的大師）的詩歌〈牧神的午後〉（L'Après-midi d'un faune）入樂。在一八九〇年代中葉，他又花了兩年多時間把梅特林克（Maurice Maeterlinck）不戲劇性的戲劇《佩雷阿斯與梅麗桑德》（Pelléas et Mélisande）改編為一齣不歌劇性的歌劇⋯此劇氣氛細膩而充滿大量內心獨白，卻完全沒有詠嘆調。雖然這齣前無古人的歌劇沒有獲得觀眾的一致喜愛，卻讓德布西一夜成名。

起初，只有少數有見識的評論家了解這歌劇有多麼石破天驚。誠如樂評家卡羅德（Gaston Car-raud）在一九〇二年指出的：「為滿足最高貴和最勇敢的藝術理想，德布西先生……已經創造出一種他專屬的音樂。」xi 在接下來的十五年餘年，德布西創作了一些頗具影響力的鋼琴曲與管絃樂曲，

讓他的聽眾圈子再擴大一些，而其中一些大型作品也反覆在今日受到交響樂團演奏。

他最知名也最典型的一首準交響曲是《海》（La Mer, 1905）。這首音詩（tone poem）不是標題音樂（program music）❷，德布西寫它的目的與其說是摹描大海，不如說是傳達洶湧海浪在他心裡激起的情感與聯想。這首樂曲最令人難忘之處，是它用一種讓人愉快而幾乎獨一無二的方式，把調理與情感融合無間。這就不奇怪，樂評家喜歡稱他為一個畫家，又不理會他的反對，拿他跟印象主義者相提並論。樂評家都很喜歡以彼喻此，又以比擬不倫的時候居多，但這一次他們的類比卻相當貼切，因為德布西的追求跟現代主義畫家和詩人的追求如出一轍：把內心世界巧妙地摹狀出來。

∵∴∵

身為法國作曲家，德布西的一生都在跟兩個敵人作戰：一個是學院派，一個是華格納。第一個敵人對他來說是自然不過的敵人，不會引起他的內心衝突。華格納卻大不同。他會以華格納為敵，不是因為他是沙文主義者，自認為有責任去恨任何德國作曲家。就像許多現代主義者一樣，德布西有著世界主義傾向，對現代主義的國際大家庭（哪怕這個大家庭常常充滿爭吵）感到舒適自如。正因為這樣，他一點都沒興趣參加一八七一年成立的「國家音樂學會」（Société Nationale de Musique）──這學會建立於法國被普魯士打敗之後，宗旨是對抗德國音樂。德布西固然會把華格納稱為「老克林西（old Klingsor）的鬼魂」xii（克林西是《帕西法爾》中的邪惡魔法師），但他也欣賞華格納歌劇（特別是《帕爾法西》）的雄渾曲風。不管是跟那些堅持把德國人稱為「死德國佬」（boche）的法國作家相比，還是跟那些無條件支持巴黎華格納熱潮的人相比，德布西的立場都要複雜許多。

他譏笑這兩類人是頭腦簡單的生物。一八八九年，為了釐清自己對華格納的感情（當時華格納已逝世六載，但對德布西而言仍然是個活著的鬼魂），他第二次去了拜魯特。事後，他發表了一番

感想，既是為了闡明自己的藝術理念，也是為了跟老克林西的鬼魂達成和解：「我對戲劇藝術的概念是不同的。在我看來，音樂開始於語言窮竭無靈之處。音樂要傳達的是不可言傳者。我喜歡讓她像是從陰影處浮現，然後一再退回到陰影中。我喜歡她總是以淡妝出現。」xiii這番話點出了兩位大師一個吃緊而無法弭合的分野：華格納的音樂從不會淡妝。

2

對現代主義音樂在二十世紀初期的發展軌跡來說，華格納的相關性不大，反觀馬勒（Gustav Mahler）的貢獻卻非常重要：他創作的那些驚人交響曲、他顯赫的指揮家生涯和他不斷累積的盛名，都跟現代音樂革命的蜿蜒演變密切緊扣。一八六〇年生於波希米亞一個生產蒸餾酒的猶太家庭，馬勒的音樂事業開始得很早：才十歲，他便開始過鋼琴演奏會，並表現出他具有成為鋼琴大師的潛力。但他的雄心要遠高於此。一八七五年起，他在維也納音樂學院學習了五年，進行了作曲實驗，然後到了一八八〇年，又把身手指向指揮家事業。早早便發現自己音樂上的獨特才華，他在好幾個外省省會擔任過指揮，這些崗位除了讓他磨利指揮技術以外，也讓他（如他對一個朋友說的）有機會「替我的大師們吃苦頭」xiv。雖然每個職位都待不長，但他每換一個工作都是一次升職，以致到了一八八三年，他已經前後當過卡塞爾（Kassel）、布拉格、萊比錫、布達佩斯、漢堡的管絃樂團指揮。而到了一八九七年，他更是當上維也納國家歌劇院的總監。

與此同時，他也創作歌曲和交響曲。馬勒和德布西的一個重要不同處是馬勒身兼二職。①當然，作曲家執指揮棒沒什麼特別的，在自己樂曲首演之夜親自上台指揮的作曲家更比比皆是。但在馬勒，

作曲和指揮兩份工作的分量是一樣的，而且漂亮地彼此互惠。許多歌者和樂師都佩服他，覺得他的挑剔對他們非常有幫助。包括布拉姆斯和柴可夫斯基（Pyotr Ilich Tchaikowsky）在內的一些重量級作曲家都承認馬勒是第一流指揮家，以能夠聆聽他指揮的演奏深感幸運。不過，就連這些人都承認馬勒不是個易相處的人。他的準備工夫總是做得滴水不漏，對歌者和演員的要求極苛，逼著他們把能力發揮到最大極限。

主持維也納歌劇院的十年間，馬勒所作的改革洋洋灑灑，讓觀眾又是動容又是感激。他對華格納、德布西、莫札特和貝多芬的作品無比偏愛，以致在他從事指揮家的早年，若是一個地方歌劇團只勝任羅西尼（Gioacchino Rossini）或威爾第（Giuseppe Verdi）的作品，便不會被他看重。但維也納歌劇院的音樂家卻讓他大大鬆一口氣，因為這些人無一會怠慢他所喜愛的作品。雖然天生是個沒有耐性的人，但他卻用鐵的紀律規範自己，只要一有時間便觀察有哪些年深日久的陋習需要改進，再耐心而技巧地跟舞台設計師、表演者和觀眾溝通，加以改變。

馬勒指揮華格納歌劇時都是使用足本，把被刪節過的部分恢復回來（他之前的指揮家都是毫無異議地接受刪節版本）。他大大減少了職業觀眾（也就是僱來為特定歌者喝采的觀眾）的數量。他把舞台從巴洛克式過度繁縟中拯救回來。他又讓遲到的觀眾得等到幕間休息時間才可以進場（這種改革在維也納可不是小事一椿！）他創造了一些觀眾大大欣賞卻很少有機會看到的綜合性大型演出。再小的細節也逃不過他的一雙利眼。維也納的文化復興氛圍也讓他如魚得水⋯當時的維也納人才濟濟，犖犖大者有畫家席勒（Egon Schiele）和克林姆（Gustav Klimt）、建築師洛斯（Adolf Loos）和奧托‧華格納（Otto Wagner）、劇作家暨小說家史尼茨勒、文化評論家克勞斯（Karl Kraus），以及精神分析學的開創者弗洛依德。

因為以最高標準要求一切，馬勒想讓維也納作為歌劇之都的優越地位保持不墜。但他會這樣要求，更多是出於對前輩大師的虔敬，而不是出於現代主義的實驗精神，另一方面，他在一八八〇年晚期至一九一〇年間創作的九首交響曲（全都是創作於他翹首以待的暑假渡假期間）又是無比創新。光是其管絃曲的規模和交響曲的長度，即足以顯示他是新事物的盟友。在解釋自己的交響曲時，馬勒而且不只是他自己這樣看。馬勒謹守傳統的調性，但卻把不協和音與和聲推到既有的極限之外。

喜歡指出，它們每一首都要更勝前面一首。例如，在他自己看來，《第三號交響曲》要比《第二號交響曲》好上不知多少倍，分別儼如大人與小孩。

說這些龐然鉅製對馬勒意義重大，是低估了他對自己音樂的感情。一九〇九年，死前不久，在紐約指揮《第一號交響曲》時，他寫信給指揮家朋友瓦爾特（Bruno Walter），表示只要每次指揮這作品，都會「有一種燒灼感在我裡面結晶。是什麼樣的世界可以喚起如此的聲音與人物，如此的反圖像？從那頭冒出來的送葬隊伍和暴風在我看來就像是對造物主的一個激烈控訴。」xv 馬勒在自己交響曲裡投注的感情極為巨大，遠超過不那麼形而上取向的作曲家（如德布西）可以想像。

他也沒有把這一類雄渾情感保留給自己。一八九六年，在寫給女高音（他的情人之一）米爾登貝格（Anna von Mildenburg）的信中，他說：「想想看，一件作品竟然可以這般巨大，以致形同是整個世界在映照自己。」xvi 他不喜歡稱他的管絃作品為交響曲，例如，談到自己的《第三號交響曲》時，他這樣說：「它對傳統形式毫無依附之處。對我來說，『交響曲』是要用所有既有技法去構築一個世界。但它的形式卻是由它自己不斷改變的內容所決定。在這個意義下，我必須不斷地學習怎樣把我的方法更新。」xvii 他慢慢開始討厭當時大為流行的音詩：他的作品刻意不描寫任何事物，只記載

自己天馬行空的奇思異想，意圖由此創造一個聲音的新世界。一九〇六年，馬勒告訴丹麥指揮家門格爾伯格（Willem Mengelberg），他的《第八號交響曲》「是我迄今最棒的作品……想想看宇宙剛開始發出鳴振的情景。其中沒有任何人聲，有的只是行星和太陽的運行轉動聲。」xviii

他這些話不是隨便說說的。為了實現自己的雄偉構想，馬勒應用了最大可能數量的不尋常樂器（吉他、曼陀羅、驛車喇叭），又在一些迄當時沒有人探索過的領域進行尋覓。另一方面，這種樂器組合的民主化讓聽眾無可避免地不時會聽到他所謂的平凡的和絃、平凡的和聲和平凡的旋律。對於一個會在《第一號交響曲》用一整個樂章為童謠《雅克修士》（Frère Jacques）❸作變奏的作曲家而言，這種現象實屬意料中事。透過把大調轉換為小調，透過藉助打擊樂器的強大回聲，馬勒的《第三號交響曲》名副其實（如他自己說的）讓聽眾經歷了一場「仲夏午之夢」。

§‧§

雖然以自己的作曲才長多具有創造性的音樂家一樣，但馬勒就像很多具有創造性的音樂家一樣，只是把自己視為一種更高力量的臣僕。他說話的調子有時雖然自大，但他就像其他現代主義者那樣，沒把自己誤認為是上帝。他在寫給一個朋友的信上說：「可以說，我們都只是宇宙吹奏的一件樂器。」xix 談到《第八號交響曲》時，他形容自己創作它的過程近乎身不由己，儼然是出自一個「屬靈的創造者」：

「〔祂〕搖晃和鞭策了我八星期，直到絕大部分內容完成為止。」xx 每在創作的階梯向上跨出一步，他都會有一種戰慄的感覺。他說自己的作品雖然自大，但他就像其他現代主義者那樣，任何人類事物都儼然是侏儒。當我看出它將會通向何處之時，不禁戰慄恐懼，對於自己竟會被賦予這種重責大任誠惶誠恐。」xxi

就像德布西，馬勒的主要關懷是建立聲音的最高主權，讓這聲音在他自己心靈和聽眾心靈裡都可以繁榮滋長。一八九六年，他告訴樂評家馬沙爾克（Max Marschalk）：「每當我內心被一股**幽暗**情

緒籠罩，每當我站在通向另一個世界的門前，我就會有一種透過音樂、透過交響曲說話的需要。」

xxii「但潛意識是會對潛意識說話的，而創作者的主體會喚醒其他人的主體：這就不奇怪他的音樂不受傳統主義者信任和有時會嚇到一些較有同理心的聽眾。簡言之，他深信自己會寫那些樂曲是一種「命數」。

雖然馬勒經常會使用較保守的音樂手法，但他的命數註定他會成為前衛作曲家。其交響曲的音量與長度本身（有好幾首的演奏長度都遠超過一小時）便是它們具有創新性格的有力證明。但馬勒又不是凡事創新。在他九首全部完成的交響曲中，有四首使用了歌者，而很多人相信，這是對貝多芬一個懷舊的致敬。毫無疑問，那是對貝多芬《第九號交響曲》（其終樂章有合唱）的一個迴響。

不過，借他感情熱烈的語言來說，他作曲時從他內心像山泉一樣傾瀉而出的東西，乃是早前交響曲作曲家不認識的音樂。他的大型作品多少帶有一個傳統的外觀，但這外觀卻掩蓋不住他對和聲、節奏和調關係的創新。他使用的調性是沒有作曲家用過的，而貫徹這些調性到最後的結果，必然會讓傳統心靈的樂評家不滿，也讓聽眾不安。他發現，要把流行音樂整合到交響曲是可能的，而他也要求最大量不同的聲音，以及要求他所建造的世界的一切元素是來自內心深處。

所以，比起德布西來，馬勒的創新性格要較不外顯。但他仍然是少數貨真價實具有顛覆性的作曲家的一員。最早看出這一點的不是別人，正是所有現代主義音樂中最不妥協的一位：荀白克。

就像我們可以預期的，荀白克起初對馬勒的音樂懷有敵意，但卻在一九〇四年十二月聽過馬勒彩排《第三號交響曲》之後徹底改變印象。事後他寫了一封感情噴湧的信給馬勒，調子就像馬勒談到自己作品的時候一樣高亢。這封信值得我們引用，因為它除了反映出德國或德語系音樂家有多喜歡使用詩性語言（更精確的說是形而上語言）以外，還順帶反映出作曲家在世紀之交的錯綜敵友關係：

「為了可以某種程度說明你的音樂所帶給我那種聞之未聞的感受，請容我不是以音樂家對音樂家的方式說話，而是以男性對男性的方式說話。因為，我已經看到過你那赤裸無遮的靈魂。它坦露在我面前，像是一片荒涼、詭異的地貌，到處布滿恐怖的淺窪與深淵，但這些深淵的旁邊卻有著明媚而陽光燦爛的綠茵地。」一開始用這種告解調子說話，荀白克再無保留：「我感受到你在跟幻象戰鬥，體驗到幻象破滅的痛苦。我看到善與惡的力量在彼此角力……」xxiii 有荀克白這番讚譽背書，誰還能懷疑馬勒是一個現代主義的音樂巨人？

現代主義音樂家：荀白克

1

一般來說，音樂史家都是把德布西和馬勒看成「過渡性」人物，作用在於架接古典作曲家與現代主義作曲家之間幾乎不可跨越的鴻溝。我們看得出這種判斷的理由何在：兩位作曲家不是把傳統的和聲延展到最大極限，有時甚至越過去嗎？但仰慕德布西的《海》或仰慕馬勒《第八號交響曲》的人一樣有理由反對，兩位大師的作品只是從一個極端通向另一極端的走廊。至於最重要的兩位現代主義音樂家，即荀白克和史特拉汶斯基，則是從紛紜的方面發起他們的革命：他們援引久被遺忘的傳統去反對標準的經典，對年深日久的規範感到不滿，又受到一股衝動的驅策，致力於為音樂打造全新的基礎。

荀白克一八七四年出生於維也納，父母家境並不富裕，但還是設法讓他們天賦異稟的兒子可以學習小提琴。荀白克還是小孩時便開始作曲，又在慷慨親友的資助下自學音樂。但提到自己父母時，荀白克只是淡淡地說：他們並沒有比一般的奧地利家庭更敵視音樂。身為一個自學成功的人，荀白

席勒為荀白克畫的素描像。

克常常會嚴重自疑，但有一件事卻是他始終深信不疑：他的創作活動是受一種無法抗拒的內在驅逼力所驅使。他在一九一二年寫道：「我的想像力就是我自己，因為我只有在這想像力的活化下才會是我自己。」xxiv

§...§

十一年後，巴黎一位劇場經理邀請荀白克動員一些「精力」，為他寫些樂曲，但荀白克這樣回答：「不幸的是，我的精力是很不服從命令的生物，而這種不服從性也是她的生存基礎。她總是不願意幫別人一把，甚至不允許我對她發號司令。她自來自去，但憑自己高興。」xxv 一九一一年一月二十四日，他在寫給康丁斯基第一封信中指出，他追求的事情跟對方一模一樣：純淨的主體性。他說：「你所稱之為的『非邏輯』，我會稱之為『在藝術中取消意志的作用』。」xxvi 又說不管他寫的樂曲有多根植於音樂史，其所有來源都必須是內心。

在荀白克，依賴主體性並不是一件只跟音樂創作有關的事：他的宗教信仰之旅同樣激烈而迂迴，在他的作品裡留下了顯著痕跡。自小被灌輸天主教信仰，荀白克在一八九八年改信新教：這種舉動，在一個天主教國家無疑是極具獨立精神的表現。不過，隨著反猶太主義在戰後的奧地利抬頭，荀白克開始回歸到一個他更熟悉的方向。一九三三年，因為聽說康丁斯基說了一些侮辱猶太人的話②，他寫了一封怒氣沖沖的信，斥責對方偏狹，又宣稱自己是猶太教徒。他說他不再顧忌「組織性的枷鎖」xxvii，從此以後要堅定當個猶太教徒。

荀白克不是一個人獨自打他的戰爭。他的熱情支持者之一是康丁斯基：這一點再次顯示出，藝術家的跨界支援現象也見於現代主義者之間。兩人的「邂逅」發生在一九一一年一月二日：當天，維也納的羅莎四重奏樂團在慕尼黑演奏了荀白克的作品，曲目之一是引起議論紛紛的《第二弦樂四

重奏》（*Second String Quartet*）。我們知道，這樂曲一九〇八年十二月在維也納首演時曾引起軒然大波，讓荀白克在進步圈子裡被稱為是「拋棄調性」的作曲家。

所以，前往聆聽羅莎四重奏樂團的演奏時，康丁斯基已經作好心理準備。他的音樂素養極高，聽覺纖細敏銳，還拉得一手好大提琴。雖然荀白克那些部分無調性的樂曲讓他覺得陌生，卻又讓他深感震動，彷如得到頓悟。出於激動，他在翌日畫了一幅油畫，題為《印象三號（音樂演奏會》》（*Impression III（Concert）*）。那不是一幅純粹抽象畫，而是仍然保持著與外部世界的依稀聯繫：畫面右上方的黑色大色塊代表的顯然是舞台上的平台大鋼琴，而輪廓粗疏的一些人形則顯然是代表聽眾。

康丁斯基又寫信向荀白克表示敬意，自此，兩人建立起朋友關係（這關係主要靠通信維繫）。兩人的志同道合之處是堅決只聽從自己內心的聲音。

「邂逅」不多久以後，這兩個朋友便發展出一種出人意表和具有重要歷史意義的合作關係。康丁斯基一向喜歡參加和發起前衛藝術團體，也不遺餘力推銷自己的極端反自然主義，但他的努力卻沒有在慕尼黑（一個「進步」藝術家不虞匱乏的城市）引起多少共鳴。後來，他總算找到一個信徒：畫家馬爾克（*Franz Marc*），他日後將會以油畫《藍馬之塔》（*Tower of Blue Horses*）成名。一九一一年底，兩人決定出版一本叫《藍騎士年曆》（*The Blue Rider Almanac*）的刊物，以方便集結「新繪畫」的追隨者和其他領域同情者的力量。康丁斯基提供的「稿子」包括幾幅新近畫作和幾篇鼓吹繪畫靈性革命的文章。馬爾克也為《藍騎士年曆》提供了一些畫作（其中一幅畫的是一群五顏六色的馬）和幾篇論現代藝術的文章。在康丁斯基的激烈堅持下，荀白克也成了供稿人，貢獻的東西包括兩幅自己畫的畫、一些樂譜和一些充滿挑釁性的現代主義文章。我們知道，一本書的影響力往往要等時機成熟才會發揮出來，而《藍騎士年曆》正是這個樣子：它在一九一二年剛出版時並沒有獲得熱烈迴

響，卻在第一次世界大戰前夕成了德國表現主義藝術的里程碑。

§‧§

荀白克也從自己的圈子找到一些支持者。他最喜愛的兩個學生——韋伯恩（Anton Webern）和貝爾格（Alban Berg）——後來成為了他的朋友和可依賴的宣傳者。另外還有一些劇院經理、指揮家和出版家覺得荀白克的音樂大大值得演奏。正因為這樣，他的樂曲在萊比錫、倫敦、阿姆斯特丹、布拉格和哥本哈根都得到演奏的機會。但荀白克對這些文化中間人的信任有限，所以會事先給他們條列出各種必須注意的事項，又對彩排的次數和歌者水平有嚴格規定，且堅持首演必須由自己來指揮。

但凡邀請他演奏的人若在邀請函中沒表現出充分尊敬，都會受到他的嚴厲斥責。他在一九一四年寫道：「我愈來愈覺得，不能把一件藝術作品恰如其分呈現出來的話，乃是一宗大罪，一種不道德。」[xxviii] 他把自己的作品看得有多重要，由此一覽無遺。他也不喜歡自己音樂事業中的「事業」成分：「沒有什麼事情比合作經營事業可以把人拉得更近。但我喜愛距離。」[xxix]

終其一生，荀白克都努力在自己與別人之間建立距離，並因而飽受批評（這些批評常常不無道理）。哪怕是在一些他理應放下身段的場合，他也從不改變調子。例如，在一九四九年，當一群朋友和仰慕者聯合恭賀他七十五歲生日時，他的回應竟然是說，他已經準備好「在死後才會獲得承認！」然後又指出，他之所以「無視於一整個世界的抗拒」，堅持我行我素，是因為有一種內在驅迫力迫使他不能不服從，迫使他不能不把一切世俗考量視如無物。他將會再活兩年，而在這人生的最後兩年，他還是一樣調調：又憂鬱又自大。就像每個以先知自詡的人一樣，他聲稱自己「明知所說的話不受歡迎，仍然非說不可。」[xxx] 他要說的話無疑是不受歡迎的，然而，這位現代主義音樂大師的人生也顯示出，高級文化的生產者與消費者會產生疏遠，有時不能只歸咎於其中一方。

2

荀白克是在一九〇七和一九〇八年推進到現代主義的，打頭陣的是《第二弦樂四重奏》和一些

鋼琴曲子。他早前固然寫過一些優美的晚期浪漫主義作品（如《昇華之夜》（Verklärte Nacht）），但

受到一種無以名之的內心力量的驅策，他開始把觸覺伸向未有人探索過的領域。一九一〇年初，他

在自己樂曲演奏會的節目單上指出：「〔在這些作品裡，〕我第一次趨近了我嚮往多年的理想表達

方式與形式。早前，我缺乏實現這種理想的能量與自信。但現在，我終於上路，並意識到自己已踏

破舊美學的所有藩籬。」xxxi

踏破藩籬——這種形容雖然俗套，卻精確道出荀白克追求獨立性的旺盛企圖心追求。其《第二

弦樂四重奏》充滿侵略性姿態，其中之一是把德國詩人格奧爾格（Stefan George）的詩歌譜寫為樂曲。

荀白克表示，他完全知道自己「將會面對何等巨大的抵抗」，預見得到「最心平氣和的人亦會產生

強烈敵意」，而那怕是「迄今都信任我的人亦不會看得出這發展的必然性。」但他就是無法自已，

因為他所做的這一切乃是受到「內在驅迫力的驅使」，讓他不得不服從xxii。

一九〇九年，在寫給作曲家和鋼琴大師布索尼（Ferruccio Busoni）的信中，荀白克詳細說明了這

種驅迫力意味著什麼，還像是寫詩一樣，把每個項目單獨出來：「我奮力要完全擺脫所有形式，／

擺脫內聚力的所有象徵／和擺脫邏輯。／換言之是／離開「樂旨的制定」，／不以和聲／作為一棟

建築的磚塊。／和聲只是表達，／別無其他。／因此，／我的音樂不要悲愴！／不要十噸重的拖沓

樂譜，／不要塔樓、岩石和其他巨大的討喜物。／我的音樂必須要**扼要**。」這是他早期的信念剖白，

而他在日後將會把這種信念完全實踐出來甚至猶有過之。

荀白克的激進綱領所追求的是他所謂的「不協和音的解放」（emancipation of the dissonance），換言之，他主張不應該把不協和音看成是協和音的敵人，而應該把前者看成是後者的延伸。《第二弦樂四重奏》就是為了闡明這個綱領而寫，而它跟傳統成規的對立近乎誓不兩立。這首四重奏讓聽眾聽不出任何穩定的調號。它有些段落完全優美易懂，但絕大部分聽在聽眾耳裡（哪怕是訓練有素的耳朵）都是一團混亂。為了讓這種混亂感更加深刻，荀白克在最後兩個樂章加入了一個女高音（這個創新等於在強調音樂與詩歌是姊妹藝術）。為了讓自己的顛覆動機更加昭然若揭，他讓《第二弦樂四重奏》作為演奏會的開場曲目，不讓聽眾有心理準備的餘地。據一些目擊者帶點氣憤指出的，荀白克如願以償：聽眾被驚嚇得無以復加。

3

在一九一六至一九二三年間，荀白克較少創作樂曲，主要是把時間用於沉思自己的使命和跟敵人作戰。他的一些早期作品（如《月迷彼埃羅》〔*Pierrot Lunaire, 1912*〕）此時雖已獲得一定程度的青睞，但仍極少會成為交響樂團的標準曲目。其理由，我們光從《月迷彼埃羅》本身便可得知：它刻意強調前衛藝術家對一般人的恥笑。這首樂曲根據法國抒情詩人吉羅（Albert Giraud）一首組詩的其中二十一首詩歌譜寫而成，以一個丑角為主角，用他來表現現代主義者與自滿的布爾喬亞社會的格格不入。

宗教從未完全離開荀白克的關注，而在這些中間年代，宗教在其意識裡所佔的地位更是愈來愈

顯著。一九二二年，在一封寫給康丁斯基的信中（兩人因為戰爭和革命的風雲變幻而失去聯絡一段時間），荀白克告訴對方，有許多年時間，宗教都是他的「唯一支柱」[xxxiii]。從這個時候起，荀白克和史特拉汶斯基的心路演化歷程開始變得相似。

他對上帝的懸念早在一九一二年寫給德國詩人戴默爾（Richard Dehmel）的信中便已露出了端倪。荀白克在信中透露，他「很長一段時間以來都想寫一部神劇，談今日的人類是如何在經過唯物主義、社會主義、無政府主義和無神論的階段以後，繼續（以迷信的形式）保有古老信仰一點點殘餘；談現代人是怎樣跟上帝爭吵（這方面也可以讀史特林堡的〈雅各的角力〉〔Jakob Wrestles〕），然後終於找到上帝，變得敬虔。我們需要學會如何禱告！」[xxxiv]

他計畫創作的這齣神劇是部巨制，名為《約伯的梯子》（Die Jakobs leiter）。全劇由三大部分構成，他在一九一七年寫好頭兩部分，其後斷斷續續撰寫第三部分，但始終沒有完成。因為戴默爾婉拒為此劇作詞，荀白克遂自己動筆，而他寫出來的歌詞也帶有他一貫的精雕細鑿風格。神劇中的主要角色是天使長迦百列，他被一大群自知有罪的尋求者環繞，要帶領他們走向天國。全劇最後是震天動地的大合唱，眾人齊聲歌頌上帝。然而，在所有的人物中，卻有一個人站得比誰都接近上帝，而這個人物的長相肖似作曲家本人：荀白克從不掩飾他相信自己高所有人一等（又特別是高於容易迷信的女性一等），與此同時又怨恨自己的地位沒受到承認。事實上，早在一九一〇年才三十六歲的時候，他便自信滿滿揚言，說自己的名字「業已屬於音樂史的一部分」[xxxv]。

荀白克花了很多時間學習透過音樂禱告。既然如此，有一件事理應是他會感到欣慰的：在他的主要作品中，改編自《聖經》的歌劇《摩西與亞倫》（Moses und Aron）是最常（但不是「經常」）被演出的。這歌劇也是未完成的作品，就像《約伯的梯子》一樣缺了第三幕。然而，雖然對上帝謙卑，

荀白克從未能改變自己對「庶民大眾」的驕傲。他始終鄙夷他周遭的社會，而這種態度在第一次世界大戰以後愈發明顯。在所有反現代的現代主義者之中，他是最激烈的一個。

他的調子變得愈來愈粗糙：凡是懷疑或批評他的人都會被他稱為「敵人」。他自己承認，他是那種樹敵遠比交友容易的人。一九二四年秋天，他應邀到多瑙埃興根（Donaueschingen），在奧地利親王菲爾斯滕貝格（Egon Fürstenberg）贊助的音樂會指揮自己的小夜曲，但事後他卻告訴建築師朋友洛斯，這個音樂節印證了他「對民主一類事情的不喜歡」。這種譴責一點都不新鮮，德布西早痛罵過大眾的心靈是「平庸的畜群心靈」。

§‧§

除了激烈想對音樂界革故鼎新外，他還有另一個同樣強烈（但沒那麼公開）的激情：充任當代社會的批判者。在他看來，他身處的社會調子庸俗、商業掛帥，對一切較崇高的事物漠不關心。一九一四年，他在寫給年輕指揮家謝爾欣（Hermann Scherchen）的信上這樣說：「反觀內省、質樸無華、更高貴的感情──這些特質看來是跟大部分人類無緣的。」作為一個文化貴族，他只願意花時間與其他文化貴族打交道。

荀白克的出身當然談不上顯赫：他父親是從普雷斯堡（Pressburg）移民到維也納去的，一輩子胼手胝足，先是個勞工階級，後來生活在小布爾喬亞階級的邊緣位置。不過，他讓兒子學習小提琴的決定卻是荀白克人生的決定性時刻：據荀白克自己所言，他幾乎打從拿起小提琴的第一天便開始作曲（起初七年，他有機會碰到什麼榜樣便模仿什麼榜樣）。到三十多歲的時候，他獲得了最原創性的音樂創發：無調性（atonality）。

4

無調性音樂雖然深具革命性，卻不是作曲家暨音樂理論家荀白克的最後歸宿。第一次世界大戰期間，他開始思考是不是可以用一個架構把他對不協和音的解放給穩定下來。換言之，在成功把自由帶給了音樂之後，他現在又想讓這種自由遵守某種紀律性：某種與他在一九○八年以後開拓的寬廣音樂空間並行不悖的組織原則。以極祕密的方式，荀白克開始進行實驗，並最終發展出「十二音體系」（twelve-tone law）。一九二一年，在跟學生魯費爾（Josef Rufer）一起散步時，荀白克第一次透露自己的新發明，並意氣昂揚地表示：「這發現將可保證德意志音樂在接下來一百年繼續保持領先。」

雖然荀白克盡力把世界隔絕在書房的門外，但第一次世界大戰和這戰爭的後果都讓他無法保持心平氣和。就像三十多年前的德布西一樣，荀白克並不是強烈的民族主義者，然而，奧地利的戰敗、協約國強迫德奧兩國接受的嚴苛和平條約，還有來自西歐列強（特別是法國）的持續蔑視，都超過了荀白克能忍耐的程度。作為奧地利猶太人，他決心要寫出可以把法國人和俄國人比下去的德意志音樂。

他在作曲技法上的新發現逐漸被稱為「序列主義」（Serialism）。這方法乍看很僵硬，事實上相當有彈性。它要求的是在一首樂曲的一開始把半音音階的十二個音排成一定的次序，然後用其中幾個音（通常是三個音）作為旋律的核心。由於這幾個音是可以轉位和逆行的，所以作曲家的迴旋空間不會受到壓縮，換言之，以這種方法作曲，作曲家將可獲得一種有紀律的自主性（disciplined auto-

nomy）。荀白克指出，這是一個難學的系統，但它所能帶來的條理性卻大大值得人費工夫去學習。

在一九四一年寫的一篇長文裡，荀白克再一次強調，他會發展出十二音體系，不是出於主觀意願，而是身不由己的結果：「以十二音作曲的方法是產生自必然性。」在一段題外話裡，他把自己鋼鐵般的自信擴大為一個適用於所有作曲家的法則：「不管一個人是自視為保守分子還是革命分子，是想要以傳統擴大為進步的方法作曲，是想要模仿舊風格還是矢志探索新觀念，甚至不管一個人是不是個好作曲家，他都必須深信自己的奇思異想是不會錯的，深信靈感來源是他自己。」在荀白克看來，所有作曲家都不外是牽線木偶，是由一個更高的操線者所擺佈──姑勿論你是把操線者稱為上帝或繆思女神或潛意識。

5

在追求給音樂建立條理性同時，荀白克亦愈來愈對德意志音樂史發生感情，而我相信，這兩者有分不開的關係。他從不後悔或否定自己的創新，可他也逐漸把自己的創新歸功於傳統，聲稱自己所做的一切只是在賡續美好的古老傳統。賡續美好的古老傳統：誠如我們將會在後文看到的，這也是步入中年後的史特拉汶斯基想要做的事情。現在，我們不難明白，為什麼荀白克在向魯費爾第一次透露自己發現了十二音體系時，會強調這發現可以讓德意志音樂的卓越性保持不墜：他希望被人視為是這個傳統的發揚者。

一九三〇年代初期，在一篇文章的草稿中，荀白克列舉出他有哪些「老師」。被他排第一排的是巴哈和莫札特，第二排是貝多芬、布拉姆斯和華格納，然後是（附帶的）舒伯特、馬勒、李察‧

史特勞斯和深受敬重的雷格爾（Max Reger）。這名單裡沒有白遼士、德布西，也沒有拉威爾（Maurice Ravel）：法國現代主義者的缺席強烈反映出荀白克的音樂愛國主義。列出他的老師之後，荀白克又謙卑地補充說，自己的原創性在於直接模仿他感受到的美好事物。他是設法要把自己的革命性體系整合到備受尊崇的德意志音樂傳統裡。

他這種情懷最矚目的表現是在一九三七年把布拉姆斯的《G小調鋼琴四重奏》譜成交響曲。布拉姆斯是他景仰的作曲家，而《G小調鋼琴四重奏》則是他最喜愛的樂曲之一。他認為，這首備受忽略的四重奏充滿樂思，把它改寫為交響樂可以把其優點充分顯示出來。那之前的四年前，也就是他即將逃離納粹德國不久前，他寫了一篇稱為〈進步分子布拉姆斯〉（Brahms the Progressive）的講演稿。他於文中主張，布拉姆斯的作品（特別是晚期作品）在主題、和聲和節奏方面都充滿實驗精神，所以不是個只知追步貝多芬的頑固保守主義者，反而是個有預示性（預示的當然是他荀白克）的進步分子。

但時局的演變沒讓荀白克能安頓在德意志的世界裡。一九三三年一月，希特勒被任命為德國總理，當時在柏林教書的荀白克馬上知道這意味著什麼。他正式重新皈依猶太教，並在五月離開納粹德國。在巴黎短暫停留後，他於十月前往美國，此後一直居住到一九五一年逝世為止。就像許多從納粹德國和納粹奧地利出走的傑出難民一樣，荀白克在美國獲得了安全，又給這個長久以來被稱為「文化沙漠」（這是非常不精確的形容）的國家帶來了轉化。

但荀白克對偉大德意志音樂傳統的靠攏並沒有讓他變得好相處。他繼續攻擊真實和想像出來的敵人，繼續嚴詞責罵那些膽敢改動或刪節他樂譜的劇場經理，嚴格要求在任何情況下都要按他的規定演奏他的樂曲。隨著年紀愈來愈大，他的脾氣也愈來愈壞，唯一的慰藉只剩下打網球。當然，這

一切都絲毫無損於他所發起的那場音樂革命的歷史重要性。要求一個現代主義者有幽默感大概是一種苛求：他們的人生總是比投靠傳統的藝術家來得不安全和艱難。但不管理由何在，荀白克音樂裡的笑聲就是少得可憐。

現代主義音樂家：史特拉汶斯基

1

荀白克的樂曲往往一派嚴肅，史特拉汶斯基的作品則總是喜氣洋洋，兩人的分別不可謂不大，然而，在現代主義音樂的萬神殿裡，兩人又都據有一個確定無疑的席位。一八八二年出生於聖彼得堡近郊，老天為史特拉汶斯基的音樂事業所作的準備可說好得無可再好。他父親費多爾‧史特拉汶斯基（Fyodor Stravinsky）是帝國歌劇院的男低音歌者，又是個愛書人和藏書家，家裡藏有大量樂譜和音樂書籍。雖然史特拉汶斯基在回憶錄裡沒有太把自己的輝煌音樂事業歸功於父母，但他們最起碼有讓他學鋼琴，又鼓勵他堅持不懈：他們看得出來兒子對琴鍵有著過人天賦（包括令人豔羨的視奏能力❹）。終其一生，史特拉汶斯基都喜歡坐在鋼琴前面作曲。

但他會成為大作曲家，除了因為早慧，也有一點點運氣（這種運氣只會關照早有準備的人）。在聖彼得堡大學唸法律的時候，他認識了著名作曲家里姆斯基─科薩科夫（Nikolay Rimsky-Korsakov）的小兒子，兩人成為好朋友。透過這層關係，他又認識了作曲家本人。不多久，里姆斯基─科薩科

夫便成為史特拉汶斯基非正式的音樂老師：由此可知，史特拉汶斯基的作曲潛力一定是早早便流露出來。

身為俄國當代音樂的一員健將，里姆斯基—科薩科夫是個讓人困惑的老師，因為他的教誨看來是指向兩個相反方向的。雖然是以一些歌劇和管絃樂曲《舍赫拉查達》（Sheherazade Suite, 1888）而知名，但他卻更以自己技法層面的嫻熟而自豪。另外，雖然是音樂學院的教授，他卻不喜歡缺乏無想像力的學院調和墨守成規；然而，他又強烈主張，年輕作曲家必須要對形式技術（如和聲）有充分掌握。換言之，就像是主張年輕畫家應該多接受素描訓練的畢卡索一樣，里姆斯基—科薩科夫認為年輕作曲家應該在基本功上徹底磨練。這種主張看來讓年輕的史特拉汶斯基受益匪淺：因為日後即便有少數人始終頑固地排斥他的作品，指這些作品內容空洞，但他們仍然不能不承認，史特拉汶斯基對樂器的配置高明無比。

§§§

繼里姆斯基—科薩科夫之後，第二個看出史特拉汶斯基潛力無窮的人是了不起的俄羅斯經理人佳吉列夫（Serge Diaghilev），他總是不斷為他帶領的俄羅斯芭蕾舞團物色新人才。愛炫耀、自負、精通各門藝術、事無大小都要管，佳吉列夫既是個有激發性又難相處的行政人員。他的其他缺點包括倔強，不喜歡旗下人員有獨立活動，以及有時會被激情沖昏頭腦。但史特拉汶斯基卻喜歡佳吉列夫，兩人相處融洽：佳吉列夫的同性戀性向雖然不對他的味，卻也沒有讓他感到困擾。日後，他在自傳裡稱這個經理人為「巨人」。有長達二十年時間，他的音樂創作都跟佳吉列夫密切相關。比史特拉汶斯基只大十歲，佳吉列夫具有發號司令的習慣，但這正正符合一個年輕作曲家的需要。

一九〇九年，佳吉列夫雖然有更老練的作曲家可以選擇，卻偏偏委託史特拉汶斯基幫他寫一齣

「俄國風味」的芭蕾舞劇，交給他一個改編自俄國古老民間傳說的劇本。雖然沒有寫芭蕾舞劇的經驗也沒有把作曲當成工作的經驗，史特拉汶斯基還是答應了。他日後回憶說，在當日，芭蕾舞劇很長時間以來都受到貴族贊助人和年老好色之徒的品味支配，但卻受惠於一次俄羅斯的文化復興，行將有所改變。他以異常快的速度完成託付，成品便是《火鳥》（L'Diseau de far）一劇。一九一○年六月二十五日，《火鳥》在芭蕾舞迷的大本營巴黎首演，觀眾都是些有見識的人。那是一席異端的饗宴，但不管是誰的學生，甚至不再是里姆斯基─科薩科夫的學生。還不滿二十八歲的史特拉汶斯基就此一夕成名。

這時，他已不再是一般聽眾還是樂評家都沒有被嚇倒。

一年後，史特拉汶斯基為佳吉列夫寫出第二齣芭蕾舞劇《彼得魯什卡》（Pétruchka），首映地點同樣是在巴黎。主角尼金斯基（Vaslav Nijinsky）是佳吉列夫的情人，為人不善辭令而衝動，但舞技精湛而演出時全心投入：《彼得魯什卡》會獲得觀眾熱烈喝采，他功勞不淺。但功勞最大的人無疑還是史特拉汶斯基。《彼得魯什卡》的音樂比《火鳥》更簡約、更節制，包括德布西在內的許多聽眾都同意，這音樂煥發著光彩、青春氣息和顯眼的原創性。在寫給聖彼得堡的朋友的信中，史特拉汶斯基毫不保留地稱這劇的成功是「巨大和與日俱增」。[iii]許多樂評人都對這位新星推崇備至，例如，法國作曲家布呂諾（Alfred Bruneau）在巴黎的《晨報》（Le Matin）銳利指出，史特拉汶斯基的貢獻是讓音樂走向現代：「鋼琴的聲音，混合以管絃樂隊的聲音，給了它全新的性格。它的編曲逗趣、細緻、別有風味，音色上極其豐富。它的形式表現出完全的自由。」[iii]史特拉汶斯基從頭到尾追求的正是這種自由。

不過，他為佳吉列夫創作的的第三齣芭蕾舞劇《春之祭》（Le Sacre du Printemps）卻帶給了觀眾截然不同的經驗。任何只知道史特拉汶斯基一件事的人必然知道這件事：《春之祭》在首演時引起

了騷動，噓聲不絕於耳，夾雜著觀眾的吵架聲。看來，最終史特拉汶斯基有一部前衛作品得到恰如其分的對待了！

但這種傳統的看法是浮面的。觀賞《春之祭》首演的觀眾跟前兩齣芭蕾舞劇的觀眾基本上是同一群人：都是社會菁英，其中許多人都已是史特拉汶斯基的忠實樂迷，隨時準備好接受這位作曲家的一切創新。所以，《春之祭》為什麼會引來騷動，理由至今不明。但有證據顯示，佳吉列夫並不反對讓他喜愛的巴黎觀眾欣賞一些他不熟悉的音樂和舞蹈。《春之祭》的原構想來自史特拉汶斯基寫作《火鳥》時得到的一個視覺想像：在一場原始的祭禮中，被選中獻祭的處女不斷跳舞，至死方休。

《春之祭》要表現的不外是這個，但它的音樂卻是讓人憤慨的：沉重、靜態，以及（對很多聽眾來說）折磨神經。《春之祭》幾乎完全沒有傳統性的旋律，有的只是一些突兀、老是不斷重複出現的高強度和絃，形同一陣陣的節奏爆炸。這是一種最無所顧忌的反浪漫主義。有趣的是，《春之祭》在首演時雖然引起不滿，但其後的每次演出都是一貫獲得熱烈掌聲。所以說，仍然有少數現代主義者的作品是可以從賤民身分迅速搖身變為經典的。然而，史特拉汶斯基畢竟是個特例，這就使得許多現代主義者的怨尤之詞（如荀白克說過的，他準備好「在死後才會獲得承認！」）變得更容易了解。

2

《春之祭》的現代主義身分是明確無疑的：這一點，從它讓人心煩意亂的樂曲，從它誕生於作曲家的白日夢異想，皆可以得到證明。然而，不管一齣芭蕾舞劇多麼具有單一個原創心靈的印記，

仍需要集眾人之力才能成事。正因為這樣，不管史特拉汶斯基在每齣芭蕾舞劇裡投入多少心血，他仍然不吝承認其他工作人員（導演、編舞家、舞者和設計師等）的功勞。自傳裡談到《火鳥》在巴黎受歡迎的盛況時，史特拉汶斯基迅速補充了一句：「我當然不認為它的成功是單靠樂譜。」

儘管如此，史特拉汶斯基珍貴的個體性仍然展現在這些早期的傑作中，而且非常顯眼。從最初投入音樂創作開始和終其綿長的作曲生涯（他以八十九歲高壽逝於一九七一年，一生創作不輟），他都堅持當自己的主人。有一次，在跟另一位不折不扣的現代主義者拉威爾爭論大、小調的轉換該不該根據什麼規則時，史特拉汶斯基表示他看不出有什麼理由要遵守規則：「**只要我想，我就能〔轉調〕**。」

如果他有需要用什麼盾形紋章來自我標榜的話，那這句簡潔的話正好充當紋章的銘詞。

他後來又寫了其他芭蕾舞劇，每一齣都頗有異於前一齣，而每一齣都讓他的國際盛名更加牢固。它們證明了，史特拉汶斯基是個害怕抄襲自己的人。他最具爭議性的一齣芭蕾舞劇是《普爾欽內拉》（Pulcinella, 1920），改編自被認為是出自佩爾戈萊西（Giovanni Battista Pergolesi）手筆的同名作品。❺

這種改編，給了劇評人一個機會去質疑此舉算不算是對十八世紀音樂的一種褻瀆，但是不是褻瀆都好，《普爾欽內拉》仍然怡人和富想像力，非常有史特拉汶斯基的個人特色。深信自己在作曲上作出了一次變革（哪怕只是小型變革），他形容《普爾欽內拉》的樂曲是「一種新類型的音樂、一種簡單的音樂，其所根據的管絃概念有別於我的其他作品。」他不喜歡挺身為自己的原創性辯護，但這不是他最後一次有需要為自己辯護。

ờ ờ ờ

與此同時，時局的演變讓作曲工作對史特拉汶斯基來說多了一層他始料未及的切身重要性。一九一七年，俄國爆發革命，沙皇被推翻，而列強則對新成立的蘇聯政權實施封鎖制裁。這意味著史

特拉汶斯基無法再從他在俄國的資產取得支應。自此，他得單靠作曲去維持食指浩繁的大家庭，而到了一九二〇年代初年，他需要供養的人又增加了一個：他的永久性情婦薇拉・蘇特基納（Vera Sudeykina）。薇拉是個業餘藝術家，面貌姣好、結過多次婚、大方、迷人、聰慧，雖然生活複雜，卻對史特拉汶斯基有意。兩人的關係後來獲得正常化：一九四〇年，也就是史特拉汶斯基的元配過世翌年，兩人結為夫妻。

幸而，史特拉汶斯基證明自己是個精明和有生產力的生意人。另外，他也有了一些專門收集作曲家的收藏家可以依靠：主要是有文化修養的美國商業鉅子和仍然富有的歐洲貴族。對史特拉汶斯基而言，一如對為數不少的其他前衛分子來說，贊助人制度都是可貴的。有些百萬富翁喜愛畜養名馬，但其中少數百萬富翁則喜歡資助畫家或作曲家，顯示出贊助人制度的死亡日期並不如那些老想作出斷代的歷史學家所以為的那麼微不足道。

從一九二〇年起，史特拉汶斯基和家人開始定居巴黎。他們戰前已經住在西方好些年（主要是在瑞士），不同的是那時他們是自願僑居國外，此時則變為被迫流亡。這還不是史特拉汶斯基人生的唯一激烈轉變。他開始把管絃樂曲的規模縮小，又摒棄他意氣昂揚的「俄羅斯階段」，轉向他所謂的「新古典主義階段」。這個轉變並沒有讓史特拉汶斯基退回到老式的調性音樂：他的作品繼續是不落窠臼，他的實驗性格只是轉向而沒有倒退。然而，正如他自己承認的，他對佩爾戈萊西的發現為音樂史開啟了一個無盡的寶庫。自此，他熱烈地鑽研十八世紀甚至十七世紀的作曲家，寫成鋼琴曲、管絃樂曲、交響曲和新芭蕾舞劇。透過擴大焦點，他給自己的自主性帶來了紀律性。

這些作品的其中一首——一九三〇年的《詩篇交響曲》（Symphony of Psalms）——特別引起後人的爭議，而這主要是因為他對自己宗教情懷的解釋顯得含糊不清和自相矛盾。姑毋論藝術家對自己

動機的證詞是否一定可信，但最讓專業歷史家火大的，不是藝術家不願意剖白動機，而是他們剖白得太喋喋不休和太前後不一貫。我們能確定的只有一點：就像荀白克一樣，一九二〇年代把宗教推向了史特拉汶斯基人生的中心。

§‥§

青年時期的史特拉汶斯基雖然沒有多少宗教熱情，但也從不否定自己的東正教信仰。但在流亡期間，不管他變得多法國化，他仍然發現東正教忽然成了自己的重要精神寄託。包括哲學家馬利丹（Jacques Maritain）在內的一些法國朋友固然力勸他改信羅馬天主教，而他也有點心動，但最後，他並沒有踏出這一步，反而是回歸他最熟悉的信仰。從一九二七年起，他例行參加東正教的彌撒，又在自己四周擺滿各種宗教聖物。這可以讓他跟自己長大的土地保持聯繫。除了把現代主義等同於無神論的人以外，大概誰都不會對史特拉汶斯基這種心理轉折感到驚訝。不同的現代主義者固然有志一同於追求藝術上的不落窠臼，但在信仰的問題上，他們卻有可能站在最南轅北轍的位置。

不過，追求信仰（用他自己的話來說是追求「秩序性」）並沒有讓史特拉汶斯基停止追求原創性。但是，他卻開始對他一直以來秉持的個人主義感到不自在。在他把宗教聖物擺在鋼琴上沒多久以後，他告訴一個記者：「藝術、哲學和宗教中的個人主義意味著一種反抗上帝的狀態」，而他已開始反對這種反抗。他開始相信，個人主義就像無神論一樣，是違背「人格性（personality）原則和人應臣服於上帝的原則。」不過，這一類高度概括化的言論並沒有影響他的一個基本信念：音樂無法表達情感，包括無法表達宗教情感。一想到華格納的拜魯特音樂節，他便激烈反對把藝術當成一種教條。在他變化不斷的新古典主義中年階段，宗教情感只是滋養他風格的其中一個元素。因此，如果說他的《詩篇交響曲》包含著宗教意義的話，那這種意義必然懸而不決。他在一九三〇年創作

這樂曲，是為了慶祝波士頓管絃樂團成立十五週年，而他的贊助者都莫不驚訝於他竟為這慶典創作一首取材自《舊約聖經》的樂曲。他們不應該驚訝的，因為那只表示，他既已建立起自己音樂的自主性，現在他也想讓這自主性獲得紀律性的支撐。

不多久以後，為了支撐這自主性，他也有需要找一個新的避風港。一九三九年十一月，德國入侵波蘭，第二次世界大戰爆發，巴黎變得非常不安全。雖然已經非常習慣生活在巴黎，但到了一九四〇年年底，眼見法國危在旦夕，他還是決定移民美國，落腳在洛杉磯。不管洛杉磯有多麼土裡土氣，他一直住在這城市，以迄一九七一年逝世為止。一等大戰結束，一家人便定期到歐洲旅行……史特拉汶斯基利用這些行程指揮演奏、發表講演和接受各種榮譽。自荀白克在一九五一年逝世後，他成為了唯一尚在人世的現代主義音樂巨人。

小一號的巨人

1

無調性和序列主義（尤其是後者）都是荀白克的現代主義的正字標記，而韋伯恩（Anton Webern）和貝爾格（Alban Berg）等作曲家則顯示出，這兩種創新可以有多廣泛的應用範圍。但現代主義音樂家並不是非要走荀白克所設定的道路不可。例如，法國作曲家瓦雷茲（Edgard Varèse）和美國作曲家約翰・凱吉（John Cage）就都各匠心獨運，創造出足以跟他們奧地利同僚互別苗頭的新音樂。他們都是小一號的巨人，但仍各有各的聽眾與追隨者。不管荀白克的技術論文有多艱深枯燥（真的很枯燥！），音樂現代主義者的陣營是頗為色彩繽紛的。

瓦雷茲一生都在努力（失敗的時候居多）找出一些可以產生新調性的新樂器。大學唸的是工程和數學，他可說是個從科學家轉行的音樂家。沒有一個現代主義作曲家曾經像瓦雷茲那樣把科技和藝術的關係拉得那麼近過。就像其他歐洲的實驗家，他有點驚訝地發現到，美國是一片他可以寄託未來的土地。一九一五年，已經不是音樂學徒的瓦雷茲在三十二歲的時候來到美國，定居下來。他

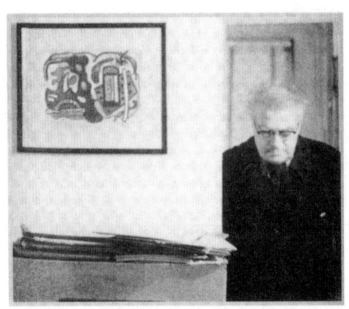

法裔美籍現代主義作曲家瓦雷茲（一九五九年四月十四日攝於紐約自宅）

娶了美國太太，取得了美國公民權。類似於杜象的是，他體驗到紐約是個可以讓異端繁榮滋長的城市，又讚美美國是個最有可能把音樂從讓人窒息的成規中解放的國家。

一九一五年，就是他到達美國的同一年，瓦雷茲在接受訪談時這樣說明自己的藝術綱領：「我們的音樂字母表必須擴大。我們需要新樂器也需要得不得了。」他又認為音樂家非常有必要多向「機器專家」請益。他希望找到的是一種「新的表達媒介。我拒絕讓自己屈從於那些已經有人聽過的聲音。我企盼找到的是一些可以捉住各種思想，把它們表達出來的技術新媒介。」⊡這是一個有透露性的聲明，顯示出他就像其他現代主義者一樣，渴望把內心世界給表達出來，渴望透過機器的幫助，把最主觀的思想感情轉化為客觀對應物。

這種努力最為人知的成果是管絃樂曲《美國風》（*Amériques*），那是瓦雷茲對他新祖國的一個傑出禮讚，完成於一九二一年，五年後

首演。隨後的整個二〇年代，他馬不停蹄地創作出一連串的管絃樂曲，它們幾乎全都極其強調打擊樂器（最著名的是只使用打擊樂器的《離子化》〔Ionisation, 1931〕），以及把鼓的作用大大提升到陪襯角色之上。最後，在第二次世界大戰結束後，新發明的電子樂器在瓦雷茲和他的信徒看來都是對他們幾十年來呼求的一個遲來回應。

在瓦雷茲的推波助瀾之下，音樂家對樂音甚至聲音的看法起了很大的變化。他的著名口號「解放聲音」對眾多改革者的心靈帶來了刺激。凱吉讚揚瓦雷茲的一番話代表了所有前衛音樂家的心聲：「〔他〕常常強調想像力是必要條件，而在他的作品裡，他的想像力呈現得就像筆跡一樣強烈鮮明。」對強調內心生活的現代主義者來說，這是個最高禮讚，也是一個適用於凱吉自己的禮讚。

2

凱吉是一個不折不扣的美國激進主義者。身為作曲家、詩人、講演者和自學的哲學家，凱吉是美國現代主義者中間最雄辯的一位，起碼是最多話的一位。他是迄今為止美國最知名的顛覆性音樂家，對現代主義所作的貢獻主要出現在第二次世界大戰之後。他在言詞和行動上所表現的極端性格，反映出有些反抗音樂成規的離經叛道者願意走出多遠。他曾經師從荀白克一小段時間，有趣的是，荀白克拒絕稱他為作曲家，而是語帶曖昧地稱他為發明天才。

他最誇張的一件現代主義作品是《四分三十三秒》（4'33）），那也是他許多遊戲之作中最讓人瞠目結舌的一件。創作於一九五二年，它始終是凱吉的最愛。我們大可以說，它是現代主義叛逆性格最極致的表現。演出時，負責「演奏」的鋼琴家坐在舞台上，面對一台平台大鋼琴（換成其他任何

樂器一樣可以），拿出一個馬錶，把時間設定為四分三十三秒，然後握著馬錶，不發一語坐著，等四分三十三秒一到便站起身，掉頭離開。聽眾雖然早有心理準備（誰都知道凱吉的作品會嚇人一跳），但他們在「演奏」結束後還是對此新奇「作品」辯論不休。

點子豐富和富於想像力，凱吉製造過許多驚奇。但在他的許多作品原則中，「不確定性」受到最多讚賞與最多模仿。其方法是作曲家規定一些前提，但不指定樂器或音樂的內容，這一切全由演奏者自行決定。就像在《四分三十三秒》一樣，所有「細節」都是開放性的。

不讓人意外地，凱吉把落俗套奉為圭臬，在他看來，成功與其說是好事，不如說是警告，是召喚他去征服新的邊疆：「如果我一件作品被接受，那我就必須推進至不被接受的地步。」他把這個前衛責任當成人生使命的一部分。「我服膺於原創性的原則。顯然，有必須去做的事不是迄今有人做過的事，而是迄今無人做過的事。」xl 有這種抱負的美國作曲家不只他一個，但他卻是把這抱負說得最多次和最有力的人。提到交通噪音時，他說：「我覺得它們比音樂還悅耳。」xli 他主張所有聲音一律平等，有時甚至主張非樂音要比樂音高一等。所以，不管是聽眾的說話聲、咳嗽聲、大雨打在演奏廳屋頂的聲音，還是飛機飛過的聲音，一樣可以作為其樂曲的基本構成部分。

除了歡迎非音樂性聲音入侵音樂，凱吉還愈來愈拒絕指定樂器，有時還會把鋼琴絃捆綁起來或插入小木板以改變其音調。所有這些做法，都是為了減少甚至取消樂曲的情緒衝擊力，讓每一個段落、每一個曲調可以娛樂聽眾。這樣的音樂當然只能是非傳統的音樂。

凱吉不管在政治還是音樂上都是個無政府主義者，極喜歡在談話或接受訪談時解釋自己的動機。他的藝術想像力天馬行空，以冒險為樂，不但不害怕冒險，甚至害怕不冒險。他的長壽人生帶來過許多不可預料的作品，讓聽眾又覺得好玩又覺得困惑。大膽程度遠超任何最大膽的十九世紀作曲家，

凱吉激怒過的聽眾大概要比他取悅過的多。

3

總歸一句，荀白克在二十世紀早期對傳統調性的攻擊雖然不尋常，卻絕不是獨一無二的。起碼有兩位二十世紀早期的烏托邦主義者實驗過全新的調性，一位是出生於義大利而定居在德國的布索尼（Ferruccio Busoni），另一位是俄國作曲家斯克里亞賓（Alexander Scriabin）。布索尼既是作曲家又是鋼琴大師和音樂理論家，他渴望完全改革和聲，以此逃離「大調和小調系統的專制統治」xlii。斯克里亞賓則因為晚年愈來愈投入神祕主義，所以致力於創造一套可以促進人類普遍幸福的玄祕和絃系統。這一類作品的重要性在一九一八年十一月得到最初的肯定：當時，荀白克為對抗主宰演奏廳的商業文化，在維也納創立了「私人音樂表演協會」（Society for Private Musical Performance）。在這個表演協會演奏的曲目，都是荀白克所挑選，是一些他認為有功於音樂更新的作品，入選的作曲家包括馬勒、布索尼和其他先驅。史特拉汶斯基也被認為屬於這個革命小家族的行列，而他也始終是荀白克心儀的現代主義作曲家之一。

4

在漫長人生的最後二十年（一九五一至一九七一年），史特拉汶斯基作出了兩個移動，而這兩個移動的幅度都比他從法國移居美國還大：一是向十二音體系靠近，二是回歸芭蕾舞劇的創作。先

說第一個。自一九五一年荀白克過世之後，史特拉汶斯基便放棄他秉持了近三十年的新古典主義原則，改採十二音體系作曲。換言之，一度自稱是「新維也納派」❻反對者的他，最後成了荀白克和韋伯恩姍姍來遲的弟子（他更多是借鑑韋伯恩），而且是個表現不凡的弟子。

大眾的反應是兩方面的：「一般」音樂愛好者因為對技法問題不感興趣，他們對史特拉汶斯基的新樂曲只有喜歡或不喜歡兩種態度可言，但那些熟悉現代主義音樂的樂迷則大大不悅。他們有些人指責史特拉汶斯基不應該等到荀白克去世才覺今是而昨非。另一些人說史特拉汶斯基會有這種改變，是因為看見十二音體系在進步圈子蔚為流行而不甘寂寞。還有些人說史特拉汶斯基此舉是想跟奧地利音樂家爭勝（他曾尊稱荀白克是「我們時代第一個現代的音樂建築家」xliii），要證明自己雖然年過七旬，仍然輕易便能駕馭一種現代技法，不像其他才華次一等的作曲家得花幾十年時間才能入門。

因為史特拉汶斯基自己沒有留下證言，他的真正動機我們不得而知。然而，他會作出這個驚人轉換，看起來是想表現自己具有強大彈性，足以駕馭任何非傳統的風格，足以充當音樂領域的畢卡索。就像畢卡索曾經把身手伸向一種又一種不同的風格，並在每一種風格留下偉大作品，史特拉汶斯基也要證明自己是個全才，有能力一次又一次創作出讓人動容的音樂。

至於他的第二個「創新」——即回過頭創作幾十年前使他成名的芭蕾舞劇——也是從一九五○年代開始。促成這個豐饒回歸的主要推手是喬治亞舞者和編舞家巴蘭欽（George Balanchine）。自從一九三三年起，巴蘭欽便定居美國，靠著為音樂喜劇、歌劇的芭蕾舞過場和電視節目編舞討生活。到一九四八年，他又創立了紐約市芭蕾舞團。在他的領導下，這芭蕾舞團成了世界最聲望崇隆的芭蕾舞團。它將會帶給史特拉汶斯基二十年時間的創作靈感來源。《火鳥》的作曲者回來了。

巴蘭欽的紀元

1

史特拉汶斯基與巴蘭欽初識於一九二五年，當時兩人都在佳吉列夫旗下工作。兩人的友誼開始於巴蘭欽為史特拉汶斯基的《夜鶯之歌》（Le Chant du rossignol）重新編舞──該劇五年前首演時是由佳吉列夫的「愛將」馬辛（Léonide Massine）負責編舞。兩人會結成非正式的盟友關係主要是一種策略，以便可以在佳吉列夫的獨裁統治下維持最大的藝術自主性。最終，從一九五〇年代起，兩人發展出最緊密的合作關係，在接下來的二十年結出許多奇花異果。他們合作創作的芭蕾舞劇在質與量兩方面同樣驚人，佳作一齣接一齣，大大擴大了芭蕾舞劇正典的規模。沒有哪兩個現代主義者的拍檔關係要比史特拉汶斯基和巴蘭欽緊密，唯一差可比擬的是立體主義階段的畢卡索與布拉克（Georges Braque）。這種關係不但沒有隨佳吉列夫之死而結束，反而可以說是自佳吉列夫而開始。

我前面已勾勒過佳吉列夫的為人：風風火火、固執、富於想像力、獨裁，對藝術知多識廣，有時並不是出於明智考量，而是跟他迷戀的舞時對金錢會漫不經心。他會起用誰當主角或作曲家，有

者有關。他會動輒不跟創作者商量便刪去演出的其中一些段落…他對史特拉汶斯基和巴蘭欽合作創

作的《阿波羅》（Apollon Musagète, 1928）即如此幹過。儘管如此，我們仍然必須承認他對現代主義舞

蹈的貢獻匪淺。他所催生的芭蕾舞劇不管是在一九一七年共產革命之前或之後的俄國都無法上演：

它們都太現代了，無法見容於沙皇政權或共產政權。在沙皇時代，俄國芭蕾舞劇都必須遵守十九世

紀的規範，而在共產革命後，蘇維埃當局對藝術自主性的干預日甚一日，讓多所創新的俄羅斯芭蕾

舞團根本不可能得到演出許可。光是這一點就足以反映佳吉列夫是個多麼一貫的異端。他有兩個總

部，一個設在蒙地卡羅，一個設在巴黎，而後者對他的聲望與影響力當然起著更大的助長作用。

我們記得，佳吉列夫曾經在一九○九年顯示過他有知人之明…委託當時還沒有多少名氣的史特

拉汶斯基為《火鳥》作曲。在《火鳥》獲得巨大成功之後，他繼續邀請史特拉汶斯基創作其他同樣

具有原創性的芭蕾舞劇。佳吉列夫的另一個發現則是巴蘭欽…一個訓練有素的舞者和音樂細胞高度

發達的音樂家。巴蘭欽還很年輕時就表現出自己是個天才，而他的第一個贊助人因為生就一雙利眼，

更是不可能看不見。

比史特拉汶斯基小二十歲，巴蘭欽總是對這位較他年長的朋友保持尊敬卻不流於卑躬屈膝。他

原姓巴蘭奇瓦澤（Balanchivadze），而用不著想，幫他把姓氏縮簡的人當然是佳吉列夫；佳吉列夫又

拉著他到歐洲各地參觀美術館，以培養他的藝術見識。巴蘭欽一九二四年加入俄羅斯芭蕾舞團，未

幾便被委以大任，擔綱編舞的工作。佳吉列夫膽敢起用又年輕又沒編舞經驗的巴蘭欽編舞，除再一

次反映他的知人之明以外，也反映出他多少有點走投無路。當時的俄羅斯芭蕾舞團已喪失不少銳氣…

許多傑出的舞者紛紛退休，而佳吉列夫手邊又沒有其他人才可以滿足巴黎人對創新的胃納——巴蘭

欽是他唯一可打的牌。

在佳吉列夫剩下來的五年人生裡（他一九二九年夏天死於糖尿病，這可說是他縱容自己大吃甜食咎由自取），巴蘭欽一共為俄羅斯芭蕾舞團編了十齣舞，其中只有《阿波羅》一齣是由史特拉汶斯基作曲。但《阿波羅》證明是個劃時代的一刻。巴蘭欽把此劇編排得比原來的構想還簡約，大大減少了舞台背景和服裝的華麗程度，又把太煽情的第一幕給刪去。這是一齣化簡到骨子裡去的現代主義芭蕾舞劇。

《阿波羅》是四個舞者的一場無聲對話：一個舞者扮演的是孩子氣但快速成熟的阿波羅，另三個舞者分別代表扮演卡利娥帕（Calliope）、波呂許莫妮亞（Polyhymnia）和特爾普西科瑞（Terpsichore）。最後，阿波羅選擇特爾普西科瑞作為舞伴，二人如穿花蝴蝶般翩翩起舞。他們的雙人舞是現代芭蕾舞劇裡最令人難忘的演出之一。這齣芭蕾舞劇是史特拉汶斯基寫成於他所謂的「新古典主義階段」，為了穩住韻腳，他特地從法國新古典主義的文學巨人（主要是拉辛〔Jean Baptiste Racine〕和布瓦洛〔Nicolas Boileau〕）那裡把「英雄體格律」借過來用。

不過，至少在這齣芭蕾舞劇裡，真正具有顛覆性的人是巴蘭欽。史特拉汶斯基自己就把《阿波羅》的成功歸功於利法爾（Serge Lifar）的舞蹈功力和巴蘭欽的編舞。半世紀之後，巴蘭欽在回憶中指出：「〔《阿波羅》〕是我藝術生命的轉捩點。」他說，史特拉汶斯基為此劇所作的樂曲讓他「茅塞頓開」。「它告訴了我，有許多東西是我可以大膽刪去的。」這種簡約與史特拉汶斯基的新古典主義作品相得益彰。「我開始學會化繁為簡，把眾多可能性簡化為唯一一種不可避免的可能性。」[xliv]日後，他將會為紐約市芭蕾舞團設計出許多離經叛道的舞步，而這一切都是《阿波羅》所隱隱預示的。

史特拉汶斯基這些年間創作的芭蕾舞樂曲皆迥異於觀眾熟悉喜愛的傳統樣式，而他的拍檔巴蘭

欽（才二十多歲）則向觀眾顯示出，「古典現代主義」不必然是自相矛盾的用語。建築師密斯（Lud-wig Mies van der Rohe）則為本行所提出的著名口號「少即是多」（Less is More）非常適切用來形容巴蘭欽所編的芭蕾舞。《阿波羅》是佳吉列夫的最後勝利之一，而他對這個勝利也欣喜若狂。但他會這麼高興，並不只是因為自己的情人利法爾把阿波羅表現得栩栩如生：不管性格有多少毛病，佳吉列夫都是個一貫的現代主義者，對任何有重大創新性格的作品總是無比熱情。

2

佳吉列夫對巴蘭欽的主要恩惠是急急地把他推到事業的發射台。這當然不是小功勞，然而，佳吉列夫的死卻要更有功於把現代芭蕾散播到世界各地。在他死後，他的兩個舊成員利法爾和瓦盧瓦（Ninette de Valois）分別在巴黎和倫敦創辦了自己的舞團，而俄羅斯芭蕾舞團的其他成員——如編舞家福金（Michel Fokine）和馬辛——也各在海外馳騁才智。但在佳吉列夫栽培的眾多人才中，巴蘭欽很快便表現出自己無與倫比。

巴蘭欽之所以能夠在一個競爭激烈的領域攀爬到頂峰並在上面停留幾十年，靠的是他無人可比的音樂細胞。當一個現代主義編舞家是艱鉅差事。在編舞以前，他總會把樂譜細細鑽研過，在心眼裡把音樂想像一遍，想辦法讓舞蹈和音樂相得益彰。巴蘭欽並不想讓音樂只當舞蹈的陪襯或讓舞蹈只當音樂的陪襯。他想讓觀眾既能聚精會神傾聽作曲家的音樂，又能不知不覺接收到他對這音樂的詮釋。這就不奇怪他會成為（也始終是）史特拉汶斯基音樂最有啟發性的編舞家。

在突然失去佳吉列夫的羽翼之後，巴蘭欽先後在巴黎和哥本哈根待過一陣子，然後又短暫創辦和經營過自己的舞團。到了一九三三年，年輕而家境富裕的美國人柯爾斯坦（Lincoln Kirstein）邀請巴蘭欽到美國創立一個芭蕾舞團。手頭不寬裕的巴蘭欽馬上答應。身為一個專業的舞蹈生意經營者，他首先是創辦了一家舞蹈學校，以為日後要成立的芭蕾舞團培養人才。事實證明，這是一個明智的投資：包括勒克萊兒（Tanaquil Le Clerc）在內（她是巴蘭欽四任太太的其中一位），後來紐約市芭蕾舞團許多飲譽國際的舞者都出身自這所學校。

巴蘭欽創辦芭蕾舞團的過程歷經挫折與轉折，要到一九四八年（當時他已定居美國十五年），紐約市芭蕾舞團才在「城市中心」作出第一次正式演出。然後，又要再過十年，到了一九五七年，巴蘭欽才憑著由史特拉汶斯基譜曲的《阿貢》（Agon）一劇，贏得觀眾的熱烈支持。他從此聲名鵲起，歷久不衰，以迄於一九八三年去世。

《阿貢》的誕生史反映出贊助人制度在布爾喬亞時代起了什麼樣的變化。柯爾斯坦是個熱情、大方又性急的贊助人，然而，受他資助的兩個創造性心靈卻沒有屈從於他的急性子，反而是等到最適當的時機，也就是覓得最愜意的靈感之後，才願意推出一齣新的芭蕾舞劇。在《阿貢》之前，史特拉汶斯基和巴蘭欽合作過兩齣芭蕾舞劇，一是長盛不衰的《阿波羅》，另一齣是一九四八年在「城市中心」首演的《俄爾甫斯王》（Orpheus, 1948）。自《俄爾甫斯王》以後，柯爾斯坦一直催促兩人給前兩齣作品寫個「第三幕」，創作另一齣以阿波羅為主題的芭蕾舞劇。但巴蘭欽和史特拉汶斯基卻一拖再拖，直到發現了一個啟人以思的古希臘意象，才創作出《阿貢》一劇。以意志的角力為主題❼，《阿貢》是一齣抽象的芭蕾舞劇，基本上沒情節可言，卻正因此更能充分體現巴蘭欽的能量、速度與清晰。它沒有任何特殊舞台背景或服裝，舞者（八女四男）只是穿著一般芭蕾舞衣，在從側

面射來的聚光燈光線中翩翩起舞。

在《阿貢》所表現的許多「角力」中，最觸目的一個「角力」出現在那段著名的雙人舞，擔綱演出的是傑出的白人女舞者戴安娜・亞當斯（Diana Adams）和同樣傑出的黑人男舞者米切爾（Arthur Mitchell）。這還是第一次有黑人舞者可以在芭蕾舞劇裡挑大樑。巴蘭欽不是什麼走在時代前頭的民權分子，他的出發點一如往常，只是想把對比的張力拉到最大。據舞團一個主要舞者海登（Melissa Hayden）的回憶，此舉在當時是「大膽已極」xlv。史特拉汶斯基為《阿貢》所譜的樂曲以十七世紀的法國舞曲為底本，再以十二音體系加以重新編排（前面說過，他這時期已把十二音體系據為己有）。換言之，這些樂曲是新舊並陳的：就像我們常常看到那樣，現代主義是可以把過去與未來兼容並蓄的。

《阿貢》的各種創新儘管驚人，但它所獲得的巨大成功更驚人，其命運與前衛產品所常見者大相逕庭。舞者、評論者和觀眾都對這齣芭蕾舞劇大為折服，想要一演再演或一看再看。史特拉汶斯基沒有出席《阿貢》在紐約的首演，因為他相信，這齣需要高度聚精會神才能欣賞的困難作品難望獲得歡迎。然而，朋友寄給他的評論剪報和恭賀信卻證明了，他的悲觀只是杞人憂天。

在這些來信中，戴安娜・亞當斯寫的一封特別突出：「我只是想告訴你，演出《阿貢》有多麼讓我愉快和激動。我希望它以後會出現在每一季的戲碼中。觀眾的反應熱烈無比，他們看來愛上了它，以致後來又加演了許多場。我希望你已經看到了評論，他們讚不絕口。恭喜，並為我們那漂亮又漂亮的樂曲謝謝你。」xlvi這種熱情讚譽在現代主義的歷史上並不多見，而戴安娜・亞當斯使用「我們」一詞則深具反映性：紐約市芭蕾舞團的成員自感歸屬於一個整體。

雖然《阿貢》的成功盛況空前，但巴蘭欽基於經營考慮，並沒有自限於現代主義芭蕾的戲碼。

他後來也創作過一些非常傳統的作品，例如，他為柴可夫斯基《胡桃鉗》（*Nutcracker*）所編的舞蹈，就是未有佳吉列夫以前便為芭蕾舞觀眾熟悉的。不過，巴蘭欽的《胡桃鉗》還是有著一個備受觀眾喜愛的空前創新：在舞台上引入小孩舞者。這種創發，讓紐約市芭蕾舞團在每年聖誕季節都有可觀的門票收入。在同時代的現代主義編舞家中，能與巴蘭欽競爭的包括了倫敦的阿什頓（Frederick Ash-ton）、紐約的圖德（Anthony Tudor）和斯圖加特的克蘭科（John Cranko），而其中，圖德更可以說是編舞家中的精神分析師。沒有人能夠批評圖德的舞蹈膚淺，因為角色的內心衝突乃是他一再處理的主題——反觀巴蘭欽卻被有些人如此批評。

˙˙˙˙˙

對巴蘭欽的這種質疑是我這個研究現代主義的史家不敢掉以輕心的。在我用來定義現代主義的兩個元素中，巴蘭欽無疑完全符合第一個元素要求：他的創作總是充滿新穎之處，又讓人悸動又讓人驚愕。然而，他對主體經驗的探索卻似嫌不足。他的批評者認為，他總是更加重視舞蹈的精妙，為此不惜犧牲角色的內心戲。確實，他的主要作品，特別是沒有情節的那些，追求的是表現芭蕾舞蹈本身，別無其他。在這些舞蹈裡，他把舞者的肢體盡情伸展，以此創造出一些會帶來審美快感的藝術形狀。他不是第一個「解放」舞者肢體的人，比他長一輩的前衛舞蹈女大師——如富勒（Loie Fuller）、鄧肯（Isadora Duncan）和德國的魏格曼（Mary Wigman）——早做過這樣的事。儘管如此，從未有人對肢體的苛求程度要高於巴蘭欽。

但他絕不是一個虐待狂。他重用的女舞者都是經過挑選和嚴格訓練的，而把肌肉強壯的男舞者引入芭蕾舞中更是他的創舉。他編舞時總會考慮到舞者的能力程度，又在舞蹈裡加入些幽默和淘氣意味。但他的批評者認為，這些舞蹈並沒有披露角色的內心世界，也因此沒有披露編舞家自己的內

心世界。如果說這些舞蹈有任何主體成分，那就是它們就像抽象畫家的畫作那樣，是出自編舞家的主體創作衝動。在他的批評者看來，巴蘭欽的舞蹈能提供的是一種幾何學的快感，類似於蒙德里安所畫的那些著名格線畫，抽離而重視平衡與顏色的對比，大大不同於畢卡索為情婦所畫那些充滿情緒的肖像畫。

然而，在我看來，巴蘭欽的動機跟蒙德里安的藝術是大異其趣的。我前面已經談過蒙德里安的心理困境，指出他對自然的強烈恐懼反映著他對兩性親密關係的恐懼。對蒙德里安來說，女性乃是最讓人焦慮的一種自然造物。這位畫家之所以執著於直線和拘謹的長方形色塊，以及強烈排斥斜線，全都反映著他的壓抑（repression）。大部分觀賞者之所以看不出他的作品潛藏著恐慌，完全是因為這些表面冷靜的繪畫能散發出一種奇怪的美感。

與此相反，巴蘭欽所設計的舞蹈顯示，她對女性毫無恐懼可言。他完全無意當個「冷漠」的操線者，把女舞者當成牽線木偶擺佈。事實上，觀諸舞者和觀眾對他的舞蹈的熱情回應，「冷漠」乃是最不適用於巴蘭欽的形容詞。他創作過大量作品，主題極多樣化，但有一個主題卻是他最喜歡表現的：男性對女性的崇拜。其中一個例子是《史特拉汶斯基小提琴協奏曲》（*Stravinsky Violin Concerto*, 1972）。一九九九年一月，評論家安娜．基塞爾戈夫（Anna Kisselgoff）在《紐約時報》談到這齣芭蕾舞時指出：「性是巴蘭欽這齣最著名的史特拉汶斯基芭蕾裡的主題是確定無疑的。」又說巴蘭欽「創造了兩個對男女關係最細緻入微的研究。」[xlvii] 顯然，在巴蘭欽的舞蹈裡，理性與激情是互相滲透的。

我們知道，巴蘭欽人生的一個軸心是女人。他結過四次婚，每次娶的都是芭蕾舞女星，而假如他人生最後二十年的繆思女神蘇珊．法蘿（Suzanne Farrell）點頭答應，他說不定會結第五次婚。被巴蘭欽稱為「雪花石膏公主」，蘇珊．法蘿是個舞姿無比流暢、充滿吸引力的女舞者。巴蘭欽曾刻意

為她創造過許多讓人目眩神迷的討喜角色，認為他是女性美與藝術才能的完美結合。他的迷戀絕不是盲目的，也不是他一個人的專利：愛慕蘇珊‧法蘿的男性觀眾比比皆是。這種迷戀並未妨礙巴蘭欽的編舞能力，反而讓他設計出一些最棒的芭蕾舞蹈。認為巴蘭欽情感不豐或是不善表達情感之說只是無稽之談。

3

不過，儘管巴蘭欽設計的舞蹈常常賞心悅目，但他的風格總的來說仍然是偏向理性主義多於告解式自我披露。正因為這樣，他的創作才會跟瑪莎‧葛蘭姆（Martha Graham）——美國現代舞無可爭議的女教主——大相逕庭。在舞蹈方面，現代主義分為兩大支派（很少有重疊的時候）：現代芭蕾與現代舞。瑪莎‧葛蘭姆總是致力於表達自己最深邃的情感，而這種情感也是她讓人望而生畏的創作力的源頭。至於巴蘭欽，則喜歡把自己的情感昇華，透過男女主角的角力創造出肢體美感，帶給觀眾深深的滿足甚至感動。不管他表現的舞蹈技藝有多麼令人嘆為觀止，情慾的悸動總是掩蓋不住，以一種不煽情的方式同時帶給舞者和觀眾深邃的滿足感。瑪莎‧葛蘭姆的舞蹈也能激起相似的反應，但訴諸的是一種她個人化和更直接的方式。

瑪莎‧葛蘭姆長得很美（一種高度個性化的美），眼神炯炯，高顴骨，身體柔軟而苗條（但比巴蘭欽旗下最瘦的女舞者要胖多了）。一八九四年生於加州，父親是個精研心理疾病的醫生，瑪莎‧葛蘭姆是在青春期後期——看過美國舞者露絲‧丹尼斯（Ruth St. Denis）的演出之後——發現自己的終身職志。經過一些遲疑後，她在二十一歲入讀丹尼斯蕭恩舞蹈學校（Denishawn）——那是當時美

國唯一嚴肅的舞團和舞蹈學校，由露絲與丈夫蕭恩（Ted Shawn）經營。瑪莎‧葛蘭姆很快便學會他們所能教的一切，卻對學校的準宗教氣氛（一種外來宗教與基督教科學派的混合物）格格不入，決定自立門戶。她在紐約羅徹斯特（Rochester）的音樂學校教了一陣子舞蹈，期間發展出獨一無二的個人風格。一九二六年，她舉行了第一次獨立演出。當時她三十二歲──在這種年紀，很多芭蕾女舞者都會考慮退休。

瑪莎‧葛蘭姆卻不同，她只要決定了追求什麼，便絕不動搖。她先後編了幾十支單人舞蹈，主題雄心勃勃，不一而足（有評論美國西部文化的、有評論宗教的、有關於生與死的、有關於女性的）。她把舞台設計和服裝簡化到最少程度，讓觀眾更能聚焦在她精妙的舞技上。她總是聽從內心的呼喚，願意不斷擴大領域：一九二九年，她為一群舞者設計出她第一齣芭蕾舞，四周開始聚集起一批仰慕她的弟子。但即使這個時候，她仍然堅持一手主導一切。她喜歡大權獨攬，把自己最激烈的情緒轉化為視覺等值體。因為不願意把自己的「角色」假手他人，她總是讓自己當女主角。可以說，她是莉莉‧魏格曼的美國翻版──後者曾經在威瑪德國發展出表現主義舞蹈（Ausdruckstanz）。

當異類是個得冒風險的使命：有許多年，瑪莎‧葛蘭姆的演出都只能賣出大約一半的票。除了有一小批可靠的盟友外，瑪莎‧葛蘭姆幾乎凡事都得親力親為，因為她要做的事並無先例可循。不過，即使沒有支持者，即使長期受到忽視，她一樣能持之以恆。事實上，她是個帶有現代主義者經典標記的藝術家：決心堅定，不在乎金錢，不追隨潮流。她的人生很漫長（一九九一年以九十六歲高齡去世），大半輩子都手頭不寬。除了早期作出若干讓步，演些輕歌舞劇之外，她堅決拒絕在商業劇院演出，以致有些三年間幾乎陷入餓肚子的境地。在第二次世界大戰之後，她的舞蹈終於被接納：她的演出開始賣座，而她也搖身變成全國性人物。不過，早在那許久以前，瑪莎‧葛蘭姆便深信自

己的舞蹈包含著重要信息，另外，她就像任何忠實的現代主義者，一再強調自己的當代性（contem-poraneity）。「沒有藝術家是走在時代前頭的，」她說，「他**就是**他的時代。」㊆這句話讓現代主義的歷史像圓圈一樣首尾相接了起來：同樣的話波特萊爾在一個多世紀前便說過。就像早期和同期的現代主義者一樣，瑪莎·葛蘭姆最想要的是活在自己的時代。

註釋

①身為出色鋼琴家，他本可選擇當鋼琴演奏大師，但他不循此圖，走了指揮家和作曲家的雙重道路。

②打小報告的人似乎是馬勒的太太阿爾瑪（Alma Mahler）。這看來是個不可靠的謠言，而康丁斯基也激烈否認自己說過反猶太人言論。

譯註

❶德布西對作曲家古諾（Charles François Gounod, 1818-1893）的諷刺性稱呼。

❷有別於「純音樂」的一種音樂，其目的是用音響描繪一則故事或形象，故形式受故事和形象制約。

❸法語兒歌，曲調為中文兒歌《兩隻老虎》之所本。

❹指一看到樂譜可以立刻彈奏，無須準備工夫。

❺佩爾戈萊西為十八世紀義大利作曲家。後人把許多原非出自他筆下的作品都歸屬於他。

❻英語世界對荀白克及其弟子所組成的群體的稱呼。

❼「阿貢」一詞是古希臘語，意指「角力」。

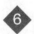

建築與設計：機器—人類事務中的新元素

Architecture and Design:
Machinery, a New Factor in Human Affairs

「沒有什麼比建築更重要」

1

第一批現代主義的經典建築出現在第一次世界大戰爆發的幾年前。它們的設計者並沒有認為彼此有太多共通之處，但他們起碼有一點是一致的：反對學院派，憎恨其權威性和鄙夷其藝術品味。

半官方的沙龍所褒獎的是年深日久的原則，敬畏和鍾愛的是哥德式風格、新古典主義的立面和無作用的繁縟裝飾。在服從學院派原則的傳統主義者看來，銀行就是應該蓋得像銀行的樣子——換言之是帶有古羅馬建築的味道（哪怕不是貨真價實的古羅馬建築）。然而，從十九世紀中葉開始，富創新精神的建築師則認為銀行不應該再蓋得像人們習慣的樣式，而應該嘗試新的形狀、未使用過的建材和不正式但怡人的顏色。

在急切求新求變的心情中，現代主義者乞靈於最多種多樣的靈感泉源，以致於歷史上從未在如此短的時間內出現過如此多的嶄新突破。儘管如此，哪怕是在現代主義如日方中的階段，大多數業主喜歡的還是所謂的「復古主義」（historicist）或「折衷主義」（eclectic），換言之是喜歡讓建築物

跟古代樣式有相似之處，無論這種相似有多麼愚蠢或多麼不智。按業主的要求，傳統取向的建築師或是模仿不值得模仿的舊風格，或是把不可能融合的風格給硬湊在一起。

一些早期的現代主義建築師不理會主流的品味，創造出一連串讓人動容的新穎建築：佩雷（Auguste Perret）在巴黎蓋的公寓使用了最新的發明：鋼筋混凝土（1905）；萊特（Frank Lloyd Wright）在水牛城蓋的「馬田之宅」採用開放式空間布局（1904）；葛羅培亞斯（Walter Gropius）設計的法古斯鞋楦工廠充分地考慮到採光的需要，又招搖地不使用角柱；洛斯（Adolf Loos）在維也納設計的「斯坦納之宅」完全沒有裝飾，引起時人大嘩，被譏為——據說語出約瑟夫皇帝（Emperor Franz Josef）——沒有眉毛的房子（1910）。

我們很容易低估這些挑釁行為在傳統建築師和他們準顧客心中所引起的焦慮（這焦慮未幾又轉為憤怒）。極端分子大力攻擊既有的規範，提倡使用少人聽過又少人看重的建材，並完全不尊重各種可回溯至古希臘和古羅馬的習慣。但這場爭奪顧客心靈與錢包的戰爭，並非一定是發生在界線分明的敵我兩造之間。以法國為例（法國是建築上的爭論鬥得特別兇的地方），就有一個由維奧萊─勒─杜克（Eugène-Emmanuel Viollet-le-Duc）領導的第三方加入戰陣，讓戰況變得更複雜，也常常讓戰果變得更複雜。維奧萊─勒─杜克是著名的建築學者（他的《建築論述》〔Entretiens sur l'architecture〕是萊特最喜歡讀的書之一），又是十九世紀中葉以後最具爭議性的教堂和城堡修復者。他對學院派的敵意不輸現代主義者。在他看來，學院派的僵化規範、內部競賽和高度受矚目的獎項（如「羅馬大獎」）全都是懷舊症的表現，不值得人去追隨和爭取。他固然認為哥德式風格是最完美的典範，但又不認為建築師應該奴性地模仿法國的大教堂。用就像是現代主義者的口吻，維奧萊─勒─杜克要求以當代的方法解決當代的問題，把一座現代建築「蓋在」一個哥德風格的地基上。

不過，在現代主義者看來，維奧萊—勒—杜克這種口頭上的現代性是不徹底的，而不管他們對古典建築多麼崇敬，都拒絕向過去作出妥協。他們其中特別激烈的一位是年輕的義大利建築師聖埃里亞（Antonio Sant'Elia），他在一九一四年加入了義大利的未來主義運動。未來主義何以會有吸引力，我們從聖埃里亞的國人同胞葛蘭西（Antonio Gramsci）於一九一三年提出的抱怨可見一二：「當今時代的藝術產品貧乏得讓人心驚。」[i] 這種對墨守成規藝術家的鄙夷態度幾乎見於任何地方的現代主義者：我們記得，艾略特就曾經形容當時的英語詩壇儼如一灘死水。聖埃里亞當不會反對把這種形容應用於義大利的建築界。

在聖埃里亞看來，建築物不管有著多少實用目的，都是不折不扣的藝術品，又主張各種技術上的新發明均可大大提升建築物的藝術美感：玻璃、混凝土和鋼材「無論在線條和造型上都富含本具的美」。其他未來主義者起而呼應這種對低微建材的鼓吹，波丘尼（Umberto Boccioni）是其中一位。他是搬到北義大利居住的卡拉布里亞人（Calabrian），身兼畫家、雕塑家和論戰家數職，極其鼓吹在建築藝術的領域採取一種與時下品味大異其趣的方法。他警告說：「在建築創作上，過去一直重壓在業主和建築師兩者身上。」因此，建築師想要有所創新，必須掙脫傳統，必須要「從起點處重新開始。」[ii]

就像其他未來主義者一樣，波丘尼（他一九一六年因為墜馬英年早逝）對各方面的藝術創新兼容並蓄，但卻從未能把他汲取的各種東西綜合出一種新的風格。正如藝術史家漢米敦（George Heard Hamilton）帶點遺憾口氣指出的：「未來主義者的繪畫，即便是波丘尼畫得最好的那些作品，始終是一種不穩定的結合，由新印象主義的筆觸、表現主義的刺眼顏色和立體主義的素描糅合而成。」[iii]

然而，未來主義那些簡略又充滿煽動性的口號本身便足以帶給新繪畫的畫家創作靈感。總之，跟維奧萊─勒─杜克不同的是，未來主義者絕不認為過去可以充當未來或是現在的嚮導。

在義大利現代主義建築師之中，最有可能把未來主義的雄心壯志付諸實現的人應該是聖埃里亞。只可惜他的人生戛然而止，讓他建立一個「新城市」的抱負落了空。他成了自己曾經熱烈鼓吹的戰爭的受害者：因為是個忠實的未來主義者，他就像其他未來主義者一樣，拚老命把義大利從中立的旁觀者拖入第一次世界大戰。一待義大利在一九一五年加入協約國，他便自願從軍，然後在翌年的十月戰死前線。歌德一個世紀前便明智地提醒過讀者：少年立志必須小心謹慎，因為有些志向會成為一個人成年後的禍害。所以，聖埃里亞留給世人的，只是一些精采的城市規劃草圖：有些畫著高聳天際的住宅大樓，有些畫著堅固有力的發電站和火車總站，有些畫著分隔不同運輸模式的大道。這些草圖鮮明體現著未來主義用來頌揚活力無窮的現代世界的一字真言：動力感（dynamism）。

❖ ❖ ❖

鄙夷流行品味的態度和強調建築有需要改弦易轍的主張遍布於未來主義的各種綱領性文字之中。這運動創立者馬里內蒂（F. T. Marinetti）所寫的最早一篇宣言值得我們多所引用，因為它聰明地把美學要求和當時的社會環境聯繫在一起：「一些現代現象，例如四海為家的遊牧主義、民主精神及宗教的式微，皆讓巨大的、裝飾性的、不可朽壞的建築變得無用，這些建築一度要標榜的是王權、神權政治和神祕主義。」罷工的權力、法律面前人人平等的原則，以及現代生活對衛生和舒適的講究，這些新現象全都要求一些「大型、大眾化和通風良好的公寓大廈，要求絕對舒適的火車，要求隧道、鐵橋梁、大而快速的郵輪，要求建在山腰上可以遠眺地平線的別墅，要求大型的聚會廳和能夠讓人迅速紓解身體疲勞的浴堂。」他又指出：「沒有東西比一棟施工中建築的鋼架要更漂亮」，因為它

「象徵著我們對即將誕生的事物的火熱渴望。」

在他無所不包的清單中，馬里內蒂把私人住宅和公共建築同樣納入有需要根據未來主義原則加以更新的項目：迄今受到忽略的美學考量、現代生活的動態性、與日俱增的世俗主義、蔚為流行的體育文化（physical culture）——這些元素全都必須表現在建築中。從這個角度看，聖埃里亞後來會加入未來主義的陣營，幾乎可說是勢所必然。他曾經銳意要設計一個新城市（Città Nuova），為此畫了許多設計草圖（留下來的有三百多幅），而它們全都照顧到馬里內蒂所謳歌的那些興起中的現代現象。帶著呼應未來主義大宗師的語調，聖埃里亞指出：我們現代人「不再把自己視為大教堂、宮殿和平台的子民。」v

一八八八年生於科摩（Como），聖埃里亞是在米蘭學習建築，後來又在那裡開設事務所。一九二九年，他在米蘭協助創辦了那個鼓吹「新趨勢」（Nuove Tendenze）的組織❶，兩年後，他又為這個組織主辦了第一個展覽會和寫出一些綱領性文字。在許多義大利的知識分子看來，他們國家的文化都遠遠落後於鄰近國家（持這種見解的人涵蓋左翼的馬克思主義者以至反動的保皇派）。在這種氣氛下，探索甚至採納一種異端教義的誘惑遂變得無可抗拒。「新趨勢」的立場無疑是不像未來主義那麼教條化和政治化，但它卻架起了通向未來主義的一條橋梁。

2

建築追求「新趨勢」的史前史可以往前回溯一百五十年，導其前驅的不是建築師而是一些工程師。因為沒有學院規範的約束和有需要解決一些實際問題，他們所設計出來的橋梁、展覽場館或火

車總站往往新穎大膽，在有點無心插柳的情況下創造出一些藝術傑作。十九世紀最富創意的建築師之一是帕克斯頓爵士（Sir Joseph Paxton）。他只是一個業餘建築師，專門設計溫室花園，但在一八五一年，他在一些能幹工程師的協助下，為倫敦的萬國博覽會設計出一個別開生面的展覽場館。這座名為「水晶宮」（Crystal Palace）的場館完全由機器預製的鋼鐵和玻璃構件搭建而成，是當時代最獨一無二的結構體。這棟新穎的建築也許足以否證後人一個常見指控：維多利亞時代人既缺乏藝術品味又不思冒險。

我們知道，現代主義建築的兩大特色是「忠實」（honesty）和「簡約」（simplicity），而早在一八五〇年代，這兩個觀念已被前衛建築師引用來撻伐那些墨守成規的同行。另一方面，這兩個觀念雖然普遍被懸為理想，卻極少落實，或頂多只有部分落實。「忠實」意味的是讓「卑微」的建材如實呈現，不加掩飾；把一種建材漆成另一種的樣子在當時仍然大行其道，但愈來愈多的異議聲音主張，木頭和鋼鐵本身自具美感，用不著掩蓋起來。至於「簡約」，則是許多建築師口惠而不實的理想，而他們所最常使用的托詞（一種不是全無道理的托詞）是他們無力反對業主的執意堅持。所以，現代主義者想要讓他們的口號落實，除了需要教育建築師，還需要教育業主。

到了十九世紀後半葉，有一部分教育工作已經完成。在這方面，英國建築師沃伊齊（Charles Francis Annesley Voysey）是個具代表性的過渡性人物。他在一八八二年開始執業，專為私人設計住宅和配件（壁紙、茶壺和家具等）。一八九三年，換言之是在維也納建築師洛斯（Adolf Loos）說出「裝飾是罪行」這個惡名昭彰的口號的幾年前，沃伊齊在接受訪談時便指出過：「建築今日面對的危險是過分裝飾。我們缺乏簡約，並忘記了怡然自得。」就像一個全心全意的現代主義者一樣，沃伊齊宣稱他決心要「生活和工作在現在」vi。在他所設計那些怡人的鄉間別墅裡，他落實了「忠實」和「簡

約」這兩個離經叛道的理想。這些房子在在顯示，葛羅培亞斯和密斯的激進品味不遠矣。

§ § §

為了不落後於其他藝術領域的同儕，努力追求與時代同步的建築師愈來愈多。在這些強調當下優先的建築師當中，最貫徹和最有力的一位是偉大的美國建築師萊特。一八六七年生於威斯康辛州的里奇蘭森特（Richland Center），萊特的父親是律師和政治家（後來又成為巡迴傳教士），母親是個出身富有人家的老師。萊特對音樂和學問的熱愛都是受父母影響，但他渴望跟時代同步的衝動卻似乎是來自自己。在一九二二年寫給女兒的信中，他用典型的態度指出：「每日生活是重要事物。但我說的不是明日或昨日，而是今日。你無法比在『此時此刻』更能有所作為。」vii 他這番話說出了其他現代主義者的心聲。維多利亞時代建築師最喜歡爭論的一個問題是哪一種古代風格（如古希臘風格、威尼斯風格和文藝復興風格）要更勝一籌，但在萊特看來，這等於是一種對當下的背叛，也是對建築技藝的背叛。

強調當代性就是強調創新，而當時跟建築創新最具相關性的一個問題便是：機器在建築上佔有何種角色？十九世紀的發展一日比一日顯示出它是個機器的時代，讓建築師不能不選邊站。機器設備愈來愈取代人力，而且不是只有在工廠才是這樣。打字機、越洋電報電纜、火車、電梯、汽車、吸塵器和鋼筋、水泥等新建材的出現，皆讓工廠、辦公室和家居生活被永遠改變。費工而昂貴的手工製品愈來愈被大量生產的產品取代，後者的價格也便宜得多。剩下的問題只是：這種革命性變化到底是福是禍？對此，持正反意見的兩方都各有一套具說服力的說詞。

因此，機器產品的支持者是在面對頑強抗拒的氣氛下宣揚他們的主張的。萬國博覽會是在十九世紀中葉揭幕的，先後在倫敦、芝加哥和巴黎舉行過，而它們所得意洋洋展示的，是一些幾乎任何

人都買得起的新產品。然而，在講究品味的人看來，這些產品並不可取。職是之故，到處都出現了機器產品的反對者，而其中最雄辯的一位是英國人莫里斯（William Morris）。他強烈主張生產方式應該回歸中世紀的作坊制度，因為這種方式讓生產者和消費者兩蒙其利。

為了證明自己所言不假，莫里斯（他同時是詩人、畫家、設計師和少數顧客的掌櫃）設計出一些高品質的亞麻布桌巾和壁紙，它們耐用又美觀，圖案密切仿自大自然。他的時代出現了各種鼓吹手工製品的運動（如英國的「藝術與工藝運動」和奧地利的「維也納工作坊」等），它們講究的是產品的精雕細琢（售價無可避免也高昂），又堅決批判無品味可言的折衷主義。質與量的衝突成了莫里斯一個從未能克服的困難（自他晚年皈依社會主義之後更是如此），其他人也一樣。換言之，二十世紀的現代主義建築師和設計師乃是在對機器的激烈爭論聲浪中工作。

還有一點值得強調的是，建築要比任何其他領域的藝術品更有公共能見度和耐久。它需要相當大的投資，也因此無法逃避黨派政治的誘惑（和威脅）：國家的資助或漠不關心，官員透過發給或拒絕發給建築許可而進行的美學干預，還有富人形塑政策的權力。這就不奇怪那些無視傳統成規的建築師會自視為劃時代性人物。美國建築師約翰遜（Philip Johnson）——他有幾十年時間都是現代主義建築招牌風格「國際風格」（International Style）的堅定支持者——曾在一九六○年代初期言簡意賅指出：「紀念碑要比語言文字留存更久。文明的記憶是由建築物所保存。沒有什麼比建築更重要。」viii 由於許多大建築師都自視極高，所以這句話又大可以翻譯為「沒有人比建築師更重要」。

「房子是供人居住的機器」

約翰遜大概會說，蓋好的房子本身要比言語文字更有效於鼓吹創新。然而，從許多現代主義建築師不遺餘力用語言文字去捍衛他們的創新主張，卻反映出此說未必成立。其他領域的藝術家一樣會向大眾推銷自己的美學觀點，但跟現代主義建築師相比，他們要顯得結結巴巴得多。就像意識形態的宣傳士一樣，現代建築的鼓吹者都喜歡使用獨斷和高度概括性的口號❷去吸引大眾注意。

1

一九○一年，還算年輕但將會愈來愈有名的美國建築師萊特發表了一篇文章，題目是〈機器的藝術與工藝〉（The Art and Craft of the Machine）。為推廣自己的建築觀，萊特一輩子寫出的文章無數，但最有影響力的大概要算這一篇。文中，他清晰但不扼要地說明了自己所秉持的一貫建築原則。他一點都不懷疑機器會對建築有良性影響，事實上，在他接受過的許多訪談和發表過的無數文章裡，他從未流露過任何自疑。「藝術與技藝的未來寄託在機器。」ix他這樣說，又指出機器是時代所給予建築師的工具和建築師合該使用的工具。這是任何具有現代心靈的建築師都會秉持的立場，萊特

的不同之處是把它呈現得特別有力。

萊特知道，支持在建築上使用機器是大有爭議性的，因為他的許多同行一貫地看不出機器的潛力，繼續蒼白而笨拙地模仿一些不合時宜的古代樣式。這一類建築師老是以大理石去遮蓋房子的鋼筋架構，但此舉卻沒有讓他們蓋的房子更像藝術品，反而只讓它們變成贗品。x 萊特在批判同行時從不手軟。

他呼籲忠實的目的就是呼籲簡約。機器所可以教人認識的一課，便是「某些簡單的形式和處理方式可以突出木頭的美，而另一些形式則無法做到」xi。事實上，有些機器產品是萊特憎惡的，其中包括大量生產的木雕裝飾物⋯它們都太俗氣和過分精雕細琢了。萊特這番話的含意是明明白白的：在使用機器的時候，建築師必須要睿智，讓機器臣服於建築師的目的。因此，萊特這篇文章可說是他的自畫像。

所以，萊特雖然重視機器，卻沒有落入日後柯比意（Le Corbusier）所落入的極端立場：生於瑞士而定居在法國，身為著名建築師而又是畫家的柯比意在二十年後將會說出一句萊特不會贊同的名言：「房子是供人居住的機器。」事實上，聖埃里亞早在第一次世界大戰以前即已說過幾乎一樣的話：「現代房子像一部大機器。」xii 但萊特顯然不認為房子是機器，因為除了信賴「忠實」與「簡約」這兩個關鍵字以外，他還信賴另一個關鍵字：「有機」（organic）。萊特把這個借自生物學的用語當成讚語使用，哪怕他在使用這個字的時候相當隨心所欲，意義不甚明確。基本上，「有機」所意味的是一棟房子跟它的內外元素完全和諧一致，換言之，建築師除了需要讓房子與四周環境保持和諧，也需要讓房子與家具或門把之類的細部保持和諧。①因此，在萊特看來，設計房子乃是一件無所不包的工作，需要從裡到外都照顧到。這種努力當然是萊特的絕大多數同行所不願意付出的，因為他

們唯一重視的只是建築物的門面。

萊特設計的住宅建築（他早期專為伊利諾州和威斯康辛州的有錢人蓋住宅）呼應著他對家庭生活的重視。他對家庭生活似乎懷有很深的信仰，但這種信仰的源頭卻不易解釋。他經常會回顧自己兒時住過的房子，但此舉是為了指出建築師應該避開哪些元素，才可以創造出一個讓一家人相處自如的家居環境。萊特在長大過程中一直有不安全感：他父親威廉·萊特（William Wright）為了謀求更好的職位，老是拖著妻子兒女從一個城市搬到另一個城市。他的焦慮感在一八八五年父母離異時更是急遽升高。

因此，萊特的童年沒有多少快樂可言，而如果他有什麼快樂的童年回憶，恐怕也包含著相當多的想像成分。他唸的是威斯康辛大學，但只唸了幾學期便出社會工作，先是在西爾斯比（J. L. Silsbee）的事務所擔任草圖繪製師，一陣子之後幸運地轉到了阿沙（Alder & Sullivan）建築事務所工作：那是美國屈指可數的前衛建築事務所，其所設計的摩天大樓名聞芝加哥之外。事務所主持人之一的蘇利文（Louis Sullivan）是萊特父母的朋友，也是極少數萊特願意推崇的建築師之一。蘇利文是個理想的老闆，萊特時而與他爭論，時而從他身上學習。看來，正是因為求知若渴，萊特常常可以找到勝任的老師。一八九三年起，他開始自己執業，並在接下來幾年發展出自己獨一無二的風格（這風格的兩大特色是具有「開放式空間布局」和「水平展開的外觀」），使他在美國中西部的建築界成為家喻戶曉的名字。他住在上層中產階級的住宅區，擇偶擇友和從事的娛樂皆顯示出上層中產階級的品味，這讓他更容易打入上流社會的圈子，認識了許多這階層的客戶。

§·§

萊特的「開放式空間布局」讓房子內部（臥室除外）不再像是一系列封閉的盒子，而變成是自

由流通的空間。他取消牆壁，把飯廳與起居室連成一片。這種創新固然沒能改變當時父母對子女的嚴格管教方式，卻起碼讓父母子女有更多互動的機會。就像萊特自己所說的，在設計一棟房子的時候，他總是會「從裡到外」思考一遍xiii。

但「開放式空間布局」不是萊特的唯一創新。他還首開風氣地引入內建式家具（當然都是他自己設計）、「整合在」公共空間裡的巨大壁爐，以及以自由比例安排的帶狀窗或門形窗（用萊特自己的話說，此舉讓窗戶不再只是「打在牆上的洞孔」）。屋子的外形（那是萊特的正字標記）完全衍生自房子的「『內部』需要」：以低斜度的屋頂強調房子的水平延伸性和對泥土的親近，以外伸形的寬闊屋簷遮擋灼熱的陽光和讓二樓獲得更充分的採光。這一切等於「可塑性」（這是萊特喜歡用的另一個字眼），是「成功利用機器的一個不可少的元素」xiv。撇開萊特自己的重口味措詞不論，他在一九〇〇年之後所設計的房子確實非常有魅力，充滿讓人驚喜之處。

站一個世紀之後的今天回顧，我們不太容易體會萊特的設計有多麼驚天動地。但他在《自傳》（*Autobiography*）裡指出，當時幾乎每個建築師所蓋的房子的「每一個方面都是在**說謊**」，而他所設計的空間是前所未見的。所有的廳室都像是盒子，都是包在一個更大的盒子裡面。他看不出這種空間布局的意義何在，所以決定「把整層一樓打通，把廚房分割出去，讓僕人居住區處於半分離狀態。然後我又把這個大空間用簾幕分割成不同部分，以滿足不同的功能：用餐、閱讀、會客等。」xv雖然不一定是蓋在美國中部草原區，但他把這種風格的房子一律稱為「草原屋」（Prairie house）。在二十世紀頭十年，他所設計的「草原屋」非常受歡迎，平均一年會接到十個案子——這對一家尚算年輕的建築師事務所來說是個可觀數字。

他不經意地提到僕人區這一點，透露出他主要是為有錢人設計房子。他早期客戶大都是商人和

專業人士：他們通常受過一點教育，是不保守的共和黨人，喜歡老羅斯福要多於威爾遜。萊特有些客戶甚至贊成對婦女開放投票權，有個受過大學教育和熱心社會公益的太太 xvi。所以，與一般現代主義者不同，萊特對布爾喬亞並沒有厭惡感，反而欣賞這些人的活力和適應能力，以及他們太太的開明態度。機器在這些人看來一點都不是威脅。總之，萊特既尋求也覺得一些自認為是開明贊助人的支持。我們固然反覆聽到萊特抱怨他受到惡意的詆毀、不公平的批評和頑強的忽視，但這完全與事實不符。事實上，這種抱怨反映的是萊特有多麼渴望當個備受鄙夷和冷落的圈外人，因為那才是前衛藝術家的正字標記。

2

既然善於社交又具有專業聲望，萊特在接下來幾十年會事業暢旺似乎是理所當然的。因為他的外務愈來愈多，委託他設計「草原屋」的客戶需要等待的時間也愈來愈長：除了有許多演講邀約外，萊特還忙於把自己的設計發表在《主婦之家雜誌》（Ladies' Home Journal）之類的刊物。一九〇七年，芝加哥藝術學院為他舉辦了一場個展，這是一個殊榮，因為他是該地區第一個受此禮遇的建築師。翌年，他完成了他最精緻的一個設計：位於芝加哥的「羅比之宅」（Robie House）。然而，接下來，就像是想毀了自己事業似的，萊特作出了一個驚人之舉：一九〇九年十月，他拋棄太太和六個子女，跟鄰居瑪瑪・錢尼（Mamah Borthwich Cheney）私奔到歐洲去。他們在德國和義大利住了一年後回國，但沒有後悔。瑪瑪・錢尼離婚，萊特則在舊家住了一陣才與情人共賦同居。他們的愛巢是萊特花了幾個月時間設計和興建的，地點位於威斯康辛州的綠泉（Spring Green），萊特把這宅子命名為「塔里

辛」（Taliesin）。

因為聲望愈來愈高，萊特的婚外情成了一件大醜聞。雖然建築界的刊物繼續以不偏頗的立場評論他的作品（換言之是讚揚居多），但願意找他蓋房子的客戶卻減少了。在一九一二至一九一四三年間，他一共只接到六個案子——跟從前一年平均十個案子相比可說是掉了一大截xvii。然而，諷刺的是，一件飛來禍事卻讓萊特部分恢復了昔日的名譽：一九一四年八月，當他人在芝加哥的時候，「塔里辛」的一個廚子（一個來自巴巴多斯島的移民）突然發瘋，殺死了七個人，死者包括瑪瑪．錢尼和她的兩個孩子。在一篇悼念她的輓辭中，萊特不但繼續強調瑪瑪．錢尼性情高尚，還堅稱兩人的愛比許多合法夫妻可望企及的還要深摯。顯然，雖然本質上是個布爾喬亞，但此時他卻以受傷的波希米亞人自居。不管怎樣，他一些從前的朋友和客戶都認為該是原諒他出軌行為的時候了。

§．§．§

接下來有近二十年時間，他的事業相對低沉，但這與其說是因為他名聲欠佳，不如說是由於一些傳統建築風格（如都鐸式宅邸和新古典風格的銀行）突然大肆復興。他這時期的唯一重要合約是設計東京的帝國大飯店（Imperial Hotel），為了這個工作，他從一九一六年年底開始斷斷續續在日本待了幾年。萊特一直喜歡日本藝術，是個有見識的收藏家，加上設計酬金豐厚，讓他樂得常常待在日本。一九二三年，東京發生毀滅性大地震，但帝國大飯店因為結構堅韌而挺過了考驗。一個日本金主給他發來一封著名電報：「飯店無損，繼續挺立，是你才華的紀念碑。」

要到一九三〇年代，當萊特快七十歲的時候，他建築事業的第二度春風才告吹起。他晚年（他以近九十二歲高齡逝於一九五九年）設計了無數令人難忘的建築，包括一系列專供收入中等客戶居住的「烏孫式」（Usonians）房子。兩個建案確保了他的身名不墜：一是一九三六年興建於賓州貝爾

林（Bear Run）的「霍夫曼之宅」（Kaufmann House，又稱「落水山莊」（Fallingwater）），另一是一九

四三至五九年間興建於紐約的古根漢美術館。後者是他最恆久的紀念碑。

談到「落水山莊」的人皆讚不絕口。那是歷來最優美的家居建築之一，大概也是二十世紀最優

美的建築。它毫無借鑑於傳統之處，倒是有一點點借鑑於萊特自言厭惡的「國際風格」，又帶有一

些他自己早期風格的痕跡（主要表現在房子水平展開的外觀和打通的巨大起居室）。就像研究萊特

的專家萊文（Neil Levine）指出的：「落水山莊」是「石、水、樹、葉、霧、雲、天等元素累積效果

的極致表現」[xvii]。「落水山莊」是有三個臥室的渡假別墅，下臨一道瀑布，向外伸出一些堅固的懸

臂式陽台，讓人覺得這房子輕盈、寬敞又私密。「落水山莊」是高度凝練的建築傑作，望之使人心

往神馳。

至於古根漢美術館，則是一件高度有自信的作品：在拿到這建案的合約之後，萊特揚言，那將

會是世界第一間像樣的美術館。像隻肥大生蠔般雄據在第五大道，古根漢美術館讓各種不同品味的

藝術愛好者都留下深刻印象。自然不過的是，它從一開始就招來一些批評的聲音。有些人覺得它我

行我素和招搖；有人認為萊特不應該逼參觀者沿著一條螺旋形斜坡道觀賞畫作，因為此舉不但讓扁

平的油畫和弧形的牆壁發生牴觸，還會讓參觀者離作品太近。至於它的螺旋形外觀，也被一些批評

者認為跟四周的環境（長方形大樓密布的第五大道）格格不入。然而，時間卻證明了這座美術館是

可以久活的。這一點，也許可以歸功於美術館參觀者的適應能力，但更有可能應該歸功於萊特那不

肯妥協的現代主義者性格和才華。赫克斯特布爾（Ada Louise Huxtable）在她為萊特所寫那部深具洞察

力的傳記中指出，萊特是「是個讓人入迷的超越時空者、天才煥發的靈視家和頑固的浪漫主義者，

他的許多設計和結構概念是二十一世紀仍在消化的。」[xviii] 萊特是個最高意義下的現代主義者，因為

誠如他自己指出的，他跟任何其他現代主義者都不一樣。

3

與萊特頗為相似地，機器也在密斯·范·德·羅厄（Ludwig Mies van der Rohe）❸的事業中佔有重要位置。但與萊特不同的是，密斯不喜歡長篇大論而喜歡言簡意賅。他的著名四字真言「少即是多」（Less is More）簡潔地傳達了他對建築的理想：簡潔。這口號所意味的不只是取消多餘的裝飾和浮華的細部，還是在鼓吹建築時使用可以節省人力的機器，作為輔助。他認為，減少裝飾和增加使用機器都既符合美學要求又符合經濟要求。因為一律根據「少即是多」的原則進行設計，密斯的作品極為樸實無華，讓人可以一眼認出是其手筆。

幾乎所有密斯的評論者（不管讚譽者還是批評者）都會指出他的極少主義（minimalism）體現著一種柏拉圖精神。沒有一個直角會是密斯所不喜歡的。著名美國建築史家暨建築評論家芒福德（Lewis Mumford）在一九六四年以極不以為然的態度指出：「他的素淨品味讓他設計出來的空洞玻璃外殼有著結晶般的形式純淨。但它們只存在於他想像力的柏拉圖世界裡，完全不考慮建築物的大小、氣候、絕緣需求、功能或內部活動。」這是事實，因為密斯設計的建築（不管是辦公大樓、學校校舍還是私人住宅）全都顯得無甚分別。顯然，蘇利文的著名口號——「形式追隨功能」——乃是密斯不屑一顧的。密斯各種作品的家族相似性（family resemblance）顯示出，他想要實現的是柏拉圖式的永恆理型，是放諸四海皆準的真理。

§‧§

生於一八八六年，密斯的準經院派傾向❹大概是學生時代培養出來的——他直到十三歲為止都是唸天主教學校。但他建築方面所受的訓練卻實際無比：小時候在父親的製磚場幫忙讓他認識到物料的功能，青春期後期在家鄉亞琛市（Aachen）當學徒則讓他學會草圖繪畫。然後，從一九〇八年二十二歲的時候開始，他在柏林追隨進步建築師貝倫斯（Peter Behrens）工作。後者教會他欣賞申克爾（Karl Friedrich Schinkel）的新古典風格建築：這些建築（包括宮殿、美術館和教堂）遍見於柏林的市中心。儘管申克爾的風格跟密斯後來賴以成名的建築樣式乍看大異其趣，但兩者對透明、條理和秩序的追求卻是完全一致。

我們知道，從一九〇〇年到第一次世界大戰爆發這十四年間（密斯和葛羅培亞斯──都是這期間進入建築界）是一段極關鍵的時期，各種新音樂、新繪畫、新小說和新戲劇層出不窮，而建築師也在尋求一種新典範。當然不是大部分建築師都如此：正好相反，許多建築師繼續毫不猶豫於滿足客戶的保守品味，給他們蓋些新哥德風格、新古典風格和新安妮女王風格的建築。但還是有一些自由心靈對這一類洋洋得意的差勁品味感到不滿，而他們不滿往往是由兩個嚇人一跳的源頭所驅使：商業競爭和國際市場。老套的設計（不管是窗簾或瓷器）在面對競爭的時候有可能會落敗，而從海外輸入的優良的設計（不管是家具或房子）則會讓人自嘆不如。

這兩個足以引發現代主義建築革命的原因都在第一次世界大戰前的德國發酵。受這種氣氛驅使，德國一些二線的設計師開始不落窠臼，提倡一些未被試驗過的觀念。一九〇三年，也就是葛羅培亞斯開始在柏林的工業學院學習的同一年，建築師穆特西烏斯（Hermann Muthesius）從倫敦歸國。先前，他受德國駐倫敦大使館的委託，前往英國考察有哪些值得借鏡的住宅樣式，一共待了七年。旅英期間，他成了英國住宅新樣式的熱情皈依者，一回到德國便迫不及待要推廣開來，而他使用的口號聽

密斯設計的「圖根德哈特之宅」。

起來就跟一個競選公職的政治家沒兩樣：「理性地實事求是」。

然後，在一九〇七年，也就是回國的四年後，他與幾個朋友一道創辦了「德意志製造聯盟」（Deutsche Werkbund）。那是一個設計師、藝匠、教育家和製造商組成的協會，旨在「促進藝術、工業和手工藝的協同合作」，其所致力者不少於「跟既有的狀態進行鬥爭」。「德意志製造聯盟」希望，透過把「美」、「實用性」和「技術性」結合在一起，可以產生出一個複雜但和諧的整體。透過這個組織，德國的設計師努力要釐清機器的恰當定位，而他們藉助的武器是一些形而上的原理（但一些外國觀察者則認為他們援引形而上原理之舉只造成了混淆）。所以，即便不是整個德國都願意接受現代主義，仍然有一批具有哲學心靈的生意人和設計師願意往這個方向走。正是這種氣候讓年輕的密斯得以繁榮茁壯。

密斯的第一批設計出現在緊接於第一次世界大戰結束後。那是兩棟玻璃帷幕的摩天大樓，而這個計畫雖然未能實現，但他選擇玻璃充當主要建材的膽量（當時最大膽的建築師也只敢把玻璃應用在窗戶）卻讓他在業界贏得高知名度。他在接下來的建案慎選建材（一棟使用磚砌，兩棟使用混凝土），結果都受到採納。期間，他繼續摸索有哪些特質是所有建築都應該具備。在一九二〇年代晚期，他憑著兩個建案正式建立自己的風格：一是一九二九年受「德意志製造聯盟」所託設計的巴塞隆納萬國博覽會德國展館，另一是一九三〇年在捷克的布爾諾（Brno）為圖根德哈特夫妻（Tugen-dhats）所蓋的私人住宅。這兩棟建築都體現著密斯的終極建築理想：少即是多。

巴塞隆納的德國展館是密斯品味的最全幅展現。因為是一棟臨時建築，一等博覽會結束便會拆卸，所以這展館沒有實質外牆，完全由大片大片的玻璃構成，平坦的屋頂則由一些細長和風化的鋼柱支承，給人一種井然有序而靜謐的感覺。除密斯自己設計的家具外，裡面空無一物：「這建築本身是唯一映入眼簾的物體。」除了密斯設計那些華美和色彩繽紛的家具外，展館內唯一的藝術品是科爾貝（Georg Kolbe）製作的一尊真人大小裸女像，它佇立在一個小水池旁邊，背對著一面漂亮的綠色大理石牆壁。許多參觀者想必都會注意到，在密斯這棟禮讚方角形的結構裡，裸女像是唯一有曲線的物體。

§‧§

與之相比，兩層樓的「圖根德哈特之宅」略微複雜，沒那麼素淨：用餐區由一片半圓形的黑檀木牆壁包圍；連接一樓與二樓的樓梯鑲嵌在另一個半圓形體裡；通向臥室的樓梯既便利又傳統。但房子的其餘部分完全是密斯的調調：有力的水平外觀（幾乎會讓人想起萊特所偏愛的水平線條）讓房子牢牢碇在山丘地形上。大門位於二樓，而位於一樓的起居室可以透過長方形的巨大玻璃牆，讓

密斯設計的「圖根德哈特之宅」。

花園一覽無遺。家具當然全是密斯自己設計：有些是從巴塞隆納搬過來，有些是特別設計，它們全都與房子的整體氣質配合無間──用赫克斯特布爾的話來說，這種整體氣質是一種「質樸的奢華」。她又指出：「因為幾乎沒有任何牆壁可言，整棟房子乃是靠室內一些珠寶似的鍍鉻鋼柱支起……整個空間像是內外翻轉了過來……在許多方面都帶來了解放。」總之，這房子是密斯的專業威望的一張證書，是現代主義建築的一首凱歌。

「圖根德哈特之宅」固然是密斯的一個勝利，但又讓他背負上建築獨裁者的罪名。對於如何爭取到這個勝利，密斯有一番詳細的記載，難得地記錄下現代主義建築師與業主的角力過程。他一開始告訴我們：「圖根德哈特先生是自己找上我的。他為人非常謹慎，不敢只相信一個醫生……他一共有三個醫生。」這個前言足以讓想看好戲的讀者充滿期待。

看來，圖根德哈特先生是看過密斯早期所蓋的房子，覺得蓋得很不錯，想要一棟類似的。換言之，在設計「圖根德哈特之宅」之初，密斯完全意識到業主

並不分享他的現代主義熱情，更不可能喜愛絕不妥協的「密斯風格」。「我記得，他是聖誕前夕看到設計圖的。他差點沒昏過去。」不過，經太太勸說後，圖根德哈特先生回心轉意（要記住這是密斯自己的說法）。圖根德哈特太太似乎是個對現代主義藝術感興趣的人，因為根據密斯記憶，她收藏了一些梵谷的畫作。

幾天後，圖根德哈特先生前往密斯的辦公室，叫他著手興建：「他說他不喜歡那個開放空間，說是太讓人心神不寧。我想，他是不喜歡自己在書房裡思考大事情時會被別人看見。他畢竟是生意人嘛。稍後，他又告訴我：『現在我什麼都可以讓步，唯獨那些家具我絕不接受。』我回答說：『那太可惜了。』」但密斯沒受這個意料之內的反應影響，照樣交代工頭收下運來的家具，叫他在午餐前告訴圖根德哈特先生家具已經送到：「他一定會大怒，但你不必理他。」果然，圖根德哈特先生得知家具已經送到，吩咐工頭把它們搬走。然而，吃過午餐後，他又改變主意，答應讓那些家具留下來。整件事情讓密斯得出一個結論：「我認為我們應該把客戶當小孩看待。」﹝不管萊特的聲望後來變得多高聳，他對業主的態度從不是這樣。

密斯對圖根德哈特和整個布爾喬亞階級的鄙視是明明白白的。他對這些人的取笑（如形容他們思考的是「大事情」）反映出他是把「布爾喬亞」和「庸俗人」當成同義詞。這不奇怪，因為現代主義者以定義來說就是文化建制的敵人。他們需要一個敵人，而如果找不到，就會自己創造一個。然而如果有事後回顧，當會發現，在一九二○和三○年代，他們最致命的敵人乃是崛起中的極權政權，而不是高級文化的保守消費者。一個證明是，「圖根德哈特之宅」畢竟還是建成了，而且是完全按密斯的設計落成。② 密斯在一九三七年離開納粹德國，在美國經歷了事業的第二春，至死都是個不悔的密斯派（Miesian）。那是一個艱難時世，到處都受到大蕭條、獨裁和戰爭的威脅，但

現代主義建築師卻顯示出驚人韌性，在美國客戶的支持下挽救了納粹歐洲傾全力加以摧毀的東西。

3

最歡迎機器的建築大師是尚納雷（Charles-Edouard Jeanneret），他更為人知的名字是柯比意。富於想像力又深深著迷於理論，這位瑞士建築師的主要建築、主要著作和他雄心勃勃的城市規劃案都完成於第一次世界大戰戰後的法國：他在一九一七年三十歲時開始定居法國，十三年後取得法國公民權。與其他現代主義者相比，柯比意的著作相對稀少，但因為強烈呼籲把先進科技廣泛應用在建築上，讓他成為當代建築大有影響力的人物。他最知名和被翻譯成最多種文字的著作是《走向新建築》（Vers une architecture），由一些先前發表過的文章組成，而他的輕快名言「房子是供人居住的機器」就是出現於這本書中。柯比意強調：「在建築與營造中，大量生產業已開始；有鑑於新的經濟需要，量產的住宅單位已經被大量而細緻地創造了出來。」

「就是出現於這本書中。柯比意強調：」「一種屬於我們時代的風格已經誕生，而那不啻是一場革命。」

真的已經發生一場革命了嗎？從《走向新建築》的一些言論和他那些三年間發表的其他自負文字，讀者很難懷疑事情是別的樣子，然而，他的主張雖然充滿自信又常被引用，但它們更多是反映柯比意的主觀願望而不是客觀事實。他真正的意思應該是，各領域的創新者都掌握了科技所提供的創新契機──唯獨建築師沒有。他這樣認定：「今日社會各階層的工作者，**不管是手工藝者還是知識分子，都不再有適合他們需要的住處。**」所以，建築師有責任抖擻精神，填補這種可悲的匱乏狀態。

他常常很樂觀。例如，他會說：「機器這個人類事務的新元素已經喚起了一種新精神。」或說：

「一個偉大的紀元已告肇始，隨之誕生的是一種新精神。」「然而，他又會不時說出一些跟這種樂觀情緒牴觸的話。例如，在《走向新建築》的其中一章（題為〈看不見東西的眼睛〉），他用了許多照片（穀物輸送機、蒸汽輪船、飛機和汽車的照片）來提醒建築師同儕，這些東西之所以能被發明出來，是因為考慮到現代的需要和使用了現代的材料，然後又感嘆建築師拒絕效尤。所以說，柯比意基本上就像萊特一樣，自視為一個被上天選中（或詛咒），註定要跟舊勢力搏鬥的人──他一輩子都沒拋棄這種帶點自憐味道的自我定位。因為是個大膽的夢想家，設計過許多野心勃勃但不切實際的城市規劃案，他無可避免會常常陷入失望。

柯比意自稱是經驗的心甘情願奴隸（willing slave），而他的這種自我評價有幾分道理。主要是個靠自學成功的建築師，他在學徒時代把許多時間花在旅行上，大量參觀古希臘和古羅馬的神殿和走訪鄂圖曼帝國的聖地，途中不停素描，努力從一些不朽建築典範中吸取養分。在這個候鳥階段，他曾經跟隨過一些準現代主義者工作，包括柏林的貝倫斯（Peter Behrens）、維也納的霍夫曼（Josef Hoffmann）和巴黎的佩雷（Auguste Perret）。他也是個嚴肅的畫家，早年曾跟一小群同道組成「純粹派」（Purists），致力追求一種清晰和簡約的美學。就像任何現代主義者一樣，「純粹派」強調時代相關性，喜歡畫些流暢、討喜、克制的室內物品，如有柄水罐、杯子和（作為對立體主義的一個致意）吉他等。所以說，柯比意的建築事業乃是他的畫家事業一個有機部分。

一向喜歡條清理晰的柯比意曾列舉出一棟住宅（不管是別墅還是工人階級的住宅）應該必備哪些基本元素：帶形窗（ribbon window）；無裝飾的立面；平坦屋頂；打通的內部空間；底層透空。這些基本元素的其中一些早在第一次世界大戰之前便被引進了現代主義建築：葛羅培亞斯、萊特和密斯都曾採用過「打通的內部空間」、「無裝飾的立面」和「帶形窗」這幾個元素。但「底層透空」

和「平坦屋頂」兩者則是柯比意更專屬的特色，是他對現代主義建築的獨有貢獻。

所以，柯比意蓋的住宅一律帶有一種不會讓人錯認的風格：他不喜歡萊特那種平展形和長屋簷的房子，喜歡立體或長方形的外觀，又喜歡讓屋頂保持平坦（用意是讓人們在擁擠的城市環境裡有地方可以從事園藝和曬日光浴），讓底層透空，以一些支柱支撐上層。正因為這樣，有人把他蓋的住宅形容為踩高蹺的盒子。他這種風格最成功的作品大概是薩伏伊別墅（Villa Savoye）：蓋在離巴黎不遠的普瓦西（Poissy, 1929-30），這別墅由一些間隔整齊的修長柱子支撐，俯視著一片鄉村景致。柯比意日後形容，這房子「是一個被架在空中的盒子，其四個側面被不間斷地刺穿。」在他看來，這別墅乃是「自由自在」的最佳範例，是對現代性的一個致意：「它是自由自在的，因為它是一個用現代材料贏得的勝利，是由技術所造就的一首詩歌和抒情作品。」在柯比意的架構裡，美學和技術並不是死敵，反而是可以快樂共存的。

§ · § · §

柯比意對科技的深情不只洋溢在他的建築裡，還洋溢在他的文字裡。他反覆把現代的私人住宅謳歌為建築師最珍貴的征服品或物質主義的精神基礎，又埋怨世界給他太少這方面的發揮機會。然而，他從不以為財主建豪宅而滿足，認為那不是可以確保聲名不朽的可靠途徑。終其一生，他都不倦地設計出（和偶爾蓋出）一些供窮人和低層中產階級人士居住的房子（大部分的現代主義建築師都有志於此）。他也提出過許多規模龐大的城市規劃案，但全都因為各種理由而沒被採用：要麼是觸犯了保守心態，要麼是會引起利益衝突，要麼是不切實際（他有些規劃案往往要讓數以千計的城市居民遷移）。但自從一九二二年首次參與城市規劃到一九六五年離開人世為止，他始終不忘情於龐大的城市改造計畫，而他的每一個規劃案都是志在把英國的田園城市（garden city）和其他相關提

案給比下去，要顯示出這些提案太散漫、太膽小。

在他看來，現代城市最需要的是摒棄獨棟住宅，用更大的居住單位取而代之，並嚴格區分開不同機能的區位：散步用的、開車用的、飛航用的和居住用的。他根據這種考量得出的一種設計是「居住集合體」（L'Unité d'Habitation）：那是一種可住大約一千六百人（等於三百五十個家庭）的大樓，裡面還設有遊戲場、小學和店鋪。他的夢想一部分在印度得到實現：受到印度總理尼赫魯（Jawaharlal Nehru）的信賴，他得以為旁遮普省的新首府昌迪加爾（Chandigarh）設計政府建築群。

一九五〇年代，柯比意在法國各地建築了多棟「居住集合體」，外形各有少許不同，但都是方正的單棟建築，共八層複式樓層，底層挑空，由堅固的混凝土柱子支撐上層。每個單位都一樣大小，各有一個兩層的起居室。在他建造的「居住集合體」中，最多人參觀、討論和爭議性最大的一棟位於馬賽，蓋於一九四六至五二年。一向不倦於批評競爭對手的萊特對這樣表示：「柯比意在馬賽搞出來的玩意兒是一場濱水區的大屠殺。」但柯比意自認為那是成功之作，是朝向實現他的烏托邦美夢所邁出的一步。他甚至夢想過重建巴黎，但從未實現。

從一九五〇年代早期開始動工的昌迪加爾建案是柯比意一生的最大項目。該城市的行政大樓、高等法院、大會堂和一系列的其他附帶建築，全都是柯比意最新風格的驕傲證言。這些建築都是三或四層高（資金的匱乏讓柯比意無法蓋出更有雄心的建築），它們水平展開的姿態跟嚴峻和沉默的背景——喜瑪拉雅山脈——結合無間。這些建築就像是用混凝土鑄成的詩歌，具有高度可辨認的柯比意特色，卻和「供人居住的機器」無多少相似之處，反映出晚年的柯比意是個熱情洋溢的人味鼓吹者。

4

昌迪加爾建案反映出，任何大型規劃想要落實，都少不了有力人士的支持。美國建築師卡恩（Louis Kahn）能夠主持巴基斯坦新首都達卡（Dacca）的設計，其理由也在於此。正如柯比意在維琪政府（Vichy）年代所進行的各種自利活動顯示，他在這方面的記錄並不清白。自法國在一九四○年六月被德國打敗後，這國家基本上就是由佔領軍統治，隨之而來是一個懦弱、背叛和向戰勝者妥協的時代，直到巴黎獲得解放才告落幕。這是一場災難，但在柯比意眼裡卻是一個契機。他本來就是貝當元帥（Marshal Pétain）的景仰者，所以也相信貝當領導的政府一定有足夠的睿智，會看出他是個偉大建築師，不會因為一群腐敗的政黨政治家爭論不休而一事無成。在自稱不過問政治的柯比意眼中，維琪政府的一大優點是夠專制，足以推行和貫徹各種必要的政令。

一九四一年初，他被任命為一個臨時委員會的委員，負責考察有哪些被戰爭破壞的建築有需要重建。在這個興沖沖的階段，他想盡辦法去籠絡當權者，讓他可以對阿爾及爾進行一個改頭換面的改造計畫。在寫給北非殖民地總指揮魏剛（Maxime Weygand）的信中，他毫不隱瞞自己的極權心態：「在當今的治理狀態，只有最高領導人可以授權必要的革新、創造出有用的先例、准許無視陳舊的法規，讓規劃案獲得生命。」他明白表示，他想要得到的是「一紙由上而下的命令」和「一個權威的態勢」，讓他可以取消現有的規劃，引入新的規劃。

柯比意的傳記作者通常會對他蹚政治渾水的一段歷史略過不談，其理由不難明白。在維琪政府的頭兩年，他表現得就像是這個傀儡政權最熱情的支持者。他贊成對報紙多所限制，謳歌法國農民

的旺盛生命力和法國種族的純淨性，又讚揚殖民地當局對教化被殖民者多所貢獻。柯比意相信，這些國家主義和種族沙文主義的主張既在意識形態上站得住腳，又是對自己有利的。它們反映的是柯比意對當代世界的無知，以及有多麼渴望得到貝當元帥的賞識。然而，維琪政府本身就飽受內部衝突困擾，根本無暇去欣賞他的龐大計畫。如果說他在一九四一年至四五年間的法國沒蓋成過任何建築，那並不表示他沒有努力爭取過。這也是他的幸運之處：因為只是個毫無分量的勾結者，他沒被戰後火如火如荼清洗維琪分子的報復運動波及。但不管怎樣，柯比意努力巴結當權者的行徑還是再一次顯示出，現代主義者的政治立場無比多樣分歧。權力是那麼有力的春藥，以致很少人（甚至包括現代主義者）能夠抗拒其誘惑。

「良好的比例與實用的簡約性」

1

一九三二年，創立才三年的現代藝術博物館（Museum of Modern Art）舉行了一次大膽的展覽，內容與其一貫的展覽大相逕庭：展出的不是新近的畫作而是十五個國家約四十個前衛建築師的作品。館長巴爾（Alfred H. Barr）是現代主義的真正英雄之一：他非常注意歐洲的藝術潮流，不遺餘力去喚起國人對這些新潮流的興趣，角色儼如慈祥的教父。他也是把嶄新的前衛建築風格正名為「國際風格」（the International Style）的人。由建築史家希區考克（Henry-Russell Hitchcock）和建築師約翰遜所協辦，這場展覽猶如暮鼓晨鐘。萊特固然已經向國人同胞顯示過現代主義一個非常個人性的面向，然而，直線和長方形具有什麼樣的美學潛力、建築可以沒有裝飾和使用「不優雅」的建材到何種程度，都是美國人還沒有充分見識過的。現代藝術博物館所舉行的展覽正是為了彌補這個缺陷。

這個展覽對美國現代主義建築的重要性猶如二十年前的「軍械庫大展」之於美國的現代主義繪畫。為了配合展覽的需要，希區考克和約翰遜合寫了一本插圖豐富的小書，取名為《國際風格：一

九二二年以後的建築》（The International Style: Architecture Since 1922）。「國際風格」是一種父親不多卻子孫無數的建築風格，這些子孫有一些顯得風格化，有許多讓人感到枯燥乏味。在接下來幾十年，「國際風格」將會成為美國大城市辦公大樓的主流樣式。

並不是只有保守人士抱怨這一類大樓的美學單調性，就連現代主義者的陣營一樣有指責的聲音。例如，匈牙利設計師莫霍伊—納吉（László Moholy-Nagy）的遺孀西比爾（Sibyl）——她對於丈夫在「包浩斯」和芝加哥的工作多所繼承——便尖銳指控密斯晚期的作品是自我抄襲。其他現代主義者也對摩天大樓千篇一律的玻璃外牆愈來愈感到不自在，認為它們儼然是沒有靈魂的怪物，毫不關心在大樓裡工作的人有何需要③。但不管「國際風格」多麼千人一面，它繼續獲得一些重要建築師的熱烈支持——一九五九年，約翰遜在康乃狄克州給自己蓋了一棟密斯風格的玻璃屋：那是一棟外牆純粹由玻璃構成的長方形建築（只有浴室的牆壁接到天花板），可說是對「國際風格」一個眉飛色舞的致敬。後來，約翰遜給這房子增建了一個地下室以存放他收藏的藝術品，又在屋邊蓋了一間造型傳統、供客人居住的小屋子——凡此都是對玻璃牆內在侷限性上一個無言的批判。

2

在國際風格的一小群原創者中，最讓人印象深刻的無疑是葛羅培亞斯。他致力於把想像力、工藝性和實用性融為一體，又充滿教育和哲學熱忱，是德國現代主義的最高代表之一。葛羅培亞斯還年輕時便學到不輕視實用考量。一九〇七至一九一〇年間，他在柏林工作，老闆是貝倫斯。與當時大部分建築師不同的是，貝倫斯不理會傳統或「新藝術」（Art Nouveau）講究裝潢那一套，致力於創

造出更精實、更清爽的建築。一九〇七年，他受聘為德國最大電器用品供應商「通用電氣公司」（Allgemeine Elektrizitäts-Gesellschaft）的藝術顧問，先後設計過一些大型廠房、迷人而實用的電燈、玻璃瓶子和供型錄使用的藝術字體。貝倫斯的榜樣讓葛羅培亞斯見識到，設計與建築兩者可以有多親密的互動關係。

一九一〇年在柏林創辦自己的建築事務所之後，葛羅培亞斯花了很多時間思考建築實務的公共意涵。他很早就察覺到，德國建築界的頭面人物（貝倫斯當然除外）莫不心態勢利而美學觀點反動。他晚年回憶說，這些「品味的仲裁者」主要只是為「富人的小圈子」服務 xl，對現代工業和現代住屋的需要顯得漠不關心。「早在第一次世界大戰以前，我和一些其他建築師已經驚訝地注意到，我們這一行的成員愈來愈喜歡給自己穿上緊身衣。」 xli 這種不舒服感，有力地驅使葛羅培亞斯走向現代主義。

一九一〇年，葛羅培亞斯寫了一份備忘錄給通用電氣公司的總裁拉特瑙（Emil Rathenau），而這回憶錄讓歷史學家可以把他的晚年回憶放回到本來的脈絡去。在備忘錄中，他表明自己支持在建築上使用機器和使用預製的標準組件。但與此同時，他又嚴厲譴責那些只以牟利為目的的投機建築師。他說，當前的設計潮流是一種「超載的浪漫主義與假浪漫主義」的結合，枉顧「良好的比例與實用的簡約性」。他譴責德國文化的「內在解體」，指出這解體妨礙了一種適應於時代的新風格形成。

這個譴責反映出，葛羅培亞斯一方面是個忠實的現代主義者，嚮往於與時代同步，另一方面又繼承一個多世紀以來的德國社會批判家的遺緒，認為德國文化正在「碎片化」（fragmentation）。但這是個可疑的結論：為了「未來」而緬懷一個不曾存在的「過去」只是一種無中生有的鄉愁。

換言之，葛羅培亞斯對德國文化的批判乃是包含著一種德意志的風味。他一方面擁護機器和大

量生產，另一方面又厭惡現代的「大眾文化」和它的「粗糙物質主義」xlii。就像許多深思的德國人一樣，葛羅培亞斯對整全性（wholeness）有著如飢似渴的渴望。要直到創辦了「包浩斯」（最純正的一個現代主義機構），他才找到方法去綜合他那些不能調和的信念。

3

一九一八年，葛羅培亞斯從義大利前線回到德國，目睹了德意志帝國被一場革命所推翻。他在同年秋天寫道：「我們面臨的不只是一場戰爭的敗北，還是一個世界的終結。我們必須要給當前的難題找出一個極端的解決方案。」xliii自一九一四年起，也就是才三十一歲的時候，葛羅培亞斯便是威瑪的「藝術與工藝學校」（School of Arts and Crafts）的校長候選人之一（該學校由喜怒無常的撒克遜大公所創建）。但政治上的角力讓校長位置始終懸空，而隨著革命的發生和撒克遜公國的消失，「藝術與工藝學校」更是無由存在。當時的德國被一片絕望氣氛濃罩：戰爭帶來的巨大損失、德國領土在戰後的大肆縮減，還有《凡爾賽和約》的嚴苛條款，在在讓德國人既絕望又滿懷狂野不羈的夢想。在此情景之下，「包浩斯」的建立可說是德國的最大勝利。

這學校始終財務拮据：它的學生雖然不缺士氣，但幾乎一律窮哈哈。它的經費需要州政府挹注，但圖林根（Thuringen）❺的右翼政客對「包浩斯」一點好感都沒有，認為這學校的種種行徑無不讓人感到刺眼：採取集體決策、排斥歷史悠久的風格、選擇一個前所未有的校名（「包浩斯」意指「建造之家」），又竟敢聘請法寧格（Lyonel Feininger）這樣的表現主義者當老師。很多人甚至認定法寧格是布爾什維克分子，但當「包浩斯」的創校宣言在一九一九年四月底發表時，葛羅培亞斯卻讓法

就像幾乎所有的前衛機構或運動一樣，「包浩斯」是以一篇意氣昂揚的宣言向大眾介紹自己的。

這篇宣言雖然意氣昂揚，但調子卻平民化：葛羅培亞斯在其中宣稱，「包浩斯」能否成功，關鍵在於能否消弭階級的差異。各領域的藝術家都必須承認彼此平等，並以通力合作作為最高責任。「**不管是建築家、雕塑家還是畫家、全都要回歸工藝技術。**」與此同時，所有從事建築藝術的人又必須拋棄勢利心態，承認他們的工作跟工業有本質的親緣關係。「讓我們創造一個**新的技匠行會**，其中沒有階級的分野，不會在技匠和藝術家之間豎起一道自大的藩籬。」xliv

既然葛羅培亞斯是個建築師，這便不奇怪他會在宣言的第一句話便毫不含糊宣稱，「包浩斯」各種不同創造活動的「最終宗旨」都是「建築」。就像其他改革者一樣，他想要復興「建築術的精神」xlv——他相信這精神已泰半被維多利亞時代的折衷主義和大行其道的復古主義建築所掩埋。不過，這個宗旨說易行難。就像磕磕絆絆的威瑪共和國一樣，「包浩斯」也有需要摸索出自己的道路。

它初期在方向上表現的一些搖擺不定是由內部引起的。「包浩斯」的同仁既充滿向心力又關係緊張。按規定，每個學生都必須先修習六個月的基礎課程，才能進入工作間實習。基礎課程起初是由伊騰（Johannes Itten）講授。但伊騰是個具有強烈個人風格的教育改革者，帶有一點點神祕主義傾向，這剛好跟葛羅培亞斯實頭實腦的務實主義（這是葛羅培亞斯在跟表現主義調情了幾年後才到達

⟡⟡⟡

寧格設計的一幅木刻畫印在宣言扉頁上。該畫充滿挑釁性，畫的是一間出之以表現主義筆法的世俗味道大教堂。所以說，「包浩斯」之所以能夠存活（至一九三三年納粹上台才被迫主動關閉），全憑葛羅培亞斯的周旋折衝、學校師生的高昂士氣，以及德紹（Dessau）市長黑塞（Fritz Hesse）的勇敢支持（「包浩斯」在一九二五年把校址遷到了德紹）。

的立場）背道而馳。要直到一九二三年伊騰離開「包浩斯」，由莫霍伊—納吉取而代之，反烏托邦主義才在「包浩斯」成為主流。莫霍伊—納吉就像葛羅培亞斯一樣，堅定相信藝術與工藝技術應該重新統一起來。葛羅培亞斯在同一年宣稱：「我們想要的是一種清爽、有機的建築。它的內在邏輯是輻射和赤裸的，不會被說謊的立面和各種小伎倆所遮蓋。我們希望創造的是一種能跟機器、收音機和快速汽車接軌的建築，是一種功能清清楚楚的建築。」 xlvi 正是這種氛圍讓布羅伊爾（Marcel Breuer）設計出世界馳名的椅子和讓拜爾（Herbert Bayer）設計出同樣馳名的印刷字體。

ゞ ゞゞ

一九二八年，擔任校長十年後，葛羅培亞斯決定回歸本業，最大理由是受夠了政治的折騰。他的繼任人邁耶（Hannes Meyer）企圖把「包浩斯」帶向馬克思主義的方向。一直以來，圖林根的政客都想盡辦法要妖魔化「包浩斯」：要知道，在威瑪共和國裡，任何事情（包括設計沒裝飾的茶杯）都是可以被政治化的。在那些狂熱地希望德國可以重新崛起和對敵人施以報復的人看來，「包浩斯」乃是一個墮落的象徵。一九二五年，他們成功把它趕出威瑪，讓「包浩斯」不得不遷校到德紹。但這正是「包浩斯」辦學成功的一種反映。不管有多麼風雨飄搖，「包浩斯」都創造出了一些現代主義藝術最鮮明的例子：克利和康丁斯基的油畫、法寧格和馬克思（Gerhard Marcks）的印刷畫，還有布羅伊爾和密斯設計的家具。

葛羅培亞斯本人在「包浩斯」時期最傑出的作品是他為「包浩斯」在德紹設計的新校舍。它由四棟相互依賴的長方形大樓構成，各大樓略有差異，但全都無比現代，全都帶有葛羅培亞斯的正字標記。學生宿舍帶有一系列的小陽台，讓平坦的外牆顯得不那麼單調；工作間由玻璃惟幕牆圍繞，光線充沛。該校舍沒有一塊石頭是老式的，也沒有任何一平方英尺的面積是純裝飾性的。

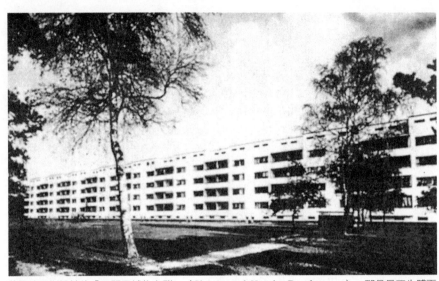

葛羅培亞斯設計的「西門子城住宅群」（Siemensstadt Housing Development）。那是最不失體面的廉價住宅群。

葛羅培亞斯辭去校長職後設計的住宅群同樣清新。它們形狀怡人，造價不貴，顯然比工人階級住慣那種房子好上無數倍。在這些住宅群中，葛羅培亞斯把他的社會關懷與美學偏好結合在一起。晚至一九三四年（「包浩斯」在翌年被迫主動關門），葛羅培亞斯還寫信給當局，強調「國際風格」具有德意志的本質——但這種有點自貶身價的努力當然是徒勞的。沒多久，他便清楚知道，哪怕他在第一次世界大戰曾為國上沙場，又哪怕他的「德意志血統」純正無疑，都不會再有私人或公家單位委託他設計房子。一九三四年秋天，他離德赴英。密斯（他在一九三○至三三年間主持瀕危的「包浩斯」）則在一九三七年離德赴美。隨他們一道遠行的還有「國際風格」。

「希特勒是我最好朋友」

1

幾乎從一開始，現代主義便是一種跨國現象。「國際風格」一詞固然是約翰遜和希區考克在一九三二年首次使用來形容現代主義建築的，但「國際風格」卻不是建築所獨有。不同國別現代主義者互相影響的例子屢見不鮮。例如，如果我們不考慮波特萊爾曾經翻譯過愛倫坡的一些陰暗小說，便無從完全了解他的心靈。又例如，在鼓吹「為藝術而藝術」的時候，王爾德更借重的是法國的文評家而不是英國的國人同胞。同樣地，艾略特的詩歌《荒原》要受惠於法國詩人拉弗洛多於任何英國詩人。法國印象主義繪畫的迅速興起同時重劃了歐洲和美國繪畫市場的版圖。我們也記得，二十世紀最偉大的兩個作曲家——荀白克和史特拉汶斯基——最後都是落腳在洛杉磯，幾乎成為鄰居。但更觸目的例子是現代主義建築師（特別是葛羅培亞斯和密斯）：他們的才華都是在流亡美國期間獲得充分實現，以致未幾便渾忘自己是在流亡。

我們知道，從一九二〇年代初期到一九四〇年代中葉，現代主義的大本營逐漸從巴黎、倫敦和

柏林遷到了紐約和芝加哥。美國收藏家長久以來都對歐洲大師的傑作趨之若鶩和出手大方，此時，隨著左翼和右翼極權主義在歐洲崛起，無法自由創作或生命受到威脅的藝術家和知識分子更是紛紛把美國當成避風港。紐約美術學院（Institute for Fine Arts）的校長庫克（Walter Cook）說過：「希特勒是我的最好朋友。他搖晃果樹，讓我撿到許多蘋果。」xlvii 雖然帶點開玩笑的味道，此說卻是精確無比。

這些新移民許多都大名鼎鼎，而他們的名字加起來足以構成一份長長的清單。在他們用力一推下，美國文化被推進了二十世紀。

當然，不是所有來自歐洲的著名移民皆是現代主義者，也不是所有移入的現代主義者都是為了逃避納粹或共產主義的迫害。例如，杜象和瓦雷茲這兩個法國叛逆分子便都是在希特勒崛起以前便來到美國定居。數以百計的電影導演、心理學家、音樂家、社會學家和藝術史家紛至沓來，有猶太人也有非猶太人（與一般所以為的相反，許多歐洲移民都是非猶太人），但全都是不受本國官方文化歡迎的圈外人。讓他們嚇一跳的是，美國這個他們原以為沒有高級文化和金錢掛帥的社會竟會對他們的才華敞開懷抱。

美國開闊心胸（這種心胸當然也包含著利己動機）的一大受惠者是「包浩斯」家族：到了一九三九年（第二次世界大戰爆發的一年），這學校的許多成員已能夠在美國歡慶團聚。莫霍伊─納吉搬到了芝加哥，想要開辦一家新的「包浩斯」，但不成功，後來成功創辦了芝加哥設計學院，培養出許多畫家、雕塑家和攝影家。「包浩斯」的另一個成員艾伯斯（Josef Albers）──他自一九二三年起跟莫霍伊─納吉一道講授「包浩斯」的基礎課程──則先是在北卡羅萊納州的黑山學院任教，稍後又以知名顏色理論專家的身分受聘於耶魯大學。密斯是在一九三八年去到美國的，應邀在伊利諾理工學院任教，後來，他為這學院設計了新校園，採取的是無瑕可尋的密斯風格：肅穆、清晰和嚴

格的幾何形狀。他也在芝加哥蓋了不少顯眼的公寓大樓，它們全都體現著他「少即是多」的美學信念，把建築化簡到了最基本的成分：材料與結構。

在美國最有收穫的「包浩斯人」是葛羅培亞斯自己。停留英國三年期間，他與英國建築師弗賴（Maxwell Fry）在劍橋郡合作設計了因平頓鄉村學院（Impington Village College）的漂亮校舍，留下自己的鮮明印記。然後，在一九三七年，他受哈佛大學之邀，到該校任建築系教授，翌年當上建築系系主任，在這個顯赫的位子一待十五年。退休前，他創立了一家建築事務所，取名「協和」（The Architects' Collaborative），以突顯自己最喜歡的工作程序。這事務所經手過的案子包括學校校舍、私人住宅、辦公大樓和大使館。他喜歡帶訪客參觀事務所內的圓形會議桌，告訴他們那是他和合夥人進行腦力激盪的地方。㊀不過，雖然服膺於合作的原則，但葛羅培亞斯沒因此而拋棄那個浪漫主義的信念，一再強調「創造性火花總是源自個人。」xlix換言之，他給了兩個常常扞格的現代主義理想——個人主義與通力合作——一個可以共存共榮的處所。

❧ ❧ ❧

葛羅培亞斯後期設計的建築獲得的評價好壞參半，論者抱怨它們有一點自我重複的趨勢。他的作品體現出「國際風格」最好的一面，卻不是完全沒有可議之處。不過，他一九三七年在麻薩諸塞州林肯市為自己和家人所蓋的住宅卻斷然有些不落俗套的細部。④那是一棟嚴格長方形的兩層樓建築，設有許多大型窗戶，可以眺望新英格蘭起伏舒緩的鄉野景致。屋內擺放的都是「包浩斯」的家具（包括布羅伊爾設計的著名椅子）。「新英格蘭古物保存協會」（Society for the Preservation of New England Antiquities）一本出版品這樣指出：這房子有一個平坦屋頂，採取的是「典型的新英格蘭的材料與形式：漆成白色的木頭、磚砌煙囪、帶紗窗的門廊、大卵石地基、擋土牆」，其「所有的固定

設備與建材皆是工廠製造。」另一方面，「儘管使用的是美國的材料與形式，但這房子的外觀斷然是歐洲式的。」xlx

換言之，這房子是一種可預期的產品，是那種「包浩斯」的前校長樂於居住的房子。然而，它又包含著一個「不有機」（inorganic）的成分：有一道螺旋形樓梯黏附在房子的外牆上，連接一樓與二樓。那只是一個小小的個人印記，卻又見證著現代主義的一個決定性特色：個人主義。正是這個特色讓現代主義者幾十年來毫不留情地批判學院派的復古作品。據葛羅培亞斯解釋，那道奇怪的樓梯是為女兒而設的：她的臥室在二樓，她不想帶同學回家玩時得費事穿過起居室。所以說，現代主義是有一張人臉的。

「美在那兒等待著我們」

1

從現代主義建築跨向現代主義設計只是一小步。事實上，對一些才華洋溢的工作者來說，連這一小步都可以省掉。我前面討論過的建築師都旁及設計，而我將要討論的設計師亦都旁及建築。因為同時精通建築和設計兩者的人並不罕見，所以接下來的篇幅會相對短少。建築和設計的情況當然不是一模一樣的，但它們面對的問題仍然極其相似。葛羅培亞斯固然也設計過一些桌子和椅子，但論長銷不衰，它們從來不能匹敵密斯或柯比意設計的家具。其理由不難了解，因為正如他自己說過的，當「包浩斯」校長的時候，他有百分之九十的時間是花在跟保守主義者和右翼政客周旋。所以，他能夠投入設計的時間顯然比他的建築師同儕要少。

大部分現代主義者都把藝術領域的界線視如無物。他們甚至找出一些冠冕堂皇的理由反對藝術上的勞動分工。一如往常，把這一點說得最有力的人是萊特：「真正能讓人滿意的住宅是那些在原設計裡已經包含大部分家具或所有家具的住宅。整體必須是整合無間的。」xlxi 他其實還大可補充說，

獨立式家具特別適合像他這樣的現代主義設計師，因為這種家具最能顯示出建築師的風格化正字標記。只有觀念的統一才能帶來最迷人的結果。奧地利劇作家暨詩報人巴爾（Hermann Bahr）亦曾語帶詩意地說過：「房子裡的每一樣東西必須就像管絃樂團的一件樂器。建築師是指揮家，而他設計出來的整體是一首交響曲。」xlii就這樣，華格納的「綜合藝術形式」觀念流進了維多利亞時代和後維多利亞時代的富有布爾喬亞圈子（尤以在中歐最為流行），成為他們家居生活的一個主導原則。

建築師與設計師之所以關係緊密，除了是因為建築與設計具有互補性，還因為他們同仇敵愾。他們都一致哀嘆大眾品味的低落，青睞俗豔的產品，而市面上提供的也淨是這一類產品。這種不加區別的譴責當然是過度簡化的：有些十九世紀的設計師用不著理論的指引，早已製作出一些簡樸有餘的室內用品。它們跟維多利亞時代常見的設計品大異其趣，反而像是七十年後的「包浩斯」的工作間裡所創造出來。⑤一八五二年，美國雕塑家和有先見之明的旅行家格里諾（Horatio Greenough）這樣說明他的設計原則：「多餘的部分必須削掉，冗贅的部分必須丟掉，必要的部分必須簡化到最簡單的表達方式，然後我們就會發現，美在那兒等待著我們。」這些維多利亞時代人的語彙裡沒有「功能主義」一詞，但這卻沒有妨礙他們把功能主義給實踐出來。

到十九世紀晚期，追求忠實與簡約的設計師在一個又一個國家創立組織，致力於扭轉大眾對俗豔製品的偏好。英國的「藝術與工藝運動」（Arts and Crafts Movement）大聲譴責製陶匠、家具師和銀匠的美學貧困。它集合了一小批異議分子，以倫敦為中心，製作出一些風行柏林和維也納的家具和裝飾品。同樣有創發性的是格拉斯哥的建築師暨設計師麥金托什（Charles Rennie Mackintosh），他以所謂的「新藝術」設計聞名，在歐洲大陸比在自己國家找到更多知音。

從現代主義的制高點看過去，這些淨化品味的努力只能算是半心半意：因為雖致力掙脫傳統的

挾制，它們卻沒有善用全部的現代資源。它們最大的不足表現在對那個我們先前提過的惱人問題態度曖昧：該怎樣評價機器？莫里斯的中世紀主義被證明是難以擺脫的，要到了較後階段，他們才有

一部分人開始向二十世紀的工業文化靠攏。例如，英國建築師和設計師阿什比（Charles Robert Ashbee）

——他和「藝術與工藝運動」的關係密切，又是萊特的好朋友——要到一九一一年才願意承認「現代文明是奠基於機器的。」，又說「若是不承認這一點，將沒有任何資助、鼓勵和教育藝術的系統是可以行得通的。」所以說，通向葛羅培亞斯和莫霍伊—納吉這些徹底現代主義者的道路是一里又一里地慢慢開鑿出來的。

2

抵制現代主義設計的力量來自四面八方，反映出保守情緒是多麼有力的一種情緒：有力得足以讓人採取有違自己利益的立場。前面提過，穆特西烏斯曾經預言，誰想要在德國推廣現代的技術與品味，都必然得「跟既有的狀態進行鬥爭」。事實上，他自己就被傳統心態的匠人和製造商憤怒地指控為「德國藝術的敵人」，有些人還要求禁止他教學，以免他誤導學生。儘管如此，直到一九三三年納粹上台為止，穆特西烏斯的信息還是找得到一定數目的聽眾。透過在一九二五創辦的期刊《形式》（Die Form），「德意志製造聯盟」大力提倡新的材料和新的技術，也引起了至少一部分的營造商追隨。在這些具有現代心態的人看來，「包浩斯」的存在本身就是一種希望的象徵。

然而，大量生產方式仍然到處都受到強烈抵制。在傳統家具製造商、保守手工藝匠人、不思冒險的店東和文化評論家看來，大量生產方式都是對神聖標準的一種庸俗背叛。那個德文字 Typisierung

（意指作業流程的「標準化」或「理性化」）

他們的激烈語言中加入一些深奧的哲學思辨，例如，「德意志製造聯盟」就自謂其宗旨是要把日常

的用品「高尚化」和「徹底靈性化」。其他國家（英國、法國和美國）的改革者覺得這一類措詞裝

腔作勢而內容空洞，寧願讓產品自己說話——但他們的用語雖較為平實，激烈程度卻不遑多讓。

無可避免地，歐洲人對美國文明的普遍鄙夷態度也加入到這一類爭論中。德國製造商人金斯布

格爾（Roger Ginsburger）一九三一年在《形式》裡提到的一件事情，足以反映出人們普遍認為，美國

人是現代庸俗習氣的罪魁禍首。話說，他勸一個生產門窗配件的法國製造商，與其生產三百種不同

款式的門把（它們有些一年只會找到一個顧客），倒不如專心生產單一種美觀好用的門把，因為此

舉可以節省倉儲費、宣傳費和人事費，讓售價變得前所未有地便宜。但對方聽了這個建議後，不但

不為所動，反而說：「我看得出來，你是那些想把法國給美國化的人之一。」xxix 指控別人「美國化」

在那年頭是個沉重但常見的指控。

⁘⁘⁘

由於建築與設計跟一般人日常生活息息相關的程度要遠高於詩歌或油畫之類的藝術，因此，有

志於提升大眾品味的建築或設計團體便不能不考慮大眾購買能力的問題。顯然，能設計出不落俗套

的用品是一回事，能不能把這些用品賣出去又是另一回事。在面對銷售這件事情上，「維也納工作

坊」（Wiener Werkstätte）與「包浩斯」走的是南轅北轍的兩條路——前者是對現代主義一個微弱的響

應，而後者則代表現代主義的真正落實。

「維也納工作坊」的大家長是多產的奧地利建築師暨設計師霍夫曼（Josef Hoffmann），他在本行

的知名度猶如克林姆之於奧地利畫壇。他是維也納分離派（一八九七年）的創立人之一，六年後又

創辦了「維也納工作坊」。他的合作夥伴是設計師默澤爾（Koloman Moser）和富有的紡織廠老闆瓦恩多費爾（Fritz Wärndorfer）。後者具有現代品味，喜歡花錢多於喜歡賺錢，是「維也納工作坊」最理想的金主：他遊歷廣泛、熱情、固執而多金。

起初，默澤爾和瓦恩多費爾都跟霍夫曼合作無間。生於一八七〇年，霍夫曼是在維也納的藝術學院學藝，但這學院非常保守因襲。他多年後回憶說：「那裡的氛圍完全讓人不感興趣，也沒有任何藝術氣氛可言。」它的老師在課堂上絕口不提麥金托什、羅斯金、莫里斯和比爾茲利（Aubrey Beardsley）等人的名字。當時各國看來都開始向各種技術創新靠攏，唯獨奧地利沒有。霍夫曼回憶說：「我們被一個無時或已的渴望攫住。我們想要看到和創造一些跟每天所見景物不同的東西。」xlxx

每天映入霍夫曼與同道眼簾的都是風格抄襲的環型大道，和其四周那些笨重、過時而不思冒險的公共建築。對任何有一點現代品味的人來說，維也納市中心都是無聊乏味的集大成者，讓人避之唯恐不及。另一個讓霍夫曼見之蹙眉的景觀是學院派畫家的馬卡特（Hans Makart）大受歡迎。默澤爾在回憶時指出：「對我們年輕人來說，那是一個非常不利的時代。每個人都對馬卡特那些儼如戲水浮游和塵封花束的作品趨之若鶩。」為了撥亂反正，維也納分離派的喉舌刊物《聖春》（Ver Sacrum）呼籲同仁發起戰爭，去推翻「不思進取的怠惰、僵固的拜占庭主義和所有無格調的品味」lii。

換言之，在那個時代，需要進步設計師去對抗的東西非常多，而霍夫曼也竭盡所能，在每一個可想像的領域帶頭唱反調。他常常為藝術家同儕設計房子，而在他設計過的房子中，最廣受討論和最無法模仿的一棟是蓋在布魯塞爾的「斯托克萊之宅」（Stoclet House）。作為比利時家財千萬的工業鉅子的府邸，這座寬敞豪宅的內部裝潢不用說極盡華美，其中，飯廳裡由克林姆設計那一整面牆寬的鑲嵌畫更是讓人瞠目結舌。施工六年期間（一九〇五至一九一一年），建築師和業主雙方都把

原設計一改再改，這使得本來已是天文數字的預算必須一再追加。⑥當然不是只有百萬富翁才買得起「維也納工作坊」的東西（它在門市或展覽會也會提供一些價格較便宜的產品），但百萬富翁仍然是這工作坊最相宜的客戶。

霍夫曼對設計的熱情如痴如狂，而他在設計小東西時想像力尤其無拘無束。他的設計狂熱包山包海：既設計家具（沙發、床、書架、桌子、衣櫥、燈具、搖椅、鏡子、燭臺）、室內用品（壁紙、鐘、俄式茶坎、花瓶、水瓶、玻璃杯、咖啡杯、墨水台、托盤、紋章、姓名縮寫字體、書籍封面，甚至手提包），也設計裝飾用品（首飾、梳子、玩具、項鍊）。他的興趣廣博，巧思不輟，甚至讓人有一點點害怕。因為玩心超重，他不太願意考量普通消費者的需要。他喜歡強調自己是個務實的人，然而卻沒有什麼比「現實」離他的追求更遠。「維也納工作坊」的僱員有一百多人，而他們服務的主要對象是上層的布爾喬亞。霍夫曼和他的同道並不鄙夷機器：他們承認機器對設計的重要性與日俱增，也有時會紆尊降貴，使用一些大量生產的組件。只不過，這個現代主義面向在他們的工作裡始終只佔有輕微比例。

猶有進者，霍夫曼的素描本顯示出，他絕不讓自己的設計原地踏步：如果說有什麼是他最痛恨的話，那就是抄襲自己。一九〇三年，他開始對設計銀餐具產生興趣，而他第一套設計出的銀餐具是沒有裝飾的，純粹以突出的幾何造型取勝。然而，跟忠實的現代主義設計不同的是，這些餐具並沒有記取「形式追隨功能」的原則。例如，他設計的刀叉都太細長了，用起來很不順手；湯匙的勺子也太淺了，吃起東西來欠缺效率。未幾，霍夫曼又在這些餐具上加上葉子、水果或抽象圖案，作為緣飾。正是這些後來的「改進」讓反對在建築和設計上使用裝飾的洛斯大感生氣。但霍夫曼從來不是一個貫徹的功能論者，總是願意任由想像力凌駕在實用性之上。

3

創立於一九〇三年而結束於一九三二年經濟大蕭條的頂峰，「維也納工作坊」是一場失敗的努力，而且早早就為自己埋下滅亡的種子。「包浩斯」比它多活了一年。當然，直接把這兩個團體拿來比較是有失公允的，因為它們在性質上多有不同：「包浩斯」是由國家補助的學校，以創造和實驗新風格為己任，而「維也納工作坊」則是一私人企業，靠銷售收入來維持。「維也納工作坊」製造的物品通常都很精美，而且大部分是手工打造。它的口吻（主要是出自霍夫曼）帶著幾分現代主義的味道，例如：「只要我們的城市、房子、房間、家具、衣服、首飾、語言、情感無法以簡單美麗的方式反映時代的精神，我們就落後在我們祖先的後面一大截。」但不管「維也納工作坊」發言人的口吻聽起來多像忠實的現代主義者，他們在實踐上卻顯然要因循守舊得多。對他們來說，產品的品質永遠比銷售數字重要。

「維也納工作坊」在一九〇五年發表的工作綱領把其創立者的旨趣說得再明白不過：「不管是大量生產還是對舊有風格進行盲目模仿，都會帶來無限禍害，而這兩股風氣業已像滔天巨浪，淹沒工藝界……它們讓手（hand）的地位大部分被機器取代，讓手工藝匠人的地位被生意人取代。」這綱領承認，想要逆轉這潮流儼如螳臂擋車，然而，成立「維也納工作坊」的用意正在於此：「在一片喧囂鬧嚷聲中提供一小片淨土。」又說這工作坊的創立理應會讓任何跟羅斯金和莫里斯莫逆於心的人感到高興。其創立人的貴族心態更是從以下這番話一覽無遺：「我們不可能跟低廉價格競爭，也不打算這樣做。……那些千篇一律的代替品只會滿足暴發戶的口味。」強調手工產品遠勝機器

產品，強調不在乎售價高昂，強調不用理會暴發戶的差勁品味……很難有一種論調對消費大眾的輕視要更甚於此了。……這就不奇怪，在它向世界呈現一些有趣設計那二、三十年間，曾經導致兩個熱情支持它的百萬富翁落得破產收場。

4

「包浩斯」的師生是活在一個不同的世界裡的。霍夫曼的作品不管多有創意，它們都是更依賴他的靈感而不是抽象的設計原則。「維也納工作坊」強調的是別出心裁，有時會為追求別出心裁而不惜犧牲性實際考量，而他們也相信，即使經濟再不景氣，他們的經營可以靠頂級客戶維繫。因此，機器產品在這些維也納設計師心目中的分量始終不高。「維也納工作坊」需要的是一些買東西不看價錢的客戶，而當它再找不到這樣的客戶時，便只能關門大吉。

「包浩斯人」卻不同，他們總是把貧窮別在胸前，而且以此自豪。早在講授基礎課程的時候，老師已經教導學生，把他們這群人團結在一起的是哪些基本態度：傳統是敵人；大量生產的東西一樣可以像手工產品好看；藝術與工藝技術不但不互相排斥，反而可以互相增益。從創立的一開始，「包浩斯」內部便存在著實用傾向和表現主義傾向的路線之爭：印在「包浩斯」創校宣言那幅法寧格設計的木刻畫雖然只是一個姿態，卻不是空洞的姿態。葛羅培亞斯因為不喜歡採取專制作風，所以並沒有在兩者之間作出仲裁。但「包浩斯」的學生並不會一直受烏托邦主義的浸泡，因為唸完基礎課程後，他們就會進入工作間，接受實際技術的磨練。他們學習繪畫、製作家具、發明照明設備、編織地毯和設計打字機字體與茶壺，而在這樣做之後，所有人都把熟悉的傳統置諸腦後。他們不只

想弄明白自己在做些什麼，還想弄明白這樣做的理由何在。根據一些學生日後的回憶，每當有誰設計出好看又實用的物件，並獲得廠商採用時，大家就會買一、兩瓶廉價葡萄酒，慶祝一番。

他們有理由慶祝。「包浩斯」的財源主要由國家和地方政府補貼，但從未完全足夠支應開支，得到權利金部分理由是很多學生都很窮，繳不起學費。因此，學生設計的產品如果獲得廠商青睞，

⑦，將可填補學校的部分財政缺口。有些立場極端的學生固然是不樂見有創意的設計和大量生產掛上鈎，但原則上，「包浩斯」雖然以更新德國社會為己任，卻從不規定學生的設計必須包含特定的政治意涵。我前面已經指出過，雖然看似違反直覺，但現代主義是可以跟任何可以容忍他們的政治制度相容的。

自始至終，葛羅培亞斯都強調無所謂的「包浩斯」風格。我們不難明白，他這樣反覆重申，是為了讓學生保持開放的心靈。「包浩斯」不是一個專制政黨，不會勉強所有師生的作品符合某一個單一的模子。無疑，葛羅培亞斯本人或密斯設計的建築都是有記認的，而這是因為，有一些現代主義的基本原則是他們不願違反的，包括不願過分裝飾、不願隱藏或掩飾建材的本質，以及不願不理會建築物的功能。

然而，正如萊特帶點浪漫主義味道的誇張設計所顯示的，只要一個建築師夠有原創性和夠自信，上述的所謂的基本原則一樣是可以讓步的。另一方面，除卻少數矚目的例外，「包浩斯」團隊和他們海內外的追隨者（這樣的人很多）對波特萊爾或杜米埃（Paumier）等前驅所揭櫫的原則又大體上是保持忠誠的。他們都想要與時代同步，換言之是想要根據自己的現代主義熱忱重塑自己的時代。他們透過型錄和展覽會所要傳播的不是有錢人的玩物，而是一些漂亮、實用和一般人買得起的日常家居用品。

不過，有關該如何看待機器的爭論從未完全停止，哪怕是現代主義者中間也是如此。晚至一九二五年，丹麥建築師又是忠實現代主義者的奧德（J. J. P. Oud）仍這樣表示：「我在科技魔術的前面屈膝，但我不相信一艘蒸汽輪船可以跟巴特農神殿（Parthenon）媲美。」又說：「我渴望一棟可以滿足一切便利舒適需要的房子，但對我而言，房子並不只是供人住的機器。」現代主義是揮舞著許多大纛前進的，而這些大纛有時並不彼此相容。

註釋

① 赫克斯特布爾（Huxtable）指出：「萊特的『有機建築』觀念源自愛默生（Ralph Waldo Emerson）和羅斯金（John Ruskin）的哲學思想。很多人認為那只是一種空洞的神祕主義，即便有實質內容，這內容也容許各種解釋。就像愛默生和其他超驗主義者（transcendentalist）一樣，萊特相信人的肉體與精神只能在自然世界充分實現。」

② 說來有點好運氣，一九六〇年代晚期，我在柏林的自由大學認識了一個叫根德哈特的哲學家，他剛好就是密斯的業主圖根德哈特夫妻的兒子。他激烈反駁密斯對他父母的取笑，指出他們不是庸俗的人：他母親尤其具有藝術品味，近乎是個收藏家。我沒有獨立證據可以判斷誰是誰非，但從他父母願意委託一個出了名不肯妥協的建築師蓋房子，反映出他的話高度可信。

③ 芒福德在一九五四年寫道：「過去六年，曼哈頓出現了一股建築現代辦公大樓的熱潮。然而，除利華大廈（Lever House）以外，這些建築只讓紐約市中心的商業區更加擁擠，沒有為它增添太多風采。」

④ 布羅伊爾也參與了這房子的設計工作。他是葛羅培亞斯在「包浩斯」的舊同事，也在美國開創了一番輝煌事業。

⑤ 有興趣多知道一點的讀者不妨參考舍費爾（Herwin Schaefer）那本插圖豐富但較少人聽過的著作《十九世紀的現代：維多利亞時代設計的功能傳統》（Nineteenth-Century Modern: The Functional Tradition in Victorian Design, 1970）。如果你拿書中的插圖去考別人，問他們：「你認為這椅子（或茶壺）是什麼時候的東西？」他們八成會答：「『包浩斯』的產品。大約是一九二二年的東西。」但這少猜了大約七十年。

⑥卡里爾（Jane Kallir）指出：「這棟三層樓、有四十多個房間的房子造價多少，外人大概永遠不得而知。但我們曉得，克林姆在飯廳創作那幅橫條飾，光是材料費便高達十萬克朗。……整棟房子都只用最好、最貴的材料：克林姆那幅橫條飾用真金和寶石鑲嵌，房子的外牆和大部分屋內的廳室都鋪有顏色罕見的大理石，一切裝飾細部都是精雕細琢。除了由『維也納工作坊』監督每一個細節外（包括一套銀餐具的製作），建築過程還雇用了一大群外圍藝術家與工匠。」

⑦「包浩斯」師生得過權利金的設計很多，這裡只舉兩個例子。一九二三年，學生林迪希（Otto Lindig）設計出一種結實、大容量和全白色的瓷咖啡壺，獲柏林的國家製造局青睞，投入生產。兩年後，作品多多的布羅伊爾設計出一種用鋼管和皮革帶子製造的椅子，是為第一代大量生產的現代主義椅子。這種椅子至今還在生產，也仍然讓人覺得優雅。

譯註

❶ 這組織就叫「新趨勢」。

❷ 如「房子是供人居住的機器」和「少即是多」等。

❸ 「范‧德‧羅厄」是他的母姓，是建築師執業後才掛在自己名字後面。為簡潔計，下文皆稱他為「密斯」。

❹ 「經院派」指中世紀的神學—哲學潮流，這潮流深受柏拉圖影響。

❺ 威瑪位於圖林根州。

戲劇與電影：人性元素

Drama and Movies: The Human Element

如果說十九世紀中葉以後有哪種文化設施最是急需活水的澆灌，那就是舞台。這並不是說各地的戲劇觀眾都在大聲發出不滿。我們說過，社會大眾的藝術品味可以分為三個階層，而這種三分法也無可避免見於戲劇娛樂。下層的布爾喬亞喜歡煽情的戲劇、輕歌劇和綜藝表演，受過較好教育的人則喜歡佳構社會喜劇（但他們也有許多人覺得提供給工人階級的戲劇已儘夠娛樂性）。只有少數的菁英觀眾覺得他們有理由對戲劇界的現況嘀咕。固然，在大部分西方國家，私人舞台還是可以看得到不落窠臼的作品，但對現代主義的需求（哪怕還沒有完全成為氣候）仍常常求過於供。

因此，最有品味一個層級的觀眾難免會常常感到失望。他們所喜愛的進步雜誌指責戲劇選項的狹窄，抱怨主持劇院的官僚更多是為統治者服務而不是為高品質戲劇的熱愛者服務。德意志帝國是最容易讓觀眾期望落空的國度之一，自愛插手一切事務的威廉二世登基後更變本加厲。一八八二年，也就是威廉二世繼位為德意志皇帝和普魯士國王的同一年，劇作家暨戲劇導演布盧門塔爾（Oskar Blumenthal）藉柏林的萊辛劇院（Lessing Theater）開幕的機會，大膽說出自己的美學理想：

〔這劇院〕是為爭取當今時代的權利而興建，
是為活人而興建。
我們不想要在神聖石棺的舊花環上
加上新的花環，
不想只為已逝的偉人錦上添花——
我們要把自己獻給這個時代的精神。i

強調心靈的當代性，強調戲劇的現實相關性，這番話堪稱是一個毫無瑕疵的現代主義日程表。只可惜它也是個罕見落實的日程表。

然而，還是有些現代主義的戲劇先驅——例如易卜生——能夠把自稱嚇不倒的觀眾給嚇倒。易卜生的戲劇之所以能夠對十九世紀晚期乃至更後來的戲劇產生巨大影響力，在於他具有罕見的想像力，能夠以戲劇化的方式把一些困擾其時代的難題給呈現出來。敵視煽情的伎倆而對創新漠不關心，他把平常人物提升到了悲劇的高度。他的支持者稱他的戲劇為問題戲劇，但他卻強調，它們要刻劃的是人物的內心掙扎。他筆下最著名的角色諾拉（Nora）——《玩偶之家》（A Doll's House, 1879）的女主角——不顧當時妻子與母親的傳統角色，毅然走上獨自的道路，成為了現代女性境遇的象徵。但正如易卜生反覆重申的，他並不是一個專業的女性主義者。真正讓他入迷的是人類的內心世界。這就怪不得有幾代的劇作家都從他那裡學到不滿足於表面，也怪不得他會是弗洛依德最喜愛的作家之一。①

劇院（特別是私人經營的劇院）總有利潤的考量，因此不得不作出妥協，而官方也總是致力於維護善良風俗和壓制煽動性的政治意見。夾在利潤掛帥的劇院經理和反動的政府僱員之間，有文化修養的戲劇消費者愈來愈渴望看一些有別於尋常戲碼的顛覆性作品。但大部分的大眾和許多評論家卻拒絕接受（更遑論讚美）每一齣會嚇人一跳的新產品。通常，創新的戲劇都要先跟審查者打一場筋疲力竭的戰爭，才可望在固定劇目中有一席之位。②所以，在戲劇領域（一如後來在電影領域），有待現代主義者去做的教育工作非常多。

「狗屎！」

1

對文化史家來說，十九世紀中葉的劇院劇目單或後來電影院的電影單都是不保險的證物。阿爾薩斯詩人戈爾（Yvan Goll）固然說過，舞台「不多不少就是一片放大鏡」ii，但如果舞台是放大鏡，那它也是扭曲的放大鏡，照映出的與其說是社會真實，不如說是劇作家個人的喜憎或製作人對觀眾口味的評估。凡是膽敢直接從一部現代主義戲劇推論其文化母體的人，都是低估了藝術創造的個人元素和專業元素。事實上，藝術創造常常帶有高度個人色彩，有時還是由一點點瘋癲心智所驅動。

這特徵正好適用於該時代最讓人髮指的戲劇家：法國詩人和酒徒雅里（Alfred Jarry），他的整個短暫人生都是用在驚世駭俗。一八九六年十一月十一日，在二十三歲的雅里的策劃下，現代主義的其中一件劃時代盛事宣布登場：他創作的戲劇《烏布王》（Ubu roi）舉行首演（也是最後之前一次演出）。《烏布王》本來只是雅里和幾個中學同學為諷刺一個可惡老師而寫，但後來他把它擴大和改寫，終而成為一部惡名昭彰的戲劇。光是主角烏布（Ubu）在開場所說的第一句話便足以造成全場騷

動：「狗屎！」目擊者告訴我們（這樣的目擊者包括葉慈），這句話引起觀眾大嘩，有人叫好，有人發出噓聲，各種聲音要過了整整十五分鐘才稍微安靜下來，讓演出可以繼續下去。

稍微瞧一瞧雅里時代的法國戲劇，我們就可知道他有多麼斗膽。當時，最流行的戲劇是對快速工業化中的社會進行浮光掠影的佳構劇，而股票投機和暴發戶的愛情冒險則是劇作家偏愛的題材。少數劇作家——如費多（Georges Feydeau）和拉比什（Eugène Labiche）——會以鬧劇的方式諷刺道貌岸然的偽君子或外遇，至於大部分劇作家——如小仲馬（Alexandre Dumasfils）和奧日埃（Emile Augier）——會以更嚴肅的態度處理這些問題，但卻沒有更大的心理洞察。講些淺人生道理是這類戲劇的通則，但它們無一對人類的複雜動機和潛意識驅力有所著墨。它們的角色只有兩種：純粹的好人和徹頭徹尾的壞蛋。《烏布王》沒有給這種膚淺性施以藥石，但它毫無顧忌的劇情和台詞卻儼如打了主流戲劇一巴掌，大刺刺得讓人不能當成沒看見。

雅里筆下的烏布是個大爛人，愛說汙言穢語、自私卑鄙又有施虐癖，沒有絲毫自我節制的能力。他殺死了波蘭國王，篡奪其王位，大搞恐怖統治和發起對外戰爭，最後在法國被一支超級大軍打敗。雅里還會再就像一個中學生會樂於想像的，烏布是個把一切文雅舉止和道德規範視如無物的角色。雅里還會再活十年（他一九〇七年死於因酗酒而加速惡化的肺結核），在這十年裡，他把自己包裝成他筆下的知名主角，在談吐、穿著和舉止上就盡可能模仿烏布王的樣子。在一些名人（包括阿波奈里〔Guillaume Apollinaire〕）的代為宣傳下，雅里的各種奇言怪行很快不脛而走。他的一件「軼事」如下。有一個夏日，他在租來的房子的後院練習射擊，招來隔壁的一位太太抗議，她擔心自己子女會被子彈射到。雅里這樣安撫對方：「夫人，如果真發生那樣的事，我們會樂於幫妳生幾個新的。」這種話，我們不難想像是出自杜象之口。iv

《烏布王》太輕佻也太怪誕了，不足以成為前衛戲劇的基礎。他後來寫成的其他烏布風格戲劇和他創立的滑稽學科「形似學」（pataphysics）也是如此。然而，他對文化建制的不妥協攻擊卻讓他贏得許多現代主義者的友誼：包括勃納爾（Bonnard）、維亞爾（Vuillard）和土魯斯—特勞累克（Tou-louse-Lautrec）等都幫雅里繪畫過舞台背景 v。他的表演（他的整個短暫人生都是在表演）也成為了後來幾十年的劇作家和其他現代主義者的燈塔。超現實主義者的領袖布魯東早早就發現雅里，仔細研究過他的作品（包括未發表的作品），又讚揚他是可以與韓波相提並論的超現實主義遠祖。不管烏布這個角色有多匪夷所思（幾乎可以說不算是人），他仍然道出了人性中愚蠢與殘忍的成分，而這些成分是過去的劇作家只敢暗示而不敢明言的。

我們也許可以把《烏布王》解讀為把一齣表現人性最糟糕成分的戲劇：這些成分是每個人都帶有一點點的，而《烏布王》刻意無視清規誡律，把它們加以放大，讓人一覽無遺。雅里的小說《超男性》（Le Surmâle）同樣令人瞠目結舌：其男主角是個單車賽冠軍，具有超人的持久力，而透過一個年輕美國女伴的配合無間，他締造了一項世界紀錄：一天之內達成八十二次性高潮。雅里對心理學也許是漠不關心的，但他的作品卻讓後來的劇作家更放膽去探索角色內心的私密世界。說雅里永遠改變了戲劇的面貌並不為過，因為當《烏布王》的主角在一開場喊出「狗屎」二字的時候，他便已經在一堵年深日久的高牆上鑿出一個窟窿，讓後來的現代主義劇作家可以從這個窟窿一湧而出，披露一切。

一八九六年十二月十一日（《烏布王》的首演日）是現代主義年曆的一個大日子，另一個同樣令人難忘的日子則是一九一六年二月五日：這一天，反戰的「達達」運動在蘇黎世市揭開序幕。三天前，德國詩人、劇作家、小說家與和平主義者巴爾寫了一封公開信，邀請蘇黎世市民到新開張的伏爾泰夜總會參觀表演。這夜總會的名稱充滿諷刺意味：伏爾泰是十八世紀的鬥士，鼓吹自由、正義和理智不遺餘力，而現在還需要重提他的名字，顯示出這個世界有多麼不理智。不過，達達主義者雖然敵視時代的一切非理性現象，卻一點都不傾心於理性主義。既然東線戰場和西線戰場每天都傳來駭人的死傷數字，達達主義者同時是虛無主義者一點都不奇怪。

可以支持這種立場的理由慘痛而明顯。世界大戰已經如火如荼打了一年半，參戰兩造都死傷枕藉，但一點都沒有臨近尾聲的跡象。也沒多少人挺身而出，抗議這種大屠殺。據說，「達達」這個名字是始創者隨手翻開字典找到的：那是法國兒語，意指「玩具馬」。這事情的真實性還有爭議，但它多少反映出，在達達主義者看來，在這個已經失去一切理性的世界，凡事都不用太認真：訴諸理性就好比支持各國王侯將相的失心瘋行為一樣，是非理性的表現。

瑞士是個中立國，距離西線戰場不遠。會在一個中立國出現反戰、反藝術的運動，看似奇怪，其實合理不過：這種環境讓一些來自外國的異議分子（和平主義者、有良知的反戰者和對本國沙文主義嗤之以鼻的前衛藝術家）可以安全地放言高論。在二月五日當晚，一群關係緊密的表演者（沒有一個是專業演員）給一群年輕的觀眾演出了一些亂七八糟的節目：朗誦一些不知所云的詩歌、朗

2

讀《烏布王》的段落、穿著誇張服裝跳舞，最高潮是三個達達主義者同時朗誦三首不同的詩歌。真是一場集荒謬之大成的盛宴。

「達達」的開創者把他們對當代文化與當代藝術的批判推到最極致，就只差沒有放一把火連伏爾泰夜總會也給燒掉。③它無疑是一齣戲劇，但卻是獨一無二的戲劇。後來，當他們把構想帶到國外時，在柏林、慕尼黑和巴黎都找到信徒：這些人都極想在一個發了瘋的世界裡找到出路。但如果有哪種教義可以導致達達主義的毀滅，那就是達達主義本身。當然，達達主義者一再指天誓日表示，他們是沒有教義的，如最雄辯的達達主義者查拉就說過：「真正的達達是反達達的。」vi 但我們仍然有權把它看成一種教義。達達主義最有能見度的繼承者是超現實主義：那是一個由布魯東領導的緊密小集團，充滿內部鬥爭、開除「黨籍」的事情，又發表過一篇接一篇的宣言。超現實主義強調自主書寫（automatic writing），致力於描繪潛意識的世界，在一九二〇年代（主要是在巴黎）曾引起過若干注目。弗洛依德是超現實主義者公認的精神導師，但弗洛依德本人對這團體興趣缺缺，而他與布魯東的偶一通信也沒有擦出火花。

歷史學家一直把杜象列入達達主義者之列。這是杜象本人否認的，哪怕他承認，他對藝術的基本觀點跟達達主義並無二致。我們記得，杜象的「現成品」（如長八字鬍的蒙娜麗莎）是要致力於打破藝術與非藝術的分野，相似地，達達主義者也是努力要把美學論述從高高在上的位置給扯下來。他們的理念是這種反理性的叛逆藝術者跟一般追求與時代同步的現代主義者顯得大異其趣。他們的理念是在從事政治活動時，他們只覺得不可思議，認為這是對他們非主義性的主義一種曲解。在查拉及其同道看來，最不落窠臼的當代文化行為只能是從愚蠢的泥淖裡抽身。

逃逸，所以，當有人主張他們是

這幅卡代（Coquelin Cadet）
在一八八九年所畫的漫畫比杜
象對蒙娜麗莎的「美化」早了
三十年。

達達主義一向都被貼切地形容為一種
「有條理的瘋癲」（organized insanity）vii。
達達主義者認為，世界已經無藥可救，任
何改革它的努力只是幼稚的嘩眾取寵，因
此，所有現代主義的綱領（不管是新繪
畫、新詩歌還是新建築）都註定失敗。從
達達主義的觀點看，藝術和文學中的現代
主義並不比最貧瘠的傳統主義高明。他們
堅稱，就連達達主義本身也不可能拯救西
方文明。因為敵視任何秩序、系統和教
義，他們拒絕為自己的表演提出綱領。不
過，雖然出之以滑稽突梯的手法，但達達
主義對布爾喬亞德觀和美學的攻訐不啻
是現代主義的一種表現。它對文化的否定
超過從前任何文化批評家可想像的程度，
允稱為一種反現代主義的現代主義。這想
必就是查拉「真正的達達是反達達的」一
語之所指。

一位自傳性劇作家和其他劇作家

1

雖然充滿魅惑性和饒有說服力，但雅里和達達主義者並未壟斷現代主義對當代戲劇的哀嘆。比他們更有啟發性和更有影響力的是瑞典小說家和劇作家史特林堡（August Strindberg），他是戲劇革命分子的原型，一輩子對戲劇界帶來過不只一次的極端衝擊。只有極少數的前衛心靈有能耐大大增加現代主義的本錢，而史特林堡卻這樣做了兩次；這就好比是獲得兩次諾貝爾文學獎：雖可能卻極端罕見。

受不能自休的內心驅力所驅策，史特林堡一生的創作量驚人。從一八六九年寫出第一部戲劇起到一九一二年離開人世為止，他源源不斷發表長短篇小說、自傳、科學論文（包含一些並不怎樣科學的煉金術和業餘化學論文），創作過的戲劇更是數以十計。不管有多麼激烈反對婦女解放、多麼鍾情於玄祕科學，也不管身上兼含了多少不能協調的成分，史特林堡的戲劇都滋潤了現代主義劇院凡數十年。景仰他的尤金・歐尼爾（Eugene O'Neil）在一九二四年指出：「史特林堡是我們當今戲劇

界所有現代性（modernity）的前驅……是最現代的現代人。」viii

他成長為「最現代的現代人」的過程緩慢而深思熟慮，有近二十年時間，他寫出的都是一些專家才會感興趣的學徒階段作品，然後才靠著《父親》（The Father, 1887）和翌年的《茱麗小姐》（Miss Julie）兩部悲劇一舉成名：兩劇都是寫實主義作品，但寫實程度卻赤裸裸和血淋淋得空前未有。然後到了一八九〇年代晚期，經過多年類似宗教轉皈的內心掙扎，他又透過《到大馬士革》（To Damascus, 1898-1901）、《夢幻劇》（A Dream Play, 1902）和《鬼魂奏鳴曲》（The Ghost Sonata, 1907）一系列劇作發起了另一個更威風凜凜的創新。他沒有放棄觀察入微的心理學自然主義，但卻把夢的非邏輯性與潛意識懸念放在舞台中央。這時，他筆下大部分角色都是沒名字的，只是被稱為「女兒」或「老頭」，顯示他想挖掘的是具有普遍代表性的人物的內心世界。在這些戲劇中，他丟棄了老式的情節，更精確地說是用現代人的精神軌跡去改塑這些情節。

他這時期的人生經歷了他所謂的「陰間危機」，而他的朋友則毫不猶豫說他得了「被迫害妄想症」。他年輕時自稱是無神論者，但這時卻回歸信仰，但不是回歸至傳統信仰，而是皈依於十八世紀瑞典通靈人史威登堡（Emanuel Swedenborg）提倡的高度個人性基督教。他開始相信，所有的生命都是由一些神祕的力量主導，而這些力量會把有罪的人類帶往救贖。

※．※．※

《父親》和《茱麗小姐》兩劇在題材和技巧的選擇上都具有高度創意。它們那些大膽的情色對話都是舞台上沒有出現過的，而劇情推展的迅速和對話的節儉全都是一種創新。兩劇都沒有一句多餘的台詞，而史特林堡也公然探討一些文雅社會不曾討論過和未曾開始明白的問題：愛恨心理的共存；情慾與施虐癖的能量；復仇的快感；七情六慾對理性的凌駕。在史特林堡以前，矛盾心理（am-

bivalence）極少得到過這種高度承認。

在《茱麗小姐》的序言中，史特林堡放入了一篇異乎尋常的文字，它形同一個現代主義的綱領，論心理學的細緻入微程度罕見其匹。文中，他主張，人性並不是銅鑄的，而是會受各種不同的壓力的改塑，這些壓力或來自社會要求，或來自內在驅力。各種慾望和焦慮不能不讓人產生自相矛盾的衝動。而由於當代文化已陷入泥淖中，當代人無可避免會表現出雜亂補綴的特性，擺盪於新與舊之間，處處流露出自相矛盾。

「至於現代的角色，」史特林堡指出，「因為他們是活在一個轉變得空前快速的時代，所以我把我戲劇中的角色描寫得更分裂和更擺盪，讓他們成為新與舊的混合體。」這表示，「我寫的靈魂（即角色）是現在和過去文化階段的聚合物，是從書本和報紙上剪下的碎塊，是從一度精美的衣服撕下的碎布，再照人類靈魂現今所是的樣子補綴在一起。」他又說，他創作的是一種「現代的心理學戲劇」，其內容覺到「靈魂最幽細的運動」，挑戰的是「布爾喬亞認為靈魂不會動的觀念。」ix 由於舞台一直是由布爾喬亞所主宰，所以吾人有必要發起一種全新的、徹底反布爾喬亞的戲劇。它不只會讓傳統的情感意識震驚，還會直搗角色心靈的核心。史特林堡使用的這些措詞在在是最純正的現代主義措詞。

所以，史特林堡所追求的，是為現代觀眾對現代人格進行強索力探。《茱麗小姐》就是一個例子，全劇只包含三個角色，是作者對人類複雜動機的一趟大膽展示。所以，除了是個現代主義戲劇的理論家之外，史特林堡還是這種戲劇最有創發性的實踐者之一。當然，無可避免地，他未必總是能達到自己設定的高標準。不過，在他最優秀的劇作裡，他卻能說到做到。《茱麗小姐》小說便是如此，史特林堡稱這部為「自然主義悲劇」，而時至今日，看這齣戲的觀眾還是跟一個多世紀前的

觀眾一樣會感到不寒而慄。故事講述一個僱員先是勾引了自己老闆的女兒，再用惡毒語言逼使對方自殺。不過，這戲劇不是作者第一部文學心理探索，因為在一年前寫成的《父親》中，他便描寫過一個惡毒的女人如何把丈夫逼得性無能和發瘋。

這兩齣戲劇都是超越寫實主義的寫實主義作品，都是在使用新武器來攻擊一些新的目標，但它們還不是史特林堡對現代主義戲劇的主要貢獻。從一八九〇年晚期起，他開始寫些有普遍代表性的角色，劇中再無傳統情節的影子，只一心一意描寫人類內心的複雜性。他在《夢幻劇》的作者附註中這樣說：「角色分裂了，變成了雙重的、多重的；他們昇華、結晶、擴散、聚合。但是卻有單一個意識支配著這一切，那就是夢者的意識。對他而言無所謂的祕密、不一致、顧忌和法律。他不譴責也不開釋什麼，只管陳述，而由於總的來說這是一個苦多於樂的夢境，所以會有一種憂鬱的調子和悲憐萬物的感情貫穿於所有不確定的故事中。」不出幾年後，德國的表現主義作家將會大大借重於史特林堡的晚期戲劇（特別是《到大馬士革》），以強調現代男性的痛苦。在史特林堡看來，現代男性最有力和最具破壞性的痛苦來源是這個：現代女性。

雖然其戲劇和小說的題材非常多樣化，但有一個主題卻是史特林堡所念茲在茲：婦女解放。他反對婦女解放。一八八四年旅遊德國時，他因為得知這個國家禁止女性讀大學而大感高興。後來，當他呼籲立法者不要中了女性的圈套而授予她們投票權時，他又把女性形容為「準猿猴、次等生物、病態的小孩，每年會有十三次神智昏鈍（每逢月經來臨皆如此），懷孕期間完全神智不清，終生不負責任。她們是不自覺的罪犯、本能惡毒的動物。」xi 每當談到女性，他都是用這種潑婦罵街的措詞。

史特林堡對女性的反感顯然跟他對自己幾任太太的不滿有關，而他對女性的激烈撻伐也會讓讀

者聯想起他筆下最讓人難忘的其中一個角色：《父親》裡的羅拉（Laura）。羅拉強壯而邪惡，明顯比丈夫更能在兩性的戰爭中存活下來。她與丈夫的戰爭名副其實是至死方休，而在她所運用的戰略中，最有效的一項是讓他懷疑女兒是否自己親生。她的另一個戰略是讓丈夫懷疑自己的男性雄風與神智。一八九五年，在另一篇題為〈女卑於男〉（Woman's Inferiority to Man）的文章中，史特林堡再次對女性作出連珠炮般的謾罵。因為女性地位的問題在當時是一個備受激烈爭論的問題，史特林堡對女性的低貶讓他贏得了廣泛的知名度。史特林堡結過三次婚，娶的全是思想解放的女性，無一願意為丈夫犧牲事業，所以這三次婚姻全都以離婚收場。與《父親》裡的那個丈夫頗為相像的是，史特林堡因為懷疑自己的男子氣概，總是指控自己當下的太太不忠和具有不可滿足的權力慾。正如我一再說過的，對現代主義有不可磨滅貢獻的偉大藝術家未嘗不可以同時是一股反動力量。

2

史特林堡否認自己作品有任何自傳性質，只有時承認它們受惠於似乎跟他形影不離的內心折騰。確實，當他把自己的人生直接寫入小說或不直接地寫入戲劇時，他的可靠程度就像是萊特——換言之是一點都不可靠。他的作品全都是根植於他狂風暴雨般的經驗：他對父母不可解的矛盾感情（可惜的是弗洛依德不曾拿它作為說明伊底帕斯情結的例子）；他早期沒有能在祖國瑞典獲得接納；他在柏林或巴黎的漫長旅居；他三段不幸福的婚姻；音樂對他思想的影響；他對心理學和神祕主義的狂熱和輕信；他繪畫的才華。無論信念和行為上都是一個現代主義者，史特林堡的一生看似就像在進行一場連續不斷的實驗，不斷把自己的可怕失敗和巨大成功忠實記錄下來。不管在政治立場、宗

教信仰還是婚姻生活上，他都是個具有高度可變性的人。在前往拜訪第二任太太父母的旅途上（他不預期這碰面會是愉快經驗），他這樣寫道：「站在作者的立場看，即使事情無法圓滿，我也總可以在小說裡另起一章！」xii 如果說史特林堡是為活著而寫作，那他也是為寫作而活著。④

所以，我們不得不說，史特林堡近乎是一個不自覺的現代主義者。他一生都自稱是個最有破壞性的極端分子。一八九八年近五十歲的時候，他仍然宣稱自己決心要「癱瘓當今的秩序，要給它來個大搗亂。」xiii 他在文學上的大幅度實驗、他早期和後期的不滿情緒、他對自己和社會的坦率披露——凡此都讓他跟印象主義者、立體主義者、拋棄調性的作曲家和鄙夷復古教條的建築家站在同一陣線上。

3

然而，十九世紀引以為傲的優異劇作家並不一定都致力於追求現代主義的創新。有些劇作家的長才不在技巧上的創新而在對社會問題和後基督教的現代心態有著獨到的覺察。契訶夫（Anton Chekhov）就是其中一個例子⋯這位盛名不衰的短篇小說家和劇作家並未更動傳統的戲劇形式，但他的戲劇就是有著一種魔法，可以讓觀眾感到歷久常新，而且以不聳動的方式讓後來的觀眾一再受到驚嚇。他的戲劇是無法歸類的，正因為這樣，有些人在無可奈何的情況下把他的晚期戲劇稱作超現實自然主義（surreal naturalism）的範例。他是帶著醫生背景和短篇小說家的身分從事戲劇創作的，所以，他既有醫生尋求病因的精神，復對社會現實有著銳利觀察。在一八九六年到一九○四年（他逝世的那一年）還不到十年間，他共寫出了《海鷗》（The Seagull）、《凡尼亞舅舅》（Uncle Vanya）、《三

姊妹》（*Three Sister*）和《櫻桃園》（*The Cherry Orchard*）等四部戲劇，而它們全都是他這兩方面長才的極致表現。

他的戲劇傑作都是一些蕭瑟的故事，或是講述浪費了的生命，或是講述未能完成的抱負，其主角有認命忍耐的，也有用手槍結束自己生命的：但他最後一部作品《櫻桃園》沒有以自殺作結，因為正如他自豪地指出的，這作品用不著煽情的自殺戲碼。然而，不管他筆下角色的人生有多蒼涼，契訶夫總是用帶點幽默的筆觸讓自己與角色保持距離。正因為這樣，他才會激烈反對莫斯科藝術劇院的著名導演斯坦尼斯拉夫斯基（Konstantin Stanislavsky）把他的悲喜劇詮釋成不折不扣的悲劇。換言之，他是個多情但沒有流於感傷的詩人。他也是個營造氣氛的大師，不會把角色寫成純粹的英雄或壞蛋，只一心一意追求真理與坦誠。這些都是保守的美德，而如果我們堅持要把契訶夫列為現代主義者，那他對戲劇藝術最眩目的貢獻應該就是拒絕賣弄技巧。所以，我們也許可以說，他是現代主義者中最老派的一個。

❦❦❦

長壽的蕭伯納（他一九五〇年以九十四歲高齡逝世）是另一個反浪漫主義的不朽劇作家，而他跟現代主義也頂多是保持著依稀的關係。他最喜歡處理的題材──資本主義社會的缺陷──固然具有徹底現代的性格，但他基本上不關心技巧上的創新。他的劇作總是包含大量對話（批評者形容為「絮叨」），又會在劇本裡加入一些作者的議論文字，其篇幅加起來比劇作本身還要長。作為易卜生的仰慕者（他寫的小冊子《易卜生主義的精髓》（*The Quintessence of Ibsenism*）充分表明這一點），他寫出過一些讓人動容的家庭戲劇，其中最著名的是早期作品《康蒂妲》（*Candida*, 1894-95）。不過，他也喜歡重新詮釋歷史，創造出一些讓人動容的家庭戲劇，其中最重要的作品始終

是《聖女貞德》（*St. Joan*, 1923）。他還有些劇作——如《人與超人》（*Man and Superman*, 1903）和《回到瑪土撒拉》（*Back to Methuselah*, 1921）——探討一些沉重的科學和哲學議題。他一生反覆重申，他是想用戲劇道出自己的各種政治或文化悲憤：醫生的無知、地主的腐敗、弱者的力量或——如他在讓人神傷的《傷心之家》（*Heartbreak House*, 1919）所表現的——西方文化的自毀傾向。他在一段常被引用的自述文字中指出：「我的良知是一篇真正的講道文，它老是困擾著我，令我想讓一些自在的人不自在。所以，我逼著他們思考，好讓他們願意認罪。」xv

他的作品具有公然的政治傾向性，極嚴肅又極聰明，儼然是出自一個機靈又自信的小冊子寫手。他的結論不落俗套，但處理人物的手法則依循傳統。他從不認為有哪種制度不是亟需改革或哪些觀眾不是亟需教育的。他是個社會主義者和反達爾文主義的演化論者，所有作品都充滿誠摯的呼籲。雖然自嘲過自己一些作品是「恬不知恥的撈錢貨色」，但他卻有一些作品——如《巴巴拉少校》（*Major Barbara*, 1905）和《賣花女》（*Pygmalion*, 1912-13）——不該得到這樣的詆毀：它們都因為作者的機智和幽默而得以傳世。總之，就像契訶夫一樣，蕭伯納是在現代主義的邊緣上工作的。另外，就像貝克特和史達林主義的文化打手一樣，他也是對「為藝術而藝術」原則最嗤之以鼻的劇作家（但他的層次當然比史達林的文化打手高許多）。

新人類

1

沒有一個現代主義者是完全自足的孤島。幾乎不用說的，他們全都是生活在某個特定的環境裡，有必要對這個環境作出回應。他們就像任何正牌的極端分子一樣，會譴責他們環境的主流特徵，並提出美學上的替代方案。在這些人中間，德國的表現主義者劇作家是最搶眼的一群：他們都是一個更美好的世界的鼓吹者，而他們的存在，也給予了威瑪共和國早期的文化氛圍一種統一的表象。從一九一〇年前後到一九二〇年代中葉，德國社會動盪不安，近乎四分五裂狀態，但這些劇作家的觀眾卻把他們跟與他們志同道合的詩人、作曲家、建築家和畫家歸為一個範疇。跨領域的表現主義者不在少數，例如，巴爾拉赫（Ernst Barlach）就既是大雕塑家，又寫過幾部頗受歡迎的戲劇（談的都是父子兩代的永恆衝突）。另一位著名表現主義者是奧地利畫家考考斯卡（Oskar Kokoschka），他的人像畫銳利而充滿灰暗情調，而他創作的戲劇《扼殺婦女的希望》（Mörder, Hoffnung der Frauen, 1907）則以對性不知節制的處理手法而臭名昭彰。幾乎所有表現主義者都極端嚴肅。他們極少碰喜劇：不可

兒戲是他們的最高態度。❶

如果說德國表現主義只能有一個鼻祖的話，那這個鼻祖便是歌手暨戲劇家魏德金德（Frank Wedekind）。他在一八九一年寫了一部聲名狼籍的戲劇《青春覺醒》（Frühlings Erwachen），談青春期的憂傷，但沒有通過審查，要到十四年後才獲准上演。一八九八年，他在新創刊的諷刺週刊《痴痴兒》（Simplicissimus）寫了一首對威廉二世帶不敬的詩歌，結果被關到牢裡一陣子。這位魏德金德及其時代最需要的莫過於是保護言論自由第一修正案。

不管氣質上有多怪異，德國表現主義劇作家都是要傳達一個他們自認為無比重要的訊息。他們相信，在德國文化失去一切理想而又沒有多少前景的情況下，必待一種「新人類」（New Man）的出現，始能浴火重生；他們也預言這種「新人類」必將出現。就像其他現代主義者一樣，他們深信自己有必要以高分貝說話，把隱藏在每一個現代人內心的不和諧給述說出來。有些文化碰撞無疑是由社會衝突所激發，但所有表現主義劇作家的作品都顯示，他們自視為一個陷入危機的文化所發出的聲音。當然，在大戰後的災難性餘波中，「危機」（Krise）這個沉重的德文字眼幾乎掛在每一個人嘴上。國內政局的持續動盪、外國政府苛刻的賠款要求，還有德國共產黨在蘇聯指令下的興風作浪，皆讓年輕的威瑪共和國顯得前途未卜。這就不奇怪，不信任表現主義者的人會把他們的戲劇稱作「尖叫戲劇」（Schreidrama）──這是個挖苦的稱呼，但也是貼切的稱呼。

❖∴❖

德國表現主義戲劇的歷史意義要遠大於它的文學品質。對日後的高級文化愛好者（哪怕是心胸開闊的那些）而言，這些作品都粗糙、野蠻和煽情得要命，只合留給現代戲劇的考古學家去研究。不管在調子或技巧上，這些前衛戲劇都跟「溫文爾雅」四個字沾不上邊，總是把戲劇性張力簡化為

一些最原始本能的衝突。然而，它們還是受過一段時間的歡迎，通常都是由大膽、高度原創性的導演（如賴因哈特〔Max Reinhardt〕）所執導，反映出德國觀眾對他們國家的前景有多麼憂心忡忡。

弗洛依德評論過其時代的表現主義戲劇家，但如果他有這樣做過，一定會把他們視為伊底帕斯情結無所不在的例證。打從現代主義的最早階段（十九世紀中葉）開始，利潤掛帥和庸俗的布爾喬亞便是現代主義者最喜愛的假想敵。德國表現主義者沒有忘記這個假想敵：例如，格羅茨（George Grosz）就一直不遺餘力諷刺發戰爭財的暴發戶，描寫他們如何志得意滿地叼著一根雪茄，對那些因打仗致殘的退伍軍人不屑一顧。不過，表現主義者特別把焦點對準一個布爾喬亞元素：中產階級父親（middle-class Father）。這個角色的用途非常廣泛，可以被用來象徵威廉二世以至劇作家自己父親的所有專斷權威。在表現主義者看來，如果不去反抗、打敗和殺死這個「父親」，一個更平等、更人性的世界便無從出現。

他們的戲劇顯示，「壞蛋父親」這個角色的吸引力是所有表現主義劇作家都抗拒不了的。正如我指出過的，巴爾拉赫的第一齣戲劇《死亡日》（Der Tote Tag, 1912）所處理的正是父子關係，事實上，他之後寫的幾部戲劇莫不如此。哈森克勒費爾（Walter Hasenclever）最知名的戲劇《兒子》（Der Sohn, 1913）對伊底帕斯情結的關心更外顯。劇中的父親是個典型的中產階級家庭暴君，他形同關四犯似的把二十歲的兒子關在家裡，好讓兒子可以過上典型的布爾喬亞生活：枯燥、平凡而安全。但這個兒子後來逃走了，並用一篇口水噴湧的慷慨陳詞向觀眾控訴「父親們」的各種罪狀（長篇大論的演說是表現主義戲劇的典型元素），最後結論是每個兒子都必須殺死父親。離家出走期間，還是處男的他跟一個妓女睡了一夜（表現主義者認為這是年輕人必須上的一課）。後來，警察找到了他，押回家裡。就在他拔出手槍要射殺父親之時，父親突然死於中風，讓兒子贏得了一個撿來的勝利。

這種劇類最極端的例子大概是布龍寧（Arnolt Bronnen）的《弒父》（Vatermord, 1920），它用最粗野的方式把伊底帕斯三角關係呈現在觀眾眼前。值得注意的是，執導這戲劇皺眉並不讓人意外。《弒父》中的年老父親是個哈森克勒費爾不會陌生的人：他不會對不馴雅的戲劇林來的年輕戲劇家布萊希特（Bertolt Brecht）：換言之是個家庭暴君。母親則是個對亂倫禁忌沒有絲毫顧忌的女人。有一次，正當她脫光衣服，要勾引兒子瓦爾特（Walter）時，父親突然出現。父子兩人格鬥了一陣子，然後兒子用刀把父親砍死。這只讓母親更興奮難耐，要求兒子侵犯他，卻被兒子不屑地加以拒絕：

費塞爾太太：來我這兒，啊，過來！

瓦爾特：我受夠了妳／我受夠了一切／埋妳的丈夫去吧／妳老啦／而我還年輕／我不

了解妳／我是自由人／

沒人攔著我沒人在我身旁也沒人在我頭上／父親死了／

天堂啊我要向你跳去我要飛翔／

一切都在擠壓著顫抖著呻吟著悲痛著／

湧起、脹開、爆炸／逼著我向上飛去／向上飛去／我啊／

我正青春年少

強壯、獨立而無父，瓦爾特變成了「新人類」。這就不奇怪，布龍寧後來會被納粹「種族純粹性」的號召吸引，加入他們的行列去。

雖然不知節制，但這些劇作家不是毫無才華的。他們的毛病是好發議論和放任他們的理想主義橫衝直撞。表現主義劇作家中間最多產和最有才華的一位是凱塞（Georg Kaiser），他受歡迎和愛煽動的程度跟其他同仁不遑多讓。他具有不知疲倦的創作力。生於一八七八年而卒於一九四五年，在當作家的一生中，他寫出過五十九齣戲劇、七齣獨角戲、兩部小說，以及數量可觀的詩歌與文章。他的題材幾乎是無窮的，從諷刺劇《崔斯坦與伊索德》（Tristan und Isolde, 1913）到講述銀行行員虧空公款的《從清晨到午夜》（Von Morgens bis Mitternachts, 1916），不一而足。他最知名的戲劇《加萊市民》（Die Bürger von Calais, 1914）把羅丹的著名雕塑搬上舞台，取材自傅華薩（Jean Froissart）的編年史，描寫在英法百年戰爭期間七個「新人類」如何無私地為市民同胞犧牲生命。對於自己孜孜不倦創作的動機，凱塞在一九一八年有一個清楚明白的交代：「詩人的願景為何？只有一個：更新人類。」xvi

以高度個人色彩的方式，凱塞是個徹頭徹尾的現代主義者。他應該會同意卡夫卡所說的，文學是唯一值得人從事的志業，但他把這信仰推到了超出卡夫卡想像的程度。即便最進步的社會也大概不會讓他的「寫作狂熱」不受懲罰。他無時不在寫東西，痛恨任何讓他分心的外務（包括賺錢謀生），認為那會剝奪掉他伏案疾書的寶貴時間。他堅持要在舒適的環境和完全寧靜的情況下寫作，表示這才可以讓他超拔於「可恨的現實」。但自我犧牲（這是他筆下「新人類」的要素）並不是他的習慣。他寧願犧牲別人來成全自己，例如，他太太的財產就被他專心寫作的需要消耗殆盡。為了可以不受打擾地工作，他租了一棟優雅的別墅居住，但後來因為缺錢缺得厲害，便把屋主的家具拿去典當或賣掉。

他當過這種鼠竊狗偷的現代主義勾當兩次。最後，在一九二二年，他被一狀告上法庭。面對盜

2

德國表現主義劇作家的一大共同特徵是嚴肅兮兮，然而，擁有尖刻幽默感的施特恩海姆（Carl Sternheim）卻是他們中間的特例。在寫過幾齣實驗性戲劇以後，施特恩海姆創作了一系列喜劇，全都是以他所謂的「布爾喬亞的英雄生活」（the heroic life fo the bourgeoisie）為主題。他的調子幾乎是獨一無二的，部分借自表現主義者的風格（在施特恩海姆看來，這種風格可以呈現他所謂的「個人勇氣」xviii）。其劇作的另一個特點是高度壓縮和造作：這種風格是他借自魏金德金再加以打磨而成。

在施特恩海姆看來，布爾喬亞的生活之所以具有英雄氣概，是因為他們意識到自己的內心世界與外在表現有多麼大相逕庭，而他們也願意按照這種知識行事。「一個小公務員知道，在一個俗氣的世界裡，他只要讓自己看起來俗氣，就可以避免尷尬。就這一點而言，他和其他人並無兩樣。然而，他不同於別人之處，在於他知道一個讓人生氣的祕密：如果一個人對世界表現得彬彬有禮和體貼但內心保持殘忍、冷酷和自私，就可以無任而不自得且從中得利。」施特恩海姆沒告訴觀眾，他是不是贊成這種知識。

竊罪的起訴時，他臉不紅氣不喘地這樣自我辯護⋯⋯「既然我沒有瘋，那我這樣做自有正當理由。沒有人會把一個克萊斯特（Heinrich von Kleist）或一個畢希納（Karl Georg Büchner）⑤送上法庭，那是不公平的。沒有人會那樣做的。」這還不算，他還說⋯⋯「『法律面前人人平等』這句話是胡說八道。我不是一般人。⋯⋯世上有獨立創造性的人太少了，我們不應該對他們的成就視若無睹。」xⅶ法官不為所動，判了凱塞六個月徒刑。利用坐牢的兩個月時間（他先前已經被拘禁了四個月），他輕鬆寫出了一部戲劇。

他的布爾喬亞英雄主義系列戲劇的第一砲是《褲子》（Die Hose），這個劇名源於女主角露意絲（Luise）在一個有國王在場的公共場合掉下了襯褲。露意絲是小公務員馬斯克（Theobald Maske）的太太，但卻引起詩人斯卡龍（Scarron）和理髮師曼德爾斯塔姆（Mandelstam）的愛慕，兩人為了一親芳澤，都在馬斯克家裡租了一個房間居住。為了表達自己的複雜觀點，施特恩海姆發展出一種異乎尋常的風格，稱為「電報風格」（Telegrammstyl），其特色是省略定冠詞和把德文句子壓縮成一種空前未有和獨一無二的形狀。這種語言風格讓他筆下角色顯得虎虎生風和活力充沛，截然有別於其他現代主義者對布爾喬亞近乎一致的輕蔑。

雖然馬斯克夫妻才結婚一年，但露意絲照樣覺得斯卡龍浪漫而有魅力，而斯卡龍也對露意絲流露的好感熱情回應。不過，有一個晚上，斯卡龍碰到一個妓女，發現對方比他認識的任何人都要高尚。最後，他決定與那妓女生活在一起，搬離開馬斯克夫婦的房子，但沒有要回預繳了一年的房租。換言之，在他與馬斯克先生那場幾乎看不見的決鬥中，他決定退出戰場，把可愛的露意絲讓回平凡的馬斯克先生。

但施特恩海姆的語言原創性也讓他付出了慘重代價。到了一九二〇年代中葉，現代主義戲劇已經顯得太過刺眼，不再受觀眾的青睞。這是因為，當時德國的民心士氣已經重新提振起來：威瑪共和愈來愈受到國際的接受，德國領土被佔領的屈辱狀態已經終止，而德國文化也出現了驚人復興。「黃金二〇年代」（The Golden Twenties）讓劇院觀眾愈來愈不耐煩造作的戲劇，不想再聽到什麼德國即將大難臨頭和人類有必要脫胎換骨的言論。施特恩海姆的語言太人工和太難懂了，儼如一種特殊的方言。那條通用於其他現代主義創新的通則一樣適用於施特恩海姆的「電報式風格」：如果一種手法在經過一段時間的測試後未能被主流所吸納，它就會只剩下歷史文物的價值。

唯一完全現代的藝術

1

幾乎所有現代主義藝術家都可以感受得到「過去」的巨大身影，而對於這個巨大身影，他們或是忙於去否定它，或是把它給妖魔化，或是把它挪作顛覆性用途，又或是把它最有吸引力的部分提升為經典。在所有現代藝術家中，唯獨有一支藝術家不用面對過去，那就是電影製作者。電影是誕生於現代的，沒有任何歷史的包袱，所以最是容許創新。自十九世紀以後，讓照片可以動起來的目標便像磁鐵一樣吸引著一些最有巧思和進取精神的人。所以，當古斯特‧盧米埃（Auguste Lumière）和路易‧盧米埃（Louis Lumière）兩兄弟在一八九五年三月二十二日向一小批巴黎觀眾放映電影《工廠大門》（La Sortie des usines Lumière）時，他們只是站在巨人肩上的巨人。

同年十二月二十八日，盧米埃兄弟第二次放映電影，地點是巴黎卡皮辛大街的格蘭德咖啡館，每位觀眾收費一法郎。放映的雖然只是一些雜七雜八的短片，卻足以顯示出他們發明的「活動電影機」（Cinématographe）潛力多麼無窮：幽默、焦慮、感傷和兩情相悅全都在它的表現能力之內。某個

意義下，後來其他所有電影並沒有更多內容，不同的只是細節上更加豐富。⑥

電影這種現代魔術的出現，當然是以照相技術的發明和迅速改進為基礎的。早在一八三九年前後，達蓋爾（Louis-Jacques-Mandé Daguerre）和其他人已經能夠拍攝出精準而且往往相當漂亮的照片，包括愛迪生（Thomas Alva Edison）在內的許多發明天才也已經競相投入努力，要把相片動態化。到了一八五〇年，杜坎普（Maxime du Camp）偕福樓拜到埃及和近東旅行，把許多輝煌古蹟攝入鏡頭，留下了一批讓人過目難忘的照片。然後，接下來十年，布雷迪（Mathew B. Brady）和他的攝影助理把南北戰爭的恐怖忠實地記錄在照片裡。然後，在一八六〇年代晚期，茱莉亞·卡梅倫（Julia Margaret Cameron）給她認識的許多英國聞人（卡萊爾〔Thomas Carlyle〕、達爾文〔Charles Darwin〕和丁尼生爵士等）都照過相，這些照片的特色是相中人的精神氣質外透：這一點，讓茱莉亞·卡梅倫隱然是個現代主義者。她這樣寫道：「我的整個靈魂都致力於一個責任，那就是除忠實記錄〔這些大人物的〕相貌以外，還忠實記錄下他們內在的不凡。」xix所以說，認為照相只能捕捉表面的看法很快便被超克了。

然後，隨著電影的出現，電影製作人更是相信，即使沒有精神分析學的幫助，他們一樣可以挖入人類靈魂的深處。

電影和精神分析學合作的潛力一直都引人遐思。這不奇怪，因為光是兩者的誕生日期就非常接近：盧米埃兄弟是在一八九五年取得電影拍攝上的大突破，而弗洛依德則是在翌年把他新發明的理論和技巧命名為「精神分析學」。除超現實主義者以外，沒有其他現代主義者比電影製作人更企盼可以從弗洛依德的科學中獲益和獲利。有很多年時間（也許近年尤甚），一些有前瞻精神的人都相信電影和精神分析學有許多可以教給彼此之處。

在材料上，兩個領域當然是多有共通之處，而自電影發展出某些可以表現人類內心衝突的技巧後，情形更是如此。然而，撮合電影與精神分析學之舉雖然是出於美意，卻往往流為逼婚。兩者的關係主要是偏向一邊的。多年以來，極少有精神分析師會透過分析電影來分析其導演或編劇的潛意識，反觀借用精神分析學的觀念的電影卻不少──但這些借用的正確性卻問題重重。

值得注意的是，雖然弗洛依德最信賴的兩個信徒亞伯拉罕（Karl Abraham）和薩克斯（Hanns Sachs）都強烈支持精神分析學和電影的結合，但他本人卻曾在一九二五年對此強烈存疑，不相信一部貨真價實的精神分析電影可以拍得出來。由此可見，弗洛依德的理論不管有多劃時代性、對現代主義的歷史有多重要，他本人仍然只是個業餘的革命分子，只管在自己的專業領域裡進行顛覆。當時他已年近七旬，對一些新玩具（如電話和飛機）的不信任程度不下於其他老派人士。他宣稱：「我個人不想與電影有什麼牽涉。」換言之，這位二十世紀心靈的締造者是個不情不願的現代主義者，把電影列為不必要的發明。

2

雖然自有電影以來拍出過的電影不知凡幾，但電影帶給觀眾的悸動（至少是驚訝）從未停止過，技術上的創新總是層出不窮：特寫、動畫、蒙太奇、分割畫面、有聲電影、彩色電影、深焦、特殊效果。不過，自電影在巴黎首次亮相後，有至少約四十年的時間，它主要只是一種下層階級的消遣，對任何現代主義性質的實驗與趣缺缺。早期，沒有幾個「上流人士」願意進入電影院，會的話也是抱著典型的紆尊降貴心態。電影要能被現代主義的創新精神感染，必須以布爾喬亞對電影產生熱情

為前提，而這種熱情需要時間來培養。⑦

鄙夷電影的態度隨一些有進取精神的製片人的努力而有所改變。這些製片人不再滿足於讓觀眾看單調的火車前進情景或胡鬧劇情，開始拍些較高檔的作品：或是把講述維多利亞女王愛情故事的舞台劇改編為電影，或是忠實披露貧民窟的景象。對法國魔術師梅里愛（Georges Méliès）之類的無畏實驗者來說，電影是個大顯身手的理想領域：他到一九〇〇年為止共拍出過幾十部敘事短片，全都比盧米埃兄弟的電影要長和有想像力得多。讓布爾喬亞對電影印象改觀的因素還包括查理·卓別林（Charlie Chaplin）和瑪莉·皮卡德（Mary Pickford）等傳奇性演員的出現，他們都崛起成為公眾偶像，受到觀眾的誇張崇拜，不再只是單純的戲子。

電影晉身為現代娛樂文化的過程發生得很快。一九〇九年，《紐約時報》刊登了歷史上第一篇影評：被評論的電影改編自白朗寧（Bobert Browning）的《皮帕走過了》（Pippa Passes），導演是美國電影先驅中的先驅格里菲斯（D. H. Griffith），出資的是當時的業界翹首「比沃格拉夫影片公司」（Biograph）。七年後，哈佛大學的心理學家明斯特爾貝格（Hugo Münsterberg）發表了一篇有關電影的學術論文：《影劇：一個心理學研究》（The Photoplay: A Psychological Study）。然而，接下來十幾年，類似的嚴肅研究只屬鳳毛麟角，情形要到至少一九二八年才有所改變（這個改變是隨著有聲電影的挺進而來：有聲電影是一個影響深遠的眩目創新，其為電影工業帶來了掀天改地的變化，也讓許多不善於面對鏡頭說話的演員丟掉飯碗）。然後，到了一九五〇年代，論電影的著作更是大量湧現（很多這一類著作都是純然的理論探討，有時還會裝腔作勢）。也是這時候開始，電影與現代主義的可能關係第一次受到嚴肅討論。

這個戰後年代受到最多討論的電影理論是所謂的「作者論」（auteur theory），它是在一九五四年

首先由法國導演楚浮（François Truffaut）提出，然後經過美國評論家薩里斯（Andrew Sarris）大力推廣，演變為一個引起激烈爭論的國際性議題。它的中心主張是，任何藝術作品都要歸功於一個作者，而電影既然是藝術作品，則其「作者」（導演）自然擁有獨一無二的功勞。這樣的主張既富常識性又帶有浪漫主義乃至現代主義味道：這兩種主義都強調藝術創造的源頭總是個人。但正如「作者論」的批評者馬上指出的，任何電影都是團隊合作的成果。導演、演員、編劇、攝影師、作曲家、服裝設計師乃至髮型師和化妝師這些小角色都是製作一部電影所不可少的；同樣少不了的還有宣傳人員，因為沒有他們，拍得再好的電影都無法大賣座。不過，「作者論」的支持者（主要是法國的電影人）還是認為，任何搆得上美學標準的電影（不管主演的明星多有名），都少不了一個主要製作者的鑿。⑧

但技藝的實踐要比這一類理論探討早了許多。早在評論家開始謳歌「作者」的三十多年前，每個國家就都已發展出一些大型組織，以滿足大眾對電影這種他們負擔得起的娛樂的無盡需求。各國的製片公司都生產出為數龐大的默片，讓觀眾可以解悶透氣（偶爾也會出品一些回顧那場傷亡慘重的大戰的紀錄片）。一九二〇年代早期，也就是威瑪共和的揭幕年代，德國成立了「宇宙電影股份公司」（UFA），它起初是一家公營公司，後來成為私人企業，曾經把一些表現主義者的劇作搬上銀幕，其中一齣是引起熱烈爭論的《卡里加利博士的小屋》（The Cabinet of Dr. Caligari, 1919）。至於法國的製片人則始終保持獨立性和一些遊戲心態。但論製片量的龐大和形塑觀眾口味最有力的，當然還是首推好萊塢：它在經過幾次重組後固定為五家大型製片公司和多家小型製片公司。它們每一家都大力培養明星並用合約綁住自己培養的明星。

說來諷刺，「作者論」之所以大有吸引力，理由之一正是因為製作一部電影的過程複雜無比：

「作者論」讓影評家只需要把討論對象鎖定在電影工作團隊的一個成員，省去了不少事。這理論的流行也反映出電影已成熟到一定程度，足以成為知識分子之間爭論的飼料。隨著歲月遞嬗，電影的意義與功能將會落入最紛紜的詮釋和意識形態之爭。在一九三〇年代，最受電影理論家歡迎的是馬克思主義，利用它來「揭露」電影在金碧輝煌外表背後的空洞無物。馬克思主義者把電影看成資本主義文化工業的重要特徵，是上層結構的一項特出元素，包含著重大政治意涵。例如，國際知名的俄國導演暨電影理論家愛森斯坦（Sergei Eisenstein）在一九二〇年代晚期便引用過列寧（V. I. Lenin）的話指出：「電影是最重要的一種藝術。」xx

3

左翼作家喜歡引用革命原則來深度解釋電影，而且顯得遊刃有餘，與之相比，後來的理論（後結構主義、女性主義和更後來的後現代主義）則只讓影評變得莫測高深，不總是能夠成功地闡釋電影的文化涵蘊。但不管怎樣，在當時，電影算不算藝術的問題已經被人問過無數次，而每次都是得到肯定的答案：電影不只是藝術，還是二十世紀獨有的現代藝術。格里菲斯（他有很多年時間都是世界最知名的電影製作人）早在第一次世界大戰期間便自信地稱電影為「藝術」。而在一九一九年，法國影評人德呂克（Louis Delluc）也清楚看出，電影是機器時代的嫡裔，擁有充滿希望的未來：「我們已經幫助了一門異乎尋常的藝術的誕生。它的腳步已經站穩，註定有個光輝燦爛的未來。它是唯一現代的藝術，也是機器與人類願景的子嗣。」xxi 他說出了其他影評人的心聲。這些影評人都是一種新門類的專家，任務是形塑電影觀眾的品味，而他們都一致同意，電影不只是實景化的舞台劇、

《國家的誕生》其中一幕，描寫三Ｋ黨人趕去援救處境瀕危的白人貞操（這是格里菲斯對美國南方歷史的解讀）。

改編過的小說或只是一系列前後相續的照片。電影就是電影，不是別的東西，所以，評價一部電影的好壞也必須根據它自己的語彙和美學準繩。而只要哪裡有現代藝術，現代主義者的創新誘惑一定會蠢蠢欲動。

但另一個問題卻沒那麼容易回答得多：何謂現代主義電影？即使影評家與知識分子能夠取得一致共識（這是一種高度不可能的可能性），仍然有一部異乎尋常的電影足以動搖這個共識，那就是格里菲斯大有影響力的史詩電影《國家的誕生》（*The Birth of a Nation, 1915*），它在在強迫觀賞者不得不重新思考那個老問題：藝術的形式與內容分得開來嗎？它對南北戰爭的種族主義詮釋，

它對黑人的醜化和對三K黨的美化，它把戰後北方佬對南方的胡亂重建視為一種強姦：這些特點讓《國家的誕生》無法不成為一部瑕疵顯著的傑作。除非一個觀眾願意承認內容與形式徹底無關，否則他不可能贊成《國家的誕生》是現代主義電影的佼佼者。

一八七五年出生於肯塔基州的拉格蘭奇（La Grange），格里菲斯從來甩不掉南方人對南北戰爭的觀點（他的父親是南軍的軍官）。正因為這樣，他才會用他最重要的一部電影向美國南方致敬。電影中，二十多個三K黨員全副武裝馳馬拯救南方貞操的一幕最是讓人感到困惑。然而，《國家的誕生》受到偏見毒化這一事實卻足以再一次提醒我們，「現代主義」不一定是個褒稱。並不是只有政治正確的後人才對這齣格里菲斯最著名的電影作出嚴厲批評：很多他的同時代人也是一樣觀感。儘管如此，這電影仍然在許多國家吸引到空前未有之多的觀眾入場觀賞。全世界共有一億五千萬人看過這電影，而有許多年時間，世界各地都有電影製作人（包括蘇聯和自稱討厭格里菲斯觀點的製作人）聲稱《國家的誕生》讓他們受益良多。⑨這主要是格里菲斯電影技巧的無比高明所致。

由於觀點太偏頗，他電影裡的角色毫無深度可言。格里菲斯想要忠實的時候也可以很忠實，例如，他拍的林肯傳記就足以通過專業歷史學家的檢視。然而，每逢他的偏執病發作，他就會任由自己的政治立場主導（他把由黑人掌控的南卡羅萊納州州議會諷刺為噁心的小丑戲就是如此）。要不是格里菲斯因為「美國有色人種協進會」（NAACP）的激烈抗議而剪去《國家的誕生》的一些段落，那他這部種族主義電影將會更加讓人髮指。美國經濟學家暨社會學家凡勃倫（Thorstein Veblen）說得好：「我從未看過這麼精確的謬誤資訊。」xxii

儘管如此，《國家的誕生》仍然是一部雄心勃勃的電影，比之前的任何電影（包括格里菲斯自己拍過的幾百部單卷電影）都複雜得多也昂貴得多。它的製作費高達十一萬美元，比原先預估的高

出約三倍，幸而它在全球的賣座讓製片公司賺進幾百萬美元。xiii在拍攝這電影時，格里菲斯能依賴的現成技巧並不多（要記得電影工業那時只起步二十年），所以，碰到難題的時候，他大多得自己動腦筋解決。格里菲斯是一個美國實用主義者，在乎的只是行不行得通的問題：只要行得通，最大膽的實驗他也願意嘗試。

在他數不勝數的私淑弟子看來，格里菲斯最值得學習之處是對大場面調度得宜、有想像力的運鏡角度、明快的剪接，以及經過仔細考證和重構（也因此昂貴得要命）的場景設計。正因為這樣，電影史家才會把格里菲斯定位為空前未有的創新者。他是第一個在電影裡引入「分割畫面」和「倒敘」手法的人，而他移動攝影機的大膽程度亦前無古人。即便《國家的誕生》的內容充滿反動性格，他在技術上表現的彈性與原創性仍然讓他成為現代主義者中的佼佼者。這位光華四射的技術大師憑隻手永遠改變了電影，使之成了一種無可匹敵的藝術性娛樂。

格里菲斯後來拍的其他電影讓他創新者的名聲保持不墜。他另一部讓人難忘的電影《不寬容》（Intolerance, 1916，又譯《黨同伐異》）同樣帶有深刻的私人動機。為了回應《國家的誕生》所受到的尖銳指控，他機智地利用《不寬容》來表現自己其實不是種族偏見的維繫者而是受害者。全片由四個不寬容異己的歷史事例所構成：波斯人征服巴比倫、耶穌被釘十字架、一五七二年法國胡格諾派教徒（Huguenots）在聖巴多羅買日（St. Bartholomew's Day）遭屠殺的慘案，以及十九個美國工人在一次罷工中被平克頓（Pinkerton）警衛殺害的事件。不管怎麼看，《不寬容》肯定是電影工業歷史上最昂貴的一次自我辯護。它的布景複雜精密，動用大量演員和臨時演員，場面空前盛大，凡此都進一步提高了格里菲斯的電影大師名聲。只可惜，電影觀眾覺得這電影太複雜、太嚴肅了，望之而怯步。

《不寬容》的賣座失敗讓格里菲斯陷入了一生擺脫不掉的債務高山。然而，他的電影絕不是只供人

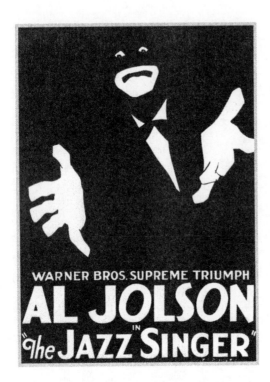

喬爾森主演的《爵士歌王》的宣傳海報。這電影雖然在其他方面都不怎樣，但卻是有聲電影的第一個突破。

資格有更高的要求。

巧創新但內容膚淺。現代主義俱樂部對會員沒有對內心世界進行任何探索。這部電影技沒有現代主義的第二個必要成分，換言之是第一個要求（追求推陳出新），但它卻完全「最高勝利」。然而，雖然符合現代主義的得華納公司會在宣傳海報上稱這個創新是入式字幕的觀眾可說是一大震撼。這就怪不遠勝於他唱的傷感民歌，對一直都被迫看插 Jolson）雖然只說了寥寥幾句話，但威力卻上，可愛男孩。」在電影裡喬爾森（Al它是世界第一部有聲電影。「坐到我大腿王》（*The Jazz Singer*, 1927）不可謂不創新：蹟身於現代主義電影之列。論創新，《爵士歌

但光有創新並不足以保證一部電影可以

§∙§

曜。」 xxiv

斯帶給他什麼影響時，這樣形容：「震聾發觀賞的。一九四四年，愛森斯坦談到格里菲

通常，電影導演都不會（或無法）追隨創新先行者的領導。電影比任何藝術更是一種資本密集和充滿爭吵的事業。電影觀眾的人數從一開始就很龐大，又以極快的速度成長。到了一九一○年，美國每週看電影的觀眾已高達二千六百萬人。xxv 無疑，每種藝術莫不帶點商業成分：畫家需要有畫商，小說家需要有出版商，作曲家需要有演奏廳經理，詩人需要有天使資助他們辦小詩刊。但電影製作人得要面對更嚴峻的現實，他們起碼需要看得懂資產負債表和努力讓收入大於支出。電影工作最讓人膽戰心驚的一句話是「超出預算」。

另外，從製作到宣傳，一部電影需要一支人數頗為龐大的專業團隊方能成事。但人多難免口雜，因意見不同而產生齟齬的情況屢見不鮮。另一個會決定一部電影最後面貌的因素當然是製片公司的高層：他們會對預算斤斤計較，會反對「傷風敗俗」的情節，會否決一些昂貴的場景，會過問角色人選，會改動原定的結局，以及把一些強有力的台詞刪改為陳腔濫調。就像一支船隊的航速總是由速度最慢的一艘船所決定，一部電影的最後面貌也總是妥協又妥協後的產物。簡言之，電影工業開放給大膽現代主義實驗的空間是極其狹窄的。另一方面，雖然電影團隊的成員會互相牽制，又雖然出資的金主會多所干預，但令人驚訝的是，好電影不是很少，而是很多。

在現代主義電影的峰頂上，至少有另外三個創新者可以與格里菲斯並駕齊驅：愛森斯坦、卓別林和奧森‧威爾斯。無疑，每一個電影史家（不管他們是不是「作者論」的支持者）都會有自己特別偏愛的導演⋯⋯劉別謙（Ernst Lubitsch）、尚雷諾（Jean Renoir）、約翰福特（John Ford）、希區考克（Al-

佛雷·亞斯坦（Fred Astaire）和金姐·羅潔絲（Ginger Rogers）合演的《禮帽》（Top Hat, 1935）。這兩位才華洋溢而魅力十足的演員合作過許多部賣座電影，為大蕭條時代的觀眾提供了無與倫比的解悶管道。

fred Hitchcock）、布紐爾（Luis Buñuel）、費里尼（Federico Fellini）、安東尼奧尼（Michelangelo Antonioni）、高達（Jean-Luc Godard）、黑澤明或柏格曼（Ingmar Bergman）皆為可能人選。⑩不過，上述我提出的三個名字都是格里菲斯最傑出的繼承人，他們所作的電影實驗各具有近乎獨一無二的開創性貢獻。

愛森斯坦是格里菲斯創新精神的公認繼承者。雖然兩人在背景、性格和藝術品味上不太一樣，卻分享著兩個關鍵性的特質：不懈地追求獨創性和深深沉浸在某種意識形態裡。愛森斯坦一八九八年出生於俄國一個富裕的中產階級家庭，父親是建築師。他的藝術能力是在蘇維埃建政初期臻於成熟的：那是一個醺醺然和相對開放的年代，而愛森斯坦也利用這種機會，像海綿般大量吸納出現在戲劇、繪畫和心理學領域的前衛觀念。但他的本領不僅止於此：他還能夠把一些經典

作家（狄更斯、托爾斯泰、波特萊爾、歌德、但丁、喬哀思和馬克思等）的作品片段倒背如流。在一九二三年選擇了電影事業之後，他把自己的所有知性本領全都派上用場，又特別是善加利用自己在意觀眾的心理反應，也想盡辦法激起他想要激起的心理反應，以致在心理學方面的知識。他非常在意觀眾的心理反應，也想盡辦法激起他想要激起的心理反應，以致每一個運鏡都可說是經過推敲計算。

愛森斯坦執導過六部電影（幾乎全拍成於一九二○年代），其中，《波特金戰艦》（Battleship Potemkin, 1925）始終是他最著名的作品。這電影是為慶祝一九○五年的俄國革命二十週年而拍——該革命雖然以失敗告終，卻被布爾什維克的宣傳家說成是一九一七年那場成功革命的綵排。《波坦金戰艦》先是講述停在敖德薩（Odessa）港口的「波坦金號」戰艦發生兵變，繼而描寫前來鎮壓的俄國士兵如何在幾百碼外的碼頭對平民進行大屠殺。戲中每一幕都經過事先精心設計和仔細綵排，所以需要的拍攝時間並不長，而最後成果也成了愛森斯坦藝術想像力的豐碑。身為一個意識形態家，愛森斯坦自謂他的執導技巧是從馬克思—列寧主義直接衍生出來，又把他使用的知名技巧「蒙太奇」稱為「辯證蒙太奇」。他這些說法在在讓人覺得，像是他希望別人認為劇本是馬克思和列寧親手所寫。（「蒙太奇」不是愛森斯坦發明，卻在他手上得以完善化。其方法是透過把強烈對比的鏡頭剪接在一起，讓觀眾留下深刻印象。愛森斯坦認為福樓拜的《包法利夫人》有一個地方使用過這手法。）

《波坦金戰艦》最讓人難忘的情節當然是描述沙皇士兵不分青紅皂白屠殺一般平民那一段。⑪愛森斯坦到敖德薩取過幾次景，對碼頭邊那道寬闊的大理石台階印象深刻，所以刻意把屠殺戲碼的高潮安排在這裡上演：包括讓一輛嬰兒車沿著台階下墜，以及讓一些老婦人在台階上向士兵求饒而照樣被射殺。對心理學深有研究的愛森斯坦知道，這樣的野蠻行為必然會激起觀眾的憤慨。他另一

蘇聯的宣傳海報，顯示一隻資本主義「肥豬」的驚恐不安。圖中的閃電形狀文字是俄文，意謂「第三國際」。

項刻意的設計是用特寫拍攝「波坦金號」水手的食物：腐爛和長蛆的肉品。這些明明是不堪入口的食物，但艦上軍官照樣要求部下把它們拿來當午餐。整部電影多的是這一類讓人難忘的鏡頭（包括把平民倒下的畫面和士兵步步進逼的畫面交替剪接，以及用特寫鏡頭捕捉逃命平民恐慌的臉孔），而它們全都是設計來表達一種政治觀點：邪惡的海軍軍官讓水手吃不堪入口的食物，邪惡的沙皇部隊像殺人機器一樣屠殺無辜的俄羅斯老百姓。類似的事情我們在前面就見過：有些最激動人心的現代主義創新乃是從品質可疑的源頭誕生出來。

蒙太奇是一種常常與愛森斯坦的名字連在一起的電影技巧，而愛森斯坦也在《波坦金戰艦》裡把這種技巧發揮得淋漓盡致。它讓愛森斯坦的現代主義者身分確保不墜。他寫過許多談蒙太奇的文字，其中一篇這樣指出：「蒙太奇是最有力的工具，可以對世界

《波坦金戰艦》裡沙皇士兵濫殺平民的一幕。就像《國家的誕生》一樣，愛森斯坦的這部傑作技巧大膽創新而政治立場忠奸分明。

進行一種創造性的重塑。」xxvii就其本質而言，「蒙太奇」只是一種簡單的技巧：透過把相衝突的事件並置以擴大它們的衝擊力。每一個故事都包含蒙太奇的成分，但只有愛森斯坦這樣的大師可以讓這成分顯得天衣無縫和渾然天成，從而產生出極大的戲劇張力。

⟨⟩⟨⟩⟨⟩

愛森斯坦更多是蘇維埃體制的受害者而不是受益人。因為對馬克思主義有一套自己的看法，因為較不願意被政治的緊身衣束縛，愛森斯坦高度個性色彩的技巧創新讓官僚系統感到不自在。他只能在蘇維埃當局允許的範圍內當個現代主義者，而蘇維埃當局的忍耐度又是不可預測的。不過他還算是幸運：被史達林主義加害的知識分子和藝術家不計其數，有猶太背

景而能逃過一劫者更是寥寥無幾，但愛森斯坦卻能全身而退。當局強迫他對自己的作品進行各種大小修改，又指控他的電影是「形式主義」（所有有違「社會主義寫實主義」路線的音樂、戲劇、詩歌、小說和電影都會被冠以這種罪名）。

愛森斯坦的好幾個拍攝計畫都被當局否決，無法落實；他最偉大的電影《波坦金戰艦》之所以能夠繼續上演，主要是因為在國外大受歡迎。在他的最後兩部作品《亞歷山大‧涅夫斯基》（Alexander Nevsky, 1938）和《恐怖伊凡》（Ivan the Terrible, 1945, 1946）裡，他的美學基本上打敗了他的意識形態。《亞歷山大‧涅夫斯基》講述俄羅斯人對入侵的條頓民族的一次歷史大捷。條頓民族所象徵的當然是納粹：愛森斯坦拍這電影的時候，納粹攻擊蘇聯的行動看來已迫在眉睫。《亞歷山大‧涅夫斯基》是一幅大型的戰爭全景畫，使用了許多慢鏡頭，布景恢弘，由普羅科菲耶夫配樂，儼然是一種新的戲類：要像歌劇多於像電影。普羅科菲耶夫具有新古典主義的模仿能力，善於創作旋律（傳記作者喜歡稱他為「溫和的現代主義者」），無疑是愛森斯坦的理想搭檔。不過，愛森斯坦在拍《恐怖伊凡》（其第三集始終沒完成）的時候雖然少了普羅科菲耶夫的幫助，照樣證明自己是一個天才。

在這些最後的作品中（愛森斯坦卒於一九四八年，得年只有五十歲），政治宣傳的成分變淡，純藝術的成分保留了下來，可說是一個對馬克思主義有不同解讀的導演對當權者的一個溫和報復。

5

愛森斯坦的同時代人卓別林把電影帶向一個截然不同的方向⋯向內轉。在卓別林的所有作品中，現代主義的兩大要素（推陳出新和展示主體性）一項不缺。當然，他的前人偶爾也會有心理上的洞

察，而愛情故事也從未完全把情感忽略不顧。但這些導演主要還是依賴劇情去吸引觀眾的興趣，至於情感的部分，則留給觀眾自行想像。他們用於表達情感的手法主要只限於「特寫」（close-up）一項。這種手法是一九〇〇年前後第一次出現在格里菲斯的電影裡，但它所傳達的與其說是演員的感情，不如說是導演的感情，所以通常只是導演手裡的一件工具。但這種分別在卓別林的電影裡不復存在，因為他同時是導演和主角。

無疑，卓別林在電影裡表現的情緒幅員是相對狹窄的。他的笑鬧後面總潛伏著憂傷，只要一不留神便會流於煽情。卓別林自己意識得到這種危險，但並不總是逃得掉。然而，大部分時候，他富於表達力的臉孔還是能夠超越廉價的情緒，把人類心靈常見的矛盾感情卓越地透露出來。卓別林不太善於說明自己的演技，似乎也從未表現矛盾感情的天份。他同時代的影評家（幾乎全都是他的影迷）也沒有人這樣指出過。但不管怎樣，特別是在有聲電影出現之後（卓別林對有聲電影抗拒了一段很長時間），他為編劇家與導演提供的情感表達潛力厥偉巨大。

6

卓別林是第一個被當成大明星看待的電影演員之一，而美國製片公司為網羅他而開出的價碼高得令人咋舌。他在一九一〇年便跟隨一個英國劇團到過美國，後來再度來美，定居下來。當時美國的電影工業正在起飛，而卓別林既為這工業帶來轉化又被其所轉化。一九一六年，「互助」電影公司（Mutual Film Corporation）在一紙新合約裡開給卓別林的年薪是六十七萬美元。「互助」的宣傳人員這樣對外誇耀：「除了歐洲正在打的那場仗以外，卓別林是當代歷史中最昂貴的東西。他每小時可

以賺進七十七・五五美元，而如果他需要一枚五分錢鎳付計程車車資的話，他只消兩秒鐘便可以賺到。」那不是他最後一次加薪：到一九一七年，他的年收入已經超過一百萬美元。

這是命運的一百八十度翻轉。一八八九年出生於倫敦一個不成功的演藝家庭，卓別林很就登台演出，才華外顯卻始終窮哈哈。然而，不斷的演出卻讓他磨練出豐富的肢體語言，有能力模仿最多樣化的情緒。這種能力被證明相當適合單本影片及其繼承者的需求，而卓別林也靠著演電影而把自己的長才發揮得淋漓盡致。

雖然準備好扮演任何角色，但讓他一舉成名的卻是那個他自創的流浪漢角色。這個角色既恬澹自足又滿懷辛酸，帶有任何電影觀眾能一眼認出的正字標記：以八字腳走路，蓄著一撇小髭鬚，頭戴圓頂硬禮帽，穿小兩碼的西裝，手扶老式柺杖，腳登一雙軟趴趴的大皮鞋。這個角色寓複雜於簡單，為卓別林即將要創造的現代主義電影提供了最佳準備──在這些電影裡，他將會同時打破演出和導演兩方面的既有成規。他的電影對當代資本主義社會的批判愈到後來愈明顯，這既使得他創造的流浪漢角色更加血肉豐富，但也為他招來了一些堅決的詆毀者。他不是別的電影製作人的楷模，因為他是獨一無二、模仿不來的。

卓別林要不了多久就演而優則編，又沒多久就編而優則導：從此自編自導自演成了他的鐵律。不管是在早期的短片還是後來的長片中（後者尤甚），卓別林都證明自己是個一絲不苟的匠人：為了追求盡善盡美，他每場戲都反覆重拍，弄得自己和其他演員皆勞累不堪。例如，《馬戲團》（*The Circus*, 1928）有一幕需要他與兩隻獅子共處在一個籠子裡。這場戲不只危險，還很昂貴（兩隻獅子連馴獸獅在內一天租金是一百五十美元），儘管如此，這一幕還是重拍了超過兩百次。看起來，他在拍每一幕之前，腦子裡早有一個柏拉圖式畫面，以致不到拍出這完美畫面絕不罷休。他部分意識得

到，拍戲過程有時會爆發衝突，他自己要負最大責任。日後，回憶拍攝《城市之光》（City Lights,

1931）的過程時，他指出自己「因為渴望完美而把自己推入了精神官能症狀態。」

不管是什麼心理根源使然，卓別林就是對他認為不完美的畫面忍無可忍。《城市之光》的最後

一幕是一個好例子，它也反映出卓別林對朦朧之美。為了拍好這一幕，他事前反覆構思了許久，改

寫了許多遍，又彩排了幾個月。對這一幕，他沒有前例可循，只能全憑自己訓練有素的想像力指導。

電影的男主角還是那個邋里邋遢的流浪漢，女主角則是一個年輕貌美而貧窮的盲眼賣花女。得知有

個知名的奧地利眼科專家有可能治好賣花女的眼睛以後，流浪漢千方百計找錢把她送去維也納。為

了賺錢，他換了幾個工作，包括當過清道夫和拳擊手（後一個工作讓他被狠揍了一頓）。

最後，讓他得償所願的是一個百萬富翁：對方曾經要自殺，但為卓別林所救。問題是，這個百

萬富翁只有喝醉時才會認得他，把他引為最好的朋友，一酒醒便什麼都不記得。結果是個悲喜劇：

卓別林從百萬富翁那裡得到他需要的錢，但對方酒醒後卻把他當成搶匪，讓卓別林被警察抓去坐牢。

出獄後，他繼續一貧如洗，然後有一天，他在街上瞎溜蹓時湊巧碰上他昔日幫助過的賣花女。她已

經恢復視力，而且開了間花店，一直盼著重遇自己的恩人（在她的想像裡這個恩人又英俊又富有）。她

看到卓別林在店門口閃縮猶豫的樣子，女主角出於同情，把一些錢塞入他手中，就在這一刻，

從前習慣以觸覺辨物的她認出了眼前人是誰。就像不肯相信自己的恩人會是這樣落魄，她問道：「是

你？」卓別林點點頭，又是期盼又是尷尬地回問了一個多餘的問題：「妳看得見東西了嗎？」電影

就在此時結束，留給觀眾自行猜想這一男一女會不會再續前緣。這一幕相認戲碼已極接近煽情的邊

緣，但從來沒有觀眾敢認為它煽情。對絕大多數看過《城市之光》的人（包括影評人）來說，這一

幕都是卓別林電影中最細緻的一刻。

從一九二〇年代中葉至一九三〇年代中葉的十年之間，卓別林演出過三部電影，三部都是喜劇傑作：一九二五年的《淘金記》（The Gold Rush）、一九三一年的《城市之光》和一九三六年的《摩登時代》（Modern Times）。他自己編劇，自己導演，自己主演，又自己配樂。《淘金記》主角（一個到阿拉斯加淘金的窮鬼）餓到得煮靴子為食那一幕，還有《摩登時代》主角（一個工廠工人）被機器的齒輪捲來捲去、脫身不得的那一幕，都讓人過目難忘。不過，他的下一部電影《大獨裁者》（The Great Dictator, 1940）卻跟他一貫的喜劇電影截然有別，大膽觸及一個有點禁忌性的主題：政治。

仗著自己與希特勒長相有些許相似（主要是兩人的小鬍子依稀雷同），卓別林構想了一個故事，讓大獨裁者希特勒和一個貧窮的猶太人的命運交錯在一起（兩個角色都是卓別林飾演）。這電影的幽默感比他之前的任一部電影都更殘酷。電影結尾處，劇情的轉折讓那個猶太人被誤當成希特勒，因而有機會當著群眾面前發表演說。他在演說中譴責了當代人的自私和犬儒（「貪婪已經毒化了人們的靈魂，以恨監禁了世界。」「我們都太習慣思考而太不習慣去感受。」），又呼籲一個光明的未來（「生活是可以變得自由和美好的」xxix）。這篇演說立意良好但陳腔濫調，同時引來左派和右派的憤怒撻伐：左派認為卓別林的呼籲幼稚而不切實際，右派認為它在鼓吹共產黨的偽平等主義。

他會拍《大獨裁者》雖然大出許多人意料之外，卻幾乎是他思想感情的必然發展。後來，當納粹集中營的存在大白於世後，卓別林表示自己後悔拍了《大獨裁者》，因為這電影的笑鬧情節讓希特勒的殘暴給存在淡化了。不過，不管是他的左傾傾向、他所創造的流浪漢角色，還是他在《摩登時代》裡對機械時代的批判，全都顯示出他是以尋常百姓的代言人自居。他自稱是「無政府主義者」，這透露出他對任何有組織性的政治制度都感到不自在。換言之，蘇聯也是他不自在的政權之一（直到

第二次世界大戰為止，蘇聯都極受西方激進知識分子的青睞）。與卓別林相熟的一位加州左派人士詹姆斯（Dan James）在一九三八年這樣指出：「不管他的確實政治立場為何，查理都是反對貧富懸殊和制度僵化的……他當然是個自由主義者。他早就看出史達林是個危險的獨裁者，而鮑伯（Bob Meltzer）和我費了一番唇舌，才說服得了他不在《大獨裁者》最後一幕的演說裡提史達林的名字。」

他對於〔一九三九年的〕德蘇互不侵犯條約極為憤怒。他一向深信人類的自由與尊嚴不容侵犯。XXX

但不管有多少人為他辯護，都無法讓一些討厭他的人（包括國會議員）要求政府把一直未歸化美國籍的卓別林驅逐出境。

卓別林會引起一些人的非議也跟他不檢點的私生活有關。當時，美國的電影公司已經出現了一批新品種的宣傳人員，他們的職責是散播（甚至捏造）公司旗下明星的謠言八卦（特別是性生活方面的），以增加他們對大眾的吸引力。卓別林完全能滿足這些宣傳人員的需要。因為對妙齡女演員具有強大吸引力，他鬧出兩次轟動的離婚官司和因為觸犯《曼恩法》（Mann Act, 1910）而惹上一次刑事審判：該法令禁止把女性載到別州從事淫樂活動。雖然獲得無罪開釋，但討厭他的人並不認為他清白無辜。總之，他的私生活加上他直言不諱的政治觀點，都讓他成為一個大受厭惡者譴責和大受仰慕者稱頌的人物。

繼《大獨裁者》之後卓別林又拍了好幾部電影，但只發現美國愈來愈不歡迎他。然後，在一九四二年十月底，五十三歲的卓別林認識了尤金‧歐尼爾的長女歐娜（Oona O'Neill），當時他五十三歲，歐娜十七歲。約一年後，兩人結為夫妻。拍完《華杜先生》（Monsieur Verdoux, 1947）和《舞台春秋》（Limelight, 1952）兩部長篇電影後，卓別林決定離開美國，遷居瑞士，直至一九七七年辭世為止都定居在沃韋（Vevey）。他與歐娜一共生了八個孩子，晚年獲得電影界呈上的各種榮譽，又被英國

冊封為爵士，而他也顯得對這樣的生活心滿意足。換言之，本來是一頭無政府主義猛獅的他，晚年變成了悠然自得的布爾喬亞綿羊。對他的不平凡人生來說，這是一個不平凡的結局：不是現代主義者的典型結局。

7

相較之下，前衛導演奧森・威爾斯不順遂的電影事業更符合世人對現代主義者的一貫印象：離經叛道的天才註定要被埋沒，只有後世的人可還以他全部的公道。

《大國民》（Citizen Kane, 1941）是威爾斯的電影處女作，也是他最優秀的一部電影，其在電影史上的地位屹立不搖。在各種雜誌不時發起以提高銷路的「歷來最佳電影」票選活動中，它常常高居榜首，不然就是接近頂端。對本書來說，這電影特別具有相關性，因為它充分體現出現代主義的兩大要素：《大國民》既是一趟技法的驚異奇航，又是一則心理學的偵探故事。

出生於一九一五年，威爾斯就像愛森斯坦一樣，是富有人家的孩子。他有點天才兒童的味道，因為當同齡的孩子還在挖沙和吵嘴的時候，威爾斯就表現出嚇人的早慧。才四歲，他便知道自己的一生志業：他用父母朋友送的布偶劇團玩起演戲的遊戲──編、導、演一手包辦。一九三九年，當虧損嚴重的好萊塢電影公司「雷電華」（RKO）邀請他製作一部賣座電影時，他已經是個廣為人知的舞台劇演員與導演，擅於用不落窠臼的方式演繹莎士比亞的戲劇，又曾經以實驗性手法搬演拉比什（Eugene Labiche）和米歇爾（Marc Michel）的法國喜劇《義大利草帽》（The Italian Straw Hat）。

威爾斯有一個傳奇性的嗓子，可以把各種情緒或說話口吻模仿得活靈活現。全美國的聽眾都可

《大國民》（1941）裡的主角肯恩（威爾斯飾演）競選公職的情景。被譽為有史以來最偉大的電影，《大國民》的製作人威爾斯是個不折不扣的天才，集編、導、演的才華於一身。

以聽得見這聲音，因為他一度跟豪斯曼（John Houseman）的劇團在電台演出廣播劇。他的嗓子會變得家喻戶曉是拜一件軼事所賜：一九三八年十月三十日晚上，他把威爾斯（H. G. Wells）的小說《世界大戰》（*War of the Worlds*）改編成廣播劇播出，結果讓整個美國陷入歇斯底里。雖然他早已警告廣播的是虛構情節，但措詞高超的天氣報導、警方會報和其他的官方宣報，讓難以數計的聽眾以為火星人真的已經登陸地球，他們有的打電話給警察或報社或電台求助或求證，有些逃到教堂或公共建築物避難去。結果是，威爾斯獲得《紐約客》專文介紹，又登上了《時代》雜誌的封面。

也是因為這個機緣讓這位才二十四歲的天才被「雷電華」電影公司相中，希望憑藉他的才智拍出一齣大賣座的電影，讓公司財務轉危為安。威爾斯花了一年多時間才決定他第一部電影的題材：講述一個虛構人物──美國巨富和出版家肯恩（Charles Foster Kane）的生平。這位肯恩年輕時是個理想主義者，但後來受到權力腐化，變得愈來愈自我、蠻橫和孤僻。他對權力無休止的追求最後摧毀了他的人生：他強逼自己第二任太太（一個毫無才華的女歌者）當歌星。即便肯恩動用了旗下所有報紙為她吹噓，她的失敗都是無可避免的。最後，她不顧肯恩的苦苦哀求，離他而去。再多的權力都無法撫平他因無能而起的悲憤。幾乎不用提的是，扮演肯恩的演員正是威爾斯本人。

《大國民》的劇情開始於結尾：主角孤單一人獨處房間，行將死去，四周擺滿他畢生蒐集而來的無數物品。斷氣前，他氣若游絲地說出一個謎樣的字眼：「玫瑰花蕾」。接下來，電影以新聞片的方式介紹了這位鉅子的生平事蹟，然後又有五個肯恩生前的熟人接受記者訪問，猜測他那奇怪的臨終告別語可能是什麼意思。在他們的回憶過程中，電影以倒敘手法回顧了主角的人生。五個受訪者都提不出什麼合理解釋，然而，在電影最後，當主角收藏的無數物品被工人一律當成垃圾送入火堆時，觀眾卻猛地看見，其中一件印有「玫瑰花蕾」幾個字：那是肯恩兒時深愛的玩具雪橇。這驚

鴻一瞥解答了電影裡的一個謎題，卻沒有解答主角何以會在死前繫念著一件兒時玩具。為什麼他在人生最後會掛念的不是某個人而是一件物品？那是反映著他內心的空虛嗎，還是反映著美國文化（一種重權力多於重道德的文化）的空虛？這問題的部分答案其實早已隱含在電影的倒敘部分裡。不管怎樣，威爾斯都精采地把一個特大號的美國人轉化成了一個心理學的謎團。

～‧～

威爾斯是第一個承認他的眩目創新並不全是自己功勞的導演。例如，他知道，有少數具冒險精神的導演早在他之前嘗試過給布景加上天花板。另外，他的一些合作夥伴也是才智過人的藝術家。例如攝影師家托蘭（Gregg Toland）便是一個不害怕實驗的人。他和威爾斯實驗了各種運鏡角度、嘗試了沒人試過的打燈方式，又用深焦鏡頭讓一個站在背景的演員清晰得就像是主要演員。為了表揚托蘭的貢獻，威爾斯把他的名字與自己的名字並列在工作人員名單的同一幕——這是一種空前的讚美。但他對編劇曼凱維奇（Herman J. Mankiewicz）的推崇卻沒那麼全心全意。曼凱維奇曾要求威爾斯把他列為劇本的唯一作者，但威爾斯不同意：他是很器重曼凱維奇，但他自己參與了許多編劇工作卻是不爭的事實。不管威爾斯吸收了多少他人的創新和作出多少自己的創新，這些技巧都不著痕跡，讓觀眾的情緒不知不覺被緊緊牽引著，也使得觀賞《大國民》成了一種無可比擬的經驗。

《大國民》獲得影評人一致的大聲喝采。克勞瑟（Bosley Crowther）在《紐約時報》上推許《大國民》「近乎是好萊塢製作過最傑出的電影。」貝尼爾（William Boehnel）在《紐約世界電訊報》（New York World-Telegram）呼應這種看法，指出《大國民》「這是一部充滿戲劇性、幽默感、多樣性、勇氣和原創性的作品，讓人瞠目結舌，是偉大的銀幕成就。」有些影評人則特別推崇《大國民》的手法創造性。例如，溫斯騰（Archer Winsten）在《紐約郵報》（New York Post）這樣說：「從技巧上

來說，其結果標誌著一個新紀元的開始。」莫舍（John Mosher）在《紐約客》中也是持同樣觀點：

「電影的世界終於出現了新的東西。」在這些內行人看來，《大國民》的各種技巧創新絕對是驚天動地的。它就像一九〇七年塞尚身後的第一次畫展一樣，足以震聾發瞶，帶來藝術世界的永遠改變。

但熱情的影評並沒有讓《大國民》變成一座金礦。它的票房收入低於八十五萬美元，稱不上是多傲人的成績。會有這個結果，多少跟《大國民》激怒了年邁的報業鉅子赫斯特（William Randolph Hearst）有關：他相信這電影是在影射他本人（雖然威爾斯激烈否認，但這指控不無道理）。一向情緒衝動而不饒人的赫斯特動用自己的龐大資源去懲罰那個竟敢中傷他的年輕人。他下令旗下報紙一律不准登威爾斯的名字，也不許讓「雷電華」出品的任何電影見報。在赫斯特的壓力下，許多電影院都不敢放映威爾斯的處女作。當然，《大國民》票房未如理想，也跟一般觀眾的反應平平有關。

這種結果，似乎佐證了有些現代主義者會有的抱怨：對庸俗的大眾寄予厚望是枉然的。要直到第二次世界大戰之後，美國大城市開始出現一些不那麼講究裝潢的電影院（它們通常都是播映外國電影），《大國民》上映的機會才告增加，也贏得一批永遠的崇拜者和模仿者。《大國民》是威爾斯的第一部電影，也是他最後一部得到足夠資金支應和擁有完全藝術主導權的電影。⑫

他後來又拍了很多電影，包括緊接在《大國民》之後的《安伯遜大族》（The Magnificent Ambersons）。這電影改編自塔金頓（Booth Tarkington）的一部小說，內容類似湯瑪斯·曼的《布登勃魯克家族》（Buddenbrooks），講的是一個地方家族面對機械化和現代化進逼而衰落的過程。然而，電影的最後面貌跟威爾斯的原構想頗有出入，因為電影公司擅自剪去影片近三分之一的內容，又捕拍了幾場戲以「釐清」劇情。儘管如此，《安伯遜大族》仍然是技巧上的一個勝利，使用了《大國民》所用過的所有技巧。他的第三部電影改編自安布勒（Eric Ambler）大為暢銷的偵探小說《航向死

亡》（*Journey into Fear*），但賣座結果和《安伯遜大族》一樣悽慘。對「雷電華」的高層來說，他們的救世主已經變成了燙手山芋。

§…§

威爾斯的後半輩子不缺乏榮耀，卻苦於找不到資金落實自己的拍片計畫。他受到其他製片人、影評家和大學電影系的推崇，各種獎項加身，甚至獲得英國政府封爵。這些禮讚也許是讓人受用的，卻沒有帶來足夠資源，讓他可以拍一些帶有威爾斯正字標記的巨構。

這些年間，不管是待在歐洲和美國，他的處境從未大幅改善過。為了獲得拍片所需的資金，他在拉斯維加斯表演過，也在紐約的電視台工作過。更後來，他又用自己的金嗓子為一些不傑出的商品品牌代言。他在一九八五年逝世，享年七十歲，死前還在籌拍一部改編自《李爾王》的電影，計畫由他自己扮演那個失位的國王。

他的人生帶有一點點悲劇味道，是一則現代主義者典型的蒼涼故事。他的國家（更精確地說是美國的電影工業和它的金主）未能厚待它最傑出的其中一位天才。正如與他合作過的人可以作證，威爾斯是一個被侏儒扯低了的巨人……這些侏儒毫無威爾斯的才智和藝術高度，全憑金錢和權力把自己給墊高。一個現代主義者被毀在庸俗人的手裡：這是一則我們太熟悉的故事。美國文化雖然不珍惜威爾斯，但有品味的電影觀眾卻總會從嚴厲譴責美國文化的《大國民》獲得藝術快感。

8

第二次世界大戰之後出現了不少靈感勃發的導演、專業攝影師和老練的演員，他們加在一起，

讓一些態度認真的前衛雜誌有許多理論工作可做。這些雜誌的其中一本是一九五一年創辦於巴黎的《電影手冊》（*Cahiers du Cinéma*）。為《電影手冊》撰文的幾乎全是些年輕而沒有傳統包袱的影評人，包括（這裡只舉其犖犖大者）楚浮、高達、夏布洛（Claude Chabrol）和侯麥（Eric Rohmer）。他們很快就從寫影評推進到執導電影，並建立起一種以節儉為美德的風格：「新浪潮」（*nouvelle vague*）。

因為資金極為有限，這些年輕導演想出了一些傑出辦法加以因應。例如，他們喜歡實景拍攝多於在攝影棚內拍攝，以此省去製作布景的費用。另外，他們也盡情採用「跳接」（jump cut）的手法⋯⋯此舉雖然有損電影內容的連貫性，卻可以跳過一些沉悶的部分。他們跟愛森斯坦的一大不同是捨棄「蒙太奇」而偏好「場面調度」（*mise-en-scène*）：這種手法是「情緒與氛圍的創造物」，可以帶給一部電影的「不只是一種知性或理性經驗，還是一種情緒和心理學經驗。」這些一九五〇年代的法國導演自覺地追求不落窠臼和心理學的深度，把電影推到了現代主義電影所能及的最大限度。

猶有進者，這時期的電影製片人得面對來自一些挑剔影評家的品質管制。他們其中一位是寶蓮‧凱爾（Pauline Kael），她從一九六七年開始為《紐約客》雜誌撰寫影評，筆下褒貶深具影響力。自一九八〇年代而，電影工業最讓人興奮和焦慮的來源仍然是使用電腦合成影像的比例與日俱增。就像是電影製作人終於感染上未來主義者對機器的迷戀。

支持這種極端做法的最有力理由大概是此舉可以節省經費。電腦程式可以模擬任何天氣，可以讓史前動物栩栩如生地激烈打鬥，可以在浴缸大小的水池裡製造出海戰場面，可以用不著幾百個臨時演員便創造出一支軍隊或一群暴民。數位科技日新月異使得這些虛擬實景一天比一天逼真。正因為這樣，美國影藝學會才會覺得奧斯卡有必要增加一個「最佳特效獎」。令人好奇的是，若是奧森‧威爾斯仍在世，他會如何運用這種電影新科技──畢竟他沒有這些發明的幫助照樣可以帶來大量驚

奇。

　　這是一個難以回答的問題。數位元素的美學潛力（特別是它們對電影的心理學觀照會有何影響）是完全不可能預測的，猶如一個一個音樂評論家無法單憑服裝和台本去評價一齣歌劇的好壞。然而，雖然大有影響力和看似潛力無窮，但科技本身並不見得會帶來電影的改進；正相反，它有可能會削弱電影的特殊性。長此以往，科技這個僕人也許會搖身變為主人，抽掉現代主義那個不可少的元素⋯⋯人味。所以，大有可能，電影的機器化只是現代主義運動式微（甚至死亡）的另一個徵候。

註釋

① 一九〇九年三月一日，當弗洛依德在維也納的精神分析學會演講時，曾經拿易卜生把當時德國最著名的劇作家霍普特曼（Gerhart Hauptmann）給比下去。他說，霍普特曼「總是談自己」而從來不談問題」，反觀易卜生「則一貫、統一而簡約地處裡問題，善用濃縮和隱藏的藝術手法，是個極富想像力的作家。」iii

② 雨果的戲劇《艾那尼》（Hernani）是一個有力的例子，它最初是在官方的法蘭西劇院（Comédie Française）上演。

③ 「達達」的創立者除巴爾以外，還有以下幾位：他太太埃咪・黑明斯（Emmy Hemmings）；羅馬尼亞戲劇家查拉；小說家暨醫生豪森貝克；阿爾薩斯人阿爾普（Jean Arp），他後來成了重要的現代主義畫家；最後是喬楊（Marcel Janco），他就像阿爾普一樣是個畫家，也像查拉一樣是羅馬尼亞人。

④ 現代戲劇專家布魯斯坦（Robert Brustein）在一篇重要文章中從精神分析角度指稱，史特林堡的人生和他的戲劇完全是分不開的。布魯斯坦有說服力地指出，史特林堡的全部文學作品只是「一部長篇自傳」，然後列舉出其著作與人生的相互牽涉。xiv

⑤ 克萊斯特和畢希納都是德國知名劇作家。

⑥ 有人反對把電影列入現代主義藝術的領域，理由是電影乃是（而且愈來愈是）大眾文化的一部分。但我認為，電影幾乎從最早期便是，有創造精神者（編劇、導演、攝影師，甚至演員）與金主的角力場，這使得電影有可能成為藝術品或接近藝術品。

⑦ 電影在英語最初被稱為「動畫」（moving pictures）。顯然，因為布爾喬亞不太願意被看到進出電影院，較「高雅」的名字有助於鼓勵布爾喬亞入場。而那些不想把它們研究對象稱為「動畫」的大學院系則選擇其他名稱。在我的用法裡，這些名稱都是可以互換的，不帶任何褒貶意味，而我大多數時候都是用 movies 這個字。

⑧ 這種對導演的崇拜是一種重大演變，因為早期的電影連導演的名字也不提。

⑨ 《國家的誕生》的影響力並不只限於電影製作方面。一些歷史學家已經證明，格里菲斯對南北戰爭的詮釋和對三K黨的謳歌讓好些州的三K黨人轉趨活躍。

⑩ 不過，最有影響力的大概是快速成熟的義大利電影工業。它從令人窒息的法西斯主義「暗示」中解放了出來。這種新寫實主義的頭號理論家是馬克思主義編劇家沙瓦提尼（Cesare Zavattini），他早在一九四二年便採取我們熟悉的現代主義座右銘，呼籲當導演的人「應該無條件地接受當代現實：今天，今天，今天。」他力主電影製作人應該把演員和情節丟棄，因為這兩種東西都有違所有電影觀眾的日常經驗。這種新寫實主義後來由一小群傑出的導演（他們很多都不是馬克思主義者）加以落實：開先河的是羅塞里尼（Roberto Rossellini）的《不設防城市》（Roma, Città aperta, 1945）和狄西嘉（Vittorio De Sica）的《單車失竊記》（Ladri di biciclette, 1948），未幾由費里尼的《大路》（La strada, 1954）和安東尼奧尼的《迷情》（L'Avventura, 1960）踵其後。它們都是一些取鏡精美和演出優異的上乘之作，以不煽情的手法處理一些細微而往往讓人傷感的題材。在那個年代，有獨立心靈的義大利導演紛紛成為名家，為「作者論」的支持者提供了大量有力的論據。

⑪ 正如庫克（David A. Cook）指出的：「《波坦金戰艦》花了十星期拍攝和兩星期剪接，而有別於一般所傳說的，它的蒙太奇並不是事先設計好的。但這錯誤印象卻得愛森斯坦在晚期理論作品對此片所作的精密分析強化。就像《國家的誕生》和《大國民》一樣，《波坦金戰艦》與其說是周詳計畫的成果，不如是創造性能量密集釋放的成果。」[xxvi]

⑫ 嚴格來說，有一部電影是例外，那是他在一九六二年改編自卡夫卡的《審判》。

譯註

❶ 「不可兒戲」也是王爾德一齣喜劇的劇名。

第Ⅲ部
終曲
Endings

怪胎與野蠻人

Eccentrics and Barbarians

第一股力量位於現代主義的內部。我所謂的「怪胎」都是一些無疵可尋的現代主義者，他們的作品叛逆性格分明，絕無疑問是學院派品味與正典的死敵。這些人或是創作不符和聲原理的樂曲，或是寫出違反傳統格律的詩歌，或是在小說裡觸及社會的禁忌。另一方面，這些「怪胎」又是反現代的現代主義者，排斥當代文化的大部分特徵，包括那些被大部分其他現代主義同道大為嘉許的特徵。簡言之，這些「怪胎」努力在本行當離經叛道，又期盼可以活在一個（他們自己看來）更美好的新社會。

與此形成鮮明對比的是「野蠻人」，其代表是納粹德國和共產蘇聯的領導人，他們以威逼利誘手段收編藝術家，摧毀現代主義而後快。在接下來的篇幅，我會首先檢視那些反現代的現代主義者，他們對自己的時代要不是心態矛盾，便是強烈敵視，嚮往一個基本上只是想像出來的過去。然後我會轉而檢視三個極權主義國家：希特勒的德國、史達林的蘇聯和墨索里尼的義大利。它們先是強烈壓縮國內現代主義者的創作空間，進而把僅餘的空間完全封死。

在這種充滿危險的環境下，「怪胎」的內心衝突要更不徹底，但也更引人入勝。他們的存在有力反映出現代主義的圓周有多麼的廣。就像竇加一樣，他們都是些思想感情不一貫的人。明明是印象主義者中最個人主義的一位，竇加卻在一八九○年代的德雷福斯事件當中站到右翼的反德雷福斯狂熱分子一邊，不惜與自己的猶太人好朋友爭吵翻臉。他後來甚至認為德雷福斯是否蒙冤並不重要，維護法國軍隊的名譽才是首要之務。所以說，在觀念的地圖上，現代主義者是有可能站在任何位置的，那怕他們的立場非常不明智。他們自己是斷然反對極權主義的，甚至是極權主義的死敵。然而，正因為自相矛盾，反現代的現代主義者讓現代主義運動的定義（這是本書的探討焦點）更加擴大和複雜化。

一、反現代的現代主義者：信奉怪誕諸神

1

沒有一個反現代的現代主義者要比艾略特更有代表性。他的朋友和讀者都覺得他的立場讓人困惑，因為誠如他的傳記作者阿克羅伊德（Peter Ackroyd）所說的，「一方面激進派認為他太保守，另一方面保守派覺得他太激進。」i 這是因為，他雖然敢於大膽實驗，嘗試沒人用過的用語、格律和題材，又把法國的反布爾喬亞詩人奉為圭臬，卻又在宗教和政治立場上表現得無比傳統保守。

總之，不管艾略特在詩歌實踐上多麼具顛覆性、多麼不肯妥協，他仍然覺得英國國教高教會派（High Anglicanism）的教義有吸引力，可以帶給他一輩子求而不得的確定性和內心平靜。一九二七年，也就是《荒原》出版的五年後，他皈依了英國國教，依照歷史悠久的正式儀式接受了洗禮和堅信禮。此後，他在穿著和言行上都愈來愈像個英國人。一八八八年生於密蘇里州，一輩子都不滿於自己的波士頓一位論派背景，艾略特終於找到了歸航的港口。

宗教從未遠離過他的心靈，而自受洗之後，宗教在他詩歌裡的分量更是愈來愈吃重。他開始厭

棄現代的個人主義，認為生活在一個宗教信仰一致的社會裡異常重要。一九三四年，他在色彩浮華的詩歌《岩石》（*The Rock*）裡提出了這樣一問：「你們要不是生活在一起的話，你們算是什麼？」

然後又這樣回答：

沒有共同體以外的人生，

沒有共同體的存在不是為了讚美**上帝**。

他最終安於當一個基督徒，而在皈信一年後，他又用一段著名文字總括了自己的「基本觀點」：「〔我〕在文學上是個古典主義者，政治上是個保皇派，宗教上是個盎格魯天主教徒。」ii 不管別人怎樣看，他就是不認為自己繼續創作顛覆性詩歌和信仰最嚴格的高教會派教義有何扞格之處。

艾略特的信仰宣言雖然一清二楚和屢屢被引用，卻對他一點好處都沒有。它讓他顯得是個平板的人，像是不再需要任何知性的呼吸空間和彈性。但事實上，至少在詩歌創作上，他繼續是支一人十字軍，是個冒險犯難者，遊走在他自我設定不能踰越的極限的邊緣。他也開始創作戲劇，第一齣作品是詩劇《大教堂裡的謀殺》（*Murder in the Cathedral,* 1935）。此劇表面寫的是貝克特大主教（Thomas Becket）一一七〇年在坎特伯雷大教堂被保皇分子謀殺一事，骨子裡卻是一篇世間誘惑與虔誠心態的對話。雖然賣座好得出人意表，但艾略特不願自我抄襲，所以又回到詩歌的創作去。他後來的戲劇都是處理當代主題，但無一不與（就像《家庭重圓》〔*The Family Reunion*〕一個聰明角色所說的）「罪與贖罪」有關。iii

但艾略特最雄心勃勃的作品卻是組詩《四首四重奏》（*Four Quartets,* 1935-43），其所思考的主題

是時間、秩序和有罪人類在上帝面前的地位。在第一首四重奏〈焚毀的諾頓〉（Brunt Norton）的一開始，艾略特提出了一些很抽象的玄思：

現在時間及過去時間

兩者或許都存在於未來時間，

而未來時間包容於過去時間。

如果所有時間永遠存在

所有時間即無可贖回。iv

然後，在第四首四重奏〈小吉丁〉（Little Gidding）的最後，艾略特卻斷言「贖回」（救贖）也許是可能的：

我們不應中止探索

……

而一切都必美好

一切情形都必美好

等到這些火焰之舌都收捲起來

成為這個火之冠結❶

於是這火與這玫瑰為一。v

的。

不管是出於疲倦還是因為思想邁向成熟，艾略特最終相信了永恆和諧是可得的，相信了救贖是可得

§§§

3

隨著艾略特愈知名，請他演講或為其他作者作品寫序的邀約紛至沓來。這讓他有大量機會談些充滿爭議性的問題。一九三三年，在維吉尼亞大學演講時，他肆無忌憚地表現出對當代世界的厭惡，給了他的批評者大量可以證明其政治立場反動的證據。這篇名為《信奉怪誕諸神》（*After Strange Gods*）❷的演講詞充分顯示出，艾略特反現代的現代主義立場包含著什麼樣的文化涵蘊。他首先恭喜他的聽眾：「多少還能生活在一個『傳統』裡」，說這個「傳統」在美國北部一些地方已經因為外來人口的流入而近乎消失，幸而美國西部沒有同樣情形發生。他毫不隱瞞自己討厭「文化熔爐」這個美國理想，深信有一些外來文化是無法被同化的。他為他的聽眾感到慶幸：「你們遠離紐約，少些工業化，也少些入侵的異族。」

「入侵」兩個字足以說明艾略特對移入他前祖國的新移民有多麼反感。在他看來，大量外人的流入是一個文化大災難。既然這些新移民以東歐猶太人為最大宗，他的主要矛頭是哪些人不言自喻。艾略特接著指出怎樣的人口構成才是理想的：「一個人群應該是同質的。紐約已經『被完全猶太化』vi。艾略特的密友龐德就曾抱怨過，要是兩個文化共存於一地，它們要不是會激烈互相排斥，就是會互相摻雜。對一個群體來說，更重要的是宗教背景上的統一。基於種族和宗教理由，任何人群

紐約市民排長龍購買艾略特《雞尾酒會》（Cocktail Party,1949）一劇的戲票。雖然是個難懂的現代主義詩人，但他卻是個相對大眾化的劇作家。

裡出現大量自由思考的猶太人都是不可取的。vii」《信奉怪誕諸神》最起碼有一個優點：作者沒有拐彎抹角。

這個演講演顯示出艾略特的民族學有多原始。無疑，不負責任地使用「種族」一詞在當時是普遍現象，所以艾略特並不是特例。然而，當他把猶太人算作一個種族時，他等於暗示猶太人的特質（全都是不可取的）是改變不了的。這就是他何以會明言反對「自由思考的」猶太人的原因：他們總是設法要掩蓋自己的種族特性，而由於這些特性與生俱來，所以他們總是會露出馬腳。另外，艾略特之所以會不喜歡猶太人，當然也跟他們不信基督教有關係。艾略特緬懷的是那種幾個世紀前的社會：那時候，共享的文化和宗教認同被認定是群體秩序的一個基本要素。艾略特說話一向自信，而他也自信滿滿地說出一個他認為不爭的事實：美國正在受到「自由主義的蠶食」viii。

艾略特後來會不同意讓這篇演講詞再版，反映出他警覺到讀者的反應欠佳。然而，雖然機會多得是，他卻從未對上面的言論表示後悔。他嚮往一個文化和宗教信條劃一的世界，又對未能看到這樣的世界遺憾不已。這種心態位居他意識形態的核心，也是一種徹頭徹尾反現代的心態。不管是對他自己還是對他的讀者，他的文學現代主義都無比重要，徹底改變了讀詩和寫詩的方式。那是一種貨真價實的現代主義，卻又能夠跟一種最強烈的反現代主義和平共處。毫無疑問，想要充分定義現代主義，我們便必須把這種明顯的自相矛盾兼納進來：它在在是人性複雜性的一種反映。不過，有趣的是，艾略特從不認為自己的立場有何自相矛盾之處。

二、反現代的現代主義者：一個地方性天才

1

艾伍士（Charles Ives）第一次被人喊作「音樂天才」是一八八八年他十三歲的時候。當時，他寫出平生第一首有模有樣的曲子《假日快板》（Holiday Quickstep），被父親拿來演奏，他家鄉城鎮的週報《丹伯里新聞》（Danbury News）一個記者聽了以後驚為天人。

但那也是艾伍士生平幾乎最後一次被人這樣稱呼。一九五四年逝世時，他是現代主義作曲家中最孤獨的一個。只有為數不多的人聽過他的樂曲，也只有大學時代的同學會半開玩笑地稱他為音樂天才。艾伍士太缺乏自信了，以致不會自詡為天才，另一方面，他又知道自己是個嚴肅的音樂創新者。但搞音樂不是他的正職：他是個經營保險公司致富的百萬富翁，只會在餘暇創作些沒人想聽的樂曲。

雖然一生都工作繁忙、疾病纏身，艾伍士在作曲方面卻異常多產。在他創作最豐的年代（介於一八九○年代至一九二○年代初期之間），他寫了四首交響曲──沒有一首在一九五一年前被完整

公演過。它們之中最有可能讓艾伍士留名後世的大概是《第四號交響曲》，但在他生前，這作品只有一、兩個樂章有曝光機會。要到一九六五年，史托柯夫斯基（Leopold Stokowsky）才大膽指揮費城管絃樂團，演奏整首樂曲，並加以錄音。換言之，要等艾伍士身故十多年後，他那些寫就已近半世紀的交響曲才有機會讓演奏廳的聽眾認識。它們的特色是使用合唱隊，採取互相衝突的音高，引用作者自己或他人的作品，帶有讚美詩的影子，以及願意對非宗教性的宗教經驗敞開——這些全都是艾伍士典型的非正統音樂手法。

同樣地，艾伍士的大形管絃樂曲——它們效法貝多芬的《田園交響曲》和史特勞斯的《狄爾惡作劇》（Till Eulenspiegel），致力於忠實模仿自然——同樣是長期乏人問津。一九二二年，他出版了《一一四首歌》（114 Songs），那是一部涵蓋範圍很大的歌曲集（後來又分成幾本出版），但裡頭的歌曲能在獨唱會露面的機會寥寥無幾。他最好的鋼琴曲——《康科德》（Concord）奏鳴曲——在一九一三年便大體完成，但要到一九三九年才被人拿來公開演奏，得到的掌聲與關注皆不多。晚年的艾伍士花了很多時間和金錢去讓自己的作品付梓，又把它們寄送給他認為也許會感興趣的人。艾伍士的作品之所以乏人欣賞，主要不是因為那是一種難培養的品味，而是因為它們太少被演奏，音樂愛好者根本無從培養品味。

✧ ✧ ✧

我們前面已經談過為數不少的藝術邊緣人：他們純粹出於內心衝動的驅策創作，毫不在意世人的看法，樂於當個專業圈子的棄兒。反過來的，世人只覺得這些人的作品幼稚拙劣，反映著創作者的無能、剛愎或精神錯亂。在這些藝術邊緣人中，艾伍士肯定居前列。然而，他會當上一個最高的藝術隱士，不是出於無知、機會主義或神經官能症，而是因為家鄉風氣使然。他的家鄉市鎮——

康乃狄克州的丹伯里——以兩種不相容的方式形塑了他。而複雜的心理成長造就了他看來矛盾的個性。他的家鄉土壤一方面讓他培養出美國小鎮居民那種典型的強烈保守心態，另一方面，他因為具有現代主義者的衝動，所以又不屈不撓地自闢蹊徑。艾伍士出生的時候，丹伯里大概有一萬居民，他的家鄉環境始終籠罩著他的人生。

艾伍士的主要啟迪者是他父親喬治‧艾伍士。老艾伍士是一位廣受好評的短號獨奏家和當地教堂的管風琴師，喜歡組織樂隊，在假日公開演奏。每年秋天舉行的丹伯里節對他和數以千計的遊人來說都是一個音樂高潮。他喜歡使用不諧和音、四分音，以及在嚴肅音樂裡加入讚美詩或民歌或愛國小調——所有這些出格之舉都是音樂學院的老師教導學生必須避免的天大錯誤。

不過，艾伍士從小便有實驗精神，所以後來也把父親所犯的一些「大膽」錯誤」吸納到自己的作品裡。艾伍士把父親稱作自己唯一的啟發者（這種說法當然是誇大其詞：既然是一些現代音樂雜誌的訂閱者和贊助者，他當然還有別的啟發來源）。另一方面，正如我說過的，因為深受家鄉風氣的影響，他一定不認為父親的職業是得體的謀生之道。事實上，老艾伍士在人生後期（他卒於一八九四年，得年只有四十五歲，當時兒子是耶魯大學的新生）也真的改了行，不再以音樂為業，而是到家族經營的銀行去工作。對父子兩人來說，以音樂為業的最大困擾不是在金錢方面而是在聲譽方面：在丹伯里居民眼裡，音樂家不是正當職業，不是有「男子氣概」的人該採取的謀生之道。

艾伍士從小就被這種氣圍穿透。他五歲開始接受父親的音樂教育，充分感受得到親友鄰居對老艾伍士謀生方式的沒有形諸於口的不以為然。另一方面，他對父親的慈愛和栽培又深深感激。「父親帶給我的不只是音樂教育，不是技術層面的東西。他的人格個性，他的開明態度，還有他對小孩子的異乎尋常的理解，全都帶給我深刻影響。」ix 老艾伍士不反對兒子為好玩而實驗，事實上，他

自己便是個不知疲倦的實驗者。例如，有時他會要求聽眾用某個調唱歌，自己卻用另一個調為他們伴奏。他告訴兒子：一個人只要知道自己在做什麼，盡可以打破任何傳統的規定和限制，因為這些東西只會束縛一個人的原創性。因為在這種良性的環境下長大，艾伍士養成了一種看不起歐洲人（特別是德國人）各種條條框框的態度。

一八九八年，艾伍士從耶魯大學畢業。乍看之下，他要面對的是一個艱難抉擇：要麼是全時間投入自己最喜愛的音樂工作，要麼是選擇丹伯里居民會贊成的工作，換言之是從事更有「男子氣概」的職業。實際情形卻大相逕庭：艾伍士毫不猶豫進入了紐約一家人壽保險公司任職。①若干年後，他創辦了自己的保險公司，經營得有聲有色，大發利市。有二十年時間，他都毫無例外把主要時間用於管理公司，只在有空時才創作樂曲。

2

一九三〇年早期，快六十歲的艾伍士寫下了一些回憶性的文字，而其中一段文字顯然有為自己從商之舉辯護的意味。他沒提到自己作出職業抉擇那一刻，這不奇怪，因為大概根本不存在這一刻。談到自己對音樂的熱愛時，他這樣寫道：「從小，我就多少覺得這種熱愛是完全不對的，為此有點羞愧，但它太強烈了——我想，那是一種大部分鄉村小鎮的男孩都會有的態度。」所以，雖然熱愛音樂，他不但沒有從美國男孩的一般生活缺席，反而是學校裡的運動健將：既是優秀的棒球員又是足球隊隊長。但光是這樣顯然不能讓他完全釋懷。「假期的星期一早上，其他男孩不是幫家裡採買東西、做雜務便是打球，我卻待在家裡彈琴。我覺得這是完全不對的。但音樂裡面一定有些別的東

西。難道音樂只能是一種被閹割的藝術嗎？莫札特等人幫了我。」xi 莫札特的音樂，起碼莫札特大部分的音樂，是未被閹割的。

他認為自己有充分理由選擇以保險為業。例如，從商可以讓人認識大量有趣人物，而這「只會拓寬而不是縮窄一個人的感受力。」另外，只管追求自己的理想而無視家人的需要在艾伍士看來是要不得的。他這樣說：「一個人怎麼可以為了創作自己的不協和音而讓子女陷於飢饉？」又引用父親的話這樣指出：「如果一個人不用靠音樂維生，那他的音樂旨趣將會更強烈、更純粹和更自由。」xii

這些看起來都是驅使艾伍士選擇從商的強烈理由，但第一個理由對他而言特別有份量。追求男子氣概是他的一個執念。他的傳記作者無不認為有需要對他何以喜歡把大部分音樂作品和音樂家批評為「娘娘腔」略加解釋。多年以來，艾伍士都把他不喜歡的男性樂評家喊作「小姐」或「阿姨」，聲稱有「百分之八十八又三分之二」的現代音樂是「被閹割的藝術」，又把對他的《一一四首歌曲》沒有好評的評論者稱作「音樂小姑娘」xiii。他承認，自己年輕時也喜愛過一些娘娘腔的音樂：「每當回想起我三十五或四十年前愛聽或愛彈的音樂時，我會這樣說：『羅洛（Rollo），你怎麼會喜歡那些流質的食物、那些『大乳頭』和那些油膩膩的髮捲的？」xiv

「羅洛」是艾伍士創造的一個角色，用來縮影所有娘娘腔和不思冒險的音樂家。對於哪些人可以歸類為「羅洛」，艾伍士列舉過一份清單：「包括〔華格納的〕《頌歌》（Preislied）；〔奈文（Ethelbert Nevin）的〕《玫瑰園》（The Rosary）；一部分莫札特和孟德爾頌（Felix Mendelssohn）的作品；少部分貝多芬的早期作品；海頓（Joseph Haydn）那些簡單的作品；馬斯內（Jules Massenet）、西貝流士（Jean Sibelius）和柴可夫斯基（更不用說的是古諾）的大部分作品；大部分的義大利歌劇（意

指每一齣歌劇的大部分）和蕭邦的一些作品。」xv 艾伍士年輕時是看重過華格納，但到後來也把他看成是娘娘腔一族。他指出，華格納「多少有個技法進步的好頭腦」，只可惜「把這個頭腦用錯地方⋯他像個穿著紫色絲質洋裝的女士一樣，只會販賣假的貴族性格和英雄氣概，卻害怕跳入磨坊水池裡當個真正的英雄。他只喜歡穿著紫色裙子大唱英雄歌曲（換言之是個扮成男人的女人）。」xvi

在艾伍士看來，這些娘娘腔的「音樂傻瓜」是音樂最要命的敵人。一九三四年在倫敦聽過西貝流士的樂曲演奏後，他大為恐慌，擔心這一類「反芻過的食物」會讓音樂（**他的音樂**）沒有未來。他形容西貝流士的《悲傷圓舞曲》（Valse Triste）只是根美味的棒棒糖，說這舞曲還可以讓人忍受，因為它沒有假裝自己是偉大作品。與之相比，西貝流士的交響曲和前奏曲要糟得多，因為它們「明明是小東西，卻裝腔作勢，弄得煞有介事。每一行、每一句、每個和絃和每個拍子都毫不出人意表⋯⋯由格里格、華格納、柴可夫斯基等等女士的作品拼湊而成。」但更要命的是「一些年輕人站在樓下，無比認真地吃著那些由一個沒有觀念的胃裡所流出的黃色汁液。」這些音樂家以為自己「創造了什麼」，但事實上，他們只是「把音樂推向衰敗、瀕死和死亡」。xvii

艾伍士對大部分音樂（多達百分之八十八又三分之二的音樂！）的怒氣既無根據又無節制，反映的似乎更多是個人性的原因，而不只是出於對音樂遺景的憂心。被他罵過的音樂家很多，但他的批評來來去去都是指向同一件事情：缺乏陽剛氣概。這就不能不引人猜想，他已經被自己家鄉小鎮的意識形態感染了。除了勉強承認自己年輕時的作品有一點多愁善感以外，他相信他的樂曲完全沒有同性戀的調調，而這種調調卻是許多美國音樂家習見的⋯「他們為了錢而閹割美國：這是毒蛇的根部⋯美國已經被流質食物去勢，是個失去了男性雄風的國家。②」所以說，他會喜歡使用無解的不協和音、喜歡借用愛國或宗教樂曲的調子，以及喜歡同一時間使用不同的調，全都是他想讓音

樂保持男子氣概的努力——而這種男子氣概大概也是他自己求之若渴的。③

　　因此，艾伍士反現代的現代主義乃是獨一無二的，是一個間間歇歇的夢魘。但跟艾略特或哈姆生（下文馬上會談到哈姆生）不同的是，艾伍士不是政治反動分子，反而愈來愈是個平等主義者和左傾的自由派。他會不喜歡海頓和西貝流士的作品，多少與此有關。但他的內心世界比他自己意識得到的要更充滿衝突。我說過，從商對他來說是個自然不過的選擇，因為那要更符合他故鄉丹伯里的理想人格。正是這理想人格讓他鄙夷大部分自己時代和上一代人寫的音樂作品，但也正是這種鄙夷讓他樂此不疲於作出顛覆性的創新。

§§§

　　艾伍士的矛盾還不僅止於此。身為一個現代主義者，他作曲時總是把成規教條擺一邊；然而，身為一個反現代的現代主義者，他又討厭他同時代人所欣賞的音樂，以致要想出各種方式加以突破，然而，他的突破嚮導主要是一些舊的美國哲人，而正是這一點讓他的樂曲既徹底新穎卻又使人放心地古老。例如，他的《康科德》奏鳴曲和《第四號交響曲》的靈感啟發者便只是一小撮新英格蘭的超驗主義者：主要是愛默生（Ralph Waldo Emerson）和梭羅（Henry David Thoreau），其次是霍桑（Nathaniel Hawthorne）和奧爾科特父女（Alcotts）。他希望，這些人可以把他和聽眾從傳統的依賴性解放出來，認為這種依賴性在當時所有美國作曲家身上都躍然可見。換言之，他對愛默生的理想化程度不亞於對自己父親的理想化，而他活在過去的程度也不亞於活在現在。

三、反現代的現代主義者：一個諾曼心理學家

1

一九四五年四月三十日，希特勒在柏林的地下碉堡自殺身亡，讓全世界都如釋重負。但一星期後的五月七日，卻有一個匿名作者在奧斯陸的《晚郵報》（Aftenposten）發表了一篇悼念希特勒的文章。他這樣說：「我不配大聲說出他的名字，而他的人生與行跡亦證明了他極不喜歡多愁善感。他是個為人類而戰的戰士，是個把正義的福音帶給萬國的先知。他具有最高層次的改革精神，而他的人生使命是要在一個無比野蠻的時代崛起，但這個野蠻時代最終葬送了他。」xix 那是任何人可以悼念希特勒的最後機會，因為第二天，世界各地的德軍（包括佔領挪威的德軍）便會向盟軍投降。悼文的作者雖然沒有具名，但只要是受過點教育的挪威人都不會猜不到他是誰。他那句自貶身價的招搖話語（「我不配大聲說出他的名字」），他嚴峻地拒絕多愁善感，他把希特勒尊為「人類的戰士」，以及他認為當代世界野蠻無比的看法，全都明確無疑地把作者身分指向一個人：挪威最有名的小說家和頭號現代主義者哈姆生。

五十歲的哈姆生。

與艾略特輕視當代詩歌或艾伍士譴責當代作曲家娘娘腔比較起來，哈姆生對一位邪惡領袖的致敬是一個更激烈否定現代文化的姿態。他的那篇悼文絕不是一時的情緒失控，反而是他反現代的現代主義身分的證明文件。因為就像艾略特和艾伍士，哈姆生既是藝術領域的顛覆者，卻又對大部分現代主義同儕視為天經地義的社會和政治理想不屑一顧。雖然是前衛小說家無可置疑的領袖之一，但哈姆生的政治立場卻讓自己落入了一個少數派中的少數派。

那篇悼文嚇了許多人一跳，但會完全感到意外的讀者卻不多。多年以來，哈姆生都一直不遺餘力地撻伐他所謂的「大眾」（他相信大部分民眾都會輕易受到布爾什維克主義的蠱惑），又一直堅持獨裁政體要優於民主政體。這不是一種老糊塗所使然。早在一八九四年才三十二歲的時候（他的第一本重要小說《飢餓》在四年前出版），哈姆生就自稱是一個「獨立和貴族式的孤獨者」，表示「不信任民主、民

選、民治。」xx這種政治立場此後從未離他而去。一年後，在劇作《王國的城門前》（*At the Gates of the Kingdom*）中，他又借一個角色之口雄辯重述出自己的信條，聲言願意效忠於一位「天生的領袖」、受天命的專制君主、偉大的立誡命者。他不是被選立的而是自行崛起的，註定要主宰世上的畜群。

我相信並期待一件事情：有朝一日『大恐怖者』、『生命力』或『凱撒』會重臨人世。」xxi在哈姆生看來，遙遠的古代（「凱撒」的時代）要比混亂而自由的當代讓人愜意得多。

哈姆生當然不是唯一受法西斯主義所惑的作家。因為厭倦了布爾喬亞政府的平庸與腐敗，英國、法國和其他國家都有一些知識分子和藝術家對法西斯主義報以掌聲，覺得這種政體有活力、陽剛氣概，不像民主政治那般政黨對立、吵鬧不休。儘管如此，哈姆生卻有點與別不同：他是唯一戴希特勒的諾貝爾文學獎得主，又是最細膩的心理學家，卻竟然看不出自己對納粹或義大利政權的迷戀毫無理性根據。

第一次世界大戰戰後遍見於整個歐洲的政治動盪讓哈姆生感到高興，因為在他看來，那代表著「凱撒」重臨的時機已告成熟。他在一九三二年告訴他的出版商，自己「大大景仰和尊敬墨索里尼」，又說「在這個亂糟糟的世代，他是多麼了不起的一個人！」xxii對於墨索里尼在德國那位資淺拍檔（人們直到一九三三年初仍然認為希特勒不及墨索里尼老練），哈姆生於第二次世界大戰期間坦然承認：「希特勒最是能說出我的心底話。」至於在挪威國內，最讓哈姆生感到深得我心的政治人物是吉斯林（Vidkun Quisling）──此君是挪威納粹黨的創建者，他的名字日後將會變成「賣國賊」的同義詞❸。哈姆生在一九三六年的大選前夕宣稱：「如果我可以投**十票**，會全數投給他。」xxiii

哈姆生為希特勒所寫的悼文讓挪威人憂鬱是容易理解的。挪威是一個地處偏遠的小國，一九〇

〇年前後的總人口才三百萬左右，所以，挪威人民對於任何得到國際聲譽的國人同胞都會特別鍾愛。當挪威在一九〇五年脫離丹麥統治成為完全獨立的國家之後，這種渴望獲得世人肯定的焦慮更是只增不減。正因此，易卜生雖然長年住在國外，卻一直是這國家最著名的圖騰。但易卜生在一九〇六年便謝世了，而其他偉大的挪威人——包括劇作家、小說家和詩人比昂松（Bjørnstjerne Bjørnson）——也未幾一一謝世。當時四十七歲的哈姆生雖然還沒有成為暢銷小說家，卻已經擁有相當高的文學聲望。雖然個性怪異和行為不可預測，但他已穩坐在挪威名人的前列，而一九二〇年獲得諾貝爾文學獎一事只讓他的聲望更為崇隆。這就是為什麼挪威記得哈姆生在戰時支持納粹的言論，卻寧願相信哈姆生已經老得得了老糊塗。但那只是一種方便的托辭，既無可奈何又容易加以戳破。事實上，直到一九五二年逝世為止，哈姆生每談到政治都非常清楚自己在說些什麼。

為解釋一個現代主義者竟會願意擁戴納粹這個奇特現象，歷史學家常常會向前追溯，看看哈姆生人生較早期有什麼思想傾向會導致此等發展。但這種策略低估了他心理前後不一貫的程度，是以被哈姆生自己那套強調人類對心靈複雜無比的心理學訕笑。事實上，支持法西斯主義並不是哈姆生思想發展歷程的必然結果。

回顧起來，哈姆生雖然目光銳利，但既然他會相信有國民性這回事，那他會親納粹似乎是很自然的。他從年輕時代開始便為自己建構出一些最牢不可破的心理虛構物，其中之一便是英德兩國的誓不兩立，德國是個被圍困和被出賣的英雄，英國則是冷血和麻木不仁的壞蛋。因此，納粹黨（又特別是它那個魅力型領袖），在哈姆生看來乃是勇敢和實事求是的德國精神的化身，對他特別具有吸引力。當然，哈姆生會喜歡德國人，多少跟德國是最早欣賞他小說的國家有關。但更重要的是，哈姆生愈來愈把德國人看成自己的族裔、自己的手足民族——當納粹取得政權後，這種種族主義信

條在哈姆生的心靈愈來愈強。

哈姆生還有別的理由喜歡德國。他相信德國文化和德國的教育制度要遠比任何其他國家優越，比任何地方先進許多。與英國文化相比，德國文化的卓越性更形突出。對英國，哈姆生有著近乎病態的強烈恨意，而特別讓人吃驚的是，這種恨意是沒有多少現實基礎的，只是他年輕時短期遊歷英國得來的印象和英國帝國主義有多麼自私自利的傳言。看起來，他會恨英國，全是因為他需要有一個能見度高的靶子，以傾注自己的憎惡和不齒情緒（兩者他都貯藏量多多）。由於頑固地相信自己的直覺，他遂無法讓自己所珍愛的印象（他珍愛自己所有印象）有改變的餘地。對德國的過度理想化讓哈姆生自自然然成了納粹的信徒。在許多重要方面，納粹的綱領就是哈姆生的綱領：恢復國家的陽剛氣概、讓女性回歸家庭主婦的天職、擦拭協約國（主要是英國）所加諸的恥辱、強調種族的純粹性。④

§ ‧ §

但哈姆生會迷戀納粹極權主義還有更深邃的根源。我相信，那是源自他的一些基本思考習慣，而它們藏得那麼深，讓他那燭隱發微的心理學洞察力也發現不到。雖然無比擅長於捕捉住一些稍縱即逝的印象和情緒轉變，又哪怕他有時極相信自己必須當個大孤獨者⑤，但這一類洞見卻沒有影響他的政治選擇。⑤本名納特‧彼得森（Knut Pedersen），哈姆生出生於一戶農家，而不管他後來在城市待了多久，一生都不改農人本色。只要一有機會，他就會實踐兒時學來的本領，即把他購得的房產轉化為一座農場，向鄰居示範人該怎樣生活。在晚年，談到自己的專業身分時，他總是說自己是「農人和作家」。他又是個流浪者，無休止地追求孤獨，並喜歡在小說裡創造一些像他一樣跟任何地方都格格不入的異鄉人角色。他說過：「從前我曾經與我的同志相像。他們與時代同步前進，我

卻沒有。現在我跟誰都不像。遺憾。感謝主。」xxiv

他認為自己了解城市，也了解城市對它的居民有什麼影響。他第一部重要小說《飢餓》（一八九〇年）便是以克利斯蒂安尼亞（Christiania，後改名奧斯陸）為背景，他的另外二十三部小說也盡皆如此。然而，在哈姆生看來，城市生活有的只是膚淺、犬儒、物質主義，乃是孕育腐敗和頹廢的沃土。與此相反，偏遠的鄉間在他筆下無比純淨，跟他在城市裡發現的各種惡德形成鮮明對比。哈姆生不以制度化的宗教為然，但他大自然的崇拜卻催生出一種詩性的泛神論，最嚮往的是仿效父親的樣子退隱在純淨的鄉間。就像他刻意全盤否定現代催生出一切，他也刻意浪漫化自己的兒時歲月，形容那是一個「失樂園」xxvii。這種老練的尚古主義（primitivism）讓哈姆生成為反現代主義者的可信賴盟友；另一方面，他的現代主義（以心理學的眼界解剖筆下的角色）又絲毫沒受到損害。

他的小說裡會灌注著這種錯綜的激情並不只是一種文學策略。當哈姆生向瑪麗・安德生（Maria Andersen）求婚時（瑪麗是個女演員，比哈姆生小大約二十歲，後來成為他第二任妻子），他又是求她又是勸她放棄舞台生活，回歸鄉村，指出那是挪威人所有美好性格的根源。與這種要求同調的是，他在他最知名的小說《土地的成長》（The Growth of the Soil）裡創造了一個最讓人目瞪口呆的農人角色。他形容，這個叫艾薩克（Isak）的農夫是「一個耕地的人，靈魂與肉體都是；一個無止息的土地工作者，一個從過去產生的精靈，指向未來；一個從農耕時期最早的年代而來的人，一個荒山野地的開拓者，九百歲，而又是今天的人。」xxviii 這樣的角色是其他現代主義者創造不出來的，因為他集古人與今人於一身，既是遙遠時代的鬼魂，又是當今時代的模範。

但正如我說過，這一切都無一讓哈姆生的反現代主義或他的親納粹成為不可避免的。與他同時代的作家一樣有理想化農村生活和譴責城市生活墮落的作家，但他們卻沒有採取哈姆生視為天

經地義的政治立場。精神分析也未能幫助我們解開這個哈姆生之謎。挪威第一位精神分析師斯特勒默（Johannes Irgens Strømme）在一九二六年和一九二七年曾兩度說服哈姆生接受短期的精神分析，但沒有留下有用紀錄，而哈姆生也沒有因此有任何改變。納粹敗北後，又有兩位挪威精神分析師對哈姆生進行了密集的診斷，又細細研究了他已出版和未出版的作品。在他們的報告裡，他們稱讚這位八十六歲老的病人「絕對忠實」，又提到他有過一個不快樂的童年。他們的結論是：太強的生物本能讓他產生罪惡感，從而又導致自卑感；他沒有瘋，但大戰期間得過的兩次輕微中風削弱了他的判斷力，導致了他的心智機能「永久損害」。

對戰後復職的挪威官員來說，這個診斷結果太寶貴了，因為如此一來，他們就不必把他們最著名一個國人同胞送上刑事法庭，不用擔心他會因為叛國罪而被槍決（吉斯林在一九四五年十月伏法）。但那兩位精神分析師的分析殊少說服力：哈姆生在民事法庭上的答辯有條不紊，怎麼都看不出來心智機能受到「永久損害」[註]。他的政治立場是無可開釋的。另一方面，雖然崇拜希特勒，但哈姆生早期小說裡的觀察力仍然無與倫比。其他現代主義者固然有理由反對把哈姆生列為他們中間的一員，因為從未有過一個現代主義者是如他那般迷戀集體謀殺的劊子手。儘管如此，《飢餓》仍然是一部深刻的心理學小說（近乎是精神分析學小說），探索了一些此前一直被忽略的心靈狀態。它毫無疑問是現代主義小說中的經典，足以證明一個現代主義者照樣是可以反現代的。

四、野蠻人：希特勒的德國

1

如果說有零星的現代主義者（如哈姆生）歡迎右翼極權政體，又有為數眾多的現代主義者支持左翼極權政體，那麼，身受這些獨裁政權所害的作家和藝術家要多更多——現代主義者又是其中顯著的一群。不管是在希特勒的德國、史達林的蘇聯還是墨索尼里的義大利，藝術家和知識分子皆傷亡慘重（義大利的程度要輕微一些）。一九三八年初，耄耋的弗洛依德放目四顧，深知上述三個獨裁政權乃是一丘之貉：

我們驚訝地看到，進步（progress）的觀念竟與野蠻主義結成了聯盟。蘇聯正著手於改善千百萬歷來備受壓迫的人民的生活處境，忙不迭地從人民中間抽走宗教的「鴉片」，又明智地給予人民合理程度的性自由。然而，同一個政府又用最殘酷的方式壓迫人民，剝奪掉他們一切思想自由。以同樣暴力的方式，義大利把人民訓練得守秩序和有責任感。反之，德

國人雖然倒退到近乎史前的野蠻狀態，卻沒有訴諸任何進步觀念，讓人可以從壓迫性恐懼感中鬆一口氣。xxx

但不管這三個國家的獨裁者對真正或想像出來的敵人有多麼冷酷無情，他們的動機和矛頭卻各有不同，值得我們分開來檢視。

三者之中，出於領袖崇拜的思想，納粹德國對任何獨立精神的打壓最是不遺餘力。對德國的現代主義藝術家和作家來說，希特勒的得勢敲響了他們的喪鐘。自一九三三年一月三十日被邀請擔任德國總理之後，希特勒便派出一些效率驚人的縱隊去對付異己。凡是納粹的政治敵人都遭受身體暴力，哪怕是社會主義政黨的議員亦不能倖免。對此，整個國家的人都是採取冷眼旁觀乃至振臂歡呼的態度。希特勒的傳記作者克蕭（Ian Kershaw）這樣概述當時德國的氣氛和納粹的勢頭：「席捲德國的變化是如此迅速，不但使當時人感到震驚，也使事後回顧的我們感到震驚。不到一個月時間，受威瑪憲法保障的公民自由就蕩然無存。不到兩個月時間，納粹最活躍的反對者不是被繫獄就是逃亡國外；國會拱手讓出權力，任由希特勒控制了立法權。不到四個月時間，本來勢力強大的各種工會全被解散。只比六個月多一點點時間，所有反對黨不是受到取締就是主動解散。」xxxi早在一九三三年三月，納粹便坦言要設立集中營，第一所出現在慕尼黑附近的達豪（Dachau）。納粹政權致力於控制一切，包括高級文化與低級文化。這種控制只受到溫和的抵抗，又得到廣泛的支持。突然之間，德國的現代主義者發現他們和他們的創新一律被貼上「非德意志」（undeutsch）的標籤。

§·§·§

納粹政權對現代主義的第一波打擊是他們反猶太主義的副產品。隨著德國國會陷入無能，被迫

通過一些「淨化」德國社會的立法，納粹得以快速地把他們長久以來的反猶太狂想落實為現實。猶太人被大批大批清洗：不管是公務員、指揮家、教授、記者、表演藝術家、畫家還是作家，只要是猶太人，都迅速被解雇，永不錄用。

當然，並不是所有失去工作或被逐出祖國的猶太人都是現代主義者，甚至不是以現代主義者居多。這波解雇潮的目標是經過慎選的：只要是猶太人，就被認定是優秀德國文化的汙染者。其實，雖然被貼上「文化布爾什維克主義者」（Kulturbolschewismus）的標籤，但很大一部分德國猶太人都對所謂的「文化布爾什維克主義」不感興趣。就像大多數德國基督徒一樣，他們的品味都相當傳統。一個證明是，當納粹在一九三七年選出一批所謂的「墮落」藝術家之中只有六個是猶太人。[iii]然而，文化品味因循的猶太人照樣逃不過政府的種族主義羅網。

例如，大名鼎鼎的指揮家瓦爾特（Bruno Walter）不是什麼前衛音樂家（他拿手的是莫札特的歌劇和馬勒的交響曲），但仍然被逼在一九三三年出亡奧地利：他受到警告，如果膽敢繼續在德國土地指揮音樂，就會有生命之憂。新康德派哲學家卡西勒（Ernst Cassirer）和文化史家帕諾夫斯基（Erwin Panofsky）都不是太關心現代藝術與現代文學的學者，但他們一樣被解除教授職位，必須到國外尋找新的舞台，最後落腳在美國。

當然，也有些非志願離開德國的猶太人是全心全意的現代主義者。在只因為是猶太人身分便遭到解雇的前衛藝術家之中，最知名的一位大概是萊因哈特（Max Reinhardt）。這位充滿創發性、無比多才多藝的猶太人是柏林德意志劇院（Deutsches Theater）的導演。他改編過德國、法國和古希臘的經典戲劇，執導過一齣穿現代服裝的《哈姆雷特》，又在一個旋轉舞台上搬演過一齣壯觀的《仲夏夜之夢》。但他種種創新所得到的回報是被逼流亡美國。在美國，他繼續導演各種大膽創新和富於想

像力的作品，只是規模大不如前。

不是所有出走的人都是猶太人。布萊希特（Bertolt Brecht）是威瑪德國最有特色的劇作家，他最初是個表現主義者，後來則成為馬克思主義的說教家。在一九三三年二月二十八日，也就是柏林的德國國會被縱火的第二天⑥，他離開了納粹德國。當時，他的近期劇作在外省激起了最激烈的反對。在這種兇險的氣氛下，他有理由預期，自己會被逮捕（繼而被刑求），只是早晚的事。

✧✧✧

漸漸地納粹對前衛分子的攻擊從亂槍射鳥改為精挑射擊對象。一九三三年五月十日，納粹舉行了惡名昭彰的焚書大會，看熱鬧的群眾人山人海，反映出此舉受到多麼大的支持。這場書本大屠殺是庸俗條頓主義的政治化，但被燒書本的作者不是只有猶太作家，還包括一些純種的「雅利安人」

──例如亨利希‧曼（Heinrich Mann）和湯瑪斯‧曼兄弟。其目的是要洗雪一些「恥辱」的記憶（如一九一八年終結霍亨索倫帝國的「十一月革命」），也是一種要永遠跟「蠶食」德國的自由主義作別的姿態。焚書大會主持者發表的慷慨陳詞聽起來就像一篇為現代主義送終的祭文。當時少有人記得（日後倒是有一大堆人記起），德國大詩人海涅早在一個世紀前即說過，凡是會燒書的國家遲早都會燒人。

在柏林有二萬本書被焚毀（在其他城市焚書大會被燒掉的書籍要略少一些）。這個焚書大會是在四月間由「德國學生組織」精心策劃，目的是想把納粹自己的「學生聯合會」給比下去。事前，它對全國各地（包括各大學）發布了一份有十二條條文的綱領，口氣窮兇惡極。第七號綱領如下：「凡是猶太人而用德文寫作，他就是在撒謊。從今日起，凡是他想用德文出版的著作都必須標明：『翻譯自希伯來文。』」⑬這是一種對事實明目張膽的扭曲，但隨之而來的焚書活動卻得到了學院

人士和大學生的全心全意支持。還不只是那些一直討厭威瑪共和的反動分子對摧毀「非德意志」文本的行動大聲叫好，就連不落窠臼的抒情詩人貝恩（Gottfried Benn）和大有影響力的哲學家海德格（Martin Heidegger）都高聲為納粹政權背書，協助當局癱瘓異議分子的聲音。納粹政府唯一支持和允許的思想風格是陽剛主義、愛國主義和種族純淨主義，至於世界主義、理性主義和其他啟蒙運動理想，則一概受到藐視。一個雄起起的新紀元已經開始，而德國知識分子的中堅都不願自外於這個大潮。

2

納粹的這些行徑是一種反現代的現代主義嗎？納粹政權的目光主要是望向未來還是望向過去？雖然希特勒的千年帝國已覆滅超過半世紀，這些問題迄今未有答案。事實上，這些問題都不是容易解答的，因為不管是納粹的意識形態還是實際行動都包含著分歧的指向。一方面，納粹把科技看成是卑微但有價值的僕人：他們歡迎汽車和飛機等現代發明，招搖地把它們用作發展軍事工業的催化劑。從一九三三年起，德國開始重新武裝，又大力調整德國工業的方向，使之配合不久之後會來臨的那場大戰的需要。

另一點可以展示納粹願意和「現代」調情的，是它狡獪地利用了一樣還年輕的發明：收音機。納粹畫家最喜歡的一個題材便是畫一個鄉村家庭圍坐在一部簡單的收音機四周，專心聆聽，畫面上寫著「元首在演講」幾個字。與這種講求實際的現代性並行的是一種烏托邦式的納粹意識形態：它憧憬著的一個由「新人類」（New Man）主宰的新世界，一個由「雅利安人」當家而沒有猶太人的世

界。納粹以最大的徹底性（如果真有「國民性」這回事的話，那德國人的特點之一一定是講究徹底）去推展這個革命，不讓任何最小的角落可以原封不動，過程中把對德國文化寶庫貢獻厥偉的猶太人汗蟻成寄生蟲。例如，在一九三○年代中葉，雖然德國文科中學學生的歌本裡還是有《羅蕾萊》（*Die Lorelei*）這道歌曲（它太流行了，無法刪掉），但作詞者的名字卻被說成是「佚名」，事實上，它是海涅（一個受過洗的猶太人）在一個世紀前所作。[xxxiv]

另一方面，這個「新人類」又奇怪地透著一股老氣。別的不說，納粹的理想女性形象便老派得可以：它要求女性犧牲奉獻，只管管好**廚房**（Küche）、**教堂**（Kiche）、**小孩**（Kinder）三件事情。在蓋世太保的監視和人人熱中於舉發鄰居對元首不夠忠誠的情況下，德國社會自然會變得嚴肅兮兮。然而，在這樣的氣氛中，還是有少數政治笑話能夠流傳開來，其中一則是對納粹理想中的「新人類」所作的「定義」：頭髮像希特勒一樣金黃，運動身手像戈培爾一樣矯健，體態像戈林一樣修長。❹

另一個讓納粹意識形態顯得老派之處是，它把元首塑造得儼然是世俗的耶穌基督：如果能承擔種族更新這個艱苦大任的德國國民並不多，那他們亦無須擔心，因為元首自會為其他人揹負重擔和受難。

崇拜希特勒這回事有一點點時光倒流的味道，因為類似的膜拜千百年來反覆在德意志的土地上間歇出現。事實上，「新人類」這個納粹的理想就是一種拼揍出來的產物，其原料包括民俗記憶、文學虛構和古今各種自我誇大的歷史傳奇。[7]歷史的真實自不可能是這種條頓狂想的對手。因此，不管納粹的思想包含多少自相矛盾的成分，但在官方的意識形態之中，「過去」的影子都要比「未來」來得大。換言之，納粹是一種穿上現代刺繡服裝的懷舊症。

3

但這套絢麗的服裝並未能讓德國的現代主義者逃過劫難。在掌權的第一年，納粹便成立了一個無所不管的帝國文化協會（Reich Chamber of Culture），集合了一批作家、報社、劇院、電台，由宣傳部掌管（換言之是由戈培爾掌管），以執行希特勒的各種綱領。希特勒早在一九三三年二月便說過；「我們要還給我們的民族真正的德國文化、德國藝術、德國建築、德國音樂，這些東西將會讓我們的民族之魂得到復興。」希特勒欣賞的是筆觸寫實的金髮裸女，崇拜的是華格納的音樂，這樣一個人自不可能會受得了德國表現主義者的繪畫或詩歌，哪怕他們主要是純種的日耳曼人。在這種情況下，德國現代主義者只能有兩種選擇：出走或閉嘴。

納粹討厭文化現代主義的鐵證是一九三七年七月的「墮落藝術」大展（首展地點是慕尼黑，繼而在德國十三個城市舉行）。主其事者聰明地把現代主義者的作品和精神病院病人的畫作並列在展覽場地的牆壁和展覽手冊上，以凸顯這些作品有多麼幼稚、病態和瘋癲。不過，參觀人數的眾多（慕尼黑一地是兩百萬上下，其他城市是一百萬上下）與其說是反映大眾對現代藝術的鄙夷，不如說是反映他們對前衛藝術品的好奇。這些作品全都是從德國各美術館整批沒收而來，下場要不是被柏林的消防隊付之一炬，就是成為少數特權階級的私人收藏，或是送到國外拍賣，讓納粹大撈一筆。

但這種對現代主義有組織性的妖魔化卻無法完全擺脫弔詭。就像一些納粹高幹在接受身家調查時會赫然發現自己祖上有猶太人，德國藝術家中間的一些忠實納粹黨徒亦吃驚地發現，他們的現代主義傾向作品已經成為雅利安藝術世界的棄兒。這種悲喜劇最鮮活的例子大概首推表現主義畫家諾

爾迪（Emil Nolde）。在「墮落藝術」大展中，諾爾迪有二十六幅作品上榜，它們色彩大膽、形狀扭曲，線條無拘無束。他的題材多樣，從花朵圖案到奇山異水到情感強烈的基督教畫面，不一而足，但全都浸透著（用他自己的話來說）「深刻的靈性、宗教情懷和柔情」。

有很多年，諾爾迪都過著老派前衛藝術家那種離群索居的生活。然而，他又是他所居住那個地區──石荷州（Schleswig-Holstein）──最早的納粹黨員之一，對納粹的世界觀表現出熱情歡迎態度。因此，當他發現自己的畫作竟然受到公開批鬥時，自是格外痛苦。截止一九三七為止，他總計有一千零五十二件美術館收藏的作品遭沒收（大部分後來都被燒毀），是損失最為慘重的一個「墮落」藝術家。一九四一年，當局明令不准他再執畫筆（他沒有遵從），而當時，包括施密特─羅特魯夫（Karl Schmidt-Rottluff）在內的其他表現主義者也全都被禁止從事創作。另一個現代主義畫家弗羅伊德利希（Otto Freundlich）於一九四三年三月死於梅登黑德（Maidenek）的集中營，但讓他遭嫁禍的不是他的藝術風格而是他的「種族」背景。

≈ ≈ ≈

多年以來都有一些研究納粹文化的歷史學家主張，一九三三至四五年間的德國統治者雖然政治化了藝術，卻也藝術化了政治。當期時，外表與實質競相受矚目。無疑，納粹群眾大會的場面確是空前壯盛：數以千計穿著制服的平民排列得整整齊齊，屏息靜氣，手裡擎著帶有萬十字黨徽的軍旗，在眩目的燈光中，等待元首從一個陰暗的背景現身，發表長達兩小時的演講。另外，納粹的公共建築（採取紀念碑式新古典主義風格）和它那些蠱惑人心的宣傳影片（特別是蘭妮·萊芬斯坦〔Leni von Riefenstahl〕為一九三四年紐倫堡納粹黨黨大會和一九三六年柏林奧運會拍攝的兩齣），全都引人

動容。然而，納粹的這些精心炮製全都只是為了一個目的：引起國民的激情與自欺，好讓他們熱情參與一場以國家為賭注的大豪賭。

所以，不管希特勒政權覺得哪些現代主義的成分值得剽竊（蘭妮・萊芬斯坦拍的紀錄片便是鮮明例子），「自由主義」這個現代主義的基本元素──前衛藝術家只有在環境容許他們按照內心衝動自由創作的情況下才可能繁榮茁壯──都是納粹的退化性革命裡不存在的。

五、野蠻人：史達林的蘇聯

1

雖然共產蘇聯在意識形態上與納粹德國南轅北轍，但舉凡沒有被史達林主義所蒙蔽的觀察者都愈來愈驚訝和失望地發現，這兩個極權政體骨子裡是一個鼻子出氣。不管親蘇聯西方知識分子的影響力有多麼持續不衰，仍然有愈來愈多的人逐漸覺得，德蘇會在一九三九年簽訂《互不侵犯條約》，乃是再自然不過的發展。事實上，現在我們耳熟能詳的「極權主義」（totalitarianism）一詞就是一九二〇年代晚期開始被政治學家和報刊記者使用的，它扼要地顯示出，不管蘇聯和納粹政權表面上有多麼敵對，都是一雙難兄難弟。兩個政權對前衛藝術家的壓迫無分軒輊，對各自境內現代主義者所起的效果也是一模一樣：或是讓他們就範配合，或是讓他們噤聲，或是讓他們一命嗚呼。

就像其他地方的現代主義者一樣，俄羅斯的文化極端分子可以回溯到十九世紀。俄國第一批前衛分子出現於一八六〇年代，打頭陣的是一個反對聖彼得堡學院派意識形態的畫家團體（他們對西

方有所採借，但這種採借具有高度折衷性）。與當時或之後的其他俄國改革者一樣，這些準現代主義者想要解決的是任何俄國人道觀察者都得面對的問題：要怎樣才能開化貧窮、信仰虔誠、往往目不識丁而又佔俄國人口大多數的農民。杜思妥也夫斯基曾經說出其時代大部分俄國知識分子的心聲：

「人民的問題和我們怎樣看待他們……是我們最重大的問題，也是我們國家整個未來之所寄。」但這些溫和極端分子的綱領其影響並沒有太深遠：謙稱自己為「流浪者」，他們的抱負只是到全國各地舉辦藝展，把文化散播到無文的大眾之間。他們的後繼者將不會以此為滿足。

這些文雅的「圈外人」並沒有創作出多少足以傳世的作品，比較特出的只有畫家列賓（Ilja Repin）一位，他是高明的寫實主義者，以銳利的心理學觀察著稱。但不管怎樣，他們的不滿情緒還是遺傳給下一代藝術家。一九二一年，隨著布爾什維克黨人打贏了歷時四年的內戰和擊退外國的軍隊，很多藝術家開始熱烈支持新政權，並認為自己有責任出一份力，減輕人民的美學文盲狀態。與西方追求藝術自主性的革命分子不同的是，他們從不認為「為藝術而藝術」是應該秉持的原則。他們相信，在年輕的蘇維埃政權的支持下，藝術家將會有很大揮灑空間，足以幫助締造一種「新人類」和新藝術。

他們早在共產革命前便已表現傑出。以塔特林為例，這位富想像力而多才多藝的雕塑家曾經對形形色色的材料進行過高度原創性的實驗，為俄國的藝術愛好者帶來過許多異端的悸動。但對俄國現代主義歷史來說更少不了的是馬列維奇：他是最重要的一位俄國現代主義藝術家，既受惠於義大利的未來主義者，也受惠於一些法國榜樣（包括塞尚的古典主義構圖和馬蒂斯的狂野色彩）。從大約一九一○年起，馬列維奇逐漸簡化畫筆下的人物，把人體化約為一些粗重的圓形，又給自己的抽象畫塗抹上大量對比鮮明的顏色。到一九一三年，他已到達了他所謂的「至上主義」：把一切事物

都化約為正方形、圓形和長方形，又逐漸讓這些元素彼此互動，使畫面愈來愈複雜。他的著名畫作《黑色正方形》（Black Square）和更著名的《白上之白》都逼使畫家以至藝術愛好者面對一個杜象用他的「現成品」提出過的幾何圖形是現代藝術的極致嗎？還是說它們意味著——

如左翼畫家羅什戈（Alexander Rodchenko）和其他建構主義者所主張的——藝術的壽終正寢？

這些問題受到知識分子的熱烈爭論，而它們輕易便可以引出另一個問題：現代主義的價值何在？

它是藝術歷時兩千年不斷推陳出新的又一次推陳出新嗎？還是說它只是布爾喬亞的一個詭計，想以此佔奪一個它不配獲得的未來？不過，時代的動盪讓藝術家無法專心去思考這一類的形而上謎題。

所以，在走進俄國革命的年代時，前衛藝術家的困惑茫然並不亞於別人，面對的是一些不可預知的結果。

2

西方現代主義者對蘇聯的觀感是一則漫長、複雜、讓人嘆息和有點丟臉的故事。它起初像極了愛情故事，後來則像是愛情的幻滅，而整則故事要等到蘇聯解體的今日才得以釐清。但有一點卻是幾十年來都相當清楚的：進步藝術家與作家早期對蘇聯的迷戀儘管是無根據的，卻是可理解的。沙皇政權一點都引不起人尊敬，所以，推翻它的那個革命讓許多人認為是一個值得屏息以待的替代方案。畢竟，蘇聯不就像現代主義一樣敵視布爾喬亞嗎？很多現代主義者覺得，這個共同信仰既無可否認又非常重要。

但到了一九二○年前後，當布爾什維克的軍事勝利變得無可質疑時，第一個疑問便產生了。要

知道，在俄國，第一批認真蒐集現代主義繪畫的收藏家是俄國的布爾喬亞——至少是那些有財力可以到西方旅行和蓋豪宅以展示自己收藏品的少數巨富。及至蘇聯建立為止，莫斯科的富商賈熱中於購買西方的新繪畫已經有幾十年時間。他們其中之一是鐵路鉅子馬蒙托夫（Savva Mamontov）和他有文化素養的妻子伊麗莎白，他們的家從一八七〇年起便是一個接待藝術家的中心，而他們也購買了不少革命性的畫作（主要是印象派和後印象派的作品）。

這些收藏家讓俄國藝術家可以接觸到西方藝術界（特別是法國藝術界）的最新發展。對俄國藝術家來說更有幫助的是收藏家休金（Sergei Shchukin），他是莫斯科的富商，起初收藏印象主義的繪畫，到後來更進一步。一九〇六年，他買了第一幅馬蒂斯的作品，此後開始專攻這位畫家，然後又把自己的角色從馬蒂斯的顧客提升為贊助人（稍後又成為畢卡索的贊助人）。一九一一年，當馬蒂斯受休金之邀到俄國作客時，高興地發現這位東道主竟擁有自己二十五幅油畫（最後總數是三十七幅），又高興地接受主人製作兩幅大型壁畫的委託。所以說，把西方最新和最激進的藝術引人俄國的乃是這國家的中產階級上層。無疑，蘇維埃政權起初是夠聰明的，懂得要鼓勵前衛藝術（哪怕只是用來迷惑外國訪客）：它把休金和他主要對手莫羅索夫（Ivan Morosov）的珍藏收歸國有，交由一家國家美術館展出。這做法又引起了另一個疑問（它比第一個疑問還要讓人困擾）：這個自稱要轉化國家經濟和人性的政權能創造一種歡迎或起碼不敵視新藝術的氣候嗎？答案不出幾年便揭曉，而那是一個讓人心碎的答案。

隨著時間的過去，蘇聯國內外的現代主義者開始明白，他們對它寄予的期待只屬一廂情願。有些外國觀察者更是一點都不被這個世界新巨人的美學承諾所蒙蔽。例如，羅素（Bertrand Russell）在一九一九年造訪過蘇聯之後預言，他所目睹的動盪將會以悲劇收場：以一種拿破崙式的獨裁收場。

其他人的迷戀也被發生於蘇聯的一場又一場危機所喚醒。然後，在一九三六至一九三八年的兩年間，包括布哈林（Nikolai I. Bukharin）和拉狄克（Karl B. Radek）在內一些布爾什維克老幹部在莫斯科受審：被告全都以匪夷所思的供詞招認自己陰謀叛國，然後被定罪和處決。一九三八年，由美國哲學家杜威（John Dewey）領導的一個調查團在報告中指出，這些審判只是殘忍的鬧劇。

當時，被紐約知識分子當成聖經的《黨派評論》（Partisan Review）已從支持史達林轉向支持流亡中的托洛斯基，而它的一位知名撰文者威爾遜（Edmund Wilson）亦幡然覺悟，為文指責莫斯科的幾場審判形同演戲，不是文明國家該有的表現。一九三九年的德蘇互不侵犯條約讓親蘇知識分子的陣營進一步縮小。一九五〇年，本來親蘇的記者克羅斯曼（R. N. H. Crossman）編了一本文集，取名《倒下的上帝》（The God That Failed），讓一些著名的親蘇派自述他們由迷而覺的心路歷程，其作者包括美國黑人小說家萊特（Richard Wright）、自我放逐的義大利小說家暨政治評論家西洛內（Ignazio Silone）和世界主義者柯斯特勒（Arthur Koestler）等，最有名的一個則是法國大文豪紀德。

不過，即便是這個時候，親蘇派繼續振振有辭和擁有影響力。例如，美國政治科學家舒曼（Frederick Schuman）在二次大戰後就編了一本書，駁斥蘇聯存在勞改營之說。他指出，有關勞改營囚犯人數的估計人言言殊、千差萬別，可見這些數據乃是反共產主義的狂熱分子捏造出來。雖然仍然有些現代主義者留在萎縮了的親蘇陣營，但大部分現代主義者已經知道，蘇聯文化人的處境屈辱而常有危險。俄國的文化沙皇自一九三二年起便明白宣布，唯一可接受的創作原則是「社會主義寫實主義」，這使得俄國的文學藝術深陷於單調無聊的庸俗狀態。正因為這樣，國際之間才會流傳一則笑話：「什麼是蘇維埃愛情故事的最理想情節？答案：男孩遇上拖拉機；男孩失去拖拉機；男孩與拖拉機破鏡重圓。❺」但對那些被逼出賣靈魂或無所作為或自殺的俄國現代主義者來說，這笑話一點

都不好笑。

但事情不是從一開始便是這個樣子。起初，那些歡迎共產革命的俄國現代主義者也受到這革命的歡迎。前衛分子甚至會為誰最有資格代表「革命」藝術而發生內鬨：如塔特林便認為馬列維奇的抽象畫「不夠社會主義」，讓人難以忍受。馬列維奇則在一九二〇年寫道：「立體主義和未來主義這兩場藝術領域的革命預示了那場一九一七年發生在經濟與政治領域的革命。」當時，主管文化工作的「教化政委」一職是由盧納察爾斯基（Anatol Lunacharsky）擔任，他是個對美學有著強烈興趣的劇作家，在西歐住過很長時間，所以對待藝術家的態度相當寬容，在蘇聯建政的初期，列寧因為有更迫切的問題（例如一九二一年的大旱）需要傷腦筋，所以無暇去管詩人和畫家。所以說，這個極權政體對藝術的箝制之所以姍姍來遲，至少一部分是拜氣候所賜。

現代主義者在這樣的政權底下會有什麼遭遇一點都不讓人意外。以康丁斯基為例，他於一九一四年從德國回到俄國，在公共指導部任職過一陣子，這段期間，他草擬了一些改革藝術學校的計畫，對政府應該購買哪些油畫供外省美術館陳列有若干發言權。但他未幾便意識到，他對藝術自主性的執著註定不會見容於當局，遂毅然於一九二二年離開蘇聯，前往威瑪德國，在葛羅培亞斯的「包浩斯」當老師。馬列維奇也享受過一定程度的創作自由，但在一九二八年之後，因為受到上級的壓力，他不得不向他激烈反對了大半輩子的表象藝術靠攏。

俄國作曲家的處境並沒有比較好：他們總是得跟他們在官僚體系中的上級作戰，而且每戰必輸。以普羅高菲夫為例，他在紐約和巴黎居住了近二十年，一九六三年把他學來的新音樂帶回俄國，但「社會主義寫實主義」的推行者卻讓他知道，蘇聯人民的耳朵不容被「頹廢」或「形式主義」的音

樂所汙染，換言之是不容被「資產階級」的音樂所汙染（「頹廢」、「形式主義」和「資產階級」是蘇維埃當局最喜歡用的貶語）。對此，他不敢有異議，從此都是創作一些輕鬆的曲子，又表示「讓大眾聽得懂是現代蘇維埃作曲家必須達到的目標」，說對音樂來說「首要的是悅耳動聽，旋律必須簡單明瞭。」

蕭斯塔科維奇（Dimitry Shostakovich）要更難對付。與普羅科菲耶夫的輕鬆音樂相比，蕭斯塔科維奇的嚴肅性是更礙眼的敵人。他早期是個傳統作曲家，但後來的創作卻變得難懂而充滿實驗精神（換言之是變成現代主義者），終至受到新藝文政策督促者的無情掌摑。一九三六年一月，共產黨喉舌報《真理報》（Pravda）對蕭斯塔科維奇發起了一波突如其來的政治指控，箭靶是他創作的歌劇《姆欽斯克縣的馬克白夫人》（Lady Macbeth of the Mtsensk District）──此劇在莫斯科、列寧格勒、外省和國外都大受歡迎，光是莫斯科就上演了九十七場。這篇題為〈混亂而非音樂〉（Chaos Instead of Music）的文章不只是要逼一個作曲家符合「社會主義寫實主義」路線，還是要對其他作曲家提出警告。它憤怒地攻擊《馬克白夫人》的創新是一種「小資產階級的創新」，又指責它的不協和音是「噪音的亂流」。我們不容易判斷蕭斯塔科維奇受到這批判多少影響。他後期的一些交響樂（不是全部）趨向於淺白，但室內樂（特別是四重奏）卻更加無所顧忌。但不管怎樣，《真理報》大刺刺的權力展示都讓人不舒服和難忘。

　　愈研究現代主義在蘇聯的處境，我們就愈覺得「極權主義」是這政權的貼切形容。不管納粹和蘇聯打壓前衛藝術的動機為何，它們最後導致的結果幾乎一模一樣。在史達林疑心病的高峰時期，有五個一度得寵的意第緒語作家在同一天（一九五二年八月十二日）被處決。同一個政權又在一九五八年禁止《齊瓦哥醫生》（Dr. Zhivago）的作者巴斯特納克（Boris Pasternak）領取諾貝爾文學獎。史

達林主義的神話之所以能在西方存活許久，靠的是一些知識分子死命地把頭埋在土裡。這個政權赤裸裸的殘暴性、其文化品味的庸俗（蕭斯塔科維奇在一九三六年被批鬥是個鮮明例子），皆讓現代主義運動在蘇聯根本不可能有存活餘地。馬列維奇的抽象畫和塔特林的烏托邦式雕塑固然各有特色，但只是曇花一現。他們的可憐故事佐證了我一開始就指出過的一點：在現代主義各種不可少的生存條件中，最高的其中一項是政治自由。

六、野蠻人：墨索里尼的義大利

1

義大利的法西斯主義有自己一套對待藝術和文學的方法。無疑，就意識形態、得勢途徑和統治方式來說，法西斯政權都和後起的納粹政權多有相似之處。就像納粹黨一樣，義大利法西斯黨是循合法途徑取得政權；就像納粹分子一樣，法西斯主義者把他們的「領袖」吹捧成一個全能全知的超人。他們對異己採取赤裸裸的身體暴力，不遺餘力打壓現代女性主義和工會主義，以塑造一種更高級的「新人類」為己任。他們把許多嚴苛要求加諸一般平民，對私領域多所干涉。另外，就像納粹一樣，法西斯的黨歌《青年贊》（Giovinezza）強調黨國的未來寄託在年輕人身上。

義大利的藝術家早就準備好接受法西斯的統治。第一次世界的幾年前，未來主義者（由一小群關係緊密的義大利畫家、詩人和設計師組成）用他們吵鬧的宣言和奇特的油畫歌頌速度和動力感，讓國內外的大眾都嚇了一大跳。這運動的領導人和自任的發言人是馬里內蒂，他的拿手好戲是以兇猛而無所拘束的語調歌頌戰爭和男子氣概，反映的是義大利人對政府畏縮外交政策的不滿和舉國性

地缺乏男性自信。這種意識形態讓未來主義成為法西斯主義者野心勃勃而庸俗的綱領的理想前驅。

因此，好些現代主義的元素不用經過翻譯便可以直接進入法西斯主義的文化。

未來主義能夠引領風潮，部分跟義大利君主立憲政體的搖搖晃晃有關。未來主義者和他們的仰慕者都竭力鼓吹義大利參與第一次世界大戰，因為他們相信，國外冒險將會相應帶來國內的重大變化。大部分義大利知識分子都對當時的政黨政治感到不滿，認為在位的政客乏味、腐敗，爭吵不休，讓國家陷於內戰邊緣。右翼的干預主義者不相信未來主義那一套，卻預期參戰可以恢復法律和秩序；他們暫時性的盟友（左翼分子）則深信，義大利的參戰可以引發一場國內革命。

鼓吹參戰的一派在一九一五年五月隨著義大利加入協約國的陣營而如願以償。但這場戰爭本身和戰後的蕩漾餘波只讓大部分義大利人深感幻滅。他們普遍認為，義大利在一九一九年分到的戰利品微薄得像雞肋，形同是羞辱。所以，雖然不是戰爭的輸家，但義大利人就像德國人一樣，已經準備好要改頭換面，重新出發。隨之而來是一段動盪歲月：一方面是左翼工人佔領工廠的事情一再發生，另一方面是右翼的縱隊屢屢在街頭攻擊共產黨人，甚至發起暴動，佔領一整個城鎮。一九二二年十月，法西斯主義者發起的「向羅馬行軍」行動終於把墨索里尼推向了總理寶座。這事件很快就被法西斯的宣傳家渲染到神話的高度：事實上，墨索里尼不走路而是舒舒服服坐火車到羅馬去的。

正因為這樣，著名的義大利史家薩爾韋米尼（Gaetano Salvemini）才會藐稱這事件是一齣「滑稽歌劇」。但不管怎樣，它都是法西斯主義的重大勝利。

§‧§

正如我說過，這個新政權有自己一套處理高級文化的做法。不過，隨著時間過去，墨索里尼的舉措變得愈來愈像希特勒。一九三六年十月，墨索里尼宣布與納粹德國結盟，形成了所謂的「軸心

國」，然後，兩年之後，出於對它的北方盟國示好，法西斯政府隨之頒布了一系列反猶太主義的法令。儘管如此，義大利的法西斯主義從未像納粹那樣，對現代主義進行系統性的強烈鎮壓。所以，在三個極權主義國家中，義大利對待藝術的態度是獨一無二的。長壽的玄學派畫家德‧希里科在自傳裡指出：「我必須承認，法西斯主義者從未禁止畫家依自己想法作畫。大部分法西斯高級幹部事實上都是鍾情於巴黎的現代主義者。」採取一種納粹不會明白的政策（納粹從不讓獨立精神有生存餘地），墨索里尼基本上沒有去管畫家。

不過，他嘴巴說出來的話又不全是如此。一九二六年，在為一個二十世紀義大利繪畫畫展揭幕時，這位領袖宣稱，義大利需要的是「一種新的藝術，一種屬於我們時代的藝術，一種法西斯藝術。」然而，僅僅兩年後，他又很清醒地斷言，忠實的法西斯黨黨員未必是高明的藝術家：「黨員證無法讓沒有藝術創作才華的人變得有這種才華。」[III]對研究現代主義的學者來說，這些聲明都是夠模棱兩可的。因為，宣稱義大利需要一種跟時代合拍的藝術，等於呼應了十九世紀現代主義前驅（如波特萊爾和馬奈）的主張；另一方面，把這種藝術界定為「法西斯藝術」，又等於是它放在一個政治框架裡──這一點是跟現代主義者對藝術自主性的堅持鑿枘不合的。至於他肯定政治忠誠與藝術才華無關這一點，則更是讓人錯愕，因為那等於是在捍衛「為藝術而藝術」的原則。正是墨索里尼這種不一貫的態度讓義大利畫家保有一部分的獨立性。

托斯卡尼尼（Arturo Toscanini）在法西斯統治的二十一年間的際遇充分說明了法西斯與納粹的分別。[8]早在「向羅馬行軍」的許久前，早在墨索里尼的政治綱領是偏左還是偏右尚未明朗以前，托斯卡尼尼就已經把自己的名字借給了初生的法西斯黨（他當時是個熱情洋溢的國家主義者）。然而，法西斯分子動輒在街頭揍人的行徑卻讓托斯卡尼尼心生厭惡。對此，他表示：「如果我有能力殺一

個人，那我會殺掉墨索里尼。」雖然有很多機會，他從未妥協。身為米蘭的斯卡拉歌劇院（La Scal-a）的指揮，他一再拒絕演奏《青年贊》、對政府的命令嗤之以鼻，又公開宣稱自己是反法西斯主義者。一些法西斯流氓揍了他一頓，但他並未因此改變立場，而他的「頑固」也讓他成了國際新聞人物。

托斯卡尼尼對其他極權政權同樣不假辭色。一九三三年，當希特勒在德國掌權後，托斯卡尼尼拒絕接受拜魯特音樂節邀請，出任指揮（這是一個殊榮：他是第一個非德國出生的指揮家而獲此邀請者）。一九三八年，看到奧地利總理向德國的恫嚇屈服後，托斯卡尼尼又拒絕主持薩爾斯堡音樂節（時距德奧合併只剩一個月）。儘管如此，他還是活過了法西斯的統治──實實上墨索里尼甚至在橫死前不久還說過：托斯卡尼尼雖然行為乖張，卻是最偉大的指揮家。試問，若是德國的福特萬格勒（Wilhelm Furtwängler）膽敢對當局採取類似的挑釁性姿態，希特勒會讓他活下去嗎？

2

「新羅馬」（New Rome）的統治者不受任何條約約束。他們都是實用主義者，會按照面臨的每一個威脅而採取必須的相應手段。他們的武器之一是謀殺。例如，社會黨代表馬泰奧蒂（Giacomo Ma-tteotti）在一九二四年被謀殺，便是法西斯政府所唆使（這件事引起軒然大波，但反法西斯派的不團結卻救了墨索里尼的政權）。但法西斯還有一種不用殺人而癱瘓異議分子的手段，稱為「圈禁」（confino），也就是把他們流放到遙遠的南方地區軟禁。遭此命運的前後大約有一萬五千人，最著名受害人之一是萊維（Carlo Levi），他本來是醫生，但敵不過內心的召喚而當了畫家和作家。法西斯夢

魘結束後，他寫了一本書，叫《基督停留在埃博利》（*Christ Stopped at Eboli, 1945*，書名意指基督只肯去到埃博利，不肯再走到作者被圍禁的荒村），記述他偏僻南方農村盧卡尼亞〔Lucania〕的見聞，內容不煽情而深深感人，叫人看到法西斯統治時期大部分義大利人都不知道的幽暗面。其他不想被圈禁的異議分子則逃到國外：政治理論家和小說家西洛內（Ignazio Silone）是在瑞士寫出他的反法西斯主義作品，歷史學家薩爾韋米尼（Gaetano Salvemini）最後落腳在哈佛大學。雖然人數不及納粹德國的難民多，但義大利的難民一樣有功於豐富英美兩國的文化。

在法西斯統治的二十年間，最常被修理的對象當然是政治性著作，但跟納粹的雷屬風行不同的是，義大利新秩序的管理者往往不慌不忙。不過，到了一九二五年，法西斯政府推出了更嚴格的法令，讓報章的言論自由名存實亡，而到了一九二〇年代末期，相對自由派的期刊也大多被迫停刊。

到一九三〇年代初，有現代主義傾向的義大利作曲家發現，政治的緊箍罩已加在他們頭上。

在這種愈來愈讓人焦慮的氣氛中，法西斯仍然沒有限定藝術家的創作主題（起碼在一九三八年通過反猶太人法令以前是如此）。所以，有些現代主義的表兄弟（如馬里內蒂）仍然願意支持墨索里尼。不過，法西斯政府對現代主義基本上是不感興趣的，而這一點，從它徵召一些古典藝術作品（主要是義大利文藝復興時期的作品）為其外交政策服務即可見一二：它常把這些作品送到西方各國的首都展覽，以遂其文化帝國主義的野心。然而，隨著義大利愈來愈帝國化（包括一九三五年入侵阿比西尼亞〔Abyssinia〕和後來更坦然地與德國唱和），它對藝術家的箝制也愈收愈緊。儘管如此，法西斯義大利從沒有像納粹德國和蘇維埃俄國那樣，把藝術給完全奴化。它主要是禁止藝術家不可創作什麼而沒有規定他們必須創作什麼。其實，在一次大戰爆發到二次大戰爆發的二十五年間，其他較不動盪的國家一樣未能產生出多少具有永恆價值的藝術作品。英國詩人奧登（W. H. Auden）曾

把這個時期命名為「焦慮的年代」（Age of Anxiety）⋯那是一個充滿怨氣、重新武裝、社會對立和被世界性經濟大蕭條籠罩的時代，這些因素輕輕鬆鬆就可以把一些國家帶向法西斯主義和共產主義。

⁝⁝⁝

我在本書一再強調，一個人的藝術才華和他的政治立場並無必然關係——這一點是連墨索里尼都知道的。然而，納粹卻不是這樣想，非要把現代主義趕盡殺絕才甘心；共產俄國不遑多讓，在它的雷霆手段之下，只有寥寥可數的幸運兒（如巴斯特納克和普羅科菲耶夫）可以倖存下來；而在義大利，所謂「義大利現代主義」則流為口號，證明現代主義的誕生與存活有賴文化政治建構提供適當的社會條件。反現代的現代主義者總是投入於最我行我素的創作，而極權主義者則致力於把高級和低級文化納入其股掌，就此而言，兩者當然是南轅北轍的，但他們卻有一個共通處：以各自的方式證明了現代主義需要很大的空間才能呼吸。

註釋

① 羅西特（Frank R. Rossiter）在他為艾伍士寫的傳記裡指出：「我們沒理由認為他是經過一番考慮才決定從商。」x

② 完全有理由猜測，艾伍士之所以對美國音樂家男子氣概的闕如念茲在茲，是跟他對自己的男子氣概懷有疑慮有關。在斯沃福德（Jan Swafford）為艾伍士所寫那部紮實的傳記裡，他猜測艾伍士因為糖尿病的關係變得性無能。xxviii

③ 艾伍士有一次把他對同性戀的狂熱反感落實在生活裡。一九三六年，大力推許艾伍士的作曲家考埃爾（Henry Cowell）因為雞姦罪被起訴和判刑。有一個朋友認為應該讓艾伍士知道這事，請艾伍士夫人在適當時機告訴丈夫。但艾伍士反應激烈，以致考埃爾在坐牢的四年間，艾伍士完全不肯與他連絡。要直到考埃爾出了獄和結了婚，才肯原諒他。

④ 在一九三○年代晚期和一九四○年代早期，哈姆生都讓自己為納粹出了力，為納粹的反猶太主義鳴鑼擊鼓。一九四二年，在一篇只流傳德國境

內的惡毒文章中，他指稱小羅斯福是一個「收猶太人錢的猶太人」，是美國為上帝和猶太權勢所發起的戰爭中的主導角色。」

譯註

❶「冠結」為水手用三股繩索結成之繩結，比喻三位一體。（詩歌譯文與本註釋皆取自杜若洲譯《荒原・四首四重奏》（志文出版社）。

❷「怪誕諸神」是指自由主義、民主主義和世俗主義等現代社會的基本價值觀。

❸ 英語的 quisling 一詞指「賣國賊」。

❹ 事實上希特勒的頭髮一點不金黃，戈林的體態也一點不修長。

❺ 這是諧仿西方愛情故事的典型情節：男孩愛上女孩；男孩失去女孩；男孩與女孩破鏡重圓。

❻ 到底是誰縱的火一直都有爭議。有一個主張是，火是納粹自己放的，為的是摧毀德國的憲法，但此說法受到了近期學術研究的強烈質疑。現在幾乎可以肯定，荷蘭的共產主義者呂伯（Marius van der Lubbe）是唯一的縱火者。但不管是誰放的火，納粹都充分利用這事件來排除異己。

❼ 傑出的德國現代史學家特納（Henry A. Turner）指出過：「納粹想向過去尋找典範，但目光卻沒有望向歷史，而是望向一個神話化和折衷製成的過去。他們所嚮往的是逃離現代世界。」xxxv

❽ 托斯卡尼尼當然不是現代主義者，但他倔強地堅持藝術家的自主性卻是跟現代主義者不謀而合。他的故事充分反映出義大利極權主義與德國極權主義的分野。

❺ 一八九八年十二月二十四日，他在寫給偉大丹麥文評家布蘭代斯（Georg Brandes）的一封早期書信中說過：「真是有夠怪的，當作家的人就是需要跟一切都合不來。」xxvi

死後生命？

Life After Death?

第二次世界大戰後，前衛藝術家以他們的小說、繪畫和建築向世界證明，現代主義挺過了極權主義、迫害和戰爭的磨難。他們是受盡打擊，卻仍然精力旺盛。①然而，現代主義的顛覆性原則卻繼續受到死亡威脅，情形自一九六〇年開始嚴峻。這些威脅有些是新的，有些是舊的，其中之一是高級文化領域出現了不可壓抑的平民化現象（這個課題我們會在接下來的篇幅處理）。本終章的標題是「死後生命？」對現代主義的長期存續提出了疑問，也清楚暗示現代主義業已死亡。

戰後年代雖然仍然有一些大師健在，而他們也努力要在原創性的競技場再獻新猷，然而，時代的腳步卻似乎已邁向他處。再怎麼說，現代主義的鐵衛不是老去便是已經謝世。馬蒂斯逝於一九五四年，畢卡索固然會活到一九七九年，但他的最後熱忱是以現代主義筆法重新詮釋一些經典畫作（如德拉克洛瓦的《阿爾及爾婦女》、委拉斯蓋茲的《侍女》和馬奈的《草地上的午餐》），這努力雖然獲得一些喝采，卻不足以開創一個新方向。曾經影響一個世代文學面貌的艾略特逝於一九六五年，史蒂文斯（Wallace Stevens）則比他早十年撒手人寰，兩人都沒留下夠資格的繼承人。建築領域的國際風格固然長壽（也因此飽受批評），但這只是因為沒有夠分量的新理論向它挑戰的緣故。戲劇界是還有幾個潛力十足的劇作家（特別是貝克特、尤涅斯科和品特），但他們都是特例，不足以構成現代主義的救生筏。

一、洗淨汙垢

1

對藝術家來說，一九四五年所加諸他們的任務比他們父輩在一九一八年之後所需要面對的還要艱鉅。這兩個日期當然都標誌著一場世界大戰的結束，而德國在這兩場大戰都打了敗仗，並受到了懲罰。在第一次大戰後，高級文化少有驚人創新，而第二次大戰雖然對歐洲國家的版圖並無大改變，但戰後應該關心高級文化的人，卻必須面對沉重的道德責任，並對不能平復的罪行加以解釋、補贖或規避。德國哲學家和法蘭克福學派健將阿多諾（Theodor Adorno）在一九四九年說過一句名言，指出「自奧斯威辛（Auschwitz）集中營之後」，寫詩將會變成一種「野蠻行為」。雖然同意阿多諾這個黯淡的結論的人並不多，但他的話還是引出了一個根本問題：一個被認為是「詩人和思想家的國度」怎麼會幹出集體謀殺的勾當？

因此，在一九四五年，德國的作家與藝術家顯然是歷史包袱最沉重的一群。這不無咎由自取的味道：在納粹掌權的時代，有太多文化人跟當局沆瀣一氣了。有不知凡幾的大學教授、學會會員、美術館長、出版社社長、劇院院長和管絃樂團團長曾參與把猶太人和政治異類清洗出大學、報界、藝術界的行動。所以，相對之下，一些一貫徹始終的德國現代主義者（如畫家貝克曼和建築家葛羅培亞斯）反而是幸運的：因為希特勒沒有給他們繁榮的餘地，他們反而不用背負罪惡感。

2

同樣幸運的還有這國家大約五十萬的猶太人。他們都有理由相信自己是正宗的德國人，到頭來卻發現因為汙名化讓他們決定離開他們不知感激的祖國。有些不是猶太人的德國人一樣受到生命威脅：以敢言的反納粹劇作家楚克邁爾（Carl Zuckmayer）為例，他的戲劇從一九三三年起便成為禁忌，讓他最後不得不出亡美國。然而，論分量，這些流亡者還是及不上那些願意留下來同流合汙的文化名人，例如，女高音施瓦茨科普夫（Elisabeth Schwarzkopf）、詩人貝恩或是哲學家海德格這些大名鼎鼎的文化明星本來都輕易可以在國外謀得顯赫職位，卻寧願留下來為納粹效力（海德格的例子是論者必舉的例子，以致已變得陳腐）。

看到有那麼多文化名人出賣靈魂，難免會讓一些流亡者怒不可遏。湯瑪斯・曼就是其中之一。他在希特勒上台後便離開德國，戰後定居瑞士（這種選擇既是對自己祖國的嚴厲批判，也是對他前一個落腳地美國的嚴厲批判），一九四五年十月在南德報紙《奧格斯堡報》（Augsburger Anzeiger）發表了一篇嚴厲的聲明：「我也許是迷信，但在我眼中，凡是一九三三至四五年間出版於德國的東西

都是毫無價值的。它們全都沾有血和無恥的味道，應該全數搗成紙漿了。」i 這種話當然是太一竿子打翻一艘船了，因為在納粹統治期間，仍然有少數的男女英雄繼續堅持自己的藝術原則或不離棄他們的猶太友人。但湯瑪斯·曼卻說出了一個德國作家在一九四五年得到面對的困境：他們的語言已經徹底受到納粹觀念和語彙的汙染，所以，要讓這語言重新可用，必須徹底加以潔淨一番。所以，湯瑪斯·曼的聲明是一個肅穆警告，是要提醒人們，德國想要回復到前納粹時期的文化高度有多麼困難。

這任務雖然困難，但又是年輕的德國作家所非做不可的。所以，從德國被解放一開始，這些作家就不理會阿多諾說過什麼，繼續寫詩和寫小說，與此同時又充分意識到他們使用的是一種染了毒的工具。老一輩的德國作家並沒有什麼可以交給他們的後繼者的：即便是克斯特納（Erich Kaestner）這樣的反納粹作家（他是個多產小說家和世界知名的童書作者）都引不起多少共鳴。在年輕一代的作家看來，不管這些老作家對納粹採取多不合作的態度，但他們選擇留在納粹德國的決定都是不可取的，不足為法。所以，後納粹時代作家在尋覓靈感來源時，目光很自然會轉向別的地方：轉向那些作品曾被納粹查禁的德國和外國作家。

因此，德國的小說家和詩人會趨向現代主義，與其說是被現代主義本身吸引，不如說是時勢使然。在向盟軍無條件投降的兩年後，一批不時聚會討論文學議題的作家組成了一個文藝社團，稱為「四七社」（Gruppe 47）。它每年都會舉行年會還頒發獎項，追求的是一種嶄新和純淨的文學。在眾人的努力下，「四七社」維持了二十年的光景。定期參加聚會的知名書評家萊斯─拉尼奇（Marcel Reich-Ranicki）在自傳中指出：「這團體既沒有規章也沒有領導人。它不是協會、不是讀書會，也不是一個學會。它甚至沒有成員名單。」ii 對一個無比講究條理的國家來說，這個非組織性的組織肯

定是一種最「非德意志」的東西，不過，經歷過納粹的夢魘後，這種鬆散性正是德國最需要的。一九五九年，「四七社」一夕之間引起了國際的注目，原因是它的一個成員葛拉斯（Günter Grass）寫出了一部無與倫比的小說：《錫鼓》（Die Blechtrommel）。

《錫鼓》的出版肯定是繼福樓拜《包法利夫人》之後最轟動的小說家亮相儀式。其作者尚年輕（三十二歲）而沒有多少知名度。生於但澤（Danzig），葛拉斯的父母分別是德國人和波蘭人，學的是藝術，在巴黎待過一段時間，寫過好些超現實主義詩歌和一些頗為古怪的劇作。它們見證出，想要復興一種配稱為「文明」的寫作，關鍵之一是向顛覆性的美學原則效忠，換言之是把現代主義付諸實行。但《錫鼓》仍然讓讀者大感意外，甚至讓作者自己意外。那是一部豐厚的作品，交錯著無比寫實的報導和一些後來會被稱為「魔幻寫實主義」的情節。露骨的性愛描寫顯示出作者把所謂「文學的尊嚴」視如無物，另一方面，其語言又無比豐富和多姿多采，讓整部作品提高到最老練的文學水平。

《錫鼓》的敘事者和主角是一個年近三十歲的駝背侏儒，名叫馬策拉特（Oskar Matzerath）。他會是這種身材，是因為自三歲起就拒絕長高。他以冷眼旁觀的態度觀察納粹的所作所為，唯一關心的只是自己的死活。幾乎是個無法抑制衝動的人，他導致了好些死亡事件，但每次總能成功逃脫責任。正如文評家德梅斯（Peter Demetz）指出的：「帶著一種自然而然的勃勃生氣和一種豐富得不可思議的語言，葛拉斯嘲笑了小說已死和德語語式無比貧瘠這兩個陳說。」iii

但葛拉斯還嘲笑了別的事⋯⋯嘲笑了「續集一定不如正集」這個被世人奉為圭臬的道理。他為《錫鼓》寫了兩部續集，一是《貓與鼠》（Cat and Mouse, 1961），一是《狗年月》（Dog Years, 1963），合稱「但澤三部曲」。兩部續集都像《錫鼓》一樣健談和富想像力，一樣充滿情慾情節和魔幻情節，

也幾乎像《錫鼓》一樣暢銷成功。但三部曲的頭一部無疑仍是葛拉斯的劃時代傑作：這部分是因為它是首出的，部分是因為它的活力和萬鈞劇力是沒有人（包括葛拉斯自己）能夠超越的。《錫鼓》是一部穿上了現代主義衣服的十七世紀「流浪漢小說」（schelmenroman）。

∵∵∵

當然，單憑一本小說或一個小說家是不可能淨化被野蠻政權荼毒十幾年的德國文化的。在一九五〇年代和大部分的一九六〇年代，戰敗的德國對自己的過去都是採取一種逃避政策。「你在大戰時期做了什麼，爸爸？」這個讓人尷尬的問題儼然成了一句諺語，而這特別是因為被詢問的人很少會對兒子或女兒說實話。困擾德國的另一個問題是這國家在一九五〇年代分裂為東、西兩部分（直至一九九〇年才重新統一），而因為受不了「社會主義寫實主義」的桎梏，愈來愈多的東德作家投奔西德，讓自己從社會主義化的「天堂」掉入高度資本主義化的國度，面對禍福難料的前景。

《錫鼓》就是在這種陰翳沉重的氛圍中爆炸開來的。不過葛拉斯當然是不孤單的。他有些知名同伴，其中一位是克彭（Wolfgang Koeppen），只可惜這位小說家的知名度在英美兩國不如應有的高。他在一九五〇年代發表了三部小說，用極度揶揄的筆法批判了戰後德國的繁榮富庶。在他看來，他迅速復元的祖國膚淺又物質主義，拚命想壓抑納粹時期的恐怖回憶。他在每一部小說裡都使用了現代主義的風格和技巧。《草中的鴿子》（Pigeons in the Grass, 1951）是講述發生在一天之內的事，主要角色都是些只知尋歡做樂的人物。《溫室》（The Hothouse, 1953）描寫德國政客讓人不敢恭維的嘴臉，主角因為不能接受前納粹分子在波昂政府的得勢而自殺，他的心路歷程在大量的內心獨白中被盡情披露。在《死於羅馬》（Death in Rome, 1954）中，克彭使用同一種手法去揭露納粹父親和反納粹兒子兩代之間不可縫合的衝突。克彭對戰後德國的失望和憤怒在小說家之間是個異數，一如葛拉斯

會參與社會民主黨的政治活動是個異數。一般來說，德國的前衛小說作家都是不碰政治的，但葛拉斯卻打破這種慣例——如他打破了許多其他德國人的成規。

有少數的德國前衛畫家要比他們的作家同儕更願意正視自己國家可恥的歷史。他們的畫作以一種急迫無比的心情直接或間接地回憶納粹的年代。他們之中最有名的幾位都是心中有不平之氣的畫家，而且都是從東柏林遷居到西柏林的「移民」。第一位是巴塞利茨（Georg Bsaelitz），他在一九五七年十九歲時搬到西柏林，四年後，三十二歲的里克特（Gerhard Richter）尾隨其腳步。這些藝術家到對付的是兩個敵人：一是被他們高興地甩在後頭的「社會主義寫實主義」，一是西德畫家大量生產那種模仿意味濃厚的抽象畫。作為一種抗議，巴塞利茨和同儕堅持畫具象畫，卻不理會比例和不使用細緻的筆觸，讓這些作品顯得像是出自缺乏才華的業餘畫家之手。巴塞利茨的《落空的長夜》（Grosse Nacht im Eimer, 1962-63）畫一個面目扭曲的裸者握住一根大陰莖，臉上和身上都布滿顏料汙斑。雖然一再否認自己有挑釁企圖（「我絕無意於挑釁。我的目的是跟塔希主義〔tachisme〕和抽象畫保持距離。」iv），但這幅無視優雅品味的作品在在顯示出，他有多不在乎布爾喬亞和德國父祖輩的目光。

3

法國人當然是戰爭的勝利者，然而，他們就像德國人一樣，有著問心有愧的回憶，頂多是沒那麼強烈尖銳罷了。要不理會法國文學人的抗議而把法西斯小說家暨文評家巴希拉齊（Robert Brasillach）以叛國罪處決並不難，要自以為義地百般羞辱（包括剃光頭）那些曾與德軍官兵上床的婦女也並不

難，不管她們此舉是為了錢、一雙絲襪還是出於寂寞。這一類狂暴的整肅行動遍見於全國各地。當

然，法國也是在同一時期（一九四四年八月）把投票權授予婦女，但法國人對「通敵」婦女的虐待

就儼如是對現代主義者（史特林堡和哈姆生之流除外）所鼓吹的婦女解放一個盡情報復。

要指認賣國文人和「無恥」女人不難，曾經跟德國佔領軍和維琪政府效力的小商人卻不容易指

認得多，因為這種人太普遍了，而且他們懂得在盟軍向巴黎逼近時重新恢復愛國熱情。小說家杜圖

爾（Jean Dutourd）在小說《奶油頌》（Au Bon Beurre, 1952）裡就曾經對這些投機取巧的人大大諷刺了

一番。這些善觀風向的人知道什麼時候應該高喊：「戴高樂萬歲！」自一九四〇年六月起，戴高樂

將軍便在倫敦為「自由法國」發聲，是反維琪力量最不懈的發言人。然後，從一九四四年八月到一

九七〇年過世為止（除卻一段顯著的例外時期），這位高個子、不苟言笑、儼如君王的將軍都被國

人視為神人。

很多戴高樂的新擁護者都對自己的麻木不仁、奴性和仇外心態隱隱懷有罪惡感，而這種良心的

自責讓法國有需要出現一個代表良心的人物。所以，引申伏爾泰的話來說，即使沙特（Jean-Paul Sar-

tre）不曾存在，也必須把他給創造出來。❶

評論沙特的人為數甚多，而在這些人之間，有一個問題從一開始便受到熱烈爭論：他到底算是

個跟文學玩票的哲學家還是個跟哲學玩票的文學人？在沙特自己看來，這是個假問題，因為哲學家

和文學家都只是他深思知識分子身分的兩個面向。當他從事哲學思考時，他會在論文裡舞文弄墨，

而當他寫戲劇或小說時，又會以存在主義的原則貫串在劇情裡。不管對小說還是哲學來說，這種態

度都是一種徹底現代的態度。雄健有力而不落窠臼，存在主義的原創性和主體取向都讓人感到悸動。

它把一個世紀之前的丹麥神學家齊克果奉為鼻祖，而這種供奉所反映的並非是它的師承豐富而是稀

少。然而，有許多年時間，這套哲學因為對一些永恆問題提出一些新穎解答，因為鼓吹人要靠勇氣生活，所以在國際間頗為風行。沙特作品的兩個面向（文學和哲學）都是現代主義可以借用的。如果他們有需要一套哲學的話（他們很少有這種需要），那存在主義就會是極有競爭力的候選人。

沙特何以會把人類動物（human animal）放在他思考的中心受到頗多討論。在一九四六年一篇受到無限引用的演講中，他力主存在主義就是一種「人本主義」（humanism）。這個模糊的用語招來了極分歧的解釋，但大部分讀者都認為作者意在強調，哲學最基本的關懷應該是「人」而不是各種抽象的形上學範疇。沙特固然也在戲劇《無路可出》（Huis clos, 1944）中藉一個角色之口說過一句名言：「他人即地獄」（Hell is other people）。但那並不是沙特思想的典型：他不是個恨世者（misan-thrope），會恨的頂多只是布爾喬亞。

他又認定，自由是人的蒼涼宿命。人之所以是自由，乃因為一個人的命運只能靠自己塑造；這自由之所以是一種蒼涼宿命，乃因隨自由而來的是一些最沉重的責任。讓這些責任更形沉重的一個原因是上帝不存在，讓人無法從上帝得到指引。雖然一些神學家從沙特的思想發展出一種基督教存在主義，但沙特的信仰核心乃是無神論。在他看來，人是被丟擲到這個世界來，必須自己找尋出路。神的不存在凸顯出生命的荒謬性和無意義性。情形就好比一個人在父親死後雖可卸下伊底帕斯情結，但這種新的自由也讓他扛上新的擔子。簡言之，存在主義是一種對人要求最苛的哲學。

在一九四〇年，法國因為戰敗和被敵人佔領，存在主義者的責任很自然地轉化為一種政治追求，而沙特也證明出自己是自由思想家同道一個榜樣：他從軍，被俘虜，一九四一年逃脫後參加了反抗運動，期間繼續從事哲學思考。作為一個凌厲的辯論家，他把自己的思想寫成小冊子、文章、小說和戲劇。正如第一次世界大戰曾經把建築師葛羅培亞斯推向了左翼政治立場，沙特後來指出，他的

政治意識是被第二次世界大戰所喚醒，讓他的倫理學觀點有了一個實踐方向。

然而，到了一九五〇年代，沙特的政治熱忱把他推向了一些充滿爭議的立場。首先是他對法國殖民地阿爾及利亞追求獨立的支持。這場衝突持續八年，交戰雙方都兇殘無比，最後以阿爾及利亞在一九六二年獲勝而結束。這戰爭讓沙特採取了激烈的反政府立場，理由之一是法國政府容許軍隊對敵人用刑。

與這場「法阿戰爭」在沙特內心引起的複雜情緒相比，他對蘇聯的感情要簡單得多。既然是個固執己見的前衛評論家，他很自然會一貫站在左翼的位置，而這讓他不能不對蘇聯的國內和外交政策有所評論。在其他政黨都明顯失敗後，法國共產黨議員候選人的名字在許多法國選民看來乃是最佳選擇，而沙特也加入他們一邊。有六年時間，他任由自己對布爾喬亞的痛很凌駕自己的理智觀察，把法國的現實狀況貶得一文不值，又把蘇聯捧上了天。他深信，美國正在邁向法西斯主義（當時的美國正受到參議員麥卡錫〔Joseph MacCarthy〕領導的「反共產」十字軍肆虐），反觀蘇聯雖然有各種昭著缺點（這些缺點一度是沙特盡情批判的），仍然是世界和平的維護者。他對蘇聯的迷戀隨著一九五六年十月蘇聯部隊鎮壓匈牙利的民眾革命而瓦解，對這事件，沙特毫無保留地斥之為「蘇維埃侵略」。

4

對沙特來說幸運的是，世人更關注的是他的小說與戲劇而不是他反覆的政治立場。這些小說和戲劇也直接和間接地催生出兩種強有力的文學實驗：荒謬劇（the Theatre of the Absurd）和新小說（Nou-

veau Roman)。荒謬劇中的角色並不討論觀念,他們就是觀念的化身。在荒謬劇作家尤涅斯科(Eugène Ionesco)的作品《犀牛》(Rhinocéros)裡,一個公務員眼看著周遭的人因為感染了「盲從」的狂熱,一一變成了犀牛;貝克特(Samuel Backett)的荒謬劇《等待果陀》(Waiting for Godot)則全無劇情,只有兩個角色枯坐在一棵光禿禿的樹下,等待誰的到來(他們等待的看來是上帝)。簡言之,荒謬劇作家的共通之處便是藐視每一條年深日久、德隆望尊的劇場成規。

最大名鼎鼎的荒謬劇作家(其他荒謬劇作家都奉他為師)是貝克特。這位愛爾蘭人除了是劇作家,也是大小說家,一輩子許多時間都在法國渡過。寫成於一九四八年的《等待果陀》是他最知名和上演最多的戲劇,其劇情荒誕詭譎而內涵深沉,語言機智逗趣。貝克特要傳達的信息是(這思想得自叔本華和他自己的人生體驗要多於得自沙特)︰人生從出生之日起便是一場災難,孤獨是人類的宿命,救贖邈不可期,自我認識(self-knowledge)亦邈不可期。在一段常被引用的話語裡,貝克特指出,人不管做些什麼都是註定失敗,唯一辦法是一敗再敗,以期下一次的失敗較不慘痛。

這是一種讓人難以理解的主張。一九六五年,劇評家阿特金森(Brooks Atkinson)看過《等待果陀》的首演後,在《紐約時報》向讀者求饒說:「別指望本專欄解釋得了這齣劇。」儘管如此,他還是認為「這齣被包裹在迷霧裡的謎樣戲劇」包含著一種奇怪的力量,讓人隱隱感受到「關於人類無望命運的一些憂鬱真理。」雖然阿特金森強調他的解讀並不完整,但這個解讀卻近乎是大部分讀過或看過他劇作的人會有的印象。

其中一個拒絕解釋《等待果陀》的人是貝克特自己。被他的導演朋友許奈德(Alan Schneider)問及這部沒有劇情的戲劇有何深義時,貝克特回答說:「如果我知道,早在戲中說了出來。」v 他這樣回答不是要逗弄或折磨詢問者,而只是說出一個(在他看來)簡單的真理︰這世界是沒有答案的,

就連生與死這些最基本的問題都是無法解答的。但清楚的是，貝克特的基本人生態度可以透過改寫笛卡兒的一句名言來表述：我苦故我在。

💧💧💧

《無名者》（The Unnamable）是貝克特寫成於一九五一至五三年的小說三部曲的第三部。這小說有一個知名結尾，它同時道出了人的無知無奈和人有堅持下去的責任：「我不知道。我永遠不會知道。你也不知道，你必須堅持下去，我無法堅持下去。我會堅持下去。」簡單而矛盾，這番話縮影著最貫徹的現代主義哲思。這種思路早已在三部曲的前兩部──《馬洛伊》（Molloy）和《馬洛納死去》（Malone Dies）──鋪好地基。這三部小說都是第一人稱小說，由大段大段的獨白構成，主題跳躍不定，時序顛三倒四。在《馬洛伊》的一開始，主角馬洛伊拚命尋找母親，卻發現母親早在房間之中；《馬洛納死去》的主角拚命要找到真我，到頭來認識到真我總會躲著。《無名者》是這一類追尋的極致，其結論則是：追尋與停止追尋都是一樣荒謬。

在對貝克特的許多誠摯讚美中，最常被引用的一個讚美出自英國荒謬劇作家的佼佼者品特（Harold Pinter）：「他走出愈遠，我愈受用。我不要什麼哲學、教條、出路、真理、答案。他是最有勇氣的作家，總是無怨無悔地不斷向前走。他愈是拿狗屎給我聞我愈是感激他。」這是個讓人掩鼻的讚美，可品特又補充一句：「他的作品很美。」vi 看來，諾貝爾獎評審委員會在一九六九年把文學獎頒給貝克特，正是因為分享著同一個觀感：他的作品很美。品特是貝克特最知名的學生，他對中產階級思考模式的撻伐比老師更為激烈，而他會在二〇〇五年步貝克特之後獲得諾貝爾文學獎，可謂實至名歸。

其他荒謬劇作家全都受到貝克特的深深影響，但他們的劇作不如貝克特嚴峻。如果貝克特認為

有必要把背景設在荒蕪一片的石南地，那品特會認為一個陳設俱全的起居室已夠嚇人。貝克特把人生本身視為敵人，他的追隨者則把政治或社會制度視為箭靶。品特本來是個詩人和演員，後來成了多產的劇作家，發展出一種他專屬的舞台對白（論者稱之為「品特式」對白），用角色間本來普通的談話揭露出兩人的恨大仇深。他的暴力雖然只是語言暴力，但暴力性並不因此降低。

5

在尤涅斯科那些怪里怪氣又常常一片歡鬧的荒謬劇裡，現代主義戲劇回到了它在十九世紀的繫念，讓前衛分子對傳統階層的怒氣首尾接了起來。尤涅斯科總是一成不變地把槍口對準「布爾喬亞」，兇猛程度不亞於福樓拜或波特萊爾。就像他的前驅把每一種因習守舊和庸俗品味都說成是「布爾喬亞調調」，尤涅斯科選擇的角色全都是無比講究條理、動輒自欺欺人和對創新畏如鬼魅的中產階級。在一九六〇年，已經卓然成家的尤涅斯科形容自己十年所做的事乃是「跟布爾喬亞精神與政治暴政戰鬥」vii。

早在他的成名作《禿頭歌女》（La Cantatrice chauve, 1950）裡，尤涅斯科已經把「放諸四海皆準的小布爾喬亞」界定為「平庸、盲從的化身，哪裡有這些特徵，哪裡便有這些人。」透過把一些借自英語讀本的語句放入劇中人的嘴裡，他顯示出這些人早已「忘記了感情為何物」，早已「忘記了何謂存在」viii。尤涅斯科曾經學過英語，又宣稱他會成為荒謬劇作家，正是拜讀了一本英語讀本所賜：

我開始工作了。我小心翼翼把初級讀本裡的每一句句子抄下來，以便熟記它們。重讀它們

的時候，我學到的不是英語而是一些嚇人一跳的真理。有一些是我本來就知道的，例如「一星期有七天」；有一些則是我本來知道，卻沒有好好想過或已經忘記的，例如「地板在下面、天花板在上面」。突然間，我覺得它們痲痺人心的能力就跟它們的真理性一樣無可辯駁。ix

尤涅斯科要講述的是兩件事：陳言的氾濫成災和生命貧乏的可怕，而這兩者在他的劇作裡重合在一起。在他看來，忠實的語言可以傳達感情，不忠實的語言則會帶來感情的萎縮，讓生命受到矮化或否定。因此，變奏不只是可能的，還是必須的。到了一九五〇年代中葉，尤涅斯科已經創造出許多讓人不寒而慄和幽默風趣的變奏，也贏得了一支國際隊伍的追隨。

$ $ $

荒謬劇作家在進行現代主義實驗的時候並不孤單，因為在巴黎，有一群作家同樣埋首於進行小說實驗，寫著所謂的「新小說」。其成員包括了薩羅特（Nathalie Sarraute）、西蒙（Claude Simon）、潘熱（Robert Pinget）、霍格里耶（Alain Robbe-Grillet）和比托爾（Michel Butor）等。雖然他們的技巧部分學自沙特《自由之路》（Les Chemins de la liberté）三部曲的頭兩部，即《理性時代》（L'Age de raison, 1945）和《延緩》（Le Surcis, 1945），但他們並不是只會盲從的學生。這些小說家最從沙特受益的是他勇於創新文學技巧的精神。因為「新小說」沒有多少情節可言，它們的作者遂能更仔細考察小說角色的心靈流動。

崛起於一九五〇年代，「新小說」作家都是高度自覺的小說革命分子，以一種吸引沙特也為沙特分享的殷切心情投入這場革命。他們都是知識分子而不是娛樂家。因為不重視情節和厭惡解釋人

物動機的傳統手法，他們也不是十九世紀寫實主義者的繼承者。相反地，雖然沒有自稱為現代主義者，他們都是最貨真價實的現代主義者，各走在一條自己獨闢的蹊徑上。所以，他們構成的群體乃是一個高度個人主義的群體。

薩羅特在新小說家第一部理論反思之作《猜疑的時代》（L'Ere du soupçon, 1956）中力主，小說家的任務在於構造可信的角色，而要做到這一點，他便必須捕捉住角色每一個細微的動作（微笑、手勢、聳肩等）；另一方面，薩羅特又主張，即便小說家描繪得再細緻入微，一個可信的角色都必然會抗拒詮釋。薩羅特飽讀外國文學，所以，我們有理由相信，她的這個寫作綱領說不定是改寫自哈姆生的主張。不過，新小說家不樂於被別人當成是誰（杜思妥也夫斯基除外）的追隨者，正因此，薩羅特甚至批評普魯斯特略顯膚淺，又引用吳爾芙自己的話指責這位女作家的心理學略幼稚。x

但從效果上來說，新小說家不過是重演上一代現代主義者對小說的批判。他們相當於一個小浪，回應著現代主義祖輩對傳統主義小說家的批判。同樣的事，史特林堡在一八八〇年代便做過，而吳爾芙在他之後的四十年也做過（她對貝內特細緻但不盡公允的批評便是一個例子）。但在戰後年代的新小說家看來，他們上一代最不落窠臼的小說家仍無法充分捕捉住筆下角色心靈的幽微活動。這一類斷言反映出新小說家很具獨立心靈，卻沒反映出他們很具文學眼力。

˙˙˙

出生於一九〇二年，薩羅特是新小說家中最年長的一位。在她漫長的小說家、劇作家和隨筆家生涯中，她基本的興趣是放在她所謂的「向性」（tropisms）。「向性」原是生物學名詞，指植物遇到強光時會向光彎轉的特性，薩羅特則以之表示稍縱即逝的情緒波動，又認為作家的最高責任是捕捉這一類情緒波動。她最有趣也最讓人發瘋的一部小說大概是《黃金果》（Les Fruits d'or, 1963），這

書由一小節一小節構成，但每小節都沒有編號也沒有標題。讀者最終會發現，這小說的主角不是一個人，而是一部平庸的小說，其書名乃是（當然！）《黃金果》。

這種「以書作為主角」的手法讓薩羅特有大量自由遊戲的空間。《黃金果》由一些談話構成，這些談話斷斷續續、不完整，有時還蓄意顯得庸俗。書一個聲音表示他覺得這小說「有趣……我笑了」（刪節號為原文所有，下同）。「有些片段……例如描寫他趕不上火車的時候……或哪個角色尋找丟失的雨傘……是道地的夏洛式幽默。」（「夏洛」指「卓別林」）「它有一種風格……有一股力道……比夏洛的影片強。」 xi 對於新小說的追求，薩羅特這樣指出：「它是要喚起一種樣和有益的情緒波動盪，讓它可以像一下閃電一樣照亮整個物體的全部細節，照亮它的所有可能複雜性甚至照亮它的（有的話）深淵。不管怎樣，這方法都沒有什麼好損失的，反而會得著一切。」 xii 這是個勇敢的姿態，但它所鼓勵的毫不妥協卻苦了讀者。我說過沙特的存在主義是一種對人要求最苛的哲學：法國新小說家對讀者的要求嚴苛不遑多讓。

〈…〈…〈…

所以，新小說家與古典現代主義者念茲在茲的是同一回事：對抗當代小說的瑕疵，把任何傳統小說成規（如講究事件的邏輯次序）的痕跡從小說中除去。製造懸念和描寫角色的性格發展在這些小說家看來都既膚淺又要不得。換言之，新小說家把了解角色的艱鉅任務加諸讀者卻又不提供他們一般的幫助。例如，在西蒙的小說《歷史》（*Histoire*, 1967）裡，有一個段落的每句句子都從中間中斷，而後半句話又一律跟前半句話搭不在一塊。這就不奇怪，新小說家在美國大學的法文系要比在巴黎的書店找到更忠實的讀者，甚至更多的讀者。如果得知美國學界用多大勁頭去分析新小說家所設定的謎題，大部分法國讀者一定驚訝不已。

作品最暢銷的一位是霍格里耶，但他的知名度很大一部分是靠小說之外的源頭：電影。一九六

一年，導演雷奈（Alain Resnier）把他的小說《去年在馬倫巴》（L'Annee derniere a Marienbad）拍成電影

（劇本由霍格里耶親自按小說改編），在威尼斯影展獲得大獎。在親自把小說改編為劇本時，霍格

里耶謹守自己的不落俗套原則，讓「劇情」保持恍兮惚兮，大部分的人物對話也跟自然語言大相逕

庭。說來諷刺，故事的架構是最傳統的電影架構：一段三角關係。話說一個叫X的男人（我們不知

道他是何許人）一年前在馬倫巴認識了一個叫A的女人，兩人墜入愛河，X千方百計想說服A離開

另一個叫M的男人（M是A的情人還是丈夫不得而知）。A下不定決心，要X給她一年時間考慮。電

影就是在一年時間結束那一天開始。電影裡幾乎只有X一個人在說話，他像是得了強迫症似的，不

斷向A回憶兩人一年前同遊過哪些地方。她想抗拒他的勾引，卻又欲拒還迎。觀眾幾乎可以肯定，

等這一天結束，兩人一定會一起離開馬倫巴。

這電影還有很多怪地方：如主角在同一幕裡會穿不同衣服，或樹木沒有影子但靠近它們的人物

卻有影子。整部電影唯一強烈的「劇情」是一場沒頭沒腦的強暴戲（有可能只是出於主角的幻想）。

觀眾離開電影院時八成是一頭霧水，苦思這部電影要傳達什麼信息。事實上，現代主義小說或電影

到底想說些什麼，乃是一個幾十年來都難以回答的問題。新小說家只讓這個問題的困難度急速升高。

然而，他們的存在本身，加上現代主義畫家迪比費（Jean Dubuffet）等人（迪比費是最激烈的反布爾

喬亞藝術家）的間接支撐，起碼有助於強化一個印象：法國人又再次在高級文化的舞台扮演起重要

角色。

二、標新立異的年代

1

現代主義在戰後年代受到的生存威脅不只是傑出人才的短缺。更重要的是它得再次面對一個可以回溯到杜象的哲學質疑（哪怕重提這質疑的人並未引用杜象，甚至不知道有其人②）：什麼叫藝術？更好的問法也許是：什麼不叫藝術？彩色電影、電視、噴射機和其他機器時代新發明的出現，皆加速了高級文化的平民化，讓現代主義的貴族化取向受到更大的挑戰。

現代主義者的人口構成自美國加入這場競爭之後產生了激烈變化。在戰後的新世界裡，美國人開始在世界主義色彩的現代主義扮演起一個積極角色。其中，追求藝術自主性最雄心勃勃的一群是抽象表現主義者（Abstract Expressionist），這個畫派在大西洋兩岸都爭取到追隨者。法國人甚至給它取了兩個不同名字：**塔希主義**（tachisme）和**不定形藝術**（art informel）。自此，藝術世界進入了一個新階段，而最突出的抽象表現主義畫家波洛克（Jackson Pollock）在歐洲的知名程度未幾便不亞於在自己國家。

就像其他集體稱號一樣，「抽象表現主義」一詞掩蓋了其成員的一些顯眼分歧性。但除了德庫寧（Willem de Kooning）是個強烈例外（他的女性系列畫極度扭曲和帶有厭女症的味道，但畫中人都是可辨識的），抽象表現主義者的作品有著一個共同特色，那就是強烈的不具象化。雖然波洛克的評論者總是可以看出他作品裡包含依稀的表象元素，但一般大眾只會覺得那是最抽象的抽象畫。跟印象主義畫作不同的是，波洛克的畫作很容易讓人每看一次都有不同詮釋。

⁙⁙⁙

波洛克在現代主義者萬神殿的席位是穩固的。結合了現代主義的兩大定義性元素（反傳統性與追求主體性），波洛克是最有代表性的現代主義者之一。他主要創作於一九四七年至五○年之間的巨幅「滴畫」（drip painting）讓觀者錯愕、困惑，但也有觀者感覺它們有一種無以名之的美。波洛克強調，自己真正靈感來源是潛意識。不過，雖然他接受過榮格派的精神分析，又曾宣稱榮格派比弗洛依德派更與他氣味相投，但對於他的作品有多少成分來自潛意識，論者卻意見分歧。波洛克深信他自己知道答案。「我的畫不是來自畫架的，」他說，「地板要更加讓我自在。這樣作畫讓我覺得更接近一幅畫，更加是它的一部分，因為這樣我便可以繞著它踱步、從四個方向畫它，以及名副其實地身在畫中。」他又意味深長地補充說：「當我身在畫中的時候，我不會意識到自己在幹什麼。只有過了一段『適應期』以後，我才會知道自己正在幹什麼。」xiv

藝評家格林伯格（Clement Greenberg）——他是當時美國藝評界的佼佼者和抽象表現主義的支持者——認為波洛克要比他最令人生畏的歐洲競爭對手還要高明（格林伯格常常喜歡像比較兩匹賽馬那樣比較畫家的高下）。波洛克在一九四三年三十一歲時便舉行過第一次個展，地點是佩姬·古根漢的「本世紀藝術」畫廊，不過，真正讓他一舉成名的是四年後所發表的「滴畫」，不管是它們的

創作方法還是創作結果都為人們所津津樂道。

從流傳下來的照片，我們可以看到畫家是怎樣一層又一層把這些「滴畫」製作出來。他首先把畫布攤開在畫室地版，再站到畫布上，然後或是直接從顏料罐把顏料傾倒在畫布，或是用一支巨大畫筆隨意揮灑，讓畫布漸次形成奇形怪狀的不規則畫面。《第二號》（Number 2）是他一幅典型作品。此畫作成於一九四九年，是一幅非常大的水平畫，全長超過十五英尺，其畫面極度錯綜複雜而讓人眼花撩亂，由粗細不同彩色線條和黑色線條交織而成，背景則是褐色。從未有過一件現代主義作品曾把主體性表現得如此咄咄逼人。

以這種方式，波洛克讓自己成為自己作品最有優勢的觀察者：他透過創作過程而釐清早已醞釀在腦中的念頭。他這種沉思性繪畫（brooding canvases）對觀畫者構成一個巨大難關。試問，還有什麼手法比繞著畫布走，把顏料滴到畫布上更離經叛道的？儘管如此，波洛克的作品仍然在現代藝術的愛好者之中找到知音──他們雖然困擾，卻也大為動容。

其他不習慣波洛克奇特作畫程序的觀眾則是不知該作何感想。不過，為藝術市場定音的人是格林伯格，而他認定波洛克的作品乍看隨意（只是乍看如此），實則他已從這種隨意中搶奪出一種美學秩序來。」又認為「滴畫」的最大魅力正在於隨意性的含意與感受到的確切美學秩序之間所形成的張力。xv一九二九年起定居在紐約，波洛克盡情探索前衛繪畫的各種可能性，又把它們結合於他大大有名而又頗具爭議的「滴畫」技法。不管得到的評價如何，他的「滴畫」不是在呼籲藝術自由，而是在展現這種種自由。冒險本身都是現代主義反叛性格最極端的表現。他的「滴畫」不是在呼籲藝術自由，而是在展現這

☙ ☙ ☙

抽象表現主義可以是源自對傳統寫實主義的憎惡，可以是借鏡於超現實主義的一些榜樣，但最終來說都是畫家與繪畫藝術的單獨面對面。格林伯格主張，藝術只能告訴我們本已有之的感受，而不管是他還是他所喜愛的畫家，都不認為這種溝通行為是一個理性過程。在擺脫掉精確模仿自然的責任後，空白的畫布在在要求畫家進行自由的美學遊戲：這遊戲只受技法的約束，只聽命於藝術本身的內在要求，所以是一種徹頭徹尾的現代主義遊戲。

這種藝術玩弄所能發展出的風格當然遠超過一種。例如，紐曼（Barnett Newman）就喜歡在他超大幅的油畫裡塗上單一色彩，只讓這色彩被一條窄窄的垂直線打破。格林伯格在美國藝評界的唯一勁敵羅森堡（Harold Rosenberg）曾經指出，紐曼「不只是要刺激觀眾的視網膜，並且在玩一個更大的遊戲：誘使空（emptiness）大聲說出自己的祕密。」xvi 在抽象表現主義畫家之中，分享紐曼這個雄心勃勃又頗為神祕的綱領的，還有馬瑟韋爾（Robert Motherwell），他以謳歌情慾的刺目抽象畫聞名，又畫過《西班牙共和國輓歌》（Elegies to the Spanish Republic）系列以哀悼被法西斯分子推翻的西班牙共和政權。因此，抽象表現主義會反對「視網膜藝術」（retinal art），其精神與杜象一貫：後者花了一輩子的時間去做的，就是消滅那些只會吸引眼睛的藝術。

杜象的影響無處不見。他是藝術的可憐未來最常被引用的先知。早在一九六○年的半個世紀以前，他便宣稱過任何東西都可以被視為藝術品。他那些惡名昭彰的「現成品」和他那幅給《蒙娜麗莎》部分毀容的小畫作在在都預言著藝術沒有未來。

2

但讓這種激進主張以更大勁道在一九六〇年之後捲土重來的，是普普藝術（Pop Art）。普普藝術的出現和凱旋被證明是現代主義歷史的一個決定性時刻，因為它那些當得令今的實踐者所做的事情，歸根究柢乃是要把高級藝術和低級藝術合成為一個單一範疇。不過誠如我們將會看到的，這結合乃是一次沒有帶來多少婚姻幸福的逼婚。普普藝術以膽大包天的方式混淆既有藝術範疇的界線：把通俗藝術當成不落窠臼的藝術，以複製品表現獨創性，又把追求社會認同的創作動機說成是為藝術而藝術。這種做法，在在把任何嘗試界定藝術本質和預測其未來的努力化為多餘。

對普普藝術家來說幸運的是，他們有一些好老師，其中最主要的一位是霍夫曼（Hans Hofmann）。出生於德國，霍夫曼是一位在歐洲受訓練的畫家和備受尊敬的老師。他五十多歲時定居美國，先後在普林斯頓和紐約各創辦了一所藝術學校。他的晚期風格喜歡用一些色彩對比強烈的長方形色塊牽引出張力，表現出他深信藝術的最高泉源是主觀的。他說過：「創造性的表達乃是把內在概念加以精神轉化，使之變為形式。」他又告誡學生，說「模仿客觀真實不是創作，只是玩票，不然只能說是一種知性演出，既科學又貧瘠。」xvii 這些話大可以充當二十世紀現代主義繪畫的格言。

❦ ❦ ❦

就這樣，在一九六〇年前後（當時美國人已經在全球的標新立異大賽中領先了若干年），現代主義被推到了一個危機時期（「危機」這個字已經被人濫用，但用在此處卻非常適切）。把這一點表現得最淋漓盡致的藝術分支莫過於繪畫：各種新畫派以快得讓人眼花撩亂的速度出現且互相抗衡。

格林伯格在一九六九年以五味雜陳的心情作了一番列舉：「現在有集合藝術（Assemblage）、普普藝術、奧普藝術（Op），還有硬邊畫派（Hard Edge）、色場（Color Field）、非矩形畫布派（Shaped Canvas）、新具象派（Neo-Figurative）、惡臭藝術（Funky）、環境藝術（Environmental）、極簡藝術（Minimal）、動態藝術（Kinetic）、光亮主義（Luminous）、電腦派（Computer）、控制論藝術（Cybernetic）、系統派（Systems）、參與派（Participatory）──不勝枚舉。」xviii 必須補充說明的是，所有這些畫派都自稱是現代主義大家庭的一員。

他們其中一些人是徹頭徹尾的極端主義者。二〇〇五年，《紐約時報書評》一位主編格萬（Barry Gewen）為文回顧了藝術界種種匪夷所思的表演，指出藝術正面臨著他所謂的「無所不可難題」（anything-goes problem）。他知道，這個兩難式可以回溯到杜象，然而，他所列舉的那些投彈客卻讓問題愈演愈烈。格萬這篇題為〈藝術現況〉（State of the Art）的文章值得我們大段引用：

一九七五年，伯登（Chris Burden）讓自己釘十架似地釘在一輛金龜車的車頂，以此創作出一件藝術品。十年後，尼奇（Hermann Nitsch）舉行了一趟為期三天的表演，讓參與者為牛羊取出內臟，又讓他們在裝著血、內臟和葡萄的大缸裡用力踐踏。如此，他創作了另一件藝術品。奧爾蒂斯（Rafael Ortiz）剝去一隻雞的頭，用雞屍體敲擊一把吉他。去年（二〇〇四年），在惠特尼美術館的一個回顧展裡，安娜·門迭塔（Ana Mendieta）也給一隻雞剁頭，讓噴出的雞血噴滿她赤裸的全身。誠如一位評論者指出的：「在藝術的世界裡，動物並不安全。」其實藝術家本身又何嘗安全。他們或用刮鬍刀片割自己，或用針扎自己頭皮，或赤裸身體在玻璃碎片上打滾，或把自己掛在肉鉤上表演。一九八九年，弗拉納根（Bob Flan-

agan）把自己的下體釘在一塊木板上。

在這個令人難過和倒胃的列舉中，格萬一度發現自己必須知所節制…「一位叫布魯斯（Günther Brus）的維也納藝術家作過一趟著名（或曰惡名昭彰）的表演，他先是在舞台上大小便，然後一面唱奧地利國歌一面自慰（這表演的其他部分因為不適合在一份老少咸宜的報紙描述，恕我略過不提）。」xix 格萬提到的另一個偽現代主義美學冒險亦頗為知名：「一九六〇年，法國藝術家伊芙·克萊因（Yves Klein）以女人的裸體作畫刷，創作了一系列的『人體測量學』畫作。」從作畫現場拍攝的照片，我們看到女畫家把一個修長漂亮的裸體模特兒拖過泥巴，再用她來作畫。這是把現代主義的自由濫用到荒謬程度。

典型地，許多戰後年代的創新者都會發出宣言。其中一派是極簡主義者，主要是由雕塑家組成，他們宣稱自己致力追求的是沒有摻雜意識形態的藝術本質，喜歡創作一些「三度空間」的作品（如把一些方塊瓷磚鋪在畫廊的地板上或把一塊著色木板斜倚在牆壁上）。與此同時，「激流派」（Flu-xus）則回歸到達達主義者和杜象的玩心，主張業餘的玩票者一樣有資格被稱為藝術家。其發起人馬修納斯（George Maciunas）聲稱，畫家「必須證明，什麼都可以成為藝術品，而藝術創作又是任何人皆可勝任。」xx 五年之後的一九六七年，義大利藝術評家切朗特（Germano Celant）把這一類反美國、反技術、討厭照相術又緬懷舊式技藝的藝術定名為「貧窮藝術」（Arte Povera），並成功把它從義大利輸出。總之，一九六〇年代是一個各種藝術實驗車載斗量的時代，但它們無一具有足夠的美學能量可以持之久遠。

不奇怪地，這個狂熱的時代充盈著所謂的「即興創作」（Happenings）。但稱這一類表演為「即

興」實屬誤導，因為它們全都是有劇本、經過細心彩排和有布景安排的。有些「即興創作」還會有室內管絃樂團伴奏。普普藝術家丹因（Jim Dine）是好此道者之一，在一次早期表演中，他在畫布上快快畫上一輛汽車，然後擦去，再畫一次，如是者重複許多遍。最常舉行這一類表現的地點是那些以前衛自詡的現代美術館。

我不打算詳論其他的流派（裝置藝術或大地藝術等）。雖然它們的調子自信滿滿，也頗受美術館參觀者的歡迎，但它們到底是帶給了參觀者更大解放還是更大挫折，實在讓人說不準。有些文化評論家固然歡迎這種藝術多樣性，將之類比於新教（Protestant）的多元主義，但其他更有眼力的評論家則視此為前衛文化（又特別是現代主義）陷入麻煩的徵兆。抱持懷疑態度的人（包括本書作者在內）不能不納悶，格萬所列舉那些讓人困惑的例子是不是一些死亡警訊。

3

最急促的警訊來自普普藝術，哪怕人們不是一開始就這樣看。它的歡快色彩掩蓋了它的破壞性意涵，而且不只讓外人看不清它的真正底蘊，甚至讓它的參與者看不清它的真正底蘊。它的兩位先驅者約翰斯（Jasper Johns）和勞申伯格（Robert Rauschenberg）顯然都沒意識到，他們和他們最親密盟友的作品會給藝術史帶來多大的影響。兩人在一九五〇年代晚期曾經是密友，共用一個畫室。其中，約翰斯始終是普普藝術家中最細緻的匠人，其優雅的筆觸甚至部分讓格林伯格折服。他繪畫的都是一些最常見的物品（地圖、旗子、鏢靶等），下筆極忠實於原物，讓藝術物品與人工製品分野何在的問題再次讓人縈懷。

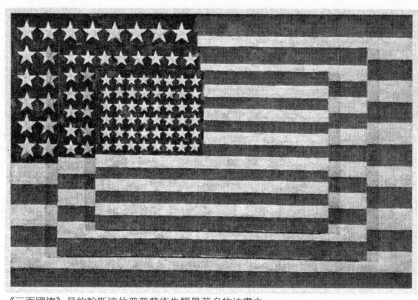

《三面國旗》是約翰斯這位普普藝術先驅最著名的油畫之一。

約翰斯對自己作品的解釋只讓這些作品的意義更撲朔迷離。以他著名的《三面國旗》（*Three Flags*）為例（這畫畫著三面大小不同而重疊著的美國國旗），英國藝評家奧洛威（Lawerance Alloway）告訴我們約翰斯自己是如何「釐清」這作品的意義：「有人說：『那不是國旗，那是一幅畫。』但約翰斯說：『那不是我的本意。那不是一幅畫，那是國旗。』」xxi 所以他的解釋等於沒有解釋。不過，約翰斯的真正興趣大概不是讓自己的作品好理解，而是要把平庸物品轉化為藝術題材。

有些普普藝術家則是蓄意要惹人反感，明顯是渴望用他們的作品招來側目。奧登堡（Clase Oldenburg）擅長創作可以有多種解釋的作品，更擅長於創作無需解釋的作品。他特別喜歡以食物為主題，而且喜歡把這些食物放大到不自然的尺寸。他的《夾有醃黃瓜和番茄的漢堡》（*Hamburger with Pickle and Tomato Attached, 1963*）非但完全不需要觀賞者動用想像力，甚至還壓制這種想像力。同一年創作的《柔軟付費電話》（*Soft Pay-Telephone*），外型不多

不少就像實物大小的付費電話機。他稍後的作品《巨大巧克力》（Giant Chocolate, 1966）不是別的，就是一塊巨大的巧克力。有時，他的怪異作品看似包含什麼深意。以他創作於一九六九年的巨型口紅為例（他把這東西垂直固定在一輛履帶車上），有人就認為這作品的目的是批判當代的軍事─色情複合體（military-erotic complex）。是或不是只有天曉得。

∿ ∿ ∿

因為可以引起觀眾莞爾和錯愕的反應，普普藝術家開始聲稱自己在藝術史上具有獨特地位。他們之中最知名的一些都發展出非常獨特的個人風格，以致彼此間只有一個相似之處（但這相似之處又無比重要）。眾所周知，普普藝術的主要題材都是借自大眾文化：如梳子之類的日用品、美國國旗之類的尋常物品、漫畫書裡的一格漫畫、正面全裸的裸女、啤酒罐，等等。這些匪夷所思的作品都太容易理解了，完全不像他們前人（即抽象表現主義）那樣晦澀、那樣難以解釋。雖然普普作品看似簡單，但它們的創作者認為，那都是他們付出很大藝術辛勞才得出的成果，內涵絕不像乍看的簡單。正因為這樣，每當有評論者把他們的油畫歸類為通俗藝術而不屑一顧時，他們都會憤怒抗議，堅稱自己創作的是高級藝術。

但他們的憤怒並不完全可信，因為他們留下了太多未解之謎。例如，羅森奎斯特（James Rosenquist）那些巨幅而內容雜七雜八的油畫到底是在批判美國的資本主義還是在歌頌它的科技優越性？③普普藝術家所宣稱的藝術無分高低之說到底是一種深刻見地還是追逐潮流？普普繪畫之所以充斥「低層次」題材，到底是意在取笑通俗藝術還是要歸化通俗藝術？在格林伯格看來，普普藝術（約翰斯的作品當然除外）只是一種「新奇藝術」，卻不是「真正清新」的東西，其所引起的難題要比其所解決的難題還要多。xxii依格林伯格之見，普普藝術所展現的別出心裁只是一種膚淺的玩笑，它們的

利希滕斯坦的《戴花朵帽子的女人》（*Woman with Flowered Hat*, 1963）。

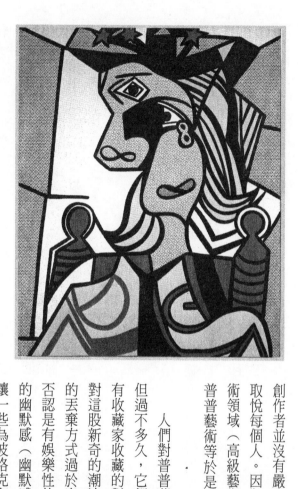

創作者並沒有嚴肅動機，純粹是想博君一笑和取悅每個人。因為把兩個本質上截然有別的藝術領域（高級藝術與低級藝術）硬拉到一塊，普普藝術等於是一種對現代主義的顛覆。

＊

人們對普普藝術的最初反應是愛憎參半，但過不多久，它們便成了進步美術館和大膽富有收藏家收藏的對象。無疑，較老派的藝評家對這股新奇的潮流並不自在，認為普普對成規的丟棄方式過於突兀。然而，普普藝術又無可否認是有娛樂性的，最起碼是引人好奇的；它的幽默感（幽默感在現代主義之中是罕見的）讓一些為波洛克和紐曼的困難作品傷透腦筋的景仰者大大鬆一口氣。

論競逐群眾目光和市場青睞的能力，利希滕斯坦（Roy Lichtenstein）大概是除安迪‧沃荷以外最強的一個普普藝術家。他的正字標記是那些仔細按照報章四格漫畫繪畫的畫作。不管是他對畢卡索一幅女性肖像畫的仿作，是他一

九六五年以筆法為主題的一組油畫，都招來最分歧的解讀。研究其作品的學者指出（這是誰都不能看不見的），利希滕斯坦是最能讓不相容的東西相容在一起的普普藝術家。當然，所有普普藝術作品都是要致力於侵犯嚴肅藝術與玩票藝術的界線，但利希滕斯坦的獨特誘惑力在於他最知名的作品都是取材自一種最典型的通俗藝術：漫畫。

普普藝術家都喜歡強迫高級藝術與低級藝術結合（換言之是把高級藝術拉低為低級藝術），而最昭著的一個也是利希滕斯坦。他有些作品強烈地表達性慾和侵略性，看起來就像是弗洛依德對人性的評論。《沒希望了》（*Hopeless, 1963*）畫的是一個漂亮女孩，她含著眼淚自怨自艾：「總是如此——本應**已經開始**！但，沒希望的！」同一年創作的《轟！》（*Wham!*）畫一個戰鬥機飛行員，他心裡想：「我按下了發射鍵……耀眼的火箭掠過我前面的天空。」遠處是一架被擊中的飛機，爆發出紅色和黃色火焰。前一幅畫作包含的陳腔濫調和後一幅畫作隱含的施虐癖在在讓它們成為普普畫派的典型作品。

4

受普普畫家和雕塑家的鼓勵，藝術題材的範圍邁向了無止境的擴大，而其極致的表現之一是安迪·沃荷創作的《布里諾洗衣粉盒子》（*Brillo Box*）。一九六四年展出於紐約的斯泰博畫廊（Stable Gallery），這作品的劃時代性跟凱吉的《四分三十三秒》不相上下。我們記得，凱吉那首「樂曲」是沒有聲音的，「演奏者」在台上默默坐滿四分鐘又三十三秒便會退場。美國哲學家丹托（Arthur Danto）認為，《布里諾洗衣粉盒子》是一件震聾發聵之作，標誌著藝術的死亡。這麼說，杜象在半世

紀以前開了頭的破壞性工作終於在沃荷手中大功告成。

沃荷那個不是盒子的盒子既不是油畫，也不能完全說是雕塑品。它是個三度空間容器，長相跟布里諾牌子洗衣粉的盒子一模一樣（也就是說並不完全一模一樣）。《布里諾洗衣粉盒子》所挑起的是那個最棘手而我們又非常熟悉的難題：什麼是藝術品？你要怎樣區分一件藝術品和其他創作？

這並不意味（如一些論者堅稱的）藝術的製作和銷售會停止，或意味這世界只應該剩下一些沒有訂單的畫家和一些沒有顧客的藝術代理商。這是因為，富裕人家總會想要找些東西裝飾他們家裡的牆壁，而賴藝術維生的行當也總會弄出一些區分藝術與非藝術的常識性判準。猶有進者，普普藝術家都是些非常不落窠臼的創作者，而他們雖然沒有幹剝雞頭再把雞血灑在自己身上一類的事，但他們的作品照樣可以讓上一代最有想像力的藝術先驅困惑或生氣。所以，至少在一些觀察者看來，

與其說普普帶來了藝術的死亡，倒不如說它為藝術開關了更新和更有生命力的道路？

老天交給沃荷的使命是讓這場爭論更白熱化，以及讓它更為讀報的大眾所熟悉。在他讓人瞠目結舌的事業生涯中，沃荷讓自己成了一個貨真價實的名人，不斷用一些有時連他自己都嚇一跳的實驗讓自己的耀眼名氣保持不墜。無疑，他的名氣並不是全靠藝術工作得來，除非我們把他目不暇給的自我宣傳手法也算為一種藝術。他就是有手段讓拳擊手、電影明星、金融鉅子甚至華盛頓、巴黎、倫敦和德黑蘭的貴胄與他一起合照。不過，即便沒有這些顯要人物的加持，沃荷製造的新聞一樣足以填滿日報的八卦版面。

§ § §

一九二八年出生於匹茲堡，父母是捷克移民，沃荷自小生長在一個關係緊密、講紀律、信仰拜占庭天主教的家庭。他本姓沃荷拉（Warhola），但在青春期後期決定去掉這姓氏的最後一個音節，

因為縮短了的「沃荷」要更加悅耳，更加容易讓大眾記得住。這是他饑渴於名聲的最早表現。從兒時開始，他就是個畫圖者，會在他找得到的任何紙張上塗塗繪繪，毫無疑問地表現出藝術將是他的人生職志。還沒滿二十五歲，他就開始從事高報酬的商業藝術工作，包括為時髦的鞋子畫廣告畫和為月刊連載的小說畫插圖。這種好命（他的收入未幾即升到五位數）也是個詛咒：他為《魅力》（Glamour）和《高貴女孩》（Mademoiselle）之類雜誌工作這一點被他的藝術家同仁視為出賣靈魂的行為，讓他得花上好些年時間才擺脫得了資本主義妓女的形象。

這不是沃荷的唯一障礙。他天性害羞、怕東怕西，同學都取笑他是個典型的乖寶寶。因為小時候常常生病，只有他和媽媽兩個人單獨待在家裡，讓他對媽媽的感情依賴益形強化：在在看來，沃荷拉太太是他從來唯一愛過的女人。一九四九年，沃荷從卡內基理工學院的繪畫暨設計系畢業，搬到了紐約，也把媽媽帶來同住。當時的紐約充滿各種最前衛的觀念（波洛克此時正全神貫注於創作他最激進的繪畫），對年輕藝術家來說再是刺激不過。雖然不太對媽媽透露自己的私生活，但沃荷總是不忘把自己的男性友人介紹給她認識。

他會成名，主要是透過辛勤求名得來。他之所以能夠常常登上名流名媛專屬的報紙社交版面，是因為具有說出名言雋語的天分。不像洋基隊的偉大捕手尤吉貝拉（Yogi Berra）說過的妙語其實都是拾人牙慧，沃荷那些讓人難忘的妙語都是自創的。例如，他對《藝聞報》（Art News）的記者表示：「我希望每個人都是想一樣的事情。我想，總有人能夠幫我畫所有我畫過的畫。」他又對《紐約時報》的記者說過：「我覺得，凡事被說得愈少便愈完美。試問誰又想要知道真理？」他相信當人是苦差事：「我寧願當一部機器，難道你不是也這樣想嗎？」他對另一個採訪者說：「從來沒有畫讓我感動過。」[xiii]一九七五年，在一位聰慧助手的幫助下，他把自己說過的名言警句集為一冊，取名

沃荷拍攝的電影《口交》。全片從頭到尾只看到一個男演員的表情。

《安迪‧沃荷的哲學：從 A 到 B 再倒過來》（The Philosophy of Andy Warhol: From A to B and Back Again）。由此可見，雖然說過「每個人在未來都可以成名十五分鐘」這句名言，沃荷自己可不想當個不牢靠的名人。他渴盼可以一輩子和永遠著名下去。

沃荷的現代主義衝動沒有被他自願從事的高報酬商業工作給窒息。雖然很少談論藝術，只承認自己「痛恨」抽象表現主義，但他在一九六○年代早期加入了普普的革命陣營。他的第一個突破是把「康寶」濃湯罐頭給畫成絲網印畫，第二件作品則是瑪麗蓮‧夢露的畫像（僅畫於她自殺數日後）。這不奇怪，他對「康寶」濃湯罐頭和夢露五官的忠實描摹都是一次咄咄逼人的演出，足以作為普普藝術攻擊繪畫一貫成規的一張王牌。

雖然收益豐厚，沃荷的畫家生涯時斷時

續。到六十年代中葉，他開始對拍電影產生濃厚興趣，甚至宣稱自己的藝術創作階段已經結束。他製作的電影大都是由他親自執導和監督每一個細節，這些電影或是以一個黃色笑話為核心，或是帶有色情況味，有時則是在嚴厲考驗觀眾耐性。以《睡》（sleep, 1963）為例，這電影片長六小時，等於是對「戲劇」觀念本身的一個猛烈攻擊，因為觀眾從頭到尾都只看到沃荷一個朋友睡覺的樣子，別無其他劇情。他最受讚賞的電影《口交》（Blow Job, 1964）堪稱是我所謂的「標新立異年代」的高峰：在三十分鐘播映時間裡，鏡頭都是一動不動對準一個演員的臉，把他從欲仙欲死到最後幾近虛脫的全部表情分毫不漏地記錄下來。❷

一言以蔽之，沃荷的電影是未加工過的。現在回顧起來，這種電影很適合一九六〇年代的氛圍：那是一個國際局勢不穩定的時代、一個學生抗議越戰的時代、一個性革命鬧得震天價響的時代。到一九七〇年代初期，沃荷重回老本行。因為已經成了一個國際名人，沃荷發現自己當畫家要比當導演賺到更多的錢，而賺錢在他的任何計畫裡都是一個關鍵動機。他畫的畫一律都是以照片為底本。起初，他一幅肖像畫可以賣二萬五千美元（複本則可打折），而到了他在一九八七年過世前，這價錢已幾乎加倍。

✣　✣　✣

不管是當導演還是當圖畫的批發商，沃荷都有一支稱為「工廠」（Factory）的食客部隊作為支援。其成員有些是因為具有男性魅力而入選，有些是因為辦事有效率而入選，但也包括一些沃荷準備要捧紅為「超級巨星」的異性戀的男性和女性。雖然出了名沉默寡言和待人冷淡，他絕不是不可靠近的。但不管怎樣，他的愛名愛利和寡情都是昭然若揭的，而他對一些題材的酷愛（如撞車、電椅和可憐的瑪麗蓮‧夢露）則顯現出他的想像力是（借亨利‧詹姆斯的用語來說）一場災難。

即便沃荷就像杜象一樣相信不可能把藝術區別於非藝術，他的反現代主義立場都要比杜象不穩定得多，更多是出自牟利動機。他一些最大膽的宣言，總在後頭被失望的埋怨抵銷。「什麼東西都是藝術。」他在一九六〇年代中葉這樣對《新聞週刊》（*Nesweek*）的記者說，然後又說：「你去美術館的話，他們會告訴你掛在牆上的一些正方形框框是藝術。因為我認為一切東西只要時機對，便是美的。」xxiv 這個自白表現出他對一切藝術──包括他自己的作品──都無所關心。

5

透過強迫高級藝術與低級藝術結成連理，普普藝術精力旺盛地攻擊了現代主義的生命泉源：因為正是高級藝術和低級藝術的區分讓有才華的藝術家致力於擺脫庸俗品味。站在幾十年後的今天回顧，普普藝術家的所作所為儼然是要從波特萊爾和福樓拜揭櫫的反建制綱領全面撤退。沒幾個一九六〇年代的創新者會天真地以為，他們創造了一些可以為藝術殿堂增光添彩的不朽作品；另一方面，他們之中更少人意識到，他們正在加速一個偉大傳統的衰亡。

雖然普普藝術家的作品稱得上別出心裁、富想像力和娛樂性，但他們卻刻意停留在作品裡排除心理探索的成分，而那正是現代主義不可少的元素。他們堅持停留在事物表面，以近乎招搖的方式疏遠心理學。他們的藝術就像週刊裡的漫畫一樣，有趣而好消化，可以賣錢卻不耐看。

到了這時，渴望當異端的藝術家繼續存在，如法國仿原始主義畫家迪比費（Jean Dubuffet）便宣稱：「我感到有一種需要，那就是使每件作品都可以在最高程度上把人抽離於脈絡，引起他們驚奇

與震撼。」這種觀念對本書的讀者並不陌生，然而，普普藝術所引起的驚奇在性質上卻截然有別於往昔的現代主義者。普普藝術家一樣能夠製造驚奇，但他們的集體努力在真正的現代主義者眼中卻是一種混淆藝術範疇之舉，無異於是對現代主義改革使命的一種攻擊。標新立異的年代不過如是！

三、成功

1

一九六〇年代以還的藝術還有一種成分讓現代主義備受威脅：成功。從現代主義出現於十九世紀中葉的一開始，應不應該追求成功對前衛分子來說就是個兩難式。他們原則上都敵視布爾喬亞的藝術消費者，所以並不把受歡迎看在眼裡。名利雙收在某個意義下是對前衛這真正角色的背叛，因為他致力的是要給沾沾自喜的文化建制痛擊。普普最後的大勝讓這個舊的兩難式再次升起。

一九六四年一月（沃荷的《布里諾洗衣粉盒子》發表於同年），《生活雜誌》的藝術版主編塞伯林（Dorothy Seiberling）寫了一篇談利希滕斯坦的文章，題目深具挑釁性：〈他是最糟的美國藝術家嗎？〉（Is He the Worst Artist in the U. S.?）讓這個標題更讓人難以忘懷的，是同一位作者在十五年前曾在同一本雜誌寫過另一篇標題類似的文章：〈布洛克：他是最棒的在世美國畫家嗎？〉（Jackson Pollock: Is he the greatest living painter in the United States?）塞伯林沒有回答自己提出的問題，只指出這兩位藝術家充滿爭議性。他也沒有說出自己對他們的觀感，只在圖說裡作出提示。他問：「為什麼波洛克

的《第九號》（Number Nine）正好是十八英尺長呢？」答案：「波洛克的畫室只有二十二英尺長。」又說這畫要價一千八百美元，等於是一英尺價值一百美元。這兩個提示都強烈暗示著，對於波洛克那些古怪作品，讀者不必太認真看待。

《紐約時報》的藝評版面顯示，藝評家對普普藝術的評價先是猶豫，繼而是認輸投降。評論一九六二年十二月底在賈尼斯畫廊（Sidney Janis Gallery）舉行的「新寫實主義」（換言之是「普普」）大展時，奧多爾蒂（Brian O'Doherty）顯得不知所措：「它真的很瘋，瘋得要命。它時而讓人歡快，時而讓人覺得差勁，時而讓人覺得悲傷。它也許是一種潮流。」又說這種藝術代表的「也許是前衛分子對大眾文化的一種後衛攻擊。大眾文化業已把越線的個人壓縮到最小的公約數。」他相信，這次展覽的指導原則當然是要展示當前的流行文化是「差勁的」，又斷言，不管怎樣，「這次展覽已經確立了『普普』的存在」xxv。幾天後，再次評論這展覽時，奧多爾蒂的語氣充滿讚美和懷疑，表示普普藝術所例示的可能性說不定很大部分只會是「轉瞬即逝」，表示雖然這藝術「也許會成為一股潮流，一個運動」，但「就目前來說，它的大部分產品都只是一種聰明的取寵主義。」xxvi

這看來是專業藝評家的第一個一致意見：普普藝術是一種有趣的搞怪藝術，卻肯定不會有持久影響力。當年十二月底，奧多爾蒂這樣總結大多數藝評家的意見：「普普有銷路，但大部人都預言它會是曇花一現。」這番話讓人想起瑪莉·加薩特（Mary Cassatt）所作的錯誤預言：塞尚熱潮一定不能維持長久。一九六四年一月，另一位評論家卡納迪（John Canaday）比奧多爾蒂更進一步，明白說出自己對普普藝術的不信任。他說，儘管普普陣營有西格爾（George Segal）之類有才華的雕塑家，但這種藝術業已顯示出「正在要把自己鞭笞至死的徵兆」，因為，「它選擇的題材都是來自低卑東西構成的那個取之不盡和惡臭的幽域：最差勁的漫畫、最垃圾的商業廣告、淫穢雜誌、設計差勁的

實用品、電視、暖氣、排煙管之類無處不在的東西。反正就是任何東西都可以被它當成題材。」卡納迪列舉的項目很精確，但他預言普普藝術快要把自己鞭笞至死這一點卻是錯的。

卡納迪又補充說：普普藝術固然意在諷刺，但它的諷刺又是一種差勁的諷刺；它的創作者用圖畫語言裝飾他們的空洞和錯亂，喜歡用可恨的東西來補償它缺少的東西。」總之，「普普藝術幾乎沒有產生過任何重要的作品……這個運動的前提（假定它有前提的話）乃是……它必須在出賣過貞操以後才可能證明得了自己有前提。」[xxvii]

卡納迪在一九六四年底收回他的預言。他說，說來奇怪，普普藝術竟然找得到有錢買家，而各種跡象亦顯示，它起碼還可以存活一陣子。對於這種現象，他提出了一個解釋：「靠著學術界的幫助，普普已經夷平了擋在前頭的障礙。因為學院界一如以往，總是追隨潮流，所以如今也把普普藝術當成教材，讓它取得了正當性。」[xxviii]一九六六年三月，備受尊崇的藝評家克雷默（Hilton Kramer）指出，普普藝術已取得了驚人成功，因為如今「連專欄作家甚至政治評論家都會把普普藝術當成談資。」又指出，會有這種現象並不奇怪，因為「嚴肅藝術過去給人的印象都是困難、神祕和個人色彩的，然而，隨著普普的滋蔓，它如今卻變得逗趣和易懂，帶給人的是笑而不是淚。」[xx]他說出了重點：自稱是嚴肅藝術的普普藝術因為易於理解和欣賞，讓每個被謎樣作品（如波洛克的畫作）搞得頭昏腦脹的人都鬆了一口氣。

2

看到普普藝術不但沒有退流行反而愈來愈流行，藝評家從一九六〇年代晚期開始賣力去解釋它

的驚人長壽性。一九七一年十月，耶魯戲劇學院院長布魯斯坦（Robert Brustein）指控美國得了「文化精神分裂症」，以致無法在高等文化與低等文化之間作出取捨，甚至無法區分二者。雖然他沒有點名普普藝術，但已盡在不言中。被布魯斯坦挑明指責的其中一個人是古典學者西格爾（Erich Segal），他本是研究古羅馬戲劇的專家，後來靠寫出暢銷小說《愛的故事》（Love Story）而成名。小說講述兩個哈佛學生的愛情故事，後來拍成暢銷電影，而電影就像原著一樣賣弄感傷，了無新意。布魯斯坦指出，「如果有人邀請西格爾彈奏《愛的故事》的主題曲，他想必會無任歡迎。這不是在招引荒謬，而是在向荒謬求愛。在西格爾身上，媒體找到了最棒的傻瓜：一個為了可以不斷在公眾面前曝光而自甘扮演蠢才的人。」xxix 要言之，普普的態度是積極地貶低文化價值。不過，在當時，普普藝術對現代主義的破壞效果還不是那麼明顯──雖然藝評家無法阻擋普普浪潮的事實已經愈來愈明顯。

一年後，現代主義的黨人藝術家克雷默在《紐約時報》回顧了一九六二年舉行於賈尼斯畫廊的第十屆「新現實主義」大展，指出這展覽確乎是取得了「震耳的成功」，但又馬上補充說，這成功「就像許多今日的成功一樣，是大災難一場。」xxx 然後，他拿出一個多世紀前的例子以資對照。「自從前拉斐爾派在維多利亞時代的倫敦取得慘勝以後，專業藝術界的品味和標準就大大降低。在大部分愛好藝術的大眾而言，整個藝術嚴肅性的觀念都改變了：急轉直下。」在基爾希納看來，同樣的事也正在發生中。但不管怎樣，普普的勢頭仍然無可阻擋。

到了這個時候，現代主義者已經開始名利雙收。一九七八年，泰勒（Ralph Tyler）寫了一篇題為《百萬富翁藝術家》（The Artist as Millionaire）的文章，檢視這個敏感的問題。他指出，有關藝術家的收入，詳細數字固然難以獲得，但有些數據仍然引人深思。例如，偉大的現代芭蕾舞者紐瑞耶夫（Rudolf Nureyev），一場表演的價碼迄今已高漲到了一萬美元（未幾以後巴瑞辛尼可夫〔Mikhail Bar-

利希滕斯坦的《砰！》（*Crak!*, 1963-64）。

yshnikov）也會領到這種百萬富翁級薪資）。同一時期，芝加哥交響樂團音樂總監蕭提爵士（Sir George Solti）的年收入超過五十萬美元（主要是靠客場指揮而獲得）。所以說，文化工作已經成了一個賺大錢的行業，而現代主義藝術家和表演家都沒有受到冷落。

無疑，非傳統作品的驚人進帳不一定都是直接進入創作者的口袋。迄今為止，大部分創天價的藝術品都是在拍賣會售出，而代理商也會抽取頗大一筆佣金。德庫寧的一幅畫作可以賣到十八萬美元上下，勞申伯格的作品則是十五萬美元左右。從二十五年後的今天回顧，這樣的價錢實在不怎麼樣。在一九七〇年代初期，沃荷的畫作在拍賣會有時可以賣到十三萬五千美元，這種價錢固然已經超過他最貪婪的夢想，但僅僅十年之後，他便可以取笑那只是小兒科。

最會賺錢的其中一個普普畫家是約翰斯。早在一九七〇年，一幅約翰斯大型油畫的價錢已高達二十四萬美元，但這很快便扶搖直上。例如，

康乃迪克州收藏家夫婦曾經用九百萬美元買了，但他們賣給美術館的價錢是一百萬美元。這種價碼到了一九九〇年代已經不再稀奇。一九九四年，利希滕斯坦的《我⋯⋯我抱歉》（I....I'm Sorry）在紐約蘇富比拍賣會以二百四十七萬七千五百美元成交。翌年，利希滕斯坦的另一幅作品《吻之二》（Kiss 2）在克利斯蒂拍賣行以二百五十三萬二千五百美元成交。到了這時候，沃荷的作品已穩定在二百萬美元上下（有時更高些）。天文數字的畫價在十九世紀極少，那都特例中的特例，但這種事在二十世紀晚期卻是稀鬆平常。

這種趨勢看來會持續不衰。現在，好萊塢的影業鉅子、專利藥品的製造商、股市大戶、房地產大亨、各行各業的大老闆紛紛成為了「進步」畫商、拍賣行和藝術家的顧客。從一九八〇年代起，日本的億萬富豪更是開始湧入西方藝術市場，搶奪梵谷和其他後印象主義者的作品。相互競爭的收藏家和美術館長把畫價推到了天價，出手讓人瞠目結舌。以約翰斯的《錯誤的開始》（False Start, 1959）為例，它首次賣出的價格是二千五百美元，但在一九八八年的拍賣成交價格卻是一千七百萬美元，破了任何尚在人世的畫家的紀錄，也比大多數林布蘭的作品（包括真跡）還要貴。不過，這個記錄不久便被打破，愈來愈無甚足觀。二〇〇六年，畢卡索一幅畫於一九〇五年的作品（不是特別有名）突破了一億美元的屏障。同一年，富比世的拍賣師邁耶（Tobias Meyer）表示，他隨便可以舉出一堆「不在乎一幅畫是多或少賣一千萬或二千萬」的人的名字。沒有人敢懷疑這個說法。

過去，是有一些非常有錢的個人或機構願意傾其所能去購買他們喜歡的藝術品，然而，一九六〇年代以後，這種風氣變成是國際性的，而現代主義亦被捲入其中。二十世紀晚期和二十一世紀初期收藏家對現代主義的態度是中性的，沒有人能預測一個富有藝術品價格的猛漲從另一個方面反映著正派藝術與顛覆性藝術的區分正在式微（我們知道，這區分對現代主義來說具有核心重要性）。

約翰斯的《錯誤的開始》。這幅作品在一九八八年以一千七百萬美元的拍賣價成交，是油畫
價格不斷創新高的又一例子。這種節節上升趨勢迄今沒有緩和的跡象。

的藝術愛好者是會買康丁斯基的一幅抽象畫還是布格羅（Bouguereau）的一幅母子圖。對市場來說，它們是沒有分別的。

§·§·§

這現象毫不意味藝術品味三個層級的界線已完全打破。真正喜愛現代主義的文化菁英繼續存在，庸俗但表示理解現代主義運動的布爾喬亞繼續存在，蒙昧而討厭這運動的「大眾」亦繼續存在。但他們的邊界已經鬆動。隨著現在休閒科技的不斷推進，大眾的品味愈來愈跟中產階級看齊，文化評論家麥克唐納（Dwight Macdonald）所說的「半吊子文化」（Midcult）：對古典音樂得軟性化詮釋、現代建築的互相抄襲（公園大道的摩天大樓是顯著例子），全都是世故考量的產物。這些娛樂性作品的製作者宣稱自己是要為現代主義文化作出嚴肅的貢獻，但他們實際所作所為只是搞亂和扭曲一條本來一清二處的藝術界線。會出現這場大混淆，一貫以低級藝術作為靈感泉源卻以高級藝術自居的普普藝術要負上很大部分責任。就如克默雷在一九七二年所說的，普普的「震耳成功」對現代主義來說確實是「大災難一場」。

藝術品味的差異除了可以透過趣聞軼事反映，還可以透過數字反映。以吳爾芙的小說《燈塔行》為例，它在一九二七年五月一日出版便賣出三千本，搭著在六月加印了一千本。對吳爾芙的作品而言，這是個很讓人動容的銷售數字，而她自己也深感動容。到了一九六五年，據她丈夫統計，指出這書在英國和美國兩地共賣出二十五萬三千本。不過，一旦與二十世紀最後二十五年言情小說動輒幾百萬本的銷路而言，這個銷售量只是小巫見大巫。在二○○四年，言情小說在美國的銷售總額是十億兩千萬美元，而當年賣出的所有小說也有百分之三九‧三是言情小說。[xxxi]

四、生命跡象

1

一些重大歷史時期範疇（如「文藝復興」或「矯飾主義」）雖然有說明作用，但它們的起訖日期從來不是確定不移。我們總是可以在某種風格公認的起訖日期之前或之後找到有一些重要的現代主義藝術或文學作品竟是出現於現代主義生命史業已結束之後。事實上，在二十世紀的後半葉，真有一些跡象顯示，現代主義獲得了死後生命。

這些跡象有大有小。二○○一年十月，《紐約時報》報導了一件軼事，其主角是英國畫家和裝置藝術家赫斯特（Damien Hirst）。話說，在二○○一年的十月九日，倫敦的「視覺風暴畫廊」（Eyestorm Gallery）為赫斯特的個展辦了一場開幕酒會，酒會上展出了赫斯特用來表現自己畫室亂糟糟模樣的作品。《紐約時報》的記者霍根（Warren Hogen）報導了這東西的模樣：「它由一些雜七雜八的東西構成：咖啡半滿的一些咖啡杯子，放著於屁股的菸灰缸、空的啤酒瓶、一個沾著顏料漬的調色

盤、一個畫架、一道梯子、一些畫筆，以及一些散落在地板上的糖果包裝紙和報紙。」出席酒會的每個人都深信，這件裝置藝術在第二天將會以六位數字的價格賣出。

然而，當酒會結束和客人都走光以後，清潔工卻把一切扔掉。他事後表示：「看到地上有那麼多垃圾，我嘆了一口氣。我看不出來它們是藝術。所以我就把所有東西送進垃圾桶，再拿去倒掉。」

赫斯特覺得這件事「有趣得讓人歇斯底里」[iii]，然後根據照片和記憶，把自己那件寶貴的「雕塑品」重新製作出來。這件意外事故表明的教訓是明顯的：在清潔工看來是垃圾的東西在其創作者和準買家來說都是無疵可循的現代主義作品，是對傳統三度空間作品的一個侵略性姿態。換言之，傳統的品味分野繼續存活到了二十一世紀：即便不是存活在赫斯特身上也是存活在那個清潔工身上。那麼，這是表示現代主義真有死後生命嗎，還是表示現代主義已在一九六〇年前後死亡之說只是誇大其詞？

一些在該年代以後崛起的前衛人物反映出現代主義大概真的有了死後生命。到了這時候，那些足以讓現代主義繁榮茁壯的前提的前景已經變得難以預測。那個把赫斯特的裝置藝術當垃圾扔掉的清潔工代表的是一般大眾的態度：在這些人看來，現代主義者那些出格作品只會讓人覺得困惑。至於比他們高一層次的則是有錢和自以為是的中產階級，他們品味保守，不懂何謂藝術，但知道自己喜歡些什麼。

這種現象本身並未完全摧毀現代主義存活的可能性。一直以來，現代主義小說、建築或繪畫得以興旺，都是靠藝術消費大眾中的一個少數支撐，也永遠只可能是如此。高等文化的平民化沒有摧毀這個少數，只是微微修改了這個少數的輪廓，甚至是微微擴大了會購買現代主義作品的消費者的人數。現在，學校的音樂課會讓年輕人接觸古典音樂，美術館有一些外展教學課程，而學校的戲劇班也會組織學生表演一些重要的戲劇。這些都是播種的工作，說不定可以培養出下一代的良好品味

和性情，讓他們成年後會成為藝術的消費者。

這些因素俱使得我的斷言——現代主義一共活了一百二十年——可以受到懷疑。但歷史本來就從不像歷史學家所呈現的那麼有條裡。如果說現代主義在一九六〇年代早期便已死亡，那馬奎斯（Gabriel García Márquez）的小說或蓋里（Frank Gehry）的建築皆帶給了現代主義死後生命。另外，誰又知道，某個正在成長中的小說家不會有朝一日蛻變為另一個普魯斯特或另一個吳爾芙，或某個正在成長中的作曲家不會有朝一日蛻變為另一個史特拉汶斯基或另一個艾伍士？這就是為什麼我要給本終章冠以一個態度猶豫的章名：死後生命？現代主義的復興既不是絕對不可能也不是絕對有保障的。

2

逸聞軼事總不嫌多，因為它們有時可以反映更重要的事情：例如，到了一九六〇年代晚期，大部分的荒謬劇作家都已經找到一些追隨者（如艾爾比〔Edward Albee〕），把他們的工作賡續下去。然而，有更重要的證據顯示，現代文學真的有了死後生命。這證據就是馬奎斯的小說。他的長、短篇小說總是極端誘人詮釋又總是極端抗拒詮釋，總是充滿最匪夷所思和峰迴路轉的轉折，幾乎每一頁都需要一個高明分析家才解釋得了箇中深義。然而，如果我們拿著顯微鏡去檢視他的小說，又有可能看不見他曉暢的敘事能力、豐沃的想像力、幽默感和簡練風趣的對白，換言之是看不見他創造的那個匪夷所思世界。對於這個兩難式，最有效的解決方法大概就是把他的小說讀兩遍：第一遍以普通讀者的心情閱讀，但追求閱讀樂趣；第二遍以文評家的心情閱讀，把內容細細咀嚼一番。

一九二八年生於哥倫比亞北部鄰近加勒比海的小鎮亞拉卡塔卡（Aracataca），馬奎斯的童年生活在在為他的作家事業作好準備。受創作熱情的驅使，他不惜違逆父命，放棄法學院的學業：這種抉擇，在拉丁美洲社會是大逆不道，卻跟現代主義的基調一貫。當兒子的馬奎斯甘願冒這個風險。他的家人都執持一些年深日久的農村信仰，又相信一些最荒誕的天主教思想，凡此都讓馬奎斯的想像力得到了最好的培育。他渴望創造一個泡滿血卻又點染著魔法的現實世界。透過展示筆下角色的信念、迷信和傳統信仰，他也揭示出他們的內心世界，以及他們的渴望和恐懼。

文學史家普遍稱馬奎斯的小說風格為「魔幻寫實主義」，而這表示，他的小說交織著最司空見慣的日常生活和違背自然法則的現象。這個文學術語最先是在一九二〇年代出現，而為了說明其起源，文學史家追溯到了亨利‧詹姆斯、果戈里（Nikolai Gogol）、里爾克（Rainer Maria Rilke）和勞倫斯這樣大異其趣的作家，並認為馬奎斯代表著這風格的極致發展。馬奎斯筆下的人物都是住在尋常環境裡過著尋常生活的尋常人，另一方面，這些人所做或所經歷的事情又絕不可能發生在現實世界。例如，在一部小說裡，他讓一個角色美女一天之內被從地上強暴到天上，而在另一部小說裡，他又讓一個掌權兩百年的獨裁者單憑意念便可以改變天氣。另外，在馬奎斯加諸哥倫比亞人的許多苦難裡，其中之一是一場長達幾年的集體失眠。與之相比，他筆下的奧雷良諾‧布恩地亞上校（Colonel Aureliano Buendia）——這上校跟十七個情婦生了十七個兒子又給每個兒子取跟自己一樣的名字——一點都沒有不尋常的。

但馬奎斯拒絕「魔幻寫實主義」這個標籤，堅稱自己只是個純粹的寫實主義者。我們可以明白理由何在。他說過，他的作品只是在忠實重述他單純而迷信的祖父母給他講過的各種詭異故事，又自言他從小與這兩個他摯愛的老人家同住的是一棟「滿是鬼魂」的屋子。確實，馬奎斯小說有一些

情節幾乎一字不易地來自兩個老人家，《百年孤獨》（*One Hundred Years of Solitude*，又譯《百年孤寂》）裡有一個例子：布恩地亞家族（Buendia）因為有一對堂兄妹亂倫結婚，以致代代人都擔心會生出一個長著豬尾巴的嬰兒，然後，終於有一天，這個恐懼成為事實。然而，這些怪異事件的創造者和受害者又都是一些平凡人，受到一切物理學法則與化學法則的限制。

但馬奎斯特殊種類的寫實主義還帶有別的成分。在一九五〇年代到一九六〇年代中葉，他發表了大量小說，受到廣泛推崇，一再獲獎。然而，隨著《百年孤獨》在一九六七年初版於布宜諾斯艾利斯，他從前的作品儼如是預備性的習作。當時他三十一歲。

在這部讓馬奎斯世界聞名的傑作中，作者追溯了馬貢多（Macondo）的歷史，指出這個鎮的鎮民永恆地生活在興奮和幻滅的交替中，而這交替的「程度是如此之甚，以致沒有一個人說得上來，真實的邊界何在。那是一鍋真理和夢幻交織的大雜燴。」書中有許多匪夷所思的描寫：有一對男女白天會做愛八次，午睡時外加三次；一場滂沱大雨不停在馬貢多下了許多年；有一個年輕女子美貌無比，哪個男人看過她一眼便會被永遠改變；吉卜賽人墨爾基阿德斯（Malquiades）死而復活過好幾次，而且有預知未來的能力，曾把布恩地亞家族和馬貢多鎮的興亡預言得毫釐不差。寫實主義者馬奎斯堅稱，這些事確實在他創造的世界裡發生過。

就像卡夫卡的〈變形記〉一樣，《百年孤獨》雖然是敘述一些詭異和匪夷所思的事情，使用的卻是一種冷靜而就事論事的口氣。這是馬奎斯少年時代閱讀卡夫卡作品所留下的印記，換言之，他

他專屬的新加勒比海地區。在那裡的事情既不會也不可能發生在別的地方。以這種觀照為指導原則，馬奎斯一石一瓦地建造出一個他專屬的新加勒比海地區。發生在那裡的事情既不會也不可能發生在別的地方。以這種觀照為指導原則，馬奎斯一石一瓦地建造出一個他專屬的新加勒比海地區。

是把一種較適應寒冷中歐的語調移植到了較炎熱、較不歡迎冷靜的加勒比海地區來。另外，就像卡夫卡一樣，馬奎斯所寫的乃是沒有引用心理學的心理學小說。站在一個距離外看，我們便能發現，沒有現代主義小說的世界主義性格要比馬奎斯的作品更為突出。

˙˙˙˙˙

無庸說，馬奎斯小說的意旨都絕不是自明的，而文評家也拿起各種他們所能使用的最新文學分析工具去加以解剖。他們量度他的句子長度，數算他愛用字眼的出現次數，尋找政治影射，把他小說的起句翻過來翻過去。④由於馬奎斯接受過許多訪談，而他三卷本自傳《為講故事而活》（Living to Tell the Tale）的第一卷又已經在二〇〇三年出版，所以，我們對於他的文學師承已知之甚詳。我們知道，在波哥大唸法學院的時候，對他最有影響力是兩個作家：卡夫卡和福克納（馬奎斯指出，自己會執著於以寫作為業，乃是受福克納影響）。卡夫卡和福克納的小說並無多少相似之處，但兩人有一個共通點：都是頂尖的現代主義文學大師。

《為講故事而活》涵蓋作者的童年和青年歲月，書中，馬奎斯頗詳細地講述了自己為了堅持抱負而跟家人發生了多大的衝突。最後，他從法學院輟學，在報社找了一份工作。隨後的年月是漫長的學徒階段，他一邊做新聞採訪的工作，一面創作短篇小說、磨練各種現代主義技巧：使用信不過的敘事者、突兀的觀點轉換、讓一些超自然事件突然介入、把想像力發揮到近乎天馬行空的程度。

˙˙˙˙˙

馬貢多這個虛構的哥倫比亞聚落在馬奎斯早期的一些短篇小說便露過面，但在《百年孤獨》裡，馬奎斯更進一步，把這聚落從創建到不名譽地衰亡的整個過程給追述了一遍。作為這部偽造歷史的骨幹的是一個叫布恩地亞的家族的幾代人，他們住在馬貢多，見證著這個鎮子的興衰，縮影著哥倫比

亞人色彩豐富的生活方式和歷史。整個虛構的故事由一個無所不知的敘事者娓娓道來，用的是一種報導事實的口吻（我說過，這是一種濃厚卡夫卡色彩的口吻）。小說出版後大受歡迎，而喜愛它的人還不只是文學菁英分子。這是因為，就像比他早一世紀的狄更斯一樣，馬奎斯善於兼顧不同層次的文學品味，所以，即便那些不能欣賞他細緻繁複技巧的讀者亦讀得津津有味。在前衛分子的成功史中，《百年孤獨》佔有一個突出地位。

剩下的問題是這小說想表達些什麼。對於馬奎斯心裡想些什麼，有最人言言殊的猜測。那當然是一部家族史，但又不只是如此。就像湯瑪斯・曼的經典之作《布登勃魯克家族》突破了家族史小說的窠臼，用一個商業家族的興衰來縮影德國的社會史，馬奎斯也用馬貢多來反映出哥倫比亞的歷史。《百年孤獨》描寫了鐵路的落成為馬貢多帶來了哪些「進步」和災難：隨著鐵路而來的是一家有權有勢的「水果公司」，它滿足了美國人對香蕉的無窮胃口，也唆使政府派軍隊鎮壓罷工者，殺死了無數人。這是馬奎斯的魔幻寫實主義中最寫實的一面，換言之，就像許多同時代拉丁美洲作家一樣，馬奎斯用這小說撻伐了美國的帝國主義。然而，位居《百年孤獨》中央的還是「魔幻」。

不過，這小說裡還有一層不太顯眼的潛文本，值得我們投入更仔細的觀察：孤獨的悲情。馬奎斯豐茂的幽默感是眾所周知的，而這幽默感也為他贏得不知凡幾的讀者。然而，較少人察覺到的卻是他憂鬱的一面，而這一面間間歇歇地在《百年孤獨》裡出現。「孤獨」一詞在小說裡出現過許多次。例如，作者把一對情侶形容為「孤獨的情侶」，把奧雷良諾・布恩地亞上校的許多私生子形容為共有著「孤獨的神情」。對於書中一個苦命角色雷蓓卡（Rebeca），作者這樣告訴我們：「孤獨篩洗了她的記憶。」又說她「含辛茹苦這麼多年，好不容易才獲得這安於孤獨的殊榮」。事實上，「孤獨」在這小說裡從不是一個殊榮。書中，馬奎斯不只一次形容他筆下的角色承受著「孤獨的憂傷」，

又指出墨爾基阿德斯之所以會死而復活，是因為「他受不了那種孤獨」。形容書中一個「骨瘦如柴而高顴骨」的小角色會有「孤獨」一詞，馬奎斯這樣說：「孤獨之患使他帶上了起自天地之初而永不消失的印記。」馬奎斯的小說裡極少有什麼細部是沒有作用的，這就不奇怪，他會在全書的結句再次點出這個字眼：「受上天懲罰而註定承受百年孤獨的家族在這世上絕不會有再興的機會。」那種曾讓墨爾基阿德斯有九條命可活的魔法將不會在馬貢多居民的身上重演。

要認出《百年孤獨》的主題不難，要理解卻大不易。雖然不總是清晰，但馬奎斯總是在性與愛之間畫出一條根本界線。他的作品有許多性的描寫，愛的描寫要少些。他筆下有許多男人（和一些女人）儼如性愛運動員，把做愛當成家常便飯，更重視的是性愛的數量而不是品質。然而，他們這些床上活動又不只是為了滿足生理需求。在《百年孤獨》的許許多多性愛描寫中，最引人注目的一段大概是出現在小說近尾聲的一段。它描寫布恩地亞家族一對夫妻突然愛火重燃，從此沒日沒夜地以最誇張的熱度和最不傳統的姿勢纏綿床第。但他們的瘋狂行為並不只是出自純粹的生物本能。作者告訴我們：「他們倆像是漂浮在真空的世界中，而唯一日常的現實就是愛情。」[xxxiv]（*The Autumn of the Patriarch*）裡，主角是個耆老的獨裁者，他在歷經不知多少少年的縱慾以後，快死之時方才明白自己「缺乏去愛的能力」。在這裡，馬奎斯不是要宣揚「愛是一切」之類的陳腔濫調。他的見識不止於此。馬奎斯筆下的獨裁者是那些被他理想化的情侶的反面，是個因為缺乏愛而只能以孤獨為伴的人。

✥✥✥

在《百年孤獨》獲得空前成功之後，馬奎斯繼續創作小說，探索自己家族和自己國家的歷史。其中一本是《愛在瘟疫蔓延時》（*Love in the Time of Cholera*, 1985），講述的是一個滄海變幻的愛情故事，其架構雖是傳統的三角關係，但這架構被作者拉長到了幾乎失去形狀。故事的男女主角弗洛倫迪奴（Florentino）和費爾米娜（Fermina）是一對少年情侶，兩人都是處子，主要通過寫信來互訴衷情。然後，不知怎地，女的突然變卦，覺得她愛著的那個男人不值得她愛。她嫁給了一個黃金單身漢（一個醫生），渡過了一段漫長而尚稱幸福的婚姻。這段期間，弗洛倫迪奴縱情於肉慾（喜歡精確數字的作者告訴我們，他一共經歷了六百二十二件韻事），儘管如此，他從未忘情於費爾米娜。然後，在女主角的丈夫死後，弗洛倫迪奴再次追求費爾米娜，而這時兩人都已七十多歲。故事的結尾是它的必然結尾：兩個老人躺在床上，快樂地在一起。這當然是一宗姦情，但就像馬奎斯小說裡的其他姦情一樣，男女雙方都是沒有罪惡感的，因為他們會在一起，乃是由真正的深情所促使。愛並沒有征服馬奎斯的所有作品，但要是沒有愛，則任何征服都了無意義。

3

馬奎斯的小說都以生活經驗作為底子。例如，《愛在瘟疫蔓延時》最後一場床戲的靈感便是來自他雖年邁卻仍愛享受魚水之歡的父母。另外，既然是拉丁美洲作家，馬奎斯的小說更是無法迴避大盛於哥倫比亞和其他拉丁美洲國家的政治獨裁現象。早在他直接碰觸這個主題前的半個多世紀裡，好些拉丁美洲的知名作家都偏好在小說裡撻伐真有其人的軍事獨裁者。《獨裁者的秋天》裡的獨裁者是沒有名字的，因為誠如作者所指出，其主角是「所有拉丁美洲獨裁者的綜合體，又特別是加勒

比海國家獨裁者的綜合體。」值得補充的是，這獨裁者還帶有古羅馬暴君的影子⋯馬奎斯曾為了創作這書而研究過他們。

在故事一開始（說這小說有什麼「故事」其實有點牽強），作者告訴我們，充當獨裁者替身多年的那個人突然在總統府死去。人們以為獨裁者真的已死，陷入熱烈狂歡，隨之而來的是一場秋後算帳：獨裁者本尊把那些歡天喜地的人給殺掉，又對那些曾哀悼他的人獎賞有加。書中的獨裁者（「將軍」）集所有拉丁美洲獨裁者的特質於一身⋯有施虐癖、報復心重、無知、迷信、狡猾、自戀而終日疑心別人要對他不利（這種疑心不無道理）。當馬奎斯一九八二年在斯德哥爾摩發表諾貝爾文學獎得獎感言時，他給聽眾講了一些加勒比海地區獨裁者的真實恐怖故事。

《獨裁者的秋天》使用了所有典型的「魔幻寫實主義」技巧。這小說篇幅不長，而作者還刻意把全書分為沒有編號也沒有標題的六章，讓人感覺它像短篇小說一樣緊湊緻密。它讓讀者看到的是一個由獨裁者反覆無常念所囚禁的世界。為加強讀者這種印象，馬奎斯把每一章熔鑄為一整段話，又讓最後一章只包含一句話。書中的標點符號幾乎全是逗號，它們不停歇地把一句句句子連結在一起，又不停歇地把一句句子分開。

作者不費吹灰之力地在一個個說話人之間移動，有時甚至同一句句子裡便包含著兩個說話人。有時是獨裁者對媽媽說話，有時是媽媽本人說話，有時是一個妓女說話，有時是一些不知名的人在說話，而他們所說的話莫不是要反映出政治理論家早早提出過的論點：獨裁主義病態、專橫武斷、不可預測，是理性的死敵。

就其政治心理學的一面而言，《獨裁者的秋天》跟《百年孤獨》的潛文本是匯流的。馬奎斯說過，這小說是「一首關於權力的孤獨之詩」。讀者往往認為這聲明的重點在「權力」兩個字，其

實，「孤獨」的分量亦不能小覷。書中形容主角是個「孤獨的暴君」，說他甚至「一個人孤獨在臥室裡」的時候一樣備感威脅。有一次，他想要強暴一個侍女，因笨手笨腳而未果，事後流下了「孤獨的淚水」。又有一次，在屠殺過敵人之後，他就寢時感到了「前所未有的孤獨」。作者形容這獨裁者行使的是「權力的孤獨惡癖」（solitary vice of power）」，聽起來就像是在自瀆❸。因為沒有愛，這個將軍過的是一種無價值的人生。如果說這是一種魔幻寫實主義，那它的主要神奇之處在於作者能變出一個光怪陸離世界，卻沒有漏掉一個極度畸形的人類的內心世界。

4

馬奎斯會蜚聲國際，原因之一（絕非唯一原因）是他在文學高峰上的競爭對手寥寥無幾。馬克思說過，繆爾（John Stuart Mill）之所以能得享大名，是因為他四周的地貌太平坦。把同樣的話用在馬奎斯身上會相當不公平。饒是如此，在當世小說家中，試問又有哪一位是高級文學愛好者一聞其有新作問世便奔赴書店購買的？葛拉斯和奈波爾（V. S. Naipaul）大概都有此能耐，然而，就連這兩位亦曾有過一些疲弱演出。

這不是因為我們的時代欠缺有才華的小說家。技巧創新和內容大膽的小說過去幾十年來並不少見，然而，跟現代主義小說的高峰年代相比，小說界的現況還是不免讓人傷心氣餒。從前，只要普魯斯特或喬哀思或吳爾芙或福克納宣佈將有新作出版，我們都會預期那是一件文化盛事。這種情形已不復見。無疑。喬哀思的《芬尼根守靈記》已經把小說實驗推到了一個極端地步，以致任何想超越他的人都不能不落入不一貫。

明顯的是，這部古怪的小說雖不足以充當後來的顛覆性作家的楷模，仍然是（也將永遠是）一座孤獨的豐碑。它是許多讓人難以消化的現代主義實驗的一個範例，足以成為里程碑，卻不足以保障現代主義的未來。然而，前衛小說還是後繼有人，而馬奎斯的作品便是一個例子。所以，這領域未嘗不可能出現更多像他一樣的人。

同樣的可能性也存在於藝術的其他領域。奧森・威爾斯不管有多麼鬱鬱不得志，他仍然在義大利的寫實主義導演和法國的「新浪潮」導演找到了繼承人，而在建築領域，蓋里（Frank Gehry）也證明了自己是「國際風格」青出於藍的後繼者。至於音樂或繪畫，則猶在等待它們的史特拉汶斯基或畢卡索。就目前，我們知道的只有這些。

五、尾聲：蓋里在畢爾包

1

我準備用我開始本書的方式結束它，換言之是寫一個個人色彩的註腳。我打算扼要談一談蓋里最魅力十足的其中一件建築作品：蓋在畢爾包（Bilbao）的古根漢美術館。在我看來，這種處理方式對我的這部研究最是適切不過，因為雖然在談論藝術史時，一些通稱（如印象主義、表現主義和「作者論」等）是躲不掉的，但任何作品（不管是一首詩或交響樂）的創作源頭總是個人。哪怕是在展示現代主義的兩大原則（追求當異端和展示主體性）時，我仍然是訴諸一位位才華洋溢藝術家的心靈去作為證據。所以在這個「尾聲」裡，我要把本書的主題和它的作者連結在一起。

畢爾包的座落地點本身就吸引我。位於西班牙西北部的巴斯克地區，畢爾包是一個單調的工業港口，本來引不起多少外國觀光客的興趣，但拜蓋里設計的現代主義傑作之賜，它如今已成為國際旅遊景點，每年有數以千計的外國遊人為了參觀古根漢美術館而到此一遊。我也去了，只覺得是一趟（借《米其林旅遊指南》的最高贊語來說）「不虛此行之遊」。

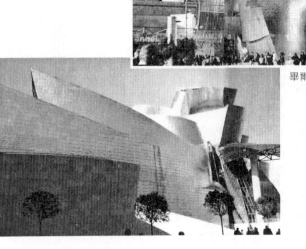

畢爾包的古根漢美術館外觀。

一九九一年，古根漢基金會會長克倫茲（Thomas Krens）委託蓋里在畢爾包蓋一間古根漢美術館的分館。當時蓋里已經六十二歲，是個公認的原創性建築大師，設計過形形色色的建築。那之前的兩年前，蓋里才獲得過建築界的大獎「普立茲克建築獎」（Pritzker Prize），所以說，克倫茲的選擇並不是一個太大冒險。既然萊特在一九五〇年代晚期所蓋的紐約古根漢美術館可以完全不落窠臼，那蓋在畢爾包的一間就沒有理由不能加以仿效：當然不是仿效它的螺旋形狀，而是仿效它的別開生面、嚇人一跳。

這一次，蓋里已經準備好要把他一貫的離經叛道精神更往前推。他的事務所才剛裝設電腦不久，而對於這種可以節省建築師不少事的新發明，蓋里是又喜愛又有所保留。

「電腦是工具，」他說，「不是拍檔；它可以呈現一根曲線，卻無法設計一根曲線。」

電腦讓蓋里可以預先知道設計他的大膽實驗行

不行得通，把他構想各種複雜形狀預先呈現出來。

：：：

我是在二〇〇〇年夏天第一次參觀畢爾包的古根漢美術館，而我的觀感可以用兩個字來形容：震撼。但「震撼」也許不是最貼切的形容詞，因為我的反應不是瞠目結舌，而是對其豐富而優雅的形狀愉悅不已。我活得夠久也見識過夠多的事物，以致很難會對什麼產生激情，但這美術館就是能讓我泛起激情。那是一棟最讓人激動的現代主義建築，哪怕它跟我一向喜愛的經典現代主義者（如葛羅培亞斯和密斯）的作品大相逕庭。

蓋里自一九八〇年代開始（也許要更早一些）便加入了現代主義的大家庭，使用過許許多多有違正統現代建築的手法：包括用曲線來讓一棟挺拔的大樓更活潑，給厚重的公寓住宅來個「束腰」，以形狀不規則的結構體互相對峙，以及讓平坦的屋頂帶有些許斜度等。到了一九九〇年，他對屋頂輪廓線的設計變得更為大膽，讓他的建築顯得亂中有序而自然。他的創新很少受到評論家批評，換言之，他的建築全都討人喜愛。

蓋里的事業發展顯示出讓人高興的進化軌跡。一九二九年出生於多倫多，一九四七年隨家人搬到洛杉磯，他不斷讓自己從國際風格一成不變的長方形造型解放出來，卻又沒有流入後現代主義的狂野不經。如果他的作品讓人錯愕，靠的純粹是構思上的別出機杼。「我過去是個平衡狂和格子狂，」他在回憶時承認，「我過去喜歡把建築弄成格子狀。後來我慢慢明白，那些格子是些鎖鏈，而萊特則被三十到六十條鎖鏈鎖著，毫無自由可言。」自由正是他想帶給自己的。所以說，他早就為克倫茲的委託作好準備，而一等美術館落成，克倫茲即這樣表示：「畢爾包的特點是讓人驚奇」。[iii]

驚奇也是這美術館給我的觀感，只覺得它是由連續不斷的建築幻術構成。華倫茲對紐約古根漢

美術館的圓形大堂（由不斷向上盤旋的絲帶狀走道圍繞）非常鍾愛，所以想讓西班牙的古根漢美術館如法炮製。自一九五〇年代落成之日起，紐約的古根漢美術館便備受爭議，至一九九〇年代仍然能使人目眩神迷，其造型幾乎和其他任何美術館都迥然不同。所以，華倫茲看不出畢爾包的一間為何不能蕭規曹隨。然而，蓋里雖然百分百樂意設計一個讓人動容的大堂，卻不願複製萊特的構想。

他告訴華倫茲，第五大道上那東西「是跟藝術背道而馳的。」

結果，他設計出的中央大堂從地板到天花板高度超過一百五十英尺，參觀者只要抬起頭，便可以瞧見設計複雜的屋頂，或瞧見把遊人送到二樓和三樓的室內玻璃電梯。光線從屋頂天窗和各重點位置的窗戶瀉進來，一種讓人愉快的氛圍。全館最大最長一個展覽廳位於大堂邊上，而在我參觀美術館的當天，它正在展出不同年代的摩托車，展品是借自紐約的古根漢總部。看來，那展館裡大多數的參觀者都是西班牙年輕人，而他們身邊的女朋友則是不情不願地被拉來。

每次我只要往前走出三或四英尺，便會看到一些不同的曲線造型（一組三個），有時是微微扭曲的柱子，有時是弧形的室內橋樑，有時是迷人的陽台。蓋里設計了兩組長方形展覽廳，專供展示固定展出的現代繪畫，但另外十一個用作臨展的展覽廳在形狀上卻各異其趣，各有新意。這美術館（正如我說過）有許多讓人驚奇之處，而它們大部分（也許是全部）都讓人驚喜。

這美術館的外觀帶來其他驚奇。它背靠著內爾韋恩河（Nervion River），河流景致可以從許多大玻璃窗一覽無遺；正面面對著城鎮、一家地方博物館和大學。從城鎮的某些街道望向古根漢美術館的話，它像是一個奇形怪狀但卻和諧的堆砌體，可以大大激起人想像力：從某個角度看，這美術館像是一架巨大飛機撞進一棟大建築後留在原地，從另一個角度看則像一些形狀不規則的積木，是被一隻巨手隨意一推而堆擠在一起。整座美術館乍看之下像個大謎團，讓藝術愛好者會忍不住走走停

停，把它看了又看，不斷琢磨這件奇怪的雕塑品到底在表現什麼？

我用「雕塑品」這個詞是有深意的。蓋里使用「表現主義建築」一語來形容他較近期的作品，而這些作品又充分體現出其設計者是一個藝術家。他自己承認：「每次越過建築和雕塑的界線對我都是困難的事。」「越界」是另一個現代主義基調，再次見證著蓋里擁有一顆現代主義者的心靈。

有趣的是，蓋里從未界定建築和雕塑兩者的各自領域何在，但又在自己的建築作品中把它們結合在一起。

對藝術的關注並未減少蓋里對客戶的關注，反而一向以跟客戶關係緊密知名。他總是很重視客戶的想法，不斷跟他們交換意見。一九九七年談到剛蓋好的古根漢美術館時，他說：「我會很樂於回畢爾包看看，他們就像是我的家人。」如果我們記得密斯在一九二○年代是如何對待圖根德哈特一家的話，蓋里這番話會更有啟發性。蓋里的例子表明了，一個現代主義大師不是非得與客戶保持大段距離不可的。

蓋里總是尋求其他藝術家的協助，也總是向藝術吸取觀念和靈感。談到他為廣告公司經理恰特（Jay Chiat）設計的一間渡假屋的時候，蓋里指出：「我的靈感來自杜象的畫作。」他指的是杜象在「軍械庫大展」展出的《下樓梯的裸體》，由此可見，美國人第一次與現代主義藝術打照面的經驗有多麼歷久不衰。蓋里與普普雕塑家奧頓伯格是好友，曾邀請奧頓伯格及其太太布魯根（Coosje van Bruggen）參與自己的建案。換言之，他準備好當個雕塑家卻沒有放棄自己的建築專業。正是體認到他的這種專業忠誠讓我對畢爾包更難忘懷，也讓我準備好寫出呈現在各位眼前的這部研究。

2

如果現代主義可能在未來復興的話，畢爾包的古根漢美術館能為這復興貢獻些什麼呢？我不敢提供言之鑿鑿的預測。我是個歷史家，不是先知，必須把未來留給未來。然而，在前面的篇幅，我已經展示了夠多的證據，證明形形色色現代主義者的活動足以構成一個歷史時期，它有過繁榮歲月也有過被擾亂的歲月，有過自信的階段也有過自貶階段。它的大約起訖日期是一八四○年代初期至一九六○年代初期，涵蓋的藝術家從波特萊爾到福樓拜到貝克特到普普藝術家，再到其他對現代主義來說禍福難料的前衛分子。在這一百多年之間，現代主義經歷過兩次世界大戰和一些極權政體的衝擊，仍然活了下來，而大本營也從巴黎遷移到了紐約。任何追求更大的精準性的人都是昧於歷史時期的不精準性。⑤未來會不會出現一些現代主義的後起之秀不是我們現在能知道的。然而，馬奎斯的持久創作力和蓋里對電腦的充分掌握都讓我們有理由預期他們會繼續推陳出新。

從較保守的角度看，現代主義者雖然顯示過很旺盛的精力，也出產過許多深具原創性的作品，但一個全面性的現代主義復興看來非常不可能。另一方面，我們又可以預期，「現代主義」將會成為一個受到公認的文化時期，跟其他任何文化時期一樣引人入勝。它的長度是我們已經知道的，而它的成就也是我們珍視的。它最讓人動容的一些產品——吳爾芙的《燈塔行》、喬哀思的《尤利西斯》、孟克的《吶喊》、塞尚畫的聖維克多山、葛羅培亞斯在德紹設計的「包浩斯」校舍、貝克特的《等待果陀》、艾略特的《荒原》和威爾斯的《大國民》等——如今已被當成祖產一樣在中學和大學課堂上講授，而另一些現代主義經典則繼續帶給我們強烈的樂趣。

我會作出這種保守預測，一個主要原因是藝術的平民化已經在西方文化大行其道（這現象始自法國大革命）。我們說過現代主義不是一種民主的意識形態，但這不表示它必然跟民主政治互不相容。言論自由、出版自由、投票權的擴大和文化上的寬容都不是會必然摧毀現代主義文學與藝術賴以得到支撐的菁英分子的，不是必然會讓困難的詩歌、繪畫或電影失去足夠的消費者。⑥

儘管如此，平民化現象還是讓現代主義的未來變得極度岌岌可危。因為，各種娛樂科技（有聲電影、電視、電腦等）的迅速發展已經變得愈來愈有影響力。不過，它們的危害倒不是如某些保守的文化評論家所主張的，是因為它們會使得文化被商業化，因為文化總有一個商業的向度，而這是連古希臘和古羅馬的文化都不能例外。只不過，不管是文化產業的世故化還有溝通形式的快速化，全都鼓勵藝術家作出妥協，讓未來前衛分子被邊緣化的危險性大大增加。我們生活的時代是一個音樂喜劇的時代。

我從一開始便說過，只有在經濟、政治、文化條件都提供支撐的情況下，現代主義才可能崛起成為強勁有力的文化現象。歷史顯示，從十九世紀中葉開始，上述的條件都朝著一個有利於現代主義的方向發展。雖然反覆被戰爭打斷、受斷斷續續的宗教復興擾亂，以及需要面對法西斯主義和共產主義的催命打壓，但現代主義仍然表現出強大生命力。事實證明，對現代主義最具破壞性的不是這些明顯的威脅，而是杜象「什麼都可以是藝術」的主張和把這主張加以落實的普普藝術家。

但現代主義未嘗不會有大舉復興的一天。看看馬奎斯的小說，看看蓋里設計的建築，我們便不難想像，也許哪一天，會有一些目前尚未知名甚至尚未出生的藝術家拔地而起，讓現代主義死而復活，重獲新生。回想起現代主義歷史中出現過的一些盛事——《包法利夫人》和《惡之華》於一八五七年的出版、獨立沙龍在一九○七年為塞尚舉行的回顧畫展、達達主義者一九一六年二月五日在

伏爾泰夜總會的爆炸性演出——我們便忍不住想像，類似的盛事也許有朝一日重演。不過，這種希望能不能化為現實，不是我所能預見的。目前，我們能確定的是，現代主義已經經歷了一百二十年的光景，在文化市場上丟下了大量常常精美又總是新穎的產品，帶來過許多困惑、驚奇和愉悅。不管如何，現代主義都跑了一趟漂亮的長跑。

註釋

①當然，史達林要到一九五七年才過世，而在他死後，蘇維埃政權也繼續延續他的文化壓迫政策。

②例如，藝術史家羅斯（Barbara Rose）就反對人們一直把約翰斯（Jasper Johns）稱作杜象的信徒：「直到一九六〇年為止，他的作品毫無成份反映出他知道有杜象其人存在。」xiii

③有繪畫作品以外的證據顯示，他是軍工複合體和廉價粗俗的流行文化的激烈批判者。

④一個例子是《百年孤獨》的開場句子：「許多年後，面對行刑隊時，奧雷良諾·布恩地亞上校將會想起，他父親帶他去見識冰塊那個遙遠的下午。」

⑤所以，我不能同意藝術史家克拉克（T. J. Clark）為現代主義開出的那個極具體的死亡日期。他說，他的《向一個觀念說再見》（Farewell to an Idea）是寫成於「柏林圍牆倒下之後，而世界大部分民眾和菁英分子都同意，該事件標誌著社會主義的壽終正寢。看起來，稱作現代主義的那個方案也是在差不多同一時間壽終正寢。」xxxiv

⑥例如，麥克唐納（Dwight Macdonald）雖然大力攻擊布爾喬亞的半吊子文化，但亦承認：「從《湯姆·瓊斯》到卓別林的電影，有一些很好的作品是走大眾化路線的。」iiiii

譯註

❶ 伏爾泰的原話是「即使上帝不存在，我們也有必須把祂給創造出來。」

❷ 這電影暗示主角正在接受口交。

❸ 「孤獨惡癖」是十九世紀西方人用來指稱「自瀆」的帶貶意委婉語。

致謝

寫這本書不是我的錯。文責不用說當然是我一個人自負，但我卻想要在這裡忠實交代它的起源原委。二○○一年秋初，諾頓出版社的主編韋爾（Bob Weil）打電話給我，帶來一個構想——他的構想。我跟該出版社簽有合約，要寫一部對自由主義所作的精神分析——歷史研究。我書名已經想好（《自由的脾性：政治中的人性》），剛打算著手進行。我先前已經寫好一篇文章，名叫〈自由主義與退化〉，作為整本書的大綱，談政治與精神分析的緊密關係，並在一個美國精神分析師的會議上發表過。韋爾卻叫我把這計畫暫時擱置，先寫一部有關現代主義的研究。我問他：「是要我探討繪畫或文學中的現代主義嗎？」他回答說：「全部。」我抗議說我對現代主義並非無所不知，也不可能無所不知，但他卻不為所動。過了一段時間之後，他的建議在我心底經過發酵，終於讓我怦然心動，其最後成果就是各位捧在手上這本書。

顯然，一部如此大範圍的作品必然要仰仗許多人的賜教（在為《現代主義》閱讀和寫作的五年期間，我請教過許多專家，並受益良多）。所以，如果說我在這鳴謝中漏了謝誰，只能歸咎於幫助我過的專家實在太多，以致掛一漏萬。

讓我從感謝韋爾開始。他是個細心的讀者和有想像力的主編，他的建議大大有助於我鎖定書寫

的焦點。我相信他後來並沒有對他提出那個富創意的構想後悔。韋爾的助手邁耶（Tom Mayer）也是我需要致謝的，因為他排除了許多我在工作上的障礙。另外，我也要特別感謝我的文字編輯阿德爾曼（Ann Adelman），她從不會遺漏什麼，也在我寫作的過程中提供了許多重要而細緻的建言。

在我與露絲（Ruth）共度的四十八年婚姻裡，她讀過和漂亮地修改過我每一件作品──唯獨《現代主義》例外。她因為健康日漸惡化，並在二〇〇六年五月九日與世長辭，致使本書無法再是我們的共事成果，變成一件孤伶伶的作品。

在漫長的寫作過程中，我的日常生活有賴許多人的幫助才得以保持順暢，他們之中，最重要的是我的三位繼女莎拉·凱杜里（Sarah Glazer Khedouri）、索菲·格萊澤（Sophie Glazer）和伊麗莎白·格萊澤（Elizabeth Glazer），以及我的弟妹雪莉·戈倫斯坦（Shieley Gorenstein）。老朋友在感情上的支持對我也是無價的（我與他們的交情可以回溯到杜魯門當總統的時代），包括卡恩夫婦（Bill and Shirley Kahn）、伯斯坦夫婦（Al and Ruth Burstein）和托奇斯（Gladys Topkis）我們的交情，這些年來我每有需要都會。他們的情感的意義重大。我和韋爾的長遠合作關係也可以回溯到杜魯門時代（我們合寫過一本有關現代歐洲的教科書），他、我和庫恩斯夫婦（Dick and Peggy Kuhns）四人一起聊歷史和精神分析的話題已經有幾十年時間。同樣的事情也適用於我的歷史家同儕泰納（Henry Turner）和梅里曼（John Merriman），以及出色的風格家馬爾科姆（Janet Malcolm）。

我同樣從我的歐洲友人受益良多。我特別要一提是這幾位：劍橋大學的歷史學家史堅納（Quentin Skinner）和科林尼（Stefan Collini）；柏林的精神分析師卡萬（Gaby Katwan），她為人親切而無價；阿姆斯特丹的布蘭茲（Maarten Brands）和威寧格（FroukeWieringa）。不可不提的還有塞奈達（Zenaida）一輩子的利他活動，我在寫作《現代主義》期間也是如此。我同樣想感謝幾位前學生（後來則是長年

的好朋友)、沃納（Meike Werner）、斯密（Helmut Smith）、雷夫（Ted Reff）、麥基爾（Mark Micale）和迪特爾（Robert Diether）。另外，凱（Carolyn Kay）以至艾徹（Geremy Eichler）和沃爾（Robert Wohl）都提供過我求之不得的幫助。羅伊斯出版社（Merek Royce Press）印刷廠是我那些喜怒無常的電腦的有效率醫生。

身為紐約公共圖書館卡爾曼人文中心（Lewis and Dorothy Culman Center for Scholars and Writers）的創立主任，我從一九九九年開始便有幸有一群顧問（每年十五個不同的研究員）可以就教。他們之中，我最感激的是雪弗（Stacy Schiff）、阿姆斯壯（Carol Armstrong）、薩克斯（Harvey Sachs）、霍爾登（Tony Holden）、托伊比恩（Colm Toibin）、德爾班科（Andy Delbanco）、弗克萊（Christopher Fleck）、卡普蘭（Marion Kaplan）和莫里斯（Dougla Morris）。潘蜜拉·利奧（Pamela Leo）是我在該中心的理想副手，不管當時和後來都是我的好朋友和夥伴。在紐約公共圖書館許多提供我幫忙的館員中，我最要感謝的是安妮·斯基利恩（Anne Skillion），她幹的是編輯的工作，卻有著知識分子的心靈，與她交談趣味無窮。

中心裡有些研究員還不只接受我的口頭請益，還親自過目過原稿的一些篇章：赫克斯特布爾（Ada Louise Huxtable）看過論建築的部分；利博維茨（Herbert Liebowitz）看過論艾略特的部分；皮爾龐特（Claudia Pierpont）看過論舞蹈的部分；弗里希（Walter Frish）看過論音樂的部分；哈達斯（Rachel Hadas）看過論詩歌的部分。我難望找到一支更權威性的支持團隊。但我要強調，如果我有把什麼怪里怪氣的觀點夾帶進文本裡，都絕對不是他們的責任。

在這些讀者之一，有兩位對我的原稿特別有毅力和耐性，一位是文化史家艾蜜麗（「艾咪」）·布朗（Emily Braun），另一位是美國史家本阿塔（Doron Ben-Atar）。雖然住在華盛頓，他們還是不斷

跟我保持連絡，或是讚美，或是批評，或是提供我改進善意見。作為現代藝術的嚮導，艾咪不只教

我許多，還不嫌麻煩帶我參觀藝術展覽，長我見識。對於他們兩位，我要獻上最深謝忱。沒有他們，

我雖然大概還是可以把本書完成，但進度應該會慢許多，而且樂趣會少許多。

蓋伊　二〇〇七年書於紐約市

xlii. Quoted in Friedman, "The Reluctant Master," in ibid., 22.

xliii. Gehry, "Commentaries," in ibid., 140.

xliv. Ibid., 208.

xlv. Ibid., 183.

xlvi. T. J. Clark, *Farewell to an Idea: Episodes from a History of Modernism* (1999), 8.

xlvii. "Masscult and Midcult" (1960), in Dwight MacDonald, *Against the American Grain: Essays on the Effects of Mass Culture* (1962), 7.

xiii. Barbara Rose, *American Art Since 1900: A Critical History* (1967), 217.

xiv. Jackson Pollock, "My Painting," *Possibilities* (sole issue, Winter 1947-48).

xv. Clement Greenberg, "Jackson Pollock: Inspiration, Vision, Intuitive Decision," *The Collected Essays and Criticism: Modernism with a Vengeance, 1957-1969*, ed. John O'Brian (1993), 246.

xvi. Harold Rosenberg, *The De-Definition of Art: Action Art to Pop to Earthworks* (1972), 91.

xvii. Hofmann in Rose, *American Art Since 1900*, 152-53.

xviii. Greenberg, "Avant-Garde Attitudes, New Art in the Sixties" (1969), *Collected Essays and Criticism*, 294.

xix. Barry Gewen, "State of the Art," *New York Times Book Review*, February 10, 2005.

xx. Maciunas in Hal Foster, Rosalind Krauss, Yve-Alain Bois, and Benjamin H. D. Buchloh, *art since 1900* (2004), 468.

xxi. Lawrence Alloway, *American Pop Art* (1974), 69.

xxii. Greenberg, "Post-Painterly Abstraction" (1964), *Collected Essays and Criticism*, 197.

xxiii. Victor Bockris, *Warhol, the Biography* (1989; ed. 1993), 180, 179, 163, 145.

xxiv. Ibid., 210.

xxv. Brian O'Doherty, "Art: Avant-Garde Revolt," *New York Times*, October 31, 1962.

xxvi. Brian O'Doherty, "'Pop'Goes the New Art," *New York Times*, November 4, 1962.

xxvii. John Canaday, "Hello, Goodbye," *New York Times*, January 12, 1964.

xxviii. John Canaday, "Pop Art Sells On and On—Why?" *New York Times*, March 31, 1964.

xxix. Hilton Kramer, "Look! All Over! It's Esthetic...It's Business...It's Supersuccess!" *New York Times*, March 29, 1966.

xxx. Robert Brustein, "If an Artist Wants to Be Serious and Respected and Rich, Famous and Popular, He Is Suffering from Cultural Schizophrenia," *New York Times*, September 26, 1971.

xxxi. Hilton Kramer, "And Now···Pop Art: Phase II ," *New York Times*, January 26, 1971.

xxxii. See Julia Briggs, *Virginia Woolf: An Inner Life* (2005), 186. The advertisement on romances was in the *New York Times Book Review*, October 16, 2005.

xxxiii. Warren Hoge, *New York Times*, October 20, 2001.

xxxiv. Gabriel García Márquez, *One Hundred Years of Solitude* (1967; trans. Gregory Rabassa, 1970), 230.

xxxv. Ibid., 412.

xxxvi. Gabriel García Márquez, *The Autumn of the Patriarch*, trans. Gregory Rabassa (1975), 255.

xxxvii. Raymond L. Williams, *Gabriel García Márquʒ?* (1984), 111.

xxxviii. Ibid., 121.

xxxix. García Márquez, *The Autumn of the Patriarch*, 4, 6, 47, 31.

xl. Quoted on back cover of *Gehry Talks*, ed. Mildred Friedman, with Michael Sorkin (2002); see also Sorkin, "Frozen Light," in ibid., 32.

xli. "Commentaries by Frank Gehry," in ibid., 140.

xxx. See Ferguson, *Enigma*, 338-410.

xxxi. Sigmund Freud, *Moses and Monotheism: Three Essays*(1939), *The Standard Edition of the Complete Psychological Writings of Sigmund Freud*, ed. and trans. James Strachey et al., 24 vols. (1953-75), XXⅢ, 43. For my take on Freud, see *Freud: A Life for Our Time*(1988).

xxxii. Ian Kershaw, *Hitler, 1889-1936: Hubris,*(1998), 435.

xxxiii. See Hal Foster, Rosalind Krauss, Yves-Alain Bois, and H. S. Buchloh, *Art Since 1900: Modernism, autimodernism, postmodernism*(2004), 281.

xxxiv. Saul Friedländer, *Nazi Germany and the Jews*, 2 vols. Vol. I: *The Years of Persecution, 1933-1939*(1997), 59.

xxxv. Author's personal experience in the Goethe Reform Gymnasium in Berlin, 1935-36.

xxxvi. Henry A. Turner, Jr., "Fasciam and Modernization," in Turner, ed., *Reappraisals of Fascism* (1975), 120.

xxxvii. Dostoevsky, *A Writer's Diary, 1873-1876*, trans. Kenneth Lanz (1997), 349.

xxxviii. Malevich in Daniel Bell, *The Cultural Contradictions of Capitalism*(1976; ed. 1996), 18.

xxxix. Prokofiev in S. Shlifstein, *Sergei Prokofiev: Autobiography, Articles, Reminiscences* (2000), 100.

xl. *Pravda* in Orlando Figes, *Natasha's Dance: A Cultural History of Russia* (2003), 479.

xli. Emily Braun, "The Visual Arts: Modernism and Fascism," in *Liberal and Fascist Italy, 1900-1945*, ed. Adrian Lyttelton (2002), 203.

xlii. Harvey Sachs, *Toscanini* (1978), 154.

❾ 死後生命？

i. Quoted in Peter Demetz, *Postwar German Literature: A Critical Introduction* (1970), 48. I have slightly amended this quotation by substituting the word "pulped" for "destroyed" (*eingestampt*).

ii. Marcel Reich-Ranicki, *Mein Leben*(1999), 404-05.

iii. Demetz, *Postwar German Literature*, 214.

iv. Beate Stärk, *Contemporary Painting in Germany* (1994), 7.

v. Richard Coe, *Samuel Beckett* (1964), 2.

vi. Pinter text from www.google.com (no source given).

vii. Richard N. Coe, *Eugène Ionesco* (1961), 12-14.

viii. Ionesco, "La tragédie du langage: Comment un manuel pour apprendre l'anglais est devenu ma première pièce," *Spectacles*, 2 (1958), 5.

ix. Ibid., 3.

x. Nathalie Sarraute, *L'Ere du soupçon: Essais sur le roman* (1956), 97-99.

xi. Sarraute, *Les Fruits d'or* (1963), 126-27.

xii. Sarraute, *L'Ere du soupçon, 21-22.*

xxx. Dan James in ibid., 489.

第III部　終曲

⑧ 怪胎與野蠻人

i. Peter Ackroyd, *T. S. Eliot: A Life* (1984), 157.

ii. Eliot, *For Lancelot Andrewes* (1928; ed. 1970), 7.

iii. Agatha in *The Family Reunion* (1939), Part II, Scene II, in *The Complete Poems and Plays of T. S. Eliot*(1952), 275.

iv. Eliot, "Burnt Norton,"*Four Quartets*, ibid., 117.

v. "Little Gidding," *Four Quarters*, ibid., 145.

vi. Pound in Anthony Julius, *T. S. Eliot, Anti-Semitism, and Literary Form*(1995), 155.

vii. Eliot, *After Strange Gods: A Primer of Modern Heresy*(1933), 15.

viii. Ibid., 13.

ix. Charles Ives, "Memories,"*Memos*, ed. John Kirkpatrick (1972), 113-15.

x. Rossiter, *Charles Ives and His America*(1975), 84.

xi. Ives, *Memos*, 131.

xii. Ibid., 130-31.

xiii. Ibid., 131.

xiv. Ibid., 134.

xv. Ibid., 134-35.

xvi. Ibid., 134.

xvii. Ibid., 136.

xviii. Jan Swafford, *Charles Ives: A Life with Music* (1996), 406-07.

xix. Knut Hamsun, obituary for Hitler, May 7, 1945, *Aftenposten*, in Robert Ferguson, *Enigma: The Life of Knut Hamsun* (1987), 386.

xx. Ibid., 347.

xxi. Hamsun, *At the Gates of the Kingdom*(1895), in ibid., 391.

xxii. Hamsun to Harald Grieg, November 5, 1932, in ibid., 331.

xxiii. Ibid., 362.

xxiv. Hamsun, open letter to *Fritt Folk*, October 17, 1936, in ibid., 333.

xxv. Hamsun, quoted as epigraph to ibid.

xxvi. Ferguson, *Enigma*, 365.

xxvii. Hamsun, *Selected Letters.*Vol. II, *1898-1952*, ed. Harald Naess and James McFarland (1998), 23.

xxviii. Ferguson, *Enigma*, 9.

xxix. Hamsun, *The Growth of the Soil*(1917), trans. W. W. Worster(1971), 434.

iii. Freud, "Mit seiner Geschlossenheit, Einheit, Vereinfachung der Probleme, mit seiner Kunst der Konzentration, und des Verdeckens···"*Protokolle der Wiener Psychoanalytischen Vereinigung*, 4 vols., II 1908-1910, ed. Herman Nunberg and Ernst Federn (1967; ed. 1977), 174.

iv. Jarry in Roger Shattuck, *The Banquet Years* (1958), 167.

v. See Esslin, *Theatre of the Absurd*, 261.

vi. Tzara in Tomkins, *Duchamp*, 191.

vii. Ibid., 190.

viii. O'Neill in James McFarlane, "Intimate Theatre: Maeterlinck to Strindberg," in *Modernism: A Guide to European Literature, 1890-1930*, ed. Malcolm Bradbury and James McFarlane (1976; ed. 1991), 326.

ix. Strindberg, Preface, *Miss Julie* (1888), *Miss Julie and Other Plays*, trans. and ed. Michael Robinson (1998), 59-60.

x. Author's note to *A Dream Play* (1901), ibid., 176.

xi. Olof Lagercrantz, *August Strindberg*, trans. Anselm Hollo (1979), 160, 169.

xii. Ibid., 247.

xiii. Ibid., 91.

xiv. Robert Brustein, "August Strindberg," *The Theatre of Revolt: An Approach to the Modern Drama* (1964), 88.

xv. George Bernard Shaw, "Epistle Dedicatory," *Man and Superman* (1903).

xvi. Georg Kaiser, "Vision und Figur," *Das neue Deutschland*, vol. I, no. 10 (1918).

xvii. B. J. Kenworthy, *Georg Kaiser* (1957), xix.

xviii. Carl Sternheim, "Privatcourage" (1924), in *Gesamtausgabe*, ed. Wilhelm Emrich, 10 vols. (1963-76), VI, 309.

xix. Julia Margaret Cameron, "Annals of My Glass House" (a fragment of autobiography), in Mike Weaver, *Julia Margaret Cameron, 1815-1879* (1984), 157.

xx. David A. Cook, *A History of Narrative Film* (1981; 4th ed. 2004), 115

xxi. Liam O'Leary, *The Silent Cinema* (1965), epigraph.

xxii. Thorstein Veblen in Cook, *History of Narrative Film*, 66.

xxiii. See ibid., 64.

xxiv. Sergei Eisenstein, "Dickens, Griffith, and the Film Today," *Film Form* (1956), trans. Jay Leyda (1957), 201.

xxv. Cook, *History of Narrative Film*, 32.

xxvi. Ibid., 128.

xxvii. Eisenstein, *Film Form*, 5.

xxviii. Publicist for Mutual Film Company, in David Robinson, *Chaplin: His Life and Art* (1983), 157.

xix. Chaplin's famous concluding speech in *The Great Dictator*; in ibid., 504.

utschen Werkbundes(1914), 29-32.

xxxiv. Gropius to James Marston Fitch, in conversation. See Peter Gay, *Weimar Culture* (1968), 9.

xxxv. Gropius, Manifesto for opening of the Bauhaus, April 1919, in Hans Wingler, *Das Bauhaus 1919-1933: Weimar, Dessau, Berlin* (1962), 39.

xxxvi. Ibid.

xxxvii. Ibid.

xxxviii. Quoted in Erwin Panofsky, "Three Decades of Art History in the United States: Impressions of a Transplanted European," *College Art Journal*, 14 (Autumn 1954), 16.

xxxix. Gropius interview with the author, July 1968.

xl. Walter Gropius, *Four Great Makers of Modern Architecture: Gropius, Le Corbusier, Mies, Wright* (1961), 227.

xli. Nancy Curtis, *Gropius House*, in Reginald Isaacs, *Gropius: An Illustrated Biography of the Creator of the Bauhaus* (1983; ed. 1986), 232.

xlii. Quoted in Edward Lucie-Smith, *Furniture: A Concise History* (1979), 162.

xliii. Bahr in Eduard F. Sekler, *Josef Hoffmann. The Architectural Work* (1985), 33.

xliv. Nikolaus Pevsner, *Pioneers of Modern Design: From William Morris to Walter Gropius* (1936; rev. ed. 1960), 26.

xlv. Roger Ginsburger, "Was ist Modern?" (1931), in *Die Form: Stimmen des Deutschen Werkbundes 1925-1934*, ed. Ulrich Conrads et al. (1969), 70.

xlvi. Hoffmann, lecture on February 22, 1911, in *Josef Hoffmann Designs*, ed. Peter Noever (1992), 231.

xlvii. *"dem thatenlosen Schlendrian, dem starren Byʒantinismus, and allem Ungeschmack"* —the not so vivid phrase in the text is as close a rendition as it is possible to give. Koloman Moser, "Mein Werdegang," *Vielhagen und Klasings Monatshefte*, X (1916), 255.

xlviii. Jane Kallir, *Viennese Design and the Wiener Werkstätte* (1985), 54.

xlix. Ibid., 29.

l. Josef Hoffmann and Koloman Moser, *Arbeits-programm der Wiener Werkstätte von 1903-1932*, Ausstellung des Bundesministeriums für Unterricht (1967), 21-22.

li. See ibid.

lii. J. J. P. Oud, "Ja und Nein: Bekenntnisse eines Architekten," *Europa Almanack 1925* (1925; ed. 1993), 18.

⑦ 戲劇與電影：人性元素

i. Bärbel Reissmann, "Das Lessing-Theater," in Ruth Freydank et al., *Theater als Geschäft, Berlin und seine Privattheater um die Jahrhundertwende* (1985), 127.

ii. Goll in Martin Esslin, *The Theatre of the Absurd* (1961), 268.

iii. George Heard Hamilton, *Painting and Sculpture in Europe, 1880-1940* (1964), 184.

iv. Marinetti (1911), in *Antonio Sant'Elia*, 17.

v. Sant'Elia in ibid., 23.

vi. C. E. Annesley Voysey, *Studio*, I (1894), 234.

vii. Frank Lloyd Wright to Catherine and Kenneth Baxter, February 7, 1921, in Robert C. Twombly, *Frank Lloyd Wright; An Interpretive Biography* (1973), 236.

viii. Johnson in Charles Jencks, *Modern Movements in Architecture* (1973), 50.

ix. Wright, "The Art and Craft of the Machine" (1901), in Twombly, *Frank Lloyd Wright*, 46.

x. Ibid.

xi. Wright, *An Autobiography* (1932; 2nd ed. 1943), 150.

xii. *Antonio Sant'Elia*, 27.

xiii. Ada Louise Huxtable, *Frank Lloyd Wright: A Penguin Life* (2004), 27.

xiv. Twombly, *Frank Lloyd Wright*, 66.

xv. *Wright, Autobiography*, 142.

xvi. Ibid.

xvii. See Leonard K. Eaton, *Two Chicago Architects and Their Clients: Frank Lloyd Wright and Howard Van Doren Shaw* (1969), 38, and 81, 85.

xviii. See Twombly, *Frank Lloyd Wright*, 113.

xix. Huxtable, *Frank Lloyd Wright*, 209.

xx. Ibid., 244.

xxi. Mumford in Jencks, *Modern Movements*, 96.

xxii. Hermann Muthesius, "Die Bedeutung des Kunstgewerbes" (1907), in Peter Gay, *Art and Act: On Causes in History: Manet, Gropius, Mondrian* (1976), 114.

xxiii. Huxtable, letter to the author, March 12, 2001.

xxiv. Mies van der Rohe in Gay, *Art and Act*, 142.

xxv. Le Corbusier, *Towards a New Architecture* (1923), trans. Frederick Etchells (1927), 10.

xxvi. Ibid., 13.

xxvii. Ibid., 14.

xxviii. Ibid., 84, 12.

xxix. Twombly, *Wright*, 276.

xxx. Lewis Mumford, "Skin Treatment and New Wrinkles" (1954), in *From the Ground Up: Observations on Contemporary Architecture, Housing, Highway Building, and Civic Design* (1956), 96.

xxxi. Walter Gropius, "Tradition und Kontinuität in der Architektur", *Apollo inder Demokratie* (1967), in Gay, *Art and Act*, 115.

xxxii. Ibid., 52.

xxxiii. Gropius, "Der stilbildende Wert industrieller Bauformen", *Der Verkehr, Jahrbuch des De-*

Beaumont (1987), 389.

xxxiv. Schoenberg to Kandinsky, July 20, 1922, in *Briefe*, 70.

xxxv. Schoenberg to Richard Dehmel, December 13, 1912, in ibid., 30.

xxxvi. Schoenberg to Emil Hertzka, March 7, 1910, in ibid., 18.

xxxvii. Schoenberg to Adolf Loos, August 5, 1924, in ibid., 126.

xxxviii. Debussy, *Monsieur Croche*, 32.

xxxix. Schoenberg to Hermann Scherchen, February 1, 1914, in *Briefe*, 44.

xl. See Reich, *Arnold Schoenberg*, 139.

xli. Schoenberg, "Composition with Twelve Tones," *Style and Idea: Selected Writings of Arnold Schoenberg*, ed. Leonard Stein (1950; 2nd ed. 1975), 218.

xlii. Igor Stravinsky, *An Autobiography* (1936), 28; though largely ghostwritten, this book remains a useful source for Stravinsky's views.

xliii. Stravinsky to Vladimir Rimsky-Korsakov, June 16/29, 1911, in Stephen Walsh, *Stravinsky. A Creative Spring; Russia and France, 1882-1934* (1999), 163.

xliv. Alfred Bruneau in ibid.

xlv. Stravinsky, *Autobiography*, 29.

xlvi. Walsh, *Stravinsky*, 198.

xlvii. Ibid., 312.

xlviii. Ibid., 504.

xlix. Varèse in Morgan, *Twentieth-Century Music*, 306-07.

l. John Cage, "Edgard Varèse" (1958), in Cage, *Silence, Lectures and Writings* (1961), 85.

li. David Revill, *The Roaring Silence: John Cage, a Life* (1922), 13.

lii. Ibid., 123.

liii. Busoni in Morgan, *Twentieth-Century Music*, 36.

liv. Stravinsky on Schoenberg in Charles M. Joseph, *Stravinsky Inside Out* (2001), 248.

lv. See Charles M. Joseph, *Stravinsky and Balanchine: A Journey of Invention* (2002), 74.

lvi. Ibid., 257.

lvii. Ibid., 256.

lviii. Anna Kisselgoff, *New York Times*, January 7, 1999, in Joseph, *Stravinsky and Balanchine*, 337.

lix. Agnes De Mille, *Martha: The Life and Work of Martha Graham: A Biography* (1956; ed. 1991), 126.

❻ 建築與設計：機器——人類事務中的新元素

i. Gramsci in *Antonio Sant'Elia*, ed. Dore Ashton and Guido Ballo (1986), 13.

ii. George Boccioni in ibid., 28.

iii. Varèse in Robert P. Morgan, *Twentieth-Century Music* (1991), 312.

iv. Edward Lockspeiser, *Debussy: His Life and Mind*, 2 vols. (1962; 2nd ed. 1966), I, 198.

v. Debussy, *Monsieur Croche*, 19.

vi. Léon Vallas, *Claude Debussy: His Life and Works*, trans. Maire and Grave O'Brien (1933), 34.

vii. Ibid., 37.

viii. Ibid., 35.

ix. Academy on Debussy, ibid., 41.

x. Ibid., 178.

xi. Ibid., 131.

xii. Lockspeiser, *Debussy*, 91.

xiii. Ibid., 84.

xiv. Gustav Mahler to Friedrch Löhr (1882), in Jens Malte Fischer, *Gustav Mahler: Der fremde Vertraute*(2005), 149.

xv. Ibid., 200.

xvi. Mahler to Anna von Mildenburg, summer 1896, in ibid., 340.

xvii. Ibid., 339.

xviii. Mahler to Willem Mengelberg, August 1906, in Fischer, *Gustav Mahler*, 635.

xix. Mahler to Anna von Mildenburg, summer 1896, in ibid., 340.

xx. Mahler to his wife Alma, summer 1906, in ibid., 636-37.

xxi. Mahler to Natalie Bauer-Lechner, in ibid., 341.

xxii. Mahler to Max Marschalk (1896), in ibid., 637.

xxii. Arnold Schoenberg to Mahler, December 1904, in ibid., 586.

xxiv. Schoenberg to Ferruccio Busoni, July 28, 1912, in *Arnold Schoenberg, Briefe*, selec. and ed. Erwin Stein (1956), 29.

xxv. Schoenberg to Fritz Windisch, August 30, 1923, in ibid., 105.

xxvi. Schoenberg to Vasili Kandinsky, January 24, 1911, in Fred Wasserman, "Schoenberg and Kandinsky in Concert," *Schoenberg, Kandinsky, and the Blue Rider*, ed. Esther da Costa-Meyer and Fred Wasserman (2002), 25.

xxvii. Schoenberg to Kandinsky, July 20, 1922, in *Briefe*, 70.

xxviii. Schoenberg to Hermann Scherchen, February 1, 1914, in *Briefe*, 45.

xxix. Schoenberg to Josef Stransky, September 9, 1922, in ibid., 77.

xxx. Schoenberg's response to congratulations on his seventy-fifth birthday, September 16, 1949, in ibid., 301.

xxxi. Schoenberg, program note, early 1910, in Willi Reich, *Arnold Schoenberg, oder Der konservative Revolutionär* (1968; ed. 1974), 58.

xxxii. See ibid.

xxxiii. Schoenberg to Busoni, August 1, 1909, in *Ferruccio Busoni, Selected Letters*, ed. Antony

xxviii. Marcel Proust, *A la recherche du temps perdu* (1913-27; 3 vols. Pléîade ed. 1966), "Le Temps retrouvé," III, 895.

xxix. Ibid., "Sodome et Gomorrhe," II, 756.

xxx. Woolf, *To the Lighthouse*, 268-69.

xxxi. Kafka, *Hochʒeitsvorbereitungen auf dem Lande und andere Prosa aus dem Nachlass* (1953), 3rd Octavheft, 72.

xxxii. Ibid.

xxxiii. Ibid., 8th Octavheft, 153.

xxxiv. Kafka, "Brief an den Vater," ibid., 169.

xxxv. See Thomas Mann, "Homage," in Kafka, *The Castle*, trans. Edwin and Willa Muir (2nd ed. 1941), xi.

xxxvi. Kafka, "Fragmente." *Hochʒeitsvorbereitungen*, 232.

xxxvii. Kafka, August 6, 1914, *Tagebücher, 1910-23* (1951), 261.

xxxviii. See Peter Ackroyd, *T. S. Eliot: A Life* (1984), 24.

xxxix. T. S. Eliot, "Yeats," *On Poetry and Poets* (1957), 252.

xl. Jules Laforgue, *Oeuvres complètes*, 8 vols., III: *Mélanges posthumes*, in *Selected Poems*, ed. Graham Dunstan Martin (1998), Introduction, xxiii.

xli. Laforgue, "Sundays" [dernier vers], ibid., 229.

xlii. Laforgue to his sister, May 1883, in ibid., V, 21.

xliii. "Nous nous aimions comme deux foux / On s'est quitté sans en parler. / Un spleen me tenait exile / Et ce spleen venait de tout. Bon" — Laforgue, *Selected Poems*, 240.

xliv. T. S. Eliot, "Conversation Galante," *Prufrock and Other Observations* (1917), in *The Complete Poems and Plays of T. S. Eliot* (1952), 19.

xlv. Eliot, "Burbank with a Baedeker: Bleistein with a Cigar," *Poems* (1920), in ibid., 24.

xlvi. Ackroyd, *T. S. Eliot*, 127.

xlvii. Lawrence Rainey, *Revisiting the Waste Land* (2005), 110.

xlviii. Northrop Frye, *T. S. Eliot* (1983; rev. ed. 1968), 72.

xlix T. S. Eliot, "Tradition and the Individual Talent," *The Sacred Wood: Essays on Poetry and Criticism* (1920; 7th ed. 1950), 52.

l. Eliot, "Philip Massinger," ibid., 125.

li. Eliot, "Tradition and the Individual Talent," ibid., 59.

❺ 音樂與舞蹈：聲音的解放

i. Milton Babbitt, "Who Cares If You Listen," Strunk's Source Readings in Music History, *The Twentieth Century*, ed. Robert P. Morgan (1950; rev. ed. 1998), 36.

ii. Debussy, *Monsieur Croche the Dilettante Hater* (1927), trans. B. N. Langdon Davies (1928), 17.

❹ 小說與詩歌：心跳之間隙

i. Thomas Hardy, "The Science of Fiction," *New Review* (April 1891), 318.

ii. Arthur Symons, Introduction, *The Symbolist Movement in Literature* (1899), 10.

iii. May Sinclair, "The Novels of Dorothy Richardson," a review of Dorothy Richardson's *Pilgrimage* (1915-38), *The Egoist* (April 1918), 58.

iv. Woolf, "Mr. Bennett and Mrs. Brown," 1924 lecture repr. in *The Captain's Death Bed and Other Essays* (1950), 91.

v. Ibid., 97.

vi. Ibid., 106.

vii. Ibid., 106-07.

viii. Henry Fielding, *Tom Jones* (1749), Bk I, chap. 1.

ix. From the title of Hamsun's essay, *From the Unconscious Life of the Mind* (1890).

x. Arthur Schnitzler, "Leutnant Gustl" (1900), *Die erzählenden Schriften*, 2 vols. (1961), I, 357.

xi. Eliot, "Ulysses, Order and Myth," *The Dial* (November 1923), 480.

xii. Ernest Hemingway to Sherwood Anderson, March 9, 1922, in Richard Ellmann, *James Joyce* (1959; rev. ed. 1982), 529.

xiii. Eliot, "Ulysses, Order and Myth," 480.

xiv. Richard Aldington, "Mr. James Joyce's *Ulysses*," *Literary Studies and Reviews* (1924), 201.

xv. Woolf, "Mr. Bennett and Mrs. Brown," *The Captain's Death Bed*, 109.

xvi. W. B. Yeats in Ellmann, *James Joyce*, 531.

xvii. James Joyce to Frank Budgen, March 20, 1920, in *Selected Letters*, ed. Richard Ellmann (1975), 250.

xviii. Middleton Murry in Ellmann, James Joyce, 531-32.

xix. Molly Bloom's soliloquy in Joyce, *Ulysses* (1922), corrected text, ed. Hans Walter Gabler et al. (1986), 620.

xx. Ibid., 643-44.

xxi. Eliot, "Ulysses, Order and Myth," 483.

xxii. Joyce to Budgen, see Ellmann, *James Joyce*, 436.

xxiii. Woolf to Lytton Strachey, April 23, 1918, in *The Letters of Virginia Woolf*, 6 vols. (1975-80). Vol. II (*1912-1922*), ed. Nigel Nicolson and Joanne Trautman (1976), 234.

xxiv. Virginia Woolf, *To the Lighthouse* (1927; ed. 1973), 273-74.

xxv. Virginia Woolf, *Between the Acts* (1941), ed. Stella McNicol, intro. Gillian Beer (1992), 129.

xxvi. Woolf, July 26, 1922, *The Diary of Virginia Woolf*, ed. Anne Olivier Bell and Andrew MacNeillie, 5 vols. (1977-84), II, 186.

xxvii. Virginia Wollf to Roger Fry, May 6, 1922, in *Letters*, II, 525.

xxvii. Piet Mondrian, "Plastic Art and Pure Plastic Art" (1936), in *Plastic Art and Pure Plastic Art and Other Essays*, ed. Robert Motherwell (1951), 42.

xxviii. Tristan Tzara in William S. Rubin, *Dada, Surrealism, and Their Heritage* (1968), 12.

xxix. Richard Huelsenbeck in ibid., 15.

xxx. Francis Picabia, in Hans Richter, *Dada: Art and Anti-Art* (1965), 76.

xxxi. Tzara, ibid., 67.

xxxii. Harold Rosenberg, "Pro-Art Dada: Jean Arp," *The De-Definition of Art: Action Art to Pop to Earthworks* (1972), 80.

xxxiii. André Breton, *Surrealism and Painting* (1965), ed. and trans. Simon Watson Taylor (1972), 6.

xxxiv. Breton, *Surrealist Manifesto* (1924), in William S. Rubin, *Dada, Surrealism, and Their Heritage* (1968), 64.

xxxv. James Thrall Soby, *René Magritte* (1965), 9.

xxxvi. Breton, "René Magritte," *Surrealism and Painting*, 270.

xxxvii. See Fundacio Joan Miró, *Guidebook*, ed. Rosa Maria Malet (1999), 55.

xxxviii. Orwell in Hilton Kramer, "Dalí" (1970), in *The Age of the Avant-garde: An Art Chronicle of 1956-1972* (1973), 251.

xxxix. Breton, "Salvador Dalí: The Dalí Case," *Surrealism and Painting*, 133-34.

xl. *See Picasso for Vollard*, intro. Hans Bollinger, trans. Norbert Guterman (1957), xi.

xli. Brassaï [pseud. Gyula Halsz], *Picasso and Company* (1964), trans. Francis Price (1966), 100.

xlii. Pierre Daix, *Picasso* (1965), 250.

xliii. Richard Penrose, "Beauty and the Monster," in Daniel Kahnweiler et al., *Picasso 1881-1973* (1973), 181.

xliv. Duchamp in Pierre Cabanne, *Dialogues with Pierre Cabanne* (1964), trans. Ron Padgett (1971), 31.

xlv. Calvin Tomkins, *Duchamp: A Biography* (1996), 267.

xlvi. Robert Motherwell, Introduction to *Dialogues with Pierre Cabanne*, 12.

xlvii. Matisse quoting Rodin, in Matisse, "Notes of a Painter, 1908," *Matisse on Art*, ed. Jack D. Flam (1973), 39.

xlviii. Raymond Escholier, *Matisse from Life* (1956), trans. Geraldine and H. M. Colville (1960), 138.

xlix. David Smith, in a symposium on "The New Sculpture" (1952), quoted in *David Smith*, ed. Garrett McCoy (1973), 82.

l. Smith, "The Artist and Nature" (1955) in ibid., 119.

li. Valentiner quoted in Andrew Causey, *Sculpture Since 1945* (1998), 27.

lii. Smith, "The Artist and Nature," in *David Smith*, ed. McCoy, 118.

liii. Sir Herbert Read, *Modern Sculpture: A Concise History* (1964), 187.

(April 4, 1912).

v. Gauguin, *Intimate Journals*, in Robert Goldwater, *Gauguin* (n. d.), 92.

vi. Van Gogh, *Dear Theo: The Autobiography of Vinecnt van Gogh*, ed. Irving Stone with Jean Stone (1937; ed. 1995), 383-84.

vii. Van Gogh to his sister Wilhelmina J. van Gogh, in *Complete Letters of Vincent van Gogh*, 3 vols. (1958; ed. 1978), III, 437.

viii. See Debora Silverman, *Van Gogh and Gauguin: The Search for Sacred Art* (2000), 5, and chap. 12.

ix. Gauguin to Emile Schuffenecker, in ibid., 262.

x. Ensor to Jules Du Jardin (October 6, 1899), *Lettres*, ed. Xavier Tricot (1999), 272.

xi. J. P. Hodin, *Edvard Munch* (1972), 11.

xii. See Gerd Woll, "Angst findet man bei ihm überall," in *Munch, Liebe, Angst, Tod*, ed. Ulrich Weisner (1980), 315.

xiii. Munch to Eberhard Griesebach (1932), Richard Heller, "Edvard Munch, Die Liebe und die Kunst," ibid., 297.

xiv. Stanislaw Przybyszewski quoted in Wolfdietrich Rasch, "Edvard Munch und das literarische Berlin der neunziger Jahre," in *Edvard Munch: Probleme, Forschungen, Thesen*, ed. Henning Bock and Günter Busch (1973), 200.

xv. Elie Faure, Preface to exhibition catalog, in James D. Herbert, *Fauve Painting: The Making of Cultural Politics* (1992), 9.

xvi. Louis de Marsalle [pseud. for E. L. Kirchner], "Über die Schweizer Arbeiten von E. L. Kirchner" (1921), in *E. L. Kirchners Davoser Tagebuch*, ed. Lothar Griesebach (1968), 196, 195.

xvii. See Gotthard Jedlicka, "Max Beckmann in seinen Selbstbildnissen," in *Blick auf Beckmann: Dokumente und Vorträge*, ed. Hans Martin Frhr. von Erffa and Erhard Göpel (1962), 112.

xviii. Vasili Kandinsky, *Sturm Album* (1913), xv.

xix. Wilhelm Worringer, *Abstraction and Empathy* (1908), trans. Michael Bullock (3rd ed. 1910), 13.

xx. Hans K. Roethel, with Jean K. Benjamin, *Kandinsky* (1977; ed. 1979), 138.

xxi. Kandinsky to Will Grohmann, November 21, 1925, in ibid., 116.

xxii. Kandinsky, *On the Spiritual in Art* (1912), trans. Michael T. Sadler (1913), 2.

xxiii. Roethel, *Kandinsky*, 82.

xxiv. Vladimir Malevich, *Die gegendstandlose Welt* (1927), passim.

xxv. Motherwell's verbal communication to the author, December 1968.

xxvi. Piet Mondrian, "Toward the True Vision of Reality" (1941), in T*he New Art—The New Life: The Collected Writings of Piet Mondrian*, ed. and trans. Harry Holtzman and Martin S. James (1986), 338.

(1986), 53.

viii. Phoebe Pool, *Impressionism* (1967), 52.

ix. Monet to Frédéric Bazille, in Kermit Swiler Champa, *Studies in Early Impressionism* (1973), 23.

x. John Ruskin, *Modern Painters*, 5 vols. (ed. 1897), III, 59.

xi. Sir John Everett Millais, Bart., in *The Life and Letters of Sir John Everett Millais* by his son John Guille Millais, 2 vols. (1899), I, 380.

xii. Charles W. Furse (1892), in Robert Jensen, *Marketing Modernism in Fin-de-Siècle Europe* (1944), 140.

xiii. *Alfred Sisley*, ed. Mary Anne Stevens (1992), 272.

xiv. See Paul Hayes Tucker, *Claude Monet: Life and Art* (1995), 103, 134, 158.

xv. See Viola Hopkins Winner, *Henry James and the Visual Arts* (1970), 50.

xvi. Paul Durand-Ruel, letter in *L'Evènement*, November 5, 1885, in Anne Distel, *Impressionism: The First Collectors*, trans. Barbara Perroud-Benson (1990), 23.

xvii. "The Ethics of Art," *Musical Times and Singing Class Circular*, XXX, May 1, 1889, 265.

xviii. Henry James, "Criticism" (1891), *Selected Literary Criticism*, ed. Morris Shapira (1963), 167-68.

xix. Gustav Pauli, Introduction to Alfred Lichtwark, *Briefe an die Kommission für die Verwaltung der Kunsthalle*, 2 vols. (1924), I, 13.

xx. Alfred Lichtwark, "Museen als Bildungsstätte" (1903), *Erziehung des Auges*, 47.

xxi. Lichtwark, *Briefe an die Kommission*, June 24, 1897 (from Brussels), I, 271.

xxii. Ibid., June 26, 1892 (from Paris), I, 97.

xxiii. Ibid., June 16, 1898 (from Paris), I, 322-23.

xxiv. Ibid., 323.

xxv. Ibid., April 24, 1897 (from Paris), I, 250-52.

第 II 部：古典時期

❸ 繪畫與雕塑：不可逆料的瘋狂

i. Giorgio de Chirico, *Valori Plastici* (April-May 1919), in *Metaphysical Art*, ed. Carlo Carra et al. (1971), 91.

ii. In John C. G. Röhl, *Wilhelm II. Der Aufbau der Persönlichen Monarchie* (2001), 1025.

iii. Mary Cassatt to Louisine Havemeyer, September 6 and October 2, 1912, and March 1913, in Frances Weitzenhoffer, *The Havemeyers: Impressionism Comes to America* (1986), 207, 208, 210.

iv. Arthur Schnitzler, *Tagebücher*, ed. Peter Michael Braunwarth et al., 10 vols. (1987-2000), *Tagebuch*, V, 17 (February 8, 1913); *Tagebuch*, III, 375 (December 21, 1908); *Tagebuch* IV, 321

Peckham, 1970), 338.

xviii. "Spiritual Contents in Painting," *Die Grenzboten*.

xix. Eduard Hanslick, *Ausmeinem Leben*, 2 vols. (1894; 4th ed. 1911), 265-66.

xx. From the last speech of Louis Dubedat, George Bernard Shaw, *The Doctor's Dilemma: A Tragedy* (1906), Act 4.

xxi. See Emily Braun, *Mario Sironi and Italian Modernism: Art and Politics Under Fascism* (2000), 92.

xxii. William Butler Yeats, *The Trembling of the Veil* (1922), in *Autobiography* (1965), 93.

xxiii. Ellmann, *Oscar Wilde* (1987), 581.

xxiv. Ada Leverson's recollection of Wilde's best known bon mot, endlessly recited in the liter—a ture-ibid., 469.

xxv. Wilde to H. C. Marillier (December 12, 1885), in *The Complete Letters of Oscar Wilde*, ed. Merlin Holland and Rupert Hart-Davis (1962; ed. 2000), 272.

xxvi. Wilde, "The Decay of Living," in *Intentions* (1891), quoted in *The Artist as Critic: Critical Writings of Oscar Wilde*, ed. Richard Ellmann (1969), 294.

xxvii. Wilde, "Note" (New York Public Library, Berg Collection), in Ellmann, *Oscar Wilde*, 310.

xxviii. Yeats, *Trembling of the Veil*, 90.

xxix. Ernest Newman, "Oscar Wilde: A Literary Appreciation," *Free Review*, June 1, 1895, in *Oscar Wilde: The Critical Heritage*, ed. Karl Beckson, (1970), 90.

xxx. Ellmann, *Oscar Wilde*, 431.

xxxi. *St. James's Gazette*, editorial, May 27, 1895.

xxxii. Wilde, *The Picture of Dorian Gray* (1891), vii.

xxxiii. Yeats, *Trembling of the Veil*, 192.

❷死硬派與經理人

i. Claude Debussy, *Monsieur Croche the Dilettante Hater* (1927), trans. B. N. Langdon Davies (1928), 66.

ii. Camille Pissarro to Lucien Pissarro (April 21, 1900), in Camille Pissarro, *Letters to His Son Lucien*, ed. John Rewald (1944; 3rd rev. ed. 1972), 340.

iii. Jean-Léonm Géôme in kirk Varnedoe, Gustave Caillebotte（1987）, 198, 201.

iv. Hervey de Saisy in ibid., 209.

v. Eugène Boudin, in François Mathey, *The Impressionists* (1961), trans. Jean Steinberg (1961), 237.

vi. Renato Poggioli, *The Theory of the Avant-Garde* (1962), 132.

vii. Stephen F. Eisenman, "The Intransigent Artist *or* How the Impressionists Got Their Name," in Charles S. Moffett with Ruth Berson et al., eds., *The New Painting: Impressionism 1874-1886*

(1913-1916) (1966), 184.

xvi. Friedrich Nietzsche, *Ecce Homo* (1908), *Werke*, ed. Karl Schlechta, 3 vols. in 5 (6th rev. ed. 1969), II, 1090.

xvii. Memoir of Sir Charles Eastlake, in Charles Locke Eastlake, *Contributions to the Literature of the Fine Arts*, 2nd ser. (1870), 147.

xviii. Alfred Lichtwark, "Publikum, " *Erziehung des Auges: ausgewählte Schriften*, ed. Eckhard Schaar (1991), 25.

xix. Ibid., 26.

xx. Holbrook Jackson, *The Eighteen Nineties* (1913), 22.

第 I 部：奠基者

❶ 專業圈外人

i. Charles Baudelaire, "Salon de 1859," *Oeuvres complètes*, ed. Y.-G. Le Dantec, rev. Claude Pichois (1961), 1099.

ii. Ibid., 1076.

iii. Ibid., *Les Fleurs du mal* (1857), 140.

iv. Ibid., 6.

v. Charles Baudelaire, "The Painter of Modern Life," ibid., 1155.

vi. Edna St. Vincent Millay, *Preface to Baudelaire, Flowers of Evil*, trans. and ed. Millay and George Dillon (1936; ed. 1962), xxx.

vii. Flaubert to Baudelaire, July 13 (1857), in Flaubert, *Correspondance*, ed. Jean Bruneau, 5 vols. (1973-), II, 744.

viii. Gustave Bourdin, *Le Figaro*, July 5, 1857, in Enid Starkie, *Baudelaire* (1957; ed. 1971), 364-65.

ix. Flaubert to Baudelaire, July 13 (1857), in Flaubert, *Correspondance*, II, 74.

x. Baudelaire, "M. Gustave Flaubert, Madame Bovary—La Tentation de Saint Antoine" (1857), *Oeuvres complètes*, 652.

xi. C. K. Stead, *The New Poetry: Yeats to Eliot* (1964; ed. 1967), 145.

xii. T. S. Eliot, "Baudelaire" (1930), Eliot in *Selected Prose*, ed. John Hayward (1953), 187.

xiii. *I Promise to Be Good: The Letters of Arthur Rimbaud*; trans. and ed. Wyatt Mason (2003), 33.

xiv. Wilde, quoted in Richard Ellmann, *Oscar Wilde* (1988), 169.

xv. Théophile Gautier, *Mademoiselle de Maupin* (1835-36), ed. Geneviève van den Bogaert (1966), 45.

xvi. Walter Pater, "The School of Giorgione," *Studies in the History of the Renaissance* (1873), 111.

xvii. A. C. Swinburne, *Notes on Poems and Ballads* (1866; with *Atalanta in Calydon*, ed. Morse

引文出處

現代主義的氣候

i. Henri Matisse to Pierre Bonnard, in Elizabeth Cowling et al., *Matisse/Picasso*(MOMA, 2003), 292.

ii. Gustave Flaubert to Louis Bouilhet, December 26, 1852, in *Correspondance*, ed. Jean Bruneau, 5 vols.(1973-), II, 217.

iii. Emily Braun, *Mario Sironi and Italian Modernism: Art and Politics Under Fascism* (2000), 50.

iv. Oldenburg in Dore Ashton, "Monuments for Nowhere and Anywhere," *L'Art vivant* (July 1970), repr. in *Idea Art*, ed. Gregory Battcock (1973), 12.

v. For these comments quoted and summarized, see G. Bernard Shaw, *The Quintessence of Ibsenism* (1891; ed. 1912), 3-4.

vi. T. S. Eliot, Introduction, *Literary Essays of Ezra Pound* (1954), xiii.

vii. See Werner Hofmann, *Turning Points in Twentieth-Century Art 1890-1917*, trans. Charles Kessler (1969), 18.

viii. Camille Pissarro to Lucien Pissarro, in Theodore Reff, "Copyists in the Louvre, 1850-1870," *Art Bulletin*, XLVI (December 1964), 553n.

ix. Paul Gauguin to Emil Schuffenecker, October 8, 1888, in Paul Gauguin, *The Writings of a Savage*, ed. Daniel Guérin, trans. Eleanor Levieux (1996), 24.

x. F. T. Marinetti, *Manifeste initiale du Futurisme, Le Figaro*, February 20, 1909, in Jean-Pierre de Villiers, ed., *Le premier manifeste du futurisme* (1986), 51.

xi. Robert Louis Stevenson, "Walking Tours," *Essays by Robert Louis Stevenson*, ed. William Lyon Phelps (1918), 32.

xii. Piet Mondrian, "Toward the True Vision of Reality" (1941) in *Plastic Art and Pure Plastic Art and Other Essays*, ed. Robert Motherwell (1951), 10.

xiii. Salvador Dali, *The Secret Life of Salvador Dalí*, in Francine Prose, "Gala Dalí," *The Lives of the Muses: Nine Women and the Artists They Inspired* (2002), 198.

xiv. Charles Baudelaire, "Salon de 1846," *Oeuvres complètes*, ed. Y.-G. Le Dantec, rev. Claude Pichois (1961), 874-75.

xv. Guillaume Apollinaire, "La Jolie Rousse," *Calligrammes, poèmes de la paix et de la guerre*

as the end point of art; most recently in a collection titled *Unnatural Wonders: Essays from the Gap Between Art and Life* (2005). The art critic Donald Kuspit has offered a rather similar diagnosis, *The End of Art* (2004).

For other selected Pop artists, see Lawrence Alloway, *Roy Lichtenstein* (1963), tribute to an entertaining Pop master by an English enthusiast; and Michael Lobel, *Image Duplicator: Roy Lichtenstein and the Emergence of Pop Art* (2002), a subtle, perhaps a bit too subtle reading of this artist. Mary Lee Corlett, *The Prints of Roy Lichtenstein: A Catalogue Raisonné, 1948–1993* (1994), makes a major contribution to our understanding of the artist. *Jasper Johns* is an exhibition catalog at the Jewish Museum (1964); and see Max Kozloff, *Jasper Johns* (1974), a terse, vigorous account, done after Johns's success was assured. See also Walter Hopps and Susan Davidson, *Robert Rauschenberg: Retrospective* (1997). For other press attention, consult my choice of articles from the art pages of the *New York Times* in the Notes.

RAYMOND L. WILLIAMS, *Gabriel García Márquez* (1984), is a succinct, well-informed life. See also George McMurray, *Gabriel García Márquez* (1977), and Mario Vargas Llosa's study of this fellow master, the "deicide": *Gabriel García Márquez: Historia de un deicidio* (1971). My own favorite biographical study is Gene H. Bell-Villada, *García Márquez: The Man and His Work* (1990), which expends valuable pages on the novelist's cultural and literary background and whose meticulous chapter on *The Autumn of the Patriarch* I found particularly useful. As of this writing, we now have the first volume of García Márquez's autobiography planned for 3 vols., *Living to Tell the Tale* (2002; trans. Edith Grossman, 2003), which is naturally extremely enlightening. *Magical Realism: Theory, History, Community*, ed. Lois Parkinson Zamora and Wendy B. Faris (1995), places the genius.

Frank Gehry has enjoyed a great deal of attention for the last three decades and more. I refer the reader chiefly to *Gehry Talks: Architecture and Process* (1999; 2nd rev. ed. 2002), with essays by Mildred Friedman and Michael Sorkin, and, most important, a candid, almost continuous commentary by the architect himself. It deserves to be matched with *Frank O. Gehry: The Complete Works*, ed. Hadley Arnold, with essays by Francesco dal Co and Kurt W. Forster (1998), a generously and beautifully illustrated volume that takes the reader from the mid-1950s well beyond the Guggenheim Museum at Bilbao. Valuable as these texts are, they are no substitute for going to Bilbao.

also Simonetta Falasca-Zamponi, *Fascist Spectacle: The Aesthetics of Power in Mussolini's Italy* (1997). Philip V. Cannistraro and Brian R. Sullivan's reading of Margherita Sarfatti, a respected critic and Mussolini's long-term (Jewish) mistress, *Il Duce's Other Woman* (1997), is a study in her power, more than just gossip. And see Richard Etlin, *Modernism in Italian Architecture 1890–1940* (1991), which illuminates another part of the modernist forest. For the work of the Futurist architect Antonio Sant'Elia, see Esther da Costa Meyer, *The Work of Antonio Sant'Elia: Retreat into the Future* (1995). *Metaphysical Art*, ed. Massimo Carrà, with Patrick Waldberg and Ewald Rathke (1968; trans. Caroline Tisdall, 1971), is an enlightening collection of texts by Italian painters after World War I, most notably that strange, mysterious Giorgio de Chirico (for whom see also Soby, *Giorgio de Chirico* [1941]).

⑨ 死後生命？

Barbara Rose, *American Art Since 1900: A Critical History* (1967), is a firmly argued survey that puts Pop into its context. So does Henry Geldzahler, *American Painting in the 20th Century* (1973). Kirk Varnedoe and Adam Gopnik, *High and Low: Modern Art and Popular Culture* (1990), is a controversial catalog that touches on the central theme of this chapter. In the literature on Abstract Expressionism, I was particularly interested in Michael Leja, *Reframing Abstract Expressionism: Subjectivity and Painting in the 1940s* (1993), filled with original ideas, esp. on Pollock's Jungianism. Among the most illuminating and economical treatments of the Pop painters is Lawrence Alloway, *American Pop Art* (1974), a rapid, affectionate study that carries authority. See also *Pop Art: A Critical History*, ed. Steven Henry Madoff (1997).

Victor Bockris, *Warhol: The Biography* (1989; 2nd enlarged ed. 2003), in its detail and objectivity actually sustains the claim of its subtitle. Wayne Koestenbaum, *Andy Warhol: A Penguin Life* (2001), is exceedingly clever, written from the inside by a sympathetic observer, but not uncritically so; Koestenbaum's detailed essay on "Sources" is too accommodating, but worth consulting. Stephen Koch, *The Life, World and Films of Andy Warhol* (1973; rev. ed. 1991), is scholarly, elegantly written, an important essay on Warhol's favorite sideline, the movies. Andreas Brown, *Andy Warhol: His Early Works, 1947–1959* (1971), shows the draftsman before Pop Art. Some of his writings, usually reduced to order by an intelligent assistant like Pat Hackett, give access to Warhol the man. I recommend Warhol's *a (a novel)* (1965), which, despite the praise it has received, is virtually incomprehensible; and see *The Philosophy of Andy Warhol: From A to B and Back Again* (1980), an extremely revealing compilation of sayings and reminiscences (probably more revealing than its author intended), as well as *The Andy Warhol Diaries* (1989). *Edie: An American Biography*, ed. Jean Stein with George Plimpton (1982), tells the life of Edie Sedgwick, one of Warhol's most memorable and pathetic "superstars" at the Factory. The aesthetician Arthur Danto, who has made a specialty of contemporary art as a reviewer for *The Nation*, has repeatedly singled out Warhol's showing of Brillo boxes in 1964

ists. In 1986, he revisited the subject with *After the Fires: Recent Writing in the Germanies, Austria and Switzerland,* a thoughtful survey that closes with an admiring chapter on Günter Grass.

For Soviet history and the place of the arts, see esp. W. Bruce Lincoln, *Between Heaven and Hell: The Story of a Thousand Years of Artistic Life in Russia* (1998), with more hell than heaven, and James Billington, *The Icon and the Axe: An Interpretive History of Russian Culture* (1966), both highly recommended by Orlando Figes, *Natasha's Dance: A Cultural History of Russia* (2002), and both deserving of his praise. Figes's own recent work is beautifully informed; the chapter "Russia Through the Soviet Lense" gives the sad, often appalling details of the lives of modernists in the Workers' Paradise. John E. Bowlt, *Laboratory of Dreams: The Russian Avant-Garde and Cultural Experiment* (1996) explores Utopian trends among revolutionaries. David Elliot, *New Worlds: Russian Art and Society, 1900–1937* (1986), focuses on the exciting early days of cultural fervor. Among the directions that searchers for a New Man found particularly seductive was psychoanalysis, an interest that Freud did not reciprocate. Anne Applebaum, *Gulag: A History* (2003), is a powerful indictment of the Soviet system as a pitiless police state. See also Martin Miller, *Freud and the Bolsheviks: Psychoanalysis in Imperial Russia and the Soviet Union* (1998). An essay by Laura Engelstein, "Zwischen Alt und Neu: Russlands moderne Frauen," summons up the difficult yet exciting atmosphere of revolutionary Russia for six modern women artists, in *Amazonen der Avantgarde,* ed. John E. Bowlt and Matthew Drutt (1995).

Mussolini's Italy is more complicated. *Liberal and Fascist Italy, 1900–1945,* ed. Adrian Lyttelton, is an outstanding volume in the *Short Oxford History of Italy* (2002). Emily Braun's chapter in that collective enterprise, "The Visual Arts: Modernism and Fascism," lucidly makes the case that the state largely (not wholly) let the arts go their own way. For a comparable perspective, see Ruth Ben-Ghia, *Fascist Modernities: Italy, 1922–1945* (2001). For the very viability of the term "Fascism," see the interesting collection, *Reappraisals of Fascism,* ed. Henry A. Turner, Jr. (1975), particularly the editor's own contribution, "Fascism and Modernization." The pre-Fascist strand in artistic propaganda has been widely canvassed: see the first Futurist manifesto, by F. T. Marinetti, *Manifeste intiale du Futurisme* (*Le Figaro,* Feb. 20, 1909), in Jean-Pierre de Villiers, ed., *Le premier manifeste du futurisme* (1986). Günther Berghaus, *Futurism and Politics* (1996), is one reading of that once widely applauded intellectual and aesthetic aggressiveness in Italy and abroad. See also Joshua C. Taylor, *Futurism* (1961), and *Futurism and the International Avant-Garde,* ed. Anne d'Harnoncourt, trans. John Shepley, with an essay by Germano Celant (1980). The piece by Celant fits into the "aristocratic" strand of modernism. "The effects of 'massification,'" he writes, "from which society suffers today, include generalized conformity, in accordance with which the area reserved for personal and private choices is greatly reduced," and more of the same about indoctrination, public passivity, and the "management of culture." Emily Braun, *Mario Sironi and Italian Modernism: Art and Politics Under Fascism* (2000), follows a painter who gladly stayed with the regime. See

compendium, *Memos*, ed. John Kirkpatrick (1972), which contains most of his unpublished notes and memoirs—a priceless source. Frank R. Rossiter, *Charles Ives and His America* (1975), is a well-grounded biography that stresses Ives's utter isolation as a key to his conduct. The late Stuart Feder's life, *Charles Ives: "My Father's Song": A Psychoanalytic Biography* (1992), is the work of a doubly appropriate specialist.

KNUT HAMSUN, pioneering psychological novelist, incurable Nazi supporter, and Nobel Prize–winning stylist, has been brought to life by Robert Ferguson, *Enigma: The Life of Knut Hamsun* (1987), the candid, now standard biography in English. Hamsun's brilliant early novels, notably *Hunger* and *Pan*, are easily available. *Knut Hamsun: Selected Letters*, Vol. 2: *1898–1952*, ed. and trans. Harald Naess and James McFarlane (1998), has important passages. Leo Löwenthal has a fascinating long essay, "Knut Hamsun: Zur Vorgeschichte der autoritären Ideologie," *Zeitschrift für Sozialforschung*, vol. VI, no. 2 (1937), which, typically for the Frankfurt School, depends on Freud and Marx at the same time.

THE TOTALITARIAN COUNTRIES need less bibliographical attention; in writing these sections, I have worked through the major texts in political history, but I do want to list some recent or exceptional titles. Robert O. Paxton, *The Anatomy of Fascism* (2004), by the leading expert on Vichy France, rescues the term "Fascism" for Nazi Germany. For that country, see still my old favorite, Karl Dietrich Bracher, *The German Dictatorship: The Origins, Structure, and Effects of National Socialism* (1969; trans. Jean Steinberg, with a short intro. by Peter Gay, 1970), a classic historical survey that briefly goes back to the German Romantics, and with its very title helped to demolish the then fashionable German apologists who blamed Nazi barbarism on modernity or machine civilization—but not Germany. Saul Friedländer, *Nazi Germany and the Jews*, Vol. I: *The Years of Persecution, 1933–1939* (1997), brilliantly analyzes the Nazis' murderous obsession with the Jews. Vol. II, when it appears, can only get more appalling about the land of *"Dichter und Denker*—Writers and Thinkers." Ian Kershaw, *Hitler, 1889–1936: Hubris* (1998) and *Hitler, 1936–45: Nemesis* (2001), comprehensively and convincingly make the *Führer* the true protagonist of his obscene satyr play. In an important monograph, Henry Ashby Turner, Jr., *German Big Business and the Rise of Hitler* (1985), demonstrates that big business—the usual villain for most historians studying the triumph of the Nazis—had a comparatively modest part in it. George L. Mosse, *The Nationalization of the Masses: Political Symbolism and Mass Movements in Germany from the Napoleonic Wars Through the Third Reich* (1975), wrestles with historians' crucial issue of how the scholar must deal with "the people." *I Shall Bear Witness: The Diaries of Victor Klemperer*, and its sequel, *To the Bitter End* (1995; trans. and abr. Martin Chalmers, 1998–99), is one of the few truly great diaries in the German language, by a German Jew who survived. Peter Demetz, *Postwar German Literature: A Critical Introduction* (1970), offers a neat survey of after-1945 German writers: eight poets, six playwrights, and eight novel-

this near-monopoly—its movies, its actors, and its directors, not forgetting its "triumphant" role in Nazi moviemaking. See also *Film Theory and Criticism: Introductory Readings, etc.,* ed. Gerald Mast and Marshall Cohen (1974; 3rd ed. 1985).

Robert M. Henderson, *D. W. Griffith: His Life and Work* (1972), and Richard Schickel, *D. W. Griffith: An American Life* (1984), are major contributions by experienced movie historians. Yon Barna, *Eisenstein,* trans. Lisa Hunter (1973), and *The Battleship Potemkin: The Greatest Film Ever Made,* ed. Herbert Marshall (1978), give readers a sense of the appalling pressures under which Eisenstein, a cultivated and well-read Marxist, had to work. See also his *Autobiography,* trans. Herbert Marshall (1983). In sharp contrast, Jay Leyda and Zina Voynow, *Eisenstein at Work* (1982), is a quick run-through of Eisenstein's career as a moviemaker, with the usual pro-Soviet lacuna, setting aside the obstacles he faced most of his director's life. Béla Balázc, *Der Film: Werden und Wesen einer neuen Kunst* (1949; trans. Alexander Sacher-Masoch, from the Hungarian, 1961), devotes a chapter to montage, Eisenstein's favorite technique. David Robinson, *Chaplin: His Life and Art* (1983), is a responsible biography; Gerald D. McDonald, Michael Conway, and Mark Ricci, *The Films of Charlie Chaplin* (1965), has brief synopses of his output, adding a few words from contemporary reviewers, from his most primitive one-reeler to the end of his career. And see Parker Tyler, *Chaplin: Last of the Clowns* (1972).

Within a growing pile of publications on Welles, Frank Brady, *Citizen Welles: A Biography of Orson Welles* (1989), stands out as an informative life. See also Robert L. Carringer, *The Making of Citizen Kane* (1985), which details the creation of what most moviegoers would agree is the most remarkable movie ever made. The list of writers on Welles with high reputations is exceptionally long: André Bazin's *Orson Welles* (1950; trans. Jonathan Rosenbaum, 1978) and Peter Bogdanovich's *The Cinema of Orson Welles* (1961) try to move beyond *Citizen Kane* to his later productions, few of which are widely known but some of which are masterpieces. And see Pauline Kael, Herman Mankiewicz, and Orson Welles, *The Citizen Kane Book* (1971), an intriguing account. The most disturbing of these accolades—for, however cool they may try to be, they stand as tributes—is Clinton Heylin, *Despite the System; Orson Welles versus the Hollywood Studios* (2005). The author's research is exhaustive and his rage at the philistines who destroyed whatever Welles hoped to build is plain—and, I must add, largely justified.

第Ⅲ部 終曲

🎱 怪胎與野蠻人

For T. S. Eliot, see above, pp. 549–50.

Charles Ives, after decades of neglect, is not only being performed once in a while these days but also studied. The first collection of his mainly unknown writings began to be compiled toward the end of Ives's life; see *Essays Before a Sonata, The Majority, and Other Writings,* ed. Howard Boatwright (1962), followed by an even more intimate

Artaud's friends, the mime, actor, and theatre director Jean-Louis Barrault, a consistent adversary of traditional dramaturgy, went public in *Réflexions sur le théâtre* (1949). Italy's most celebrated modernist playwright, the Nobel laureate Luigi Pirandello, the supreme skeptic about human identity, has five of his plays (including his two masterpieces, *Six Characters in Search of an Author* and *Henry IV*), collected in *Naked Masks* (1952), ed. Eric Bentley. James Knowlson, *Damned to Fame: The Life of Samuel Beckett* (1996), reads like the life's work of a specialist—affectionate, thorough, vast, but also meticulous.

For all the rapidity with which I have dealt with German Expressionist drama, scholars of German culture have, since the war, expended enormous energy on it (as well as on its poetry). H. F. Garten, *Modern German Drama* (1959), has a long chapter on the Expressionist playwrights. Claude David, *Von Richard Wagner zu Bertolt Brecht. Eine Geschichte der neueren deutschen Literatur* (1959; trans. Hermann Stiehl, 1965), is an excellent survey by a French scholar. Walter H. Sokel, *The Writer in Extremis: Expressionism in Twentieth-Century German Literature* (1959), is an authoritative study. *Expressionismus. Aufzeichnungen und Erinnerungen der Zeitgenossen,* ed. Paul Raabe (1965), offers a fascinating collection of reminiscences by contemporaries. *Der deutsche Expressionismus. Formen und Gestalten,* ed. Hans Steffen (1965), includes painters and poets along with playwrights. Volker Klotz, *Bürgerliches Lachtheater. Komödie, Posse, Schwank, Operette* (1980), is an earnest study of the sadly neglected topic of German humor in the theatre. Peter Uwe Hohendahl, *Das Bild der bürgerlichen Welt im expressionistischen Drama* (1967), is a rare attempt to apply the sociology of literature to the attitude of avant-garde Expressionist playwrights toward the bourgeoisie. Richard N. Coe, *Eugène Ionesco* (1961), is terse but rewarding.

For Carl Sternheim, see the brief, clever essay by Hellmuth Karasek, *Sternheim* (1965); F. Eisenlohr, *Carl Sternheim* (1926); and Carol Petersen, "Carl Sternheim," in *Expressionismus: Gestalten einer literarischen Bewegung,* ed. Hermann Friedmann and Otto Mann (1956). See also above all the introduction to Vol. I of his collected writings by Wilhelm Emrich, the editor of the complete works (1963). For Georg Kaiser, we have E. A. Fivian, *Georg Kaiser und seine Stellung im Expressionismus* (1946), and a reliable English monograph by B. J. Kenworthy, *Georg Kaiser* (1957).

The standard history of movies from their beginnings is David A. Cook, *A History of Narrative Film* (1961; 4th ed. 2004); very detailed and very reliable (I have used it with confidence), it boasts a vast Selective Bibliography. Liam O'Leary, *The Silent Cinema* (1965), is a quick trip with lots of adjectives, which stresses rather superficially the movies' psychological insights. *Endless Night: Cinema and Psychoanalysis, Parallel Histories* (1999), ed. Janet Bergstrom, is a tentative try to throw a bridge between two different specialties. Hugo Münsterberg, *The Photoplay: A Psychological Study* (1916), is the first serious psychological investigation of the new art by an eminent European scholar. The psychologist Rudolf Arnheim collected several essays, mainly from the 1930s, in *Film as Art* (1966). Klaus Kreimeier, *The UFA Story: A History of Germany's Greatest Film Company, 1918–1945* (1996), searchingly accounts for

Olof Lagercrantz, *August Strindberg* (1979; trans. Anselm Hollo, 1984), is the best biography of Strindberg in English. A catalog for an exhibition in London of his other passionate interests throws much light on the playwright's gifts and his persistent isolation: *August Strindberg: Painter, Photographer, Writer*, ed. Olie Granath (2005).

Ruth Freydank et al., *Theater als Geschäft: Berlin und seine Privattheater um die Jahrhundertwende* (1985), is a suggestive survey of drama in Germany's capital around 1900. *The Theory of the Modern Stage: An Introduction to Modern Theatre and Drama*, ed. Eric Bentley (1968), a soundly edited and shrewdly selected anthology of modernist theoreticians like Bertolt Brecht and Luigi Pirandello, also includes several nineteenth-century pioneers. Martin Esslin, *The Theatre of the Absurd* (1961), covers the ground for modernist playwrights. Note also the relevant chapters in Bradbury and McFarlane, *Modernism* (see above, p. 545).

Hans Richter, *Dada: Art and Anti-Art* (1965), is an indispensable account from an insider. The splendid Dada exhibition at MoMA in New York, with its lavish catalog (2006) that emphasizes the international aspects of this non-movement, came just in time before I completed this manuscript. For its successor (more or less), Surrealism, see Sarane Alexandrian, *Surrealist Art* (1969; trans. Gordon Clough, 1970), which gets excellent mileage from limited space. William S. Rubin assesses *Dadaism, Surrealism and Their Heritage* (1968) in an informative and wide-ranging catalog. André Breton, *Surrealism and Painting* (1965; trans. Simon Watson Taylor, 1965), combines necessary texts, including the original of 1928, *Artistic Genesis and Perspective of Surrealism* (1941), *Fragments* (1961), *Environs* (n.d.), and *Further Affluences and Approaches* (1963–65), the last filled with accolades to Surrealist artists. Mark Polizzotti, *Revolution of the Mind: The Life of André Breton* (1995), is an appreciative, full life. For an imaginative, internationally appreciated study of Surrealists, there is James Thrall Soby, *René Magritte*, exhibition catalog (1965), economical and informative, to be read with Louis Scutenaire, *René Magritte* (1948; 2nd ed. 1964), and Suzi Gablick, *Magritte* (1971). See also Soby, *Magritte*, like his earlier entries a catalog for an exhibition at MoMA in New York.

Though Breton does not mention Alfred Jarry often, he acknowledged "that great poet" as "the master of us all." Indeed, for the French avant-garde theatre, Jarry ("*Merdre!*") may claim paternity to modernist drama. The relevant chapter in Roger Shattuck's elegant *The Banquet Years* (1958) retains its authority. Artaud's influence remains powerful. Naomi Green, *Antonin Artaud: Poet Without Words* (1970), intelligently sets the stage. Artaud's best known programmatic work is *The Theatre and Its Double* (1938; trans. Mary C. Richards, 1958), essays that develop the idea of the theatre as especially suitable to manifestations and to transmission of cruelty and inhumanity. We may supplement it with an *Artaud Anthology*, ed. Jack Hirshman (1965). In an important article, "Antonin Artaud," *Encounter*, vol. 39, no. 2 (1967), 44–50, Nicola Chiaromonte has demonstrated that Artaud's demand for a "pure" theatre of cruelty is really self-contradictory. Martin Esslin, *Antonin Artaud* (1976), continues his expert work of high-level criticism started with *Theatre of the Absurd*. One of

ography (final version, 1943) is grandiloquent and melodramatic, like most of his published writings, better evidence for his personal style than for the events in his life. Leonard K. Eaton, *Two Chicago Architects and Their Clients: Frank Lloyd Wright and Howard Van Doren Shaw* (1969), is an interesting study of Wright's customers.

AS FOR DESIGN, most of the major architects discussed in the previous paragraphs were also designers, and many of the texts devoted to them fit into this section. Certainly, the Bauhaus and its leading spirits belong here, too; their belief in the machine and, at the same time, high-quality modern design, stands in powerful contrast to its Austrian counterpart. Jane Kallir, *Viennese Design and the Wiener Werkstätte* (1986), is an important catalog analyzing the Bauhaus's Austrian contemporary and rival. *Josef Hoffmann Designs*, ed. Peter Noever (1987), contains a broad assortment of articles on Vienna's most famous and most versatile designer, with 481 illustrations. It may be supplemented with Eduard F. Sekler, *Josef Hoffmann: The Architectural Work* (1982; trans. John Maas, 1985). For Hoffmann's closest associate, see Werner Fenz, *Koloman Moser: Graphik, Kunstgewerbe, Malerei* (1984). See also [Josef Hoffmann and Koloman Moser], *Arbeitsprogramm der Wiener Werkstätte. Modernes Kunsthandwerk von 1903–1932* (1967). Easily the best catalog of Viennese modernism is Kirk Varnedoe, *Vienna 1900: Art, Architecture & Design* (1986).

Robert Macleod, *Charles Rennie Mackintosh* (1968), is a satisfying account of a Scottish designer with enormous influence on the Continent. Edward Lucie Smith, *Furniture: A Concise History* (1979), is a suggestive brief account. To conclude, Herwin Schaefer, *Nineteenth Century Modern: The Functional Tradition in Victorian Design* (1970), is far too little known: it proves conclusively that the over-designed, often kitschy pieces prominently displayed at the Victoria and Albert Museum in London did not have a monopoly in the Victorian decades.

❼ 戲劇與電影：人性元素

The two great Scandinavian founders of the modernist theatre, Ibsen and Strindberg, have been satisfactorily presented in English. The knowledgeable critic and director Robert Brustein's *The Theatre of Revolt: An Approach to Modern Drama* (1964) offers impressive assessments of both, as well as Chekhov, Shaw, Brecht, Pirandello, O'Neill, and Genet (1964). Michael Meyer, *Ibsen: A Biography* (1971), is the standard life in English; to be supplemented with *Ibsen: The Critical Heritage*, ed. Michael Egan (1972), an illuminating collection of reviews and commentaries. George Bernard Shaw, *The Quintessence of Ibsenism* (1891), remains a vigorous contemporaneous defense of that controversial playwright. The exhaustive introduction to the 5-vol. German edition of Ibsen's *Sämtliche Werke* (1907), by Julius Elias and Paul Schlenther, over 180 pages long, is by its very existence a tribute to the playwright's international reputation. Brian W. Downs, *Modern Norwegian Literature 1860–1918* (1966), places Ibsen into the context of his literature.

School of Design in the 1930s. Gropius plays a prominent role in Anthony Alofsin, *The Struggle for Modernism: Architecture, Landscape Architecture and City Planning at Harvard* (2002), an engrossing story from the inside. And see the chapter on Gropius in Peter Gay, *Art and Act. On Causes in History: Manet, Gropius, Mondrian* (1976).

For some instructive essays on Ludwig Mies van der Rohe, see *Four Great Makers of Modern Architecture: Gropius, Le Corbusier, Mies van der Rohe, Wright*, the record of a 1961 symposium at the Columbia School of Architecture (1963). The indispensable papers in that necessary volume are Peter Blake, "A Conversation with Mies"; Howard Dearstyne, "Miesian Space Concept in Domestic Architecture"; and James Marston Fitch, "Mies van der Rohe and the Platonic Verities," this last rightly making much of Mies's "Platonism." Arthur Drexler, *Ludwig Mies van der Rohe* (1960), is adoring and very brief, if systematically illustrated; it makes one long for a sizable, independent biography.

Maurice Besset, *Who Was Le Corbusier?* (1968; trans. Robert Kemball, 1968), is an earnest, well-illustrated biographical effort to explain this elusive Swiss architect, painter, and tireless city planner, who, after taking instructive tours through major architects' offices in several countries, settled in Paris.* But neither Besset nor most of "Corbu's" other biographers have found it necessary to mention (or necessary to finesse) that during the war years Le Corbusier was an impassioned follower of Vichy. This holds true of the otherwise useful Stamo Papadaki, *Le Corbusier: Architect, Painter, Writer* (1948), of Besset's biographical study (just cited), and others. The most sustained exception is Robert Fishman, *Urban Utopias in the Twentieth Century: Ebenezer Howard, Frank Lloyd Wright, Le Corbusier* (1977), which has a carefully researched chapter titled "Vichy"—see his extensive original treatment, "From the Radiant City to Vichy: Le Corbusier's Plans and Policies, 1928–1942," in *An Open Hand: Essays on Le Corbusier* (1977), ed. Russell Walden, 244–83. The architect's politics were shifting from syndicalism to authoritarianism. "France," he said, "needs a Father. It doesn't matter who; it could be one man, two men, any number" (Fishman, 265). Norma Evenson, *Le Corbusier, the Machine and the Grand Design* (1968), tersely surveys Le Corbusier's many unrealized and one realized city plan (for Chandigarh, the new capital of Punjab). Le Corbusier's commitment to the machine ("A house is a machine to live in") may be his lasting legacy.

Hugh Morrison, *Louis Sullivan, Prophet of Modern Architecture* (1935), is a most useful biography of a pioneer whose teachings, unlike anyone else's, Frank Lloyd Wright gladly acknowledged. Wright has had, despite notable failures, some serious biographers, especially Robert C. Twombly, *Frank Lloyd Wright: An Interpretive Biography* (1973); Meryl Secrest, *Frank Lloyd Wright* (1992); Neil Levine, *The Architecture of Frank Lloyd Wright* (1996); and, definitely to be added, the life by the eminent architectural historian and critic Ada Louise Huxtable, *Frank Lloyd Wright: A Penguin Life* (2004), as witty and elegant as the rest of her work. Wright's *An Autobi-*

* As a young man he switched from Charles-Edouard Jeanneret to an old family name.

guin ed. 1960), which largely underwrites the Hitchcock/Johnson line, has been a widely accepted historical survey that sees a straight line from Victorian to modernist rebels. Walter Gropius was their hero, as he is mine. For a slashing (to my mind over-done) critique of this view, see Charles Jencks, *Modern Movements in Architecture* (1973), which proposes a "pluralistic development," and in general finds more fail-ures in the modernist canon than I can endorse. Vincent Scully, Jr., *Modern Architec-ture: The Architecture of Democracy* (1961, reprinted several times), is a concise essay supported by ample illustrations and a generous, far from uncritical survey of current masters. Note also Scully's bibliographical comments. For Louis Mumford's many critiques of modern architecture from a humanist's perspective, see *From the Ground Up: Observations on Contemporary Architecture, Housing, Highway Building, and Civic Design* (1956). *Die Form: Stimme des Deutschen Werkbundes, 1925–1934*, ed. Ulrich Conrads et al. (1969), has rescued intelligent comments from neglect.

Hans M. Wingler, *Das Bauhaus: 1919–1933. Weimar, Dessau, Berlin* (1962), is an enormous, well-organized, invaluable collection of documents. *Bauhaus 1919–1928*, ed. Herbert Bayer, Walter Gropius, and Ise Gropius (1959), is an abundantly illus-trated and far shorter account of all but the Bauhaus's last five years. Gillian Naylor, *The Bauhaus* (1968), is a short survey. Among books published by the Bauhaus, the most interesting one is on its theatrical performances: *Die Bühne im Bauhaus*, ed. Oskar Schlemmer, László Moholy-Nagy, and Farkas Molnar. Henry Van De Velde, *Geschichte meines Lebens* (ed. and trans. Hans Curjet, 1962), is a detailed autobiogra-phy of the widely traveled Belgian designer and architect who thought highly of Gropius.

The Bauhaus experience was far- and deep-reaching enough to produce some memorable reminiscences. See the informative if somewhat self-congratulatory *Con-cepts of the Bauhaus: The Busch-Reisinger Museum Collection*, with commemorative essays by insiders like T. Lux Feininger, Herbert Bayer, and Ise Gropius (1971). Sibyl Moholy-Nagy, *Moholy-Nagy, Experiment in Totality* (1950; 2nd ed. 1969), a candid, intimate, moving life written by the widow of Gropius's closest ally at the Bauhaus, tells much of German life after the Nazis' accession to power. *Bauhaus und Bauhäusler. Bekenntnisse und Erinnerungen*, ed. Eckhard Neumann (1971), is full of stimulating, if rather brief, reminiscences. Also see Lothar Schreyer, *Erinnerungen an Sturm und Bauhaus* (1966). And see Julius Posener, *From Schinkel to the Bauhaus* (1972), for terse, intelligent lectures.

For the first director of the school, see Reginald Isaacs, *Gropius: An Illustrated Biogra-phy of the Creator of the Bauhaus* (1990, abridged version of the original); a far more sub-stantial German translation, *Walter Gropius. Der Mensch und sein Werk*, 2 vols. (1983–84), gives a fuller account. Gropius lectured and published many of his talks. See, among other collections, *The New Architecture and the Bauhaus* (1935); *Architecture and Design in the Age of Science* (1952); *The Scope of Total Architecture* (1954); and *Apollo in der Demokratie* (1967). Joseph Hudnut, *Architecture and the Spirit of Man* (1949), is an eloquent defense of modern architecture from the man who was dean at the Harvard

(2006), are the most persistent to treat Stravinsky's life and works in the detail they deserve, and in my opinion largely succeed. (Walsh's account has not gone unchallenged. Robert Craft, an intimate of the Stravinsky household, has published several volumes on his life with Stravinsky that differ in many details.) Igor Stravinsky, *An Autobiography* (1936), came out while Stravinsky was still in Europe; but much of it, ghostwritten, requires considerable caution in reading. Charles M. Joseph, *Stravinsky Inside Out* (2001), and Paul Henry Lang, ed., *Stravinsky: A New Appraisal of His Work* (1962), positive as they are, also feature some skeptical appraisals. Charles M. Joseph, *Stravinsky and Balanchine: A Journey of Invention* (2002), is a meticulous account of a great collaboration.

FOR A GENERAL PERSPECTIVE on modern ballet and dance, there is now the monumental tome by Nancy Reynolds and Malcolm McCormick, *No Fixed Points: Dance in the Twentieth Century* (2003), objective, circumstantial, and clearly committed to modernism. See also Bernard Taper, *Balanchine: A Biography* (1984): though more recent and readable lives exist, this now "ancient" biography retains its charm with its close proximity to the choreographer and his genius. Joseph's *Stravinsky and Balanchine* (see above) fits precisely here. In a deeply felt and beautifully written review, Toni Bentley, a former dancer in Balanchine's company, mourned the abuse of Balanchine's name by his own former company, strongly (and rightly) preferring the life by Robert Gottlieb, an experienced balletomane, *George Balanchine: The Ballet Maker* (2005), to that by Terry Teachout, *All in the Dances: A Brief Life of George Balanchine* (2005). One collection, largely of interviews of those who well knew Diaghilev, Balanchine's first master, is amusing and valuable: John Drummond, *Speaking of Diaghilev* (1997). See also *André Levinson on Dance: Writings from Paris in the Twenties*, ed. Joan Acocella and Lynn Garafola (1991); *The Diary of Vaslav Nijinsky*, ed. Joan Acocella (unexpurgated ed. 1995; trans. Cyril Fitzlyon, 1999); and Agnes De Mille, *Martha: The Life and Work of Martha Graham, a Biography* (1991), a love letter, but from a lover who knows what she is talking about.

⑥ 建築與設計：機器——人類事務中的新元素

Modernist architecture is the most conspicuous and enduring witness to the revolt of the twentieth century against the historicism and eclecticism of the nineteenth. *The Beaux-Arts and Nineteenth-Century French Architecture*, ed. Robin Middleton (1982), is a collection of short but solid essays. Henry-Russell Hitchcock, a prolific historian of architecture, started with *Modern Architecture: Romanticism and Reintegration* (1929). He followed this up with a modest-looking but radical catalog for an exhibition at MoMA in New York, written with Philip Johnson, *The International Style: Architecture Since 1922* (1932), which became a guide to modernism, leaving its mark on possible clients and excited architects alike. Their masters are essentially mine. Nicolaus Pevsner, *Pioneers of Modern Design from William Morris to Walter Gropius* (1936; Pen-

Music and the Arts (2005), learnedly though agreeably analyzes the German musical scene from Wagner to Pfitzner.

For "lesser" modernists, see above all Edward J. Dent, *Ferruccio Busoni: A Biography* (1931), and Busoni's *Selected Letters*, ed. Antony Beaumont (1987). Edgard Varèse, that fascinating French modernist, has been well captured by Malcolm MacDonald, *Varèse: Astronomer in Sound* (2003). John Cage's own *Silence: Lectures and Writings* (1961) may be read along with David Revill, *The Roaring Silence: John Cage, a Life* (1992). For Charles Ives, there are first of all his own writings: *Essays Before a Sonata, The Majority, and Other Writings*, ed. Howard Boatwright (1962), and *Memos*, ed. John Kirkpatrick (1972), a collection of critical importance to understanding Ives's mind. Frank R. Rossiter, *Charles Ives and His America* (1975), performs his self-appointed task well. So does Jan Swofford's even more substantial biography, *Charles Ives: A Life with Music* (1996). The late Stuart Feder, a psychoanalyst and trained musician, and thus ideally prepared, published a psychoanalytic life at once intrepid and cautious—*Charles Ives: "My Father's Song": A Psychoanalytic Biography* (1992). Feder's central argument that Ives was possessed all his life with, and by, his musical father is not so very surprising; someone untrained in psychoanalysis but familiar with Ives could reach very similar conclusions. The difference lies in Feder's ability to recognize this dependence across his subject's life, and in persuasive technical conjectures. *Richard Strauss and His World*, ed. Bryan Gilliam (1992), offers a heady harvest of essays on Strauss's music, his life, and the reception of his work. See also *Richard Strauss and Romain Rolland: Correspondence*, ed. Rollo Myers (1968).

Style and Idea: Selected Writings of Arnold Schoenberg, ed. Leonard Stein (1950; trans. Dika Newlin, 1975), features influential and some astonishing essays such as "Brahms the Progressive." Arnold Schoenberg, *Briefe*, selec. and ed. Erwin Stein (1958), proved most revealing. Walter Frisch has analyzed Schoenberg's path to modernism in *The Early Works of Arnold Schoenberg, 1893–1908* (1993). Willi Reich, *Arnold Schoenberg: A Critical Biography* (1968; trans. Leo Black, 1971), is, as Charles Rosen has objected, not very critical, but its long quotations were worth the perusal. Reich has also written a biography of a famous pupil of Schoenberg's, *Alban Berg: Leben und Werk* (1963). Charles Rosen's own *Arnold Schoenberg* (1975) is a knowledgeable terse examination of the Schoenbergian revolution. Esther da Costa-Meyer and Fred Wasserman, *Schoenberg, Kandinsky, and the Blue Rider* (2002), gives a good account of Schoenberg's engagement in other modernist arts, as well as of Kandinsky. It belongs with *Arnold Schoenberg / Wassily Kandinsky: Letters, Pictures, and Documents*, ed. Jelena Hahl-Koch, trans. John C. Crawford (1984), the strange correspondence documenting a strange friendship; musicologists have brooded on this largely epistolary alliance as a major biographical event. See *Schönberg and Kandinsky: An Historic Encounter*, ed. Konrad Boehmer (1997), including an important, wide-ranging essay by Reinhold Brinkmann, "The Fool as Paradigm: Schönberg's *Pierrot lunaire* and the Modern Artist."

Stephen Walsh's two volumes, *Stravinsky: A Creative Spring, Russia and France, 1882–1934* (1999) and *Stravinsky: The Second Exile, France and America, 1934–1971*

(1941), who stylishly and exhaustively covers the whole ground from the ancients onward, and concludes with the Spenglerian question about the decline of the West. *Strunk's Source Readings in Music History, The Twentieth Century*, ed. Robert P. Morgan (1950; rev. ed. 1998), is a first-rate collection of articles and passages from monographs on which I have heavily relied. Rudolph Reti, *Tonality in Modern Music* (1958; ed. 1962), briefly analyzes the key issue (forgive the pun) in modernist music. Edward Lippman, *A History of Western Musical Aesthetics* (1992), is a welcome panorama with emphasis on modern thought. Full of ideas, it seems too committed to Adorno, who—and it matters to this chapter—in a comparative study of the two giants in twentieth-century modernism, Schoenberg and Stravinsky, *Philosophy of Modern Music* (1949; trans. A. G. Mitchell and W. V. Blomster, 1973), sees the first as progressive and the second as reactionary. To me this is a distorted, even brutally oversimplified categorization. Andreas Liess, a good European, kept his passion for German-French understanding through the Second World War, and published an attractive essay on the musical lives in his favorite two countries: *Deutsche und französische Musik in der Geistesgeschichte des neunzehnten Jahrhunderts* (1938; enlarged ed. 1950). In 1916 (pre–Weimar Republic, of course, but continuing to be useful), Paul Bekker, *Das deutsche Musikleben*, offered a sociological portrait of German musical life, including musical society, musicians, and critics. E. D. Mackerness offers a concise but very informative *Social History of English Music* (1964). See also Martin Cooper, *French Music from the Death of Berlioz to the Death of Fauré* (1969); and Michael P. Steinberg, *Listening to Reason: Culture, Subjectivity and Nineteenth-Century Music* (2005), a civilized stroll from Beethoven across Wagner to Mahler and the way to modernism.

Claude Debussy, *Monsieur Croche the Dilettante Hater* (1921; trans. B. N. Langdon Davies 1928), is a witty rumination on the music public, modern composers like Richard Wagner and Richard Strauss, conductors, and other vexing matters (available in *Three Classics in the Aesthetic of Music* (1962), along with Charles Ives, *Essays Before a Sonata*, and Ferruccio Busoni, *Sketch of a New Esthetic of Music*). For Ives, see below. See also Edward Lockspeiser, *Debussy: His Life and Mind*, 2 vols. (1962; 2nd ed. 1966); Léon Vallas, *Claude Debussy: His Life and Works* (1927; trans. Marie and Grace O'Brien, 1933); and Léon Vallas, *Les Théories de Claude Debussy, musicien français* (1928).

Of the numerous biographical studies, Henry-Louis de La Grange, *Gustav Mahler, chronique d'une vie*, 3 vols. (1979–84), is very detailed; in contrast, Wolfgang Schreiber, *Gustav Mahler in Selbstzeugnissen und Bilddokumenten* (1971), is very terse. Among Theodor Adorno's vast output on music, his *Mahler: A musical physiognomy* (1960; trans. Edmund Jephcott, 1972) is exceptionally lucid and worth reading. But we can now enjoy (it appeared soon enough to make a difference to this chapter) Jens Malte Fischer's *Gustav Mahler: Der fremde Vertraute* (2003)—elegantly written, amply documented, and knowledgeably argued. It also contains an elaborate bibliography; a translation into English would be most desirable. Walter Frisch, *German Modernism:*

Valerie, was responsible for bringing out his most famous work, *The Waste Land: A Facsimile and Transcript of the Original Drafts Including the Annotations of Ezra Pound* (1971), which has become standard. The most meticulous review of this epoch-making poem is Lawrence Rainey, *Revisiting The Waste Land* (2005), which deals superbly with its making, publication, and reception. Among biographies, I found Peter Ackroyd, *T. S. Eliot: A Life* (1984), most satisfactory, at once well informed and cool. Just about all of Eliot's criticism, indispensable to any assessment including his political views, is in print. His two most substantial texts, *The Idea of a Christian Society* (1940) and *Notes Towards the Definition of Culture* (1949), have sometimes been published together under the joint title *Christianity and Culture*.

Among the other prose collections are *The Sacred Wood: Essays on Poetry and Criticism* (1920), his earliest summing up, often reprinted; *For Lancelot Andrewes: Essays on Style and Order* (1928); and *The Use of Poetry and the Use of Criticism: Studies in the Relation of Criticism to Poetry in England* (1933), all of them indispensable. *After Strange Gods: A Primer of Modern Heresy* (1934), the Page-Barbour Lectures at the University of Virginia, stands as a text with some uncomfortable comments on secular Jews that Eliot never had reprinted. John Hayward, *T. S. Eliot: Selected Prose* (1953), had a certain resonance with its very economy and omissions. There is a fine critical edition of *The Waste Land*, a facsimile and transcript, which includes Ezra Pound's annotations, ed. Valery Eliot (1971).

Some prestigious modern critics have done their share of expressing their views on the essential among modernist poets. I learned most from Northrop Frye, *T. S. Eliot* (1963), as learned as it is brief. F. O. Matthiessen (with additional chapter by C. L. Barber), *The Achievement of T. S. Eliot: An Essay on the Nature of Poetry* (1935; 3rd ed. rev. and enlarged 1959), is an important piece of lucid and largely appreciative criticism. *T. S. Eliot: The Man and His Work*, ed. Allen Tate (1966), is an enjoyable gathering of personal reminiscences and literary criticism. Even though there had long been, apart from scattered muttering, no single critique of Eliot's distaste for "free-thinking Jews," it began to stimulate considerable uneasiness among his readers after the war. A rational study by the eminent English critic Christopher Ricks, *T. S. Eliot and Prejudice* (1988), opened a debate beyond mere feelings. The most powerful and most angry participant was a lawyer with literary tastes, Anthony Julius, whose *T. S. Eliot, Anti-Semitism, and Literary Form* (1995) shook the vast community of Eliot's admirers with carefully documented and subtly reasoned conclusions. For an organized defense, see *T. S. Eliot and Our Turning World*, ed. Jewel Spears Brooker (2003).

❺ 音樂與舞蹈：聲音的解放

My principal source for the history of modernist music was Robert P. Morgan's *Twentieth-Century Music* (1991), a beautifully informed, scrupulous account with ample musical examples; on the whole focusing on the composers rather than on political events. It partly supplants Paul Henry Lang, *Music in Western Civilization*

Sämtliche Erzählungen, ed. Paul Raabe (1970), and *Description of a Struggle and Other Stories* (1953; trans. Willa and Edwin Muir, Malcolm Pasley, Tania and James Stern, 1979). *Beim Bau der Chinesischen Mauer. Prosa und Betrachtungen aus dem Nachlass*, ed. Max Brod and Hans Joachim Schoeps (1931), contains more unpublished Kafka prose. His letters, too, especially those to the women he loved, have their own large significance: *Briefe an Milena*, ed. Willy Haas (1952; trans. Tania and James Stern, 1953); *Briefe an Felice*, ed. Erich Heller and Jürgen Born (1967; trans. James Stern and Elizabeth Duckworth, 1973); and *Letters 1902–1924*, ed. Max Brod (1958). Gustav Janouch, *Conversations with Kafka: Notes and Reminiscences* (1968; trans. Goronwy Rees, enlarged ed. 1981), contains trustworthy notes on conversations between "Dr. Kafka" and the twenty-year-younger student Janouch during Kafka's last four years.

Kafka's intimate, Max Brod, who famously disregarded his promise to destroy his friend's unpublished writings, thus saving abiding modernist literature for the world, also became his friend's propagandist in the years after. See Max Brod / Franz Kafka, *Eine Freundschaft. Reiseaufzeichnungen*, ed. Malcolm Pasley, with Hannelore Rodlauer (1987), interesting diary entries written separately on joint trips from 1909 to 1912. Brod, *Der Prager Kreis* (1966), and his autobiography *Streitbares Leben* (1969), add considerable information about Kafka. Brod's three works explicitly taking his best friend as their subject are *Franz Kafka, Eine Biographie* (1954); *Franz Kafkas Glauben und Lehre* (1948); and *Verzweiflung und Erlösung im Werk Franz Kafkas* (1959), all energetically testifying to Brod's unshakable (but in my judgment unacceptable) view that his friend was a profound religious teacher.

Der junge Kafka, ed. Gerhard Kurz (1983), collects interesting essays on Kafka's literary beginnings. Hartmut Binder, *Der Schaffensprozess* (1983), bravely attempts through close reading to grasp Kafka's creative processes, not without success. Erich Heller's fine essay, *Franz Kafka*, ed. Frank Kermode (1974), relying mainly on Kafka's letters to Felice and the two major novels, comes to conclusions remarkably near to my own: "The vicinity of literature and autobiography could hardly be closer than it is with Kafka: indeed, it almost amounts to identity." See also, among many other commentators, Heinz Politzer, *Franz Kafka: Parable and Paradox* (first English version 1962), a major contribution to well-informed readings. Mark M. Anderson, *Kafka's Clothes: Ornament and Aestheticism in the Hapsburg Fin-de-Siècle* (1992), far from merely amusing (which it is), also has much to say about Kafka's style. E. T. Beck, *Kafka and the Yiddish Theatre: Its Impact on His Work* (1971), has significant comments on a still-puzzling topic. In his usual slashing manner, Frederick Crews, "Kafka Up Close," *New York Review of Books*, February 10, 2005, takes as his target several recent interpreters of Kafka, most savagely Stanley Korngold, whose Gnostic readings he finds, not undeservedly, unhelpful. Among recent biographies, Ernst Pawel, *The Nightmare of Reason: A Life of Franz Kafka* (1984), is most sophisticated psychoanalytically.

THE WORKS OF T. S. Eliot, the poet I have chosen to concentrate on in this book, are conveniently available in *The Complete Poems and Plays* (1952). Eliot's widow,

given at two women's colleges in Cambridge in 1928, rev. and exp. 1929); *The Complete Shorter Fiction of Virginia Woolf*, ed. Susan Dick (1985; 2nd enlarged ed. 1989); and several collections of reviews and articles like *The Captain's Death Bed and Other Essays* (n.d.). Her celebrated related essays on women's education, in behalf of women entering the world of the professions, and against war, *Three Guineas* (1938), show her at her most mature. And this abundant fountain of learning, energy, and wit, never inactive for long, has been caricatured in the movies as a steadily depressed female!

Biographies abound. Quentin Bell, *Virginia Woolf: A Biography*, 2 vols. in 1 (1972), was the first serious effort, written by a nephew with long-range memories. Hermione Lee's *Virginia Woolf* (1996) has been widely, and wisely, praised; it is the most detailed life, and, prominently including rational comments on Woolf's mental breakdowns, the most sensible. Julia Briggs, *Virginia Woolf: An Inner Life* (2005), perceptively and instructively discusses sales figures on Woolf's fiction. Elizabeth Abel, *Virginia Woolf and the Fictions of Psychoanalysis* (1989), is a brave psychoanalytic reading of Woolf's most successful novels—*Mrs. Dalloway* and *To the Lighthouse*—but is in my opinion too subtle (compare with Hermione Lee!). Still, the book raises important questions about art and its psychic background in modernism. Sonya Rudikoff, *Ancestral Houses: Virginia Woolf and the Aristocracy* (1999), is an elegantly written reflection on Woolf's affection for what she called the "mandarin" aspects of life—raising that vexed issue of "aristocratic" modernism.

FRANZ KAFKA: Kritik und Reception, 1924–1938, ed. Jürgen Born, assisted by Elke Koch, Herbert Mühlfeit, and Mercedes Treckmann (1983), greatly eases the historian's awareness of the reception of Kafka's work. Especially considering that upon his death in 1924, Franz Kafka was almost wholly unknown, even in Prague, his current worldwide reputation as the very model of modernist writing is indeed astonishing, but explicable. It has grown rapidly; by 1977, Heinz Politzer, an authentic expert, could speak of an "academic Kafka-Industry" without fear of contradiction. What would he call it now? The German publishing house Fischer is in the midst of bringing out a fully annotated Kafka. *The Trial* (1925; trans. Willa and Edwin Muir, 1937; Malcolm Pasley, ed., 2 vols., 1990), was the first in that critical edition. A sign of poetic justice, *The Trial* was the first of Kafka's posthumous masterpieces to reach publication. *The Castle* (1926; trans. Edwin and Willa Muir, 1930) was the second great novel to see print. A casual observation in Thomas Mann's "Homage," which appeared in the English-language version of *Das Schloss*, left a decisive impact on my understanding of Kafka. The last of his novels, a lesser effort first titled *Amerika* and later *Der Verschollene* (1927; trans. 1946), has undergone wide-ranging changes in title and contents.

Kafka's *Hochzeitsvorbereitungen auf dem Lande und andere Prosa aus dem Nachlass* (1953), ed. Max Brod, is a sizable all-important miscellany, a principal witness to his achievement, filled with aphorisms, notes, and fragments. *Diaries, 1910–13*, ed. Max Brod (1951; trans. Joseph Kresh, 1949), and *Diaries 1914–23*, ed. Max Brod (1951; trans. Martin Greenberg and Hannah Arendt, 1949) get close to the writer. See also

Proust, The Early Years (1959), and *Proust, The Later Years* (1965), useful particularly for treating *A la recherche du temps perdu* as "a creative autobiography," closely linking Proust's life to his art. André Maurois, *Proust: A Biography* (1950; trans. Gerard Hopkins, 1958), is, as one would expect from this author, smoothly narrated, and depends heavily on unpublished correspondence. Finally, William C. Carter, *Marcel Proust: A Life* (2000), was ideal for my purposes; bulky and authoritative, it synthesizes much previous research. Among the earliest commentaries, a deep reading that has not lost its luster is Samuel Beckett's *Proust* (1931), published not long after the final volume of *A la recherche* came out. In the same year, Edmund Wilson included a stunning chapter on *A la recherche* in his *Axel's Castle: A Study in the Imaginative Literature of 1870–1930*, that, as Roger Shattuck, a major expert on Proust, put it, was "an essay on the *Search* as a Symbolist novel—the perfect complement to Beckett's study."

Shattuck himself first addressed the novel in his brief, highly suggestive technical essay *Proust's Binoculars: A Study of Memory, Time and Recognition in "A la recherche du temps perdu"* (1962). His later *Proust* (1974) proved a subtly pondered guide how to understand the man and read his masterpiece. In 2000, Shattuck revised his earlier efforts in *Proust's Way: A Field Guide to "In Search of Lost Time,"* retaining and expanding some of his earlier insights. Randolph Splitter, *Proust's Recherche: A Psychoanalytic Interpretation* (1981), and J. E. Rivers, *Proust and the Art of Love: The Aesthetics of Sexuality in the Life, Times, and Art of Marcel Proust* (1980), both concentrate on Proust's homosexuality; the latter, Rivers, in fact busily justifies this sexual taste and worries over homophobic stereotypes. Neither fully convinces me, for the author's sexual orientation—a complex business in any event—rarely acts as the sole determinant of a writer's work. Céleste Albaret, *Monsieur Proust*, ed. Georges Belmont (1973; trans. Barbara Bray, 1976), a deeply moving book, collects the intimate (and it seems utterly reliable) memories of Proust's housekeeper, who was close to him during the last decade of his life.*

A WRITER AS ACTIVE and appealing as Virginia Woolf has amassed a very library of commentaries and editions. See *The Diary of Virginia Woolf*, ed. Anne Olivier Bell and Andrew McNeillie, 5 vols. (1977–84), and *The Letters of Virginia Woolf*, ed. Nigel Nicolson and Joanne Trautmann, 6 vols. (1975–80), both ample, usually delightful, and deeply revealing. Many of her essays were published in her lifetime; many more of them, edited by her husband, after her death. They include *The Common Reader, First Series* (1925), esp. as annotated by Andrew McNeillie (1984); *The Second Common Reader* (1932); the eventually very influential *A Room of One's Own* (a pair of lectures

* The reader of Proust must also seriously consider his other writings, often introductory to his life's work. They are all easily available in French—and in English. *The Complete Short Stories by Marcel Proust*, comp. and trans. Joachim Neugroschel (2001); and *Marcel Proust on Art and Literature, 1896–1919*, trans. Sylvia Townsend Warner (1964), which includes the important essay "Contre Sainte-Beuve," are both satisfactory.

Arthur Schnitzler, *Briefe, 1875–1912*, ed. Therese Nickl and Heinrich Schnitzler (1982), and *Briefe, 1913–1931*, ed. Peter M. Braunwarth, Richard Miklin, Susanne Pertlik, and Heinrich Schnitzler (1984), are abundant, and elaborately annotated. Over the years Schnitzler carried on correspondences with single *Briefpartnern* published separately. So were his *Aphorismen und Betrachtungen. Buch der Sprüche und Bedenken* (1967). The bulk of his writings has been collected in *Die erzählenden Schriften*, 2 vols. (1961; 2nd ed. 1970), and *Die dramatischen Werke*, 2 vols. (1962; 2nd ed. 1972).

Schnitzler's *My Youth in Vienna* (1968; trans. Catherine Hutter, 1970), is a fairly candid autobiography that may supplement, and partially correct, Stefan Zweig, *Die Welt von Gestern. Erinnerungen eines Europäers* (1944), the fluently written reminiscences of a born teller of tales, a long-term best-seller, much quoted, but which, when it came to analyze the Viennese bourgeoisie, consistently overstated its sexual hypocrisy. John W. Boyer, *Political Radicalism in Late Imperial Vienna: Origins of the Christian Social Movement 1848–1897* (1981), is a sober study of modern (anti-Semitic) mass politics so ravenous in Vienna from the 1880s on. For an informative collection of essays in the cultural history of Vienna, see *Glücklich ist, wer vergisst . . . ? Das andere Wien um 1900*, ed. Hubert Ch. Ehalt, Gernot Heiss, and Hannes Stekl (1986), a set of frank examinations of sexuality, domestic violence, schooling of the poor, the emergence of psychoanalysis, and other easily overlooked features. Two important monographs put Schnitzler into his ethnic environment: Marsha Rosenblit, *The Jews of Vienna 1867–1914: Assimilation and Identity* (1983), and Steven Beller, *Vienna and the Jews 1867–1938: A Cultural History* (1989).

For the "anti-modernist" party, see esp. Margaret Drabble, *Arnold Bennett: A Biography* (1974); for its special pleading for Bennett, see John Carey, *The Intellectuals and the Masses* (cited above, p. 532).

James Joyce's *Ulysses* is best read in the corrected text, Hans Walter Gabler et al. (1986). Richard Ellmann, *James Joyce* (1959; rev. ed. 1982), is the standard life, impressively done. Ellmann has also edited Joyce's *Selected Letters* (1975). Between the first and second editions of the biography, he published several beautifully pondered essays and lectures on Joyce, all worth reading: *Ulysses on the Liffey* (1971), *The Consciousness of Joyce* (1977), and *James Joyce's Hundredth Birthday: Side and Front Views* (1982). T. S. Eliot, "*Ulysses*, Order and Myth," *The Dial* (November 1923), constitutes a tribute from Joyce's most celebrated admirer. Edna O'Brien, *James Joyce: A Penguin Life* (1999), is a lovely short biography by the eminent Irish novelist. Richard M. Kain, *Dublin in the Age of William Butler Yeats and James Joyce* (1962), is an inspired guide to the time that Joyce wrote *Portrait of the Artist as a Young Man* and was beginning to think about *Ulysses*. An indispensable vademecum, Stuart Gilbert, *James Joyce's "Ulysses": A Study* (1930), takes the reader through Joyce's text, episode by episode. Robert Humphrey, *Stream of Consciousness in the Modern Novel* (1954), is a modest, responsible inquiry into the modernist novel's well known technique.

New biographies of Proust (and special studies of his ocean of a novel) seem to be appearing every year. I have mainly used the older 2-vol. life by George D. Painter,

Andrew Causey's excellent survey, *Sculpture Since 1945* (1998), with a fine biblio-graphical essay. Rosalind E. Krauss, *Passages in Modern Sculpture* (1977), is a stimu-lating, highly original guide through the cacophony of recent work. Carola Giedion-Welcker, *Contemporary Sculpture: An Evolution in Volume and Space* (1937; rev. and enlarged ed. 1956), belongs in this company.

For individual sculptors, see above all Carola Giedion-Welcker's *Constantin Bran-cusi* (1959), which tackles the best known, most elegant, modernist sculptor; see also Sidney Geist, *Brancusi* (1968). Krauss's *Terminal Iron Works: The Sculpture of David Smith* (1971) is a knowledgeable monograph on America's most famous modernist. Will Grohmann, *Henry Moore* (1960), is a German appraisal; Herbert Read, *Henry Moore* (1965), should be added. James Johnson Sweeney, *Alexander Calder* (1951), is an attractive exhibition catalog. A. M. Hammacher, *Barbara Hepworth* (1968), ana-lyzes the work of Britain's best known woman sculptor.

❹ 小說與詩歌：心跳之間隙

Erich Auerbach, *Mimesis: The Representation of Reality in Western Literature* (1946; trans. Willard R. Trask, 1968), is a classic that I first read in 1954; it has meant much to me throughout my career. Malcolm Bradbury and James McFarlane, eds., *Mod-ernism: A Guide to European Literature* (1976; preface added 1991), have enlisted the right authorities, offering ample essays on their specialties, including German and Russian modernism, and chapters on modernist cities. From the vast literature on Vienna as a modernist city, I select only two: Kirk Varnedoe, *Vienna 1900: Art, Archi-tecture and Design* (1986), and Allan Janik and Stephen Toulmin, *Wittgenstein's Vienna* (1973). For French fiction, see Margaret Gilman, The *Idea of Poetry in France* (1958). The second half of Martin Turnell's *The Novel in France* (1950) and all of Henri Peyre's *French Novelists of Today* (1955; 2nd rev. ed. 1967), far more detailed, are relevant to this study. Arthur Symons, *The Symbolist Movement in Literature* (1899), put the French Symbolists on the literary map not only of France.

The issue of literature for literature's sake, though not confined to France, was born there. Théophile Gautier, *Mademoiselle de Maupin* (1835), published when the author was twenty-three, is the model statement. Apart from this preface, literary historians have rather shunted this gifted and versatile man of letters aside—the far from skimpy *Cambridge Companion to the French Novel from 1800 to the Present*, ed. Timothy Unwin (1997), mentions Gautier just once in passing. See P. E. Tennant, *Theophile Gautier* (1975).

I have dealt in detail with Arthur Schnitzler, life and world, in *Schnitzler's Century: The Making of Middle-Class Culture, 1815–1914* (2002). The best biography of this fas-cinating playwright and novelist, whom Freud admired for his psychological penetra-tion, is Giuseppe Farese, *Arthur Schnitzler. Ein Leben in Wien 1862–1931* (1997; trans. from the Italian by Karin Krieger, 1999), but there is more to be said. Hartmut Scheible, *Arthur Schnitzler* (1976), is a skimpy life that briefly has most of the essentials.

raisonné down to 1917. Jean Clair et al., *Picasso érotique* (2001), is a stunning catalog of Picasso's artistic games with candid, imaginative sexual art. Wayne Andersen, *Picasso's Brothel: "Les Demoiselles d'Avignon"* (2002), is a reading of an oddly mysterious masterpiece; Anthony Blunt, *Picasso's "Guernica"* (1969), is another close reading. *The Posters of Picasso*, ed. Joseph K. Foster (1964), shows his versatility. Mary Mathews Gedo, *Picasso: Art as Autobiography* (1980), goes unapologetically in the Freudian direction, while *Picasso for Vollard*, intro. Hans Bollig, trans. Norbert Guterman (1956), collects Picasso's magnificent set of 100 graphics, complete. David Douglas Duncan, *The Private World of Pablo Picasso* (1959), a photographer's intimate record, belongs with Françoise Gilot and Carlton Lake, *Life with Picasso* (1964), an account by what must have been Picasso's most articulate and thoughtful lover. One of Mondrian's essays, "Toward the True Vision of Reality," in Motherwell, ed., *Plastic Art and Pure Plastic Art*, records his disappointment in Picasso's "failure" to push his painting to full abstraction. John Berger, *Success and Failure of Picasso* (1965), is a critique from the left.

Picasso's (and Braque's) great venture into Cubism has been intelligently analyzed more than once—see John Golding, *Cubism: A History and an Analysis, 1907–1914* (1959; 2nd ed. 1968); Robert Rosenblum, *Cubism and Twentieth-Century Art* (1962; rev. ed. 1966); and Douglas Cooper, *The Cubist Epoch* (1970). The three volumes are closely related in their conclusions. For one among Picasso's lesser rivals, see the exemplary self-advertiser, Salvador Dali, *The Secret Life of Salvador Dali* (1942). In contrast, another, far more appealing avant-garde Spaniard, Joan Miró, is attractively presented by *Fundació Joan Miró, Guidebook* (1999), ed. Rosa Maria Malet, a delightfully illustrated introduction.

Marcel Duchamp, the supreme anti-artist, has of course not lacked commentary. Calvin Tomkins, *Duchamp: A Biography* (1996), is now the standard life. Pierre Cabanne, *Dialogues with Marcel Duchamp* (1967; trans. Ron Padgett, 1971), is a valuable set of conversations held shortly before Duchamp's death. *Marcel Duchamp* (1973), ed. Anne d'Harnoncourt and Kynaston McShine, gathers up a satisfying collection of essays. Octavio Paz, *Marcel Duchamp: Appearance Stripped Bare* (1969; trans. Rachel Phillips and Donald Gardner, 1990), is brilliant. Jerrold Seigel, *The Private World of Marcel Duchamp: Desire, Liberation, and the Self in Modern Culture* (1995), better than its title, offers a very readable and thoughtful set of reflections. John Golding, *Marcel Duchamp. The Bride Stripped Bare by her Bachelors, Even* (1972), analyzes Duchamp's curious masterpiece (if that is what it is) in detail. Jeffrey Weiss, *The Popular Culture of Modern Art: Picasso, Duchamp, and Avant-Gardism* (1994), takes Duchamp (and Picasso) from the unusual perspective of popular art, and their links with it. *The Spirit of Montmartre: Cabarets, Humor, and the Avant-Garde, 1875–1905*, ed. Phillip Dennis Cate and Mary Shaw (1996), already cited (see p. 540) is a delightful supplement to Weiss's *Popular Culture*.

Modernist sculpture has been well studied. Sir Herbert Read, *Modern Sculpture: A Concise History* (1964), is a judicious introduction. It can be supplemented with

al., *Max Beckmann* (1964), and Wendy Weitman and James L. Fisher, *Max Beckmann Prints from the Museum of Modern Art* (1992). Horst Uhr, *Masterpieces of German Expressionism at the Detroit Institute of Art* (1982); and Paul Vogt, *Expressionism. German Painting 1905–1920* (1980), have a great deal of information on Kirchner, Beckmann, Nolde, and other Expressionists.

Will Grohmann, *Wassily Kandinsky: Life and Work*, trans. Norbert Guterman (1958), is very substantial, beautifully illustrated, and includes a *catalogue raisonné*. Hans K. Roethel, with Jean K. Benjamin, *Kandinsky* (1977; ed. 1979), does the essential work. Erika Hanfstaengl, *Wassily Kandinsky. Zeichnungen und Aquarelle* (1974), is a highly instructive catalog of Kandinsky's lesser known but no less significant drawings and watercolors. Sixten Ringbom, *The Sounding Cosmos: A Study on the Spiritualism of Kandinsky and the Genesis of Abstract Painting* (1970), throws new light on his mysticism. It should be read in conjunction with Kandinsky's best known text, *On the Spiritual in Art* (1912; trans. Michael T. Sadleir, 1913). See also Kandinsky fitting uneasily into Russian revolutionary art in Camilla Gray, *The Russian Experiment in Art, 1863–1922* (1962), a comprehensive summing up. For a fascinating account of Kandinsky's little known middle years, Clark V. Poling, *Kandinsky: Russian and Bauhaus Years* (1983), is excellent.

Gray's book also provides a dominant space for Kazimir Malevich, who, until the Soviet government forced him to return to figurative painting, was a leading abstractionist, famous for his revolutionary all-white canvas and his other "Suprematist" work. See an important exhibition catalog, *Kasimir Malevich, 1878–1935*, intro. Camilla Gray (1955), and Matthew Drutt et al., *Kazimir Malevich: Suprematism* (2003). His own "treatise," *The Non-Objective World* (1927; trans. Howard Dearstyne, 1957), is naturally of real interest; its definition of art is reminiscent of art for art's sake: "the expression of pure feeling, seeking no practical values, no ideas, no 'promised land'" (p. 78). Sophie Lissitzky-Küppers, *El Lissitzky, Life—Letters—Texts* (1967), is a beautifully illustrated volume celebrating her hushand's life as a major, internationally respected designer; but it loses much authority through her omission (only some gentle hints get through) of *anything* wrong in the Soviet Union.

For Piet Mondrian expressing and repeating himself, see *The New Art—The New Life: The Collected Writings of Piet Mondrian*, ed. and trans. Harry Holtzman and Martin S. James (1986). For another selection, see *Plastic Art and Pure Plastic Art and Other Essays*, ed. Robert Motherwell (1951). Michel Seuphor, *Piet Mondrian* (n.d.), is a bulky, detailed, handsomely produced biography. *Piet Mondrian: 1872–1944: Centennial Exhibition* (1971), a catalog published by the Guggenheim Museum, has a series of short essays. For a brief life, there is Frank Elgar, *Mondrian* (trans. Thomas Walton, 1968).

NOT SURPRISINGLY, Picasso must be the most widely discussed modernist. John Richardson, *A Life of Picasso*, 2 vols. (1991, 1996), has the story to 1917 so far; careful and extraordinarily well informed, it is well on its way to become the authoritative biography. Juan-Eduardo Cirlot, *Picasso: Birth of a Genius* (1972), has a rich *catalogue*

and life. Reinhold Heller, *Munch: The Scream* (1973), examines Munch's most famous picture. There is also an exhibition catalog impressively introduced by Robert Rosenblum, *Edvard Munch: Symbols and Images* (1978), with important contributions by Arne Eggum and others. The most compact short treatment is J. P. Hodin, *Edvard Munch* (1972).

The German Expressionists were discovered abroad mainly after the Second World War. See esp. Paul Vogt, *Expressionism. German Painting 1905–1920* (1978; trans. Robert Erich Wolf, 1980), which casts its net very wide. So does Horst Uhr, *Masterpieces of German Expressionism at the Detroit Institute of Arts* (1982). Peter Selz was among the first to recognize its historical importance in *German Expressionist Painting* (1957). Selz's *Emil Nolde* (1963) was almost as pioneering. G. F. Hartlaub, *Die Graphik des Expressionismus in Deutschland* (1947), focuses on a central preoccupation of German painters, woodcuts, engravings, and the rest.

For individual Expressionists, see Wilhelm R. Valentiner, *E. L. Kirchner, German Expressionist* (1958), and *Ernst Ludwig Kirchner 1880–1938* (1979), a catalog for the Berlin Nationalgalerie. See also *Ernst Ludwig Kirchner: The Dresden and Berlin Years*, ed. Jill Lloyd and Magdalena M. Mueller (2003), a catalog which, breaking off at 1918, captures his work at its most creative. See also Louis de Marsalle [pseud. for E. L. Kirchner], "Über die Schweizer Arbeiten von E. L. Kirchner" (1921), in *E. L. Kirchners Davoser Tagebuch*, ed. Lothar Griesebach (1968). Some of the entries show modernism at its worst; writing on the influential and by now elderly Max Liebermann in 1925, Kirchner notes: "he has surely wanted much that is beautiful, but as a Jew he could not manage it." To Kirchner, the old anti-Semitic slur that Jews—*as Jews*—could not reach the summit of art, beauty, was simply true. *Ernst Ludwig Kirchners Selbstbildnisse*, ed. Roland Scotti (1997), proved essential for self-portraits; its bibliography is particularly valuable. Peter Selz, *Emil Nolde* (1963), is an essential American monograph. *Lovis Corinth 1858–1925*, ed. Felix Zdeneck et al. (1985), has an important essay on Corinth's self-portraits by Joachim Heusinger von Waldegg. Horst Keller, et al., *Lovis Corinth. Gemälde, Aquarelle, Zeichnungen und druckgraphische Zyklen* (1976), is one of several exhibition catalogs for one-man exhibitions of Corinth's work. Charlotte Berend-Corinth, *Mein Leben mtt Lovis Corinth* (1947), gathers the intimate memories of Corinth's articulate widow and buxom model.

In my opinion, Max Beckmann was Germany's most interesting modernist painter, meant to last. *Blick auf Beckmann. Dokumente und Vorträge*, ed. Hans Martin Frhr. von Erffa and Erhard Göppel (1962), has some, to me, highly helpful essays, including Gotthard Jedlicka, "Max Beckmann in seinen Selbstbildnissen." *Max Beckmann*, ed. Sean Rainbird (2003), a splendid catalog for an international exhibition, is beautifully illustrated, with some excellent essays. *Max Beckmann: Self-Portrait in Words: Collected Writings and Statements, 1903–1950*, ed., trans., and annot. by Barbara Copeland Buenger, with Reinhold Heller and assistance from David Britt (1997), has much of value for the historian. Beckmann, *Leben in Berlin. Tagebuch 1908–09*, ed. Hans Kinkel (1966), is an interesting youthful diary. We must include Peter Selz et

enlarged ed. 1986). See also Gauguin's private journal, *Avant et après* (1902–03, trans. Van Wyck Brooks, 1923).

Paul Cézanne has benefited from the most careful scholarly attention. One early appreciation, still very much worth reading, came from England, more concretely, the Bloomsbury circle: Roger Fry, *Cézanne: A Study of His Development* (1927). Among the more recent biographies, John Rewald, *Paul Cézanne: A Biography* (1948), became a model for later biographers; Jack Lindsay, *Cézanne: His Life and Art* (1969; ed. 1972), and Richard Verdi, *Cézanne* (1992), all do the job they had assigned to themselves. Among monographs, I profited most from Fritz Novotny's careful study of the painter's perspective: *Cézanne und das Ende der Wissenschaftlichen Perspektive* (1938); and Robert J. Niess, *Zola, Cézanne, and Manet: A Study of "L'Oeuvre"* (1968), which examines with scholarly probity the intricate, tragicomic history of two fond schoolmates—Emile Zola and Paul Cézanne—and their breakup. And, finally, there is a wonderful catalog for an exhibition at the Museum of Modern Art, New York, by Theodore Reff et al., *Cézanne, The Late Work* (1977).

The Belgian modernists, notably James Ensor, are captured in a substantial volume, *Les XX and the Belgian Avant-Garde: Prints, Drawings, and Books ca. 1890*, ed. Stephen H. Goddard (1992), a revealing exhibition catalog whose essays go beyond its narrow assignment; its bibliography seems exhaustive. For Ensor, the most amusing and terrifying painter before ca. 1900, when his inspiration ran out, see John David Farmer, *Ensor* (1976), a catalog that does not slight Ensor's fascinating graphic work, skeletons and all.

For the "Wild Beasts" of French art, we have James D. Herbert, *Fauve Painting: The Making of Cultural Politics* (1992). With all its relative brevity, Joseph-Emile Muller, *Fauvism* (1967; trans. Shirley E. Jones, 1967), is abundantly instructive, finding room for a dozen Fauves, giving particular prominence to Matisse. As for the latter, there is now a fine, exhaustive 2-vol. biography by Hilary Spurling, *The Unknown Matisse: A Life of Henri Matisse: The Early Years, 1869–1908* (1998), and *Matisse the Master: A Life of Henri Matisse: The Conquest of Color, 1909–1954* (2005). This abundant work, however, does not make Alfred H. Barr, Jr.'s, admirable presentation, *Matisse: His Art and His Public* (1951; ed. 1966), in any way obsolete. *Matisse on Art*, ed. Jack D. Flam (1973; ed. 1995), is a worthwhile anthology of comments.

The Norwegian painter and graphic artist Edvard Munch, a great subjective Realist who took most of his obsessive motifs from his inner life, has inspired some impressive scholarship. See *Munch: Liebe, Angst, Tod*, preface Ulrich Weisner, ed. Arne Eggum et al. (1980), which has some excellent contributors like Reinhold Heller, "Edvard Munch, Die Liebe und die Kunst," and Gerd Woll, "Angst findet man bei ihm überall." *Edvard Munch. Probleme—Forschungen—Thesen*, ed. Henning Bock and Günter Busch (1973), includes, among other interesting papers, Wolfdietrich Rasch, "Edvard Munch und das literarische Berlin der neunziger Jahre." See also Patricia G. Berman and Jane Van Nimmen, with two lengthy essays, *Munch and Women: Image and Myth* (1997), spotlighting one of Munch's favorite subjects in art

Art (2000) also belongs here, as does Naomi E. Maurer, *The Pursuit of Spiritual Wisdom: Van Gogh and Gauguin* (1998). *The Letters of Vincent van Gogh to His Brother, 1872–1886*, 2 vols. (1927), and *Further Letters of Vincent van Gogh to His Brother, 1857–1890* (1929), brought together as *The Complete Letters* (1978), ed. Robert Harrison, trans. Johanna van Gogh-Bonger and C. de Dood, are a strong, indeed indispensable source. See also Bogomila Welsh-Ovcharov, *Vincent van Gogh and the Birth of Cloisonism* (1981).

The conventional art that I have called the modernists' "enemy" is smartly dissected by Albert Boime in *The Academy and French Painting in the Nineteenth Century* (1971). Two monographs by Patricia Mainardi, already mentioned, *Art and Politics of the Second Empire* and *The End of the Salon* (see above, p. 536), well cover the French scene in and after mid-nineteenth century. Jerrold Seigel, *Bohemian Paris: Culture, Politics, and the Boundaries of Bourgeois Life, 1830–1930* (1996), helpfully examines the French middle classes at their margins; though bohemianism is not central to my study of modernism, this work clarified with its sheer intelligence my understanding of bourgeois tastes. Gerald M. Ackerman, with Richard Ettinghausen, *Jean-Léon Gérôme, 1824–1904* (1972–73), approvingly and tersely treats a celebrated academic painter unforgiving, despite all his spectacular success, of avant-garde artists. For one branch of modernism, that of raucous entertainment, see Phillip Dennis Cate and Mary Shaw, *The Spirit of Montmartre: Cabarets, Humor, and the Avant-Garde, 1875–1905* (1996). Harrison C. White and Cynthia A. White, *Canvases and Careers: Institutional Change in the French Painting World* (1965), have amassed a valuable study in the sociology and economics of nineteenth-century French art. *The Second Empire: Art in France Under Napoleon III* (1978), is a rich, charming catalog filled with art and artifacts.

David Sweetman, *Paul Gauguin: A Life* (1995), is impressively documented. See also the sophisticated reading by Robert Goldwater, *Gauguin* (1983), and Richard Brettell et al., *The Art of Paul Gauguin* (1988). Wayne Andersen, *Gauguin's Paradise Lost* (1971), is, among biographies, the most daring and most interesting, seeing the painter through a psychoanalytic lense. *Correspondance de Paul Gauguin: Documents, Témoignages* (1984), is obviously instructive. In Gauguin's literary output, the *Intimate Journals*, on which he worked until shortly before his death, are probably the most revealing (1902–03; trans. Van Wyck Brooks, 1936). Meyer Schapiro, *Van Gogh* (1982), is a profound essay. Mark Roskill, *Van Gogh, Gauguin, and the Impressionist Circle* (1970), reconstructs van Gogh's artistic world. And see two highly informative catalogs by Ronald Pickvance, *Van Gogh in Arles* (1984) and *Van Gogh in Saint-Rémy and Auvers* (1986).

The all-important 3-vol. *Complete Letters of Vincent van Gogh*, cited above, especially to his brother Theo, have been expertly selected by Ronald de Leeuw, *The Letters of Vincent van Gogh* (1990; trans. Arnold Pomerans). Silverman's *Van Gogh and Gauguin*, just cited, is naturally applicable here, too. Robert Goldwater's *Gauguin* (1983) is a rewarding study, as is Goldwater, *Primitivism in Modern Painting* (1938;

Musikkritiken (1989), a shrewdly chosen anthology of reviews by Vienna's "czar" of music critics. See Daniel-Henry Kahnweiler with Francis Crémieux, *My Galleries and Painters* (see above, p. 537), and Ambroise Vollard, *Recollections of a Picture Dealer* (1936; new foreword by Una E. Johnson, trans. Violet M. McDonald, 1978). The German art dealer and publisher Paul Cassirer is worthily celebrated in *Ein Fest der Künste: Paul Cassirer, Der Kunsthändler als Verleger,* ed. Rahel E. Feilchenfeld and Thomas Raff (see above, p. 537). See also an interesting collection of autobiographical statements by dealers such as Leo Castelli, Sidney Janis, Betty Parsons, and others, who specialized in modernist painters: *The Art Dealers,* ed. Laura de Coppet and Alan Jones (1984). René Wellek, *A History of Modern Criticism, 1750–1950,* 8 vols. (1955–91), is an exhaustive and impressive scholarly account. Albert Dresdner, *Die Entstehung der Kunstkritik im Zusammenhang der Geschichte des europäischen Kunstlebens* (1915; ed. 1968), which focuses on eighteenth-century origins, is an old study well worth reviving.

第 II 部：古典時期

❸ 繪畫與雕塑：不可逆料的瘋狂

The most consistently stimulating review of twentieth-century art is almost certainly Robert Hughes's highly personal, usually convincing, and often dazzling *The Shock of the New* (1980; 2nd ed. 1991), a series of lectures for the BBC, skillfully translated into print. A second weighty conspectus is the collaborative, oversize artifact by Hal Foster, Rosalind Krauss, Yve-Alain Bois, and Benjamin H. D. Buchloh, *art since 1900: modernism, antimodernism, postmodernism* (2004), drenched in usable information and provocative opinions, almost frantically up to date, and enamored of extremes. Among the most rewarding general texts, George Heard Hamilton's *Painting and Sculpture in Europe, 1880–1945* (1993), is a masterly synthesis; see also Richard R. Brettell's concise and imaginative *Modern Art 1851–1929: Capitalism and Representation* (1999); Charles Edward Gauss, *The Aesthetic Theories of French Artists: From Realism to Surrealism* (1959; ed. 1966); and Werner Hofmann, *Turning Points in Twentieth-Century Art 1890–1917,* trans. Charles Kessler (1969). Walter Abell, *The Collective Dream in Art: A Psychologial Theory of Culture Based on Relations Between the Arts, Psychology, and the Social Sciences* (1957), utilizes Freudian explanations only to criticize them as essentially inadequate; yet the book is a promising start. James R. Mellow, *Charmed Circle: Gertrude Stein and Company* (1974), sets the Parisian atmosphere after 1900.

For coverage of the most significant painters between the Impressionists and the twentieth-century modernists, a leading place belongs to John Rewald, *Post-Impressionism from van Gogh to Gauguin* (1963; 3rd ed. 1978); it is, like all Rewald's work, solid. Robert L. Herbert, *Peasants and "Primitivism": French Prints from Millet to Gauguin* (1996), draws attention to a somewhat understudied corner of the visual art. Debora Silverman's lucidly argued *Van Gogh and Gauguin: The Search for Sacred*

lection, ed. Alice Cooney Frelinghuysen et al. (1993), is noteworthy for illuminating the way that rich American collectors endowed American museums with important modernist paintings. It should be read in tandem with Louisine Havemeyer, *Sixteen to Sixty: Memoirs of a Collector* (1930; ed. 1961). Her husband Harry Havemeyer, who collected Rembrandts, appears prominently in a 2-vol. catalog by Hubert von Sonnenburg, *Rembrandt/Not Rembrandt in the Metropolitan Museum of Arts; Aspects of Connoisseurship* (1995).

For two great Russian supporters of modernism, patrons and collectors of modernists alike, see the thrilling exhibition catalog *Monet bis Picasso. Die Sammler Morosow, Schtschukin. 120 Meisterwerke aus der Eremitage, St. Petersburg, und dem Puschkin Museum, Moscow,* ed. Georg-W. Költzsch (1994). Dianne Sachko Macleod, *Art and the Victorian Middle Class: Money and the Making of Cultural Identity* (1996), is enlightening on British bourgeois as art collectors. So is David Robertson, *Sir Charles Eastlake and the Victorian Art World* (1978), which moves beyond biography to cultural history, and Robin Hamlyn, *Robert Vernon's Gift: British Art for the Nation, 1847* (1993), which is short but meaty. John Rewald, "Chocquet et Cézanne" (1969), is reprinted in Rewald, *Studies in Impressionism,* trans. and ed. Irene Gordon and Frances Weitzenhoffer (1986), a pleasing survey of artistic questions that intrigued him.

For German collectors and their ties to museum directors, there is Wolfgang Hardtwig, "Drei Berliner Porträts: Wilhelm von Bode, Eduard Arnhold, Harry Graf Kessler. Museumsmann, Mäzen und Kunstvermittler—Drei herausragende Beispiele," *Mäzenatentum in Berlin. Bürgersinn und kulturelle Kompetenz unter sich verändernden Bedingungen,* ed. Günter and Waldtraut Braun (1993). For all its clumsy title, this is a significant contribution to the study of the German bourgeoisie and the arts. For the leading anti-modernist in Germany, Emperor Wilhelm II, see the reliable, extremely detailed report on his intrusions on the country's museums and museum directors in John C. G. Röhl, *Wilhelm II. Der Aufbau der Persönlichen Monarchie* (2001), the second in a projected 3-vol. life, a devastating, exhaustive study.

The literature around cultural middlemen is rapidly growing. A few titles must make do. The influential museum director and cultural educator of the German bourgeoisie, Alfred Lichtwark, covered in this chapter, has a sensible study by Carolyn Kay, *Art and the German Bourgeoisie: Alfred Lichtwark and Modern Painting in Hamburg, 1886–1914* (2002). Lawrence W. Levine, *Highbrow/Lowbrow: The Emergence of Cultural Hierarchy in America* (1998), penetrates the class differences in a "classless" society. Robert Jensen, *Marketing Modernism in Fin-de-Siècle Europe* (1994), focuses on art around 1900, and on the public impact of the radical German critic, historian, and polemicist Julius Meier-Graefe. As for dealers, Lionello Venturi, *Les Archives de l'Impressionisme* (see above, p. 536), is invaluable. So is Peter de Mendelssohn, *S. Fischer und sein Verlag* (1970), for an account of the most consistent German avant-garde publisher. For the great Austrian music critic Eduard Hanslick, there is Peter Wapnewski, ed., *Eduard Hanslick. Aus dem Tagebuch eines Rezensenten. Gesammelte*

sional specialist. Carol Armstrong, *Odd Man Out: Readings of the Work and Reputation of Edgar Degas* (1991), is a brilliant analysis of this elusive modernist. See also Sue Welsh Reed and Barbara Stern Shapiro, *Edgar Degas: The Painter as Printmaker* (1984). As for Pissarro, in some measure every Impressionist's tutor, Richard R. Brettell, with Joachim Pissarro, *The Impressionist and the City: Pissarro's Serial Paintings* (1993), makes a significant contribution. Pissarro's fascinating communications to his painter-son, *Letters to His Son Lucien*, ed. John Rewald with the assistance of Lucien Pissarro (1943; trans. 1944), offer intriguing clues.

Maryann Stevens, *Alfred Sisley* (1992), helps rehabilitate a somewhat neglected member of the clan. Charles F. Stuckey, William P. Scott, with Suzanne D. Lindsay, *Berthe Morisot, Impressionist* (1987), and Anne Higonnet, *Berthe Morisot* (1990), are both dependable. Walter Pach, *Renoir* (1983), and Barbara Ehrlich White, *Renoir: His Life, Art, and Letters* (1984), are solid studies. Kirk Varnedoe, *Gustave Caillebotte* (1987), gives a vivid and rewarding account of an intelligent collector and talented painter, whose legacy of his splendid Impressionists to the French state made for a noisy controversy between modernists and anti-modernists in the 1890s. Marie Berhaut's *catalogue raisonné, Caillebotte, sa vie et son oeuvre* (1978), is full and authoritative.

For the intricate subject of aesthetic middlemen, I have relied on a collection of monographs, which, together, permit a close look at the modernist enterprise. I had completed this manuscript only to happen upon a pertinent statement by Mary Cassatt: "In these days of commercial supremacy, artists need a 'middleman' who can explain the merits of a picture to a possible buyer, and who can point to the fact that there is no better investment." Some art dealers have been candid about their tastes and profits. Among the most revealing are Daniel-Henry Kahnweiler, with Francis Crémieux, *My Galleries and Painters* (1961; trans. Helen Weaver, 1971), and Ambroise Vollard, *Recollections of a Picture Dealer* (1937; trans. Violet M. MacDonald, 1946). *Ein Fest der Künste: Paul Cassirer, Der Kunsthändler als Verleger*, ed. Rahel E. Feilchenfeld and Thomas Raff (n.d.), is a substantial collective effort to do justice to a dealer, publisher, and passionate supporter of the modernists.

The great French literary historian and critic Charles-Augustin Sainte-Beuve witnessed the early decades of modernism, even though his uncounted learned essays show that his gift for appreciating the new (with the conspicuous exceptions of Flaubert and Baudelaire) was not highly developed. Selections from his famous *Causeries de Lundi* are easily available. The definitive, still incomplete, Pléiade edition has his masterly study of seventeenth-century Jansenism, *Port-Royal*, 5 vols. (1840–59), ed. Maxime Leroy in 3 vols. (1952–55), and 2 vols. containing the *Premiers lundis, Portraits littéraires*, and other works (1966–), also well edited by Leroy. Wolf Lepenies, *Sainte-Beuve. Auf der Schwelle zur Moderne* (1997), beautifully portrays France's most distinguished nineteenth-century critic as standing on the threshold of modernism. See also a recent biography by Nicole Casanova, *Sainte-Beuve* (1995).

The literature on collectors is sizable. For a summary look, see Gay, *Pleasure Wars* (1998), esp. chap. 4, "Hunters and Gatherers." *Splendid Legacy: The Havemeyer Col-*

garde. And the mid-nineteenth-century landscape artists were its most gifted prede-
cessors. See the rich study by Jean Bouret, *The Barbizon School and 19th-Century
French Landscape Painting* (1972; trans. 1973). See also the illuminating catalog, *Jean-
François Millet*, Robert L. Herbert, ed., with Roselie Bacou and Michel Laclotte
(1975); and *Théodore Rousseau*, ed. Hélène Tussaint (1967), and Peter Galassi, *Corot
in Italy: Open-Air Painting and the Classical-Landscape Tradition* (1991), are both
attractive and dependable. Joseph C. Sloane, *French Painting Between the Past and the
Present: Artists, Critics, and Traditions from 1848 to 1870* (1951), sorts out the complex
history of painting in a transitional period. *Charles Gleyre, ou les illusions perdues*
(1974), is a catalog published a century after the death of an impressive if conven-
tional draftsman. For interesting accounts of the "enemy," the academic art of the
Salons, see Patricia Mainardi, *Art and Politics of the Second Empire: The Universal
Expositions of 1855 and 1867* (1987) and *The End of the Salon: Art and the State in the
Early Third Republic* (1993), astute essays in cultural history.

John Rewald, *The History of Impressionism* (1946; 4th ed. 1973) has earned the repu-
tation of being the "cornerstone" of studies in this subject. *The New Painting: Impres-
sionism, 1874–1886*, ed. Charles S. Moffatt, Ruth Berson et al. (1996), conveniently
reproduces the eight original Impressionist exhibitions. See Robert L. Herbert,
Impressionism: Art, Leisure, and Parisian Society (1988), as a beautifully argued explo-
ration of the Impressionists' modernist urban commitment. *Les Archives de l'Impres-
sionisme. Lettres de Renoir, Monet, Pissarro, Sisley et Autres: Mémoires de Paul
Durand-Ruel, Documents*, 2 vols., ed. Lionello Venturi (1939), is an invaluable collec-
tion of relevant materials. Anne Distel, *Impressionism: The First Collectors* (1989;
trans. Barbara Perroud-Benson, 1990), impressively demonstrates that the earliest
enthusiasts for this modernist style were not proverbial American parvenus or Russ-
ian millionaires. Kermit Swiler Champa, *Studies in Early Impressionism* (1973), is typ-
ical of the massive recent scholarship. It fits well with Theodore Reff, "Copyists in
the Louvre, 1850–1870," *Art Bulletin*, XLVI (December 1964). Meyer Schapiro,
Impressionism: Reflections and Perceptions (1997), sums up the lifelong interest of an
influential master commentator. Robert L. John House, with Anne Dumas et al.,
Impressions of France: Monet, Renoir, Pissarro and Their Rivals (1995), is a thoroughly
documented comparative catalog. Among popular accounts, Phoebe Pool, *Impres-
sionism* (1967), probably remains the most satisfying.

Of the biographical studies of Impressionists, the following—a concise selection—
stand out: Beth Archer Brombert, *Edouard Manet: Rebel in a Frock Coat* (1995), an
impressive life of the exemplary, powerful, and reluctant half-member of the clan.
T. J. Clark, *The Painting of Modern Life: Paris in the Art of Manet and His Followers*
(1985), is confrontational but, giving Manet's reviewers ample space, helps to outline
contemporary artistic culture. (In this connection, see also George Heard Hamilton,
Manet and His Critics [1954].) Paul Hayes Tucker ably rehearsed his impressive
Claude Monet: Life and Art (1995) with *Monet in the 90s: The Series Paintings* (1990).
Theodore Reff, *Degas: The Artist's Mind* (1976), is a persuasive essay by a profes-

place: Oscar Wilde and the Victorian Public (1986), explores the fascinating, inconsistent reception of Wilde the man and the writer. *Oscar Wilde: The Critical Heritage*, ed. Karl Beckson (1970), supplies necessary texts.

Other titles consider some of Wilde's "teachers." See esp. Holbrook Jackson, *The Eighteen Nineties* (1913). For Walter Pater, in essential ways Wilde's guide in aesthetics as a strong English partisan of art for art's sake, see above all his celebrated *Studies in the History of the Renaissance* (1873). Of A. C. Swinburne's many works, his *Notes on Poems and Ballads* (1866), printed with *Atalanta in Calcydon* (1865), ed. Morse Peckham (1970), is the main text to read. Incidentally, an instance of hero worship for great men (Goethe), Eduard Hanslick's autobiography, *Aus meinem Leben*, 2 vols. (1894; 4th ed., 1911), is particularly instructive since generally Hanslick was known for disdaining such adulation. Charles Locke Eastlake, in *Contributions to the Literature of the Fine Arts*, 2nd ser. (1870), offers contemporary evidence for a shift in the class loyalties of art collectors, at least in Britain.

THE FUNDAMENTAL IDEA of art for art's, or literature for literature's sake, to which Wilde was so ostentatiously committed, has not been studied a great deal. Albert Guérard, *Art for Art's Sake* (1936), is instructive. And see George Boas, "Il faut être de son temps," *Journal of Aesthetics and Art Criticism*, I (1941), 52–65, which analyzes the idealizing of contemporaneity to which I have given space in my text. Among nineteenth-century authors, the most conspicuous proponent was the novelist, poet, critic, and reviewer Théophile Gautier, who deserves more notice by historians of literature than he has so far received. Of the few serious studies, Joanna Richardson, *Théophile Gautier: His Life and Times* (1958), is the most interesting one. Gautier states his case in the famous long preface to his *Mademoiselle de Maupin* (1835; trans. Joanna Richardson, 1981), published when its author was all of twenty-three. Gautier launched this preface, more famous than the novel it introduces, with a sentence stunning in its self-confidence: "One of the most ridiculous things which we have the happiness to live in is undoubtedly the rehabilitation of virtue." For the rest, the claim that art needs and deserves full autonomy and can function only if there is no whiff of utility came to be widely taken for granted, especially among modernists.

❷ 死硬派與經理人

Pride of place belongs to the man who, more than anyone else, shaped Americans' taste in modern art: see Sybil Gordon Kantor, *Alfred H. Barr, Jr., and the Intellectual Origins of the Museum of Modern Art* (2003). As the initial director of MoMA, and later as its chief curator, as a privileged buyer and organizer, and a distinguished writer on art, Barr set a tone and struck out in a direction that only a trustee could find objectionable. He was a hero of modernism.

Barr's first exhibition included Cézanne, Seurat, van Gogh, and Gauguin, thus widening the common view of the Impressionists as the first recognizable avant-

bution, by Erich Auerbach, "The Aesthetic Dignity of the *Fleurs du mal*," stands out as a persuasive reading, easily accessible in *Baudelaire*, ed. Henri Peyre (1963), 149–69. Margaret Gilman, *Baudelaire the Critic* (1943), examines a prominent aspect of his literary work. Lois Boe Hyslop, *Baudelaire: Man of His Time* (1980), closely links the man to his society. Jean-Paul Sartre, *Baudelaire* (1947; trans. Martin Turnell, 1949), is suggestive—Sartre is rarely boring—but eccentric. Three other thoughtful French titles, Henri Peyre, *Connaissance de Baudelaire* (1951), Claude Pichois, *Baudelaire. Etudes et Témoignages* (1967), and Paul Valéry, *Situation de Baudelaire* (1926), repay close scrutiny. Among biographies in English, Enid Starkie, *Baudelaire* (1957; ed. 1971), retains its place. In French, Claude Pichois and Jean Ziegler, *Baudelaire. Biographie* (1987), remains unsurpassed. A shortened version in English by Pichois (trans. Graham Robb, 1988) retains much fascination but drops important details. And Roger L. Williams, *The Horror of Life* (1980), chooses Baudelaire as the first of five French writers—Jules de Goncourt, Gustave Flaubert, Guy de Maupassant, and Alphone Daudet are the others—ruined by syphilis. Among the translations of Baudelaire's *Les Fleurs du mal* into English, *The Flowers of Evil*, ed. and trans. George Dillon and Edna St. Vincent Millay (1936; ed. 1962), is probably the most intriguing.*

Richard Ellmann, *Oscar Wilde* (1988), is the life of choice, scholarly and elegant, though inclined to take Wilde's philosophizing more seriously than I think it deserves. *The Artist as Critic: Critical Writings of Oscar Wilde*, ed. Ellmann (1969), fully covers Wilde's lectures and his important and other publications on aesthetics. Ellmann has also edited *Oscar Wilde* (1969), a compilation of critical essays with comments from Yeats, Gide, Joyce, Shaw, and Alfred Douglas, Wilde's most notorious love. *The Letters of Oscar Wilde*, ed. Rupert Hart-Davis (1962), from the original manuscripts, supplemented with *More Letters of Oscar Wilde* (1985), add up to a treasure-house of informative and dazzling writing. Among the writings, *The Picture of Dorian Gray* (1891) has been edited often, perhaps best by Isobel Murray (1974). The *Autobiography* (1965) of William Butler Yeats, who came to know Wilde fairly well, has keen observations. Among Lord Alfred Douglas's self-serving autobiographical texts, none is reliable; *Oscar Wilde and Myself* (1914) sets his tone. H. Montgomery Hyde, *The Trials of Oscar Wilde* (ed. 1962), and its sequel, *Oscar Wilde: The Aftermath* (1963), are dependable accounts of Wilde's legal entanglements in 1895, his conviction, and his life in prison. Melissa Knox, *Oscar Wilde: A Long and Lovely Suicide* (1994), is a bold and knowledgeable experiment in psychoanalytic biography that deserves serious reading. Regenia Gagnier, *Idylls of the Market-*

* There is help for the reader of Baudelaire without French: Jonathan Mayne, trans. and ed., *The Mirror of Art: Critical Studies by Baudelaire* (1955; ed. 1956), features the poet's three *Salons* and several papers on art, including "The Life and Works of Eugène Delacroix." Jonathan Mayne, trans. and ed., *The Painter of Modern Life and Other Essays* (1965), adds an important discussion of "Constantin Guys, The Painter of Modern Life" as well as "On the Essence of Laughter."

Avant-Garde and Society, 1900–1925 (1976), is a pioneering essay in the social history of art.

The matter of virility has been largely ignored by historians (including this author), though it is certainly indispensable for understanding leadership, and thus avant-gardes. But see David D. Gilmore, *Manhood in the Making: Cultural Concepts of Masculinity* (1990), a comparative anthropological study. Gerald N. Izenberg, *Modernism and Masculinity: Mann, Wedekind, Kandinsky Through World War I* (2000), is relevant to the period of modernism. Harvey Mansfield, Jr., *Manliness* (2006), defends familiar anti-feminist slogans in this polemic, and is useful mainly as a reminder of traditional views. Robert A. Nye, *Masculinity and Male Codes of Honor in Modern France* (1993), is an outstanding experimental venture. Renato Poggioli, *The Theory of the Avant-Garde* (1962; trans. Gerald Fitzgerald, 1968), is excellent and much quoted. José Ortega y Gasset, *The Revolt of the Masses* (1931; trans. 1932) is a classic statement supporting the idea of a cultural aristocracy. And Charles Russell's *Poets, Prophets, and Revolutionaries: The Literary Avant-Garde from Rimbaud Through Postmodernism* (1985) is a sensitive historical survey in search of dependable definitions.

Subjectivity, of crucial significance for the definition of modernism, has been relatively little studied. *Introspection in Biography: The Biographer's Quest for Self-Awareness*, ed. Samuel H. Baron and Carl Pletsch (1985), records a conference, with papers heavily (though not uncritically) indebted to psychoanalytic thinking. One key text from earlier times is Wilhelm Worringer, *Abstraction and Empathy* (1908; trans. Michael Bullock, 1910), an influential monograph on the share of the subjective in creative work. Sigmund Freud, a good bourgeois in his literary and artistic tastes, was a radical modernist on human nature and is, though not prominent, the crucial background to my portrait of modernism. I have used, in addition to the German texts, the *Standard Edition of the Complete Psychological Works*, ed. James Strachey et al., 24 vols. (1953–73). My own biography, *Freud: A Life for Our Time* (1988), sums up my attitude to the man's life and work; it has a detailed bibliographical essay. As for Friedrich Nietzsche, a philosopher for whom subjectivity was decisive and who makes a cameo appearance, *Werke*, ed. Karl Schlechta, 3 vols. in 5 (6th rev. ed. 1969), is the most usable.

第 I 部：奠基者
❶ 業圈外人

The hero of modernist life with whom I begin this study is Charles Baudelaire, though it would not have been irrational to have launched it with a Romantic poet or composer instead. His works are handily presented in *Oeuvres complètes*, ed. Y. G. Le Dantec, rev. Claude Pichois (1961), which packs his poetry and prose (all but the translations of Edgar Allan Poe) into a single, well-annotated volume. His letters have been gathered up in *Correspondance Générale*, ed. Jacques Crépet and Claude Pichois, 6 vols. (1947–53). Among the bulky literature that has piled up, one contri-

the German intellectual tradition—Nietzsche, Heidegger—to trace modernism largely to it, in *Modernism as a Philosophical Problem* (1991; 1999).

Certain general histories have served me well, notably J. W. Burrow's *The Crisis of Reason: European Thought: 1848–1914* (2000), which shrewdly travels across the intellectual transformation of Europe. Elie Halévy, *The Era of Tyrannies* (1938; trans. R. K. Webb, 1965), a compendium of pieces on socialism and on "the World Crisis, 1914–1918" by a great historian, remains rewarding, as does Hajo Holborn, *The Political Collapse of Europe* (1951), a reflective interpretation of the European order crumbling. H. Stuart Hughes, *Consciousness and Society: The Reorientation of European Social Thought 1890–1930* (1958), is an important but now somewhat neglected study. Other informative texts include Hartmut Kaelble, *Historical Research on Social Mobility* (1977; trans. Ingrid Noakes, 1981); Charles Kindleberger, *Economic Growth in France and Britain, 1851–1950* (1964); W. O. Henderson, *The Industrial Revolution in Europe: Germany, France, Russia, 1815–1914* (1961); George Lichtheim, *Europe in the Twentieth Century* (1972), a beautifully written survey; and David S. Landes, *The Wealth and Poverty of Nations: Why Some Are So Rich and Some So Poor* (1998), an impressive historical effort to answer the hard conundrum of the subtitle.

For the early onset of the "bourgeois reign," Emma Rothschild, *Economic Sentiments: Adam Smith, Condorcet, and the Enlightenment* (2001), brilliantly and learnedly sets the stage, as does Albert O. Hirschman's *The Passions and the Interests: Political Arguments for Capitalism Before Its Triumph* (1977). Both examine the historic conflicts between reason and passion and the disposition for self-subversion to outline the growth of modern capitalism.

Avant-gardes have enjoyed original research, which has usually stressed the unmitigated hostility of advanced artists toward bourgeois society—often oversimplifying it. See George Boas, *Vox Populi: Essays in the History of an Idea* (1969), which pursues the influence of "the people" through the centuries. Peter Bürger, *Theory of the Avant-Garde* (1974; trans. Michael Shaw, 1980), a widely quoted *Marxisant* work, distinguishes, like Theodor Adorno, modernism from the avant-garde—as I do not. See *"Theorie der Avantgarde." Antworten auf Peter Bürgers Bestimmung von Kunst und bürgerlicher Gesellschaft*, ed. W. Martin Lüdke (1976). John Carey, *The Intellectuals and the Masses: Pride and Prejudice Among the Literary Intelligentsia, 1880–1939* (1992), is salutary in harshly exposing snobbish prejudices against cultural democracy. Despite a memorable chapter on Wyndham Lewis's racist and pro-Fascist views, Carey oversells his weighty denunciations by, for instance, denigrating Virginia Woolf as an incurable elitist on the basis of selected passages, and by disregarding her left-wing politics. Theda Shapiro, *Painters and Politics: The European*

ture, Music, and Painting in Europe, 1900–1916* (1994); William R. Everdell, *The First Moderns; Profiles in the Origins of Twentieth-Century Thought* (1997); Peter Nicolls, *Modernisms* (1995); and Bernard Smith, *Modernism's History: A Study in Twentieth-Century Thought and Ideas* (1998). Each offers his own definitions, varying from one another and from mine.

研究著作評介

This bibliography is highly selective. I have focused on the texts that proved most helpful to me, usually offering brief comments; a comprehensive, let alone exhaustive account of what I read or consulted during the five years it took me to write *Modernism* would have swelled it beyond rational limits. Some entries—like those, say, on Impressionism—imposed detailed coverage, but with most of them I have been more economical.

現代主義的氣侯

The number of scholars addressing modernism, its meaning and its history, is rapidly growing after many decades of neglect. Few have been daring (or deluded) enough to produce a study sweeping across all the areas they might have included in their purview. The most inclusive, hence to me most serviceable, volumes have been compilations of texts, chiefly *The Modern Tradition: Backgrounds of Modern Literature*, ed. Richard Ellmann and Charles Feidelson, Jr. (1965), and *Modernism: An Anthology of Sources and Documents*, ed. Vassiliki Kolocotroni, Jane Goldman, and Olga Taxidou (1998). Both are imaginative, with the latter putting more weight on recent practitioners (Brecht, Adorno). *The Cambridge Companion to Modernism*, ed. Michael Levenson (1999), gathers sophisticated essays on literature, art, theatre, even movies. In comparison, *Aspekte der Modernität*, ed. Hans Steffen (1965), is heavy and Teutonically "deep." Samuel Lublinski, *Die Bilanz der Moderne* (1904) and *Der Ausgang der Moderne: Ein Buch der Opposition* (1909), are the first efforts (after Nietzsche) at defining modernism.* The philosopher Robert B. Pippin has thoughtfully restudied

* In an important review essay, at once substantial and thoughtful, Robert Wohl, "Heart of Darkness: Modernism and Its Historians," *Journal of Modern History*, 74 (September 2002), 573–621, generously examines several recent titles, notably Christopher Butler, *Early Modernism: Litera-*

M

索引

Peter Gay 彼得・蓋伊著作在立緒

《現代主義：異端的誘惑》
作者：Peter Gay　定價：580元

這是蓋伊繼《弗洛依德傳》之後最雄心勃勃的力作，探索的是讓人目瞪口呆的現代主義大起義——起源於一八四〇年代，這場文化運動透過攻擊傳統形式，給藝術、文學、音樂和電影帶來了深邃轉化。以獨一無二的寬廣度和精彩度，《現代主義》呈現了一場異端者的盛會。最後，蓋伊還檢視了獨裁政權對現代主義的敵視，以及普普藝術如何為主宰西方文化一百二十年的現代主義運動敲響喪鐘。圖文並茂，《現代主義》允為我們時代一位大史家的扛鼎之作。

《啟蒙運動》（上下冊）　作者：Peter Gay
上冊：現代異教精神的崛起　定價：600元
下冊：自由之科學　　　　　定價：700元

《現代異教精神的崛起》與《自由之科學》為各自獨立又互相聯繫的兩部作品。在《現代異教精神的崛起》中，蓋伊分析了啟蒙思想家如何利用古代異教思想家作為資源，擺脫自身繼承的基督教文化遺產；《自由之科學》則描述啟蒙思想家身處的時代，他們的行動綱領、進步觀、科學觀、藝術觀、社會觀和政治觀。二書是彼得・蓋伊對十八世紀啟蒙運動精彩再詮釋的姊妹篇，文體優雅，主要論點信而有徵。這部百餘萬字煌煌鉅著出版後廣獲學界激賞，並獲得美國國家圖書獎。

《弗洛依德傳》（全三冊，2002年聯合報讀書人最佳書獎）
作者：Peter Gay
第一冊：奠基期1856-1905　定價：360元
第二冊：深究期1902-1915　定價：390元
第三冊：修正期1915-1939　定價：490元

半世紀來最全面、完整、細膩的一本弗洛依德傳

精神分析是辨認二十世紀、乃至二十一世紀特徵的一種時代口音，精神分析語彙諸如潛意識、壓抑、解夢、語誤等術語無所不在地滲透在我們的日常生活，弗洛依德的靈魂仍在人間展演著一場又一場絲毫不遜色於生前的論戰。本書之出版乃是當代關於弗氏的著作中最引人注目者，並獲美國國家書獎，陸續翻譯成九種語言行銷世界。

《威瑪文化》（2003年聯合報讀書人最佳書獎）
作者：Peter Gay　定價：340元

威瑪共和國誕生於1918年，1933年壽終正寢。納粹政權掌控德國之時，希特勒所驅趕出來的這批放逐者——愛因斯坦、湯瑪斯．曼、潘諾夫斯基、布萊希特、格羅皮奧斯、格羅茲、康丁斯基、林哈特、瓦特、田立克、卡西勒等佼佼者，造就了充滿創意、獨一無二的威瑪傳奇：「黃金20年代」。

《史尼茨勒的世紀：布爾喬亞文化經驗一百年》
作者：Peter Gay　定價：390元

為什麼是史尼茨勒？彼得・蓋伊在這本大膽、顛覆性的文化史著作中，重新檢視拿破崙敗於滑鐵盧至一九一四年第一次世界大戰爆發之夾的一百年光景，他帶點挑釁地把這一百年重新命名為「史尼茨勒的世紀」，重新評估十九世紀的文化，精彩描繪維多利亞時代布爾喬亞的多樣面貌。

《歷史學家的三堂小說課》
作者：Peter Gay　定價：250元

史學巨擘彼得・蓋伊以寫實主義小說經典狄更斯《荒涼屋》、福樓拜《包法利夫人》、湯瑪斯．曼《布頓柏魯克世家》抽絲剝繭，演繹十九世紀中產階級的改革思想與私密生活，在小說與歷史間，如煉金術士般找到兩者間的對位鏡像，為一個今日西方文化賴以奠基的時代提供了卓越洞察。

國家圖書館出版品預行編目 (CIP) 資料

現代主義：異端的誘惑 / 彼得·蓋伊 (Peter Gay) 作；國家教育研究院主譯.
-- 二版. -- 新北市：國家教育研究院，民 109.10
　面；　公分. -- (新世紀叢書)
譯自：Modernism : the lure of heresy@@from Baudelaire to Beckett and beyond
ISBN 978-986-360-162-3(平裝)

1. 現代主義　2. 藝術評論　3. 十九世紀　4. 二十世紀

901.1　　　　　　　　　　　　　　　　　　　109013558

現代主義：異端的誘惑（第二版）

Modernism: The Lure of Heresy, from Baudelaire to Beckett and Beyond

出版機關──國家教育研究院與立緒文化事業有限公司翻譯發行
作者──彼得·蓋伊（Peter Gay）
主譯──國家教育研究院
譯者──梁永安

發行人──郝碧蓮
顧問──鍾惠民

地址──新北市新店區中央六街 62 號 1 樓
電話── (02) 2219-2173
傳真── (02) 2219-4998
E-mail Address ── service@ncp.com.tw
劃撥帳號── 1839142-0 號　立緒文化事業有限公司帳戶
行政院新聞局局版臺業字第 6426 號

翻譯著作財產權人──國家教育研究院
地址── 237201 新北市三峽區三樹路 2 號
電話── (02)7740-7890
網址：https://www.naer.edu.tw
本書保留所有權利
欲利用本書全部或部分內容者，須徵求財產權人同意或書面授權。
請洽：國家教育研究院。電話：(02)7740-7890
總經銷──大和書報圖書股份有限公司
電話── (02) 8990-2588　傳真── (02) 2290-1658
地址──新北市新莊區五工五路 2 號
排版──伊甸社會福利基金會附設電腦排版
印刷──祥新印刷股份有限公司

法律顧問──敦旭法律事務所吳展旭律師
版權所有　·　翻印必究
分類號碼── 901.1
ISBN ── 978-986-360-162-3　　GPN──1010901490
出版日期──中華民國 98 年 12 月～104 年 9 月初版　一刷～四刷（1～3,500）
　　　　　　中華民國 109 年 10 月二版　一刷（1～1,200）

定價◎ 580元（平裝）　　🌀 立緒